中国书法批评史

姜寿田 主编

马啸 李义兴 李庶民 黄君 薛龙春 陈琦 编

大学书法教材

总策划 路棣

总主编 陈振濂

上海书画出版社

图书在版编目（CIP）数据

中国书法批评史 / 姜寿田主编；马啸等编.--上海：上海书画出版社，2024.1

大学书法教材 / 陈振濂总主编

ISBN 978-7-5479-3297-1

Ⅰ.①中… Ⅱ.①姜… ②马… Ⅲ.①汉字—书法评论—美术史—中国—高等学校—教材 Ⅳ.①J292.1

中国国家版本馆CIP数据核字（2024）第026505号

大学书法教材

中国书法批评史

陈振濂　总主编

姜寿田　主编

马　啸　李义兴　李庶民

黄　君　薛龙春　陈　琦　编

选题策划	朱艳萍	田松青
责任编辑	冯彦芹	张　姣
审　　读	陈家红	
责任校对	黄　洁	
特约校对	贾　颖	
封面设计	刘　蕾	
技术编辑	吴　金	

出版发行	上海世纪出版集团
	上海书画出版社
地址	上海市闵行区号景路159弄A座4楼
邮政编码	201101
网址	www.shshuhua.com
E-mail	shuhua@shshuhua.com
印刷	苏州印刷总厂有限公司
经销	各地新华书店
开本	787×1092　1/16
印张	17.75
版次	2024年4月第1版　2024年4月第1次印刷

书号	ISBN 978-7-5479-3297-1
定价	62.00元

若有印刷、装订质量问题，请与承印厂联系

"大学书法教材"新版前言

陈振濂

时隔二十五年，"大学书法教材"又要出新版本了。

二十五年之间，论绝对年数，从呱呱坠地到弱冠成年，走出学校走向社会，是整整隔了一代人。

二十五年之间，如果从阅读群体与受影响程度而言，则或许是十年为一代，这样，应该是横跨两到三代人了。

二十五年，三代人，竟然还有出新版的市场需求？不应该都是过时与老掉牙的存在了吗？但编辑出版方面专家在经过充分评估后，认为这么多年来，经过历史和时光的考验，今天它还是一套在彼时乃至在当下堪称最大规模又最有体系而且还有最明确的先进教学思想观念与方法论的重要成果。直到横跨几十年后，它仍然不过时、仍然是最值得尊重的成果，虽然它萌生于二十五年前，但直到今天，仍然具有"与时俱进""同频共振"的无穷魅力。

一

正逢书法学科升级、书法高等教育大发展，时下已有150所大学开设书法专业。这套"大学书法教材"在昔时无可争议属于"先进""前驱"的教材群和它背后的深刻思想与完整的教学体系，在今天仍然足以保证"先进""前驱"的作用力而毫不逊色——甚至，也许在二十五年前，它因为超前而显得"曲高和寡"而稍嫌门庭冷落；那么在今天，在书法高等教育经过二十多年之后发育得相对比较充分而渐渐成熟之时，这套教材的价值与适用性，以及它提供给大学课堂的教师授受教学操作时所体现出来的便利性，反而会更加凸显出来，而更为同行们认识到其价值所在。

也就是说，在二十五年前，正因为它过于超前、过于针对当时的"未来"做比较理想化的安排，使得理解与重视者大大不足而不得不孤芳自赏、踽踽独行，被当时的同行束之高阁，显得冷清而寂寞。而恰恰是二十五年后书法高等教育大发展的今天，大家回过头再来看看并经过反复比较后，才恍然明白：

——论思想高度与大学专业教育的规范化学科建设目标；

——论方法论的逻辑化、程序化，讲究科学性和通用性，而不是盲目依靠偶然的个人经验；

——论它对教师、教育、教学的严格界定而不赞同创作实践家或纯粹理论家不分对象、不考虑需求地随口谈谈，即兴发挥；

——论它极重视课程内容配置而有严肃的体系框架，勾联组合互为连锁而不取零片散叶、一鳞半爪的常识碎片；

——最后，则是它有一个哲学思想的顶层设计与宏观指导，无论是几年、几十年临摹创作实践，还是海量的理论知识吸收，百川归海，都归于一个聚焦点：书法，是"艺术"，艺术！

在二十五年前大家都以为写毛笔字就是书法的时代，它的备受冷遇是在预料之中的、合乎逻辑的。而二十五年之后的今天，又在它已经沉睡二十五年之后，因社会需要尤其是高等院校创办书法艺术专业之广泛应用的社会需求而被唤醒，看起来似乎也是时代使然或曰历史发展的必然。

二

四十年改革开放，国家百废俱兴，书法的命运也发生了天翻地覆的变化，从人人鄙夷的老朽之学，成为新一代中青年痴迷不已的时尚潮流"红角"。记得第一届全国书法篆刻展览在辽宁省美术馆展出时，许多步履蹒跚的老观众、经过十年浩劫而劫后余生的老书法家激动得热泪盈眶，为书法终于有了合法身份找到尊严而奔走相告。随着书法"身份"的问题解决，在书法界大部分人欢呼雀跃之时，其实已经开始悄悄地进入了一个整体上需要自我反省自我检验的阶段："我们是谁？书法是什么？"

在更早的20世纪60年代初，浙江美术学院的潘天寿、陆维钊、沙孟海、诸乐三四位大先生已经做出了作为"先知者"与"前驱者"的响亮回答：书法首先是"艺术"！但它是筑基于传统文化之上的艺术。如果不是十年文化中断，当时的这一定位，肯定无可置疑地成为20世纪80年代初书法的主流，而不会在专业缺失的情况下迅速形成群众书法大潮的。

但在当时，扑面而来又是突如其来的"书法热"狂欢所展示出的群众热情，彻底淹没了本来应有的对"专业高度"所代表的时代目标的理性呼吁、提示与强调。

书法是艺术？书法貌似应该是"写字"吧？写好字、写美字不就是"艺术"吗？习惯于把长期以来固有的"技能限定"指标，误指为书法由衰竭转向复活之后与时俱进的"目标属性"，这是当时普通书法基层爱好者普遍的认知错位。直到几十年以后，这种认知错位现象也还一直泛滥于业余爱好者之中。但如果只是"写字""写毛笔字"的技能优劣比拼，写好写坏随笔由之，为什么又要奋力进入展厅还要参加征稿、比赛、入展、获奖，更还要期望获得艺术的"户籍"、还要求身份认同呢？

如果不是有识之士在20世纪60年代首先倡办大学书法艺术本科专业，到70年代又在高校招收书法艺术研究生；如果不是创作实践上又在70年代末80年代初开始有全国书法比赛、书法展览，组成全国统一的书法家协会组织机构，改革开放四十年来书法繁荣昌盛的局面就不可能形成。毋庸置疑，开创高等书法艺术教育的潘天寿、陆维钊、沙孟海、诸乐三四位大先生，创办书法家协会领导全国书法艺术发展的舒同、赵朴初、沙孟海、启功、陈叔亮等前辈大家，都是中国第一代明确定位书法是"艺术"并视它为高等艺术教育、专业艺术教育与社会艺术活动的"前驱"与"先进"。

三

从高等教育起步，是书法得天独厚又借以弥补其近代自觉的艺术史短暂迟钝之先天缺陷的有效保障。

书法是"写毛笔字"的单一行为，还是一门成熟的艺术门类？书法只是书写技能比拼，还是一套完整的艺术创作流程？书法是书法家人名碑帖名的常识记忆，还是一座具备理论思辨体系的巍峨大厦和完整框架？这些问题，一般书法爱好者和实践者是想也不会去想的，但却是创办书法高等教育、创办大学书法专业者必须要直面的疑问与必须要有回应的答案。20世纪60年代，潘天寿、陆维钊、沙孟海、诸乐三等组成的有史以来第一代高等教育团队，曾经给出他们在那个艰难时代所能给出的最好答案。而在进入20世纪改革开放新时期的八九十年代，国门开放，政通人和，我们又试图给出我们这个时代的尽可能最好的答案。"大学书法教材"十五册六百万言，就是这样一份经过深思熟虑、耗时五年、集中二十多位作者智慧才华的"答案"——站在二十多年后的今天来看：它应该是改革开放以来第一份也是唯一一份体系庞大、力求全面、高精水平的"答案"。

本教材集成的学科结构框架，呈现为如下四个由核心至外围逐渐推移而层次不同的构成形态。

（一）基本框架确立

【说明】三个"关键词"：三册

——专业教学法（教学论）

——创作教程（创作论）

——学科概论（学科论）

（二）基本能力与知识养成

【说明】"五体"加"四史"：九册

五体临摹教程：篆、隶、楷、行、草

四史：[知识史]发展史、批评史，[专题史]近现代史、日本史（兼及海外史）

（三）基本思维训练

【说明】一加五的方向：一册

美学：包含美学原理，美学史，中国画、篆刻、诗文美学论

（四）特别应用形态

篆刻与师范：二册

关于具体内容，因体量过于庞大，所涉过于宽博，自然不易在一篇短序中详细展开。但读者通常在阅读或使用这套教材时，是从局部每一册书的章、节、目、句、词开始，逐渐日积月累，从局部到整体的。其实在编写时，也是从一章一节、一段一句开始，也是从局部到整体的传统做法。

但若要了解把握本教材对高等教育体系构建所付出的顶层设计与宏大构思，则不妨换一种思路：从整体到局部——先有整体，再到局部。具体方法是，先将十五册教材，依上述四个层次区分形成板块，找出每册书的目录单独排列，不看具体内容，先了解目录的含义，并做串联阅读，如"教学论"包含哪些内容？"创作论"包含哪些内容？"学科论"包含哪些内容？五体书的展开，"篆""隶"

与"行""草"的视点和训练内容方法在目录上一样吗？为什么？四个史："发展史"与"批评史"在目录内容上重复与否？为什么要设专题史？"近现代史"为什么不包含在"发展史"之内成为古代史的后缀？又中国高等书法教育课程中，为什么要设"日本史"？至于书法美学，思维张力更大。

带着重新分类的十五册教材中单独提取出的十五份目录，在阅读时反复比较思考，你就会了解：当代书法高等教育在上接潘、陆、沙、诸四位大先生"血脉"的坚实基础之上，又做了怎样一种时代新建构与新推进。

过去潘天寿先生说过，不要做"笨子孙"，也不要做"洋奴隶"。我相信，这套十五册六百万字的"大学书法教材"，肯定不是"洋奴隶"。因为是扎根于本土，而且是扎根于书法高等教育独创的中国大学专业土壤之上，它的"中国性"相对于世界性而言，毋庸置疑。而且这并不妨碍其中有一册作为"他山之石"开拓视野的《日本书法史》。

但这十五册教材，也肯定不是"笨子孙"。它对于20世纪60年代与70年代末潘、陆、沙、诸四位大先生的辉煌业绩，仍然可以有所推进与细化。并且，思想解放与国门开放，这些都是当年大先生们身处生不逢时之尴尬，或所未曾遇到过的好时代；而我们要做的，正是坚定不移地继承大先生们的正统血脉与专业立场，而在迄今新时期四十年、新时代十年之间，依生逢盛世之优势，努力创造高等书法教育在我们这个世纪的大业绩，建构书法史前所未有的、足以印证"中国文化自信"的大辉煌。

谨以此，纪念中国第一代披荆斩棘、从无到有、筚路蓝缕创建书法高等教育的大先生们！

目　录

第一章 书法理论的渊源

第一节 从混沌到有序：书法理论的滥觞形态

书法理论的原初存在形态是泛化的，这不仅表现在观念的多维性方面，也表现在书法的物态化与文字的工具性之间的矛盾所导致的理论阐释的融合性方面。"也就是说，最初的对书法的论述就未必一定是一个纯粹的课题。或者说，对文字的论述同样为最初的书法理论所包容，书法理论中对造字神话的赞美和对文字书写中政治意义的颂扬都反映了文字与书法的不能分割，混沌模糊包罗万象是最初理论的一大特征，如果硬要从中分缕出这是文字的研究或这是书法的研究，不但不符合理论的原初状态，而且对书法起源的认识也未必会有多大益处。"①

正是在这个认知前提下，我们摒弃了一般书法理论史截源取流的述史模式，而将书法理论史的滥觞推溯到西周时期，以便获得一个历史的立场和观念。如上所述，在西周的书法理论进程中，书法理论与文字理论始终处于一种高度融合的状态，因此，从书法理论史的立场来看，早期文字理论实际上是书法理论的滥觞形态。文字与书法的生存状态密切相关——文字是书法的物质载体，书法是文字的艺术表现形式，两者缺一不可。正是文字与书法这种互补的存在关系，决定了早期书法理念与文字理论的高度融合。

中国书法理论的滥觞可推溯至西周时期，这个时期出现的"六书"理论构成书法理论的滥觞形态。在西周时期，"六书"作为"六艺"中的一艺，成为贵族教育的必修学科。一说最初见"六书"于《周礼》，但只有"六书"之名，没有具体的内容，后经汉代学者阐释才得以厘清。"在过去，我

① 陈振濂主编：《书法学》。

们对'六书'理论常常偏于从古文字学立场去加以探讨，而很少从书法美学、艺术学立场观照它的价值，因此书法家们大都视它为一种专门之学，甚至有人误认为只有专攻篆书者才有必要深究它，而习行草书者与它基本无关碍，但事实上，'六书'理论可以说是最早奠定了中国书法的基本观念与审美立场的所在的奠基学说。"①

作为中国书法的奠基学说，"六书"理论从空间结构、审美观念两个方面确立了书法理论的基点。"六书"理论的"象形""指事""会意"构成了空间结构的三大基本元素。

"六书"理论对空间结构的关注和阐释是与汉字—书法的物态化一致的，中国文字之所以能够发展成为一门艺术，与它的形式自律不无关系。但书法的形态结构，又并不是纯粹形式化的，它是一种"象"与"意"的有机结合，"六书"理论对文字—书法的批评立场正显示出了这样的一种辩证观念。首先，书法是"象形"，即"观物取象"的结果，但书法的"象形"并不是对自然万象的机械模拟，而是一种主体介入的抽象化提取——立象见意。这在文字早期发展中就已显露端倪。从距今约4800年的半坡仰韶陶器刻画符号可以清楚地看出，这个时期的文字符号都是极其抽象化的，表现为纯粹的结构组合，而同一时期的仰韶半坡陶器纹饰、彩绘则显示出典型的写实绘画意识。这说明文字与绘画在取象方面从一开始就走上两条截然相反的道路——文字注重对自然的主体意义的抽象化提取，而绘画则注重模拟、再现自然。正是这种具有抽象化性质的文字，奠定了书法艺术的物质基础。

但不可否认，文字在早期抽象化发展进程中，曾陷入进退两难的窘境。过于抽象化，使文字的空间造型语汇趋向贫乏、单一，文字为摆脱这种困境而不得不向绘画靠拢。由绘画渠道构成的文字形态，大约可分为三类："（一）是从图画直接引进、构成地道的象形文字；（二）是从上古的图腾、族徽造型受到启发而形成的象形文字；（三）是从祭祀描摹而来的一些象形文字。"②

文字向绘画寻求创造契机的结果不仅使文字摆脱了自身的危机，也使得文字的空间构成趋向繁富，这对书法的未来发展来说是一个福音。但就文字自身的历史发展而言，文字与绘画的这种结合、取舍毕竟是短暂的。文字在借助绘画摆脱了早期困境并建立起初步的象形体系之后，很快便与绘画分道扬镳，又回归到原初的抽象立场。这个时期，文字主要在抽象意蕴方面加强自身建设。"六书"中的"象意""象事"即从理论批评立场对文字—书法早期发展过程中所呈现出的这一艺术审美特征的高度概括。

对从仰韶半坡彩陶刻画到商周甲骨金文书法发展进行系统理论总结而得出的"六书"理论，作为上古书法理论的滥觞，在很大程度上确立了书法理论的基础，但是，它与汉代崛起的书法本体论相比较，尚处于文字—书法结构理论阶段，还未上升到书法本体论的高度。

先秦时期书法本体演变趋于激化，这主要表现于书法结构的嬗变：从仰韶半坡彩陶刻画到殷商甲骨金文、战国隶变，书法本体的进化演变构成了这个时期书法史的主体内容。书法本体处于一种不稳定的巫变状态，因此，表现在批评观念方面具有形而上意义的审美话语便无从构建，于是，理论观念与书法本体衍变的现时性处于一种共生状态。

① 陈振濂：《从"六书"看上古时代汉字书法的造型审美意识》。
② 陈振濂：《从"六书"看上古时代汉字书法的造型审美意识》。

在书法理论的早期发展过程中，继"六书"理论之后，秦朝始皇帝二十六年（前221），"书同文"的举措具有重大理论意义。"书同文"的文化举措结束了战国时期言语异声、文字异形的纷乱局面，使文字统一于规范化的小篆：

> 丞相李斯乃奏同之，罢其不与秦文合者。斯作《仓颉篇》，中车府令赵高作《爰历篇》，太史令胡毋敬作《博学篇》，皆取史籀大篆，或颇省改，所谓小篆者也。①

"书同文"虽然并不具有直接的理论意义，但作为一种文化举措，它却对书法理论史产生了重大影响。首先，"书同文"使文字形态从此获得了一次极正规化的技术整理，诚如文字学家所认为的那样，文字发展只有到秦始皇"书同文"之后才算定型。那么以书法与文字密切相关的立场来看，文字的定型至少也部分地标志着书法艺术结构的定型。其次，"书同文"对文字造型、"象"的取舍、形式构成的归纳整理与分门别类都具有重要意义。书法理论家们从"书同文"中看到了空间观念的正规化与法则化。这种正规化与法则化是凭借着几千年来文字发展的丰富积累才完成的。在一些精粹的造型结论背后饱含着历代无数人在无数可能的环境下做出的无数努力——对造型、"立象"（确立文字格式）种种潜在审美的思考。而这种种思考，正是书法批评史早期发展过程中最有价值的内容之一。那么，我们完全可以把"书同文"在"立象"方面的法则化努力，看作是书法艺术结构观念的统一化、正规化和法则化。"书同文"不但上承"六书"理论，对书法的"象""意"作了更为抽象的提取，而且直接为书法理论由上古向近古过渡奠定了书法物质基础。②

第二节 "六书"的文化底蕴与艺术指向

先秦时期，虽然具有独立品格的书法理论还没有出现，但书法文化的整体环境已经形成。这不仅表现在泛文艺领域美学思想的渐趋觉醒，还更显著地表现在"六书"理论体系的形成，后者在很大程度上可视为书法理论的滥觞。

被后世奉为儒家经典的《周礼》，为我们提供了西周时期书法理论的存在形态，这是有关上古书法理论的最早记载，因此极具典型意义。尽管对于《周礼》的成书年代众说纷纭，迄无定论，但《周礼》的内容却是具有历史真实性的。《周礼》主要记述西周典章制度，上自朝廷百官设置，下至社会礼仪规范、伦理修养，无所不包，而对于贵族子弟的个体培养则是其中的重要内容：

> 保氏掌谏王恶而养国子以道，乃教之"六艺"。一曰五礼，二曰六乐，三曰五射，四曰五御，
>
> 五曰六书，六曰九数。
>
> 《周礼·地官》

这即是说王公贵族除了要具备治国安邦的政治才能外，还必须掌握"六艺"——"礼""乐""射""御""书""数"。这是关乎贵族子弟个体修为所必须尊奉的实践内容。这些内容也在很大程度上

① （唐）封演：《封氏闻见记·文字》。
② 陈振濂：《从"六书"看上古时代汉字书法的造型审美意识》。

构成后世儒学的张本，孔子说"君子游于艺"，即明显指"六艺"而言①。"六艺"作为整体文化指向，虽然皆具有雅文化的贵族性质，但"六艺"中每一艺的具体构成，却又有层次的不同。在"六艺"中，"礼""乐"无疑占据首位；而"射""御"则处于较低层次，被认为是"'六艺'之卑者"；由于"书""数"是构成巫史文化的核心内容，故而虽然人们对其语焉未详，但其地位明显高于"射""御"，则是无疑的。其中，"书"作为"六艺"之一被郑重提出，正说明书法在西周是被作为上层意识形态来对待的。书法的这种地位，显然与巫史文化占据商周精神统治地位密切相关。

殷周时期，随着国家形态的进一步发展完善，象征着统治阶级意志的各种礼仪文化制度也被建立起来，社会分工日趋细密。"自从传说中的颛顼时代绝地通天以来，专司人神交通的巫，逐渐职业化、世袭化。"他们由原始社会末期的专职巫师转变为统治者的政治宰辅，他们的职责也由单一的占卜转变为广泛地参与统治者的国家管理：

> 我闻在昔，成汤既受命，时则有若伊尹，格于皇天……在太戊，时则有若伊陟、臣扈，格于上帝，巫咸乂王家。在祖乙，时则有若巫贤。

<div align="right">《尚书·君奭》</div>

> 帝太戊立，伊陟为相……伊陟赞言于巫咸。巫咸治王家有成……帝祖乙立，殷复兴。巫贤任职。

<div align="right">《史记·殷本纪》</div>

巫史不但直接作为帝王的代言人上通天意，而且实际上成为君主的政治宰辅，享有极大的政治权力。他们一方面是意识形态领域的最高精神领袖，另一方面又以神的代表自居，对统治者进行训诫、干预，成为政权的操纵者：

> 王前巫而后史，卜筮瞽侑，皆在左右，王中心无为也，以守至正。

<div align="right">《尚书·君奭》</div>

巫在商代被称作"史"或"作册"，后遂称"巫史"。他们的职责主要是占卜预测吉凶，"掌官书以赞治"，实际上，他们是最早的文字垄断者。商周时期，最大的文化创造物即是文字。文字的产生，使先民摆脱了野蛮、蒙昧的生存状态，跨入了文明、理性的时代。可以毫不夸张地说，国家制度只有在文字产生的基础上才有出现的可能。商周时期，以"礼"为旗号，以祖先祭祀为核心，具有浓厚宗教性质的巫史文化的形成正是凭借了文字这一文化载体。由此，垄断文字的巫史，便成为文化的体现者、诠释者。殷周时期，无论是祭祀祷祝，还是建国受命，兴动事业，"皆一决于巫史"。正是文字的这种上层意识形态性质奠定了文字在《周礼》中的地位。

文字虽然并不等同于书法，但无疑是构成书法的载体，没有文字，书法便失去存在的基础。由此，文字与书法实际上构成了实用与审美的双重复合体。值得注意的是，在"六艺"中，"书"并未被僵死地定性为文字，而是兼指文字与书法，否则便无法解释缘何"书"在"六艺"中被纳于"艺"的范畴。在《周礼》中，"道"与"艺"是划分得极为清晰的，所谓"德成而上谓仁义礼智信，艺

①对于孔子《述而》"游于艺"的"艺"，何晏认为是指"六艺"，即礼、乐、书、数、射、御。孔安国、郑玄对《论语》中其他篇章中出现的"艺"这个字的注解和孔子自己的话，可证"艺"是指"六艺"基本上是正确的。

成而下谓礼乐射御书数"。这里所谓，"艺成而下"并没有贬低"六艺"的意思，而显然旨在厘清"道"与"艺"两个不同范畴。"艺"相之于"道"，显然具有审美的功能和性质，由此，"六艺"中的"书"无疑含有审美的因素，这在甲骨文、金文已高度成熟的商周时期是具有鲜明的现实艺术指向性的。

在"六书"理论体系形成的西周时期，甲骨文、金文已臻于高度成熟。甲骨文作为晚商卜筮文字，虽然主要服务于功利性的实用目的，但它本身又是作为书法艺术第一代表征出现的，透过甲骨文神秘、谲诡的宗教外壳，我们不难感知它那动人心魄的艺术力量。从甲骨文文字造型上，或是从殷人契刻之后填以朱墨之色等现象来看，当时的人们对文字进行美化的意向已经十分明显了。"在甲骨文里渗透着先民们对美的规律的不懈追求，那些浑然天成的美学特征反而为今天主体意识早已觉醒了的书家所难以企及。"[1]

由于受实用与审美的双重制约、影响，甲骨文在长期的历史发展中经历了复杂的风格演变。现代学者董作宾依据甲骨文风格系年，将其归纳为五期：

第一期：盘庚、小辛、小乙、武丁时期，书风雄浑遒健。

第二期：祖庚、祖甲时期，风格谨饬而富于理性。

第三期：廪辛、康丁时期，书风颓靡衰陋。

第四期：武乙、文丁时期，书法峭拔精警。

第五期：帝乙、帝辛时期，书风秀整娟细。

金文与甲骨文虽然分属于先后形成的两种不同形态的文字体系，但两者之间又存在着明显的同步交叉发展的现象，如在殷商甲骨文时期已有金文，而西周金文时期也有甲骨文；金文作为礼器铭文，与甲骨文一样，也寄寓着原始的宗教意义。而金文同青铜器的饕餮、鸱枭纹饰构成一体，则体现出早期奴隶制社会统治者的威严、力量和意志："它们以超世间的神秘威吓的动物形象，表示出这个初生阶级对自身统治地位的肯定和幻想。"[2]这样的宗教、政治意义，构成了中国书法早期文化精神的主体内容。

不过在青铜器狞厉、恐怖，透出沉重感的表象背后也积淀着原始的拙朴美感，这种美感随着青铜时代的消逝愈益凸显出来。后世对金文的观照便彻底摆脱了最初宗教观念的影响而成为纯粹的审美性的接受。

金文在数百年的发展演变中，形成了多样的风格模式，并表现出强烈的地域色彩。陈梦家依据地域风格归类，将其划分为四型，即齐鲁型、江淮型、秦型、中原型。"中原型保持比较粗犷与厚实的风格特征，齐鲁型则逊之，江淮型则是楚文化和长江流域文化的典范，较注重取巧与装饰美化之意趣。前者重在自然，后者重在形式精巧，但以两周的具体环境衡之，则后者在审美趣味上稍稍领先，而在今人看来，前者所蕴含着的原始精神之美却更强烈撼人。"[3]

①陈振濂主编：《书法学》。

②李泽厚：《美的历程》。

③陈振濂：《书法学综论》。

由甲骨文、金文艺术审美的历史发展来看，"六书""艺"的规定性及对书法艺术本源的阐释是有着现实的书法物质基础的。因此，我们完全有理由将"六书"视作上古书法理论的滥觞和第一代系统的理论成果，那种将"六书"仅仅视作造字条例的传统观点并不符合历史的真实。

在《周礼》中，"六书"只有总称，并无细目。汉代班固撰《汉书·艺文志》始列其具体名称：

周官保氏，掌养国子，教之"六书"，谓象形、象事、象意、象声、转注、假借，造字之本也。

有关"六书"理论，在汉代有多种模式，除班固外，尚有郑玄、许慎两家。郑玄《周礼》注引郑众："'六书'者，象形、会意、转注、处事、假借、谐声。"许慎《说文解字叙》："《周礼》：八岁入小学，保氏教国子，先以'六书'，一曰指事，二曰象形，三曰形声，四曰会意，五曰转注，六曰假借。"可以看出，三家"六书"名称排列迥异：班固、郑玄象形居前，象事、会意在后；许慎则指事居前，象形列后。三家"六书"名称排列次第，可以下表图示：

次第\出处	一	二	三	四	五	六
班固《汉书·艺文志》	象形	象事	象意	象声	转注	假借
郑玄《周礼》注引郑众	象形	会意	转注	处事	假借	谐声
许慎《说文解字》	指事	象形	形声	会意	转注	假借

班固的"六书"排列次第反映了汉代一般文字学家的理论观念，许慎的"六书"排列次第却代表了一种新的理论观。"这即是到底符号在前，还是绘画在前；文字应用的符号特征在前还是直接的描绘在前。"许慎倾向的无疑是前者。不过，有关这方面问题的理论探讨在汉代还仅仅停留在表层，尚没有得到深入的理论阐释。后世通常所说"六书"——象形、指事、会意、形声、转注、假借，即是以上两种对立观点的折衷产物。

以美学、艺术学立场——而不是文字学立场——来观照"六书"理论，我们可以发现它实际上涵盖了上古时期中国书法的全部艺术、人文精神，"是最早奠定了中国书法的基本观念与审美立场的所在的奠基学说"，"以'六书'理论作为书法艺术中结构理论的开端，又作为从彩陶刻画直到金文的种种文字实践的理论总结，应该是基本符合历史事实并且不至于抹杀它的重大价值的。倘若我们不是文字学家而是书法理论家，那么，我们所能凭借的最早的理论成果，既不是尚未形成文字的史前社会的陶器刻画，也不是十分空泛的仓颉造字的历史传说。前者不见典籍，构不成理论，后者形诸文字，但又不是理论而只是故事记载。只有《周礼》以下的'六书'说，才算是为我们揭示出那孕育艰难但终于呱呱坠地的理论雏形来"[1]。

"六书"理论作为高度概括的书法艺术理论，它本身所具有的理论思辨与逻辑推演力都潜隐、凝聚于其整体理论框架中。这种理论张力的存在，即是我们可以通过"六书"来窥探、把握上古时期书法审美观念形成、发展的内在契机。在"六书"理论体系中，象形、象事、象意三者直接决定着书法本体的空间形态，与形声、转注、假借指向文字应用形态不同，象形、象事、象意展示出的是纯视

[1] 陈振濂：《从"六书"看上古时代汉字书法的造型审美意识》。

觉含义的空间造型观念。这种观念在转化为本体构造形态时是通过三条途径实现的：一是直接模仿自然；二是根据意向所指作抽象符号；三是结合两个单体文字构成新的图形。

这种人化自然的艺术观使汉字本体的构成既未脱离自然形态，又超越自然之上，从而具有了人的主体意识。这便使汉字与绘画拉开了距离。在中国书法史上，一向有书画同源之说，它几乎成为解释汉字起源的经典论断。这种观点，从表面看来似有道理，但一经与中国文字早期发展的历史相印证，便显出论据的不足。

从汉字的发展历史来看，在殷商甲骨文臻于高度成熟之前，汉字经历了一个很长的酝酿、探索阶段。在这个历史阶段中，汉字所探索寻找的并不是纯象形化途径，而是一条抽象化的道路。从约公元前4800年到公元前4300年的被古文字学家公认为具有文字性质的仰韶半坡陶器刻画符号、龙山大汶口刻画符号来看，抽象化的线条组合占据大半，而纯象形化的刻画符号则很少——即使是具有象形化倾向的刻画符号，也大多具有象征性的图腾性质。这并不意味着古民造型能力低下，无法准确模拟再现自然形态，而是显示出古人的造字观从原初时期就具有抽象化的主导倾向。一个显著的事实是，同为仰韶半坡文化产物的彩陶绘画，与其抽象刻符迥然不同，逼真地再现了大量动物形象：奔驰的狗、爬行的蜥蜴、鸟和蛙，甚至人面含鱼、众人牵手群舞的形象都在仰韶半坡彩陶中得到写实的反映。

这就充分地证明，早在仰韶半坡文化的史前时期，先民们便已经具有模拟再现自然物态的能力，因而对于早期文字符号缺乏象形性，也就不能以史前先民缺乏写实造型能力来解释。由于距仰韶半坡陶器刻画符号3000年之后出现的甲骨文已是臻于高度成熟的文字体系，这就使得我们完全有理由认为，甲骨文之前的仰韶半坡陶器刻画符号是具有深刻的抽象文化意蕴的。刻画的道道是一种轨迹，它不是几何学的线，不是符号，而是实实在在地具有意义的。如果要问这种原始的道道有何种意义，答案便是，这种意义在于它显示了“人”的存在。“原始的生产和生活工具是人类原始文化的明证。”[①]由此我们完全可以把仰韶半坡彩陶刻画符号视为抽象的“有意味的形式”，同时，这也无可置疑地说明早在史前，文字与绘画便具有不同的发展方向和质的规定性。文字在早期阶段对自然现象的提取是高度概括化、抽象化的，在很大程度上可视为人心营构之象。“即使是象形也如同传闻中的纪事一样，从一开始象形字就包含有超越被模拟对象的符号意义，一字表现的不只是一个或一种对象，而且也经常是一类事实或过程，也包括主观的意味要求和期望。这就是说象形中即蕴含有‘指事’‘会意’的成分。正是这个方面使汉字的象形在本质上有别于绘画，具有符号所特有的抽象意义价值和功能。”[②]

仰韶半坡陶器刻画符号奠定了中国书法线的抽象品格，它有别于同时期具象绘画的抽象性质，使我们有充分理由相信，文字从一开始即与绘画有着不同的质的规定性和价值取向。但早期文字的这种抽象性质又为其自身的发展设置了极大障碍。从文字（书法）发展史角度来看，仰韶半坡陶器刻画符号显然不具备丰富的表意性和空间造型意识，单维的线的刻画和简单组合结构，使其无法真正行使文字的职能和完成书法的空间构筑。因此新石器时代末期，汉字一度向绘画靠拢以摆脱进退两难的窘境。

值得注意的是，在汉字（书法）经历由新石器时代刻画符号向进化形态文字过渡的时期，八卦为

①叶秀山：《有人在思——谈中国书法的意义》。
②李泽厚：《美的历程》。

文字的抽象化努力提供了强大的思想本源——八卦不但在文字难以为继的历史境况下一度取代文字，行使文字的职能，而且其思维模式更是在终极意义上规定了文字的抽象性质和发展方向。易卦思想本源的存在使得文字在对绘画稍加靠拢之后又继续沿着本源的轨道发展下去，从而在文字由高度抽象化的刻画符号向具有多重意象，结构的进化形态转化过程中仍然具有高度的抽象化能力，而不致被绘画所异化。《易·系辞传》下说："古者庖牺氏之王天下也，仰则观象于天，俯则观法于地，观鸟兽之文与地之宜，近取诸身，远取诸物，于是始作八卦，以通神明之德，以类万物之情。"八卦通过对自然万象的高度概括，抽取出八个符号，分别象征天、地、雷、风、水、火、山、泽。八卦以"象"为核心，对自然人事的高度概括，弥补了文字的不足，从而在古人文字及语言、思维不发达的情形下一度取代了文字的地位。《易·系辞传》"书不尽言，言不尽意""立象以尽意，设卦以尽情伪"说的就是这种历史情形。于是在《易·系辞传》中我们看到了一种有趣的层递，"象"最至高无上，书处于最低级状态，但有意味的是，"象"的确立又为书（文字）的发达提供良好契机，于是便构成了一种令人瞠目的循环：书（文字）—言—语言—意（思维）—象。

"象"之所以具有如此崇高的地位，尊居文字之上，是由文字自身发展的滞后造成的。这一阶段大约为新石器时代末期，文字刻画向象形表意形态进化时期。郭沫若认为汉字的起源，指事先于象形。指事先于象形也就是随意刻画先于图画，文字后期的象形发展，即是在经历八卦阶段之后，对卦象思维继承发展的结果。汉字先天的抽象特质加之后天八卦观物取象思维模式的影响，使汉字最终走上象形表意的发展道路，"而八卦则随着文字进一步健全自己的功能，这种以卦象表达的途径显然失去其实用价值。因此，它逐渐沦为一种专门的学问而很少有人问津"。

"象"的思维模式的确立使文字摆脱了在抽象刻画与具象图像两端徘徊的窘境，而在艺术本体意义上取得了形式与内涵的统一。

从文化艺术学立场来看，汉字之所以具有视觉化的空间造型特征，正是有赖于"象"的提携，"象"为汉字（书法）的空间构筑提供了取之不尽、用之不竭的表现形态，从而极大丰富了汉字的美学意味。从缺乏造型意义的仰韶半坡陶器刻画到结构繁复的甲骨文体系的建立，我们看到的是"象"的全面渗透和参与——汉字之所以能够发展成为一门艺术，正有赖于"象"的美学奠基。

但"象"本身又是具有复合意义的，汉字之"象"不是被动机械地模拟再现自然，而是一种主体认知的结果。所谓"立象尽意"，从立象到尽意都意味着主体的全面参与，这种艺术批评立场使汉字（书法）在由刻符向象形发展过程中避免了异化为绘画的危险，因而对汉字的启迪之功是无可比拟的。"立象尽意"说，在书法批评史上的最大价值就在于它为汉字的发展提供了思想本源。主体之于"象"是有选择的而不是盲目的再现，"既然是立，则在上古人在审视了客观物象后再作一主观意蕴上的把握与理解，并以此进行创造，它应该是一种表现。这种表现是主客体的高度融合"。

实际上，立象说构成了上古人的宇宙本体论，在立象的背后潜隐着初民对天人之际的哲学思考，这也正是文字能进一步升华为具有文化意味的书法艺术的原因。在这里，"意"（人）是主体，而"象"（自然）则是客体，"象"的表现内容成为主体的投射，而"象"本身也成为人化自然的集合抽象。这就是说"象"与"意"是相互生发的，但在这个前提下，"象"又是通过主体的抽象思维制造出来的。"象"在这个过程中经历了生成转换。因此，在立象尽意这一思维命题中，"象"只是

手段，而"意"则是目的——"象"的成立不是为"象"本身，而是为了尽意。《书概》说："圣人作《易》，立象以尽意。意，先天，书之本也；象，后天，书之用也。"这就是说"意"是先天的理念，是汉字（书法）的精神源泉；"象"则是后天理念的对象化，是理念的图式表征。在"象"与"意"的辩证关系中，"唯其'意'是逻辑抽象思辨性格的，故而'象'也须具有一定的抽象性以保证它的包容性，但反过来，'意'作为目的又必然反过来制约'象'的演变与成形，使它不至于向状形的方向滑得太远而有效地保持作为符号的本体性格，这一点也完全符合于文字在当时的状况。文字的构建找不到任何外在的对应状态，因此它是独立的，文字的构建是为了'尽意'表意，因此它又必然是抽象符号性格的，前者是指它的出发点而言，后者是指它的结果而言。不主属性是绘画之象，不为书法所取，不具视觉（形式）价值之'象'，缺乏造型意蕴，也同样不为书法所取。这就是早期书法（汉字）批评和理论所具备的一般立场"[1]。

八卦立象尽意思维模式对书法批评史的最大贡献，即在于它为书法（汉字）的发展提供了方法论的启迪，这在"六书"中得到了明确的反映。"六书"的"象形""会意"，无疑即是对"立象尽意"说的高度理论概括。

八卦及其思维模式主要从两个方面为书法（汉字）的发展提供契机：一方面八卦作为"象"的集合，在我国早期文字大大落后于思维、语言的情况下暂时取代文字，起到了弥补文字不足的作用，使得文字免于被淘汰的危险，这一点也是后世往往将汉字（书法）的产生溯源于八卦的重要史因；另一方面，八卦意象思维模式给汉字（书法）以本体论的启迪，使得我国早期文字刻画得以向象形表意方面发展，并迅速趋向成熟，最终取代八卦，重新获得主体地位。

可见在我国早期文字刻画与进化形态文字之间，八卦是一个中介，因此无论从汉字实用立场还是艺术立场观照，八卦都是一个重要的"文本"。我们虽然不能据此得出八卦为书法（汉字）形质之祖的论断，但将八卦视为中国书法的思想本源却是毫不为过的。

由上所述，"六书"所负载的文化传统与审美意识是显见的，它不仅与整个中国人文精神相融合，并且作为书法结构理论的开端直接奠定了中国书法（汉字）的美学基础。

如果站在全历史的立场来观照中国书法理论的发展进程，我们会发现"六书"理论是作为中国书法批评理论史的源头而存在的，对这个源头视而不见或存而不论，都将导致割断历史，并使我们无法真正理解和把握理论发展史的整体形态。

以西周"六书"理论为上限，又以汉代书法理论为中界，中国书法理论构成了具有逻辑承递关系的两大系统："六书"理论构成了中国书法的结构理论系统；汉代及汉以后书法理论则构成了中国书法理论的本体论系统。

"六书"作为书法艺术结构理论，它从形质到精神，对书法进行了深入的理论阐释。这种阐释的核心即源于八卦"象"范式的象形表意理论。它将中国书法置入象形（空间造型形态）、表意（天人合一的精神涵盖）两个相互切入融合的审美范畴，从而为中国书法理论向本体论过渡奠定了文化艺术学基础。

[1] 陈振濂：《从"六书"理论看上古时代汉字书法的造型审美意识》。

【思考题】

1. 在由"六艺"构成的上古文化体系中，"书艺"占据怎样的地位？"书艺"本身的规定性反映出上古怎样的书法观念？

2. 八卦"立象尽意"的思维模式对"六书"理论具有什么影响？

3. 在一个全历史的书法批评史观中，"六书"理论是否能构成一个上古书学理论体系？为什么？

【作业】

结合"六书"理论，以论文形式探讨上古时代汉字书法的造型审美意识。

【参考文献】

1.《周礼》《周易》，《十三经注疏》本。

2. 班固：《汉书·艺文志》。

3. 许慎：《说文解字叙》。

4. 郭沫若：《古代文字之辩证的发展》。

5. 陈振濂：《从"六书"看上古时代汉字书法的造型审美意识》。

6. 敏泽：《中国美学思想史》。

7. 刘大钧：《易学概论》。

8. 高明：《中国古文字学通论》。

第二章　汉代书法理论的发展

第一节　书法理论审美意识的觉醒

汉代书法理论是建立在汉代书法审美趋于自觉的基础上的。书法本体的自律发展推动了理论的觉醒。由此，理论与书法两者在汉代构成了互动与同构的双重发展形态。汉代书法理论较之上古书法理论已从"六书"结构理论转向书法本体理论，并由此确立了书法理论本体的完型。

上古时期的"六书"作为书法（汉字）艺术结构理论，它的理论阐释指向书法的空间结构，即一种视觉含义的审美形态。这种立足于书法空间结构的批评立场往往被后世所漠视、误读。但对于一个通史的观念而言，却无法抹杀它的艺术理论性质。虽然"六书"理论也指向书法（汉字）空间结构的静态分析，但这种理论阐释建立在对书法空间结构审美感知的基础之上，它全部努力的结果是将书法（汉字）导向艺术审美关系的解析。

汉代书法理论则完全摆脱了对书法（汉字）空间结构的阐释，而转向审美自觉，这是一种由书法内形式向外形式的审美转换。由此，汉代书法理论所关注的已不是书法（汉字）本身的结构取象，而是书法本体所呈现出的审美形态。这在崔瑗、蔡邕的书论中有清晰的表现：

> 兽跂鸟跱，志在飞移；狡兔暴骇，将奔未驰。

<div style="text-align:right">崔瑗《草势》</div>

> 或龟文针裂，栉比龙鳞，纾体放尾，长翅短身。颓若黍稷之垂颖，蕴若虫蛇之焚缊。扬波振撇，鹰跱鸟震，延颈胁翼，势欲凌云。或轻笔内投，微本浓末，若绝若连，似水露缘丝，凝垂下端。

<div style="text-align:right">蔡邕《篆势》</div>

這种具有主体自觉的审美描述已完全不是针对书法的空间结构，而是指向书法本体的外在形式，它显示了理论本体意识的觉醒。

蔡邕的书论在对书法予以审美把握的同时，还深入探究书法艺术的本源，这使得蔡邕书论比崔瑗大大深化了。蔡邕认为书法肇源于自然，自然界的阴阳变化构成书法艺术的生命内涵和运动图式。"一阴一阳之谓道"，"阴与阳不是抽象的思辨符号，也不是纯具体的事物，它代表具有特定性质而又互相补充的一种功能和力量。它们作为一种结构方式，是对具体事物运动的初级抽象，其阴阳之间的对立、依存、渗透、互相补充和转化可概括许多事物的运动结构。它们与人的情感的潜在联系使其本身成为一种具有审美意义的结构图式"。书法的形式就是阴阳之道呈现的运动图式和结构，它与人的主观情感合拍类同，因而自然的外在图式结构具有了意味，人的内在情感具有形式。

蔡邕对书法的纯形式把握，也构成他书论的一个重要方面。书法作为有意味的形式，内在的精神意蕴与外在的图式表征构成了一个和谐的整体。虽然汉代以后对神采的追求已愈益取代对形质的关注，但在汉代两者还居于同等重要的地位。蔡邕《九势》对书法点画结构法则的把握表明，汉代书法形式自律的觉醒，直接打下了后世形式技法的基础。

在汉代确立独尊地位的儒学，开始向艺术领域全面渗透，书法作为经艺之本也不可避免地成为儒学渗透的对象。赵壹《非草书》便是儒学向书法渗透的理论标志。赵壹对书法的认识完全不具备艺术审美的立场，而纯粹出于一种经世致用的实用观念。但赵壹在书法批评史上的理论贡献恰恰在于他以反书法的非艺术化立场而将书法导向文化本位，从而开启了书法与儒学融合的历史源流。值得注意的是，如果说在汉代书法与儒学的融合尚带有强制性的文化规定的话，那么到汉代以后，书法与儒学的合流则成为一种自觉趋同——儒学在汉代以后已然成为书法须臾难以脱离的内在文化支撑。

汉代书法理论通过对审美主体、形式自律、文化本位三方面的深入阐释，建立起三位一体的书法理论本体，标志着书法理论文本的完型。

第二节　许慎书法审美观念的主体立场

许慎是东汉书法理论大家，他的书学理论是对从西周到东汉"六书"理论系统的集大成。

西周时期，"六书"已作为贵族教育的六门学科之一，并被纳入"艺"的范畴。但由于在《周礼》中"六书"只有总称而无细目，因此，从西周到东汉，对"六书"内容的理论阐释构成了书学理论的重要方面。东汉前期，"六书"的研究阐释达到鼎盛，"六书"的具体内容也得以界定厘清。东汉"六书"研究卓著者主要有许慎、班固、郑玄三家。班固、郑玄只对"六书"名目作了厘定、探讨，而许慎则对"六书"理论作出了全面阐发：

> 《周礼》：八岁入小学，保氏教国子，先以"六书"。一曰指事，指事者，视而可识，察而可见，"上""下"是也；二曰象形，象形者，画成其物，随体诘诎，"日""月"是也；三曰形声，形声者，以事为名，取譬相成，"江""河"是也；四曰会意，会意者，比类合谊，以见指㧑，"武""信"是也；五曰转注，转注者，建类一首，同意相受，"考""老"是也；六曰假借，假借者，本无其字，依声托事，"令""长"是也。

<div align="right">许慎《说文解字叙》</div>

许慎不但提出了系统的"六书"理论,而且与班固、郑玄的"六书"次第也不尽相同。班固、郑玄的"六书"次第是"象形"居前,"指事"列后;而许慎的"六书"次第则是"指事"居于"象形"之前。这并不是一般的理论分歧,而是代表了不同的书法美学观。"六书"理论直接指向书法(汉字)的艺术本源,因此,对"六书"指事、象形孰前孰后的界定便显示出不同的主体立场。许慎强调"指事"先于"象形",事实上在于从艺术本源立场论定书法(汉字)的造型基础是源于超越自然对象的天人合一的主体经验,而不是对自然本身的被动反映。许慎上述观点在其论述书法(汉字)起源问题时也有所显示:

> 黄帝之史仓颉,见鸟兽蹄远之迹,知分理之可相别异也,初造书契。

<div align="right">许慎《说文解字叙》</div>

这即是说仓颉在创制文字的过程中虽然受到自然现象的启迪,但却未将文字沦为自然的机械模拟物,而是"知分理之可相别异",在文字的结构取象中融入主体的理性体验。

许慎这种对书法本源精神的深刻把握显然源于他的书法主体立场。这可从许慎对"一"的阐释中得到明证:"一惟初太极,道立于一,造分天地,化成万物。""一"既是书法(汉字)从自然客体中摄取的人心营构之象,也是宇宙本体的显现——道立于一。从书法本源立场而言,"一"是书法形质、精神生发的基础,老子说,"一生二,二生三,三生万物",文字便是在"一"的基础上,"近取诸身,远取诸物"的结果,而"一"的精神意蕴则更为广大。在易卦中"一"衍变为阴阳二爻,故《易·系辞传》中又有"一阴一阳之谓道"之说。此即"太极生两仪"。八卦由这二爻组合而成,表达对于人生的种种体验。以此作为汉字之起源,即指汉字(书法)乃是人对道的体验中产生的,这构成中国书法的人文基础。

许慎书法美学观的理论核心是基于艺术本源的主体精神,这使得许慎能够洞悉书法艺术本源的真实历史内涵,从而为书法理论的发展提供了历史通鉴。基于对书法本体精神的深刻把握,许慎提出了"书者,如也"这一美学命题。这一美学观念是直接建立在许慎"六书"理论基础上的。可以说是许慎"六书"理论的直观阐释和美学延伸。"书者,如也"并未将书法导向对自然对象的膜拜,而是对书法艺术本源的超自然的主体性质的审美进行规定,这是一个由天到人、由人复天的转化生成过程。许慎这一美学命题的提出极大地促进了汉代书法美学思想的自觉,并在书法理论史上产生了深远的影响。宋代兴起的"书如其人说"便直接渊源于许慎,并向人格本体审美转化:

> 人貌有好丑,而君子小人不可掩也;言有辩讷,而君子小人不可欺也;书有工拙,而君子小人之心不可乱也。

<div align="right">苏东坡《论书》</div>

> 学书须要胸中有道义,又广之以圣哲之学,书乃可贵。若其灵府无程,致使笔墨不减元常、逸少,只是俗人耳。余尝言,士大夫处世可以百为,唯不可俗,俗便不可医也。

<div align="right">黄庭坚《论书》</div>

到了清代,刘熙载更进一步地发挥了许慎"书者,如也"的美学思想,对其作了集大成的阐释:

> 书,如也。如其学,如其才,如其志,总之曰如其人而已。

<div align="right">刘熙载《艺概》</div>

第三节 从崔瑗到蔡邕：书法理论审美视角的转换

东汉时期，崔瑗、蔡邕的理论视角已从书法（汉字）的空间结构转向书法本体，从而实现了书法理论的审美转换。这种转换是"六书"书法结构理论臻于全面成熟之后，书法理论本体深化发展的必然结果。

崔瑗《草势》可以视为东汉书法理论审美转换的始基：

> 观其法象，俯仰有仪。方不中矩，圆不副规。抑左扬右，兀若竦崎。兽跂鸟跱，志在飞移，狡兔暴骇，将奔未驰。或黝黡𪐤黗，状似连珠，绝而不离，畜怒怫郁，放逸生奇。或凌邃惴慄，若据高临危，旁点邪附，似蜩螗揭枝。绝笔收势，馀綖纠结。若杜伯捷毒，看陈缘蟻，腾蛇赴穴，头没尾垂。是故远而望之，摧焉若阻岑崩崖；就而察之，一画不可移。几微要妙，临时从宜。略举大较，仿佛若斯。

虽然早于崔瑗，许慎便提出"书，如也"这一美学命题，但此命题对书法艺术的揭示还偏于直观经验，因此缺乏自觉的符合规律性的审美意义。崔瑗的《草势》则在书法理论史上首次以书法本体的立场对书法艺术做了审美的观照。崔瑗对草书形象中所呈现出的多角度、多层次、多属类的艺术类比和审美移情，已不是书法形质结构所呈现出的空间造型的审美含义，而是书法本体审美形象的显示。这与"六书"理论构成了两个不同的审美层次。"六书"理论所关注的是书法结构本身蕴含的法天象地的文化审美意识，这种审美、文化意识与书法形质构成有机的统一体，它直接导向一种内在审美。崔瑗的《草势》则完成了由内在审美到外在审美的转换。值得注意的是东汉书法理论本体意识的觉醒几乎是伴随着草书的艺术化进程同时出现的。不论是崔瑗的《草势》，还是赵壹的《非草书》，其理论指向都定位于草书这一文本。

草书艺术地位的确立在东汉构成一大文化热点，不仅直接促成了书法理论本体的确立，而且构成了对儒学的强烈冲击。广义的草书起源极早，它几乎是伴随文字产生便出现的现象。南宋张栻认为："草书不必近代有之，自笔札以来便有之，但写得不谨，便成草书。"郭沫若也有类似的观点，他甚至认为"广义的草书先于广义的正书"。如果说在先秦时期，草书相对于正书还不具有普遍意义的话，那么到秦统一六国后，草书则日益成为社会普遍习用的书体了。草书是趋于实用的产物，它产生之初，实用价值大于审美价值。但草书在凸现艺术意志及张扬主体自由创造精神方面无疑构成了最佳图式，因此，草书艺术地位在东汉的确立便成为书法理论本体深化发展的一个历史契机。

崔瑗《草势》实现了东汉书法理论的审美价值转换，但这种转换还仅仅处于对书法本体的自然物象的审美描述层面，尚不具有深层次的理论意义。继崔瑗之后，蔡邕的书法理论则极大地推动了书法理论本体的深化发展。蔡邕的书论从崔瑗书论对自然物象的审美描述上升为对书法所涵纳的宇宙本体的洞悉：

> 夫书肇于自然，自然既立，阴阳生焉；阴阳既生，形势出矣。

<div align="right">蔡邕《九势》</div>

蔡邕认为书法源于自然，而这个自然实际上即指宇宙本体——道。老子说："人法地，地法天，天法道，道法自然。"书法对道的遵循表明宇宙万物的运动规律是书法的本源，而书法艺术也无不在

整体上体现出宇宙本体的生化消息。由此蔡邕书论便将书法的本源精神提升到哲学的高度。

宇宙本体论的确立使蔡邕书论进而深入到书法主体及书法纯形式层面，在《笔论》中蔡邕说："书者，散也，欲书先散怀抱，任情恣性，然后书之……夫书，先默坐静思，随意所适，言不出口，气不盈息，沉密神彩，如对至尊。"在这里，蔡邕强调书家创作状态必合乎道，即进入自然的状态，使心性不为物滞，在书法中得以任情地流露。这种对书家主体自由的高度强调，是与蔡邕的书法宇宙本体论相一致的。书家主体的"恣情任性"实际上即是对道（自然）的遵循——书家只有纯任自然才能臻于天人合一的道境。

蔡邕书论对主体创作自由的高度尊崇使得他尤其强调书法主观情志心绪的表达，蔡邕对神采的重视即说明了这一点。"神采是超越有形象限的一种内在精神，它是人的神情与大自然冥冥合一的产物。"蔡邕"神采论"的提出，将书家主体引向神理超越的自由境界，从而突破了形质的羁绊，这表明书法理论开始向内在精神意蕴开掘，到了王僧虔则系统明确地提出"神采说"，"自此，神采作为一种创作境界获得了众所周知的关注"。蔡邕作为书法"神采论"的奠基者为书法理论由尚形向尚意转换确立了理论基础。

在书法理论史上。蔡邕还是第一个对书法纯形式、技巧法则予以审美阐释的理论家，这不仅表明了他对书法本体完型的贡献，还表明了他作为审美主体的自觉：

转笔：宜左右回顾，无使节目孤露。

藏锋：点画出入之迹，欲左先右，至回左亦尔。

藏头：圆笔属纸，令笔心常在点画中行。

护尾：画点势尽，力收之。

疾势：出于啄磔之中，又在竖笔紧趯之内。

掠笔：出于趱锋峻趯用之。

涩势：在于紧驶战行之法。

横鳞：竖勒之规。

蔡邕《九势》

蔡邕《九势》对书法形式、技巧法则的阐述表明书法形式自律趋于自觉，它将对书法的思考"从笼统的外部论述变为具体的内部研究，使书法的起步，建立于点画的基础，即从最基本的单元中建立起书法的形式秩序"。[①]

第四节 赵壹的《非草书》与儒学对书法的渗透

在书法批评史上，赵壹《非草书》的出现标志着儒学对书法进行全面渗透、融合的开端，它对后世书法理论批评史的影响是难以估量的。从本质上说，赵壹《非草书》具有非艺术化的反书法倾向，这使得赵壹无法以书法本体论的立场对书法进行审美观照，从而也使得赵壹无法达到同时代崔瑗、蔡

①陈振濂主编：《书法学》。

邕的书法审美高度。但赵壹划时代的理论贡献在于他将书法纳入儒学体系，强化了书法的文化性格，从而"明确地树立了一个儒家文化形象——书法对儒家文化的遵循将是最根本的宗旨"①。由此，东汉书法理论呈现出两极发展态势：崔瑗、蔡邕以本体论的立场将书法导向艺术审美，赵壹则以儒学立场将书法导向文化本位。这两个表面看来严重冲突的理论体系实际上共同建立起书法的审美——文化认读模式，从而确立了书法理论本体的完型。

赵壹《非草书》的儒学立场，使他无法以审美角度理解、认知草书，而是把草书视为离经叛道的末技：

> （草书）上非天象所垂，下非河洛所吐，中非圣人所造……且草书之人，盖伎艺之细者耳。
> 乡邑不以此较能，朝廷不以此科吏，博士不以此讲试，四科不以此求备，征聘不问此意，考绩不课此字。善既不达于政，而拙亦无损于治，推斯言之，岂不细哉？

在赵壹看来，书法是"王政之始，经典之本"，是圣人载道的工具，它直接关乎王政礼乐的盛衰。而对草书的沉迷则只能引人背经离道，误入歧途。他的《非草书》便旨在使"士子就有道而正焉"，平息社会热衷草书的狂热情绪。

草书在东汉的兴起，虽然有着强大实用心态的支撑，但与战国晚期至西汉时期出现的隶草相比，藁草已具有完全不同的历史审美内涵。前者是"赴急速"的实用化产物，后者则是审美意识趋于自觉的结果——草书已完成从实用到审美（即藁草到草书）的过渡，获得了独立的艺术品格。这个时期崔瑗、杜度、崔寔、张芝、罗辉、赵袭等众多草书名家的出现，使草书形成了在士人阶层具有广泛影响力的书法流派。从赵壹《非草书》中可以看出东汉时期士人阶层对草书的狂热心态：

> 专用为务，钻坚仰高，忘其疲劳。夕惕不息，仄不暇食。十日一笔，月数丸墨。领袖如皂，唇齿常黑。虽处众座，不遑谈戏。展指画地，以草刿壁。臂穿皮刮，指爪摧折。见鳃出血，犹不休辍。

东汉书家对草书的沉迷已进入纯审美经验领域，这使他们对草书的认识已完全摆脱了实用的羁绊，主体意识趋于高度自觉。他们为追求草书艺术可以"高尚不仕"，大批士子也弃置经学而献身草书：

> 龀齿以上，苟任涉学，皆废仓颉、史籀，竞以杜、崔为楷。

这是一股汹涌的艺术浪潮，它的出现与东汉经学的发展演变有着密切的关系。

西汉初期，统治者接受秦朝二世而亡的历史教训，在政治思想领域实行"与民休息""无为而治"的方针，还未形成大一统的思想格局。黄老、阴阳、儒墨、道家、法家、纵横家作为思想流派交互影响着，而统治者对诸家思想的选择标准也不尽一致：

> 孝文本好刑、名之言，及至孝景不任儒，窦太后又好黄老术。

后世成为万世之宗的儒学在西汉初期还只是作为一个普通思想流派存在着，其地位甚至比不上"黄老之学"。西汉中期，随着经济的繁荣发展，国势的日益强盛，统治者在思想文化领域也产生了大一统的要求。汉武帝接受董仲舒、公孙弘的建议，"罢黜百家，独尊儒术"，并"兴太学，置五经博士，置博士弟子员"。儒学遂被定为一尊，成为官方最高哲学。

① 陈振濂主编：《书法学》。

西汉儒学主要是以董仲舒为代表的今文经学，融合阴阳、道家、法家各家学说而形成，因此董仲舒的"天人感应"学说便构成西汉儒学的核心，这在很大程度上使儒学神学化并进一步发展为谶纬经学。"谶纬之学，经之支流"①，"即将过去的一切具有预言性质的东西（包括神话传说在内），加以汇集，用以解释儒家的经典并融入儒家的经义之中，神学，谶纬在同一个目的中融和交织起来"②。今文经学在上层意识形态领域的精神统治，严重桎梏了汉代文化艺术的自由发展。与此同时，作为与之对立的古文经学，则除在王莽篡汉时被短暂列于学官外，仍是一门私学。但到东汉时期，由于今文经学愈益趋向迷信烦琐，古文经学开始出现上升的趋势，至东汉末期马融遍注六经，郑玄融合今、古文经学而统一在古文经学的大旗下，促使今文经学最终走向衰绝。这对汉代文化艺术的自由发展起到了极大推动作用，书法艺术也在这一思想背景下迅速走向繁荣自觉。

赵壹《非草书》的时代背景正处于东汉经学衰颓，文化艺术趋于自由活跃的时期。作为正统文人，赵壹显然对士人阶层弃置经学而热衷书艺不满，他的《非草书》的写作，目的即在于平息弥漫整个士人阶层的草书热情，使文人学士重新皈依经学，"就有道而正焉"：

> 览天地之心，推圣人之情。析疑论之中，理俗儒之诤。依正道于邪说，侪《雅》乐于郑声。兴至德之和睦，弘大伦之玄清。穷可以守身遗名，达可以尊主致平。以兹命世，永鉴后生，不以渊乎？

对赵壹而言，书法只是圣人的载道工具，而当书法独立于经学之外并直接对经学构成冲击时，赵壹便无法厘清书法实用与审美的分野。赵壹《非草书》在书法批评史上的理论价值不在于它对书法合乎艺术规律的审美接受，而在于它站在儒学立场的反书法倾向，这个倾向从反面强调了书法的文化价值，并直接将书法纳入儒学的价值体系之中。

自西周至东汉之前，书法理论主要表现为书法结构理论的演变和发展，这是与书法本体动态的历史发展相一致的。在这个时期还没有形成一个具有主体特征的文化体系对书法构成钳制，也就是说，这个时期的文化类型是泛化的。书法与文化的结合处于一种自在的游离状态。赵壹在东汉的出现改变了书法与文化的这种历史关系。儒家大一统思想的形成使得赵壹得以站在儒学思想背景下对书法明确地提出文化本位的要求，即书法必须遵循儒学的理念和价值范式，由此，书法的泛文化性被对儒学的单维的绝对尊崇所取代。同时，这也构成了汉以后两千余年书法理论的首要文化内容。

中国书法理论由上古滥觞形态的"六书"理论发展到东汉，其理论本身发生了重大转折——书法理论不再仅仅是立足书法（汉字）结构的空间造型理论，而是向审美与文化的复合模式发展。

可以看出，崔瑗、蔡邕、赵壹的共同努力促进了书法理论的转型，使书法理论完成了由结构理论向本体（审美）理论的过渡，至此，书法理论的主体地位得以确立。

赵壹站在儒家卫道立场，在东汉草书艺术浪潮对经学构成强烈震撼和冲击时，力倡书法对儒学的遵循，并由此开启了书法与儒学融合的历史源流。早于赵壹的崔瑗、蔡邕虽然在书法理论本体化的进程中表现出高度的自觉，从而将书法审美提升到主体高度，但从书法理论的本体发展来看，东汉时期

① 《四库全书总目提要》。
② 敏泽：《中国美学思想史》。

书法理论如果失去赵壹文化本位理论的参与，则将大大推迟书法理论本体的成熟：因为从本质上说，书法理论本体并不仅仅是由审美主体、形式自律构成的，其中文化积淀也是一个重要内容。正是在这一点上，赵壹对中国书法理论的发展做出了划时代的贡献。

【思考题】

1. 崔瑗、蔡邕书法审美观与"六书"书法审美观的差异表现在哪些方面？为什么说崔瑗、蔡邕的书论标志着东汉书法审美观念的转换？

2. 赵壹《非草书》表现出的是一种典型的非艺术化立场，但为什么说它在中国书法批评史上具有极大的意义？

【作业】

东汉书法理论意识的觉醒表现在哪些方面？请结合崔瑗、蔡邕、赵壹书论予以阐述。

【参考文献】

1. 施昌东：《汉代美学思想述评》，中华书局1981年。

2. 陈振濂：《草贤崔瑗考述》，香港《书谱》1984年第4期。

3. 崔瑗《草势》、王珉《行书状》、刘劭《飞白书势》、索靖《草书势》、成公绥《隶书体》等，见严可均辑《全上古三代秦汉三国六朝文》。

4. 赵壹：《非草书》，见《历代书法论文集》，上海书画出版社1979年。

5. 《后汉书·赵壹传》，中华书局点校本。

6. 郭绍虞：《中国文学批评史》，上海古籍出版社1986年。

第三章　魏晋南北朝：自觉时代的自觉理论

如果将殷商甲骨文作为中国书法史的开端，那么到公元3世纪的西晋时代，它已走过了近一千五百年的历程。在这一千五百年间，我们尽管不能说书法没有自觉的成分——比如在汉代，之所以能产生像张芝、杜操、崔瑗这样一大批钟情于已不甚实用的草书的书法家①，一些书家的笔下之所以"反难而迟"②，都说明在当时，书法在某些场合或某些人那里已被用作或被赋予欣赏的意义——但从整体上讲，它并没有脱离其实用性，没有从依附地位解放出来。魏晋以前，在绝大多人的意识中，书法在功用上仍不出歌功颂德、述史记事、谋取功名（这一点我们只要读一下赵壹的《非草书》就可感受到）数项。

真正使书法成为一门完全意义上的独立自觉艺术的人，是以王羲之、王献之为代表的一大批魏晋南北朝时期的杰出书法家、书论家。正是他们的努力，才使书法成为文人士大夫抒情遣兴的工具。

如果说，以"二王"书法为代表的"晋韵"书风的确立作为魏晋书法实践上成熟标志的话，那么在这种成熟的背后还有一个重要的保障，就是理论上的自觉。

首先从数量上看，魏晋南北朝的书学空前繁盛。据日本书学家中田勇次郎所著《中国书法理论史》对可考文献中秦汉、魏晋南北朝书论、书目所作的编排，魏晋南北朝书论竟达四十篇。即使避开真伪尚有争论的卫铄《笔阵图》、王羲之《题卫夫人〈笔阵图〉后》及《笔势论》《用笔赋》《书论》和《记白云先生书诀》、萧衍《古今书人优劣评》等论著，尚有三国刘劭《飞白书势》、晋成公绥《隶书体》、卫恒《四体书势》、杨泉《草书赋》、王珉《行书状》、南朝鲍照《飞白书势铭》、

① 赵壹《非草书》责备草书："乡邑不以此较能，朝廷不以此科吏，博士不以此讲试，四科不以此求备。"
② 赵壹《非草书》："征聘不问此意，考绩不课此字……"由此可见当时多数人仍以实用的眼光来看待书法的功能。

王愔《古今文字志》、羊欣《采古来能书人名》、虞龢《论书表》、王僧虔《论书》及《笔意赞》、萧衍《草书状》《观钟繇书法十二意》《答陶隐居论书》、陶弘景《与梁武帝论书启》《论书启》、庾元威《论书》、袁昂《古今书评》、庾肩吾《书品》以及北朝江式《论书表》等等，近三十种，而在秦汉时期，现今有著录的书论尚不足10篇。书学论著的大量出现，既是魏晋南北朝时期书法艺术空前繁荣的结果，又为书法艺术的进一步繁荣提供了思想、理论上的保障。

魏晋南北朝时期书法自觉的另一个重要标志是，中国书法自此有了一套包括本质论、创作论、技法论、品评论在内的完备理论批评体系作为艺术创作、欣赏的依据。最具决定性意义的，一是魏晋南北朝时期的书法家从理论上及时而准确地描述、总结了以"二王"书风为代表的"晋韵"模式的特征和实质，使之成为后世效法的经典范式之一；二是魏晋以来特别是南朝羊欣、王僧虔、袁昂、萧衍等书法家提出并建立了一套以"意"为核心，将人物品藻与艺术鉴赏合二为一的书法批评模式，这种书法批评模式成为整个传统书法理论最为重要的组成部分之一。因此，理论的体系化成为这一时期书学区别于以前书学最为重要的特征之一。

当然，以上这些成就的取得离不开以下两个基本条件：

一是审美意识和批评意识的自觉。在秦汉或更早的时期，在人们的意识中，书法更多的是一种汉字的书写行为，即使有审美观照，也是个别、零星、分散的，且多与对文字之优劣评判纠缠在一起；所谓艺术批评更是不可能。但在魏晋南北朝时期，不论是对书体美之描述，还是对书风得失之评价，都有人的主动意识的积极参与，因此书学已不再是"小学"（即文字学）的附属品或补充，它日益成为一种专业学说走向理论的前台，这一现象直接导致了这一时期书法美学研究的兴盛和书法批评活动的繁荣。

二是专业书法理论家、批评家的出现。按照中国书法的传统，书学论著一般由书法家自己撰写，但魏晋以来特别是南北朝时期，许多以书论闻名的理论家，如虞龢、杨泉、王愔、鲍照、庾元威、江式等，并不以书法创作出名，且他们的书法水平并不见得多么高妙，但他们的著述更接近于纯理论的研究。这种现象的出现打破了书论研究领域单一的、以创作家代替理论家的落后状况，使书法实践与理论出现分化，从而使书法理论向更深更广的领域发展。

综上所述，书学论著数量的丰厚，审美意识和批评意识的主动参与，书法理论的体系化以及专业书法理论家的出现，构成了魏晋南北朝时期书法理论的四大主要特征。这些特征是在魏晋南北朝这段特定历史时期的特定政治、文化及心理背景下形成的。

第一节　书法自觉的精神基石

魏晋南北朝充满腥风血雨、纷争离乱、动荡不安，曹魏代汉、司马晋代魏、"八王之乱""五胡乱华"、王敦苏峻之叛等等，接踵而来，灾祸不已。这是一个崩溃的时代，旧有的政治、社会、经济秩序和道统、礼教分崩离析，人们痛苦不堪。

但同时，这个"礼乐崩坏"的时代又是一个重建的时代。

中国自公元前3世纪由秦始皇建立统一的秦帝国至公元3世纪东汉末叶（进入战乱的三国时代以

前）的六个世纪中，一直是一个高度集权的封建专制帝国。这个帝国因西汉中叶武帝时期大儒董仲舒的一套"天人感应"学说而变得精致、"神圣"。

在那部堪称封建专制统治"圣经"的《春秋繁露》中，作者董仲舒通过"竭力把人事政治与天道运行附会而强有力地组合在一起。其中特别是把阴阳家作为骨骼体系构架分外凸现出来，以阴阳五行（'天'）与王道政治（'人'）互相一致而彼此影响即'天人感应'作为理论轴心"①，建立起一套符合中国人特有宇宙观念和思维模式，以维护大一统专制集权制度的理论体系。

在以"君权神授"观念为核心的"天人感应"说中，一切封建秩序都被绝对化、神圣化，就如同皇帝的权力来自上苍一样，臣民只有认同并绝对服从的义务，对其任何的猜疑都是一种犯上作乱的逆行。

过分突出君王，过分强调秩序，过分注重群体，使得一切游离于森严等级、秩序之外的生命、感情、思想统统成为有悖于"天理"的"奢望"和异端。在整个秦汉时期，不可能有"文的自觉""艺的自觉""书法的自觉"，因为此时尚不具备这些自觉的基本条件——"人的自觉"。

然而，在董仲舒的这种"天人感应"说统治中国近三个世纪后，古老而悠久的东亚大陆上最为强有力的政权——汉王朝开始崩溃，中国社会进入一个纲纪颓弛、国是日非、英雄迭起、匪夷横行的离乱时期。此时，被儒学神化的一切权威、秩序都分崩离析。权威与秩序的崩溃，带来一场思想的强烈"地震"——这是中国思想史上（继春秋战国后）的第二次"礼乐崩坏"。面对这种崩坏，东汉的士大夫们一个个心急如焚，纷纷挺身而出，改弊匡失，舍身为国，与腐朽势力进行了不屈不挠的斗争。然而面对士大夫们的一片赤诚，皇帝不仅没有被感动，反而一次次向他们举起屠刀，于是成百上千的忧国之士纷纷倒于血泊之中，"海内涂炭，二十余年，诸所蔓衍，皆天下善士"②。

按照"天人感应"的儒家经典理论，修身、齐家、治国、平天下是不可分割的统一整体。然而汉末，士大夫被皇帝抛弃，儒学先哲们指明的那条"兼济天下"的光明大道已被堵塞，于是他们只有怀着深深的遗憾，走上一条"独善其身"的道路。这样，从东汉末期开始，中国士大夫们的信仰有了变化——从对儒家"入世"学说的深信不疑转为对黄老出世哲学的迷恋，这种迷恋至曹魏正始年间因何晏、王弼等人的努力而形成一种具有浓厚时代特色的学术体系——魏晋玄学，这是魏晋知识分子自汉末"天人感应"儒学理论衰微后承担起建构新的精神支柱的艰臣任务后结出的硕果。

专注于辨析名理的魏晋玄学，从表面上看它仅仅是一种流行于魏晋时期文人士大夫阶层，用于逃避人世苦难的清谈、玄学，然而，在其背后却是"人的自觉"——文人士大夫从那种君临一切的神权下解放出来，从对道统、秩序的关注转为对生命或自身存在的关注。只有在这样的前提下，文人士大夫才敢大谈"道本儒末""越名教而任自然"，甚至厉声痛斥"君立而虐生，臣设而贼生"，"坐制礼法，束缚下民"③，才有时间去关注他人的举止、言行；才能够对生命的痛楚、悲苦有了那么多的感伤。

魏晋玄学作为时代的产物，它不同于两汉儒者看重世俗关系、恪守礼法、轻视逻辑思维和论辩的

① 李泽厚：《中国古代思想史》。
② 《后汉书·党锢列传》。
③ 阮籍：《大人先生传》。

习惯做法，而是充分运用哲理思辨，探究无限，思考世界和生命本体的存在，因而自它产生的那一天起就带着浓重而纯粹的哲学思辨性质。这股思辨新风给中国传统哲学的躯体注入了生机与活力。

玄学思辨之风的兴盛深刻影响了魏晋间各方面的学人。在文学领域内，出现了像刘勰《文心雕龙》、钟嵘《诗品》这样前代少有的理论系统严密，美学内涵深刻的理论成果。并且，同时期的科技也有了较鲜明的理性思维的特色。嵇康以为："夫推类辨物，当先求之自然之理。"在他看来，数学中的析理，最为精妙，数学家应首先是析理至精之人[1]。王弼也有相似见解，他再三强调"析理"是须借助于数学，而数学本身就应是一门具有"理性"的物质学科[2]。在此种致思趋向的影响下，刘徽以"析理"的自觉去"总算术之根源"。他所著的《九章算术注》成功地建立起一个以"出入相补"原理贯通多种面积、体积公式的几何理论体系，并为后来祖冲之父子两项重大数学贡献——圆周率的计算和球体积的求证创造了科学方法，指出了正确途径。刘徽由此成为我国古代数学理论的奠基人。另外，北齐学人贾思勰的农业科技著作《齐民要术》也具有理论思维趋向——首先要求系统观察，其次在详细占有资料的基础上进行科学分类。

理性思辨活动的空前繁盛和思辨成果的丰硕，为魏晋南北朝时期书学的繁荣提供最为直接的前提条件。当然，这个前提条件是付出了难以估量的血的代价才得来的，"死神唤醒了人，而天人感应的权威思想的崩溃又为人的自由发展去掉了枷锁。因此造成了人的自我意识的增强，精神生活的丰富和独立人格的追求，这无疑是人类发展的一次大的进步"[3]。

中国书法的全面自觉，正建筑在这种进步，这种思辨，这种空灵之上。

第二节　象意之辨与"意"的深化

在经历千载的中国传统书学中，魏晋书风一直是一个不可逾越、不可企及的经典模式。后代对这个经典模式的实质有一个恰如其分的概括——"晋人尚韵"。而所谓"尚韵"，其实就是对老子特别是庄子式的超然物外的空灵境界的向往和追寻。

现代学者闻一多在他的一部著作中，对庄子思想在整个"魏晋风度"形成中的作用做了深刻的描述：

> 一到魏晋之间，庄子的声势忽然浩大起来，崔譔首先给他作注，跟着向秀、郭象、司马彪、李颐都注《庄子》。像魔术似的，庄子忽然占据了那全时代的身心，他们的生活，思想，文艺——整个文明的核心是庄子。他们说"三日不读《老》《庄》，则舌本间强"。尤其是《庄子》，竟是清谈家的灵感的源泉。从此以后，中国人的文化上永远留着庄子的烙印。[4]

在魏晋书法理论中，对于老庄精神崇尚主要表现在对于"意"的高度重视。

这个"意"，在庄子那里是"得意而忘言"之"意"，而在王弼那里，其内涵与实现途径被进一步具体化：

[1] 嵇康：《声无哀乐论》。
[2] 王弼：《周易略例》。
[3] 马怀良：《崩溃与重建中的困惑》。
[4] 闻一多：《古典主义·庄子》。

夫象者，出意者也。言者，明象也。尽意莫若象，尽象莫若言。言生于象，故可寻言以观象；象生于意，故可寻象以观意。意以象尽，象以言著。故言者所以明象，得象而忘言；象者，所以存意，得意而忘象……是故，存言者，非得象者也；存象者，非得意者也。象生于意而存象焉，则所存乃非真象也；言生于象而存言焉，则所存乃非真言也。然则，忘象者，乃得意者也；忘言者乃得象者也。得意在忘象，得象在忘言。故立象以尽意，而象可忘也；重画以尽情，而画可忘也。[①]

"意"要靠"象"来显现，"象"要靠"言"来表明。但是"言"和"象"本身不是目的。"言"只是为了说明"象"，"象"只是为了显现"意"。因此，为了得到"象"，就必须否定"言"；为了得到"意"，就必须否定"象"。如果"言"不否定自己，那就不是真正的"言"；如果"象"不否定自己，那就不是真正的"象"。一句话，只有当人们完全忘却手段时，才能真正实现目的——"得意"。

王弼"得意忘象"这一美学命题的提出以及它在整个魏晋南北朝的风行，至少可以说明这么两点：其一，此时人们对于美的本质有了更深刻的认识，即审美主体只有超越具体物象才能获得真正的美感；其二，在当时人们的意识中，艺术作品无形之"意"的美高于有形之"象"的美，也就是说，与外在形式相比，内在精神属于更高层次的美。

魏晋的书学家正是循着这个思路来考察、对待书法美的。

在西晋初年文学家兼书学家成公绥（231—273）的《隶书体》一文中，在描述了隶书的种种用笔之美后总结道：

工巧难传，善之者少，应心隐手，必由意晓。[②]

在中国书学史上率先将"意"提到了决定一件作品艺术价值的高度。这一举动，使得中国书法的美学内涵由"势"上升到了"意"，从而实现了与同一时期哲学、文化理想的对接。

在魏晋以前，尽管书学界对书法之美已有较深刻的认识，但总体上仍停留在技法论和（外在）形式论的阶段。汉代学书学家们开始对"势"加以研究——这从那时的书学著作如《草势》（崔瑗）、《篆势》《九势》（蔡邕）等可见一斑——认为草书或篆书之所以美，是因为有"势"的缘故。对此，我国当代著名文艺理论家伍蠡甫有一段精辟的总结：

我国书学讲求由字而行、由行而全幅——由部分到整体都须得"势"……所谓"势"，乃导源于"心"对"物"的感受。古代书论所以拈出"心""志""意"等字样，乃是为了说明它和"骨""势"是紧密相关的……书和画都首须因物立意，次讲骨、势，而又必骨中带势；这样方能通过笔墨技巧，掌握并运用艺术形式美的那些规律。[③]

汉代书学家对"势"的重视，深深影响着魏晋南北朝书学理论的发展。在西晋，卫恒（？—291）从"势"着眼，在引蔡邕《篆势》、崔瑗《草势》基础上亲撰《字势》及《隶势》并融会贯通，辑

① 王弼：《周易略例·明象》。
② 成公绥：《隶书体》。
③ 伍蠡甫：《中国书论研究》。

成《四体书势》。差不多在同一时期，索靖（239—303）又作《草书势》。虽文意已不拘于具体笔法，字势，但对"势"之看重不容置疑。其后，书学界又有一篇《笔势论十二章》。这部托名王羲之（203—361①）的书学论著，极其周详地论述了从起步临帖学书到放手创作的几乎所有方面，其中包括如何开启心智，如何用笔、结字、章法布局，以及对"戈""点"笔画的具体处理等。除第一章"临创章"以外，其余十一章从各个不同侧面将书法之"势"阐述得淋漓尽致。即使到了南朝宋，鲍照（414—466）还作《飞白书势铭》，对"轻如游雾，重似崩云"的飞白书势态美予以竭力赞赏。

但从更本质的（美学的）角度看，这种由技法或笔墨效果直接造成的"势"，仍属于可视的"外形式"，仍是书法在实现自身价值前一种暂时性的手段，书法的最终目的是要达到笔墨之"势"背后的那个不可见的"意"。而对于"意"的成功捕捉正是魏晋南北朝书学家们的一项功绩。

且看六朝雅士对于"意"之迷恋。

——"意"是书法创作之前提条件：

若执笔近而不能紧者，心手不齐，意后笔前者败；若执笔远而急，意前笔后者胜。②

夫欲书者，先干研墨，凝神静思，预想字形大小、偃仰、平直、振动，令筋脉相连，意在笔先，然后作字。③

凡书贵乎沉静，令意在笔先，字居心后。④

——"意"是书法创作过程中的统帅：

若作一纸之书，须字字意别，勿使相同。⑤

须得书意转深，点画之间，皆有意，自有言所不尽得其妙者，事事皆然。⑥

手随意运，笔与手会。⑦

——"意"是书法作品成功与否的决定性因素：

吾尽心精作亦久，寻诸旧书，惟钟、张故为绝伦，其余为是小佳，不足在意。⑧

张澄书，当时亦呼有意。⑨

子敬飞白大有意……⑩

总之，在整个魏晋南北朝书法理论中，"意"是头等重要的范畴。尽管从理论的角度来讲，这种对于"意"重要性的阐述没有摆脱中国传统思维的笼统与模糊特征，多数论述尚停留在"点到为止"的阶段，但从这些片言只语的论述中，我们仍可以发现魏晋书学家们笔下之"意"的不同含义——下

①关于王羲之生年卒月有几种说法，除上述解释外还有两种说法，一是321—379，一是307—365。
②传卫铄：《笔阵图》与《题〈笔阵图〉后》等署名卫铄、王羲之的多篇书论，史界多以为是伪托之作。又多数人以为作伪者乃六朝间人士，故在抄借用其言辞分析魏晋南朝书学情况似亦可行，并在作者姓名前加一"传"字。下同。
③传王羲之：《题〈笔阵图〉后》。
④传王羲之：《论书》。
⑤传王羲之：《论书》。
⑥传王羲之：《论书》。
⑦陶弘景：《与梁武帝论书启》。
⑧张彦远：《法书要录·晋王羲之自论书》。
⑨王僧虔：《论书》。
⑩虞龢：《论书表》。

笔之前，"意"乃是一种意图、构想；运笔之中和收笔之后，"意"是指笔意、意态或神韵。同时，若我们将书学家们"意"的理论与"玄学"这个严密而深邃的理论体系相关联，那么这一时期许多零散的、印象式的文艺论点均可以在"玄学"这个哲学大背景下作充分的展开或说明。魏晋南北朝书学中"意"的理论便可作如是观——我们的笔墨、线条是用来传达一种不可言说的内在精神的，而要很好地做到这一点，必须对创作技法有充分的掌握，达到心手双畅，然后超越各种技巧、技法或外在形式，唯此才可进入真正高超、玄妙的境界。在魏晋玄学中，这个过程便是从"立象尽意"到"忘象求意"的过程。

如果说在魏晋时期关于"意"的理论尚欠具体的话，那么到了南朝，这一理论经萧衍、袁昂特别是王僧虔等人的阐发，则得到了具体化和深入化。

在萧衍（464—549）的眼中，钟繇的书法之美完全是一种"意"的美。这"意"共有十二种：平、密、轻、损、直、锋、决、巧、均、力、补、称。并且这位梁武帝又对这十二种"意"进行了具体分析。从而将魏晋时代研究"意"的那种"只可意会，不可言传"方式大大推进了一步：意，不仅可意会，且可言传。

在袁昂（464—521）等人那里，"古今"书家作品意态之美被通过一种拟人化的描述而有了鲜明的个性特征，从而使得中国书学理论对于"意"的研究不再停留在简单的纯概念的描述上。

那么，所谓的书法美是什么？"意"在书法中究竟指的是什么？其重要性如何？如何能够捕捉？对此，王僧虔（426—485）在《笔意赞》中来了一番总结：

> 书之妙道，神采为上，形质次之，兼之者方可绍于古人。以斯言之，岂易多得？必使心忘于笔，手忘于书，心手达情，书不忘想，是谓求之不得，考之即彰。

整个书法美是由两部分构成的：神采与形质。那种由笔墨传达出来但又超越笔墨的精神性因素，即"神采"，也就是一幅完善了的书法作品所具备的"意"，与此相对，笔墨形式的本身，即为"形质"。在神采与形质两者的关系上，神采是第一位的要素——当然，一件完善的书法，必须两者均做到无懈可击。因此，书法史上完善的杰作屈指可数。要想创作完美的书法作品，必须做到"心手达情"，这是个"心忘于笔，手忘于书"的自由运作过程。从这个"忘"，我们又回到了庄子、王弼的哲学基点上——"忘象以求意"。

至此，我们已对魏晋书风的"尚韵"实质有了一个十分明晰的了解。所谓"韵"即作品之"意"，之"神采"（而在绘画美学，谢赫称之为"气韵"），即笔墨天成，它基于外在的笔墨形式，但又超越于这种形式，是超然于有限物质形式的作品内在精神；同时，这个内在精神又导源于人，导源于人丰富的心灵、情感世界，因此，所谓的"韵"，从更本质的角度讲，是魏晋文人"俯仰自得，游心太玄"[1]，超然心态、气格、风度的自然流露（这一点我们还将在本章"意象批评模式的确立"一节中作展开）。这里我们可以借用当代著名美学家李泽厚对绘画的一段论述来总结魏晋书风"尚韵"的实质："所谓'气韵生动'就是要求绘画生动地表现出人的内在精神气质、格调风度，而

① 嵇康：《赠秀才入军诗》。

不是外在环境、事件、形状、姿态的如何铺张描述。"①

"西洋'文艺复兴'的艺术（建筑、绘画、雕刻）所表现的美是浓郁的、华贵的、壮硕的；晋人则倾向简约玄澹、超然绝俗的哲学的美，晋人的书法是这美底最具体的表现。"②晋人书法中最具代表性的则是王羲之、王献之的作品。对"二王"书法之美的及时总结与概括，正是魏晋南北朝书学对于整个中国传统书学的一大贡献。

在魏晋南北朝，对"二王"特别是王羲之的崇拜，虽然不像后来的唐、宋那样强烈——"二王"在魏晋南北朝的书论界与张芝、钟繇基本处在相同的层位（上上品，而没有被抬至"独尊"地位）——但是在当时人们的心目中，"二王"无疑是那种玄远、超逸的"魏晋风韵"不可替代的最理想的传达者。因此，我们今天若想了解那个时代中国书法的实质、那个时代人们对于书法美最高范式的理解，就不能避开那个时代书论家们对"二王"（特别是对王羲之）的赞美之辞。③

在中国书学史上对王羲之数不胜数的赞美之辞中，梁武帝萧衍的"龙跳天门，虎卧凤阙"④最为有名。然而，从真正的理论角度看，在整个魏晋南北朝，最能概括王字书法之美的是这么几段话：

> 夫古质而今妍，数之常也；爱妍而薄质，人之情也。钟、张方之二王，可谓古矣，岂得无妍质之殊？且二王暮年皆胜于少，父子之间又为今古，子敬穷其妍妙，固其宜也。然优劣既微，而会美俱深，故同为终古之独绝，百代之楷式。⑤

> 元常谓之古肥，子敬谓之今瘦。⑥

> 王右军书如谢家子弟，纵复不端正者，爽爽有一种风气。⑦

> 逸少至学钟书，势巧形密，及其独运，意疏字缓。④

从上述几段论述中，我们可以总结出"二王"书风的两大特征：一是流美、清劲（而不是拙朴、丰肥）；二是意态自如、舒缓和畅。这是魏晋文人士大夫书法风范之所在。这种风范自唐代开始，在最高统治层的倡导下迅速成为全社会追求、效法的最高艺术理想和模式。

第三节 书法审美观的完备化

衡量一种艺术是否自觉的重要标准，是创作者和观赏者能否站在一种真正的审美立场上来看待它。

众所周知，在中国，书法与文字有着密不可分的关系。离开文字，书法就无从谈起。因此，从某种意义上说，书法的演变史实际也是一部汉字发展史。对于书法而言，实用文字的制约是一个绝对不可漠视的本质特性。同时，历史的事实还告诉我们，正是人们种种不同的实用要求，才导致了书体的推陈出新，使其不断从烦琐走向简练，并产生了丰富多样的书风。例如自三代至汉代，简便实用的要

① 李泽厚：《美的历程》。
② 宗白华：《美学散步》。
③ 从南朝梁庾肩吾、虞龢、袁昂的评论中可证明"二王"在当时的地位与钟繇、张芝基本处于同水平上。
④ 萧衍：《古今书人优劣评》。
⑤ 虞龢：《论书表》。
⑥ 萧衍：《观钟繇书法十二意》。
⑦ 袁昂：《古今书评》。

求，促使了甲骨文、金文向小篆、隶书的演化。又如，上层社会的歌功颂德要求，以及西北边陲军队和社会中极其单纯的记事要求，使得规度森严和潇洒自如这两种截然不同的书风同时出现在汉代。这一现象在隋唐以前极为明显。

当然，一部书法史也并不全然是一部文字演变史。自隋唐以后，汉字字体已走完自己的演化历程，文字的形态特征对于书法的样式与风格形成已不再有以往那么明显的制约或辅助作用。这时决定书法在某一时期、某一书家那里是这样而不是那样的根本原因，已不再是实用因素或实用要求，而是人的观念——对于美的审视态度、立场、取舍，亦即审美观念。我们如此讲并不是说书法在此前或更远的时代里，没有人的审美意识的参与，恰恰相反，即使在遥远的甲骨文时代，人们对于形式的偏好、取舍在很大程度上也导致了这一时代作品风格在各时间段的不同。正如董作宾先生所云：盘庚至武丁时，大字气势磅礴，小字秀丽端庄；祖庚、祖甲时，书体工整凝重，温润静穆；廪辛、康丁时，书风趋颓靡草率，常有颠倒错讹；武乙、文丁之时，书风粗犷峭峻，欹侧多姿；帝乙、帝辛之时，书风规整严肃，大字峻伟豪放，小字隽秀莹丽。[①]这一时期的金文也有类似情况。很明显，如果仅仅是为了实用目的，甲骨文、金文不需要如此多的风格或个性，仅有一种清晰明了的形式就足够了。导致它们形式多元化的是不同时期、不同制作者（亦即创作者）的不同喜好——这就是审美意识。然而，那个时期特别是汉魏以前，书法中审美意识是零星、分散或隐性的，它是一种隐藏在人们内心情感深处的集体或个人的无意识。这些无意识虽然不时强烈地作用着，但人们没有自觉意识到它，更不用说自觉运用它或用它引导实践了。

进入魏晋时代，一切就不同了。

首先，书学论著数量的丰厚本身就表明了魏晋人士对书法理论的重视，而对理论的重视，在很大程度上反映出这一时代人们审美意识的勃兴。不能想象，在一个仅将写字作为实用活动的社会里，会出现如此众多的书学著作、论文。因为实用的目的大致相同：易写、易识、易学、易掌握，至于美观则是一种额外的补充，人们大可不必在此花费许多的精力与时间连篇累牍地论这论那。

其次，从内容看，魏晋时期诸多的书学论著，尽管仍有相当的篇幅侧重于技法探讨，但大部分篇章已完全是对书法诸美学特征的分析、研究了。

现存魏晋时期最早的书学论著，是刘劭（三国时曹魏人，生卒年不详）所著《飞白书势》。对于"飞白书"，文中进行了如下描述：

> 直准箭飞，屈拟蝗势；繁节参谭，绮靡循杀。有若烟云拂蔚，交纷刻继。

正因如此，刘劭认为"飞白书"达到了"貌艳艺珍"的最高艺术境界。

"飞白书"是一种将毛笔含墨不丰而形成的虚笔，作为作品基调和外在特征的书法形式。它是人们别出心裁（或曰审美意识）的产物，与其他首先为实用目的产生的书体有着很大的区别：它首先关心的不是人们能否看得懂文字内容，而是能否给欣赏者带来美感、愉悦。而三国时期的刘劭正是站在这一立场上及时总结了"飞白书"的美学特性。不论从哪个角度看，刘劭的这种眼光都是一种纯艺术、纯审美的眼光，

① 参见董作宾：《安阳发掘报告》《甲骨文断代研究》。

接着，西晋时期的成公绥又从实用性中发现了隶书那"工巧难传"的纯艺术之美。请看《隶书体》一文中的描述：

> 虫篆既繁，草菫近伪。适之中庸，莫尚于隶。规矩有则，用之简易。随便适宜，亦有弛张。操笔假墨，抵押毫芒。彪焕磥硌，形体抑扬。芬葩连属，分间罗行。烂若天文之布曜，蔚若锦绣之有章。或轻拂徐振，缓按急挑，挽横引纵，左牵右绕，长波郁拂，微势缥缈。工巧难传，善之者少。应心隐手，必由意晓。

隶书，作为一种适应时代要求而产生的实用书体，揭开了中国文字史新的、光灿夺目的一页。由于它的出现，中国文字进入了今文时代。这个时代与以往的古文时代的一个根本性的不同，是前者简捷、易写、易识，后者繁复、难写、难识。进入魏晋，楷书虽已出现，但作为一种书体，它主要在民间流行，而尚未被官方接受与承认，隶书在当时（特别是魏晋初期）仍是最具广泛性、实用性的书体。因此，成公绥才说："适之中庸，莫尚于隶。"隶书的实用性是显而易见的，"存载道德，纪纲万事"。但是，隶书的魅力不限此，其更有诸多难以言状的"工巧难传"之美：

> 尔乃动纤指，举弱腕，握素纨，染玄翰；形管电流，雨下电散，点黙折拔，掣挫安按；
>
> 缤纷络绎，纷华粲烂，缊绵卓荦，一何壮观！繁缛成文，又何可玩！

这是中国书法史上对于书法实用与审美关系的首次明确阐述。此前汉代许慎、蔡邕等人虽也有书法美感或实用性的论述，但从相辅相成的角度论述它们之间关系，既溯流探源，分析一种书体（隶书）在实际生活中不可替代作用，又细致入微而生动形象地描述它的美学特性，这是第一次。

较成公绥稍晚的卫恒，在他的《四体书势》中又从历史考察与美学分析的双重角度系统地阐述了古文、篆、隶、草各体特征，从而将汉代许慎的单纯文字学理论向艺术领域推进了一大步。

在汉代许慎的《说文解字叙》中，作者将思维的触角伸向了古文、篆、隶、草诸体，涉及范围之广史无前例，但其立足点始终是文字学的："理群类，解谬误，晓学者，达神旨……"

其后的崔瑗、蔡邕分别在其各自的著作《草势》《篆势》中站在艺术的立场上对草书、篆书（此指秦汉篆书）作了一番重新审视：

> 草书之法，盖又简略……观其法象，俯仰有仪。方不中矩，圆不副规。抑左扬右，兀若竦峙。兽跂鸟跱，志在飞移，狡兔暴骇，将奔未驰……是故远而望之，摧焉岨岑崩崖；就而察之，一画不可移。几微要妙，临时从宜。[1]
>
> 龟文针裂，栉比龙鳞，纾体放尾，长翅短身。颓若黍稷之垂颖，蕴若虫蛇之棼缊。扬波振撇，鹰跱鸟震，延颈胁翼，势欲凌云……[2]

但是对于除篆、草之外的诸体，崔瑗、蔡邕并没有论及，卫恒的功绩是将崔、蔡的审美观推广到历史上曾出现的和当时盛行的一切书体，尤其是当时早已销声匿迹的古文——比之秦国大篆、小篆更古老的篆书：

> 因声会意，类物有方。日处君而盈其度，月执臣而亏其旁；云委蛇而上布，星离离以舒光；

① 崔瑗：《草势》。
② 蔡邕：《篆势》。

禾苯蓴以垂颖，山嵯峨而连冈；虫跋跋其若动，鸟飞飞而未扬。观其措笔缀墨，用心精专，势和体均，发止无间……①

这是对古文的美感特征最生动、最形象的描述！尽管这里有许多令后人费解的"玄之又玄"的成分，但魏晋时人对书法超然于实用之外的美学特性的重视与理解由此可见一斑。

古文，作为中国书法（文字）最为古老的艺术形态，自秦代以后就湮没不闻了，加之其所具有的鲜明的记事功能和象形特性，因此早期的人们很少能将其作为一种艺术形式对待。卫恒对它的重新观照，表明魏晋时代书学家的审美观已走向完备和丰满化。

草书作为一种动态的线条形式，自魏晋以后受到人们的高度重视，它甚至被看作是一种最能表达作者性情、充分展现线条与空间魅力的艺术形态。然而在此之前，它这一书体却没有如此高贵。尽管在汉代也有崔瑗这样的大书家对其推崇备至（见《草势》），并有杜操、崔瑗、张芝及一批追随者醉心实践，但在世俗社会中，仍有许多人仅仅从实用立场来审视草书风靡一时这一艺术现象。否则，赵壹就不会义愤填膺，慷慨陈词，"理直气壮"地抨击那些"十日一笔，月数丸墨。领袖如皂，唇齿常黑"，草书迷恋者仅是"伎艺之细者耳"了，理由很简单："乡邑不以此较能，朝廷不以此科吏，博士不以此讲武，四科不以此求备，征聘不问此意，考绩不课此字。善不达于政，而拙无损于治，推斯言之，岂不细哉？"②按照赵壹的逻辑，草书的确只是"雕虫小技"！

正如赵壹所说，草书的确产生于实用的需要："盖秦之末，刑峻网密，官书烦冗，战攻并作，军书交驰，羽檄纷飞，故为隶草，趋急速耳……"但审美眼光的局限决定了赵壹的"高见"也只能停留于此：草书，"非圣人之业也"。在他那里似乎"出生"低贱的东西，就永远无望登上大雅之堂。

时至魏晋，形势大变，草书作为一种最为重要的书法样式在艺术舞台上出尽风头。在实践上，首先是西晋的索靖、陆机等人将章草发扬光大。接着，王羲之总结前代及民间用笔、结字成就并推陈出新，创制出了独具个性魅力的行书及草书（小草）。而后，王献之又循着王羲之的道路前进，在行草书领域内领风骚于一时。不仅如此，东晋王氏一门中，不论王羲之的父辈、同辈，还是儿辈，也都以行草书闻名书坛。此后的南朝，凡驰名于世的书家如羊欣、孔琳、王僧虔、王慈等亦多以创作行草书为主。总之，在魏晋及南朝（北朝是个例外，因为那是个"纯然以宗教之信仰，全注意于石窟造像之建设"③的世界），草书已成为书法的主要形式。此说有一极具说服力的证据——南朝羊欣（370—442）所作《采古来能书人名》列秦至晋69人，其中魏晋人43人，除一人（王廙）仅云"能章楷"、一人（卫恒）仅云"亦善书"外，其余41人均"善草隶"或"善隶行"。

在实践深入的另一方面，是理论的拓展与完备。索靖的《草书势》、杨泉的《草书赋》、王珉的《行书状》、萧衍的《草书状》均是这种拓展与完备的明证。

先看索靖对草书动态美的生动描述：

婉若银钩，飘若惊鸾，舒翼未发，若举复安。虫蛇蚴蟉，或往或还。类婀娜以嬴嬴，

① 卫恒：《四体书势》。
② 赵壹：《非草书》。
③ 潘天寿：《中国绘画史》。

欻奋舋而桓桓。及其逸游盻向，乍正乍邪，骐骥暴怒逼其辔，海水窊隆扬其波。芝草蒲萄还相继，棠棣融融载其华。玄熊对踞于山岳，飞燕相追而差池。举而察之，又似乎和风吹林，偃草扇树，枝条顺气，转相比附，窈娆廉苦，随体散布。纷扰扰以猗靡，中持疑而犹豫。玄螭狡兽嬉其间，腾猿飞鼬相奔趣。凌鱼奋尾，骇龙反据，投空自窜，张设牙距。①

在杨泉（生卒年月不详，魏末晋初间人）的眼中，草书是一切书体中最美的书体。因为它"众巧百态，无尽不奇"：

惟六书之为体，美草法之最奇……解隶体之细微，散委曲而得宜。乍杨柳而奋发，似龙凤之腾仪。应神灵之变化，象日月之盈亏……或敛束而相抱，或婆娑而四垂……众巧百态，无不尽奇。宛转翻复，如丝相持。②

在王珉（351—388）看来，这种新兴书体，已成一种完全无缺的典范。

粲乎伟乎，如圭如璧。宛若蟠螭之仰势，翼若翔鸾之舒翮，或乃飞笔放体，雨疾风驰，绮靡婉娩，纵横流离。③

尽管梁武帝萧衍对草书渊源的认识与赵壹有惊人的一致，但结论却完全不同。在赵壹那里，草书的卑贱（"非圣人之业"）是天生的、命中注定。而在萧衍那里草书却是一门只有高人韵士才能驾驭的艺术，非一般书写者所能企及。草书的最终目的是"传意志，报款曲"，即抒发作者的性情。毋庸置疑，萧衍完全是以一种艺术的眼光看待草书的：

昔秦之时，诸侯争长，简檄相传，望烽走驿，以篆、隶之难不能救速，遂作赴急之书，盖今草书是也。其先出自杜氏，以张为祖，以卫为父，索、范者，伯叔也。二王父子，可为兄弟，薄为庶息，羊为仆隶。目而叙之，亦不失仓公观鸟迹之措意邪！但体有疏密，意有倜傥，或有飞走流注之势，惊竦峭绝之气，滔滔闲雅之容，卓荦调宕之志，百体千形，巧媚争呈，岂可一概而论哉！皆古英儒之撮拔，岂群小皂隶之所能为？……文不谢于波澜，义不愧于深渊。传志意于君子，报款曲于人间。④

总之，在魏晋南北朝，中国书学家们已以一种纯艺术、审美的眼光来看待书法了。这书法，不仅是指当时存在的书法形态——如隶书、行书、草书，还包括历史上存在过但已被历史湮没的书法形态——如古文、篆书等。

在魏晋南北朝，人们对于书法美的观察，是多角度、多方位的。既有对笔法美的观照，如卫恒对古文用笔的赞美：

或守正循检，矩折规旋；或方圆靡则，因事制权。其曲如弓，其直如弦。矫然突出，若龙腾于川；渺尔下颓，若雨坠于天。或引笔奋力，若鸿鹄高飞，邈邈翩翩；或纵肆婀娜，若流苏悬羽，靡靡绵绵。是故远而望之，若翔风厉水，清波漪涟；就而察之，有若自然。⑤

① 索靖：《草书势》。
② 杨泉：《草书赋》。
③ 王珉：《行书状》。
④ 萧衍：《草书状》。
⑤ 卫恒：《四体书势》。

也有对作品整体效果的观照，如卫恒对隶书的描述：

> 若钟簴设张，庭燎飞烟；崭岩嵯峨，高下属连，似崇台重宇，层云冠山。远而望之，若
> 飞龙在天，近而察之，心乱目眩，奇姿谲诡，不可胜原。[①]

也有对书法动态美与静态美相互关系的分析，如前文所引索靖《草书势》对草书形体特征的形容，作者不仅注意了草书"飘若惊鸿""凌鱼奋尾，骇龙反据"等动态美，更已注意到了"舒翼未发，若举复安""纷扰拔以猗靡，中持疑而犹豫"等动中之静，这种理性的把握比之单纯的"寓动于静"的说法更能触及书法（草书）美的本质。更有对书法形、神关系的洞察与把握，如王僧虔云：

> 书之妙道，神采为上，形质次之，兼之者方可绍于古人……[②]

至此，原本含混不清的书法美，被清清楚楚地分列为两种基本的形态，"神采"与"形质"，并且摆正了它们的位置——"神采为上，形质次之"。这样，中国书法的审美理论与批评学说便找到了一个基本的立足点，后世涉及书法审美或批评的诸多学说，也正是从这个基点出发延伸出来的。

据此，我们说，魏晋南北朝是中国书法史上审美与美学思想已趋成熟的时期。

第四节　创作思想的成熟化

魏晋南北朝的书法成就是中国书法艺术创作史的一个高峰。与此相伴的，是创作思想、创作理论的高度成熟与兴盛。尽管我们不能说，一种艺术实践的成功必定要有一种与之对应理论的先行或指导，但魏晋南北朝（其中主要是魏晋与南朝）时期书学特别是创作思想的完备，无疑对当时书法艺术的成熟起了极其重要的推动作用，即使这种思想来自对实践的总结与归纳，它对后世书法的发展也有不可低估的作用。

一、创作的前期心理准备的发现

在中国传统艺术中，书法是一种极为特殊的艺术形式，如果单从创作过程看，它简便、单纯到了极点。然而，这简便、单纯的背后，是极为复杂的心理背景。书法是一种纯粹的线条运动，这种运动具有不可重复性、不可修改性，因此，创作者一旦提起笔来，他即刻便面临一种考验：需十分熟练地驾驭毛笔，并十分准确地把握住各种的起伏、运动，稍有不慎即功亏一篑。这种特性，要求每个创作者必须具备良好的心理素质。这一点，早在魏晋及南朝时期，就已被书法家充分注意到了。这一时期的书法家不仅发现了书法创作的心理秘密，而且还以文字形式阐述了书法创作的一般性规律：

> 书者，散也。欲书先散怀抱，任情恣性，然后书之；若迫于事，虽中山兔毫，不能佳也。
> 夫书，先默坐静思，随意所适，言不出口，气不盈息，沉密神彩，如对至尊，则无不善矣。[③]

这是汉代杰出书家蔡邕对书法创作心理秘密的最先发现。在他看来，创作一幅成功的书法作品所

① 卫恒：《四体书势》。
② 王僧虔：《笔意赞》。
③ 蔡邕：《笔论》。

必需的前提条件是自然和谐、随意所适，否则草率挥毫，断不能成功。这对于多数创作而言，无疑是对的。然而，仔细分析，蔡邕的理论尚有笼统和缺乏分析之嫌。因为事实很明显，书法史上就有不少杰作并不是"先默从静思"然后一挥而就的，恰恰相反，它们是"迫于事"的产物，出于西北边陲军事要塞的简牍书是这样，唐代大书家颜真卿的《祭侄稿》《争座位稿》《告伯父稿》"三稿"也是这样。因此从创作规律来讲，蔡邕的"先散怀抱"理论，需要作些补充。

在这方面，六朝书学家们的理论似乎更具体些。

不同于蔡邕一味地"沉湎"于自然的做法，《笔阵图》之作者[借卫铄（272—349）之名]已将目光聚焦于执笔方式、心理状态与作品效果三者之间的微妙联系：

> 若执笔近而不能紧者，心手不齐，意后笔前者败；若执笔远而急，意前笔后者胜。

这样，就把一幅书法作品形成的前提条件具体化了。这里需要解释的是"意后笔前"与"意前笔后"两个概念。艺术创作历来讲究成竹在胸，即在创作之前，就要有充分的思想心理准备，要对将产生的作品效果有个总体的构思、估测及把握，这样创作过程才可能成为一个自然、和谐、连贯的过程，艺术作品才可能充满自然天趣，才可能克服做作与刻板。我们平常所说的"气韵生动"就是如此产生的。否则，创作之前没有心理准备，落笔后才推敲字形、布局等，作品必然会僵滞、做作、缺乏生气。前者我们称之为"意在笔前"，后者为"笔在意后"。所谓"意在笔前"，就要求创作者在平日的临池实践中不断磨砺基本功，从运笔、结字到布局都做到成竹在胸。这样临阵之时才不致"笔在意后"。

借王羲之之名撰写的《题卫夫人〈笔阵图〉后》，其作者继承了《笔阵图》的创作思想，并加以展开：

> 夫纸者阵也，笔者刀矟也，墨者鍪甲也，水砚者城池者，心意者将军也，本领者副将也，结构者谋略也，飏笔者吉凶也，出入者号令也，屈折者杀戮也。

在一长串军事比喻中，作者突出了"心意"两字，由此可以看出这一时期人们对创作心理条件的重视。接着，作者将蔡邕与《笔阵图》作者的观点合二为一：

> 夫欲书者，先干研墨，凝神静思，预想字形大小、偃仰、平直、振动，令筋脉相连，意在笔前，然后作字。

另一则同样托王羲之之名而名世的《书论》表述了同样的思想：

> 凡书贵乎沉静，令意在笔前，字居心后，未作之始，结思成矣。

同样的思想还表现在南朝的王僧虔在《论书》一文中：

> 伯英之笔，穷神静思。妙物远矣，逸不可追，遂令思挫于弱毫，数屈于陋墨，言之使人于邑。

这里，"凝神静思""贵乎沉静"来自蔡邕《笔论》；"意在笔前""字居心后"来自佚名《笔阵图》。两者并提，动机（凝神静思）与效果（意在笔先）一目了然。不过，前一段论述将"意在笔先"之"意"仅仅理解为预想字形大小、偃仰等，似乎太狭隘了，也有悖于创作原理，因为成功的创作恰恰是"得意忘形""得意忘象"，而不是"预想字形"，即使是"预想字形"也只能是对字形作个模糊、笼统的构想，而不可能非常具体化。对此，唐代徐浩的解释最为具体："夫欲书先当想，看所书一纸之中有何字句，言语多少；及纸色相称于何等书，令与书体相合，或真或行或草，与纸相当……有难书之字，预于心中布置，然后下笔，自然容与徘徊，意态雄逸。不得临时无法，任笔所

成。"①否则，如果作书之前，将所书字形、偃仰等考虑得太多，那么所谓的"意在笔前"与"意在笔后"就没有什么不同了，其结果只能是束缚创作者的手脚，仅此一点，我们就有理由否定王羲之为《题卫夫人〈笔阵图〉后》作者的说法：因为王羲之作为一位深受老庄玄学影响的大书家不可能说出明显有违于玄学基本理论的话。

毕竟，魏晋南北朝还处于中国书法理论的刚刚觉醒时期，对"意在笔先"这样的命题在具体理解上有些偏差是不足为怪的。经过不断总结、演化，到了宋、明，"意在笔先"的理论内涵丰满起来，这时的书法家不再将笔先之"意"狭隘理解为对所书笔画、字形的具体构想，而将其理解为一种精神、意气、情绪的引导。如苏轼说："我书意造本无法，点画信手烦推求。"②王铎说："盖字必先有成局于胸中……至临写之时，神气挥洒而来，不主故常，无一定法，乃极势耳。"③

不过，这一时期伪托名人的书学之作仍有诸多合理、可取之处，其中之一便是充分考虑作者情绪、心理因素对于一幅书法作品成败的决定性影响。例如，在《题卫夫人〈笔阵图〉后》一文中，作者明确指出作书应首先调动自己的情绪："夫书先须引八分、章草入隶字中，发人意气，若直取俗字，不能先发。"在《笔势论十二章》一文中，作者特别开列一章"启心章"。这里所谓的"启心"有两个目的：一是作书之前，稳定创作者情绪——"凝神静思"；二是探讨书法的"横""戈""牵""纵"等形式构成，以开启欣赏者的心智——"启发阙意"，"能使昏迷之辈，渐觉称心；博识之流，显然开朗"。

书法中的"凝神静思"理论令我们想到同时代的一位彪炳史册的文论家刘勰的"虚静"说。他在其名篇《文心雕龙·神思》中说：

　　古人云："形在江海之上，心存魏阙之下。"神思之谓也。文之思也，其神远矣。故寂然凝虑，思接千载；悄焉动容，视通万里。吟咏之间，吐纳珠玉之声；眉睫之前，卷舒风云之色。其思理之致乎？

在刘勰眼里，艺术创作是一种"思接千载""视通万里"，突破了直接经验局限的超验活动，而实现这种超验的途径便是"寂神凝虑"，因此他又说：

　　是以陶钧文思，贵在虚静；疏瀹五藏，澡雪精神。

艺术想象，首先应该有一个"虚静"的精神状态。为什么？"因为艺术想象活动需要人的生理方面和心理方面的全部力量的支持，也就是说，需要'气'的支持。因而只有保持'虚静'，'澡雪精神'，才能使人自身的'气'得到调畅。"④

很明显，魏晋书学的观点与文艺理论家的观点是极为一致的。这种"虚静"说对于后世中国书学影响极大，它几乎成了中国书法理论的一个核心范畴。历朝历代几乎都有书学家对于其意义加以阐述。

唐代，虞世南说："欲书之时，当收视反听，绝虑凝神。"⑤孙过庭说："思虑通审，志气和平，

① 徐浩：《论书》。
② 苏轼：《石苍舒醉墨堂》。
③ 王铎：《王烟客先生集》。
④ 叶朗：《中国美学史大纲》。
⑤ 虞世南：《笔髓论》。

不激不厉，而风规自远。"①

宋代，苏轼说："静故了群动，空故纳万境。"②

元代，康野山说："作书有九法……八法生，凝念不令躁烦。"③

明代，项穆说："未书之前，定志以帅其气；将书之际，养气以充其志。忽忘忽助，由勉入安，斯于书也，无间然矣。"

……

良好而充分的前期心理准备，是书法创作获得成功的前提条件。但是，要真正获得一幅满意的作品，还应有正确的创作原则和完善的技法作保障。

二、创作原则的完备化

魏晋南北朝时期，书法家提出的创作原则主要有两个：一是"心手双畅"；二是寓平正于变化之中。

"心手双畅"的原则是从"意在笔先，心居笔后"的理论直接引申出来的。因为在魏晋及南朝人看来，只有在书法创作之前做充分的心理准备，才可避免笔墨呆滞、书不达意——"笔在意先"最为直接的目的便是使作者"心手双畅"。当然，"心手双畅"与否还与执笔方式有着一定的联系。因此，《笔阵图》的作者说：

> 若执笔近而不能紧者，心手不齐，意后笔前者败。

在整个魏晋及南朝，人们对"心"与"手"之间的关系都极为重视，一些书学著作虽没有直接论述"心"与"手"关系的篇幅，但从字里行间都流露出对它的高度重视。如《题卫夫人〈笔阵图〉后》以"将军""副将"之喻来强调"心意"与"本领"（即"手"之运作能力）相辅相成关系；《笔势论十二章》专辟"启心章"，竭力阐述"启心"以"应手"之重要意义；《记白云先生书诀》（此三篇均托名王羲之）要求"把笔抵锋，肇乎本性"；陶弘景（452—536）《与梁武帝论书启》提出"手随意运，笔与手会"；萧衍《答陶隐居论书》明言"拘则乏势，放又少则……任意所之，自然之理也"；庾肩吾（487—551）《书品》则认为成功的书法应"敏思藏于胸中，巧态发于毫端"。其中，论述得最直接、最深刻的当属南齐书论家王僧虔。在《书赋》一文中，王僧虔说：

> 情凭虚而测有，思沿想而图空。心经于则，目像其容。手以心麾，毫以手从。风摇挺气，妍靡深功。

情感、思想等等无形的东西只有通过具体形象才能表现出来，才能让人们看清它们的面目，在创造形象的过程中，"心"与"手"分工合作，"手"应顺于"心"的指引，其后它才可去指挥笔毫的一举一动。如果说，王僧虔在《书赋》中关于"心手合一"的论述还显得一般化的话，那么他在名篇《笔意赞》中，则已将"心手合一"论丰富、完备化了。这则短文中，王僧虔在深刻地论述了"神采"与"形质"的关系之后，紧接着说：

① 孙过庭：《书谱》。
② 苏轼：《送参寥诗》句。
③ 康野山：《四友斋丛说》。

> 以斯言之，岂易多得？必使心忘于笔，手忘于书，心手达情，书不忘想，是谓求之不得，考之即彰。

在这里，王僧虔不是直言"心手双畅"，而是要求"心笔相忘""手书相忘"。这样，便将"心手双畅"的实现途径具体化了，同时也把所谓"笔在意先"的理论充实、完善化了。

正如前文所述，根据《题卫夫人〈笔阵图〉后》等同时代书论作者的理论，书法家在创作书法作品前须"凝神静思，预想字形大小、偃仰、平直、振动、令筋相连，意在笔先"。可见这些作者将"凝神静思"之目的及笔先之"意"都局限在具体的"预想"范围内，而这与实际情况是很不相符的，同时此种理论规定性也大大削弱了"意在笔先"学说的科学性。事实上，许多书法家在创作一件成功的作品时并不需要某种具体的"预想"——不仅不"预想"，还竭力排斥这种"预想"，因为书法创作不同于其他艺术创作，它是一种近乎纯粹、高度抽象的操作过程，此间需要排除可能影响笔底运作的"杂念"。原因很简单——书法的线是一种连贯性极强、不能停顿、不能重复、不能改动、不能转向的墨迹运动轨迹，这种轨迹是借助十分柔软的毛笔笔尖运动而产生，稍有不慎，可能完全改变笔墨效果，因此书法创作是一个"精细"的运作过程，其间不能掺杂任何影响笔底正常发挥的东西，其中当然也包括上文的所谓有"预想"。而要做到这一点的最有效办法即是"忘却"——自动或主动忘却，"心笔相忘""手书相忘"，将自己全身心地投入艺术创作中去。

此种例子在书学史上不胜枚举，最典型的两例是传说中的王羲之作《兰亭序》和颜真卿作《祭侄稿》：

> 东晋永和九年的那个暮春三月，王羲之与众好友流觞曲水、畅叙幽情，席间舞文弄墨、赋诗作文。盛会将毕，羲之领衔为众骚客诗文作一总序。其时右军已酒至半酣，拿得笔来，一挥而就，顿惊四座。归后又复书数通，然均未达意。

> 中唐安史之乱，民不聊生，平原太守颜真卿之兄长颜杲卿及亲侄季明为叛贼安禄山杀害，书家悲愤之至，挥毫写下《祭侄稿》，慰忠魂、斥逆贼。

从创作环境、心态来看，无论王羲之作《兰亭序》还是颜真卿书《祭侄稿》，下笔之前都不可能对自己的作品进行具体"预想"，相反正是"酒酣""悲愤"等原因，使他们忘却了具体形式，"心笔相忘""心手相忘"，才有了这震古烁今的"天下第一行书"和"天下第二行书"。

可以看出，与同时代的许多书学言论相比，王僧虔的"心—笔、手—书相忘"理论更符合当时知识层中流行的以"得意忘形""得意忘象"为主要特征的玄学精神，也更合拍于从蔡邕"书者，散也。欲书先散其怀抱，任情恣性，然而书之"这一学说发展下来的写意的中国书法精神基调。当然也更符合书学的实际。

魏晋南北朝书学们提出的另一创作原则是寓平正于变化之中的原则。

在林林总总的世界文字中，唯有中国的汉字发展成了一门纯粹的艺术。汉字之所以成为艺术，原因之一是书写者始终以一种"变化的"（而不是"死板的"）艺术眼光来观照自己的创作。因此，从某种意义上说，是否自觉将"变化"作为运行的原则也是区分自觉艺术与非自觉艺术的一个标志。

托王羲之之名所作的《题卫夫人〈笔阵图〉后》，要求书家创作之前"预想字形大小、偃仰、平直、振动"等等，最后目的只有一个，就是使作品富有变化，因为"若平直相似，状如算子，上下方

整，前后齐平，便不是书，但得其点画耳"。

不仅如此，《题卫夫人〈笔阵图〉后》还通过钟繇弟子宋翼"潜心改迹"这一实例，提出了"变化"的具体要求：

> 每作一波，常三过折笔；每作一□，常隐锋而为之；每作一横画，如列阵之排云；每作一戈，
> 如百钧之弩发；每作一点，如高峰坠石；□□□□，如屈折钢钩；每作一牵，如万岁枯藤；
> 每作一放纵，如足行之趣骤。

中国书法后来所遵循的一些基本创作原则（如一波三折等）已在魏晋时期被总结出来了，而此种论述正与《笔阵图》对横、点、撇、捺等笔画美感的描述相呼应：

> 一　如千里阵云，隐隐然其实有形。
>
> 、　如高峰坠石，磕磕然实如崩也。
>
> 丿　陆断犀象。
>
> ㇏　百钧弩发。
>
> 丨　万岁枯藤。
>
> ㇟　崩浪雷奔。
>
> 勹　劲弩筋节。

不论"千里阵云""高峰坠石"，还是"万岁枯藤""崩浪雷奔"，书法家的意思无非是要创造者充分调动自己的想象力（"心存委曲"），从而使笔底极尽自然之变化（"每为一字，各象其形"），出神入化。

变化，作为艺术的根本特性，是绝对的——它贯穿于书法从用笔到结体再到章法的方方面面，离开了这一原则，就无从谈书法。但这里的"变化"并不是无节制、漫无目的的"变"，在"变化"这个绝对原则中还包含了平正（安稳）这个相对性。正是"变化"与"平正"这对矛盾的相互纠缠、冲突、化解，才构成了古往今来书法艺术的无限丰富性。正由于此，托名"王羲之"的《书论》作者才下此结论：

> 夫书字贵平正安稳。

但这平正安稳绝非死水一潭，所以他紧接着便补充道：

> 先须用笔，有偃有仰，有欹有侧有斜，或小或大，或长或短……
>
> 为一字，数体俱入。若作一纸之书，须字字意别，勿使相同。

在传为王羲之所作的《笔势论十二章》中，作者对这种变化与平正的辩证关系论述得极为清晰。在这里作者特意辟出一章"视形章"来分析书法的形式特征：

> 视形象体，变貌犹同，逐势瞻颜，高低有趣。分均点画，远近相须；播布研精，调和笔墨。
> 锋纤往来，疏密相附，铁点银钩，方圆周整。起笔下笔，忖度寻思，引说踪由，永传今古。
> 智者荣身益世，方怀浸润之深；愚者不候佳谈，如暗尘之视锦。生而知之发愤，学而悟者忘餐。
> 此乃妙中增妙，新中更新。金书锦字，本领为先，尽说安危，务以平稳为本。分间布白，上
> 下齐平，均其体制，大小尤难。大字促之贵小，小字宽之贵大，自然宽狭得所，不失其宜。
> 横则正，如孤舟之横江渚；竖则直，若春笋之抽寒谷。

中国书法之变化意是如此深妙！高低、远近、疏密、方圆等等都需我们"逐势瞻顾""播布精研"，唯此，才可"妙中增妙，新中更新"。

如前所述，魏晋及后来的南朝时期，是中国书法史上草书空前繁荣的时代。在此之前的汉代，草书尽管在社会上普遍流行，但在相当一部分人中，仍有很大的抵触情绪（赵壹著《非草书》即是典型一例）。时过境迁，到了魏晋时期，草书如滚滚洪水，冲开闸门，一发而不可收。

草书在魏晋的全盛，如火如荼的实践是一个方面，连篇累牍的理论是另一个方面。在理论方面，魏晋人对草书的最大贡献，是书学家整理并总结了草书的创作规律。

在不足千字的书学名著《题卫夫人〈笔阵图〉后》中，作者辟出三分之一的篇幅来论述草书的创作规律：

> 若欲学草书，又有别法。须缓前急后，字体形势，状如龙蛇，相钩连不断。仍须棱侧起复，用笔亦不得使齐平大小一等。每作一字、须有点处，且作余字总竟，然后安点，其点须空中遥掷笔作之。其草书，亦复须篆势、八分、古隶相杂，亦不得急，令墨不入纸。若急作，意思浅薄，而笔即直过。惟有章草及章程、行狎等，不用此势，但用击石波而已。其击石波者，缺波也。又八分更有一波谓之隼尾波，即钟公《太山铭》及《魏文帝受禅碑》中已有此体。

这段二百字的论述是整个魏晋南北朝时期对于草书创作规律最为具体的论述与总结。从中我们可以发现几个当时人普遍采用的"草法"：

1.缓前急后。"缓前急后"可分两方面，即全篇的"缓前急后"与一字之内的"缓前急后"。前者是指创作草书时，应遵循循序渐进的原则，随着感情的升腾和感觉的升华（这是草书创作时的一般规律），用笔和章法逐渐由严谨趋向奔放，由规度趋向随意；后者是指一字之间从下笔到临近收笔也有一个由迟到疾的过程。所谓迟，是下笔稳健，不使轻浮，力透纸背；所谓疾，是指作书一旦落笔，即刻应调整运笔节奏，以速度保障线条的爽利和自如。"缓前急后"的原则充分强调了草书所应有的节奏和韵律美。

2.寓于连绵线条之中。草书是一种由"状如龙蛇，相钩连不断"的线条构成的动态世界。因此，作为一件草书，最为显著的特征是线条的连绵，但是在这连绵之中还应强调线的性格——在线的行进中时时突出线的"骨骼"。此举，一可增强作品的线条力度，不使浮滑；二可增强作品的节奏感，不致平淡无味；三可增强作品的个性魅力，与他人作品拉开差距。因此，我们在创作草书时，还应具一双慧眼和一个清醒的头脑，不应单纯追求表面的笔走龙蛇，还需"棱侧起伏"，方圆兼备，正侧相倚，抑扬顿挫。

3.用笔的变化。在书法诸体中，草书是最具变化的一种。而这种变化首先是建立在用笔之上的，其次才是结体的变化和章法的变化。因此，用笔轻重、正侧、徐疾，笔迹的粗细、大小、浓淡等变化是草书中最为重要的因素，否则，如果没有这种变化，草书就不可能有那么大的魅力。

4.以点提神。草书是一种连续的线条运动，如果没有这种连续，就不称其为草书了。然而，尽管连续性是草书的绝对特性，但这并不意味着草书线条自始至终永不间断——一幅成功的草书作品，在线的连续运动中应有必要的停顿，只有这种停顿才能使之保持一种连续与间断的平衡，而这种平衡正

是草书的节奏魅力所在。这里，线条运动的停顿有两种：一是自然收笔的停顿，一是以点补笔（"安点"）促使其产生停顿感。以分析学的角度来讲，任何线的运动都是一种点的连续，因此书法的点与线之间的区别只是点的连续与否的不同。《题卫夫人〈笔阵图〉后》要求安点时"须空中遥掷笔作之"，这样做无非是强调具体操作时的果断性和力量感。如果说线条的运动表现了一种速度的美，那么这里的"安点"则表现了一种力量的美。

5.融篆隶意味。尽管草书是从篆隶书发展而来，但从形式特征上讲，它是一种离篆隶书体较远的书体，因为篆隶追求的是一种端庄、规整、均衡的艺术效果，而草书则将随意、潇洒、冲突作为自己的艺术标准。然而，在草书书法实践中，我们绝不能漠视篆隶传统，一位成功的草书写手必须要善于借鉴、吸收以往书体的笔墨精华，如篆书线条的立体感、含蓄美，隶书起笔的婉转、收笔的爽利等等（如书法史上人们普遍颂扬的"万岁枯藤""如锥画沙""风樯阵马"等行草书中的笔法美都有借鉴篆隶书之因素）。只有这样才能使作品在随意、洒脱之中表现出一种笔墨厚度，才能使作品具有耐人寻味的艺术深度。

《题卫夫人〈笔阵图〉后》对草书创作规律的论述，是对中国书学史极其重要的贡献。其理论深刻程度即使是书学全盛的唐朝也无人能够超过。

西晋书家索靖的《草书势》、卫恒的《四体书势》、杨泉的《草书赋》以及南朝梁武帝萧衍的《草书状》详尽描绘了草书的美学特征。尤其值得注意的是，在《草书状》中，萧衍在赞美草书时，提出了一系形象系列草书创作的辩证原则：

> 疾若惊蛇之失道，迟若渌水之徘徊。缓则鸦行，急则鹊厉，抽如雉啄，点如兔掷。乍驻乍引，任意所为。或粗或细，随态运奇，云集水散，风回电驰。及其成也，粗而有筋，似蒲萄之蔓延，女萝之繁萦，泽蛇之相绞，山熊之对争。若举翅而不飞，欲走而还停。状云山之有玄玉，河汉之有列星。厥体难穷，其类多容，婀娜如削弱柳，耸拔如袅长松，婆娑而飞舞凤，宛转而起蟠龙。纵横如结，联绵如绳，流离似绣，磊落如陵。昈昈晔晔，奕奕翩翩，或卧而似倒，或立而似颠，斜而复正，断而还连……

草书，的确是一门只有高人韵士才可企及的艺术！

三、内涵丰富的技法理论

技法理论是中国书学的一个极其重要的组成部分。魏晋南北朝的书家对于技法的研究、发现虽没有后来的唐代那样周全、详尽，但它为该理论发展奠定了坚实的基础。

整个魏晋南北朝，技法理论的成就主要表现在对执笔、运笔、结体三个方面的研究与总结。

1.执笔法

在传为卫夫人所作的《笔阵图》中，作者开宗明义指出：

> 夫三端之妙，莫先乎用笔；六艺之奥，莫匪乎银钩。

随后，又对执笔提出具体要求：

> 凡学书字，先学执笔。若真书，去笔头二寸一分；若行、草书，去笔头三寸一分，执之……
> 若执笔近而不能紧者，心手不齐，意后笔前者败；若执笔远而急，意前笔后者胜。

真书是用笔严格的书体，稍有不当就可能产生败笔，因此在执笔时把握的位置应低一些，这样易于掌握；而草书是十分灵活的书体，其运笔不像真书那样严格，因此执笔的位置应高一些，这样运笔时能灵便自如，富于变化。此外，执笔与心理状态的关系也非常密切。（这种关系我们在本节"创作的前期心理准备的发展"小节中已作论述。）

南朝虞龢（宋明帝泰始间人）在其《论书表》中，讲了这么一件后来广为流传的故事：

> 義之为会稽，子敬七八岁学书，義之从后掣其笔不脱，叹曰："此儿书后当有大名。"

将这个故事与《笔阵图》对执笔方法的具体论述联系起来阅读，可以看出当时人们对执笔的重视程度。在他们看来，正确的执笔方法是创作获得成功的首要因素，否则只能是徒费岁月。这种理论具有一定的实践依据。因为创作事实表明，一种良好的执笔方法，会产生一种良好的笔墨效果。书法的线条是一种墨线的运动轨迹，这种轨迹之所以会产生变化感、力量感、立体感等美的特征，是那只执笔的手在"作法"。在这只神奇的手上，对线条质量最具决定性影响的是五指，因为它们是直接与笔接触的，作者感情、心理状态、创作构想以及手腕、肘的运动等最后都要落实到细细的手指上，因此手指如何与毛笔接触，接触的程度如何等执笔问题直接关系着作者手中的那支毛笔能否在墨线中准确传达自己的情绪、构想以及真实创作实力。

当然，今天我们已没有必要迷信某一种执笔方面的绝对正确性，更没有必要将书家框死在一种所谓"千古不易"的执笔法中。书法艺术的本质特征和最大魅力是变化，而不同的执笔法很可能就是获得这种变化的一条重要途径，因此，我们不能为某一项"公理"而放弃实践，放弃书法的千变万化。

2. 运笔法

运笔法，是整个魏晋南北朝书学家论述得较多的一个题目。归纳起来，主要有以下内容：

①全身力到，万毫齐力。书法是一种展现力量美的艺术。这种力量美是通过一根根墨线传达出来的，而这些墨线又是柔软的毛笔蘸墨后运动留下的轨迹。因此，一件书法作品是否有力量感，首先取决于毛笔的运动。这样，为了能让自己的书法作品展现力量美，首要的工作就是将自己手臂、手腕的力有效地灌注于笔端，这样便有了魏晋时期书学家们提出的"全身力到""万毫齐力"等运笔原则。

在那篇有名的《笔阵图》中，作者论述了执笔法后便说：

> 下笔点画波撇屈曲，皆须一身之力而送之。

在书法创作中不能有丝毫的迟疑，而应全神贯注，聚千钧之力，一齐送至笔端。当然这里的所谓"一身之力"并非要求书家像一个格斗士一样，使出一身的蛮劲（物理学意义上之"力"），而是要求作者集中精力，并协调身体各部分的感觉、关系，做到心手双畅，将心理之力、精神之力，通过手指之力，灌注于笔端。因此，南朝著名书学家王僧虔《笔意赞》中说：

> 剡纸易墨，心圆管直。浆深色浓，万毫齐力。

只有做到万毫齐力，使每一根毫毛都成为传达线条力量的工具，这样才能创制出入木三分、笔力扛鼎的线条形式。这也就是即使是手无缚鸡之力的老者也能创作出气壮山河的作品，而一些力士把笔舞墨却往往靡弱无力的原因。

②存筋藏锋，藏头护尾。中国是一个极其含蓄的民族，这一点在书法里也表现得极为明显。书法的含蓄最为典型的表现，就是书法家们在挥毫时不能暴露筋骨，而应含而不露。

传为王羲之作的《书论》《题卫夫人〈笔阵图〉后》《笔势论十二章》《用笔赋》及同时代诸多论著均提到了藏锋原则：

> 第一须存筋藏锋，灭迹隐端。用尖笔须落锋混成，无使毫露浮怯，举新笔爽爽若神，即不求于点画瑕玷也。①

> 每作一□，常隐锋而为之。②

> 方圆穷金石之丽，纤粗尽凝脂之密。藏骨抱筋，含文包质。③

中庸既是中国传统哲学的核心范畴，也是中国传统书法美学的核心范畴。所谓中庸，即是不偏不倚、不急不躁，这在萧衍《答陶隐居论书》中论述得极详细：

> 夫运笔邪则无芒角，执笔宽则书缓弱，点掣短则法拥肿，点掣长则法离澌，画促则字势横，画疏则字形慢；拘则乏势，放又少则；纯骨无媚，纯肉无力，少墨浮涩，多墨笨钝，比并皆然。任意所之，自然之理也。若抑扬得所，趣舍无违；值笔连断，触势峰郁；扬波折节，中规合矩；分间下注，浓纤有方；肥瘦相和，骨力相称。婉婉暧暧，视之不足；棱棱凛凛，常有生气，适眼合心，便为甲科。

同一时期，传为王羲之所作的《笔势论十二章》也用了相当篇幅来论证"中庸"运笔的重要性。如在"视形章第三"中提出了诸如"远近相须""调和笔墨""疏密相附""方圆周整"等原则来要求书法家，在创作时"务以平稳为本"（具体论述见本节第二部分"创作原则的完备化"），在"教悟章第七"中，作者论述所谓的"中画之法"时又重复了这一原则：

> 分间布白，远近宜均，上下得所，自然平稳。

③变化原则。草书的变化原则，可以看作运笔"中庸"原则的补充和完善。杨泉曾以"应神灵之变化，像日月之盈亏"④来描述草书的变化。当然这种描述还是笼统了些。与此相比，后来书学家们的"一波三折"原则既具体又实用。所谓"一波三折"是指书法家运笔时不能直来直去，而应在一笔之中体现出多种"意"来。这种观点首先由《题卫夫人〈笔阵图〉后》一文中提出：

> 昔宋翼常作此书（即"状如算子"之书，引者注）……繇乃叱之。翼三年不敢见繇，即潜心改迹。每作一波，常三过折笔。

除"一波三折"外，还有多种方式可使运笔富于变化，此点在本节第二部分"创作原则的完备化"中已有论述，这里不妨复述一遍。在传为王羲之所的《书论》中，作者这样写道：

> 夫书字贵平正安稳。先须用笔，有偃有仰，有欹有侧有斜，或小或大，或长或短。

《笔势论十二章》尽管是一篇冒名王羲之的伪托之作，且某些篇章"文鄙理疏，意乖言拙"⑤，但其第八章"观形章"中作者将作品形式效果与用笔的变化联系在一起的论述是很有见地的：

> 夫临文用笔之法，复有数势，并悉不同。或有藏锋者大，侧笔者乏，押笔者入，结笔者撮，

① 传王羲之：《书论》。
② 传王羲之：《题卫夫人〈笔阵图〉后》。
③ 传王羲之：《用笔赋》。
④ 杨泉：《草书赋》。
⑤ 孙过庭：《书谱》。

憩笔者俟失，息笔者逼逐，蠖笔者将，战笔者合，厥笔者成机，带笔者尽，翻笔者先然，叠笔者时劣，起笔者不下，打笔者广度。

这里作者明确地要求书法家不能以一种固定的用笔方式来对待创作，不同的运笔之法能产生不同的笔势，比如说，藏锋使线条饱满含蓄，侧锋使线条爽利劲健；顿笔（息笔）铿锵果断，带笔婉转畅达，绞笔（翻笔）刚狠迅疾……且在本章的注释中，作者对不同的运笔方式都提出了具体的要求，使读者一目了然。如"藏锋在于腹内而起""（侧笔）亦不宜抽细而且紧""（押笔）从腹起而押之"。又云，"利道而牵，押即合也""（结笔）渐次相就，必始然矣""憩笔之势，视其长短，俟失，右脚须欠也"等等。在《笔阵图》中，作者将笔法归纳为六种：

结构圆备如篆法，飘颻洒落如章草，凶险可畏如八分，窈窕出入如飞白，耿介特立如鹤头，郁拔纵横如古隶。

这是魏晋南北朝时期，书学家对运笔变化原则（即笔法）最为全面的表述。

④结体法。与运笔一样，在书法的结体中，中国的书法家们最为看重的是平正安稳、自然和谐，魏晋南北朝时期也不例外。

鸟迹之变，乃惟佐隶，蠲彼繁文，崇此简易……修短相副，异体同势。奋笔轻举，离而不绝。

这是卫恒在《四体书势》描述隶书的一段话。在传为王羲之所作的《书论》《笔势论十二章》中，作者表达了同样的意思：

凡书字贵乎平正安稳……欲书先构筋力，然后裁束，必注意详雅起发，绵密疏阔相间。①

金书锦字，本领为先，尽说安危，务以平稳为本。分间布白，上下齐平，均其体制，大小尤难。大字促之贵小，小字宽之贵大，自然宽狭得所，不失其宜。

夫学书作字之体，须遵正法。字之形势不得上宽下窄；不宜伤密，密则似疴瘵缠身；复不宜伤疏，疏则似溺水之禽；不宜伤长，长则似死蛇挂树；不宜伤短，短则似踏死蛤蟆。此乃大忌，可不慎欤！②

当然这里的平正安稳是包容了变化、冲突之后的平正安稳，与那种刻板、僵死的平正安稳并不是一回事，所以《题卫夫人〈笔阵图〉后》说：

若平直相似，状如算子，上下方整，前后齐平，便不是书，但得其点画耳。

四、继承与创新的辩证法

与其他艺术一样，继承与创新也是书法艺术发展的一条贯穿始终的主线。魏晋南北朝，是中国书法中上最富激情、最具创造力的时期。处在这个承前启后的历史转折点上，人们对"继承"与"创新"这对矛盾和理解自然有其独到之处。

予少学卫夫人书，将谓大能；及渡江北游名山，见李斯、曹喜等书，又之许下，见钟繇、梁鹄书，又之洛下，见蔡邕《石经》三体书，又于从兄洽处，见张昶《华岳碑》，始知学卫

① 传王羲之：《书论》。
② 传王羲之：《笔势论十二章》。

夫人书，徒费年月耳。遂改本师，仍于众碑学习焉。

这是《题卫夫人〈笔阵图〉后》中的以"王羲之"第一人称口气所述自己学书经历的一段话。尽管历代书家对其真实性多有怀疑，但避开王羲之这个具体的人物，我们基本可以看出魏晋及后来的南朝多数书家在"继承与创新"这一关键问题上的两个共同特点：

其一，溯流寻源，从古代书家杰作中汲取营养。

其二，转益多师，不局限于传统之一家一法。

卫夫人是王羲之的书法导师，羊欣说她"善钟（繇）法"，尽管其作品的面目我们已不可能得见，但从《唐代书评》中"如插花舞女，低昂美容。又如美女登台，仙娥弄影，红莲映水，碧沼浮霞"的描述，我们仍可以了解大概。据此看，卫夫人的书法是属于女性味道比较足的一类书体，妩媚、闲雅。而传统书法的精神内核则是一种具有明显男性化色彩"阳刚之气"。因此理想中的"王羲之"（即作为"书圣"的王羲之）效法的对象仅仅是那个"女人味"很足的卫夫人是不行的（如果卫夫人的作品很男性化，又当别论）。同时按照中国人的评判标准，一位典范的书法家，必须与其先哲有着某种一致性，这是东方固有的"祖先崇拜"心理使然。这样，未来的"书圣"就必须离开其导师卫夫人，而"渡江北游"（因为当时北方是中国书法经典乃至整个中华文明的集中地），去寻"李斯""曹喜""钟繇""梁鹄"，去临《石经》《华岳碑》，唯此，其作品才可能获得大成并得到人们的承认。可见，溯流寻源，取法高古，是习书之道的首要原则。

当然，传说中的"王羲之"如此做还有一个符合艺术规律的理由。

中国书法自三代发展到魏晋南北朝，从书法（汉字）最古老的原始形态——古文，演变为全新的行书、草书及楷书形态，至此，用笔、结体、章法更趋自由。从艺术的角度来看这无疑是一种进步。但这种进步是用一种代价来换取的，这就是人们对书法的原形、本质日趋远离，而这种远离，会在很大程度上损害书法原有的内涵，使线条变得单薄而乏味。因此，要既不违反艺术规律，又不削弱书法的丰富韵味，就必须时常进行某种"温习""回忆"——从旧时书体、先哲作品中汲取生命的营养。因此《题卫夫人〈笔阵图〉后》的作者在描述传说中"王羲之"的习书经历之前明确指出："夫书先须引八分、章草入隶书中，发人意气，若直取俗字，不能先发。"

如果说溯流寻源是奠定一位书法家坚实创作基础必不可少的一环，那么转益多师则是使一名后学者在接近传统（模式）的同时，又不为先哲的一家一法所囿，并以此为突破口进行更为自由的艺术创作的一个有力的保障。

在中国传统艺术中，书法是一门极其微妙的艺术。书学家们时而将艺术语言的新创放在头等重要位置，时而又将对传统模式的继承看作是这种新创的前提条件，这令人颇感困惑。但如果我们将此种所谓的"继承"更多地看成一个兼收并蓄（就像传说中的"王羲之"那样"于众碑学习"）的过程的话，此种困惑就会减弱许多。因为"于众碑学习"就不会拘泥于已呈稳定态的某种成法，而广采博览，充分综合、吸收前代艺术精华，从而为艺术语言的新创打下基础。同时，"于众碑学习"的过程，本身又为许多书家的自由创作留下了一定的自由空间，因为在这个过程中，后世继承者们毋需在前代杰作面前亦步亦趋。

谈到本时期书学家们有关"继承与创新"的理论时，我们不能不读东晋书画家王廙（276—322）

的一段高论：

> （王廙）今始年十六，学艺之外，书画过目便能。就予请书画法……画乃吾自画，书
> 乃吾自书。吾余事虽不足法，而书画固可法，欲汝学书则知学可以致远。[1]

这是中国书法史上对创立个人面目首次清晰而直截了当的论述。尽管书法家在此之前用尽各种华美的辞藻来赞美各种书体和前代或当代书法家的艺术成就，但从来没能像王廙那样如此明确地提出书法（和绘画）的个性创造原则。而且，值得注意的是，这段话是他对那位日后被书坛尊为"圣人"的王羲之说的，故而更具历史与学术价值。如果张彦远的记载没有差错，那么日后王羲之"变古形、创新制"赢得大成就，其功劳簿上应重重记上这位先哲一笔。

从王廙这段干净利落令创新者备受鼓舞的表白来看，汉魏以后，经过那场由离乱、纷争而引发的思想大解放运动，包括书法家在内的艺术创作者空前觉悟。此时在一些先觉者的观念中，书法早已不是一种仅仅用于记载叙事的实用手段，更不是一种简单的手工劳作。书法是一种高级的精神劳动，是一种表达作者情感、内心感受以及思想个性的手段，因此仅仅借助先人的形式、语汇已远远不够，而必须创造出属于书法家个人具有的艺术风格，唯此才"可以致远"。这样，便有了本时期书学们在"继承与创新"问题上所持的第三个原则：独辟蹊径，创立个人面目。

与这一原则紧密相连的是南朝虞龢在《论书表》中通过精辟论述阐明的第四个原则：古质今妍，顺应历史和艺术潮流。

如前文所述，中国是一个崇尚"老"和"古"的民族，对许多事物的价值判断是以是否具有此类特征作为基本标准的，其积极意义是不断提醒和督促书法家在艺术创作时须不忘记立足于传统的台基，这是作品获得成功和赢得人们承认的前提条件，但另一面，这种习以为常的规定也常常束缚了一些人的手脚，同时也为那些平庸的"写字匠"或欣赏者的安于现状提供了根据。因此，对这一习惯或原则做补充或进行某些方面"解毒"是十分必要的，这样才可使传统深厚的书法艺术不断向新的境界迈进。从这个意义讲，虞龢在千余年前提出的"古质今妍"理论，对于此后整个中国书法的进步有着不可估量的贡献。

虞龢云：

> 夫古质而今妍，数之常也；爱妍而薄质，人之情也。钟、张方之二王，可谓古矣，岂得无妍质之殊？且二王暮年皆胜于少，父子之间又为今古，子敬穷其妍妙，固其宜也。然优劣既微，而会美俱深，故同为终古之独绝，百代之楷式。[2]

这一论述与同时期大文论家刘勰对于文学的见解十分一致：

> 时运交移，质文代变，古今情理，如可言乎？[3]

这里，虞龢已不像中国历史上的众多学者那样以一种固定、"千古不移"的价值标准来观察书法发展史，或以时代的远近程度来评判一位书法家、一件作品的价位。在虞龢的慧眼中，各类书法形态虽按时间线性展开，但其价值高低并不必然以时间的顺序排列——艺术史是一条动态的形式之链，我们必须同样以动态的艺术

[1] 转引自张彦远：《历代名画记》。
[2] 虞龢：《论书表》。
[3] 刘勰：《文心雕龙》。

观去观照之。时间的展开或云历史风尚变更、个人喜好转换，必然会影响到书法样式、趣味的更替。因此"古质今妍"是历史的必然。在这里，无论"质"还是"妍"都仅仅是形式、趣味的差异，并不能作为价值判断的前提和标准。古今书法家作品之间有此差异，同一时代不同书家作品之间也有此差异，即使是同一书家，不同时期的作品之间仍然存在着此种差异。正是此种差异的存在，使一部中国书法史变得丰富而耐人寻味。至此，虞龢已完全站到了艺术的历史主义实践论立场上，他的理论已与那些教条的"形而上学"先验价值观彻底划清了界限。正是基于这一点，我们说，"古质今妍"学说是数千年中国书学史上推动艺术进步的思想中最可宝贵的理论之一，它甚至比此前王廙的"书乃吾自书"理论更具重要性，因为正是有了的"古质今妍"说，一向"好古"的中国人才开始（从理论上）懂得"古"与"今"、"质"与"妍"仅是一种时间、风尚差异在艺术形态上的反映，并不包含必然的价值因素。虞龢的"古质今妍"学说直接为汉魏以后的中国书法创新、崇尚个性的理论扫清了思想障碍。

第五节　意象批评模式的确立

如果说魏晋时期书法理论的特色是对书法的意韵、本质、创作途径及技巧的重视，那么对具体书家、书风的品评的偏重则是南朝书法理论的主要特色。换句话说，魏晋书学最大贡献是为中国书法创立了一套较完备的审美及创作理论，而南朝书学的最大贡献则是为中国书法提供了一套完整的批评（品评）模式，以至今人陈振濂将此模式的出现看作是"书法批评史上最值得一提的内容，因为它作为方法的意义几乎影响了几千年历史的全过程"[①]。

严格地说，在魏晋之前，中国书法史上没有一篇真正意义上的品评、批评文章。东汉赵壹《非草书》曾涉及对书家的批评，但它只是一篇从实用、正统的思想角度否定草书创作的"道德文章"，与属于艺术学范畴的书法批评无关。

魏晋及南朝书法批评的兴盛源于三个基本条件：

一、"人的主题"成为文学艺术的时尚。文人的兴趣从议论政事转向品鉴人物，且这种品鉴从实用的道德角度转向审美的角度。正如当今美学家叶朗指出的那样："到魏晋时代，在士大夫中间人物品藻大为盛行，成为一种社会风气。这时人物品藻已不再像东汉那样着重人物的经学造诣和道德品行，而是着重于人物的风姿、风采、风韵。"[②]

二、书法创作的兴盛，各类风格的作品大量涌现。魏晋南朝时期涌现了数不胜数的杰出书法家，尽管由于时间久远，其中多数人的多数作品我们已无缘见其真容，但仅从历史记载和残存下来的钟繇、陆机、王羲之、王献之、王愔等人的作品或传本墨迹来看，本时期书法艺术不但量大而且风格多样。正是这些为数众多、风格不同的作品，使书学家们从艺术角度对作品分析、比较变得可能。

三、文艺理论的空前繁荣和艺术批评的大力提倡。魏晋南朝文艺理论的繁荣是无须多言的事实。

① 陈振濂：《书法学综论》。
② 叶朗：《中国美学史大纲》。

这一时期仅文论就有曹丕的《典论·论文》、陆机的《文赋》、刘勰的《文心雕龙》、钟嵘的《诗品》等划时代论著，还有众多的画论问世，如顾恺之的《论画》和《魏晋胜流画赞》、宗炳的《山水画序》、王微的《叙画》、谢赫的《古画品录》等。当然，更重要的是当时许多理论家对文艺批评表现出了浓厚兴趣，如《典论·论文》以"气"鉴文，分析作家气质与作品之关系；《文赋》将作品按文体分类，对它们在意与辞上不同的审美特征作了精细的辨析；《文心雕龙》"体大而虑周"，遍涉文体论、创作论和批评论，并提出一整套方法、原则与鉴赏标准；《诗品》以官品喻诗品，将诗分为三品九等；顾恺之提出了绘画的"传神写照"原则；《古画品录》创立了绘画"六法"并以之品第前贤……这些文艺理论的成果为本时期书法批评的繁荣提供了最为直接的学术土壤。

上述三方面条件共同促成了南朝时期书法风气的兴盛。此正如许文雨在《钟嵘诗品讲疏》中总结的那样：

> 历览艺林，前世文士，颇矜作品，鲜事论评，及曹丕褒贬当世之人，肆为之辞，于是搦管论文，多以甄别得失为己任。在梁一代，萧子显秉其史论之识，以绳文学；刘勰更逞其雕龙之辨，以评众制；庚肩吾则载书法之士，而品之有九；钟嵘亦录五言之诗家，而次之为三。

本时期书法批评论著颇多，流传下来的主要有羊欣《采古来能书人名》、王愔《古今文字志目》、王僧虔《论书》、虞龢《论书表》、陶弘景《与梁武帝论书启》、萧衍《观钟繇书法十二意》《与陶隐居论书》及（传）《古今书人优劣评》、庚肩吾《书品》、袁昂《古今书评》、庚元威《论书》、颜之推《论书》等等。魏晋时名人如王羲之等虽没有一篇纯粹的书法批评著作流传至今，但保留在后人典籍中的片言只语（如南朝虞龢《论书表》、唐孙过庭《书谱》中所辑王羲之的某些评价张旭、钟繇及自身成就的言论）也可让我们一窥魏晋时代的书法品评的某些状况。

依据这些文献，我们大致可以对本时期书法批评论著的类型、批评模式、方法及标准理出一条线索。

一、批评论著的类型

南朝时期的书法批评文献的体例丰富多样，但归纳起来大致可分以下三大类型：

1.个人品评汇集型。其特色是对书家进行逐个叙述、点评，连缀成篇，但一般不做整体或综合评述。这类论著占去南朝文献的大半。其中按对书家事迹、专著的叙述或品评的侧重程度的不同又可分三种：

其一，述而不评型。这类论著侧重于对书家事迹及所擅长书体成就的描述，而对其作品或书风之优劣一般不做评点。如羊欣《采古来能书人名》、王愔《古今文字志目》等。其中南朝王愔（生卒年月不详）《古今文字志目》的原文在唐人张彦远生活的时代已佚，仅存其目，故论者多以其为字书，但据后世典籍对其部分佚文的辑录，证明其确为书法品藻论著。体例如张怀瓘《书断》所辑佚文载："王愔云：'次仲始以古书方广，少波势。建初中，以隶草作楷法，字方八分，言有模楷。'""王愔云：'晋世以来，工书者多以行书著名。昔钟元常善行狎书是也，尔后王羲之、献之并造其极焉。'"

其二，评而无述型。这类论著与上一类型相反，其任务仅是对书家作品或书风进行品评，而对于

其生平事迹一概不论。如南朝袁昂《古今书评》、传萧衍《古今书人优劣评》等。体例如袁昂《古今书评》记："韦诞书如龙威虎振，剑拔弩张。蔡邕书骨气洞达，爽爽有神。"

其三，述评合一型。此类论著既对书家事迹成就进行叙述，又对书作书风进行品评。如王僧虔《论书》云："羊欣、丘道护并亲授于子敬。欣书见重一时，行草尤善，正乃不称。孔琳之书，天然绝逸，极有笔力，规矩恐在羊欣后。丘道护与羊欣俱面授子敬，故当在欣后，丘殊在羊欣前。"

2. 书家专题批评。此类论著只对单个收家之事迹、成就进行较为细致的述评。如萧衍《观钟繇书法十二意》通过列出钟书笔法和结字上的十二种特点和意趣，以此为标准，将钟与"二王"之书做比较，得出了"子敬之不逮逸少，犹逸少之不逮元常"的结论。

3. 史论兼具的综合批评。此类论著与上述数种最大的不同就是其着眼点不是单纯的一组书家和一个书家的作品面目，而是站在宏观与微观、叙史与品评相结合的立场上进行综合性的分析、鉴赏、批评，因此往往比其他类型的论著更具广度和深度。如陶弘景《与梁武帝论书启》、虞龢《论书表》、庾肩吾《书品》、庾元威《论书》、颜之推《论书》等。其中值得一提的是庾肩吾的《书品》，此书根据九品论人的格式，将汉至齐梁间能书者之艺术成就做了一次全面系统的品评，对于唐及其后书法批评理论模式的形成、建立影响极大。

二、批评模式与方法

魏晋南北朝是个性被充分张扬的时期，本来节制有度的艺术家、理论家，此时感情一下变得丰富、细腻起来，书法学上的表现之一便是对于书法的鉴赏更注重作品的自然美感、注重书学家自身的直观感受，因而品藻过程更接近人的自然本性，同时品评模式也趋于丰富多样。

从宏观上讲，魏晋南北朝书法批评理论模式主要有三大类：直观审美经验描述法、探本究源分析法、系统品第高下法。现具体分析如下：

1. 直观审美经验描述法

直观、形象、生动、机智，是整个中国传统文艺批评理论的一个显著特点，对于这一点，魏晋南北朝书法批评理论表现得尤为明显。所谓直观审美经验描述法，意指书学家们通常只是根据自己对作品或艺术风格的直观感受、印象，凭借自己的学识作简明扼要点到为模式的评价。因此，这类批评模式的用语便同时有了两个特点：一是形象生动、直观机智，一是简捷明了、短小精悍。这种特性，普遍存在于魏晋南北朝的书法批评理论中。此种批评方法，若具体分析，还可分出下列数种：

①直接评说法。即用简捷而鲜明的语言，直截了当地对书作、书风进行品评，其中并不做各种借喻或隐喻，也不探究其渊源传承。

如羊欣《采古来能书人名》评钟繇等人书法：

> 颖川钟繇，魏太尉；同郡胡昭，公车征。二子俱学于德昇，而胡书肥，钟书瘦。钟书有三体：一曰铭石之书，最妙者也；二曰章程书，传秘书、教小学者也；三曰行狎书，相闻者也。三法皆世人所善。繇子会，镇西将军。绝能学父书，改易邓艾上事，皆莫有知者。

当然，此种评说中述史的成分似乎过多，而品评的比重又太少。其后王僧虔的《论书》较其更具批评的味道：

亡高祖丞相导，亦甚有楷法，以师钟、卫，好爱无厌，丧乱狼狈，犹以钟繇《尚书宣示帖》藏衣带间过江，后在右军处，右军借王敬仁，敬仁死，其母见修平生所爱，遂以入棺。

郗超草书亚于二王，紧媚过其父，骨力不及也。

萧思话全法羊欣，风流趣好，殆当不减，而笔力恨弱。

孔琳之书，放纵快利，笔道流便，二王后略无其比。但工夫少，自任，故未得尽其妙，故当劣于羊欣。

后世典籍辑录王羲之、王献之对前代书家之评价及与自身艺术水准之比较，采用的也属直接评说法。如孙过庭《书谱》所辑：

王羲之云："顷寻诸名书，钟、张信为绝伦，其余不足观。"……又云："吾书比之钟、张：钟当抗行，或谓过之；张草犹当雁行。然张精熟，池水尽墨，假令寡人耽之若此，未必谢之。"

谢安素善尺牍，而轻子敬之书。子敬尝作佳书与之，谓必存录，安辄题后答之，甚以为恨。安尝问敬："卿书何如右军？"答云："故当胜。"安云："物论殊不尔。"子敬又答："时人那得知！"敬虽权以此辞折安所鉴，自称胜父，不亦过乎！

又如张怀瓘《书估》所辑：

献之尝白父云："古之章草，未能宏逸，顿异真体，今穷伪略之理，极草纵之致，不若稿行之间，于往法固殊也，大人宜改体。"

②形象类比法。这是本时期最为典型的批评模式之一，它是借自然物象或人的各种生动形象来比拟书家的书作或书风。该种手法直观形象、生动具体，广为书学家采用，同时也较容易为一般读者所接受。此种批评法直接导源于中国上古社会从《诗经》开始的比兴传统，借物喻人，寄情于景，将自然与心灵融为一体。作为一种艺术批评方法，形象比喻法的兴起是在魏晋南北朝。当时包括文学家、画论家、书学家在内的一大批文艺学家争先恐后借物喻人、借人喻艺，对前代或当代艺术家、艺术作品发表自己的见解。

我们迄今见到的最早的以形象类比法论书的魏晋南北朝书论作品是西晋卫恒的《四体书势》与索靖的《草书势》。不妨各摘一段：

其（即古文，引者按）曲如弓，其直如弦。矫然突出，若龙腾于川；渺尔下颓，若雨坠于天。或引笔奋力，若鸿雁高飞，邈邈翩翩；或纵肆婀娜，若流苏悬羽，靡靡绵绵。是故远而望之，若翔风厉水，清波漪涟，就而察之，有若自然。[①]

盖草书之为状也，婉若银钩，飘若惊鸾，舒翼未发。若举复安……举而察之，又似乎和风吹林，偃草扇树，枝条顺气，转相比附，窈娆廉苦，随体散布。纷扰扰以猗靡，中持疑而犹豫。玄螭蛟兽嬉其间，腾猿飞鼬相奔趣。凌鱼奋尾，蛟龙反据，投空自窜，张设牙距。[②]

此类书法美的喻示或许离书法批评远了些。其后南朝的书法批评家袁昂最擅长此道，且看其《古今书评》对同代及前代书家的评述：

王右军书如谢家子弟，纵复不端正者，爽爽有一种风气。

① 卫恒：《四体书势》。
② 索靖：《草书势》。

王子敬书如河、洛间少年，虽皆充悦，而举体沓拖，殊不可耐。

羊欣书如大家婢为夫人，虽处其位，而举止羞涩，终不似真。

徐淮南书如南冈士大夫，徒好尚风范，终不免寒乞。

……

萧子云书如上林春花，远近瞻望，无处不发。

曹喜书如经论道人，言不可绝。

崔子玉书如危峰阻日，孤松一枝，有绝望之意。

……

韦诞书如龙威虎振，剑拔弩张。

……

索靖书如飘风忽举，鸷鸟乍飞。

……

皇象书如歌声绕梁，琴人舍徽。

卫恒书如插花美女，舞笑镜台。

在袁昂的批评世界中，男女老幼、飞禽走兽、山川河流、花草树木，应有尽有，从而开创了中国书学史上独有的批评模式。

传为梁武帝萧衍所作的《古今书人优劣评》也采用了此种批评法，如：

钟繇书如云鹄游天，群鸿戏海，行间茂密，实亦难过。

王羲之书字势雄逸，如龙跳天门，虎卧凤阙，故历代宝之，永以为训。

……

惜此文多处论述与袁昂《古今书评》如出一辙，故世人多以为抄袭劣作，不足为观。

③比照评判法。此种方法是通过相同或不同时期两位或两位以上书家或其书风的比较、对照来评判其各自之优劣。

如萧衍《观钟繇十二意》云：

元常谓之古肥，子敬谓之今瘦……学子敬者如画虎也，学元常者如画龙也。

庾肩吾《书品》云：

若探妙测深……带字欲飞，疑神化之所为，非人世之所学，惟张有道、钟元常、王右军其人也。张工夫第一，天然次之，衣帛先书，称为"草圣"。钟天然第一，工夫次之，妙尽许昌之碑，穷极邺下之牍。王工夫不及张，天然过之；天然不及钟，工夫过之。

综上所述，直观审美经验描述法之优点是直截了当、简捷明了，并且易抓着问题的本质和关键，给人以丰富的想象。不足之处是缺少具体的论证过程，某些结论也过于简单，因此常常给人以缺乏说服力的感觉，或者使后人在理解时产生歧义。

2. 探本究源分析法

这是中国文艺特别是书法批评史上一种被广泛采用的批评方法。此类分析法就是从书法家的师承或渊源关系入手探讨其书风的面目特征、艺术价值与得失，因此在学术的深度上较直观审美经验描

述法更进一步。书学家们之所以特别重视对书家的师承或书风渊源的寻探，主要是源于东方民族"尊古""崇古"的心理，因为在其看来一种彪炳史册的书风必有其非同寻常的历史渊源。

当然此种分析法也有详略之分。如羊欣《采古来能书人名》、王僧虔《论书》中部分采用的即是较简单的探本究源分析法。此类方法在阐述书家学承时只做粗略概述而不做详细分析，如：

> 陈留邯郸淳，为魏临淄侯文学。得次仲法，名在鹄后。

> 毛弘，鹄弟子。今秘书八分，皆传弘法。又有左子邑，与淳小异，亦有名。

> 河东卫觊，字伯儒，魏尚书仆射，善草及古文，略尽其妙。草体微瘦，而笔迹精熟。觊子瓘，字伯玉，为晋太保。采张芝法，以觊法参之，更为草稿。草稿是相闻书也。瓘子恒，亦善书，博识古文。①

> 范晔、萧思话同师羊欣，范后背叛，皆失故步，名亦稍退。

> 萧思话全法羊欣，风流趣好，殆当不减，而笔力恨弱。②

> 伯玉（即卫瓘，引者按）远慕张芝，近参父迹。③

而《题卫夫人〈笔阵图〉后》作者对其学书经历的自述，庾元威（生卒年月不详，南朝梁人）《论书》对"书字之兴"由来及诸体原貌的考察，虞龢《论书表》、陶弘景《与梁武帝论书启》中对张芝、钟繇尤其是王羲之、王献之等人生活及艺术环境的描述和对诸家书迹及成就的判析等等，采用的均是一种较为深入细致的探本究源分析法，如：

> 余见学阮研书者，不得其骨力婉媚，唯学摹拳委尽。学薄绍之书者，不得其批研渊微，徒自经营险急。晚途别法，贪省爱异，浓头纤尾，断腰顿足，"一""八"相似，"十""小"难分，屈"等"如"匀"，变"前"为"草"，咸言祖述王、萧，无妨日有讹谬。"星"不从"生"，"籍"不从"耒"。许慎门徒，居然嗢噱；卫恒子弟，宁不伤嗟？注误众家，岂宜改习？④

这虽是针对学书者而言，但庾元威所持的是一种历史分析的态度，所以较常人更能洞见前代大师笔墨的真髓。

> 献之始学父书，正体乃不相似，至于绝笔章草，殊相拟类，笔迹流怿，婉转妍媚，乃欲过之。⑤

> 逸少学钟，势巧形密，胜于自运，不审此例复有几纸？⑥

> 逸少自吴兴以前诸书，犹为未称……从失郡告灵不仕以后，略不复自书，皆使比一人，世中不能别也。见其缓异，呼为末年书。逸少亡后，子敬年十七八，全仿此人书，故遂成与之相似，今圣旨标题，足使众识顿悟。⑦

> 献之幼学父书，次习于张，后草变体制，别创新法，率尔之心，冥合天矩。至于行草兴合，

① 羊欣：《采古来能书人名》。
② 王僧虔：《论书》。
③ 庾肩吾：《书品》。
④ 庾元威：《论书》。
⑤ 虞龢：《论书表》。
⑥ 陶弘景：《与梁武帝论书启》。
⑦ 陶弘景：《与梁武帝论书启》。

若孤峰四绝，迥出天外，其峭峻不可量也。①

这些论述，将由于时间远逝等原因已变得神秘莫测的历代书法大家还原为具体的活生生的"人"。他们作品的艺术魅力，来自有迹可寻的师承，来自在此基础上的新创，来自那个生他养他的环境。因此毫无疑问，这类探本究源式的批评法比之其他直观、印象式的批评法，更有学术的深度，当然也更具说服力。

持有这类批评方法的书法论著中需特别值得一提的，是后魏书学家江式（？—523）的《论书表》。本文虽是一篇文字学色彩多于书法学的论著，但因其中贯穿了深入浅出、探本究源的历史分析方法，所以克服了同时期诸多论著那种主观色彩过多的习气，在探讨、认识问题时更能接近问题的本质。

例如，江式分析东汉书法状况与许慎撰《说文解字》之原因与意义的关系云：

后汉郎中扶风曹喜，号曰工篆，小异斯法，而甚精巧，自是后学，皆其法也。又诏侍中贾逵修理旧文，殊艺异术，王教一端，苟有可以加于国者，靡不悉集。逵即汝南许慎古学之师。后慎嗟时人之好奇，叹俗儒之穿凿，愐文毁于凡学，痛字败于庸说，诡更任情，变乱于世，故撰《说文解字》十五篇。

又如江式论时期（后魏）书法现状云：

皇魏承百王之季，绍五运之绪，世易风移，文字改变，篆形谬错，隶体失真。俗学鄙习，复加虚造，巧谈侈士，以意为疑，炫惑于时，难以厘改……乃曰追来为归，巧言为辩，小兔为龟，神虫为蚕，如斯甚众，皆不合孔氏古书、史籀《大篆》、许氏《说文》《石经》三字也。

在这里，江式将书法的发展与具体的社会环境联系在一起，从社会—文化的深层来认识书法的兴衰，作为一名生活在文化不甚发达的北朝书学家，这是很不简单的。

3. 系统品第高下法

这是一种借鉴封建等级制度形式来评定书家成就高下的批评方法。

三国曹丕为魏王时（220—226）首创"九品中正制"，立官九品，由州郡中正官依据士人的才能，万中择一，然后由吏部授予相应的官职。三国《魏书·陈群传》记尚书陈群"制九品官人之法"，即将官职先分为上、中、下三大等，每个大等中又分为上、中、下三个小等，共九品。"九品中正制"自曹魏时期创立以后至南朝各代一直沿用不衰，直到梁武帝时期（502—549）才废止。

"九品中正制"的建立，导致了"门阀"思想的盛行，加之封建社会固有的等级、门第观念影响，使整个魏晋南北朝时期，人们格外看重地位与身份，明贵贱、立尊卑、别高下、辨雅俗已成全社会的风气。这种愈演愈烈的社会风气也自然而然地波及、影响到文化、学术领域。在艺术界，南朝先后有谢赫著《古画品录》、范汪等撰《围棋九品序录》，钟嵘著《诗品》，分别对绘画、围棋、诗歌进行分品评定。

在书法批评上，品第高下之法滥觞于虞龢的《论书表》。此作虽不是一篇严格意义上品评书家高下的论著，但率先提出了"品"的概念，并有所初步展开。

在《论书表》中虞龢是怀着一种鉴定家的眼光来打量自己所过目的历代法帖的，在谈论传世"二

① 《晋书·本传》。

王"书作时尤为挑剔，并不像后世崇拜者那样一味赞美：

> 凡书虽同在一卷，要有优劣，今此一卷之中，以好者在首，下者次之，中者最后。所以然者，人之看书，必锐于卷，懈怠于将半，既而略进，次遇中品，赏悦留连，不觉终卷……又纸书戏学一帙十二卷，玳瑁轴，此皆书之冠冕也。自此以下，别有三品书……

这里虞龢虽然没有明确提出"二王"书法应分几等，也没有给"二王"以外的书家的作品分等，但他"要有优劣"的批判精神，和对"二王"不同书作之不同"品位"所做的初步分析，为后世书法批评理论的发展提供了值得借鉴的宝贵经验。

其后，南朝庾肩吾的《书品》在此基础上向前迈进了一大步，对书家之"品"、书法之"品"做了全面详尽的阐述、分析，从而在中国书法批评理论史上确立了自己的地位。

《书品》沿用传统的"三""九"之数，依据书法艺术造诣之"浅深"，"推能相越，小例而九，引类相附，大等而三，复为略论"，将汉以来至齐、梁时善草隶者128人（自序称128人，知今本此书已有脱漏）之成就依次进行分品论定。在分品时，作者严格依照"九品中正制"之模式，即先将书家分为上、中、下三个大等，又每个大等中包含上、中、下三个小等，并且在分品之后对各书家之优劣、特长进行逐个评述。被庾肩吾列入上品的书家共有17人，其中上上品有3位：张芝、钟繇、王羲之；上中品有崔瑗、杜度、师宜官、张昶、王献之；上下品的书家有索靖、梁鹄、韦诞、皇象、胡昭、钟会、卫瓘、荀舆、阮研；而被划入下下品的书家有23人之多，所以如此划分，是因为"此二十三人皆五味一和，五色一彩，视其雕文，非特刻鹄；观其下笔，宁止追响。遗迹见珍，余芳可折"。一句话，艺术的多样性在他们那里见不着，什么东西都是一种模样、一种品味。而张芝、钟繇、王羲之之所以被列为上上品，是因为他们"探妙测深，尽形得势；烟花落纸，将动风采。带字欲飞，疑神化之所为"，或尽天然之美，或尽工夫之能，或兼而得之，所以庾肩吾评"贵越群品，古今莫二"，"兼撮众法，备成一家"。

需要指出的是，庾肩吾对书家成就高下的排定，也是建立在考证、分析、比较、归纳、究源等方法之上的。换句话说，品第高下仅仅是一个结论而已，在得出这个结论之前需要某些论据或进行一番论证，而要得到这些论据或进行论证，又不可避免地要采用诸如直观审美经验描述法、探本究源分析法这类或深或浅的批评方法。因此，所谓的品第高下法，仍是一个与其他批评方法紧密联系着的艺术分析法。

自《书品》以后，唐至清千余年间，书法界不断有对书法或书家分品的论著出现，品第高下法也因此成为中国书法批评的一种最为重要的理论模式。尽管在南朝以后，书学们的分品方式、"品"之级数以及名称有所不同，但内涵和标准大体是循此线索稍加调整、变更而形成的。因此，在中国书法理论史上，庾肩吾的《书品》是一部具有决定性意义的著作。

三、批评标准与框架

中国当代著名美学家蒋孔阳曾指出："中国古代的美学思想，重视的不是表面现象的真实，不是作品中写的是什么，不是主题和题材，而是艺术作品的本身，是艺术作品当中所体现出来的宇宙原理'道'，以及与'道'冥契协调在一起的艺术家的人格。艺术作品—道—艺术家的人格，这三者的统一，就成了中

国的艺术，成了中国古代美学思想。"①他还借用日本神户大学艺术学教授岩山三郎的话概括了中西方美学思想的根本不同：西方人看重美，中国人则看重品。这虽然是讨论中国美学与中国艺术的总体特征，但通过这些特征，我们可以清晰地窥测到魏晋南北朝时期中国书法批评兴盛之缘由以及这种批评所关注的焦点。

尽管在魏晋南北朝时期有通过具体笔意来剖析书家成就的批评论著，像萧衍的《观钟繇书法十二意》，但书学家更感兴趣的不是作品中有形的东西——作品真实而又具体的形式美，而是作品中无形的东西——作品的意韵、神采，以及通过这种意韵、神采透露出来的人格之美。理解了这一点，我们就可以明白在这一时期的批评论著中为什么常以人、以物喻书，为什么批评的形式大多是简捷的印象式，为什么看不到那类深入剖析作品形式美的文章了。

如果说艺术作品、道、艺术家人格三者合而为一是中国文艺批评的框架，那么，书法作品、意、书法家人格三者合而为一便构成了魏晋南北朝时期中国书法批评理论的基本框架，在这里，我们之所以用"意"来替换"道"，是因为在这一时期，"意"不仅是书法美学理论的核心范畴，也是书法批评的着眼点。

　　工巧难传，善之者少，应心隐手，必由意晓。②

这是西晋初年成公绥对书法之美学实质的概括，在这种极其简单的概括中，整个魏晋时期书法批评理论的着眼点也同时被表述了出来。这个着眼点便是——"意"。正是凭着这个"意"，王羲之才很自负地将自己与前代大师作比较：

　　吾尽心精作亦久，寻诸旧书，惟钟、张故为绝伦，其余为是小佳，不足在意。去此二贤，

仆书次之。③

到了南北朝时期，兴盛异常的书法批评更是与"意"这根主线难解难分，其中最突出的是梁武帝萧衍，且看他的几部传世书论中对"意"的注重：

《草书状》："体有疏密，意有倜傥。"

《观钟繇书法十二意》（传）："逸少至学钟（繇）书，势巧形密，及其独运，意疏字缓。"

《古今书人优劣评》："王褒书……意深工浅，犹未当妙。""郗愔书得意甚熟，而取妙特难，疏散风气，一无雅素。""钟会书有十二意，意外奇妙。""柳恽书……大意不凡，而德体未备。"

《草书状》："传志意于君子，报款曲于人间。"

……

书学界曾将魏晋南北朝时期的书法批评理论模式概括为意象批评模式。"意象"一词由南朝著名文论家刘勰在《文心雕龙》中首次提出④。所谓"意象"，是艺术家胸中之"意"与作品之"象"两者的结合。魏晋南北朝及在此基础上充实壮大成形的中国书法批评理论既不是单纯的形式批评，也不是体系完备、论证严密的理论推衍，它是一种带着东方式浪漫、随意、机智、潇洒的散文式作品或书家点评模式，其中既有事实陈述又有观点阐发，既有艺术特性又有文学色彩，更有哲学意味，就像多变

① 蒋孔阳：《中国古代美学思想与西方美学思想的一些比较研究》。
② 成公绥：《四体书势》。
③ 张彦远：《法书要录·晋王羲之自论书》。
④ 刘勰：《文心雕龙》。

而生动的书法本身一样，具有一种不确定性。

当然，在整个魏晋南北朝的书法批评理论中，"意"有着多重内涵，大致包括：

（1）用笔技巧。如萧衍眼中的《观钟繇书法十二意》，实质是十二种具体的笔意——笔势，属于外形式的范畴，上文所引萧衍评郗愔书"得意甚熟"之意，也仍是一种用笔技巧。

（2）构思谋划。如《笔阵图》等所提出的"意在笔先"，陶弘景所谓"手随意运，笔与意会"之"意"，虞龢《论书表》说羊欣"年十五六，书已有意"之"意"，均为经营意匠之意。

（3）思想情感。书法是一种通过线条的运动轨迹传达书法家思想情感的独特艺术，能否充分调动创作者的思想情感是创作成败的关键，所以《题卫夫人〈笔阵图〉后》明言："夫书先须引八分、章草入隶字中，发人意气，若直取俗字，不能先发。"

（4）风韵神采。对于"意"，最具独到性的理解是南朝王僧虔，他针对当时人们对"意"理解的含混不清，将书法区分出了"神采"与"形质"两个相辅相成的部分。这样，人们在鉴赏书法时就能清晰地分辨出两种不同的"意"了。当然，在这两种"意"中，属于更高层次的那种"意"便是"神采"。后人之所以习惯，更自觉地从作品或作者的精神风貌、气格上理解"意"，这里面自然有王僧虔的一份功劳。因为早在千年之前，这位大书学家就有明训："书之妙道，神采为上，形质次之。"袁昂《古今书评》评钟繇书"意气密丽，若飞鸿戏海，舞鹤游天，行间茂密，实亦难过"；庾元威《论书》要求学草书者"宜以张融、王僧虔为则，体用得法，意气有余"，也是站在这一立场上进行的。

王僧虔"形神说"是东晋画坛巨匠顾恺之"以形写神"的理论在书法中的推衍和具体化。与这一学说相适应，王僧虔和同时代的书学家们又提出了一系列批评标准，如骨力、骨气、天然绝逸、风流趣好、充悦、媚趣等等。其中，最具影响力的是"天然"与"功夫"的两分法理论。关于这一理论，我们现在所能看到的最初出处是在王僧虔的《论书》中：

> 宋文帝书，自谓不减王子敬。时议者云："天然胜羊欣，功夫不及欣。"

庾肩吾的《书品》在对比张芝、钟繇、王羲之三人成就时应用了这一理论并做了展开：

> 张工夫第一，天然次之，衣帛先书，称为"草圣"。钟天然第一，工夫次之，妙尽许昌之碑，穷极邺下之牍。王工夫不及张，天然过之；天然不及钟，工夫过之……兼撮众法，备成一家，若孔门以书，三子入室矣。

顺情适性，是魏晋及南朝名士的个性总体特征。这"情""性"之中既有人之情、性，又有自然之情、性。因此，魏晋南北朝书学家们之所以重视"意"，无非有两个目的：一是高扬自我的精神意志，二是强调人向自然本原的回归。这高扬人性与顺应自然的双重变奏构成了这一时期"人的解放"的主旋律。这个情况也不可避免地反映在了当时最具影响力的文化艺术形态——书法之中，故而，这一时期书学中既有对"发人意气""传意志于君子"的注重，又有对"天然绝逸"的渴求。而两项的实现均有赖于书法家自身的素质。因此，在魏晋南北朝书法批评的框架中又有了一项不可或缺的内容——人格批评。

如上所述，魏晋南北朝（北朝相对弱些）是极其重视人物品藻的时代，"人的主题"，成了这一时期文学艺术的时尚。在这个充满血雨腥风、离乱愁苦而又有着较多相对创作自由度的时代，人们之所以对艺术批评投入那么多的热情，与其说是为了欣赏艺术品，不如说是在欣赏艺术家个性之美更合适。

因此，离开了艺术家人格，就无从谈及书法批评。正是基于这一点，当代美学大家宗白华才大发感慨："中国美学竟是出发于'人物品藻'之美学，美的概念、范畴、形容词，发源于人格美的评赏。"①

书法批评中的"人性主题"与文学中的人物藻鉴一脉相承。曹魏刘劭《人物志》开风气之先，接着东晋皇甫谧《高士传》、裴启《语林》、郭澄之《郭子》等，纷纷冲破儒学礼法，将注意力转到了所品对象的仪容、风度、神采等等，像鉴赏艺术品那样对人物个性之美评头论足。到了刘宋，刘义庆的《世说新语》更以简约玄远、含蓄凝练、隽永传神的语言将人物品藻模式推向了顶峰。

在书法中，这种风气也是盛行一时，成为当时书学家们几乎人人都在遵循的基本品评模式。其中最为热衷的是梁人袁昂。②在他的《古今书评》中，我们没有发现一句对书家作品的具体描述，有的尽是对书风的拟人化或状物性连篇累牍的描述，如：

> 阮研书如贵胄失品次，丛悴不能复排突英贤。
>
> 王仪同书如晋安帝，非不处尊位而都无神明。
>
> 施肩吾书如新亭伧父，一往见似扬州人共语，便音态出。
>
> 陶隐居书如吴兴小儿，形容虽未成长，而骨体甚骏快。
>
> ……
>
> 萧子云书如上林春花，远近瞻望，无处不发。
>
> 曹喜书如经论道人，言不可绝。
>
> 崔子玉书如危峰阻日，孤松一枝，有绝望之意。
>
> 师宜官如鹏羽未息，翩翩自逝。
>
> ……

王僧虔的书论虽没有像袁昂那类连篇累牍的类比，但人物品藻模式的痕迹也是一目了然。且看王氏《论书》片言：

> 范晔、萧思话同师羊欣，范后背叛，皆失故步，名亦稍退。
>
> 萧思话全法羊欣，风流趣好，殆不当减，而笔力恨弱。
>
> 辱告并五纸，举体精隽灵奥。执玩反复，不能释手。虽太傅之婉媚玩好，领军之静逸合绪，方之蔑如也。

另外，王僧虔所提出的"形神论"中之所以将神放在首要位置，毫无疑问也有人物品藻的因素。

相比而言，北齐名士颜之推（531—590）《书论》对书家品性的看重更甚于对书法的重视：

> 吾幼承门业，加性爱重，所见法书亦多，而玩习功夫颇至，遂不能佳者，良由无分故也。
>
> 然而此艺不须过精。夫巧者劳而智者忧，常为人所役使，更觉为累；韦仲将遗戒，深有以也。
>
> 王逸少风流才士，萧散名人，举世惟知其书，翻以能自蔽也……王褒地胄清华，才学优敏，后虽入关，亦被礼遇。犹以书工，岖嵚碑碣之间，辛苦笔砚之役，尝悔恨曰："假使吾不知书，

① 宗白华：《论〈世说新语〉晋人的美》。
② 世传萧衍虽有《古今书人优劣评》内容亦侧重于人物品藻，然书界历来认为此作言辞多抄袭袁昂《古今书评》，属伪作，故此不例论。

可不至今日邪？"以此观之，慎勿以书自命。虽然，厮猥之人，以能书拔擢者多矣。

按照颜之推的意思，一个人书法水平如何或是否能成为书法家是无关紧要的，重要的是要成为一位智者、一位萧散才士。这不能不说是魏晋南北朝时期书学家对艺术与人生的彻悟。

将颜之推的这段论述与当时书法家们对王羲之等魏晋名士风流萧散的个性、争先恐后的赞美联系在一起，我们可以看出此时中国知识分子对理想人格——即那种超尘拔俗、与天地合一的人生境界——的追求是多么执着。作为传统中国社会高雅文化无可争辩的代表，书法的出发点和归宿点只有一个——人。魏晋南北朝的一切艺术形态都围绕这个主题展开，书法创作是这样，书法理论更是这样。

以"人"为出发点和归宿点，以"意"为理论核心，以"神采"与"形质"、"天然"与"功夫"为基本评判标准，将人格品鉴与作品鉴赏合而为一，这便构成了魏晋南北朝时期书法理论意象批评模式的基本内容和基本框架，这种结构模式深深影响了以后中国书法批评理论的发展形态。

【思考题】

1. 魏晋书法理论的自觉表现在哪些方面？请系统论述。

2. 阐述意象品评模式建立的文化背景，并对其在书法批评史上的地位、价值予以评价。

3. 为什么说卫夫人《笔阵图》是书法理论上的一大转折？

【作业】

通读《中国通史》中关于从后汉到魏晋南北朝时期的文化背景内容，对书法"品"与"评"的现象进行系统阐述，写成一篇论文。请注意论文中心应放在对南北朝时期《诗品》《古画品录》《书品》之间关系的证明上。以此为契机做一断代书法文化史研究。

【参考文献】

1. 卫夫人：《笔阵图》，庾肩吾：《书品》，袁昂：《古今书评》，《历代书法论文选》，上海书画出版社1979年。

2. 钟嵘：《诗品校释》，北京大学出版社1986年。

3. 谢赫：《古画品录》，于安澜：《画品丛书》，上海人民美术出版社1982年。

4. 《南齐书》《梁书》，中华书局二十四史点校本。

5. 徐震谔：《世说新语校笺》，中华书局1984年。

6. 张彦远：《法书要录》，上海书画出版社1986年。

7. 王运熙：《文心雕龙探索》，上海古籍出版社1986年。

8. 范文澜：《中国通史》，人民出版社1978年；翦伯赞主编：《中国史纲要》，人民出版社1979年。

第四章 唐代尚法理论的形成

第一节 南北书风合流与"法"的确立

唐代三百多年书学，承绪杨隋，因而在本质上唐代书法乃起源于北朝。唐立国以后，其审美兴趣就开始逐渐由北向南推移。隋炀帝杨广就是一个关陇军事贵族仰慕江南文化的急激冒进型的先行者。唐初统治者虽然接受了隋炀帝骄奢以至亡国的教训，却仍然抵御不了江南先进文明的诱惑。于是，贞观间的审美趣味，基本上沿袭了南朝，亦十分注重文辞的声色之美。这不但反映于创作，而且也反映于批评。其表现之一，便是初唐书法家对南朝书法大体上持肯定态度，对历代名家的评价也基本上与南朝批评家的一致。但是正因为初唐书法乃植根于北朝碑版，作为政治、军事上的征服者，初唐人对南方书法的接受也必然染上深刻的朔北风息，从而最终实现对南朝书法的转换。这个转换的过程实质上便是南北书法在初唐不断融合的过程。初唐欧阳询、虞世南、唐太宗的书论，一方面从技法上廓清了书法的用笔与结构之理，另一方面又将风骨之美与严密的技法紧紧联系起来，这样，一种旨在将精巧的形式与雄阔的气势相结合的审美理想便出现了——既要有深刻的艺术性又要体现出儒家伦理道德规范，即初唐书论中所说的"中和之美""尽善尽美"。

这一理论主张在孙过庭《书谱》中得到了进一步的展开，技法形式与风骨兴寄受到了同等重视，从儒家文化立场出发的书法"法度"的建构已成为这一时期书坛的主要事实。在孙过庭身上，一方面显现出对书法秩序化建设的信心；另一方面虽已崭露出对汉魏风骨的企望，但还并未真正身体力行。因而在整个初唐，对风神骨气的追求并未落实到创作中，即使在理论批评界，对风骨的追求也已淹没在大量关于技法标准与伦理标准的论述中去了。

盛唐书家身处唐王朝强盛时期，大抵眼界开阔，心胸博大。他们在书法创作上取得了超越前代

的辉煌成就，因此在理论批评方面也显示出一种强烈的自信心与自豪感，对古代书家不是顶礼膜拜，而是往往表现出一种居高临下的睥睨态度，即使是对王羲之——初唐被尊为"书圣"的人物，他们也敢于"雌黄甲乙"。张怀瓘《书断》正是在这样的文化背景与文化心理下出现的。他大力批判柔靡之风，提倡汉魏气质，礼赞神采之美，对于泥法于古而悖乎自然的作风大加鞭挞。尽管在他的书论中仍然充斥着大量关于技巧形式的论述，但那只是作为专业理论家的张怀瓘力图成为一个书法理论批评史上集大成的角色，而进行多方面探索的结果而已。从本质上讲，他乃是主张一种"惊风雨，泣鬼神"的雄肆风尚，这从他对草书的推重中是可以一目了然的。从孙过庭到张怀瓘，一方面标志着唐代书法秩序化建构的完成，另一方面也标志着唐代书家对朴质雄浑的阳刚大气的追求已走向深入。

盛唐以降，理论批评沿着上述两个方向继续向前发展，一是对法度胶柱鼓瑟的信赖与迷恋——中晚唐一部分理论家沿着徐浩关于法度不偏不倚的诠释进一步走向机械，从而将"法度"庸俗化，它因有悖于书法内在发展逻辑，而受到同时代及五代北宋书法家的激烈批判遂迅速衰微，但它仍是后代庸俗理论家的立论源泉；一是对法度僵化理解的反拨，高扬情感的宣泄和个性的魅力——韩愈《送高闲上人序》遂成了唐至宋书法理论批评史具有里程碑意义的转换枢纽。

第二节 "法"的建立：初唐技法理论

书法技法包括用笔和结构两个方面。自永嘉南渡，豪门大族避祸江东，南北书法遂判若云泥，在技法上，北方侧重于空间结构的展开，而南方则侧重于用笔方式的研究。今天，从中古遗存的大量碑帖中，我们仍能清晰地感受到这种差异。拿《龙门二十品》与《王羲之传本墨迹选》做个对比，前者纯为方笔，这虽然与石匠刀斧刊凿有关，但据现有的北朝诸书墓砖来看，北人对方折笔法有着自觉的努力，方折笔法的大量使用表现出北人对笔法厚实感有着浓厚的兴趣，而对用笔丰富性、生动性则十分漠然。但是，北方书法并未因用笔的单调而失去生命力，无论是刻碑、摩崖，还是墓志、造像，其结构的茂密雄强都足以令后人叹为观止。如康有为《广艺舟双楫·余论第十九》所云："六朝笔法，所以超绝后世者，结体之密，用笔之厚，最为显著。而其笔画意势舒长，虽极小字，严整之中，无不纵笔势之宕往。"南人则偏重对用笔微妙的把握，王氏用笔尖、方、圆穿插并用，反差强烈，节奏生动，气脉贯畅。传王羲之《题卫夫人〈笔阵图〉后》亦云："每作一波，常三过折笔；每作一点，常隐锋而为之；每作一横画，如列阵之排云；每作一戈，如百钧之弩发；每作一点，如高峰坠石……"东晋重用笔的风气，于此可见一斑。

宋、齐、梁、陈四朝，书法不出"二王"范围，由于玄学之风的笼罩，对自然外物的刻画和对技巧形式的追求成为时尚。刘勰《文心雕龙》云："老庄告退，山水方滋。"山水、田园诗的崛起，愈益发展了一种精细的感受力，它要求一种与之相适应的，愈益精致的表现形式，这种追求应当说是一种进步，但这是以主体情怀由浅而狭隘而庸俗的退化作为条件和代价的，从而诗格愈益下降，刻镂涂泽之风甚嚣尘上。与前者境遇相似，南朝书法经羊欣、王僧虔至智永，用笔虽日益精致，气格却日益庸俗。梁庾元威《论书》有云："余见学阮研书者，不得其骨力婉媚，唯学拳拳委尽。学薄绍之书者，不得其批研渊微，徒自经营险急。晚途别法，贪省爱异，浓头纤尾，断腰顿足。"便是南朝书法

日益平庸的一个有力佐证。

北朝碑刻有着很高的艺术成就，这表明艺术发展中往往存在着这样的情况：一个落后民族的许多创作往往并非一个远为先进的民族所能企及的。南朝书法用笔的精致无疑是艺术上的进步，北方书法在这方面远远不及南方，但它的排宕之势、质素之风又远超于这些小巧精致之上。王褒、庾信入北，一方面北人学南，另一方面入北的南人在影响北方的同时自身也开始有所转变，一个将浑厚朴茂之气同精致的用笔技巧结合起来的发展历程揭开了帷幕。

由于北朝书论的阙佚，我们只能从南朝书论中窥见当时关于技法的一些观念。王僧虔《论书》云："宋文帝书，自谓不减王子敬，时议者云：'天然胜羊欣，工夫不及欣。'"庾肩吾《书品》也说："张工夫第一，天然次之，衣帛先书，称为'草圣'；钟天然第一，工夫次之，妙尽许昌之碑，穷极邺下之牍；王工夫不及张，天然过之，天然不及钟，工夫过之。"南朝人并不反对后天工夫的习得，因为书法技法自东晋以降越来越受到重视，但他们最终还是偏重天然而不是工夫，认为天然是"神化之所为，非世人之所学"。

到了隋唐，民族的融合带来了文化的融合，魏徵《隋书·文学传序》云："然（南北）彼此好尚，互有异同：江左宫商发越，贵于清绮；河朔词义贞刚，重乎气质。气质则理胜其词，清绮则文过其意；理深者便于时用，文华者宜于咏歌：此其南北词人得失之大较也。若能掇彼清音，简兹累句，各去所短，合其两长，则文质彬彬，尽善尽美矣。"与文学一样，书法的发展也到了一个由分而合的统一期，这种统一要求南北书风在"文质彬彬、尽善尽美"的前提下取长补短，将精致的技巧与排宕之势、质素之风紧密结合起来，而技法的廓清、统一，显然因其具有基础作用而首当其冲。唐初崇儒，儒家文化重视秩序的建立，通过某一规范的制定来获得一种学习上的有效途径是这种秩序化的具体内容。因此，与六朝观念相抵牾的是，在初唐，书法已不再是可得而不可习、可至而不可学的天才艺术，而是人人可学而至、可习而得的人工艺术了。由此，对技法怀有高度的热情，在唐人身上便是十分顺理成章的事了。

研究唐代的技法理论，我们必须先上溯隋代释智果关于书法结构的一篇著名论文《心成颂》。释智果，隋仁寿年间书法家，会稽（今属浙江）人，颇爱文学，能书，为隋炀帝书《上太子东巡颂》，召居慧日道场。隋炀帝尝谓："智永得右军肉，智果得右军骨。"《心成颂》全文如下：

回展右肩　头颈长者向右展，"宁""宣""台""尚"字是。

长舒左足　有脚者向左舒，"宝""典""其""类"字是。

峻拔一角　字方者抬右角，"国""用""周"字是。

潜虚半腹　画稍粗于左，右亦须著，远近均匀，递相覆盖，放令右虚。"用""见""冈""月"字是。

间合间开　"无"字等四点四画为纵，上心开则下合也。

隔仰隔覆　"并"字隔"二"，"叠"字隔"三"，皆斟酌二三字，仰覆用之。

回互留放　谓字有碛掠重者，若"爻"字上住下放，"茶"字上放下住是也，不可并放。

变换垂缩　谓两竖画一垂一缩，"并"字右缩左垂，"斤"字右垂左缩，上下亦然。

繁则减除　王书"悬"字、虞书"鼍"字，皆去下一点；张书"盛"字，改"血"从"皿"

也。

疏当补续　王书"神"字、"处"字皆加一点，"却"字"卩"从"阝"是也。

分若抵背　谓纵也，"卅""册"之类，皆须自立其抵背，钟、王、欧、虞皆守之。

合如对目　谓逢也，"八"字"州"字，皆须潜相瞩视。

孤单必古　一点一画成其独立者是也。

重并仍促　谓"昌""吕""爻""枣"等字上小，"林""棘""丝""羽"等字左促，"森""淼"字兼用之。

以侧映斜　丿为斜，㇏为侧，"交""欠""以""入"之类是也。

以斜附曲　谓八为曲，"女""安""必""互"之类是也。

覃精一字，功归自得盈虚。向背、仰覆、垂缩、回互不失也。

统视连行，妙在相承起复。行行皆相映带，联属而不背违也。

在释智果之前，专门讨论书法艺术造型方法的论著阙所未闻，最初的结构理论与文字联系在一起，关心的往往是文字的外形和正化，而不是文字的艺术构成。蔡邕《九势》只提到"上皆覆下，下以承上，使其形势递相映带，无使势背"。这样一种轮廓性的要求，多少有些语焉不详。而传为卫夫人和王羲之的著作则以点画的书写要求为中心，对文字造型少有生发。至《心成颂》，才开始专门讨论汉字造型的多种基本结构和变化规律，以及对不同汉字结构造型的艺术处理方式，因而成为唐人"书法"的先声。《心成颂》代表了隋唐之际人们对于书法艺术定向构筑的一种普遍思考，它的价值在于：

第一，《心成颂》的着眼点乃是文字结构的艺术处理，而不是文字学范畴的结构研究，文字本身的结构研究开始走向艺术定向的研究。为了取得平衡与变化的效果，智果甚至认为改动文字本身的点画——繁则减除，疏当补续——也不失为一种可取的方法。再者，智果对结构方法的总结也不是一种机械教条的规范，它所要求的乃是通过各种对比方法的运用，最终取得"不齐"与"大齐"的统一——"覃精一字，功归自得盈虚。统视连行，妙在相承起复"。既关注到每一个字的意态，又关注到全篇的连贯融通。

第二，《心成颂》睿智地看到书法艺术中各种对比关系的成立，认识到阴阳调和观念在创作中有着巨大的作用，"一阴一阳之谓道"，万物的化生和演进都以阴阳关系的调和为前提，在书法中，由于作者对阴阳关系的自觉体认，作品才显得既富于变化又整体协调，从而使中国的书法艺术具有恒久的生命力。在《心成颂》中智果总结出了一对对的阴阳辩证关系：回展、长舒、峻拔、潜虚，开、合、仰、覆，留、放、垂、缩……对这种辩证关系的整理，给后来的书法理论家在思维模式上带来了很大的启发，如在传为欧阳询的《三十六法》中，作者整理出更多的结构处理中的辩证关系，如向背、增减、满虚、大小、高低、短长，等等。

由此我们可以说释智果第一次从审美的角度入手，对书法的结构处理做了纯形式的分析和归纳，并从中提炼出带有规律性的要求，强调所有的结构造型都必须以统一中的变化、联系中的对比为归宿。

隋朝国祚短暂，然书法已现南北融合之势，叶昌炽《语石》云："隋碑上承六代，下启三唐。由小篆、八分趋于隶楷，至是而巧力兼至，神明变化而不离于规矩。盖承险怪之后，渐入坦夷，而在整齐之中仍饶浑古，古法未亡，精华已泄。唐欧、虞、褚、薛、徐、李、颜、柳诸家精诣，无不有之，

此诚古今书学之一大关键也。尤可异者，前人谓北书严道劲，南书疏放妍妙，囿于风气，未可强合。至隋则浑一区宇，天下同文，并无南北之限。"叶昌炽认为隋代书法乃为北派一统天下，江左书派"与国步俱迁"，但自己又说隋碑"古法未亡，精华已泄"，可见隋碑已受到了南方妍美之风的影响。

唐代高祖、太宗两世，对内削平群雄，对外攘伐羌夷，"北擒颉利，西灭高昌乌耆，东破高丽万济，威制夷狄，方策未有也"[①]，社会日趋稳定繁荣。初唐承绪有隋，在思想和学术领域力图用正统的儒家学说来矫正六朝以来淫靡浮夸的风气；但另一方面他们又深深服膺于南方发达的文化事业，恢弘与精巧，朴质与文采需要在新的历史条件下达到统一。书法自身发展规律也要求在南北民族融合之后产生一种新的书风，这种新的书风在唐代特定的历史背景下必然需要进行规范。唐代出现"书判取仕"，京都国子监取法周制，在监内专置书学一门，设书学博士教授生徒。所属文字学生，规定"学书日纸一幅"。弘文、崇文两馆的学生"楷书字体，皆得正详"。贞观初年，天子曾命在京五品以上的文武官员，凡有爱好书法或有书性的子弟，一律入宏文馆学书，敕虞世南、欧阳询教学楷法。同时，又仿汉制，设立书科，工书者可以借此入仕。由于"书判取士"的政策和唐代书法官学教育的发达，关于楷书书写技法的研究和总结成果之丰也就不足为怪了[②]。

正因为唐初欧、虞、褚、薛四家的不断努力，楷书逐渐成了一种更受欢迎的新形式而出现在书坛上。一般的，理论研究水平相对要滞后于创作，但在唐代，不仅理论与创作齐头并进，还出现了专业的书法理论家，这都是前代书坛没有的现象。唐初对楷书技法理论做出巨大贡献的，一为欧阳询，一为虞世南。

欧阳询（557—641），字信本，潭州临湘（今湖南长沙）人。官至太子率更令，故后世称欧阳率更。《新唐书》称他"尺牍所传，人以为法，高丽尝遣使求之"。明代杨士奇云："询书骨气劲峭，法度严整，论者谓虞得晋之飘逸，欧得晋之规矩。"[③]可见，欧阳询对技法的研习、掌握是十分老到熟练的。传为欧阳询作的《三十六法》题后注曰："诸本都附欧阳询后，今考篇中有高宗书法、东坡先生及学欧者语，必非唐人所撰。"结论似过于武断。因为在隋代就已经出现了《心成颂》一类的论著，所以作为对其逻辑进一步发展的《三十六法》，在唐初出现并不是没有可能，且欧阳询担任弘文馆书法教席之职，在创作实践中对技法有高明的把握。至于《三十六法》中提到高宗书法、东坡及学欧者语，也不能排除后人以《三十六法》为蓝本进行增损的可能。

《三十六法》的主旨与《心成颂》极为相似，它也强调书法创作要在对比变化中取得整体上的平衡。欧阳询在《八诀》之中谈到创作的状态（澄神静虑）、构思（意在笔前）、执笔（虚拳实腕，指齐掌空）、布白（勿令偏侧）、墨法（墨淡则伤神采，绝浓必滞锋毫）和结构形态的安排，反对肥瘦、短长、粗细的两极化，要求"四面停匀，八边具备"，在均衡折中见精神。《三十六法》则是对《八诀》中结构理论的具体阐释，它对空间的艺术构成的整理、归纳比《心成颂》更为概括和明晰。"顶戴""避就""穿插""向背""偏侧""天覆""地载"等对规律的揭示比"分若抵背""以

① 《新唐书·外国传赞》。
② 朱关田：《唐代书法考评》。
③ 郁逢庆：《书画题跋记·唐欧阳询梦奠帖》。

斜附曲"等要明确得多。再如《心成颂》中只提到"回展右肩""潜虚半腹",而《三十六法》却说得非常具体:"字法所谓偏者正之,正者偏之,又其妙也。《八诀》又谓勿令偏侧,亦是也。"

亚里士多德曾指出戏剧有布局、性格、文辞、思想、布景、歌曲六大成分,"六个成分里,最重要的是布局"。书法亦是如此。书法作品这一有机整体是通过结构的扭结、融合、支撑和相互作用来实现的,有形的结构(如"颜"字与"褚"字外廓形态的差异)给艺术带来生动而丰富的形象美感,无形的结构(如计白当黑)则给艺术带来深刻而复杂的哲理意蕴,因此,在初唐的书法技法研究中,结构之法必然是首先引起广泛重视的。如前所述,南北地域从用笔与结构两个侧面进行书法技法丰富性的探索,至隋唐已具备关于用笔与结构之美的充分积淀,担任结构之法总结归纳工作的必然是与北派书法有渊源的人物,而担任用笔之法总结归纳工作的也必然是与南派书法有关联的人物。欧阳询与虞世南——初唐的两位书坛夙将正好分担了这样的历史责任。

与欧阳询在结构理论上的建树相应的是,虞世南对用笔技法有许多博洽精深的见解,并在此基础上提出了"冲和之美"的观念。虞世南(558—638),字伯施,越州余姚(今属浙江人)。初仕陈、隋,终入唐,太宗引为秦王府参军,官至秘书监,封永兴县子,故后人又称虞秘监或虞永兴。虞世南为人沉静寡欲,唐太宗每称其有五绝:一曰德行,二曰忠直,三曰博学,四曰文辞,五曰书翰。《旧唐书》卷八十《褚遂良传》记载唐太宗说:"虞世南死后,无人可以论书。"史称虞世南亲承王羲之七世孙僧智永传授,妙得其体。《书断》称:"欧若猛将深入,时或不利;虞若行人妙选,罕有失辞。虞则内含刚柔,欧则外露筋骨,君子藏器,以虞为优。"虞世南最重要的理论著作是《笔髓论》。

《笔髓论》一篇,分为叙体、辨应、指意、释真、释行、释草、契妙等七部分,论述了执笔法、用笔法,兼及创作前的状态、创作中的动态等,其中最重要的是用笔方法的阐述和"冲和"之美的提出,试分论之。第一,在"心""手""管""毫"四者的关系中,虞世南认为"心为君",充分肯定了创作主体的主宰作用,在同时期欧阳询的《三十六法》中有"斜正如人"之语,后来的柳公权也曾说过"心正则笔正",都体现出对主体人格、资学、心理的重视。在执笔时,"笔长不过六寸,捉管不过三寸,真一、行二、草三,指实掌虚"。用笔则"须手腕轻虚",运笔的速度要不疾不缓,"太缓而无筋,太急而无骨"。笔锋要求圆正,"横毫侧管则钝慢而肉多,竖笔直锋则干枯而露骨"。写行草书时,笔锋的转动调整还需要"稍助指端钩距转腕",这正是后人褒贬不一的捻管说的滥觞。《笔髓论》涉及了上述种种具体的用笔技法,虽谈不上详赡该备,却是对南派用笔方法的一个较好总结。后来,孙过庭的《书谱》将用笔技法归结为"执使转用"四种,似乎颇得《笔髓论》的惠泽。

第二,在《契妙》一节中,虞世南指出契于妙的方法是"心正气和"——"正者,冲和之谓也"。应该说冲和之美的提出反映了儒家艺术观对书法的渗透。《论语·雍也》云:"中庸之为德也,其至矣乎。"中庸即用中,也就是处理任何事物不走极端,求其适中。这极不同于老子的"用弱"和商韩的"用强"。冲和之美的哲学基础正是孔子所提出的"中庸"原则,孔子全部学说都贯穿着"中立而不倚"的中庸思想。孔子主张凡事都要"谨数量,审法度""允执其中",要保持事物各种因素之间的平衡、协调与适度。这即是他认为的道德真理,也是他的美学主张。可见,儒家艺术观主张建立一个人人得以遵循的法度,而反对出乎常论的偏激手段和表现。如果说技法理论是一种物质上的规定规范,那么冲和之美则构成一种精神规范。这是与初唐的社会历史背景相吻契的。"心正气

和"具体表现在"欲书之时，当收视反听，绝虑凝神""必在澄心运思至微妙之间"，这样才能"心悟至道，而书契于无为"。这表现出虞世南对合辙于法度却又能超越于法度的努力，并将这种超越与神、思联系在一起。我们不由得想起刘勰《文心雕龙》的"神思"篇："文之思也，其神远矣。故寂然凝虑，思接千载，悄焉动容，视通万里……故思理为妙，神与物游……是以陶钧文思，贵在虚静；疏瀹五藏，澡雪精神……是以秉心养术，无务苦虑，含章司契，不必劳情也。"先秦道家认为静则明，明则于物无不应。如庄子说："水静则明烛须眉，平中准，大匠取法焉。水静犹明，而况精神？圣人之心静乎！天地之鉴也，万物之镜也。"①在艺术思维过程中，刘勰也认为只有凭借于"虚静"，才能"神与物游"，才能"思接千载""视通万里"，达到这一状态，便可谓为"感而遂通天下之故""寂然而无不应"了。比刘勰稍晚的萧子显对这一点认识得也很清楚，他说自己"每有制作，特寡思功，须其自来，不以力构""若乃登高目极，临水送归，风动春朝，月明秋夜，早雁初莺，开花落叶，有来斯应，每不能已也"②。由此可见，冲和之美的理想与六朝以来的养气观、神思观是一脉相承的。

初唐书论主张通过人的努力来确立书法可学的信心，这正是儒家人格在书法中的体现。欧阳询的结体论、虞世南的用笔论以及中和的美学理想都直接促使了后一阶段"尚法"风气的成熟。尚法之风形成的另一个重要原因，乃是唐太宗李世民树立了王羲之的偶像地位。李世民（599—649），关中门阀出身，由于南方文化的发达以及他对南方文化的兴趣，他大力推重南方文艺。《唐会要》卷六五记载："朕……尝戏作艳诗，世南进表谏曰：'圣作虽工，体制非雅，上之所好，下必随之。此文一行，恐致风靡，轻薄成俗，非为国之利，赐令继和，辄申狂简，而今之后，更有斯文，继之以死，请不奉诏旨。'"盖知唐太宗对南方文化，包括那些情灵摇荡的文艺作品，深有兴趣。梁陶弘景《与梁武帝论书启》云："比世皆高尚子敬……贵斯式略，海内非惟不复知有元常，于逸少亦然。"可见南朝人更推重王献之。而李世民却以一人之力，极力推崇王羲之，一则出于他自身对王羲之的酷爱，一则因为王羲之书风冲和典雅，可谓尽善尽美，因而符合儒家社会秩序的标准，也符合唐初尚法之风的需要。

我们知道，文化的社会性传播与传世是两回事，传世是一种纵向的代际间的流通，当世的传播乃是一种横向的空间的流通。在后世的读解中，不仅要从每一代的大批文人中推举出一小批来作为当时的代表，而且代与代之间也是相互推举的。所以一时的名声还不是后世的名声。对书法文本的读解活动自然是代代持续进行的，然则，从总体上说，最具关键意义的乃是随后的一个时代。后一时代于前一时代靠得近，不但看到前一代的书法作品较多，而且关心的程度也较高，因此，必然成为一个书法秩序的排列时期。后世的读解必然关注到书法文本，而如果作品的散佚是在这一时期之后，那么这位书家在书法史上常常还能占有一定的甚至突出的地位。王羲之之所以在后世能够人皆目之为"书圣"，原因正在于此；唐太宗对于王羲之的推崇因而具有决定性的意义。

唐太宗曾于贞观初年下诏，出内府金帛征求王羲之墨迹，命魏徵、虞世南、褚遂良加以鉴识编目，又御选拓书人精工拓模，使广为流传。而王羲之的《兰亭序》也随太宗殉葬昭陵。今天，我们只能从冯承素、虞世南、褚遂良诸人的传世摹本和各种刻帖来追寻王羲之的书法风神。《宣和书谱》记

① 《庄子·天道》。
② 《梁书·萧子恪传附子显传》。

载："太宗乃以书师虞世南。然尝患戈脚不工，偶作'戬'字，遂空其戈，令世南足之，以示魏徵。徵曰：'今窥圣作，惟戬字戈法逼真。'"米南宫《书史》亦称："太宗力学右军不能至，复学虞行书。"可见唐太宗爱屋及乌，虞世南因胎息于南派得山阴笔法而受到极高的礼遇。虞世南死后，太宗手敕魏王李恭宣称："虞世南于我，犹一体也……当代名臣，人伦准的。"[①]

唐太宗促使王羲之地位在唐朝得以稳固，最为重要的一件事，便是亲为王羲之在《晋书》中作传论，褒扬其尽善尽美，而对同期其余书法名家则一概摒除，应该说除了一己之好恶，唐太宗是站在儒家政治本位来擢拔王羲之的。《王羲之传论》全文如下：

> 书契之兴，肇乎中古，绳文鸟迹，不足可观。末代去朴归华，舒笺点翰，争相夸尚，竞其工拙。伯英临池之妙，无复余踪；师宜悬帐之奇，罕有遗迹。逮乎钟、王以降，略可言焉。钟虽擅美一时，亦为迥绝，论其尽善，或有所疑。至于布纤浓、分疏密，霞舒云卷，无所间然。但其体则古而不今，字则长而逾制，语其大量，以此为瑕。献之虽有父风，殊非新巧。观其字势疏瘦，如隆冬之枯树；览其笔踪拘束，若严家之饿隶。其枯树也，虽槎枿而无屈伸；其饿隶也，则羁羸而不放纵。兼斯二者，固翰墨之病欤；子云近世擅名江表，然仅得成书，无丈夫之气，行行若萦春蚓，字字如绾秋蛇，卧王濛于纸中，坐徐偃于笔下。虽秃千兔之翰，聚无一毫之筋，穷万谷之皮，敛无半分之骨。以兹播美，非其滥名邪？此数子者，皆誉过其实。所以详察古今，研精篆素，尽善尽美，其惟王逸少乎！观其点曳之工，裁成之妙，烟霏露结，状若断而还连；凤翥龙蟠，势如斜而反直。玩之不觉为倦，览之莫识其端。心慕手追，此人而已。其余区区之类，何足论哉！

通过这篇传论，我们可以看出：

第一，唐太宗历数各家之过失，认为钟繇"古而不今"，王献之"殊非新巧"，萧子云筋骨不植，因而都是浪得浮名。由此可见，一方面，唐太宗是站在去朴归华、厚今薄古的立场来谈论书法的，只有顺应时代风气的发展才能站在开风气之先的浪尖之上。王羲之的贡献在于增损古法，一变汉魏朴质书风，创造了妍美流丽的今体，正如王僧虔《论书》云："亡曾祖领军治与右军俱变古形，不尔，至今犹法钟、张。"另一方面，王羲之又继承了六朝以来筋骨为先的主张。所谓"骨"，本义上一是指人生命力量的强弱，儒家推崇的具有"刚健"的生命力就是"骨"的体现；一是指人的寿夭、贤愚、善恶，荀子在《骨相篇》中从相法角度谈人的骨体相貌与人的命运福祸之关系。三国刘劭在《人物志》中详细讨论了人的形体同智慧、精神的关系，他说："骨植而柔者，谓之弘毅。弘毅也者，仁之质也。"还说："筋劲而精者，谓之勇敢。勇敢也者，义之决也。"又说："勇怯之势在于筋，强弱之植在于骨。"只有"筋劲骨固"，才是最理想的状态。筋骨的概念因为包含了人精神风度的意义从而与美联系在了一起。传卫夫人《笔阵图》云："善笔力者多骨，不善笔力者多肉；多骨微肉者谓之筋书，多肉微骨者谓之墨猪。多力丰筋者圣，无力无筋者病。"唐太宗批评萧子云"无丈夫之气"正表现出他对书法中"筋骨"的重视。在《论书》中他也曾论及"骨力"的重要性："今吾临古人之书，殊不学其形势，唯在求其骨力，及得其骨力，而形势自生耳。"

① 《全唐文》卷九李世民《敕魏王恭祭尚书虞世南手敕》。

第二，唐太宗称王羲之"尽善尽美"，而钟繇只是尽美而未尽善。《论语·八佾》云："子谓《韶》，尽美矣，又尽善也；谓《武》，尽美矣，未尽善也。"孔子强调的"善"，历来是儒家美学观的最高法则，其中带有相当浓厚的伦理成分。孔子既不主张艺术的内容至上，也不主张艺术的形式唯一。尤其是，孔子认识到未尽善的东西也可能是尽美的，善与美在许多场合是分离的，或处于相切而不相融的状态。儒家艺术追求尽善尽美的最高理想，表明了对个体精神的关注，对人格修养的高扬，也表明了要实现这种善美合一的艺术乃至人格必须经过修行修能、千锤百炼的过程。但唐太宗此处所讲的"尽善"，则主要指法度的完善和无懈可击，钟元常只是擅美一时，未能尽善的原因在于"其体则古而不今，字则长而逾制"。所谓"逾制"，即不合乎法度。而王羲之书法用笔（点曳之工）、结体（裁成之妙）、布白（烟霏露结，状若断而还连；凤翥龙蟠，势如斜而反直）十分工致妍妙，因而才能称得上尽善。可见，在唐太宗这里，"善"的范畴还没有多少儒家伦理色彩。

综观初唐欧阳询、虞世南、李世民的书论，其中最重要的是对技法理论的廓清和整理，这为有唐一代尚法之风提供了物质基础和规范，而"冲和之美""尽善尽美"则是在精神气质上对书法进行了更高一层次的规范，作为这两种规范的统一体，王羲之书法自然成了唐代书人顶礼膜拜的典则，位居天下之尊。徐浩在《论书》中说："虞世南得其筋，褚遂良得其肉，欧阳询得其骨。"这种不顾历史的本来面目（按：欧阳询和褚遂良的书法与北派渊源甚著）的说法亦为时代风气使然。

事实上，王羲之书法的名士气经过初唐的诠释已消失殆尽，其所代表的魏晋风度在唐人眼中竟成了尽善尽美的范本，并由此构成对后世书法巨大的笼罩力。

第三节　"法"与"意"的调和：孙过庭《书谱》

孙过庭，新旧《唐书》皆无传。明张丑《清河书画舫》寅集补孙虔礼书录后注云："孙虔礼，字过庭，见陈子昂撰墓志。《宣和书谱》云：'孙过庭，字虔礼，甚谬。'"陈子昂撰墓志见于《陈子昂文集》卷六《率府录事孙君墓志铭》云："君讳虔礼，字过庭。"同时稍晚的张怀瓘《书断》中孙氏传记亦云："孙虔礼，字过庭，陈留人。官至率府录事参军。"如以墓志为准，则过庭实乃其字，《述书赋》注云："孙过庭，字虔礼。"盖误。关于孙氏的籍贯亦有三说，一为《书断》云"陈留人"，一为《述书赋》云"富阳人"，一为《书谱》墨迹本著"吴郡人"，据朱关田考，富阳原为富春，隶于苏州，旧称吴郡。孙过庭自署吴郡，　当属富阳分支，为吴孙武子后裔，吴郡富阳盖其郡望。张怀瓘云陈留，当有所据。或其祖先已徙河南而为陈留人。

《陈子昂文集》收《率府录事孙君墓志铭》《祭率府孙录事文》两文，这对研究孙过庭的身世十分重要，转录如下。

《率府录事孙君墓志铭并序》：

嗚呼！君讳虔礼，字过庭，有唐之不遇人也。幼尚孝悌，不及学文；长而闻道，不及从事。

得禄值凶孽之灾；四十见君，遭谗匿之议。忠信实显，而代不能明；仁义实勤，而物莫之赏。

埋厄贫病，契阔良时。养心恬然，不染物累。独考生命之理，庶几天人之际。将期老有所述，死且不朽。宠荣之事，于我何有哉！志竟不遂，遇暴疾卒于洛阳植业里之客舍，时年若干。

呜呼！天道欺世也哉！而已知卒不与，其遂能无恸乎！铭曰：

嗟嗟孙生，见尔迹，不知尔灵。天竟不遂子愿兮，今用无成。呜呼苍天，吾欲诉夫幽明！

《祭率府孙录事文》：

维年月日朔，某等谨以云云。古人叹息者，恨有志不遂。如吾子良图，方兴青云自致。何天道之微昧，而仁德之攸孤！忽中年而颠沛，从天运而长徂。惟君仁孝自天，忠义由己，诚不谢于昔人，实有高于烈士。然而人知信而必果。有不识于中庸，君不惭于贞纯，乃洗心于名理。元常既殁，墨妙不传，君之逸翰，旷代同仙。岂图此妙未极，中道而息，怀众宝而未摅，永幽泉而掩魄。呜呼哀哉！平生知己，畴昔周旋，我之数子，君之百年。相视而笑，宛然昨日，交臂而悲，今焉已失。人代如此，天道固然，所恨君者，枉天当年。嗣子孤藐，贫窭联翩，无父何怙，有母茕焉。呜呼孙子！山涛尚在，嵇绍不孤，君其知我，无恨泉途！

呜呼哀哉，尚飨！

孙过庭"四十见君，遭谗匿之议"，且"将期老有所述，死且不朽。宠荣之事，于我何有哉！志竟不遂，遭暴疾卒于洛阳植业里之客舍"。孙过庭工书，自谓"志学之年，留心翰墨"，由于出生寒微，最终只做到率府录事参军的小官，于是"养心恬然，不染物累。独致生命之理，庶几天人之际"。他的书法，陈子昂称"元常既没，墨妙不传，君之逸翰，旷代同仙"，给予极高的评价。

张怀瓘《书断》亦谓"过庭博雅有文章，学书宪章'二王'，工于用笔，俊拔刚断，尚异好奇。然所谓少功用，有天材。真行之书，亚于草矣。尝作《运笔论》，亦得书之旨趣也"。晚唐吕总《续书评》评草书十人，列张旭为第一，过庭为第二，称赞"过庭草书如丹崖绝壑，笔势坚劲"。米芾《书史》则云："孙过庭草书《书谱》，甚有右军法。凡世称右军书，有此等字，皆孙笔也。凡唐草得'二王'法，无出其右。"《宣和书谱》卷十八亦说："（孙氏）好古博雅，工文辞，得名翰墨间。作草书咄咄逼羲、献，尤妙于用笔。俊拔刚断，出于天材，非功用积习所至。善临摹，往往真赝不能辨。文皇尝谓过庭小子，书乱'二王'，盖其似真可知也。作《运笔论》，字逾数千，妙有作字之旨，学者宗以为法。然落笔喜急速，议者病之，要是其自得趣也。"而乾元年间的窦臮《述书赋》则持否定意见："虔礼凡草，闾阎之风。千纸一类，一字万同，如见疑于冰冷，甘没齿于夏虫。"然后世特别是明清多从张说，以为《书谱》墨本字字珠玑，刘熙载《艺概》云："孙过庭草书，在唐为善宗晋法。其所书《书谱》，用笔破而愈完，纷而愈治，飘逸愈沉着，婀娜愈刚健。孙过庭《书谱》谓古质而今妍，而自家书却是妍之分数居多，试以旭、素之质比之自见。"通过后人的评价，我们可知孙过庭以晋法为不二法门，承绪"二王"得妍妙之姿，是有唐一代学王的杰出代表。他身上充分体现了初唐"尊王"的风气和以中和为美的艺术理想。他传世的作品最著名的就是《书谱》墨本，这既是一部精彩动人的草书佳制，又是一部在中国书法理论批评史上具有里程碑意义的著作，因此历来被视为"双璧"。

《书谱》的篇幅，和他的名、字、籍贯、生、卒一样，历来聚讼纷纭，如《宣和书谱》记当时御府所藏有孙氏《书谱》序上下两卷，包世臣《艺舟双楫·自跋删拟〈书谱〉》则认为上卷为序，下卷为谱；朱履贞《书学捷要》说现存的《书谱》，乃是正文的卷上："详核六篇两卷，今正存卷上论书之两篇。"近人朱建新《孙过庭书谱笺证》附录以为现存《书谱》上卷是正文的全部，上卷之末下

卷之首已经残缺，并强分六段，以符文末"六篇两卷"之说。而徐邦达则认为《书谱》卷上为其谱之序。根据陈子昂撰孙氏墓志"将期老有所述，死且不朽……志竟不遂，遇暴疾卒于洛阳植业里之客舍"之语我们认为《书谱》系未竟稿，本文从包世臣说。

孙过庭生活的时代乃是新的文艺审美观初步建立的时代，初唐王通、刘知己对笼罩文坛的齐梁浮艳之风都极力反对，他们都强调文章经世致用和伦理教化之功。孙过庭的好友陈子昂在《与东方左史虬修竹篇序》中说："文章道弊五百年矣。汉魏风骨，晋宋莫传，然而文献有可征者。仆尝暇时观齐梁间诗，彩丽竞繁，而兴寄都绝，每以咏叹。窃思古人，常恐逶迤颓靡，风雅不作，以耿耿也……不图正始之音复睹于兹，可使建安作者相视而笑。"这段话实际上反映了儒家传统的审美观在初唐新的历史条件下的重新抬头。孙过庭一方面说："扬雄谓诗赋小道，壮夫不为；况复溺思毫厘、沦精翰墨者也！"另一方面又指出"夫潜神对弈，犹标坐忘之名；乐志垂纶，尚体行藏之趣。讵若功定礼乐，妙拟神仙，犹搏埴之罔穷，与工炉而并运"，认为书法与文字同样具有"助人伦，成教化"之功用。这种观点的提出，表明了传统儒家的伦理观念对书法艺术领域的渗透。《书谱》的写作目的正是由于见到许多学书者"况云积其点画，乃成其字。曾不傍窥尺牍，俯习寸阴；引班超以为辞，援项籍而自满；任笔为体，聚墨成形；心昏拟效之方，手迷挥运之理"而"去之滋永，斯道愈微。方复闻疑称疑、得末行末，古今阻绝，无所质问；设有所会，缄秘已深。遂令学者茫然，莫知领要，徒见成功之美，不悟所致之由"，遂"撰为六篇，分成两卷，第其功用，名曰《书谱》，庶使一家后进，奉以规模；四海知音，或有观省"。足见《书谱》撰述的用意乃是为了教化。

孙过庭《书谱》旨在建立一种古典的秩序，一种儒家"以和为美"的审美原则统辖下的书法秩序。在这里，"法度"虽尚未形成体系，却已见规模。传统儒家的审美思想不仅体现在上述的书法教化功能中，更明显地体现在孙过庭的书法发展观、学书观、抒情论以及审美标准的确立上。

第一，书法发展观。对于"今不逮古""古质而今妍"的观念，孙过庭从物理迁变的常理出发，指出"质以代兴，妍因俗易"，并用孔子的"文质彬彬，然后君子"来表明自己的文质观。孔子说："文胜质则史，质胜文则野。"他认为君子只有"质"还不行，还必须有"文"的教养，只有将外在形式与内在品质高度融合起来，文质调和，才可以称得上是君子——即儒家理想人物的形象。可见，孙过庭一方面反对厚古薄今，重质轻文之说，对"子承之不及逸少，犹逸少之不及钟、张"的武断结论持否定态度，另一方面，他又反对一味偏玩独行、"傍窥尺牍""任笔为体，聚墨成形"的做法，提出"贵解古不乖时，今不同弊"。刘宋虞龢在《论书表》中曾说："古质而今妍，数之常也；爱妍而薄质，人之情也。"以此厚今薄古，将"古质"与"今妍"对立起来，片面因人情强调今妍的合理性。唐太宗在《王羲之传论》中亦作如是观。而孙过庭却能将人情置于时代大环境之下，指出书法艺术的发展既不能拘泥于古法，又不能随心所欲好异尚奇，割断与历史的联系，只有做到"文质彬彬"才能在艺术上达到尽善尽美的境界。

第二，学书观。孙过庭指出："至如初学分布，但求平正；既知平正，务追险绝；既能险绝，复归平正。"这个过程是对"平正"境界否定之否定的复归，只是后一阶段的"平正"显得更为成熟、深厚。这实际上是绚烂至极归乎平淡，而于平淡之中更见丰富的方法，也正是"既雕既琢，复归于朴"在艺术中的运用。儒家反对"过"和"不及"，孙过庭认为"初谓未及，中则过之，后乃通

会"，实则上"通会"正是一种中庸的境界，是"过"与"不及"合力的结果。"通会之际，人书俱老"正是达到了孔子"七十而从心所欲，不逾矩"的境界，可谓极朴素而极绚丽，极平淡而极绚烂。孙过庭这种主张乃是儒家人格精神和艺术精神在书法学习过程中绝妙的体认。

第三，抒情论。关于艺术的表现，古代有两种观点，一是"诗言志"，一是"诗缘情"，孙过庭承认书法能够"达其情性，形其哀乐"。他说："（王羲之）写《乐毅》则情多怫郁，书《画赞》则意涉瑰奇，《黄庭经》则怡怿虚无，《太师箴》又纵横争折。暨乎兰亭兴集、思逸神超；私门诚誓，情拘志惨。所谓涉乐方笑，言哀已叹。"[①]在肯定了王羲之书法的抒情性之后，孙过庭进一步说："情动形言，取会风骚之意；阳舒阴惨，本乎天地之心。"也就是说情感的抒发一方面要调动质朴、华茂等各种艺术语言，并能做到"心不厌精，手不忘熟"，另一方面又要合辙于自然。但事实上，孙过庭所指的自然不可能是基于道家立场的，而是《毛诗序》中所说的"发乎情，而止乎礼义"。因为儒家艺术虽然强调"情"的表现，但并不排斥"理"的统摄。它要求艺术表现的情感是合乎伦理道德、社会准则的情感，而不是无节制、非理性的情感。我们可以从他对独行之士的"随其性欲，便以为姿"的批评看出他的儒家本位立场。在他的眼中，独行之士都是偏玩所乖，人格乃至艺术都是不健全的。可见，理性的内在制约力，始终是儒家在情感与理性之间作调整而不可能丢弃的最后堡垒。

第四，审美标准的确立。孙过庭虽深知"偏工易就，尽善难求"，但还是提出了尽善的目标，大力鞭挞独行之士、学宗一家。"假令众妙攸归，务存骨气；骨既存矣，而遒润加之"，孙过庭认为，学书首先要有骨气，这与陈子昂的文章重风骨之倡导如出一辙。风骨之美，或者说笔力之美乃是达到尽善尽美境界的第一个必要条件，这其实是在理论上建立了骨气为书法之本的观点。继而，他又提出"违而不犯、和而不同"的主张，要求结构与章法要有变化，但又不能冲突；要相互之间取得和谐协调，但又不能雷同刻板。更进一步，他认为"思虑通审，志气和平，不激不厉"方能"风规自远"，反对"鼓努为力，标置成体"，这是对创作主体的修养、气质、心理在更高的层面上进行的规范。如果说初唐三家对一种新的审美理想的确立所做的努力都还存在些许片面的话，那么，到了孙过庭，以儒家精神为核心的唐人之法的建立或者说对书法艺术秩序化的努力，则已经处在一个相对全面、系统、稳定的高度上了。

《书谱》中还涉及创作论、书体论和技法论。关于创作的状态，孙过庭提出著名的"五乖五合说"："又一时而书，有乖有合，乖则流媚，合则雕疏。略言其由，各有其五：神怡务闲，一合也；感惠徇知，二合也；时和气润，三合也；纸墨相发，四合也；偶然欲书，五合也。心遽体留，一乖也；意违势屈，二乖也；风燥日炎，三乖也；纸墨不称，四乖也；情怠手阑，五乖也。乖合之际，优劣互差。得时不如得器，得器不如得志。若五乖同萃，思遏手蒙；五合交臻，神融笔畅。"明确指出时、器、志即书法创作中的主客观条件俱佳的必要性，但客观条件只有在对艺术家的创作心态发生影响的情况下才会有意义，主观心态在艺术创作中始终居于主导的地位。初唐书论中谈到"心为君"就是这个意思。但是客观条件也不容忽视，否则主观情性的发挥就会受到损害，得不到恰当、充分的体现。

① "涉乐方笑，言哀已叹"出自西晋陆机《文赋》："思涉乐其必笑，言方哀而已叹。"正是陆机的《文赋》提出了"诗缘情"说。

书体论。孙过庭睿智地看到了四种字体的不同特点和要求，他说："篆尚婉而通，隶欲精而密，草贵流而畅，章务检而便。"各种字体的功用和形态不同，则其表现方式也有所不同。更为精辟的是，他指出："真以点画为形质，使转为情性；草以点画为情性，使转为形质。"对楷书和草书的比较可谓入木三分。一般人认为楷书就是点画，草书就是使转，往往忽略了使转、点画在楷书与草书中的作用，致使草书"如缩秋蛇"，楷书则"状若算子"。孙过庭拈出这对关系，足见其对于各种书体本身的规律、要求有着十分深入的思考。

技法论。《书谱》云："今撰执、使、转、用之由，以祛未悟。执，谓深浅长短之类是也；使，谓纵横牵掣之类是也；转，谓钩环盘纡之类是也；用，谓点画向背之类是也。"执、使、转、用其实已触及执笔法、用笔法、结构法，归类虽十分合理，惜未能展开。

孙过庭《书谱》涉及的书法理论问题是多方面的，其中闪烁着一位虔诚的艺术家睿智的光辉，烛照了有唐以降千年的书法史。稍晚于孙氏的张怀瓘在《书断》中就引征过《书谱》。（按：张怀瓘称《运笔论》，内容与《书谱》相同，传抄稍有出入。）宋姜白石，明项穆，清初宋曹、朱履贞等在他们的书论著作中都不同程度地受到了《书谱》的影响。但孙过庭自有其时代的局限和自身的矛盾之处，如他以儒家人伦标准来扬羲抑献，在举出了献之自云胜父的例子后评价说："敬虽权以此辞折安所鉴，自称胜父，不亦过乎！自立身扬名，事资尊显，胜母之里，曾参不入。以子敬之豪翰，绍右军之笔札，虽复粗传楷则，实恐未克箕裘。况及假托神仙，耻崇家范，以斯成学，孰愈面墙！"最后结论说："子敬之不及逸少，无或疑焉。"以儒家之礼义伦理来贬低王子敬书法的艺术价值。《书谱》文章结构的混乱、骈体文的形质都限制了许多观点的阐发和明晰，但是在孙过庭那里，理论思维已显得非常成熟。如果说唐初书论体现了一种审美观念的更新和对新的审美理想的企望，那么，到孙过庭，已自觉地完成了新的审美风尚的建立，这种新的审美风尚——唐人尚法，到张怀瓘出现最终走向完善和成熟。

第四节　"神"格的确立：张怀瓘书论

孙过庭《书谱》是中国书法理论史上的一座重镇，它的强烈的批评意识历来为学人所重视，但中国书法理论史上理论色彩最浓厚、体系建构最博大的论著乃是唐代另一位大理论家——张怀瓘的《书断》。从孙过庭到张怀瓘，表明了中国书法理论的逐步独立，这一方面表现在专业理论家的出现，另一方面表现在理论不仅仅是创作实践的一种总结，还日益显示出它的前导性来——这使得书法理论摆脱了作为书法创作附庸的地位而成为一种创造。

张怀瓘，海陵（今江苏泰县）人。开元中官鄂州司马、昇州司马、右率府兵曹参军、翰林供奉。肃宗乾元年间尚在。其父以书知名，与当时的书家高正臣为书艺挚友，其弟张怀环亦能书，擅大、小篆及八分。张怀瓘书法兼善正、行、草、隶、八分，而且高自标举，谓"真行可比虞褚，草欲独步数百年间"。晚唐吕总在《续书评》中称其草书"如露花濯锦，渊月沉珠""继以章草，新意颇多"。张怀瓘书迹于今不传，却留下了数量宏富而体系庞大的理论著作，传世的有《书断》三卷、《书议》一卷、《书估》一卷、《文字论》一卷、《六体书论》一卷、《论用笔十法》一卷、《玉堂禁经》一

卷、《评书药石论》一卷、"二王"等书录一卷。

张怀瓘之所以能在中国书法理论史上有着不容忽视的地位，不仅在于他是位专业的书法史家和书法评论家，而且还在于在他的身上进一步表现出理论的自觉。在《文字论》中，他说："语曰：'能言之者未必能行，能行之者未必能言。'何必备能而后为评！"这表明他已认识到创作和理论并非一个先后的关系。在《文字论》中，他进一步指出创作与理论的不同，亦即理论思维的独立性："常叹书不尽言，古人得之于书。且知者博于闻见，或可能知；得者非假以天资，必不能得。"可见知和行依靠的条件并不相同。为了强调理论思维即逻辑思维有创作思维不可替代的独立性，他甚至不惜让自己高自矜夸的书法创作降于次要的地位，而有如下之说："古之名手，但能其事，不能言其意。今仆虽不能其事，而辄言其意。"[1]"臣虽不工书，颇知其道。"[2]

正因为这种自觉的关于理论独立性的认识，张怀瓘才将"探贤哲之深旨，知变化之来由"作为己任，表示其撰写《书断》"辄欲芟夷浮议，扬搉古今，拔狐疑之根，解纷挐之结"。"冀其众美以成一家之言。"如前所述，张怀瓘传世论著甚多，而其作于开元甲子（724），杀青于开元丁卯（727）的《书断》三卷，其客观的眼光、丰富的内容和完整的构架，皆为当时及以前的书论著作所不及。本节拟以《书断》为主，兼及其余几部著作，来探求张怀瓘书法理论的实质，并从中发掘出理解盛唐书法的枢机。

第一，书法发展观。围绕着"古质"与"今妍"、"拙"与"巧"的讨论，历来有不少理论家表现出各不相同的文质观，亦即书法发展的历史观。六朝时虞龢从人情这一极主观的角度着眼，认为："古质而今妍，数之常也；爱妍而薄质，人之情也。"对妍的热衷以及妍对质的取代在虞龢看来乃是人之常情。初唐的孙过庭则以社会发展的需要主张"要能古不乖时，今不同弊"，只有折中的"文质彬彬"才能符合社会现实的需要。而作为一个书法史家，张怀瓘站在一个较为客观的立场，以"达道"来衡量一切作品，并没有在古质、今妍之间强分甲乙的企图："固不可文质先后而求之，盖一以贯之，求其合天下之达道也。"他首先将书法的发展分为"华"与"实"两个阶段，这两个阶段又可各分为三古："古文可为上古，大篆为中古，小篆为下古，三古谓实，华隶谓华。""然草隶之间，已为三古，伯英度为上古，钟、张为中古，羲、献为下古。"他没有武断地对华与实，上古、中古和下古之高下作出分判，相反，他认为只要在任何一方面登峰造极都是"达乎天下之道"的，"妙极于华者羲、献，精穷于实者籀、斯"。在具体的理论阐述中，一方面他看到了书法发展重文轻质的不可遏止的趋势，"虽帝王质文，世有损益，终以文代质，渐就浇漓"。他对新巧的书风大加褒赏："张芝喜而学（杜度）焉。转精于巧，可谓草圣，超前绝后，独步无双。""（褚遂良）增华绰约，欧虞谢之。"另一方面他又对一味追逐妍美的时风十分不满，作为书法史家，他深知书法要取得长足的发展，必须取消单行道，对今妍的片面追求必将消释作品内在的深远旨趣，从而使书风创作堕入小巧纤弱的形式主义泥淖，他用周、孔和诸子的比较来说明这个问题："夫椎轮为大辂之始，以椎轮之朴，不如大辂之华，盖以拙胜工，岂以文胜质。若谓文胜质，诸子之不逮周、孔，复何疑哉？"为了阐明

[1]《书议》。
[2]《评书药石论》。

古质也是书法创作不应放弃的美的渊薮，张怀瓘在草隶的中古与下古之间做了一个比较，认为它们各有所长，各造其极："伯英损益伯度章草，亦犹逸少增减元常真书，虽润色精于断割，意则美矣；至若高深之意，质素之风，俱不及其师也，然各为今古之独步。"在古朴与新妍的两端，张怀瓘试图尽量客观地看待书法艺术的发展，以理论上的"圆通"为目标，不"自我相物，求诸合己"，亦不为世风所左右。与他前面的理论家相比起来，我们看到了独立的理论品格日益成熟了。

第二，创作观中对主体精神的高度张扬。与孙过庭对"力学可得"的法度的建构充满信心不同，尽管张怀瓘的论著中仍有为数不少的关于学习方法的探讨和总结，但已没有孙过庭的自信："尝有好事，就吾求习。吾乃粗举纲要，随而授之，无不心悟手从，言忘意得；纵未窥于众术，断可极于所诣矣。"①在技法之外，他更重视主体的自然禀赋和个性力量："故得之者，先禀于自然，次资于功用。而善学者乃学之于造化，异类而求之，固不取乎原本，而各逞于自然。"有个性特色，才会有神气，才会有独创性。而骎骎步武前人，规模古法，则失之自然，如他评陆柬之云："然工于仿效，劣于独断，以此为少也。"在《文字论》中又说："不由灵台，必乏神气。"为古法所框束、因一味模仿而导致主体精神的失落必不能体味到书法艺术的自然旨趣，而真正在作品中表现出自己的神情态度的作品事实上又是别人难以仿效的："（张芝）精熟神妙，冠绝古今，则百世不易之法式，不可以智识，不可以勤求。"既然古法是不可以智力求的，那么追摹前人并不见得是一条有效的学书途径，张怀瓘在谈论自己"数百年间，方拟独步其间"的草书时特别提道："仆今所制，不取古法。"在他看来，玩索于自然，顺应自己的性情，表达出自己的主体人格才是成就书法的要旨："顺其情则业成，违于衷则功弃。"而且王献之之所以能"行草之间，逸气过（羲之）也"的原因正在于他"偶有兴会，则触遇造笔，皆发于衷，不从于外"。可见高妙神奇的书法往往是充分抒发个人的感情，表现千差万别的个性特征的结果。唯有如此，才能神气充沛，自然而然，并不在乎笔墨技巧的工致。所以张怀瓘一再强调："书复于本，上则注于自然，次则归乎篆籀，又其次者，师于钟、王。"在他的眼中，取法钟、王已是下策了，因为初唐将王羲之的领袖地位定于一尊，所以天下翕然相从，这从某种程度上消解了书法家的个人创造力，所以张怀瓘提出师法自然，倒是看透了书法之为艺术的最本质因素。他大声疾呼："与众同者俗物，与众异者奇才，书亦如然。"他在品评书家时，对奇才嵇康擢拔甚高，也就不足为怪了。

第三，书法美的理想——神采美。齐王僧虔《笔意赞》曾说过："书之妙道，神采为上，形质次之，兼之者方可绍于古人。"在这里，神采与形质有一个先后，而且两者结合起来才能达到古人的高度。而张怀瓘则极端地鄙视形质皮相，一语直入心肝："深识书者，惟观神采，不见字形，若精意玄鉴，则物无遗照，何有不通？"对于这种"神采之美"，他认为"可以心契，非可言宣"，因为"状貌显而易明，风神隐而难辨"，故而"从心者为上，从眼者为下"。尽管对书法的神采之美他也觉得"不知其然"，但从大量的书家述评中还是透露出了几分消息。他说："风神骨气者居上，妍美功用者居下。"可以说神采之美基本接近风神骨气之美。学习书法"以筋骨立表，以神情润色"。"学真者不可兼钟，学草者不可兼张，此皆书之骨也。"晋郗愔的章草"筋骨亦胜"，王濛隶书"法

① 《书谱》。

于钟氏，状貌似而筋骨不备"，他批评王右军草书"虽圆丰妍美，乃乏神气，无戈戟铦锐可畏，无物象生动可奇，是以劣于诸子"。宋羊欣隶书与王大令的差距在于"今大令书中风神怯者，往往是羊也"，齐萧道成草书"稍乏风骨"等。张怀瓘的神采观汲取了六朝书论的营养，将风神与骨气统一到了一起，亦即将诡奇生动的感情力量与雄健奔放的气势力量统一起来，因此我们说，张怀瓘的神采观本身就包含了风神与骨气相辅相成的辩证关系，舍其一就谈不上神采了。值得留意的是，他对神采的重视与张怀瓘对草书的推重是不无关系的，他认为："然真与草有异，真则字终意亦终，则行尽势未尽。"因而他激赏草书卓尔不群的书家，评"草圣"张芝曰："又创为今草，天纵颖异，率意超旷，无惜是非。若清涧长源，流而无限，萦回崖谷，任其造化，至于蛟龙骇兽奔腾拿攫之势，心手随变，窈冥而不知其所如，是谓达节也已。精熟神妙，冠绝古今，则为世不易之法式，不可以智识，不可以勤求。"王献之历来被认为"不及逸少，无或疑焉"。而张怀瓘却认为草书只有王献之能继轨张芝："察之所由，则意逸乎笔，来见其止，盖欲夺龙蛇之飞动，掩钟、张之神气。"王羲之草书不堪与之比肩。他称嵇叔夜"善书，妙于草制，观其体势，得之自然，意不在乎笔墨，若高逸之士，虽在布衣，有傲然之色"。而张氏自己十分得意的也是草书："真行可比虞褚，草欲独步数百年间。"由此可见，张怀瓘论书特重于草，草书与神采的关系是至为密切的。草书形质不定，不必规模古法，而可师法自然，自由发挥个性化语汇，通过壮阔的气势、变幻莫测的奔突顿挫，显出逸气荦荦，耐人寻味，有其他书体不可比拟的风神骨气之美。更兼张怀瓘主张"萧散""运动"，欣赏"可畏""奇特"的趣味，指责大王草书"有女郎才，无丈夫气，不足贵也"。我们是否可以说张怀瓘主张神采美、推重草书从某种意义上说正是对六朝美学脂泽灵秀的反拨？

第四，集大成的书法技法理论。在张怀瓘的理论著述中，他总结了六朝以来关于执笔法、用笔法、点画之势、结构之势的各种观点并在此基础上形成了一整套有利于进学的技法理论。执笔法："若执笔浅而坚，掣打劲利，掣三寸而一寸着纸，势有余矣；若执笔深而束，牵三寸而一寸着纸，势已尽矣。其故何也？笔在指端，则掌虚运动，适意腾跃顿挫，生气在焉；笔居半则掌实，如枢不转，掣岂自由，转运旋回，乃成棱角。笔既死矣，宁望字之生动。"他认为只有执笔浅而坚，才能掌虚运动，生动得势，换言之，对笔的驾驭欲活而不欲死，做到浅且坚是至关重要的。他还总结了用笔十法，评论用笔生死之法，可见对笔灵活而得心应手地使用是张怀瓘的意愿所在，这十种用笔法是："偃仰向背、阴阳相应、鳞羽参差、峰峦起伏、真草偏枯、斜真失则、迟涩生动、射空玲珑、尺寸规度、随字转变。"只有在用笔的始终贯穿着阴阳辩证的法则才会产生丰富的变化，而这种丰富性正是风神骨气得以体现的一个必要前提。除了执笔和用笔方法，张怀瓘还提到"永字八法"，即点画的八种势："侧不得平其笔、勒不得卧其笔、弩不得直、趯须蹲其锋、策须背笔、掠须笔锋、啄须卧笔疾罨、磔须趯笔。"他认为一旦掌握了这八种点画之势，必能执一统万——"八体该于万字"。"永字八法"的出现应该说是楷书用笔规律探讨的一种进步，人们逐渐认识到不同笔势的点画各有其不同的用笔方法，这说明人们对用笔的研究一方面趋于深入，另一方面也趋于定型和成熟，这即使在唐初楷书高手如林的时代也是不可想象的事。张怀瓘的"结裹法"显然受到隋僧智果《心成颂》和初唐欧阳率更《三十六法》的启迪，他提出的"抑左升右、举左低右、欲挑还置、欲放更留"等各种方法，已不仅仅局限于上述两篇著作的虚实展促之理，而更深一层地把握住了互出——相辅相成、相反相生、

变化统一的结字命脉。

一方面，张怀瓘盛赞个人情性乃书法之"根"，从而提出了书法的神采之美，认为不可以智力求，另一方面，他不可能不受到初唐以来"尚法"风气的影响，所以，即使再贬低勤学、工夫，他还是为书法技法理论的完善做了不遗余力的努力，他说："若顺其性，得其法，则何功不克，何业不成。"如果将目光仅仅盯着"性"而罢"法"于不顾，张怀瓘所有的理论则失去了其现实的指导意义，只能是一首美丽缥缈的诗，而在"安史之乱"之后，庶族地主日渐上升的转折期，这样的高骞之论显然是不合时宜的。

张怀瓘以"丕振书坛"为己任，以一个书法史家极具前瞻性的眼光，极具客观色彩的立场完成了他的理论体系的建构，这不但表现在他不满足于激烈尖锐的批评，而且还表现在他善于从书法史的长河中整理出一套客观的品评标准，以相当完备的结构形式有条不紊地勾画出中国上古至唐中期的书法史面貌。他吸收了汉晋以来书法品评中的"势""赞""九品分类"等各种积极成果，提出了一套新的美学范畴，以"神、妙、能"代替了"上、中、下"，在这里，"神、妙、能"与"上、中、下"绝非简单的对应关系，而是赋予了后者深刻的美学内涵。宋朱长文《续书断》诠释了"神、妙、能"的含义："杰玄特出，可谓之神；运用精美，可谓之妙；离俗不谬，可谓之能。"《四库全书总目提要》在《唐朝名画录》一书的解题中云："张怀瓘作《书断》，始立神、妙、能三品之目。"除书论外，张怀瓘《画品断》亦采用"神、妙、能"三品分类法[1]。作为一种新的文艺批评方法，后世虽有增益却基本遵循，张怀瓘的"神、妙、能"的美学范畴的确立有其不可磨灭的贡献。

在盛唐的书法理论中，我们一方面看到法度的建构已基本成熟，另一方面也依稀看到了对法度予以反拨的端倪。韩愈的《送高闲上人序》作为对"法"的义无反顾的冲决出现在中晚唐是符合逻辑发展线索的。

第五节 "法"的沉滞：中晚唐技法理论

"安史之乱"之后，历史进入了中唐，中国封建社会的形态开始了一次重大的变化，庶族地主阶层在经济政治上逐步占据了统治地位，从而将门阀贵族地主取而代之。陈寅恪先生在《元白诗笺论稿》中说："唐代科举之盛，肇于高宗之时，成于玄宗之代，而极于德宗之世。"可见科举制度在中唐最为发达，只有通过科举，世俗地主才获得了仕进的阶梯，从而全面登上政治舞台。与此相应的是，中唐意识形态领域内儒学由汉学的义理研究开始转向经世致用，文艺领域内，尚俗尚实也成为风气。中唐书法一方面表现出对初唐、盛唐法度建设的全面接受，另一方面又将这种构筑在"骨力"之上的"法"开始引向无条件的规范和法则，从而使中唐书法特别是楷书走向了机械刻板的恶道。

开元天宝年间，唐代社会经济已达到相当繁荣的程度，楷书形式也基本得到固定。颜元孙通过约定俗成的方法，"参校是非，较量异同"，"去泰去甚，使轻重合宜"，整理文字，编写了《干禄字书》。官府既然利用"既考文辞，兼详翰墨"的科举考试取仕，知识分子当然利用书判争取仕禄。

[1] 朱景玄：《唐朝名画录·序》。

"进士考试理宜必遵正体"，所以楷书地位不仅得到了巩固，也因此促进了楷书字体的统一。楷书逐渐成为一种比篆、隶、籀更方便、易懂，更利民用的新形式。故张敬玄在《论书》中才说："其初学书，先学真书，此不失节也。若不先学真书，便学纵体，为宗主后，却学真体则难矣。"

随着楷书地位的日益巩固，书写经验也逐渐丰富，它的基本书写规律得到理论上的承认并渐趋完善。"永字八法"虽传创自张旭，但盛传却在中唐。早在张怀瓘《玉堂禁经·用笔法》中就已对"永字八法"作了总结："大凡笔法，点画八体，备于'永'字。侧不得平其笔，勒不得卧其笔，弩不得直，趯须蹲其锋，策须背笔，掠须笔锋，啄须卧笔疾罨，磔须趯笔。八法起于隶字之始，后汉崔子玉历钟、王已下，传授所用八体该于万字。"以"八体该于万字"，在张怀瓘只是一种设想和愿望，而时至中唐却成了执奉的圭臬，从而奠定了楷书点画之势的范式，似乎"永字八法"已穷尽了一切点画之势的问题。

在中晚唐，出现了大量谈论笔法的著作，对执笔法、用笔法、点画之势、结体、章法均有严格的规范。书法史上，对笔法的探讨并不少见，但如此集中且专求笔法在中唐的普遍出现却是第一次。韩方明在《授笔要说》中对六朝书论中"意在笔先"的含义作了新的注解："然意在笔先，笔居心后，皆须存用笔法，想有难书之字，预于心中布置，然后下笔，自然容与徘徊，意态雄逸。不得临时无法，任笔所成，则非谓能解也。"还说他"昔岁学书，专求笔法"乃至认为"每点画须依笔法，然始称书"。足见时人对笔法之迷恋，对"任笔所成"之不能容忍。

笔法论首先牵涉到执笔。林蕴《拨镫序》中云："吾昔受教于韩吏部（愈），其法曰'拨镫'，今将授于，子勿妄传。推、拖、撚、拽是也。诀尽于此，子其旨而味乎！"韩愈创传的"拨镫法"主要是对于指法的规定，至南唐李煜更增益为七字法："书有七字法，谓之拨镫。……所谓法者，捩压、钩揭、抵拒、导送是也。……捩者，捩大指骨上节，下端用力欲直，如提千钧。压者，捺食指著中节旁。钩者，钩中指著指尖钩笔，令向下。揭者，揭名指著指爪肉之际揭笔，令向上。抵者，名指揭笔，中指抵住。拒者，中指钩笔，名指拒定。导者，小指引名指过右。送者，小指送名指过左。"对手指的位置和作用都作了明确的规定。卢携《临池诀》中更于"双苞"之外，谈到"单苞"之法："拓大指，捩中指，敛第二指，拒名指，令掌心虚如握卵，此大要也。凡用笔，以大指节外置笔，令动转自在。然后奔头微拒，奔中中钩，笔拒亦勿令太紧，名指拒中指，小指拒名指，此细要也。皆不过双苞，自然虚掌实指。'永'字论云：以大指拓头指钩中指，此盖言单苞也。然必须气脉均匀，拳心须虚，虚则转侧圆顺；腕须挺起，粘纸则轻重失准。把笔浅深，在去纸远近，远则浮泛虚薄，近则揾锋体重。"宋人认为，对执笔法的过于讲求和规范于书法创作并无多少关系，对这种烦琐的训教他们极力反对，苏轼论书云："把笔无定法，要使虚而宽。"正是对执笔定法的否认。除了上述的"拨镫法""单苞双苞法"，中晚唐尚有不少关于执笔轻重与深浅的论述，同样也是对六朝以来有关认识的绝对化。韦荣宗《论书》："须浅其执，牢其笔，实其指，虚其掌。论正书、巧、草，则曰真书小密，执宜近头；行书宽纵，执宜小远；草书疏逸，执宜更远。远取点画长大，近取分布齐均，各有度数，不可轻率苟且。"张敬玄《论书》亦云："楷书把笔，妙在虚掌运腕。不可太紧，紧则腕不能转，腕即不转，则字体或粗或细，上下不均，虽多用力，元来不当。又云楷书只需掌运腕，不要悬臂，气力有限。行草书即须悬臂，笔势无限；不悬腕，笔势有限。"《唐人叙笔法》更云："学书之

初，执笔为最……虚掌实指，手腕竖锋，意在笔前，锋行画内，心想字形，轻重斜正各得其趣。"虽然在主观上，他们是想确立、巩固一套严密的执笔方法以利便于书写，但初学书法，拿起毛笔就有这么多的禁忌和规范，却会使人不寒而栗。何况书法本是文人雅事，如此这般，虽或切近功用，但不免是戴着镣铐跳舞。在他们的文字中，多有秘而不宣之语，极力神化笔法传授，极神秘与极庸俗交织在一起，从一个侧面揭示了上升中的庶族知识分子的心理状态。

传为颜真卿所作的《述张长史笔法十二意》于用笔法、结构法发凡甚多，其中有"印印泥""锥画沙"之语，言藏锋敛锷，画乃沉着。与其同时的徐浩却将藏锋视为用笔的唯一方法，《书法论》云："用笔之势，特须藏锋，锋若不藏，字则有病。"藏锋适合表现沉厚，露锋则适合表现流动，并没有明确的优劣之分。历代的书法实践告诉我们，藏锋并非用笔的不二法门，一味藏锋，如无才气提领，极易堕入混浊，精神不显。徐浩自己的书法正是肥重臃浊，陆羽《论徐颜二家书》云："徐吏部不授右军笔法，而体裁似右军；颜太保授右军笔法，而点画不似，何也？有博识君子曰：'盖以徐得右军皮肤眼鼻也，所以似之，颜得右军筋骨心肺也，所以不似。'"徐浩书法只是皮相上的沉稳安详，并没有多少值得玩味的地方。晚唐吕总《续书评》说得更加明白："徐浩固多精熟，无有异趣。"当然徐浩在实践上的不如意不仅与其局限于"藏锋"有关，与他的形而上学的运笔论、结构论亦不无牵连。《书法论》："字不欲疏，亦不欲密，亦不欲大，亦不欲小。小促令大，大蹙令小，疏肥令密，密瘦令疏，斯其大经矣。"又："笔不欲捷，亦不欲徐，亦不欲平，亦不欲侧。侧竖令平，平峻使侧，捷则须安，徐则须利，如此则其大较矣。"徐浩大概对自己总结出的这么一套不偏不倚的手段十分放心，可是这种绝对中庸的理论思维无疑断送了书法创作本原有的节奏感、反差对比和丰富性，从而变得呆板、圆滑、了无生气。

对于这一系列笔法理论，中唐人深信其然不以为诬。他们突出师承的重要，认为只要遵守笔法原则，再兼之以"白首之功"，必然可致佳境，根本没有对"法规"一丝一毫的怀疑。他们幻想着只要一丝不苟地苦练基本功，就能精熟成名，即使是所有的灵气被消磨殆尽也无关大局。徐浩在《书法论》中说："张伯英临池学书，池水尽墨，永师登楼不下，四十余年。张公精熟，号为草圣；永师拘滞，终著能名。以此而言，非一朝一夕所能尽美。俗云'书无百日工'，盖悠悠之谈也。宜自首攻之，岂可百日乎？"中唐人真诚地相信，只要功夫精熟，池水尽墨，便足可名世，不需要性情的提领，也不需要心灵的参与。这种机械平庸的认识削弱了个人的创造力，无视人的个性色彩，把一切都纳入苦学与规范之中，不能不说是由身处盛唐的徐浩肇端的。中唐人多以功夫相矜夸，再也没有"爽爽自有一种风气"的魏晋风度，没有初唐融合南北之恢宏气象，也没有盛唐壮阔而又意味深长的深厚意境。他们崇尚通俗、实用、精到的技法，刻苦的功夫却依然掩饰不了他们内在的干瘪和贫乏。

在中国诗歌史上，初唐人从沈约的"四声八病"说发展成律诗的对仗，至杜甫始集其大成，到中唐出现皎然《诗式》，具体提出了"诗有四不""诗有四深""诗有二要""诗有二废""诗有四离""诗有六迷""诗有六至""诗有七德""诗有五格"，其《诗议》更强调诗歌的十五种对法，进一步对诗歌创作的形式、技巧进行了规范，无疑成了诗歌艺术进一步发展的羁绊，从而最终导致了诗歌在有宋一代的式微，词的成熟和发展在某种程度上正是以一种自由、清新的面貌对诗歌僵化程式的反拨。与诗歌史相类似的是，初唐书法提出"四面停匀，八边俱备"，至颜真卿集其大成，而中晚

唐的书论则胶柱鼓瑟，强作教条，最终也导致了楷书在有宋一代的式微，我们能不能说，宋人的尚意书风在某种程度上也正是对法的庸俗化的挣脱？

当然，在中晚唐尚实尚俗的书法理论的弥漫之下，同时也出现了对这种津津乐道于技法的周到、圆满而无视人的情感和独创性的书法理论的清理和消释力量。韩愈《送高闲上人序》正是热情讴歌了抒情和宣泄乃是书法创作的内容和形式，从而将情感作为首要的因素高高置于笔法形似之上。物极必反，这也许正是书法史内在节律的最基本轨迹吧。

第六节　"情"的抒发：韩愈《送高闲上人序》

佛教在隋唐之际如旭日满天，思想界之豪哲俊彦多去儒而归佛，士人亦多受佛学思想的影响，这就外在地导致了儒学沉埋。唐代宗大历三年（768），韩昌黎出，力倡儒学，生平以卫道自居，著《原道》及《论佛骨表》等文，以排斥佛教。韩愈，字退之，邓州南阳人，世居昌黎，因以为号焉。德宗贞元中，擢进士第，累官至刑部侍郎。以宪宗元和十四年（819）谏迎佛骨，贬潮州刺史。旋移袁州，寻又召还，拜国子祭酒。穆宗长庆四年（824）以吏部侍郎卒于官。昌黎生平好儒者之道，以昌明儒学自任，元和八年（813），他在《进学解》中说："抵排异端，攘斥佛老，补苴罅漏，张皇幽眇，寻坠绪之茫茫，独旁搜而远绍。障百川而东之，回狂澜于既倒。先生之于儒，可谓有劳矣！"昌黎推崇周、孔，佐佑六经，著《原道》《原性》等文，以彰孔子之道。其为文章，以复古为革新，深探本源，卓然树立，力扫六朝绮靡骈偶之风，以成一家之言。他与柳宗元发起古文运动，成就最大，其散文气势雄健，在继承先秦西汉古文的基础上加以创新发展，被列为"唐宋八大家"之首，历代以为师法。

韩愈为丕振儒学，在艺术实践上借古开今，追索于秦汉以上特别是发扬了孟子的养气说以攘斥六朝养气观。

刘勰《文心雕龙·养气篇》受王充"养气自守"——谨守精气而勿失的影响，主张"清和其心""调畅其气"以达到"思接千载""视通万里"的神思之境。而韩愈则在孟子"知言养气"说的基础上，提出了"气盛言宣"。《孟子·公孙丑上》云："'敢问夫子恶乎长？'曰：'我知言，我善养吾浩然之气。''敢问何谓浩然之气？'曰：'难言也？其为气也，至大至刚，以直养而无害，则塞于天地之间。'其为气也，配义与道；无是，馁也，是集义所生者，非义袭而取之也。行有不慊于心，则馁也。"这种浩然之气的产生、充实、壮大与道德观念分不开，它是由人的主观意志即人的志向决定的。"安史之乱"后，大唐帝国藩镇跋扈，佛道盛行，社会危机深重。韩愈一方面要在思想领域内重振仁义之道，另一方面又要反对骈文饰其词而遗其意的颓靡倾向和板重沉滞、饾饤其词的文章格局，遂在"知言养气"说的基础上将文学语言与胸中的儒家之气统一了起来："气，水也，言，浮物也；水大而物之浮者大小毕浮。气之兴言犹是也，气盛则言之短长声之高下皆宜。"[1]如何才能气盛？在韩愈看来，只有深入自然，直面人生遭际、关心国家社会才能获得一己悲欢的体验并具有博大的胸怀，从而是非了然，充满自信，情思酣畅，感情强烈，才能称得上"气盛"。在《送孟东野序》

[1] 韩愈：《送孟东野序》。

中他还论及"有不平则鸣",正是对"气盛言宜"一个具体解说:"大凡物不得其平则鸣……人之于言也亦然,有不得已者而后言,其歌也有思,其哭也有怀。凡出乎口而为声音,其皆有弗平者乎!"

《送高闲上人序》正是一篇能体现韩愈的理论主张书法论文:

> 苟可以寓其巧智,使机应于心,不挫于气,则神完而守固,虽外物至,不胶于心。尧、舜、禹、汤治天下,养叔治射,庖丁治牛,师旷治音声,扁鹊治病,僚之于丸,秋之于弈,伯伦之于酒,乐之终身不厌,奚暇外慕?夫外慕徙业者,皆不造其堂,不哜其胾者也。

> 往时张旭善草书,不治他技。喜怒窘穷,忧悲、愉佚、怨恨、思慕、酣醉、无聊、不平,有动于心,必于草书焉发之。观于物,见山水崖谷。鸟兽虫鱼,草木之花实,日月列星,风雨水火,雷霆霹雳,歌舞战斗,天地事物之变,可喜可愕,一寓于书,故旭之书,变动犹鬼神,不可端倪,以此终其身而名后世。今闲之于草书,有旭之心哉!不得其心而逐其迹,未见其能。旭也为旭,有道利害必明,无遗锱铢,情炎于中,利欲斗进,有得有丧,勃然不释,然后一决于书,而后旭可几也。

> 今闲师浮屠氏,一死生,解外胶。是其为心,必泊然无所起;其于世,必淡然无所嗜。泊与淡相遭,颓堕委靡,溃败不可收拾,则其于书,得无象之然乎?然吾闻浮屠人善幻多技能,闲如通其术,则吾不能知矣。

此文论书法亦有反佛的目的,韩愈认为佞佛误国,在《谏佛骨表》中曾说:"梁武帝在位四十八年,前后三度事佛。宗庙之祭,不用牲牢,昼夜一食,止于菜果。其后竟为侯景所逼饿死台城,国亦寻灭。事佛求福,乃更得祸。"贬谪潮州后,他虽曾与方外者游,但其慢僧之态度,溢于言表。在《送惠师诗》中执拗尤其:"吾言子当去,子道非吾道。江鱼不能活,野鸡难笼驯。吾非西方教,怜子狂且醇。吾嫉惰游者,怜子愚且谆。去矣各异趣,何为浪霑巾。"

韩愈站在儒家积极"入世"的立场,反对"出世"的佛教艺术,虽然失之片面,但他较深刻地揭示了书法艺术是一种情感的表现艺术,而一切的情感又来源于社会生活。正如我们所知道的那样,艺术思维的整个过程是离不开创作主体的情感的。艺术创作作为审美活动,作为以创造审美价值为主要目的的精神生产活动,不能不处处表现主体对审美价值的态度、评价和倾向,而且也不能不处处涉及对象的审美价值对于人所显出来的意义。没有创作主体的情感生成,也就无心谈起艺术想象与创造。可以说,情感是艺术世界的第一推动力。但是宣泄情感并不等于艺术,情感必须经过生成、转化、升华才能成为艺术。西晋陆机《文赋》云:"伫中区以玄览,颐情志于典坟。遵四时以叹逝,瞻万物而思纷;悲落叶于劲秋,喜柔条于芳春。心懔懔以怀霜,志眇眇而临云。咏世德之骏烈,诵先人之清芬。游文章之林府,嘉丽藻之彬彬。慨接篇而援笔,聊宣之乎斯文。"由此可见,情感的生发,转换与升华又是与对自然和社会生活的观照、参与密不可分的。

与释子"淡然无所嗜"相反的是,张旭一方面热爱自然生活,"观于物,见山水崖谷,鸟兽虫鱼,草木之花实,日月列星,风雨水火,雷霆霹雳,歌舞战斗,天地事物之变,可喜可愕,一寓于书"。另一方面又积极投入社会生活,"旭也为旭,有道利害必明,无遗锱铢,情炎于中,利欲斗进,有得有失,勃然不释,然后一决于书"。在韩愈的理解中,书法家只有热爱生活,积极"入世",有情感积蕴于胸中,才能借书法宣泄出来。由于人的各种情感、自然万事万物对人的触动,书

法才有了表现内容；与释子"泊然无所起"相反，张旭"喜怒窘穷，忧悲、愉佚、怨恨、思慕、酣醉、无聊、不平，有动于心，必于草书焉发之"。韩愈深刻地认识到"不平则鸣"乃是一切艺术之肇由，只有在一种主客观交互产生作用的心态下，才有可能出现伟大的作品，一方面要借助书法把生活中的各种情感抒发出来，另一方面又要借助激越的情感来创造活泼生动的书法。在韩愈看来，释氏既然要解除烦恼，排斥情感，那么高闲无论怎样逐迹张旭，也只有空洞的形式，而缺乏"旭之心"——真苦、真乐、真血、真泪的精神内容。

重视精神性的表现，一方面韩愈对释子的"一死生，解外胶"不屑一顾，另一方面也对书法史上的魏晋风度、初盛唐法度建设大为不满。六朝及初唐谈论创作状态都认为要"绝虑凝神，心平气和"，这实际是《文心雕龙》"养气观""神思观"的滥觞。而韩愈则认为，艺术创作最重要的是表达出自己的情感，对生活的真切感受，任何规矩和框套都显得多余，他主张一种有着丰富情感，以情掣笔的创作状态，以"气盛"为第一要义。他所欣赏的张旭，就相传为"每嗜酒大醉，呼叫狂走，下笔愈奇，有时以头濡墨而书，既醒，自视以为神，不可复得"。而另一位唐代著名的草书大家怀素在《自叙帖》中也有类似的关于创作状态的描述："忽为壮丽就枯涩，龙蛇腾盘兽屹立。驰毫骤墨剧奔驷，满座失声看不及。心手相师势转奇，诡形怪状翻合宜。有人细问此中妙，怀素自言初不知。"在不假思索、风驰电掣的创作过程中，根本没有法的魔障，有的只是感情的奔放恣肆，一泻汪洋——"汩汩然来矣。浩浩乎沛然矣，然后肆焉"。甚至于对创作过程的心理状态也是无法追述的。感情的无可仿效、过程的无可仿效、形式的无可仿效，构成了狂草的特性，这种创造也因此进入了自由的大化之境。初盛唐立足于"四面停匀，八边俱备"来谈论创作，一方面确实使天才之美落实到了智力可求，但这种关于法则的总结、归纳一旦坠入程式，便无可怀疑地庸俗化了。正是站在中唐以来日益庸俗化的技法理论的反面，韩愈才高扬艺术情感之丰厚、之勃发于艺术创作的重要性。《历代名画记》卷二《论顾陆张吴用笔》云："众皆密于盼际，我则离披其点画。众皆谨于象似，我则脱落其风俗。""守其神，专其一，合造化之功，假吴生之笔；向所谓意存笔先，画尽意在也。凡事之臻妙者皆如是乎，岂止点画也……运思挥毫，意不在于画，故得于画矣。不滞于手，不凝于心，不知然而然。"吴道子出，在唐代画坛掀起一股重神气而轻形似之风，与韩愈之主张盖异口而同声耳。

韩愈主张以复古为革新，在《答李翊书》中曾说："虽然，学之二十余年矣。始者非三代西汉之书不敢观，非圣人之志不敢存，处若忘，行若遗，俨乎其若思，茫乎其若迷。当其取于心而注于手也，惟陈言之务去，戛戛乎其难哉。"又说："或问为文宜何师？必谨对曰：'宜师古贤圣人。'曰：古贤圣人所为书俱存，辞皆不同，宜何师？必谨对曰：'师其意，不师其辞。'"从这两段文字我们可以总结出韩愈力求以新形式表达出上古的精神，表现在书法上，这实际是对魏晋和唐前期的超越和对秦汉以上的回归。因此他十分厌恶被初唐誉为"书圣"的王逸少书，以为"羲之俗书趁姿媚"，而试图以大草的形式表现大篆的意境。虽然大草与大篆在形式上相去甚远，而其内在精神却是一致的：素朴、自由、真率、雄奇。孔子《论语·先进篇》云："先进于礼乐，野人也。后进于礼乐，君子也。如用之，则吾从先进。"便是"宁取其朴素，不取其机械"的意思。在中晚唐，虽延续徐浩在理论、实践上极力推重人工之美、秩序之美，此举却正好走到了艺术原初精神的反面。沈曾植《海日楼札记》有云："有李斯而古篆亡，有中郎而隶亡，有右军而书法亡。"由于后人甘于步武

李、蔡、王，并将此三子进一步神化，作为规则和典范，故而中国书法可以回翔的天地越来越窄，唐代几乎可以说是舍"二王"之外不知有书。以"二王"为典则，书法秩序的建立在现实中越来越显示出它的机械和狭窄来。

韩愈——一位并非书法名家的文人，提倡"气盛言宜"，以精神的流露、情感的抒发作为书法的表现内容和表达方式，并进而主张书家直面人生、观照自然，这在理论上正好是对上古精神的回归和对有唐三百年书学的一个彻底的反叛，对有宋一代产生了巨大的影响。

【思考题】

1. 初唐对王羲之"中和"之美的推崇是基于一种什么样的文化立场？它对初唐及整个唐代书法带来什么影响？

2. 孙过庭"中和"理论是在一种什么样的书史背景下提出的？它在唐代有没有发生实质性的影响？

3. 张怀瓘"神""妙""能"三品的确立是否意味着唐代书法的审美转换？它对唐代书法理论构成什么样的影响？

【作业】

以整个唐代书法批评为脉络，探讨唐代书法学的发展演变撰写论文，请注意不要拘泥于"法"展开论述。

【参考文献】

1. 杜佑：《通典》，马端临：《文献通考》，中华书局影印本。

2. 智果：《心成颂》，传欧阳询：《三十六法》，虞世南：《笔髓论》等古代书论。

3. 《历代书法论文选》，上海书画出版社1989年。

4. 李世民：《王羲之传论》，《晋书》卷八十，中华书局点校本。

5. 《新唐书》虞世南、欧阳询、褚遂良等书家传略，中华书局点校本。

6. 赵克光、许道勋：《唐太宗传》，人民出版社1984年。

7. 程千帆：《唐代进士行卷与文学》，上海古籍出版社1980年。

8. 司马光：《资治通鉴》，中华书局影印本；虞世南：《北堂书钞》、欧阳修：《艺文类聚》，中华书局排印本。

第五章　宋代尚意理论的确立

第一节　"逸"的思想环境的生成与北宋书论的基本格局

三百余年的唐代书法是那样气势恢宏，令人激动不已。同样，三百余年的唐代书法理论思想，也是那样严整气派，跌宕有姿。它就像一片汪洋大海，不时卷起轩然巨浪，每一次浪潮又都是那样雄浑而壮观：尊王就尊得那样疯狂；尚法就尚得那样执着。末了，抒发郁勃之志，却又是那样浪漫潇洒，无所顾忌。当我们进入宋代书法后，上面的这种感觉是无论如何也找不到了。宋代以文人化士大夫阶层的崛起，以及中央集权、文官从政为大的文化背景，故三百余年的宋代书法给我们的感觉似是一个江南山乡，它有时是峭然耸立的山头，也不乏绮丽迷人的风光，有时是雷电风雨，引得山洪暴发，冲走一片田园的希冀，给我们带来惆怅和失望。宋代的书法理论，正是生长在这样一个复杂多变的环境之下，所以它除了没有唐代书论那种堂皇雄浑的气概之外，更显出迥然有别的幽深和洒脱，也形成了具有时代特色的书法理论新格局。了解宋代书法理论的基本格局和主要特征，是进一步系统考察并深入把握其精神实质的必要前提。

我们知道，唐代书法理论，主要是从书法批评、书法基本原理，特别是技法等方面展开的。宋代书论依然以这几个方面为主体。它不仅有众多的批评言论，还有众多关于书法原理的思考，对技法问题，尤其有着特殊的看法。有关这方面的具体内容，我们将在后面作系统论述，这里，首先指出它的一个突出特征，即书论形式的小品化问题。

检索宋代书法理论文献，我们发现，宋人关于书法原理、书法批评等方面的言论，除了如《续书断》《续书谱》等极少数几篇可以称得上专著的作品以外，几乎是清一色的序赞题跋之类的小品随笔。这些小品随笔，短则三言两语，长也不过千余言，其内容却是那样庞杂不分，包罗万象。经史子

集、琴棋诗画往往搅和在一块，与书法问题相提并论，让你有时候简直无法分辨它到底是书论，抑或是文论、诗论、画论？如果仅从这种外在形式的特征来看待宋代书论，我们似乎觉得，宋代也许没有一个人像唐人那样系统而深入地思考书法问题，他们这些分散在各种文集中的小而杂的随笔，也许根本就没有什么理论的价值可言。然而问题的另一面却是：宋人的这些短小言论，成为宋以后几乎所有书法理论家关注的焦点，欧、苏、黄、米等人的不少题跋，成为人们辗转传诵和引用的嘉言警句，成为后期书法新理论、新思想的重要激发点。由此提醒我们：不能简单化地看待宋人书论的小品化问题，它可能蕴藏着某种极为深刻的文化逻辑，反映了宋人认识书法、把握书法的文化品格，短小和散乱，也许正是深刻和洒脱的必然表征。

事实上，随笔性格的形成，是宋代文学史的一个基本特征，不仅书论如此，文论、诗论、画论，乃至小说、散文以及哲学著作也同样如此。宋人并不是不会写长篇大论，文笔汪洋如欧阳修、苏东坡、黄庭坚等人，不仅满腹经纶，能言善辩，他们在其他场合也写过鸿篇大作。还有一点下面特别要提到的，宋代书论在史学、文字学以及碑帖研究方面，同样有不少鸿篇巨制，小品化问题，只是涉及书法美学原理以及鉴赏、批评的时候，表现得非常典型。由此可见，短论随笔，是宋人在讨论书法核心问题时，一种主动的形式选择。而之所以有这种特殊的选择，除了受所谓"君子敏于行而讷于言"以及"道不可言"等传统儒、道思想的影响之外，最直接、最重要的影响，则来自佛教禅宗的以心传心、不立文字思想。

佛教是深刻影响中国思想文化的宗教，自中唐以后，佛教禅宗非常流行。晚唐五代至两宋，更是禅宗炽盛时期，禅宗的思想观念、思维方法，广泛渗入到社会各界。作为社会文化的主体，文人士大夫更是对禅宗趋之若鹜，所谓禅悦之风极盛一时，影响及于社会政治。经济、文化乃至生活方式的各个领域。禅宗的思想特点，主张道由心悟，反对过多的言辞申说，故有不立文字的传统。五代至两宋时期，由于广大文人士大夫纷纷介入禅宗，不立文字的禅宗，实际上特别重视语言文字使用的科学性，主张以极为精炼简短的言辞，高密集度地传递某种思想意识，并特别强调语词使用和理解的灵活性，强调人在理解事物本质时的主观能动性，极力反对观念化的简单逻辑语言（死句）。以此为背景，禅宗内流行一种所谓"活参妙解"的主张，一切理念的问题，诉诸灵动鲜活的语言（包括口语、动作语、书面语和动物语即大自然一切语言），以此触动人对事物理念的灵感（参活句、话参），达到一种豁然贯通、纵横无碍的心灵妙悟（妙解）。宋代书论的小品化性格（乃至宋代文学的随笔化），正是禅宗"活参妙解"主张落实到文艺理论的结果。其用意也在不过多地以语言文字束缚思维灵活性，以便在灵动鲜活的言语中，激发对书法艺术本质问题的感悟，达到真正认识并把握书法本质的目的。

正是这个原因，伴随着小品化问题的另一个书论特色便是所谓以禅论书。整个宋代书论，基本上都染上这一独特的时代色彩。特别是笃信佛道、深解禅门宗趣的苏东坡、黄庭坚、董逌等人，更是在不经意之中，时时引用禅宗习语、典故来议论书法，或者像米芾那样，不自觉形成书论嬉笑怒骂的"狂禅"之风。无论禅语和禅风，都有它特定的背景和内涵，如果我们对它没有一个基本的了解，便很难把握他们书论的本意。例如苏、黄等人在论述技法规则时，常用"无法"一词，如"我书意造本无法""老夫之书本无法""王荆公之书得无法之法"等等。这里，"无法"便是一个典型的

禅学名词，如果按通常的习惯理解为"没有法则"就显得过于肤浅、机械。按照苏、黄的本意，所谓"无法"是指通汇一切法则（包括历代积累的技法和技法以外的自然万物之法）之后，由心灵的彻底解脱而自由把握一切法则的一种境界。在这个境界中，一切现成的法则都归于寂灭，可有可无，可用可弃，它与主体精神融为一体，无彼无此，亦彼亦此。所以书法的形态已成为主体精神的外化（物化），法即意又非意，无法即万法、即心灵之"一法"。真正理解这种境界，最终只能靠心灵的契悟，任何准确的言辞解释都会有偏失和误差，都"不是那么回事"。这也是宋代书论，特别是苏、黄等人，一再强调书法之终极境界要靠人自悟，这是无法之法"不可学"的根本原因。

关于书法原理及批评等方面的论述，无疑是宋代书论的核心和主体。但是，宋代书法理论除此之外，还存在不可忽视的半壁江山——这就是书法史、古文字研究和碑帖研究几个分支学科，这几个相对独立的子学科，与书法基本原理之学构成了宋代书法理论比较清晰的基本格局——这是书史以来第一次出现的脉络清晰、比较完整的书学格局。

宋代对书法史的整体研究，是一项开拓性的工作。我们知道，中国是一个重史的国度，中国书法理论也很早就有关于历史方面的著述，像唐代张怀瓘的《书断》，堪称书法史的力作。但是宋以前的书法史著述，始终没有超出以文字资料为依据的书家品录规模，辩证的历史变化的观念始终比较薄弱。进入宋代，这种情况出现了重大变化。首先，宋代书法理论家历史观念大大增强，如欧阳修以史家的眼光意识到"学书勿浪书，事有可记者，他时便为故事"，这是前人所没有的历史责任感。随着文人化尚意书风的形成，这种责任感演变为对书家历史地位的重视和以变化、发展眼光审视历代书家的习惯。如米芾甚至认为书法之功胜过五王帝业、无上至尊，他说：

> 嗟呼，五王之功业，寻为女子笑，而少保（指唐代书家薛稷）之笔精墨妙，摹印亦广。石泐则重刊，绢破则重补，又假以行者，何可数也？然则才子鉴士，宝钿瑞锦，缬袭数十，以为珍玩。回视五王之炜炜，皆糠秕埃坌，奚足道哉！

一种文人化自鸣得意，睥睨功名利禄的名士情怀溢于言表。这是宋代士大夫文人所特有的历史感怀，米芾可说是一个极端的代表人物。正是这位极端人物，第一次以《书史》为名撰写了一部理论专著，记述自西晋到五代的书法人物、事件、作品，以史家之笔，评述书法变迁，考订作品真伪，叙其流传渊源。米芾在《书史序》中公然批评前人没有历史辩证见识的过失，他说：

> 金匮石室，汗简杀青，悉是传录。河间古简，为法书祖。张彦远志在多闻，上列沮苍，按史发论，徒欺后人，有识所罪。至于后愚妄作，组织神鬼，止可发笑。余以平生目历，区别无疑，集曰《书史》，所以指南识者，不点俗目。

这里特别强调了作为史学的"识"与"见"的辩证关系，并批评张彦远等人"多闻"而少"识"的缺陷。"按史发论"正是宋以前所有书法史著作的通例，所以米芾强调以"识"为核心的史学观，实在是书法史上一次重大的观念转变，它与尚意思潮中对书家学识修养的重视一样，都是书法文人化发展的必然要求。

米芾《书史》一出，引起书界轰动，不久便出现了体例完备的书法史学专著，先是郑昂著《书史》，洋洋洒洒二十五卷，紧接着是陈思《书小史》十卷，其他如董史《皇宋书录》三卷、留元刚《颜真卿年谱》一卷、翟耆年《籀史》两卷，都是具有开创意义的史学新著，在整个宋代具有不可忽

视的地位。这些书史专著的突出特色是，注重史料又注重评述，结构严整，体例完备，如正史史家所著。比如郑昂《书史》仿正史体例，分为《纪》（叙述历代帝王书法活动情况）、《志》（历代书法制度、技法等）、《表》（记述历代书法名迹）、《传》（历代书家人物传），所收资料上起远古伏羲、下至五代（也是遵史家惯例，不录当朝人事，"以俟后者"）。可惜的是，这部著录最早且体例完整的《书史》至明代以后失传。南宋后期的杭州人陈思，参《书史》所著《书小史》流传至今，成为我们研究中国书法史极为珍贵的早期资料。

书法史观念的觉醒和书史著录的流行，它表明书法至宋代，完全摆脱了作为实用书写附庸的地位，朝着专业化、系统化的方向发展。我们知道，当代学术正是这样要求包括书法在内的理论研究的，早在千余年前的宋人，开始意识并做到这一点，这实在是非常难得的事情。

宋代书法理论最令人惊喜的是古文字学和碑学研究。宋人在古文字和碑板石刻等方面，居然有如此大的兴趣，投入这么多的精力，取得这样丰硕的成果，这是我们始料未及的。他们所关注的范围，除当时没有问世的殷墟甲骨文以外，广泛涉及钟鼎彝器、权量砖铭、石鼓帛竹、摩崖石刻、历代碑记、篆刻印章等各个领域，仅这一方面的学术专著，迄今可查的就有二十多种近两百卷，比整个唐代书法理论著作两倍还多。

然而，众所周知的是宋代属于帖学的时代，帖学在宋代的兴起，更是中国书法史一次开天辟地的大事件。自淳化年间，宋太宗命王著刊刻《阁帖》十卷以来，不仅很快带动了全国上下习帖、刻帖之风，有关刻帖真伪优劣研究，以及书法作品收藏、鉴赏、考评之风，也随之而起。哲宗元祐年间，苏门四学士之一的秦观，利用在内廷任职，见到《阁帖》所刻书作原件的机会，著《法帖通解》一卷，拉开帖学研究的序幕。不久，长沙人刘次庄在私刊《阁帖》时，对帖中草字一一旁注释文，后人集为《法帖释文》一书，成为草书释文的开山之作。徽宗时期，大书家米芾作《秘阁法帖跋》，对《淳化阁帖》一一评其真伪，首开帖学考据真伪的先例。从此，关于《阁帖》真伪优劣的评论遍及天下。福建邵武人黄伯思著《法帖刊误》两卷，正是这一时期帖学考据的重要成果。该书对《阁帖》每一件作品流传次序、艺术风格、真伪优劣等情况一一详加论述，旁征博引，精审确当，为后来帖学研究者所推许。宋代的帖学一直很热，南宋以后，有关著作仍在不断问世，研究范围也远不在官刻《阁帖》之内，岳珂（岳飞之孙）《宝真斋法书赞》（二十八卷）即是一部以家藏历代法帖为研究对象的帖学专著。对自晋唐至宋代诸名家法书除考证源流真伪之外，重点论述书家生平事迹和艺术特色，文风流畅多变，新见高论迭出。

宋代帖学有一个热点问题是《兰亭》研究，由于唐太宗独尊王书，定《兰亭》为天下第一，又传说将其葬入昭陵，故书界自唐代以来即有关于《兰亭》真伪之争，加上摹刻《兰亭》之风经久不衰，有关摹本、拓片的真伪、优劣问题，很自然成为一个关注的焦点。所以，宋代书家无不加入到《兰亭》考据论辩的行列之中。正是这一学术背景下，南宋末产生了两部《兰亭》研究集大成的著作：桑世昌《兰亭考》（又叫《兰亭博议》十二卷）和俞松《兰亭续考》（两卷）。特别是《兰亭考》一书，不仅广泛涉及《兰亭》记述、考辨、鉴赏、评析以及临习规则、传摹情况等，还辑录宋代诸家关于《兰亭》的题跋一卷，可谓包罗万象，千古无对。

宋代书家的广闻博识，在中国书法史上堪称罕见。正是凭着这一强大的文化优势，宋代书法理论

得以超越堂皇气派的唐人，而形成独立、完整的学科体系。宋代有几部辑录历代书法论著的书，其中很能反映他们对整个书法理论的学科构架体系。天圣八年（1030）国子监书学教授周越仿唐张彦远《法书要录》辑《古今法书苑》十五卷进献朝廷，这是宋人辑录历代书论之始。此后不久，著名书法理论家朱长文将历代书法文论连同他自己的部分著作辑《墨池编》二十卷，成为书史以来第一部同时具有资料价值和学术价值的编著。该书首次对历代书论按内容分为字学、笔法、杂议、品藻、赞述、宝藏、碑刻、器用八个门类，进行重新编排整理，由此，建立了书法史以来第一个书法理论批评的学科体系，虽然这个体系尚不那么完善，但毕竟初步搭起了一个"书法学"的框架，草创之功，不可湮灭。我们知道，唐张彦远编《法书要录》只是大概按作者时间顺序荟萃编排了各家著述，在内容上则不能作一个哪怕是粗线条的划分，说明张彦远并没有建立书法艺术体系的自觉，所以《法书要录》除了保存理论文献的资料价值以外，其本身并不具有学术价值。朱长文的《墨池编》则截然不同，它不但是一部保存书论文献的论著集，更是一部经过精心整理的书法学巨著，它体现了编者的学术侧重，反映了宋代书法理论的基本格局，因而具有重要的学术价值。此书条理清楚，论断精到，如第十六卷"宝藏"门中，辑取欧阳修《集古录》有关古文字和碑帖方面内容，涉及书法艺术原理的文字则辑入另卷。又如对前人有关碑帖、金石的著述中夹杂的议论，以及在考据专著中夹杂的史学、小学专文，都一一按内容作了归类，充分反映其理论格局的稳定性和逻辑严密性。由此，我们再一次联想到宋人书论的小品化性格和题跋、随笔散乱无序的问题。其实在宋人思想深处，是存在一个书法学科逻辑体系的，小品化是他们论述书法核心问题的策略，而散乱也只是一个表面（后人不分内容辑录也是重要原因）。所以，我们确立一个观念：宋代的书法理论是形散神不散的。只要深入到他们思想实际中去，我们就能在杂乱无章的言论中，理出一个深刻的逻辑体系。明乎此，我们对宋代书法理论就有了一个基本的认识轮廓，有了一个大的讨论前提，这是准确理解宋代书法理论精神，把握其发展规律的重要基础。

第二节　"墨戏"与尚意理论的倡导

如同唐代书法理论与创作的同步现象那样，宋代的书法理论也与尚意书法两相颉颃，此起彼伏——这是书法艺术思想自觉后必然出现的结果。所以宋代尚意思潮，不仅存在一个酝酿、准备的过程，也存在渐渐完善、成熟，又渐渐异化、质变的过程。

我们知道，宋代的尚意书风，是在宋王朝建立后的近半个世纪即真宗到仁宗时期开始酝酿形成的，欧阳修和蔡襄是其中两位关键人物。有趣的是，我们在对书法理论发展的考察中，也同样发现了尚意书法思想启蒙的重要线索，并且这一线索依然在欧、蔡二人身上得到明确的表现。特别是一代文史大师欧阳修，他几乎是先知先觉地提出了一系列关于书法的新思想，这些思想，成为后来尚意思潮形成的重要基础。我们先看两则资料：

自少所喜事多矣，中年以来，渐已废去，或厌而不为，或好之未厌，力有不能而止者。

其愈久益而尤不厌者，书也。至于学书，为于不倦时，往往可以消日。

苏子美尝言：明窗净几，笔砚纸墨，皆极精良，亦自是人生一乐。然能得此乐者甚稀，

其不为外物移其好者，又特稀也。余晚知此趣，恨字体不工，不能到古人佳处。若以为乐，

则自是有余。

这是欧阳修专门的书法理论著述《试笔》中的开头两则短文，收入《欧阳文忠公全集》，还各有标题曰《学书消日》《学书为乐》。

从来论书者，自东汉赵壹《非草书》那时起，无不本着书法的功利目的，强调其规范法度，计较其工拙美丑。特别是唐代，书法是干禄以仕进的阶梯，整个书法界，无不拘于法度礼乐之间，如孙过庭那样大谈执、使、转、用之法，大讲五乖五合之时，即使有"可喜可愕，一寓于书"如旭、素等不太注意功利的书法名家，即使有如张怀瓘那样不太强调书法字形工拙，"唯观神采"的理论大师，但终究绝少有人把书法当作单一的人生乐事，加以纯心的玩弄。

欧阳修的记述，使我们感到赵壹所痛恶的梁孔达、姜孟颖之徒又在复活！唐人营构起来的强大的书法功利网正被摧毁，一个非功利性的纯心把玩书法的新观念正在兴起——"愈久益深而不厌者，书也"，"于不倦时，往往可以消日"，这不正是赵壹曾批判过的"忘其疲劳，夕惕不息，仄不暇食"之徒？书法已是"人生一乐"，这里没有唐人的功利，也不怕赵壹的"背经而趋俗"，唯其所乐，则"字体不工，不能到古人佳处"也在所不惜！这是一个久不见于书坛的古老气象，是一个从未有过的书法新观念，我们注意到，这是宋代书法思想重大变革的消息所在。从欧氏所言来看，这一重大变革触及书法、书法艺术理论的两大基本内容：

1. 书法的技法将服从于主体的精神，不再如唐代那样至高无上，被视为秘诀；

2. 书法的形式美不再局限于工巧妍美的一端，只要有乐趣，"拙"亦无妨。

事实正是如此，我们进一步看欧阳修的言论：

苏子美尝言用笔之法，此乃柳公权之法也。亦尝较之斜正之间，便分工拙，能知此及虚腕，

则羲献之书可以意得。

"羲献之书可以意得"，这在拘于法度斜正的庸人看来，简直是笑话，但欧阳修却郑重其事地将其作为书学结论记录下来。我们知道，唐宋书法的一大分水岭即在于对法度的两种截然不同态度——唐人严肃、现实、执着、功利性和理性色彩比较明显；宋人则豁达、超脱、意象化，主体精神得以实现。欧阳修将唐人的法度加以思考，将它"较之斜正之间"，得出书之有工拙的道理，提出了"法可以意得"这个全新观点。很明显这里的"意"是学书者的心智和思想对法度的理解、总结，法的"意得"便将原来居于统帅地位的"法"移到主体心智的后面，"意"成为法的主宰——很清楚，这即是宋人尚意思潮的根，是后来苏、黄等人"我书意造"书学的滥觞。

强调了"意得"，很自然就把书法之形、意象化，这里涉及一个方法论的问题，欧阳修提出了一个重要观点——通。他说："余虽因邕字得笔法，然于字绝不相类，岂得其意而忘其形者耶？因见邕书，追求钟王以来字法，皆可以通。然邕书未必独然。凡学书者，得其一，可以通其余，余偶从邕书而得之耳。""得意忘形"是中国一个古老的哲学观念，早在汉魏时期，它便渗入到书法思想观念中。欧阳修在这里以亲身经历把它推演、活化，用举一反三，触类旁通的思想来解释普遍存在于书法中之"意"。"通会"之说在孙过庭《书谱》已有论述，唐末僧人亚栖更是把"通会"与"变法"联系起来，提出"凡书通则变，若执法不变，纵便入木三分，亦被号为书奴"的思想。可惜这一思想

中国书法批评史

在五代宋初没有能很好地继承下来，欧阳修在"意得"的观念下体会到，得其一，可以通其余，也一个很大的收获，它后来都被苏、黄等人加以发展，成为尚意思潮的重要基础。

关于书法形式可以不计工拙，欧阳修的亲身体会是这样的：

> 每书字，尝自嫌其不佳，而见者或称其可取；尝有初不自喜，隔数日视之，颇若有可爱者。

然此，初欲寓其心以消日，何用计其工拙，而区区于此，遂成一役之劳，岂非人心蔽于好胜耶？

欧阳修真不愧是一位博学善思的奇才。他就这样从创作与欣赏的实践中，体悟到"人心蔽于好胜"，因而创作只有消除好胜心理，"不计工拙"才能真正"寓其心以消日"的道理。于是，这个影响整个宋代，乃至元、明、清千余年书法发展的重要美学思想，在他的思考中脱胎而出，在此之前，人们未必没有"人心蔽于好胜"的潜在意识，不然，蔡邕可能不会强调作书要"先散怀抱，任情恣性"。但书法艺术的自觉与独立，正是美丑工拙等审美观念得以确立的结果，所以计较工拙，实在是书法艺术题中应有之义。晋唐以降，人们始终执着于"敏思藏于胸中，巧态发于毫铦"[①]，追求巧夺天工之美，压根不会想到放弃工拙标准。欧阳修的观点，彻底打破了这一思想传统，扩充书法审美的范畴，无怪乎它具有强大的生命力。从欧氏的体验可以看出，不愿把书法当成区区现实的"一役之劳"，希望"寓其心以消日"是书法之所以"不计工拙"的压倒理由。这里，一种文人雅玩式的心态已经形成，社会化、追求共性美的书法，开始向主体自由，追求个性张扬过渡。联系到《醉翁亭记》中所反映的那种乐于山水的思想，我们很清楚地看到这种书法思想的实质，乃是文人士大夫追求内心解脱和心理平衡的结果。它不仅具有鲜明的时代特色，也代表了尊重人性，冲破思想封建性，求得精神解脱、自由的进步要求，意义极为深远。

我们知道，北宋真宗、仁宗年间是宋代政治、经济、文化发生重要转折的时期，一方面，中央集权的宋朝内部统治已经巩固，受儒教熏陶的各级执政的文人士大夫，主张"官闲务简"，像曾点那样"即其所居之位，乐其日用之常"[②]，所以，倡导诗文书法，舞文弄墨，乃是势所必然。正是这个原因，宋代仁宗年间兴起书诗热，欧阳修作为文化核心人物，身处其境。他与当时的书法名家如苏舜钦、蔡襄、富弼等人，都以书法诗文密切往来。特别是蔡襄，与他结成书法上的莫逆之交。蔡襄不轻易给人写字，但独喜书欧文，两人谈书论艺，乐此不疲。蔡襄以一代书法名家，见识也很高，他不仅主张书法的神采为尚，且能够从不同书体，特别是古籀大篆上体会书法笔意，如他说：

> 学书之要，唯取神气为佳。若摹像体势，虽形似而无精神，乃不知书者所为尔。尝观《石鼓文》，爱其古质，物象形势有遗思焉。及得原叔彝器铭，又知古之篆文或多或省或移之左右上下，唯其意之所欲。

说古文笔法结体"唯其意之所欲"其实是蔡襄的一种审美观，这与欧阳修的"意得"在本质上是相同的。很明显，蔡、欧是相互影响的。欧阳修这个并不以书名世的大文豪，居然能在理论上提出那么多的新见，成为宋代第一位做出重要贡献的书法理论家，一方面与他丰富的学识修养密切相关，另一方面，也与同时代书家的相互陶染不可分。欧阳修所记录的诸多书法体验以及新观点、新思

① 庾肩吾：《书品》。
② 朱熹：《论语集注》。

想，一定程度上是那个时代文人士大夫集体智慧的结晶（事实上他在书论中也常常提起苏舜钦、蔡襄等人），正是在这个意义上，我们说欧阳修是宋代书法思想启蒙的一位代表。正是他在宋代书法刚刚"热"起来的时候，饶有兴趣地思索了书法文化的一系列问题，并吸收同代书家的观点，提出一些颇具深意的新见解。欧阳修的书法思想，直接启迪了宋代书法理论的变革运动——尚意思潮的兴起，他的学生苏东坡，便是掀起这一时代思潮的第一位关键人物。

第三节　生命人格的观照：苏东坡书论

我们梳理苏东坡的书法观，首先发现的是他与欧阳修思想一脉相承的关系。如他也以书法为人生一乐，认为书法不必计较工拙，只要能"寓其心""通其意"，则短长肥瘦无不可取。然而，作为书法思想史的进步，苏东坡的意义在于：他将欧阳修偶尔生发的一些思想火花，加以提炼升华，大力倡导，使之成为整个时代思想的共识。当他以一代文坛领袖的身份反复强调"作字有至乐处""于静中自是一乐事""笔墨之迹托于有形则有弊，苟不至于无而自乐于一时，聊寓其心，忘忧晚岁，则犹贤于博弈"的时候，虽然他是在重复、发展欧阳修的观点，但由此所产生的开一代风气的作用，却是欧阳修凭个人体验记录下来的"试笔"所无法比拟的。正是基于这样的认识，我们说苏东坡是宋代尚意书法第一位真正的旗手。

当然，苏东坡这位旗手，如果只能为欧阳修的思想摇旗呐喊，那么他的形象是不完整的。苏东坡的不朽正在于他同时具有开创性，他大大发展了前人的思想，提出了自己一系列重要的艺术见解和主张。

首先，他在前人关于书法筋骨血肉之说的基础上提出了"书必有神、气、骨、血、肉，五者阙一，不为成书"的观点。

中国书法理论中，很早即有将书法形式与生命形态联系起来观照的习惯。卫夫人《笔阵图》即有"善笔力者多骨，不善笔力者多肉，多骨微肉者谓之筋书，多肉微骨者谓之墨猪"的论述。此后，王羲之、萧衍、李世民、孙过庭、张怀瓘等人都有类似言论。唐太宗甚至说得很具体、很精彩：

> 夫字之神为精魄，神若不和，则字无态度也；以心为筋骨，心若不坚，则字无劲健也；以副毫为皮肤，副若不圆，则字无温润也。[1]

苏东坡"神、气、骨、血、肉五者阙一不成为书"的观点与前人筋骨血肉之说的区别在于：他将前人书法生命形式观照的习惯规范化，使之成为一个独立的审美观照体系，一个完整的审美批评框架。从东坡所取"五者"来看，可能与金、木、水、火、土阴阳五行有关，也就是说，他的审美观照体系和相应的批评方法，有一个相生相克的阴阳五行哲学基础。

这种对书法的生命关照，并不仅仅表现在书法的形式上，而是涵盖了书法的整个精神意蕴。这种观念的进一步深化，便是"书如其人"观点的提出。他说：

> 古人论书者，兼论其平生。苟非其人，虽工不贵。
>
> 人貌有好丑，而君子小人之态，不可掩也；言有辩讷，而君子小人之心，不可欺也；

① 苏东坡：《论书》。

书有工拙，而君子小人之心，不可乱也。

　　作字之法，识浅见狭、学不足之者，终不能妙。

　　苏东坡以上论述，明显地将书法与人品修养对应起来。在他看来，人品学养构成书家的立身之本。这种观点的提出，在宋代是具有特别意义的。并且，也只有在宋代的文化环境下才能产生这样的书学思想。宋代尚意书风，从本质上说，是一种文人化书风，苏东坡、黄山谷无不是领一代风骚的文学巨匠，仅从这一点来看，宋代尚意诸家与晋唐书家便有明显的不同，晋唐书家对书法的认识，虽然并没有从本质上游离于文化的本质之外，但文化本身并没有构成书家内心生活的核心准则，而宋代尚意书家却将书法的视角首先定位于文化本位——文化成为书家的主体追求。因此，苏东坡在北宋提出"书如其人"的观念也就不是偶然的了。从尚意书风对书家主体的强调来考察"书如其人"的书学观，可以发现"书如其人"说对学养人品的倡导其文化指向最终导向主体的确立。尚意书风的本质即在于打破书法形式本身对生命本质的消解，而使生命意志获得形而上的解放。在这样一个前提下，如何完成主体的塑造，便是苏东坡所特别关注的。苏东坡对"韵""余味"的强调和对"俗"的反拨，无不是立足人品学养的基础上的，这也构成了北宋尚意书法美学思想的核心。北宋尚意书风的另一位大家黄山谷正是从文化立场对苏东坡书法作出高度评价：

　　东坡简札，字形温润，无一点俗气，胸中有书数千卷，则书不病韵。

　　苏东坡"书如其人"的书法美学观，在书法理论批评史上具有极大的进步意义。它使书家主体从对书法形式的依附中解放出来，而使"人"获得独立存在的价值，并且从根本上确立了这样一个书法美学原则：书家的主体修养决定了书法境界的高低，而不是相反。由此，我们也只有把"书如其人"的美学观放到北宋特定的文化环境中来认识才不致产生歧解。至于元明以降，将"书如其人"说错误发展成为"度德比义"的书法道德论，则已完全背离了苏东坡观点的本意。由此我们看到东坡书法理论和批评思想的深刻性、独立完整性。正是这个原因，苏东坡敢于大胆发展欧阳修以来的一些书法新观点，确立一系列重要的书学思想。

　　我们看下列几则材料：

　　我书意造本无法，点画信手烦推求。[1]

　　我虽不善书，晓书莫如我。苟能通其意，常谓不可学。貌妍容有矉，璧美何妨椭。[2]

　　书初无意于佳乃佳耳……吾书虽不甚佳，然自出新意，不践古人，是一快也。[3]

　　杜陵评书贵瘦硬，此论未公吾不凭。短长肥瘦各有态，玉环飞燕谁敢憎。[4]

　　有关"无法""通""不可学"等词汇的本意已在前面做过讨论，我们清楚地看到代表尚意思潮的几个重要思想，在欧阳修观点的基础上已经发展成熟。首先是旗帜鲜明地尊重个性，张扬主体人格精神自由，以不践古人，点画信手为一快事，表现出典型的文人性格和非常强烈的叛逆精神。这里，唐人心目中那种至高无上的法度，第一次成了调侃和戏稽的对象；欧阳询"每秉笔必在圆正"的神

[1] 《苏东坡集·石苍舒醉墨堂诗》。
[2] 《苏东坡集·次韵子由论书》。
[3] 《东坡题跋》卷二《评草书》。
[4] 《苏东坡集·孙莘老求墨妙亭诗》。

话，第一次消解在信手挥运而不烦推求的文人雅玩之中；中庸和合的审美传统，第一次让位于多样化和性格化；"矍""槝"这种代表残缺、丑拙的形象被正式作为审美对象加以观照。这是中国书法史上前所未有的新思想，它代表尚意书法思潮这个伟大的变革运动，已经正式兴起，苏东坡是这一思想变革运动的第一代领袖。

第四节 尚韵恶俗：黄山谷书论

在北宋尚意思潮迅速兴起中，黄庭坚可谓是一位独具特色又卓有建树的先锋人物。深入探究黄庭坚书法思想，我们认为，他应该是三百年宋代书法思想史的第一大家，他的书论无论在数量、广度和深度，以及对后世的影响上，都为宋代其他各家所不及，同时，他的理论既有完整的体系，又在形式上最能代表时代风格，所以，我们不能不对他给以特别的关注和重视。

黄庭坚没有系统的书学著作，他的书论全是上一节所谈到的那种书信、题跋、碑记、诗文等随笔短文。这些短文散见于他的诗文集，特别是《山谷老人刀笔》（书信汇集）、《豫章黄先生文集》《山谷题跋》等著作之中，也有少数见于宋元各家文集，仅《山谷题跋》十卷，百分之七八十内容是书论。如我们前面所谈，黄山谷书论在小品化的同时，最喜引禅语和佛教典故，是以禅论书的典型代表。如论笔法时说"书中有笔如禅家句中有眼，直须具此眼者，乃能知之"，意思是说书法中那种超轶绝尘的笔意就像禅师接化，用以开悟学者时的"活句"，只能直接到书法中去观察、体验，不能束缚在具体的某一字某一笔或某一碑某一帖的形式上。最终得到了这种笔意，也往往很难用言语叙述得清楚。又比如他有一则关于晋王敦书法的题跋仅四字——"晋贼王敦"。运用了禅家机锋棒喝之语。又如他批评五代宋初三位书家杨凝式、李建中、王著的书法说："杨少师如散僧入圣，李西台如法师参禅，王著如小僧缚律，恐来者不能易予此论也。"意思是说，杨凝式书法深得魏晋神韵，既重规蹈矩，又超迈绝俗，随意落笔，无不得自然之妙，好像一个解脱开悟的高僧，举手投足，一言一语都能得佛教三昧；李建中的书法本领精熟，规矩早已谙于胸中，故用笔、结字、章法都无一点毛病，但他还没有超然法度之外的功夫，总显得神韵不足，不能得自然天成之妙，就像一个饱参禅法的讲经法师，虽然口若悬河，讲得经卷教义，但落到生活日用之中，还是欠一点火候；王著的书法则谨严精到，笔笔功夫，但他未能通解自然万法之理，故随时注意不违前人法度，好像一个虔诚参法的小和尚，拘谨促局，未能免俗。黄山谷以禅论书的例子很多，我们不能一一列举，这些书论大都非常精彩，但必须了解其禅宗化语言的本意，否则就会不知所云。

黄山谷书论内容非常广泛，古文字、碑版、帖学、书史评论、书法批评、技法原理、技法规则、各体书论都有涉及，加以整理，不仅自成体系，且有其鲜明的个性特色。就书法美学思想而论，他的特色突出表现在三个方面——尚意、重韵、恶俗。

尚意是欧阳修以来的传统，苏东坡倡导的时代新风，黄庭坚作为苏门学士，他也有与苏东坡类似的言论，如"老夫之书本无法也"，又如"随意倾倒，不复能工"等等。不过，黄庭坚的可贵之处在于：他没有停留在笼而统之的自诩"我书意造"上，而是更进一步深入到"意"的内涵、"意"之形态、"意"的学习、创作规律之中去思考，试图阐释"意"的审美内涵，表现出一个书法理论家的

性格。黄庭坚对"意"的理解极为丰富，它既可指主体创作时的意念、思想情绪、心态，如苏东坡之"无意于佳"和他所说的"随意倾倒、不复能工"之类，也可指构成书法的形式、技法规律；既可以是"心中意"（如云："写心与君心莫传，平生落魄不问天。"）、"手中意"（如云："当时用笔，皆不合予今日手中意。"），也可以是"笔中意"（如云："但得笔中意耳。"）、"法中意"（如云："用翰林侍书之绳墨尺度，是岂知法之意哉。"）。意既可"用"（如云："笔意端正，最忌用意装缀。"）、可"得"（如云："右军《兰亭》最是得意之作。"）、可"适"（如云："自然适意。"），也可"想"（如云："以意想作张长史草书。"）、可"附会"（如云："米芾学大令，多以意附会。"）。总之，"意"在黄庭坚看来，既是体现在学习、创作、欣赏等一切书法活动的规律；也是反映在笔法、结体、神韵等所有技法、形态中的规律；还是主体对自然万法所体悟的结果。落实了说，"意"即超越法则的根本精神。

黄庭坚特别强调"意"与用笔的密切关系，并从前人经验、亲身体会，从学习、创作、鉴赏等多角度论及这一问题。

心能转腕，手能转笔，书字便如人意。古人工书无它异，但能用笔耳。①

凡学书须先学用笔，用笔之法欲双勾回腕，掌虚指实，以无名指倚笔，则有力。古人学书不尽临摹，张古人书于壁间，观之入神，则下笔时随人意。大抵书字欲如人有精神，细观之则部伍皆中度耳。②

学书之法乃不然，但观古人行笔意耳，王右军初学卫夫人，小楷不能造微入妙，其后见李斯、曹喜篆，蔡邕隶八分，于是楷法妙天下。张长史观古钟鼎铭、科斗篆，而草圣不愧右军父子。③

学书时时临模可得形似。大要多取古书细看，令入神，乃到妙处。唯用，心不杂，乃是入神要路。

张长史折钗股，颜太师屋漏法，王右军锥画沙、印印泥，怀素飞鸟出林、惊蛇入草，索靖银钩虿尾，同是一笔法——心不知手，手不知心法耳。④

山谷在黔中时，字多随意曲折，意到笔不到。及来僰道，舟中观长年荡桨，群丁拨棹，乃觉少进，意之所到辄能用笔。

试问几千年中国书坛，有哪一家在笔法与意的问题上认识得如此全面，如此透彻？它已经贯穿书法艺术从具体的操作技巧，到笔画形态，到神韵意气，再到主体内心感受的所有层面，使形式与内容完整地统一在"意"之中。从上面论述可以清楚地看到黄庭坚关于"意"的思想——"意"是借书法之形以展示书法艺术的一种神韵，这种神韵的获得关键在于用笔，古今法书，莫不如此；用笔的境界，可以通过对古人法书的反复临摹，特别是细微入神的观赏而获得感悟，但最终必须彻底理解一切技法的精神实质，并从大自然中，从生活实用之中体究这种精神实质，把它落实到书法活动（创作、

① 《豫章黄先生文集》卷二十八。
② 《黄文节公全集·别集》卷六。
③ 《黄文节公全集·别集》卷六。
④ 《山谷题跋》卷四《结黔州时字》。

赏鉴等等）中，才会臻于完善。由此可见，黄庭坚之所谓书意、笔意，具有万法本源的哲学本体意义，它虽然主要用以解释技法、结体等内容，但完全超越了这些内容，进入到人生体验和自然本体参究的深层，正是所谓"无法之法"，故黄庭坚强调"书意与笔，皆非人间轨辙"，"书中有笔，如禅家句中有眼"，要求人"自体会得，不可见立论便兴诤也"。

黄庭坚书学思想的第二个重要组成部分是重韵。我们知道，"韵"这个概念，自六朝以来即被用于文艺。魏晋名士于人物品藻之中特重韵致，反映到书法上，也给人一种超逸优雅的神韵——这是后人（始于董其昌）所以以"尚韵"来概括魏晋书法特色的原因所在。不过，晋人的书论中，并未提出"韵"这个审美范畴，明确地把"韵"作为书法审美范畴，加以追求则自宋人始——黄庭坚是第一个系统论"韵"并以"韵"作为审美标准进行书法批评的理论家和批评家。黄庭坚说：

> 书画以韵为主。①
>
> 笔墨各系其人工拙，要须其韵胜耳。
>
> 病在此处，笔墨虽工，终不近也。②

这是再明显不过的创立新见言论，是前所未有的言论。在此之前，有人说过晋人书法的风韵难及（蔡襄），说过"作字要手熟，则神气完实而有余韵"（苏东坡），但没有人提出"韵"是书法审美的"主"标准（实是最高标准），黄庭坚这样提出来了。不但提出来了，而且扎扎实实把它运用到书法批评之中。如谓苏东坡书法"笔圆而韵胜"，"虽用笔太丰而韵有余，于今为天下第一"，"虽有笔不到处，亦韵胜也"。又评王著书云："用笔圆熟，亦不易得，如富贵人家子，非无福气，但病在韵耳。""笔法圆劲，几似徐会稽，然病在无韵。""美而病韵者王著，劲而病韵者周越。"又评李建中书："李西台书虽少病韵，然似高益、高文进画神佛，翰林公至今以为师也。"又将"韵"与"工"对举，评述道："若论工不论韵，则王著优于季海，季海不下子敬；若论韵胜，则右军大令之门，谁不服膺？"

从上面论述及批评言论中，我们进一步看到，黄庭坚之"韵"指一种与工拙美丑的形态紧密相关（但却不是形态本身）的形式感，一种耐人寻味，留有余地的审美效果，与通常之所谓风神、完韵、神采略相近似。从服膺右军大令来看，这个"韵"也与晋韵相关。黄庭坚的另一则书论明确了这一点：

> 观晋人间论事，皆语少而意密，大都犹有古人风泽，略可想见。论人物要是韵胜，最为难得。蓄书者能以韵观之，当得仿佛。③

非常明显，黄庭坚重书法之"韵"是受晋人启发的结果，其用意则在"论人物要是韵胜"，即通过书法提升人格精神，以书韵论人韵。这在逻辑上与前所述东坡以书论人是一致的。但东坡所论在人之善恶美丑、君子小人，它超越了书法美的范畴，不符合书法美学本质。而黄庭坚所论在人之"韵"——一种"略可想见"，但并不具体的"风泽"、气度、韵味，如晋人论及时的那种"语少意密"一样。这无疑与书法艺术形象的抽象性相吻合，因而是正确的，可行的。我们注意到：在黄庭坚

① 《山谷全集·别集》卷十。
② 《山谷题跋》。
③ 《豫章黄先生文集》卷二十八。

以前，书法美学思想中，虽然有过不少关于书法神采与主体精神方面的言论，如王僧虔说："书之妙道，神采为上，形质次之，兼之者方可昭于古人。"①虞世南说："迟速虚实，若轮扁斫轮，不疾不徐，得之于心，应之于手。"②孙过庭说："心手会归，若同源而异派。"③张怀瓘说："形貌显而异明，风神隐而难辨。"④等等。但从来没有人明确提出过主体、客体之间究竟是一种怎样的审美范畴，也就是说还没有理论上的书法本体的自觉。黄庭坚的"韵"正是一个具有本体意义的美学范畴，它不仅完整地统一了书法主、客体的关系，而且是第一次明确地作为书法艺术最高审美标准提出来的。所以，"韵"与"意"在本质上得以沟通，合而为一："意"是主体通过学习、体悟而得到的书法规律的本源，是"无法之法"；而"韵"是反映在作品中，受支配于主体心性的形式感，韵味感，获得这种韵律感，也只有主体凭所得之"意"去创作，并通过深解书法之"意"的眼睛（欣赏者）去观照、去体悟。我们可以这样说，"意"和"韵"是黄庭坚从两个不同侧面提出的书法本体论——"意"主要从技法和创作的角度提出，其关键是要靠"自得"，"韵"主要从欣赏和批评的角度提出，关键靠"观照"，这便是黄庭坚书法思想的核心。

黄庭坚在具体运用"韵"来进行书法赏析与批评的时候，总是特别强调主体（书作者）的人格修养，学识胸次，这既充分体现了他创设"韵"这一本体以论人物"韵胜"的宗旨，也顺应北宋以来讲求文人学识，重人品修养的时代潮流，形成了黄庭坚书法批评的一个基本特色。如其评苏东坡书法"笔圆韵胜"，强调"挟以文章妙天下，忠义贯日月"，所以推为"本朝第一"。又评王著、周越等人书法乏韵，指出："皆渠依胸次之罪，非学者不尽功也。"并说："若使胸中有书数千卷，则书不病韵。"这一特色，尤其集中体现在黄庭坚关于书法俗与不俗的论述中。他有这样的论书名言：

　　学书须要胸中有道义，又广之以圣哲之学，其书乃贵。若其灵府无程，致使笔墨不减元常、逸少，只是俗人耳。余尝为少年言，士大夫处世可百为，唯不可俗，俗便不可医也。⑤

"俗"的本意为习常、风气，《尚书·君陈》"败常乱俗"；《史记·李斯传》"用商鞅之法，移风易俗"。在这个意义上，黄庭坚所论书法俗亦被称为鄙俗、流俗、尘俗味等等，如谓苏东坡字"要是无秋毫流俗"，谓徐浩、沈传师"有尘埃""《蔡明远帖》笔意纵横，无一点尘埃"都是这个意思。

"俗"在黄庭坚的书学思想中，首先是一个人伦品藻方面的用词，故其习用"俗人"与"不俗之人"。所谓不俗之人，按他自己的解释"视其平居无以异于俗人，临大节而不可夺，此不俗人也；平居终日如含瓦石，临事一筹不画，此俗人也"。这里强调的是一种为人处世所应有的智慧和襟怀，一种作为社会文化中流砥柱的文人士大夫所不可或缺的道义气节、个性特征和学问文章之气。所以，"不俗"和"有韵"在主体精神涵盖上是相通的，所不同的只是层次和范畴各有侧重："韵"是从本质上做大的观照的结果，俗和不俗只是就主体精神人格所提出的一个具体要求。这就是说，俗或不俗

① 王僧虔：《笔意赞》。
② 虞世南：《笔髓论·释真》。
③ 孙过庭：《书谱》。
④ 张怀瓘：《文字论》。
⑤ 《豫章黄先生文集》卷二十九。

在黄庭坚的书学思想中，并不构成独立的审美范畴；或者说，它作为一种审美范畴，是从属于"韵"这个范畴的。正因为如此，黄庭坚在批评某人书法乏韵或有韵的时候，也会相应的评其俗或不俗。如王著、周越、李建中等人书法是"乏韵"，也是"有俗气"或"有尘埃气"；苏东坡、杨凝式等人书法"韵胜"，也"无一点俗气"等等。

黄庭坚在论俗不俗问题中，有一个重要观点必须特别指出，这就是他的"自成一家"之说。黄庭坚在创作上是独树一帜的大家，他的书法全面突破古人，写出一种超迈绝俗风格，雄视书坛千载。与他的创作实践相适应，他的书学思想也最具叛逆性格的创新精神。他的著名诗句"随人作计终后人，自成一家始逼真"成为宋代尚意思潮以来，最响亮的艺术创新旗号，对书法发展影响极大。中国书法自三代以来，对形式美的追求都建立在人类审美共性、统一性基础上，所以汉隶的整饬、晋人的风韵、唐人的法度，在讲求内部变化丰富性的同时，最终落脚在整体风格的"和"。黄庭坚的思想与此恰恰相反，他承认技法规范及书法形态变化之中共同的"意"，要求主体在自由把握这个"意的基础上形成我法、我意"，以展示个性化的"韵"。我们发现，尽管有唐一代名家各自都具有鲜明的个性，尽管唐人也知道"与众同者俗物，与众异者奇才，书法亦然"[1]。甚至李邕还大声疾呼"似我者俗，学我者死"，但作为一种创作思想，唐代以前始终没有形成对个性追求的时代共识。黄庭坚把追求个人风格，避免与古今书家雷同当作"不俗"的突出条件予以强调，并纳入书法本体的"意""韵"范畴，进行深入的理论阐述。他说："胸中有书数千卷，不随世碌碌，则书不病韵。"又说："世人尽学兰亭面，欲换凡骨无金丹。谁知洛阳杨风子，下笔便到乌丝栏。"他又引汉人杜周"三尺安出哉，前王所是以为律，后王所是以为令"的话来论证变法创新是自然法则，历史必然。他处处都为超轶绝尘，自成家法的书家而辩护，而对趋俗雷同之作不屑一顾。

今世人字字得古法，而俗气可掬者，又何足贵哉！

今时论书者，憎肥而喜瘦，党同而妒异，曾未梦见右军脚汗气，岂可言用笔法耶！[2]

晁美叔尝背议予书唯有韵，至于右军波戈点画，一笔也无。有附予者传若言于陈留，余笑之曰："若美叔书即与右军合者，优孟抵掌谈说，乃是孙叔教耶"？[3]

正是因为这样不遗余力地宣扬创新精神，黄庭坚"随人作计终后人，自成一家始逼真"的艺术主张，才为整个书坛普遍接受，成为自黄庭坚以后，中国书学思想中一个永恒的共识。

必须引起特别注意的是，黄庭坚主张创新和自成一家，绝没有轻视技法规则和传统书法经验的地方，从前所述他对"法"与"意"的理解亦可看出，他所强调的出新和自成一家，是在技法规则和前人经验的终极之点，即"意"和"韵"所建立的事物本源上而言的，"出新"是在入古之后的超越，"自成一家"是在理解并把握千万家精神实质后的自我发挥，是技进乎道的结果。所以一家之法也是无法之法，自由之法。这是法之本源，法之至极，法之境界。

老夫之书本无法也，但观世间万缘，如蚊蚋聚散，未尝一事横于胸中，故不择笔墨，

① 张怀瓘：《评书药石论》。
② 《山谷全集·别集》卷十。
③ 《山谷全集·别集》卷六。

遇纸则书，纸尽则已。亦不计较工拙与人之品藻讥弹。譬如木人，舞中节拍，人叹其工，舞
罢则又萧然矣。[①]

的确，这样的书法境界，不是一般人可以达到的，他要求于人的不仅仅是精湛的技巧，更要有深
刻的人生体验，达到艺术最根本的生命终极关怀，黄庭坚的艺术精神是庄学的无为而用境界，但就他
的实际经历来看，他是由一位儒学之士，经禅家的道路而进入老庄境界的，这一点不仅在宋代书法思
想家是一个典型代表，几乎汉、唐、元、明各代有成就的理论家，大抵情况都是如此。

黄庭坚的书法理论思想无疑是开创性的，建设性的，他融"意"和"韵"为一体的书法美学思
想，是书史以来第一个独立而完整的书法本体论体系，有非常重要的学术价值。他所倡导的书法思
想，是宋代尚意思潮实际的理论支撑，不仅在宋代影响巨大，也对元明各代书法思想产生深远影响。
由于他思想的深刻性和完整性，有超越历史时空的特征，因而，对当代书法理论建设，也不无启迪的
意义。总之，黄庭坚是宋代，也是中国书法史上一位杰出的理论家、思想家，他的书法理论思想，不
仅在古代产生过重要影响，把它放到现代学术背景下，依然闪烁着生命的光华。由于种种原因，过去
我们对黄庭坚的书法思想重视不够，把握得不很全面、不很准确。随着当代书法艺术的不断发展，黄
庭坚的理论思想，必将进一步显示其独有的现代性格。

第五节　机锋棒喝：米芾书论

米芾与苏、黄也算是同辈人，但他年龄略小，且书法成名较晚，所以实际上成为继苏、黄之后
的另一代思想家。米芾的思想受苏、黄等人影响非常明显。他也视书法为人生一乐，并主张"学书须
得趣，他好俱忘，乃入妙，别为一好萦之，便不工也"；他也把书法作生命形象观照，并喜谈书中之
意，重韵、恶俗。如他自述创作过程是"心即贮之，随意落笔，妙得自然，备其古雅"。又说："字
要骨格，肉须裹筋，筋须藏肉，帖乃秀润生。布置稳不俗，险不怪，老不枯，润不肥。变态贵形不贵
苦，苦生怒，怒生怪；贵形不贵作，作入画，画入俗——皆字病也。"[②]

米芾在书法批评的风格上比苏、黄更加泼辣，他喜欢用禅家活泼灵便的语言，嬉笑怒骂地批评历
代书家（他的这种风格与苏、黄受禅宗影响，在本质上是统一的——苏、黄更倾向于禅的精神内蕴，
米芾更倾向于机锋棒喝的语言风格），这对苏、黄以来温文儒雅的理论风格，是一个很大的触动。
如他批评前贤书论"征引迂远，比况奇巧，去法逾远，无益后学"，表示要作"人人"之论。又批
评欧、柳（乃至颜）书法为"丑怪恶札之祖"，说"自柳世始有俗书"，并指张长史受颜真卿笔法为
"谬论"等等，发人深省。

米芾是一位创作大家，他对魏晋神韵的钟爱和始终执着追求，使他积累了一套从继承到创新的经
验，这一经验过程的记述与剖析，也是他书法理论的一个重要方面——"壮岁未能立家，人谓吾书为
集古字，盖取诸长处总而成之。既老始自成家，人见之，不知以何为祖。"后人把这种学书经验概括

① 《豫章黄先生文集》卷二十九。木人即木偶。
② 米芾：《海岳名言》。

为"集众家之长而自成一体",在中国书法史上产生了很大的影响。很明显,米芾这一经验的理论背景即黄庭坚的自成一家思想(而且,对黄庭坚关于学识修养诸问题,并未作太多的强调),这说明从苏、黄以来兴起的尚意思潮,到米芾晚年(北宋末)已趋于成熟和定型,理论上已没有什么新的创见。

不过,米芾对笔法的理解却很有新意,值得一提。他说用笔当八面锋势齐全(即有正、侧、起、倒、递、顺、轻、重等多种变化),不可拘于一法(即中锋用笔)。他认为魏晋书法八面具备。之后,唐代诸家如欧、虞、褚、柳、颜,都只得"一笔书"并戏称自己的笔法为"八面风"(也是禅家语)。他还有一段关于当时书法名家的著名议论,"蔡京不得笔,蔡卞得笔而乏逸韵,蔡襄勒字、沈辽排字、黄庭坚描字、苏轼画字",而他自己是"刷字"。[①]

关于这一段议论,历来多有不同的解释,大抵各有一定的道理,但又往往失之偏颇。将米芾这一段话与他关于笔法的基本观点联系起来,并注意到米芾癫狂戏稽的性格,还有当时的语言环境(与徽宗皇帝的对话),便可知道"勒""描""画""刷"之类,只是表明各位书家总体风格有所差别,又各有千秋的一种笼而统之的说法,既不能在这些文字表面上作过多的联想与纠缠,也不宜厚此薄彼,硬说"刷"比"勒""描""画"来得更高明,更精彩。还有一个重要原因,徽宗与米芾的对话,明显受到禅宗影响,米芾之"勒""描"等字,更是典型的禅家"活句",对这种"活句",我们只能"活参妙解"——即不执着于文字表面,仅从话语风格,从言语腔调及环境背景等方面,直觉地把握他的本意。很显然,米芾有意在皇帝面前贬低同时代书家抬高自己。如果采取训诂的方法,"向句中驰求",在"描""勒"等字里去找苏、黄诸家的风格特征,那便会如禅家所言,"死于句下","水中捞月,镜里采花",离问题的本意越来越远。

米芾在书法学研究上的贡献是多方面的,上一节已谈到,他是书法史研究的开创者,又是鉴赏收藏家,帖学真伪的考证之风由他兴起。他的书法理论主要侧重于创作与书法批评,这又体现了他作为创作家的特色,不过,从思想发展史的角度看,他还基本上是一个守成型人物,没有什么新说新见。从他的审美理想来看,明显是崇晋贬唐,厚古薄今,多少带一点思想保守的味道。由于他在创作上的重要影响,他的保守便导致后人更加保守,这也是南宋后书法滑坡的又一因素。

第六节　尚意理论的弘扬:朱长文与董逌

黄庭坚所生活的时代,正是禅宗炽盛,理学刚刚兴起,所以文化理论中,不乏有识之士。朱长文也是这一时期颇有影响的书法理论家。上一节谈到,他是宋代书法具有学科意识的代表,同时他又是一位出色的书法史论家,他的《续书断》是书法史研究的一部力作,不仅接续了唐张怀瓘书史研究工作,也反映了他的书法美学思想。如同苏、黄一样,朱长文也是一位尚意书法的倡导者,他主张超越法度,进乎道义,推重人品,反对流俗。他说:"书之至者,妙与道参,技艺云乎哉?"又说:"天下事,不与心通而强为之、未有能至焉者也。"他在《续书断》中所定"神、妙、能"之品标准是他

①米芾:《海岳名言》。

书艺理想的表现，他主张的"杰出特立，可谓之神；运用精熟，可谓之妙；离俗不谬，可谓之能"，明显与苏、黄美学思想相一致。特别是他列颜书为神品之首，并盛赞颜人品道德以及书艺自变新体的观点，与黄庭坚等人言论几无二致。他解释颜书之所以太露筋骨，是因为"不蹈前迹，自成一家"，不与前辈"竞其妥帖妍媚"；又说他于柔媚圆熟"非不能也，耻而不为也"。所有这一切，无不与苏、黄思想同声相应，如出一辙。

当然，作为一位专门的书法理论家，朱长文的成就还是显得比较平常。倒是继苏、黄、米同时代的董逌在理论上颇有建树。

董逌，是一位碑帖考据专家，所著《广川书跋》十卷是古文字及碑学的力作。这里要特别提出的是，董逌还是一位见地精深的理论家，他对苏、黄以来的尚意书法思想多有阐发和精解。尤其是对法度问题的许多论述，弥补了苏、黄书法理论的薄弱环节。

> 书贵得法，然以点画论法者，皆蔽于书者也。求法者当在体用备处。一法不亡，浓纤健决，各当其意，然后结字不失，故应疏密合度，而可以论书矣。[①]
>
> 书家贵在得笔意，若拘于法者，正似唐经所传者尔，其于古人极地不复到也。[②]
>
> 古人大妙处，不在结构形体，在未有形体之先。[③]

这是关于法度问题极精深的见解，可以视为苏、黄"无法之法"的一种阐释。书法虽然贵在得法，但点画结体等法度只是本体意义上之"法"的"用"，要真正理解"法"，必须深究其"体"与"用"的奥妙，不能束缚于现成的"用"之法，而要把握到"法"之"体"——法，这是一个创立万法的本源，是"杂有形体之先"的一种本源状态，只有得此法"意"，才能"结字不失"，疏密合度"无所不可"，进入"无法"境界。所以说："书法要得自然，其于规矩权衡，各有成法，不可循也。至于骏厉，自取气决，则纵释法度，随机制宜，不守一定。若一切束于法者，非书也。"[④]即书法要从自然万物变化中去体会，知道任何一种现象，都有它成立的自身法则，别的现象无可替代。懂得这个道理后，便知一切法则的本意，当自己在创作中运用起来，就放得开手脚，随机应变，各得其所，如果局限于某家某帖的法则，就写不成书法了。这里，董逌把无法之法解释得相当透彻准确，对理解苏、黄等人的书法思想很有帮助。董逌有一句非常精彩的话："法度尽处，乃可言笔墨悬解。"[⑤]"悬"通"玄"，"悬解"即解玄妙。法度到最原本的地方，才能真正解释一切笔墨法则的玄妙。看来，董逌可以称得上宋代尚意书法思想成熟时期的一位代表。

第七节 意的衰落：南宋书法理论的流变

北宋书学思想是呈潮流式不断推进、发展的，所以，北宋时期的书法理论家、批评家，一个个都

① 董逌：《广川书跋·薛稷杂碑》。
② 董逌：《广川书跋·徐浩开河碑》。
③ 董逌：《广川书跋·为张潜夫书官法帖》。
④ 董逌：《广川书跋·唐经生字》。
⑤ 董逌：《广川书跋·王中令帖》。

显得很有时代特色，又各自以不尽相同的思想建树，赢得历史的承认，占有一席为他人所不可替代的地位。南宋的情况便不大一样。首先，南宋的书学思想，始终没有形成如北宋中后期那种强大的时代思潮，所以即使南宋也有颇具建树的理论家如沈作喆、姜夔、陆游、赵孟坚等等，但他们在当时即未形成如苏、黄等独领一代风骚的地位，后来也没有很了不起的影响。然而，作为书法理论思想的延续历程，同时也作为一个时期书法创作的内核，我们不能忽视南宋书法思想所发生的微妙变化——表面上，南宋书法理论似乎在延续着北宋尚意思潮，但骨子里，这个所尚之"意"却在发生质的变化，庄禅一体化自然潇洒之意，逐渐演变为道学式、理性十足的清静淡雅之风。书法在北宋所露出的偶尔峥嵘，随着这种思想的流变而回归中庸和美的老传统。

平心而论，政治昏庸的宋高宗赵构却很有文化头脑，他身体力行推动书法发展，对南宋时期的书法产生重要影响——正是这个原因，高宗皇帝便也成为南宋书法思想史一个不可回避的人物——他既是一位书法家、书法活动家，同时也是一位理论家和批评家。赵构的书法思想，总体上承袭北宋尚意思潮，如他也把书法作生命形象观照，也喜论俗与不俗，也讲对技法的融会贯通等等。甚至他也喜欢摆出一种士大夫文人的模样，学着苏、黄的口气，议论书法。如：

> 士人作字，有真、行、草、隶、篆五体。往往篆、隶各成一家，真、行、草自成一家者，以笔意本不同，每拘于点画，无放意自得之迹，故别为户牖。若通其变，则五者皆在笔端，了无阂塞，惟在得其道而已。非风神颖悟，力学不倦，至有笔冢、研山者，似未易语此。[1]

无论语气和基本思想都与苏、黄极为相似。不过，他使用了苏、黄等人不太用的词汇——"风神"和"道"，倒是一个值得注意的现象。"得其道"很明显相当于黄山谷"得其意"。但不言"意"而言"道"，反映了不同时代文化背景下的语言侧重——这其实也是文化思想变化的踪迹，是北宋文人化自性觉悟之"意"，向形而上理念化的"道"变化的重要消息。至于"风神"一词，从赵构原话来理解，略相当于天资、禀性（所以与"力学"之功对举），如黄庭坚称苏东坡"天资善书"。"风神"一说或始于张怀瓘，其《文字论》云："状貌显而易明，风神隐而难辨。"意指与形貌相对而言的"神采"，即所谓"深识书者，唯见神采，不见字形"。北宋诸家不喜用"风神"一说，相应的词便是前所述的"韵"。不过，"韵"的审美内涵比风神更深、更大，突出的是具有从本质上维系主体精神，反映学问文章之气等等区别。所以，赵构之"风神"亦不妨作"风韵"解。他另有一段话："前人作字焕然可观者，以师古而无俗韵，其不学意断，悉扫去之。""俗"与"韵"合称，既可指书法形态，也可指主体人格。看来，赵构对苏、黄以来的尚意思想言论还是熟谙于胸的，作为一个皇帝，这也是很难得的事情，说明当时的书坛思想，还是苏、黄的天下。不过，作为理论家，赵构没有能提出关于书法美学问题的新见解，他的价值，主要还在于对书法活动的倡导，以及对书法功用、文化价值等方面的再认识——这对于经历了动荡之后的南宋初年是很重要的。他曾说：

> 因念字之为用大矣哉！于精笔佳纸，遣数十言，致意千里，孰不改观，存叹赏之心，以至竹帛金石传于后世，岂止不泯，又为一代文物，亦犹今之视昔，可不务乎？[2]

① 赵构：《思陵翰墨志》。
② 赵构：《思陵翰墨志》。

以一代君主，对书法娱乐之功赏叹如此，他在北宋人以书为至乐之外，更强调书法与现实生活乃至扬名传世的作用，在苏、黄等非功利的书法思想上，添加了一些功利性的内容（与米芾的思想近似），以"鼓励士类，为一代操觚之盛"[①]，真可谓用心良苦。正由于赵构的提倡，南宋书法依然持续比较热闹，士大夫耽玩翰墨之风始终不衰。

也许正是高宗所倡导的耽玩书法之风，我们欣喜地看到，南宋初年的书法理论不仅能基本承传苏、黄以来的余绪，偶尔也还产生一两个见解精深的理论家、思想家。沈作喆便是这样一位代表。

沈作喆是高宗到孝宗间书法家，字明远，号寓山，家湖州。绍兴时中进士，淳熙间以左奉议郎为江西漕司干官。后因作诗引起漕帅不满而被弹劾。有著作《寓林集》若干卷，早佚。又有《寓简》一书，为考证古事之作，他的不少关于书法的精彩论述赖此而保存下来。

很明显，沈作喆是一个尚意思潮继承者，他的思想与黄庭坚极为接近，并有不少自得之见，发前人所未发。如他认为"二王"取得很高的书法造诣和地位不是偶然的，王氏家族历代善书者多，且"往往造微入妙"，由此，"二王"受到家学陶染，"盖平居见闻，易熟易为，工不难作也"；又说魏晋之际，善书世家颇多，"有崔、卢二门，亦王氏之比耶"。言之有据，极有历史眼光。又如他在遍览诸家法帖墨迹之后，根据笔法风格，提出笔法渊源的观点：

> 予因稽考笔法渊源，自其曾高，至于昆仍云来，信乎其体递变，随时有渐，虽古今特异，然流派不相杂也。

这无疑是书法史观支配下，对创作风格研究的一个突破，"流派"一词也属滥觞。恐赵孟頫"用笔千古不易，结字因时相传"一说即受沈氏启发而得，事实上，沈作喆上述言论比赵孟頫的观点更加客观，也更加实在。

沈作喆书法思想中最有价值、最精彩的部分，是他关于书法"心画传神"的论述。对此，他是从古代书法理论，对书法形象作自然物象比拟这一现象入手思考的。他说：

> 笔法自萧翁以来，模写比拟，取诸物象，始尽其妙，如为心画传神也。

文中"萧翁"指南朝梁武帝萧衍。我们知道，萧衍是早期书法理论的一位大家，其《古今书人优劣评》一卷，纯以自然物象的奇巧比喻抽象概括不同书家的作品形式美感，并进而对这种美感作出审美评价。如谓王羲之书"字势雄逸，如龙跳天门，虎卧凤阙"，评为"历代宝之，永以为训"等等。大多数情况下，在作出抽象比喻后，不再作出审美评价，如韦诞书为"龙威虎振，剑拔弩张"；张芝书为"汉武爱道，凭虚欲仙"；萧思话书如"舞女低腰，仙人啸树"等等。对书法鉴赏批评中这样一类奇巧的比喻，历来人们总是模拟仿效，以致形成一大基本特色，但从来很少有人对这一现象进行反思和研究。米芾算是第一个注意到这种文化现象，并作出思考、批判的理论家，可惜，他并未真正理解其中的深刻美学内涵，采取了简单否定的态度——责问"是何等语"。然后结论"遣辞求工，书法逾远，无益学者"。沈作喆则不然，他将"取诸物象"的"模写比拟"与书法作为"心画"之所以"传神"的美学性质联系起来考察，并得出结论——物象的比喻"尽"书法形态之"妙"，便可以为书法从心理（心）上传达（画）神情（神），换言之，书法之所以具有传达主体神情的作用，是通过

① 赵构：《思陵翰墨志》。

对形式作丰富联想，并借助于自然现象中的种种物态所能涵盖的精神内容，作隐喻、暗示的两次转换而完成的——这无疑是关于书法美学一个极深刻、极有价值的见解，它所揭示的，正是中国书法理论长期聚讼纷纷的美学本质问题。我们知道，汉字是抽象语言符号，而书法是对汉字符号再创作，再抽象的结果，所以我们称书法是高度抽象化的艺术。沈作喆能深解书法如此奥妙，实在令人钦仰不已。

正因为沈氏对书法有如此深解，他能够破译传统书法中一些经典理论，作出精妙的阐释。如关于书法创作必须广师自然造化的观点，他引唐代李阳冰《笔法论》为依据说：

> 李阳冰论书曰："吾于天地山川，得方圆流峙之常；于日月星辰，得经纬昭回之度；于云霞草木，得沾布滋蔓之容；于衣冠文物，得揖让周旋之体；于耳目口鼻，得喜怒惨舒之态；于虫鱼鸟兽，得屈伸飞动之理。"阳冰之于书，可谓能远取物情，所养富矣。万物之变动，造化之生成，所以资吾之用者亦广矣，岂惟翰墨为然哉！为文亦犹是矣。

这真是"我师造化"最精微玄妙的阐释！万物变动，造化生成，是我们从事书法创作最广阔的生命源泉。中国书法自远古即如此，"远取诸身，近取诸物"的说法也早已有之，但能从理论上结合其他艺术作如许阐述的沈作喆，却前不见古人。他使我们进一步理解了所谓通会、通变的本意——这是抽象地把握各种自然现象，并得出心会领解的结果。

又如他阐释黄庭坚变法创新，自成一家的观点，这样说：

> 学书者谓凡书贵能通变，盖书中得仙手也。得法后自变其体，乃得传世耳。予谓文章亦然，文章固当以古为师，学成矣则当别立机杼，自成一家。犹禅家所谓向上转身一路也。

虽然是理解前人之说，但一一都由自己心得，这与某些人云亦云者自不可同日而语。

现在我们来看沈作喆对"心画见君子小人"说的批判：

> 昔贤谓见佞人书迹，入眼便有睢盱侧媚之态，唯恐其污人，不可近。未必翰墨全类其人也！

文中被批评的"前贤"显然指苏东坡，苏东坡关于小人之书有睢盱侧媚之态等话，我们在上一节已作讨论。"未必翰墨全类其人也！"一句话，痛痛快快，斩钉截铁，直向"昔贤"当头棒喝。试问东坡以来，谁有沈作喆的胆识气派？

然而沈作喆却一点也不偏激。他喝醒了前贤对"心画见君子小人"的迷信，却并不简单否定"书为心画"的成说。他依据自己对书法本质的理解，作出切合实际的分析。先从正面看：

> 余观颜平原书，凛凛正色，如在廊庙直言鲠论，天威不能屈；至于行草，虽纵横超轶绝尘，犹不失正体。盖人心之所尊贱，油然而生，自然见异耳。

书法是可以反映主体人格精神的，如前所述，是"如为心画传神也"。受性格心态，以及情感等因素制约，主体在书法活动中，对书法点画线条、形式结构乃至挥运时的动作，会有一种下意识的偏爱——"人心之所尊贱，油然而生"。这种好恶、尊贱的习惯，自然会影响在创作、欣赏时的取舍标准，由此，很自然地造成了作品笔法以及形式风格与主体心性情绪的吻合；不同的作者，或同一作者在不同背景下的创作，就会"自然见异"——这是沈作喆对"心画"可以"传神"的理论阐释。接着，他进一步阐释心画所"传"之"神"的特色和内容，并纠正前人偏颇失误：

> 唐李嗣真论右军书《乐毅论》《太史箴》体皆正直,有忠臣烈士之像;《告誓文》《曹娥碑》

其容憔悴，有孝女顺孙之像；《逍遥篇》《孤雁赋》迹远趣高，有拔俗抱素之像；《画像赞》《洛神赋》姿仪雅丽，有矜庄严肃之像。皆见义于成字，予谓之意求之耳。当其下笔时，未必作意为之也，亦想见其梗概云耳。

文中所说李嗣真评右军书的情况，孙过庭《书谱》中也类似，所谓"写《乐毅》则情多怫郁，书《画赞》则意涉瑰奇"，这实是书法鉴赏时一种普遍现象。沈作喆指出这种现象的两个关键：第一，这是作品完成之后，赏鉴者"以意求之"即根据文字内容及作品背景等情况联想、臆断的结果；第二，这样的联想、臆断，虽然未必是作者"下笔时""作意为之"，但却能"见其梗概"，即大致地、概括地与作者精神相吻合。这里，"梗概"一词值得重视，它显然是对书法审美特征的一种描述，由此，我们可以推演出沈作喆的书法美学观——"书为心画"者，所"画"在"神"，所谓"心画传神"；而这个"神"的特征是"梗概"即大致的、概括的、抽象的，而不是细节的、具体的。可见，"神"和黄庭坚的"韵"一样，是沈作喆的书法本体论。

按照这个本体论来理解书法可以传达主体的情绪、心态，却不能反映具体的情感、心事；可以反映性格、脾气，却不能表现善恶忠奸；能反映某些气势的强弱变化，却不能表现这种变化的对象、原因和内容，一句话：书法的美是梗概——抽象的美。

这样的美学思想，这样的书法观念，即使是20世纪的现代文化背景下，也堪称见解精深，不让人后，何况是一位生活在11世纪的古人。故沈作喆实在是两宋三百年中，一位深解书法三昧的理论高手。不无遗憾的是，沈作喆的真知灼见，并未引起历史的重视，在当时，他非名家，他的言论远不如苏、黄那样广为流传，甚至宋以后的各种书论著作中，也很少有他的名字。加上他的文集早已散佚，我们更无从了解他更多、更全面的思想。所以，在特别珍惜他思想价值的同时，只能感慨于世事的沧桑和书法思想史演变、发展的错综复杂——我们不难想见，被历史掩埋掉的书法理论家，也许还有沈作喆第二、第三。黄庭坚说："古之能书者多矣，磨灭不可胜纪，其传者，必有大过于人者耳。"沈作喆是一位大过于人者！

白石道人姜夔是南宋时期仅见的书论名家。他著有《续书谱》一卷（计短论十八则），赢得了书论史上的特殊地位。姜夔是一位非常有造诣的文人，他一生不仕，却与达官贵人为友，往来苏杭，过着园林声妓、歌舞逍遥的生活。他的艺术才华很高，也很全面。诗入江西派，为南宋中后期重要作家，又是格律词派的杰出代表，有贡献的音乐家。他的著作甚丰，书法方面除《续书谱》外还有研究帖学的专著《绛帖平》（二十卷，今仅存六卷）、《禊帖偏旁考》和《兰亭考》等。

按历史现成的说法，姜夔作《续书谱》意在接续孙过庭《书谱》。但它在内容上与《书谱》并没有必然的逻辑联系，更谈不上接续。它有一部分属节录、重复《书谱》成说，如《情性》一节，也有重复或阐释北宋尚意思潮相关观点的，如《临摹》《行书》《血脉》等章节。总体上，它像是姜夔平日学书经验所作随笔整理而成，故大多谈的是用笔、结体等技法问题，前后内容也偶有重复（如《用笔》前后有两节，另三节《迟速》《笔势》《血脉》也讲笔法），并略显杂乱，无逻辑规律可循。《续书谱》的形式完全不像《书谱》那样紧凑、严密，十八则各有标题的短论，全都是宋人随笔的风格，也无一点接续《书谱》的痕迹。姜夔之所以把书论集名之曰《续书谱》，可能更多地反映了一种自负心理——他自信唯其所论可以与《书谱》抗衡，承其传统，领袖一代，所谓"自

得当不减古人也"[1]。

　　姜夔的书学理论水平和价值是否如其自许？最好的办法当然是进行分析。首先，他的思想承袭尚意思潮非常明显。如他以书为乐，对书法作生命形式观照，讲通会、求脱俗、重笔法等等。《续书谱》中有《血脉》一章，进一步发展了苏东坡神、气、骨、血、肉理论。所谓血脉指由笔势连贯等造成的书法线条的动态感，一种精神气格。它与笔法的起倒、徐疾、呼应关系最为密切而近似于"意"，故他引山谷"书中有笔如禅家句中有眼"的话来为自己立论。"历观古之名书，无不点画振动，如见其挥运之时"，这是他在观赏书作的特殊体验。"点画振动""挥运之时"触及书法时空一体化的本质特征，与前人"惊蛇入草""飞鸟出林"之类比喻相印照。沈作喆也说过"追想其笔势飞动，精神发越"[2]，可见当时人有这种鉴赏习惯。

　　姜夔对墨法的重视，在书法美学史上可谓具先见之明。《续书谱》立《用墨》一章，提出"以润取妍，以燥取险；墨浓则笔滞，燥则笔枯"等重要观点，并结合笔性、纸张来论述用墨的规则，发前人所未发，开明清重书法墨色之先河。

　　最能代表姜夔书法美学思想的是他的"风神"说：

　　　　风神者，一须人品高，二须师法古，三须笔纸佳，四须险劲，五须高明，六须润泽，

　　七须向背得宜，八须时出新意。

　　前面谈到，高宗赵构也有"风神"之论，但他只是偶尔提及。其含义也与唐张怀瓘"风神"不尽相同。姜夔显然是把"风神"作为书法美最高范畴来加以定义以确立新说的，所以我们理应给以重视。事实上，姜夔已经把"风神"纳入他的书法理论与批评之中，故随处可见其"风神"之论：

　　　　所贵乎浓纤间出，血脉相连，筋骨老健，风神洒落，姿态具备。

　　　　《定武》虽石刻，又未必得真迹之风神矣。字书全以风神超迈为主，刻之金石，岂可苟哉。

　　　　书以疏，欲风神；密，欲老气。

　　　　若风神萧散，下笔便当过人。

　　看来，姜夔的"风神"与黄庭坚之"韵"相似而与张怀瓘的"风神"有较大区别——它首先是指书法的神韵、风采，其次是指作者精神的风度、气韵，合起来，才是"风神"的本意。这说明姜夔在书法审美方式上，依然是北宋以来文人化的一套：既讲求艺术形式，又强调主体精神。

　　那么"风神"一说究竟蕴涵了怎样的审美理想？它在书法实践中的特色又如何？它是否与黄庭坚之"韵"完全没有区别？让我们做进一步的分析。按姜氏所规定对"风神"的八条要求，"一须人品高"，显然是苏、黄重人品修养的继续，也与姜氏本人全面的艺术修养相吻合。他有时用"襟韵"来阐释人品，如说"襟韵不高，记忆虽多，莫渝尘俗"。可见主要是从胸襟、风度等方面来评述人品的。他把人品列为"风神"条件第一，足见其对人品的看重。与黄庭坚等人视道义和学问文章之为"韵"是一脉相承的。据说，姜夔本人也是"翰墨人品皆似晋宋之雅士"。

　　黄庭坚在论述"韵"的时候是特别强调"不俗"的，而且突出的一条便是超越前人，自成一家。

①宋人董史评姜夔语，见《皇宋书录》卷下。
②沈作喆：《寓简》。

这涉及继承、创新的问题，姜夔"二须师法古""八须时出新意"与此相应。所谓"古"在姜夔眼中主要指王献之以前的魏晋古韵。如他说："古人遗墨，得其一点一画皆昭然绝异者，以其精妙故也。大令以来，用笔多失，一字之间，长短相补，斜正相柱，肥瘦相混，求妍媚于成体之后，至于今犹甚焉。"这里不难看出姜夔所崇尚的"古"的特征：笔法精妙，一点一画皆绝异；以及所摒弃的"新"的内容：长短斜正肥瘦相互变化，合成一体。这便与苏、黄以来唯求韵胜，不论工拙美丑、短长肥瘦，不排斥有"用笔不到"但风韵十足之作，有了明显的差别，与黄庭坚式的"不恨臣无'二王'法，恨'二王'无臣法"[1]的创新精神更是差之甚远。如注意到姜夔《续书谱》十八个章节不但没有专论变法创新之章，而且除上述位居最末的"时出新意"四字以外，更无一字正面论述创新（有一处用新字，却是批评变法创新者的话："失误颠倒，反为新奇。"），这样，一个趋于保守、主张恢复纯正魏晋古韵的审美理想已在不言之中。关于这一点，还有一个迹象也是很好的旁证：他对北宋苏、黄、米三大家中的黄庭坚不太喜欢，尤其不取独立特出、变尽古法的黄山谷行书，但对复古色彩较浓的米芾则推崇备至，尊为"米老"，同时把通常对苏、黄、米三家合称，改为米、苏两人合称（如《行书》一章谓"颜、柳、苏、米，亦后世之可观者"不取黄）。

一般思想保守的理论家，对技法总是比较执着的，这一点在姜夔身上得到突出的表现。"四须险劲、五须高明"两次所指比较模糊，大约是对笔法与结体的要求，这样，与第七条"向背得宜"便都是技法的问题了，姜夔对技法的重视如此。《续书谱》有近一半文字讲技法，且往往严谨拘束，大有唐代欧、虞等人解说"秘诀"的虔诚，与北宋诸家的超迈豪爽大异其趣。如论笔云："不欲太肥，肥则形浊；又不欲太瘦，瘦则形枯；不俗多露锋芒，露则意不持重；不欲深藏圭角，藏则体不精神；不欲上大下小，不欲左高右低，不欲前多后少。"又论笔势云："凡作字，第一字多是折锋，第二、第三字承上笔势，多是搭锋。"论结构："一切偏旁皆须令狭长……不可太密、太巧。""口字在左者皆须与上齐……在右者皆须与下齐。……审量其轻重，使相负荷；计其大小，使相副称为善。"比较一下"短长肥瘦各有态，玉环飞燕谁敢憎""我书意造本无法，点画信手烦推求"等观点，两种截然不同的审美情趣非常清楚。再看姜夔放在第三的条件"笔纸佳"，是对创作条件的依赖，思想渊源可能来自"五乖五合"。但北宋苏、黄（尤其是黄），对纸笔条件已有不同认识，过分强调这些条件，在苏、黄看来，未必不是一种变通能力不及的表现，比起他们不择纸墨精粗，"以三钱买鸡毛笔"也能创作来，显然缺乏一些倜傥潇洒的名士风度。

综上所述，我们看到姜夔"风神"说与北宋尚意思潮在审美理想上的显著差别：一主自由潇洒、天真烂漫、崇尚超越与自我精神；一主严谨执着，致中极和，崇尚古法与含蓄恬淡。这正是姜夔思想与尚意思潮存在的根本区别。从审美方式上看，姜夔基本上传承了"宋四家"以来的风格，但落实在具体的书法活动中，深入到审美理想，两者的区别却泾渭分明。由此，我们看到，南宋中期发生在书法思想领域的重大变化——这是一个被尚意书法思想外壳包裹着的微妙变化。从历史发展的观点看，这个变化显然是书法思想的退化，它反映出社会现实的功利观念，正在附着于书法艺术，使抽象化的书法渐渐变得理性化、观念化。这便是自命不凡的姜夔书法思想意义所在。

[1] 苏东坡曾引张融此语评黄庭坚书法，见《东坡题跋》卷四。

我们注意到，姜夔的时代，正是中国思想哲学非常活跃的时期，以朱熹为首的心性理学之说大量流行。姜夔的美学思想即明显带有从开放自由向圆融自足转变的发展趋势，这说明时代思想文化背景已经渗入到他的书法美学思想之中。这一点，我们从理学宗师朱熹本人的书学言论中看得非常清楚。

朱熹是中国哲学一代宗师，本来，他不必要是一个书法中人。然而就是这位大思想家，居然也是虔诚的书法家，除写得一手理性十足的字外，而且有不少关于书法的言论。更为有趣的是，朱熹的书法思想，带有鲜明的理学家色彩，他力主书如其人之说，并认为书法可以反映人的德行、品性。如他说王安石书法欹侧不常，与韩琦书法的端严谨重都是各自为人和道德心性的表现，并议论道："书札细事，而于人之德性其相关有如此者，熹于是窃有警焉。"他还说："杜公以草书名家，而其楷法清劲亦自可爱，谛玩心画，如其为人。"索性把书法直接称为"心画"。他欣赏王羲之《十七帖》的拓片，也说"一一从自己胸襟流出"，又说黄、米等人书法欹侧放纵，是因为"世态衰下"所致，还说"其为人亦然"①。

看来，朱熹老夫子并不是一个真正理解书法艺术的人，或者，他虽然理解书法，却硬要夸大书法表现主体精神作用。如果不是在书法批评中，介入太多非艺术的因素（如对王安石的政治偏见，对北宋以来世俗风气的评价），恐怕不会把王安石、黄庭坚、米芾等人的书法贬得那样低。这也难怪，朱子毕竟只是思想哲学中人，其"所好者道也"，故在论书时也不忘倡导他的理学思想。元人王恽说朱熹的书法是"自理窟中流出"，看看他的书论，何尝不是如此？朱熹的书论算不得行家之论，他完全承袭了苏东坡心画见君子小人的思想，并加以运用和扩充。然而，朱熹作为一代理学宗师，他的言论却给后世造成了巨大影响，这一点是我们必须予以重视的。

如同思想哲学领域存在纷争与对立一样，南宋中期的书法学术思想，也不仅限于姜夔、朱熹等保守的一派，相对开明、较有特色的书法思想家也不乏其人。诗人陆游和范成大即是两位代表。

江湖派诗人陆游是一位颇有特色的书法家，其书追随黄庭坚，脱胎换骨，写得超凡脱俗。同时，他也倡导黄庭坚的书学思想，主张自出机杼，自变新法，宁拙勿巧，并与现实人生体验相结合。"平生江湖心，聊寄笔墨中"，这是他的艺术主张，也是他的书法出古入新、气度不凡的注脚。他曾用诗笔写下自己的艺术心得道："古来翰墨事，着意更可鄙。跌宕三十年，一旦造此理。"又道："心空万象提寸毫，睥睨醉僧窥长史。联翩昏鸦斜着壁，郁屈瘦蛟蟠入纸。神驰意造起雷雨，坐觉乾坤真一洗。"艺术能到这个境界，绝非造次可成，"心空万象"是其品行修养所致；窥旭睨素，是其功夫所及；"神驰意造"是其识见所使；"乾坤一洗"；是其理想所达。这既是书法实践的直觉把握，更是完整的书法美学理论，从这里，我们犹可看到北宋尚意思潮的一脉真传，田园派诗人石湖居士范成大，也是继承和发挥尚意书法思想的一位代表。和沈作喆一样，他也对"心画见小人君子"说持异议。

世传字书似其为人，亦不必然。杜正、献之严整而好作草圣；王文正之沉毅而笔意洒落。

欹侧有态，岂能似其人哉！②

无论观点和风度，范成大都与沈作喆相似。范成大力主超越前人法度。要人得其精神骨髓后，则

① 有关朱熹言论俱见《晦庵论书》（崔尔平辑《历代书法论文选续编》本），韩琦和杜公（杜衍）均为北宋年间书法家。
② 《永乐大典》所引《范石湖大全集》。

参之己意，自由挥洒。又说："学书须是收昔人真迹佳妙者，可以详视其先后笔势轻重、往复之法，精严意度，粲然可以想见笔墨畦径也。"诚可谓见解精深。他讥笑当时一味崇尚魏晋，而不知魏晋以降书法真意的现象："宝章埋九泉，摹本范百世，白鹅满波间，谁知腕中意？"此诗与黄庭坚"世人尽学兰亭面，欲换凡骨无金丹，谁知洛阳杨风子，下笔便到乌丝栏"如出一辙，异曲同工。"腕中意"更是黄庭坚书论中的常用语。可见范成大与北宋思想的心默契许。

陆、范两位艺术家的思想，与前述沈作喆等人，其实已经客观地形成了一个代表开放、进步的思想流派，他们与姜夔、朱熹为代表的保守、复古派形成了鲜明的对立。前者继承苏、黄以来尚意思潮的精神实质，主张："入则循规蹈轨，出则超轶绝尘。"追求个性自由发挥和主体精神的丰富性。后者虽从表面上沿用尚意思潮以来诸如通变、恶俗等学术语词体系，而这些词语的基本内涵已发生很大变化，书法的审美理想渐渐趋于保守和圆融。这是南宋书法理论发展史上一个值得重视的特殊现象。

有趣的是，就在这种书法思想形成流派对立的情况下，曾经发生一场以姜夔《续书谱》为内容的学术争鸣。有个叫赵伯晔的书法家（名必晔，号大逢），写了一篇《〈续书谱〉辨妄》，指出姜夔思想的失误。他认为姜夔见识不广，不是真知书法的人，但喜欢自吹自擂，夸夸其词。《续书谱》中关于书法流变及诸家评论多有失误，特别是不知变法道理，死守魏晋一端，否定苏、黄等人创新求变的成就，将书法引向歧途[1]。赵伯晔的所论，显然反映了书法学术的相互争鸣，它引起当时学术界重视。元代郑杓便赞成赵伯晔的观点，认为《续书谱》"语其细而遗其大"[2]。

上述这场不大不小的学术争鸣，显然是南宋中后期书法审美思想发生重大变化的反映，意义非常深远，加上这种现象在书法理论批评史上极为罕见，故特在此叙上一笔。

让我们深感遗憾的是：中国历史文化的大趋势，并没有给书法艺术的发展以良好的环境，代表进步的书法思想，到南宋后期即被保守势力所压倒。以姜夔为代表的书学思想，在理学的庇护下，逐渐成为书法理论的主流——南宋末（生活到元初）的赵孟坚，就是代表这种思想发展趋势的书法理论家。

赵孟坚（1199—1295），字子固，号彝斋，他本是宋皇室安定郡王的后代（赵孟頫是他的从弟）：宝庆年间进士，官至朝散大夫，严州太守。宋亡后，隐居不仕，能书善画。赵孟坚的书学思想与姜夔非常接近，如崇拜魏晋、迷信法度，不厌其烦地讲述笔法、结体规范，将欧阳询技法理论奉为"格言"等。他继姜夔"风神"说之后，创"间架墙壁"说，强调学晋人必须从唐人规轨入手（作为方法论，这都是书法理论的一个贡献，如果不执着于这种方法论的话）。他认为："守此法即牢，则凡施之间架自然平均，便不俗气。"他一变尚意书风以来重神韵的思想，认为间架结构是书法的根本，精神态度是书法的余事：

> 态度者，书法之余也；骨格者，书法之祖也。今未正骨格，先尚态度，几何不舍本而求末耶？戒之！戒之！从入之门，先敬先戒，平平直直，轻轻匀匀。

这样的观点在唐代是很流行的，仅仅作为方法论，也是合理的，可取的。但问题是赵孟坚在南宋末说这番话，更多地反映的是他的审美理想，反映其对北宋尚意思潮的否定和反动。事实上，在赵孟

① 参见郑杓、刘有定：《衍极并注》。
② 参见郑杓、刘有定：《衍极并注》。

坚的心目中，超然法度之外，尚新求变，以意为之的书法已是本末倒置的"俗书"，他孜孜以求的书法审美理想是中庸和美，足以观人"德性"的另外一种"风神"：

　　　　古往今来，中庸能鲜，千古之下，刻心苦神谐其然者，要是文章之外，唯此足以观人。①

　　"唯此足以观人"，书法的功用性质完全变了，它不再是"人生至乐"，而是"观人"的工具、镜子，不能再"不计其工拙"，而要"刻心苦神"求其中庸和美！赵孟坚这里存在一个悖论：如果作为艺术，书法除文章以外，最"足以观人"，那么就应该让所以"观人"的书法充分表现人的丰富性，让它有血有肉有个性。然而，他却偏偏要死守着"中庸"不放，要书法"先敬先戒，平平直直，轻轻匀匀"，个性神采被置于书法之末，规矩骨架被尊为书法之本。这实在让人费解！

　　赵孟坚自相矛盾的根源，在于他的审美方式和理想不相吻合。他的书法美学思维模式，仍然建立在北宋以来的生命形象基础之上，也依然从俗、韵等概念下来思考书法问题。但他的审美理想却完全被现实功利目的所束缚，故与朱熹那样，在书法中加入了许多非艺术的内容——核心的内容便是道德人伦以及性格修养上的"中庸"。这便是赵孟坚及其时代的最高审美追求。

　　我们注意到，中国书法自南宋以后渐渐演变为士大夫文人修身养性的工具，苏、黄那种潇洒倜傥、放纵不羁的名士风流渐渐散失，继之而起的则是像张即之、赵孟頫、董其昌这一类在复古主义旗帜下，追求不偏不倚、中庸静穆之美的书家。我们认为，中庸恬淡未尝不是一种高尚的美，张即之、赵孟頫、董其昌等人的书法未必造诣不深，但他们缺少的是书家丰富厚实的主体精神和独立特出的个性风格，我们从他们的作品中，总可以感到一种作为艺术本不应有的普遍的压抑和拘束、做作感。是什么原因使书法从北宋时期的自由潇洒，转向南宋中后期的拘泥、压抑？我们从姜夔、朱熹和赵孟坚的思想中（甚至从高宗赵构鼓动士类的虔诚中）很清楚地看到理学横加在书法艺术上的道德人伦这把沉重的枷锁。正是这把枷锁，严重制约了中国书法在北宋以来刚刚觉醒的开放意识，苏、黄等人倡导起来的尚新、求变，直抒胸臆的书法思想，没有被很好地继承发扬。这是中国书法思想史（也是中国文化史）一个非常惨痛的教训，它至少贻误了书法由古典艺术走向近现代艺术的极好机会，使书法在千余年内走了不少的弯路。直到现在，我们尚未完全走出封闭式的传统儒学思想阴影，还不能像苏、黄那样大胆地寻求书法的创新。

　　这是宋代书法理论与批评史留给我们的深深的遗憾！

【思考题】

　　1. 尚意理论的提出是基于一种什么样的文化立场？它的确立与宋代"逸"的思想文化环境具有什么样的内在联系？

　　2. 苏东坡、黄山谷、米芾无不在对"法"的反拨中建立起自身的尚意理论体系，它们各具有什么特征？

　　3. 南宋书法理论的衰落表现在哪些方面？姜夔的书学理论对后世产生了什么影响？

①赵孟坚：《论书法》。

【作业】

从"士"的文化视角探讨北宋尚意书风崛起的思想基础，并与晋唐书学进行比较。

【参考文献】

1. 欧阳修：《六一题跋》，《丛书集成初编》本。

2. 《苏东坡全集》。

3. 《山谷全集》。

4. 《宣和书谱》。

5. 水赉佑：《蔡襄书法史料集》。

6. 米芾：《书史》《海岳名言》《宝章待访录》。

7. 赵构：《思陵翰墨志》。

8. 《皇宋书录》。

9. 沈作喆：《寓简》。

10. 赵明诚：《金石录》，上海书画出版社1985年。

11. 姜夔：《续书谱》、陈思：《书苑菁华》。

12. 陈槱：《负暄野录》。

13. 陈振濂：《宋代"兰亭学"的兴起及其意义》。

14. 余英时：《士与中国文化》。

第六章　借古开今的元代书学理论

第一节　元代书法复古主义的思想基础

公元1260年，元世祖忽必烈即位，尊用汉法，改革大蒙古国，1271年正式定国号为"元"。元朝建立之后，加快了对南宋王朝的吞并。南宋王朝苟安江南，昏君无道，一味沉湎酒色，奸臣弄权，倒行逆施，误国罔上，已是必亡景象。1276年初，南宋朝廷向元军递交投降书，末代皇帝恭帝赵㬎与谢太后等被一并押往大都。1279年，南宋最后一支抗元武装在广东失败，陆秀夫背着9岁的卫王赵昺蹈海殉国，南宋朝廷巢倾卵覆，彻底灭亡。

在此之前，辽（907—1125）、西夏（1038—1227）、金（1115—1234）等先后灭国。超过了汉、唐盛世的辽阔的元朝疆域，显示了勇猛彪悍的蒙古族人杰出的领袖成吉思汗、忽必烈等人的赫赫战功。四域一统，安邦治国便替代了连年征战，文治自然是最为重要的统治手段了。蒙古族官僚集团中众多的文盲，使得元朝统治者不得不大量起用汉族知识分子。金戈铁马气吞万里如虎的元世祖忽必烈更倾心于汉文化，崇拜唐太宗李世民的文治武功，他大力效仿汉法，建立中央集权的封建体制，借鉴中原的典章制度，接受和提倡以儒学为主的汉族传统文化，延聘汉族文人，以巩固元朝的统治。元朝的统一虽然结束了延续多年的战乱兵燹，民族矛盾和社会矛盾却依然十分尖锐。元代统治者实行种族歧视政策，将国内民族分为四等：蒙古人、色目人、汉人、南人。又将社会各阶层分为十级：一官、二吏、三僧、四道、五医、六工、七猎、八娼、九儒、十丐。因此，大多数汉族知识分子难以摆脱潦倒的命运或贫寒的困境，一些走上仕途的文人也因受到蒙古族统治者的歧视在思想上沉抑苦闷，事业上难伸其志，政治上不满现实，表现出了愤懑暴政、反抗压迫的强烈情绪：

去年江北多飞蝱，今年江南多猛虎。

白日咆哮作队行，人家不敢开门户。

长林大谷风飕飕，四郊食尽耕田牛。

残膏剩骨委丘塈，髑髅哨雨无人收。

老乌衔肠上枯树，仰天乌乌为谁诉！

遒逃茫茫不见归，归来又苦无家住。

老翁老妇相对哭，布被多年不成幅。

天明起火无粒粟，那更打门苛政酷。

折髋败肘无全民，我欲具陈难具陈。

纵使移家向廛市，破猿锁谕喧成群。

<div align="right">王冕《猛虎行》</div>

真是"苛政猛于虎"的真实生动写照。"输祖膏血尽，役官忧病婴。抑郁事污浴，纷扰心独惊。"[1]社会黑暗，民不聊生。虽然如此，却又因战乱之后的相对安定与分裂之后的统一，给国家和人民带来了难得的喘息与恢复的机会，使农业生产和社会经济得到了一定程度的休养与发展。文学艺术尤其是散曲、戏剧（杂剧与南戏）出现了繁荣景象。元朝建立后，元世祖忽必烈积极标榜文治，崇尚儒家文化，提倡程、朱理学，以加强政治统治与思想统治。并诏修孔庙，征召著名儒士，相当一部分理学家如许衡、吴澄等积极为蒙古族统治阶级出谋献策，制定了一套便于统治汉族地区人民的规章制度，程、朱理学继续成为主要的官方哲学。在这种政治、经济、思想、文化等背景因素下，元代文学艺术大都缺乏唐、宋大家那种积极向上的进取精神、磅礴的气势和深厚的思想内容，风气扇被，流习所至，显然也影响着元代的书法艺术创作与书法理论的发展。

元代艺术家是在经历亡国之痛与人格失落的激烈碰撞之后，一颗颗伤残破碎的心灵游荡在精神家园的废墟之上，笼罩在强烈的今不如昔与思故怀旧的情绪之下，成为一种无法摆脱的共同的时代情结。即便能出仕为官者，也往往处于极其矛盾的心理状态之中：

鄂王墓上草离离，秋日荒凉石兽危。

南渡君臣轻社稷，中原父老望旌旗。

英雄已死嗟何及，天下中分遂不支。

莫向西湖歌此曲，水光山色不胜悲。

<div align="right">赵孟頫《岳鄂王墓》</div>

官场险恶，仕途失意，一些艺术家便回避政治，放浪形骸，寄情山水，遣兴艺事，以诗、书、画、印等宣泄志趣抱负。诗、书、画、印合为一体的文人画之所以能在元代兴盛起来，不能不说与上述时代背景密切相关。

元代书法有两大特点：一是书法家的文人资格，著名书法家往往就是著名画家、诗人、文学家，

① 倪瓒：《述怀》。

如郝经、赵孟頫、管道昇、黄公望、王蒙、倪瓒、吴镇、王冕、钱选、柯九思、康里巎巎、李倜、杨维桢……二是书画同法的指导思想十分明确。如书法史上最为著名的元初书法家、画家、文学家、诗人赵孟頫在《秀石疏竹图》题诗中写道："石如飞白木如籀，写竹还应八法通。若也有人能会此，须知书画本来同。"书法家、画家、诗人柯九思也说："写竹，干用篆法，枝用草书法，写叶用八分法，或用鲁公撇笔法，木石用折钗股、屋漏痕之遗意。"书法家、文学家、诗人杨维桢撰《图绘宝鉴·序》中说道："书盛于晋、画盛于唐，宋书与画一耳。士大夫工画者必工书，其画法即书法所在。"在《赠王子初双勾墨竹歌》中说道："唐人竹品谁第一？精妙独数王摩诘，深知篆籀古书法，却对筼筜写萧瑟。"元末明初的宋濂在《画原》中说道："书与画非异道也；其初，一致也。"这种书画同法的理论对后世文人书法和文人画影响至大，文人书画成为封建社会中最具人文特色的中国传统艺术。

元代重要的书论在很大比重上都是以题跋的形式出现的，这种感悟点评的方法往往将诗论、画论、文论、书论相融通，它讲究书家对书法艺术的情感流动体验、直觉把握、审美通感等情与悟的统一，精致简明地表达了书法家的艺术思想与审美情趣，成为传统书法理论的一大特色。元代书法理论除了《衍极并注》那样的鸿篇巨制之外，许多重要的书学思想都是通过题跋表达出来，流传后世的，并且成为元代书法理论的重要组成部分。元代书法理论的总体构成，便是在其特定的时代背景下，以文人资格的书画家为理论主体，以对晋韵唐法的崇尚为理论指向，以对古法的阐释与继承为重要内容，以题跋与点评为主要理论方法，以古为新，借古开今，指导书法艺术创作，成为中国书法理论史中的重要一环。

第二节　晋韵唐法的崇尚：元代书法复古主义的理论基点

尚古似乎是中国历代艺术发展中最为习见的一种历史倾向。历代书论中尚古思想与出新呐喊相辅相成，并行不悖，成为文学理论中的奇特景观。书法艺术中的尚古思想表现为对炫奇耀异、浅薄流俗的批评和对铅华洗尽、返璞归真的推崇。在呼唤艺术真诚、天然凑泊和不假人力等审美理想的指导下，尚古一般包含了三个层次：一是指出向古人学习是一种适宜的学习途径，学习古人是延续传统、避免离经叛道的重要保证；二是从古代书家及其经典作品中汲取丰富营养，激发创作灵感，以创作出具有独创性的不同流俗时弊的作品；三是继承先辈艺术大师的哲学思想与精神遗产，引导书法艺术沿着健康正确的道路继续前进。

对晋韵的思慕和对唐法的尊崇，成为元代书家难以割舍的艺术情结。其实，这种思想并非突然产生的，它自宋代后期便潜流般时隐时现地涌动着，成为元代清理宋人书学思想，重新确立以晋韵唐法为审美标准的一条伏线。在宋代苏轼、米芾等一批才气横溢、技艺超人的书法大家的倡导之下，尚意书风蔓延，后继者才疏学浅，有胆无识，狂躁粗俗，徒知皮毛，流弊所淹，风韵扫地。宋人已多指其弊：

> 书学之弊，无如本朝，作字真记姓名尔。其点画位置，殆无一毫名世。
>
> 赵构《翰墨志》

> 及宋一天下，于今百年，学者优游之时，翰墨不宜无人，而求如五代时数子者，世不可得，

岂其忽而不为乎？将俗尚苟简，遂废而不振乎？抑亦难能而罕至乎？

<div align="right">张丰《宛丘集》</div>

正如元人明白无误地指出了"五代而宋，奔驰崩溃，靡所底止"①。有识之士，不满书道江河日下，颓靡委顿的现状，力诋宋人，抨击流风，托古改制，以正时尚，号令响亮地树立起了晋韵唐法的大旗，掀起了书史上最为宏大的尚古思潮。在元人的书论中，尤其在数量十分可观的大量题跋中，言必称"二王"已蔚为风尚。

……右军之书，千古不磨。米元章其斋曰"宝晋"，正以羲之书故耳。……《七月帖》二十有九字，圆转如珠，瘦不露筋，肥不没骨，可云尽善尽美者矣！

<div align="right">赵孟頫《识王羲之〈七月帖〉》</div>

右军潇洒更清真，落笔奔腾思入神。

裹鲊若能长住世，子鸾未必可惊人。

苍藤古木千年意，野草闲花几日春。

书法不传令已久，楮君毛颖向谁陈。

<div align="right">赵孟頫《论书》</div>

不学兰亭贮屋梁，宓妃曼倩出装潢。

王家旧物存羲献，绝胜遗金发窖藏。

<div align="right">李瓒《羲献法书跋》</div>

右羲之《瞻近帖》，以书之狎邻于草者也。典午冲靓放旷之风，乌衣诸王富贵居养之素，蔼然见豪楮间，宜其名百世也。

<div align="right">欧阳玄《题王右军〈瞻近帖〉墨迹》</div>

自永和九年，至于今日千百余岁，其间善书入神者，当以王右军为第一。所谓龙跳天门，虎卧凤阙，真不诬也……

<div align="right">王蒙《题赵孟頫十六跋〈定武兰亭〉》</div>

元人已经认识到书法由自为到自觉是由魏晋时期发扬光大的，故称"'二王'笔札为古今书家宗祖"（李瓒）。由此足见元人对书法艺术认识上的自觉性与高度。元人还认为由"法"入"韵"，即由唐人晋不啻是矫正南宋书法流弊的一条正确途径，而唐人就是晋代书法正脉的嫡派传人，唐代著名书家无一不是绍述魏晋风韵和右军之法的继往开来者。故元人对唐法的崇尚，归根结底是对魏晋书风的崇尚，是对"二王"的崇尚。

右唐贤摹晋右军《兰亭宴集叙》，字法秀逸，墨彩艳发，奇丽超绝，动心骇目。……赞曰：神龙天子文皇孙，宝章小玺余半痕。鸾飞离离舞秦云，龙惊荡荡跳天门。明光宫中春曦温，玉案卷舒娱至尊。六百余年今幸存，小臣宁敢比玙璠。

<div align="right">郭天锡《题唐模兰亭墨迹》</div>

君家《禊帖》评甲乙，和璧隋珠价相敌。神龙贞观苦未远，赵葛冯汤总名迹。主人熊

①郑杓、刘有定：《衍极并注》。

鱼两兼受，彼短此长俱有得。三百二十有七字，字字龙蛇怒腾掷。嗟予到手眼生障，有数存焉岂人力。吾闻神龙之初《黄庭》《乐毅》真迹尚无恙，此帖犹为时所惜。况今相去又千载，古帖消磨万无一。有余不足贵相通，欲抱奇书求博物。

<div align="right">鲜于枢《题唐模兰亭墨迹》</div>

怀素书所以妙者，虽率意颠逸，千变万化，终不离魏晋法度也。后人作草，皆随俗交绕，不合古法。不识者以为奇，不满识者一笑。

<div align="right">沈右《跋怀素〈食鱼帖〉》</div>

率更初学王逸少，后渐变其体，笔力险劲，为一时之绝。人得其尺牍，咸以为楷范。其《梦奠帖》劲险刻厉，森森然若武库之戈戟，向背转折，浑得"二王"风气……

<div align="right">郭天锡《题欧阳询〈梦奠帖〉》</div>

以晋韵唐法为审美标准与理想风格的书学理论一旦确立，必然反映到书法创作的一实践中去而达成共识。元代书法在清算南宋一些书家的狂躁衰微书风的同时，将书风的构建与审美追求指向了温和典雅、秀逸道美的模式，形成了书法史上以古为新、借古开今的独特"复古"现象。与晋人书法相比，元代书法少了些晋人玄淡简远、超尘绝俗的神韵，多了些流美精巧、纯熟甜媚的意态，以其鲜明的时代特征与个性卓立于历史的群峰之中。

第三节 "法"的皈依：对传统的再认识

元代书法表现出来的浓厚的复古主义色彩远非其实质的显露，当我们以一种更为广阔的视角去全面审视元代书坛时，拨开时代的隔膜与历史的偏见等层层迷雾，我们会发现，元代书法的复古理论有着更为深层的内涵和积极意义：面对异族的侵入，复古是一种救亡运动；面对改朝换代，精神家园的丧失，复古是书家无奈而又聪明的选择；面对前代书法渐入歧途，复古是对传统精华的振兴与救护。在艺术史上，这绝不是一种简单的轮回，而是一种螺旋发展的自然轨迹，这种以退为进的发展战略在历史上曾多次出现。如中国文学史上唐代韩愈、柳宗元曾借倡导古文运动以匡扶骈文的危机与文学的堕落，"文起八代之衰，道济天下之溺"。明代前后七子以"文必秦汉，诗必盛唐"相号召，用以挽救明代文学的凋敝衰微。对事物发展规律的把握，古人有着朴素的辩证认识与阐释："反者，道之动。"[1]钱锺书《管锥编》于此曾揭举其义：

反者道之动。"反"有两义。一者，正反之反，违反也；二者，往反（返）之反，回反（返）也。……"反者道之动"之"反"字兼"反"意与"返"，亦即返之反意，一语中包赅反正之动为反与夫反反之动而合于正为返。……《易·泰卦》："无往不复。"

南宋书法已呈末流之弊，元人欲救宋人之失，溯源魏晋而进古，正以唐法而存雅，正是以退为进的战略与书法艺术发展规律有意无意的谐律合拍。

元代书坛张起复古主义的大旗，首先是针对宋代一些书家对书法的法度与规定的率意和轻视为批

[1]《老子》。

评对象的。如苏东坡就放言："我书意造本无法，点画信手烦推求。"①"吾书虽不甚佳，然自出新意，不践古人，是一快也。"②黄山谷曾说："士大夫多讥东坡用笔不合古法，彼盖不知古法从何出尔……或云东坡'戈'多成病笔，又腕著而笔卧，故左秀而右枯，此又见其管中窥豹，不识大体。殊不知西施捧心而颦，虽其病处乃自成妍。"③这种爱屋及乌，连病处都以为美的论调，是带有浓厚的师生门第个人感情色彩的，这种错爱陋见也必然影响到黄氏对书法的正确认识，元人便批评黄山谷：

　　张长史、怀素、高闲皆名善草书。长史颠逸，时出法度之外；怀素守法，特多古意；高闲有笔粗，十得六七耳。至山谷乃大坏，不可复理。

<div style="text-align:right">鲜于枢《评书》</div>

　　元诲谓，蔡忠惠以前皆有典则，及至米元章、黄鲁直诸人出来，便自欹邪放纵，世态衰下，其为人亦然。

<div style="text-align:right">郑杓、刘有定《衍极并注》</div>

元人的指斥虽与其艺术立场、审美观念、价值判断有关，未必尽合事实，但是宋人放逸的书风在宋代末期与衰微之气相和而"奔驰崩溃"成靡弱之势，也是有目共睹的。元代书家力倡古法并身体力行，还表现在对唐代书家的仰慕和对唐"法"的恢复上，认为由唐入晋是书法学习与传统承继的不二法门。宋末书法已是"恶谬极矣"！当时的一些具有忧患意识的书家便提出回归晋唐的意见，如赵孟頫即以为"学唐不如学晋，人皆能言之。夫岂知晋不易学，学唐不失规矩，学晋不从唐入，多见其不知量也……"元代初年，以赵孟頫、鲜于枢等著名书法家为代表的书坛主力以振兴书法艺术为己任，"力诋两宋，师法晋唐"，倡导古法，以矫流弊，海内书风为之一变，使元代书法呈现出生机勃勃的中兴气象。明人陆深曾经说过："书法敝于宋季，元兴，作者有一功，而以赵吴兴、鲜于渔阳为巨擘。"④真可谓不刊之论。元人认为唐代书家赓续魏晋，蝉接前贤，继往开来，发扬光大：

　　……信本（欧阳询）行书蝉联起伏，凝结遒笔，裁萧永之柔懦，拉羲献之筋髓，比之诸势，出于自得。

<div style="text-align:right">郭天锡《题欧阳询〈梦奠帖〉》</div>

　　……张长史草书《春草帖》锋颖纤悉，可寻其源，而麻纸松煤，古意溢目，真足为唐人法书之冠。晋迹不可复见，得见此迹，亦末世之希世宝乎！颜平原书家之集大成者，犹言杜诗韩文，颜法亦出于此也。

<div style="text-align:right">倪瓒《题张旭〈春草帖〉》</div>

元代书家对唐人承继魏、祖述古法等书学思想的弘扬，无疑是元代书法振兴的重要理论库。元代书法与书法理论之所以打出了显豁醒目的"复古"旗帜，不仅仅是书工家不由自主的依托，也不仅仅是思想的颓放与感情的寄居，而是有着把握书法艺术自律的主动选择。当后人只看到元代书法与书法理论呈现出"复古"的表象时，往往被那扑朔迷离的现象所迷惑，而忽略了政治、经济、文化及社会

① 《石仓舒醉墨堂》。
② 《评草书》。
③ 《跋东坡水陆赞》。
④ 《陆俨山集》。

变革对它的深层影响和复杂性了。今天再也不能仅用一种线性发展的简单模式去观照历史上这一重要的书法现象了。元人师古人之心，取古人之神，扬古人之法，而非仅仅师古人之迹，取古人之貌，故能妙合化机，独步书史，终于取得异于古人，时誉高标，卓立后世，无愧历史的辉煌成就。"作为时代思潮来说，元代出现的这般复古思潮还是书史上的第一次复古运动。米芾曾经有过复古的思想，但其目的是，'集古成新'，其创作实践无论从精神意态抑或技巧都形成了完全不同于历史上任何一家的新的风范。而元代这股复古思潮无论在思想或创作实践上都完全以晋唐为指归，是一次不折不扣的复古运动，它也同样获得了历史的认可。"①元代书法之所以能"获得了历史的认可"，正因为其在延续晋唐书风中凸现了时代面貌与书家个性。如赵孟頫便成为书法史上不可无一、不可有二的书法艺术大师，其楷书与欧阳询、颜真卿、柳公权比肩而立，并称于世，唐代之后获此殊荣者，赵氏一人而已。故元代书法及书法理论的复古运动绝不是一种消极的轮回，它在强调对古法的回归与认同之时，避开了对宋代书法的因循抱残，同流风时弊拉开了距离，走出了一条以古为新、借古开今的自新之路。

第四节 "入古出新"传统技道观的重塑

道与技是中国书法理论中最为重要的一对经典范畴。东汉许慎《说文解字·定部》："道，所行道也。"清代段玉裁《说文解字注》："……道之引申为道理。"并由此抽象提升为一个最为重要的中国古代哲学范畴和核心观念，成为集合自然规律、社会规律与人伦法则等统摄人生和宇宙的最高法则与规律。自从"道"由一个普通指称被逐步确立成为中国哲学思想体系的核心以来，"道"也就成为艺术中最为崇高的审美范畴和价值标准，成为诸多艺术理论的生长点、支撑点与契合点。古代书法理论中对技法的关注可以说是叠床架屋，不厌其烦，而且观念性的技法理论与技术性的技法理论又往往交织在一起，亦有真伪杂糅、优劣不分之虞。其中的文化背景，显然是同古人对大自然与社会的关注基于同一心理特征的。在历代大量的有关书法技法的研究中，不乏有价值的理论著述，有一些绝不仅仅指向实用技巧，而是关注着更为深层的艺术原理与哲学思考。《说文解字·手部》："技，巧也。"《说文解字注》："古多假伎为技能字。""使，与也。""与，赐予也。"于此可知，"技"字的取象构形寓意与传递语义中包含有技巧本领与传授等多重意义。在书法艺术上的系统思维体系中，"技"字由工匠的技术巧能等实用范围逐渐扩大到艺术的操作技能与表现方法等方面，成为与"道"相对应的经典范畴。对道与技关系的认识，成为古代书论中最为关心的课题，在艺术中，"道"被看作是艺术家主体精神经过创造、体悟，实现了物我之间的深层贯通，进入了人文与天理的有机统一，达到出神入化、物我合一的最高艺术境界的同义语。由老子的"人法地，地法天，天法道，道法自然"②。到庄子的"夫道，有情有信，无象无形。可传而不可受，可得而不可见。自本自

① 陈振濂：《书法学》。
② 《老子·混成章》。

根，未有天地，自古以固存"①。直到清人的"艺者，道之形也"②，无不体现了古人从哲学到艺术等领域中对道的极大关怀。《庄子》中的一些故事如"庖丁解牛"③"轮扁斫轮"④"郢匠运斤"⑤"痀偻承蜩"⑥等等，无不体现了古人对"技"的崇拜与对"道"的追求。"臣之所好者道也，进乎技矣。"⑦由技进道，反映了古人对于技与道关系的理论思考。物我无间，道艺为一，技进乎道，道存于技的技道观念，反映了古人对技术达于艺术的创作过程的深刻体验。艺术创作进入了由技进道的境界时，心与物的对立消解了，手与心的距离消解了，功利目的对人的精神制约消解了……艺术创作过程真正成为一种妙合无间的自由人生体验过程。在一切艺术创作中，技巧是艺术家首先必备的基本能力和素养，没有过硬的技术作为保证，无论多么巧妙的构思与设计都无法表现。文人艺术的兴起，对艺术家的思想与修养提出了更高的要求，对技与道的关系也有着新的思考，其中也有着卑视技巧，以为技巧不过是工匠手艺的偏见。这种认识在宋代书坛即表现为对法度的轻视与竞相以率意相标榜。元人对书法技巧的强调显然是一种回归的立场，但是，这种立场即便是由现代的技术观来看，也并非仅是一种陈旧复古的观念，而是一种与现代思想不谋而合的认知。现代科学认为，"技"是展现"天道"的一种方式，"天道"是使我们能够思索的力量源泉，是推动人类对客体不断思索的潜在动力，是揭示各种奥秘的道路，而技术就是"天道"展露自己的一种方式，而这种方式又决定了技术的本质，只有技术才能揭示那难以言破的"天道"。既然"技"为表现"天道"的方式，艺术中技寓于道，道成于技，由技进道，神乎其技，出神入化以至技齐于道，由此可见，技道两端，不可断然分开。由技见道，道成于技，其中人物的心智，人的素质占据了主导地位。技是表现人的精神与自然的精神，把握客体规律与特性的重要保证。技巧不但与工具材料等物质条件相联系，还与人的心理、生理条件相联系。道则是物质条件与人的心理、生理条件相结合，由物质向精神转化的结果，是人的思想与能力的升华。离开了技术这个中介，无疑是抽掉了悟道与入道的桥梁。

在元人的书论中，郝经的技道观可以说最具代表性。

郝经（1223—1275），字伯常，原籍潞州，后迁泽州之陵川（今山西陵川县）。幼聪灵，家贫自给，昼则负薪米为生计，夜则读书。淹通经史，学问渊博。元宪宗蒙哥曾咨以经国安民之道。元世祖时为翰林侍读学士。曾作为元朝信使入宋，被拘十六年，犹壮心不已：

> 百战归来力不任，消磨神骏老骎骎。
>
> 垂头自惜千金骨，伏枥仍有万里心。
>
> 岁月淹延官路杳，风尘荏苒塞垣深。
>
> 短歌声断银壶缺，常记当年烈士吟。

<div align="right">郝经《老马》</div>

① 《庄子·大宗师》。
② 刘熙载：《艺概·自叙》。
③ 《庄子·养生主》。
④ 《庄子·天道》。
⑤ 《庄子·徐无鬼》。
⑥ 《庄子·达生》。
⑦ 《庄子·养生主》。

郝经著述甚丰，有《续后汉书》《易春秋外传》《太极演》《原古录》《通鉴书法》《玉衡贞观》等数百卷。

《元史》称颂"经为人尚气节，为学务有用"，具雄才大略，远见卓识。他在上元宪宗《东师议》中说："经闻图天下之事于未然则易，救天下之事于已然则难。已然中复有未然者，使往者不失而来者得遂，是尤难也。""夫取天下，有可以力并，有可以术图。并之以力则不可久，久则顿弊而不振；图之以术则不可急，急则侥倖而难成。""国家用兵，一以国俗为制，而不师古。"微言大义，可透见其经国之大志，匡世之奇才。郝经的思想观念，显然受到了南宋事功学派哲学的影响。其在论文中曾说："夫理，文之本也，法，文之末也。有理则有法矣，未有无理而有法者也。""文固有法，不必志于法，法当立诸已，不当尼诸人。"[1]其思想与理论有着浓厚的唯物与辩证色彩。道由技进，技达于道，是郝经书学理论中技道观的基本思想：

> 无意而皆意，不法而皆法……功夫到则自造微入妙，穷神知化矣。
>
> <div align="right">郝经《陵川集·叙书》</div>

> 心手相忘，从容中道，长江之波也，太虚之云也，轮扁之手也，运斤之风也，九方皋之马也。
> 点缀批抹，莫非自然而不知所以然，然后超凡入圣。
>
> <div align="right">郝经《陵川集·叙书》</div>

道存技中，以道进技，是郝经技道观的不同凡响之处，闪烁着他的艺术思想中的辩证色彩及对技与道关系的立体把握：

> 然读书多，造道深，老练事故，遗落尘累，降去凡俗，修然物外，下笔自高人一等矣。此又以道进技，书法之原也。
>
> <div align="right">郝经《陵川集·叙书》</div>

由于受儒家思想的熏陶，郝经书论中所指的"道"，明显地具有浓郁的儒家道德教化内涵：

> 夫学所以为道，非志于文而已也。德业积于内，行实加于人，而文章以为华尔。
>
> <div align="right">郝经《陵川集·甲子集序》</div>

> 故今之为书也，必先熟读《六经》，知道之所在，尚友沦世，学古之人其学问，其志节，其行义，其功烈，有诸其中矣，而后为秦篆汉隶，玩味大篆及古文，以求皇颉本意，立笔创法，脱去凡俗。
>
> <div align="right">郝经《陵川集·移诸生论书法书》</div>

郝经有关道的立场，在元代书法中具有普遍的代表性，如赵孟頫亦说："故尝谓学为文者皆当以《六经》为师，舍《六经》无师矣。"[2]这自然是由于传统书论中的价值观是与其社会理想相联系的，其社会价值便成为评判一切价值的尺度。以一种艺术本位的立场来看，这种评判尺度也许不无值得商榷之处，这也正是元代理论构建的历史局限所在。

郝经的技道观，显然也吸取了道家思想的营养与老、庄学说：

① 《陵川集·答友人论文法书》。
② 《松雪斋集·刘孟质文集序》。

必观夫天地法象之端，人物器皿之状，日月星辰之章，烟云雨露之态，求制作之所以然，则知书法之自然，犹之于外，非自得之于内也。必精穷天下之理，锻炼天下之事，纷拂天下之变，客气妄虑，扑灭消弛，淡然无欲，翛然无为，心手相忘，纵意所如，不知书之为我，我之为书，悠然而化然，从技入于道。凡有所书，神妙不测，尽为自然造化，不复有笔墨，神在意存而已。

<div align="right">郝经《陵川集·移诸生论书法书》</div>

元人在对书法艺术中技与道关系的关注之中，其积极意义在于它不但注意到了技法的技术性特征，而且注意到了技术的本质特征——人的思想观念及人的自身力量社会化的重大意义。有的已具有艺术思辨的独立品格。在梳理元人书论中的技道观时，袁裒亦是不可忽视的一位重要人物。

袁裒，生卒年不详，字德平，其祖父袁甫在宋宁宗赵扩、宋理宗赵昀时期曾任国子祭酒、兵部尚书。族兄弟袁桷是元代著名书法家、文学家。袁裒精儒学，工诗善书，曾撰《书学纂要》等。

袁裒主张以技进道：

> 盖专工气韵，则有旁风急雨之失，太守绳墨，则贻叉手并脚之肌。大要探古人之玄微，极前代之工巧，乃为至妙。

<div align="right">袁裒《评书》</div>

> 良以心融神会，意达巧臻，生变化于毫端，起形模于象外，诸所具述，咸有其由。必如庖丁之目无全牛，由基之矢不虚发，斯为尽美。《老子》曰："通乎一，万事毕。"此之谓也。

<div align="right">袁裒《评书》</div>

可以看出，袁裒之观念是深受道家思想影响的，实际上，元人之技道观念大率如此，如刘绩曰：

> 松雪翁书法妙天下，而人鲜有知者。公平日博观历代真迹石刻，深求古人笔意，其挥翰时如庖丁鼓刀，郢匠运斤，不动神色而自合矩度，又岂庸俗辈可得而议邪？

<div align="right">刘绩《霏雪录》</div>

盛熙明在《法书考》中亦说：

> 翰墨之妙通于神明，故必积学累功，心手相忘，当其挥运之际，自有成书于胸中，乃能精神融会，悉寓于书。或迟或速，动合规矩，变化无常，而风神超逸……

技与道，为书法艺术之两翼。书法之技，自有其法度、定则、程式、规矩等诸多内在规定性而以书道统之，将法内之法、法外之法赋予生命与活力，使书法之技巧有了不可穷尽的精神追求。元人书论中，对技与道关系的认识在继承前人的基础上，又注意到了技法的规定性和变易性与道的本原性和恒常性，显示了元人对书法理论的探索勇气。"古来关于书法创作的著作及言论，谈技法的几乎占了大半，这里边固然有很多针对初学书法者的'教程'式的东西，但更重要的是在那些谈论技巧的言语中，渗透着古代艺术家对书法艺术的深刻的理解。古人似乎不愿意把事物分得过细，谈'技'，必及'道'，论'道'亦谈'技'，'技'中有'道'，'道'中有'技'。所以，我们在探讨技术问题时，就不能仅局限在一些纯技巧的问题上，而是要在这技巧的检校中，看到古人对'道'的理解。"[1]

① 陈振濂：《书法学·书法的技法与创作》。

这是一种高屋建瓴的理论视点。元人正是从"关系"为着眼点去审视技与道的内在联系的。艺术从本质上来说应该是人们把握客观世界，追求自由生活的一种独特方式。艺术创作实践包括技术要素和艺术要素，书法中技与道的关系从根本上说即是技术与艺术的关系：技术体现为创作过程中对工具、材料、技能、程序等可直接操作层面的熟练把握；艺术体现为创作主体的哲学观念、审美理想、艺术修养、人格品位等的综合提升。技与道是古代书论中最具审美价值的理论探讨课题。

第五节 "用笔千古不易"：赵孟頫书论的核心

无论是在元代还是在中国书法史乃至中国文学艺术史上，赵孟頫都是一座巍然耸立的高峰。在艺术评判与封建伦理的双重标准下，赵孟頫成为书法史上争议最多的人物，而他的著名论断"用笔千古不易"，又使得后世见仁见智，聚讼纷纭，莫衷一是。这一切都凸显了他在书法史中的重要地位。赵孟頫是在一种特殊历史条件下产生的具有特殊地位的历史人物，对他艺术生命的评判，应该注重从时代与他个人的互动中去做全面客观的分析与把握，以避免过去一些只注意对个人因素的透视而忽略历史背景因素的谬解与偏见。

赵孟頫（1254—1322），字子昂，号松雪道人。本为宋太祖之子秦王赵德芳的后代，因先祖赐第于湖州，故后世一般称赵孟頫为湖州人。自幼聪明慧颖，读书过目成诵，为文操笔立就。元初，世祖忽必烈网罗汉族知识分子，行台御史程钜夫举荐赵孟頫入朝，世祖见其才气英迈，神采焕发，举止超俗，容仪非凡，十分欣赏，甚为亲重，赐官集贤直学士。元仁宗时拜翰林学士承旨、荣禄大夫，故时称"赵承旨"。赵孟頫为官清正廉洁，敢于直言，常思及"余惟上为国家，不为吏民，慎谨兴息"[①]。赵孟頫本为赵宋贵胄，在民族矛盾十分尖锐复杂的情况下，"被荐登朝"，"为元所获"[②]。出仕为官实则非出本意，不过箭在弦上，不得不发，虽官居一品，但心情抑郁，常常流露出彷徨的矛盾心情：

> 谁令堕尘网，宛转受缠绕。
> 昔为水上鸥，今如笼中鸟。
>
> <div align="right">赵孟頫《松雪斋集·罪出》</div>

> 濯缨久判随渔父，束带宁堪见智邮。
> 准拟新年弃官去，百无拘系似沙鸥。
>
> <div align="right">赵孟頫《松雪斋集·岁晚偶成》</div>

赵孟頫专心艺事，厌倦仕途，志屈心寒，退隐思归的心绪溢于言表，他十分向往自由无羁的田园生活：

> ……拟卜筑溪上，以为终老之计，而情愿未遂，极令人彷徨，兼居行乏力，万所甚忧。
>
> <div align="right">赵孟頫《致南谷真人书》</div>

① 《答子诚札》。
② 陆心源：《宋史翼》。

功名亦何有，富贵安足计？

唯有百年后，文字可传世。

雪溪春水生，必志行可遂。

闲吟渊明诗，静学右军字。

<div align="right">赵孟頫《松雪斋集·酬滕野云》</div>

赵孟頫学识渊博；……于诸经，无所不通，而尤邃于书。尝作传注以发其微。律吕之学，得不传之妙。辨郊祀配位之礼，定光天门扁之名，条分缕析，皆有根据。……发为词章，雄深高古，柄文衡，掌帝制，有古作者之风，兹非公文章之可宗者欤！官登一品，名高四海，而处之恬然者寒素，未尝有矜已骄人之色。兹非公德行之可尊者欤！而又善书绝伦，篆、隶、行、楷，各臻其极。缝掖之士，皆祖而习之，海外之国，知公名，得其书什袭珍藏，如获重宝。

<div align="right">赵孟頫《松雪斋外集·谥文》</div>

《元史》称：

帝（仁宗）尝与侍臣论文学之士，以孟頫比唐李白、宋苏子瞻。又尝称孟頫操履纯正，博学多闻，书画绝伦，旁通佛老之旨，皆人所不及。孟頫所著，有《尚书注》《琴原》《乐》，得律吕不传之妙；诗文清邃奇逸，读之，使人有飘飘出尘之想。篆、籀、分、隶、真、行、草书，无不冠绝古今，遂以书名天下。天竺有僧，数万里来求其书归，国中宝之。其画山水、木石、花竹、人马，尤精致。前史官杨载称孟頫之才颇为书画所掩，知其书画者，不知其文章，知其文章者，不知其经济之学。人以为知言云。

元代之后，对赵孟頫书法评价甚高，直谓："上下五百年，纵横一万里，无此书。"近代马宗霍在《书林藻鉴》中曰："元之有赵吴兴，亦犹晋之右军、唐之鲁公，皆所谓主坛坫者。"可谓切中肯綮。

由于历史的局限性与批评视角的不同，以往对赵孟頫书法的批评多有理论上的偏颇与失误，尤其是将政治批评与艺术批评混淆在一起，将人品评判与书法评判缠绕在一起。比如明代项穆就曾以一种卫道的立场指斥："赵孟頫之书，温润闲雅，似接右军正脉之传，妍媚纤柔，殊乏大节不夺之气。所以天水之裔，甘心仇禄也。"[1]以艺术批评的立场审视这些评判，显然缺乏科学性与学术深度，是一种非艺术本位的书法批评。

赵孟頫在元初执画坛牛耳，为元代山水画变革的先驱，他托古改制，追逐古意，启迪着元代画风的改变。诗文为一代雄才，"浏亮雅适"[2]。在篆刻实践与篆刻理论上多有建树，尤其是印学著作《印史序》可谓开篆刻理论之滥觞。在书学理论上，赵孟頫主张取法晋韵，避俗趋雅，勿使书品与人品相混淆：

近世又随俗皆好学颜书，颜书是书家大变，童子习之，直至白首，往往不能化，遂成一种臃肿多肉之疾，无药可差，是皆慕名而不求实。向使书学"二王"，忠节似颜，亦复何伤？吾每怀此意，未尝以语不知者，流俗不察，便谓毁短颜鲁公，殊可发大方一笑。

<div align="right">赵孟頫《与王芝书》</div>

[1] 项穆：《书法雅言》。
[2] 钱锺书：《谈艺录》。

学书工拙何足计，名世不难传世难。

当有深知书法者，未容俗子议其间。

<div align="right">赵孟頫《松雪斋集·赠彭师立》</div>

赵孟頫书论中最为著名的命题则是"用笔千古不易"，惊世骇俗，振聋发聩，影响之大，以至今日仍聚讼纷纭，争论不休。

至大三年（1310）九月，赵孟頫应召赴京，途中将独孤僧（天台人淳明）所赠《定武本兰亭》反复赏玩，先后写了十三条跋文，即流传后世著名的"兰亭十三跋"，其中写道：

书法以用笔为上，而结字亦须用工，盖结字因时相传，用笔千古不易。右军字势古法一变，其雄秀之气出于天然，故古今以为师法。齐、梁间人结字非不古，而乏俊气，此又存乎其人，然古法终不可失也。

赵孟頫从悠久的中国书法艺术发展的本体规律中，剥开繁复庞杂的层层解说，抽绎出了"用笔千古不易"的核心命题，是基于对书法技法的人文思考，是基于对书法艺术形式特征的审美思考。书法的用笔经历了漫长的发展过程，逐渐积淀为具有民族审美心理与丰富文化内涵的独特的艺术技巧式样，其间由技巧到审美因时因人不同，但其技巧的基本原则要求与审美的内在规定性并未有根本性变易，在一定原则与标准下的毛笔书写，是汉字书法区别于其他艺术最为重要的界定，历代书家已多有阐发。如宋代大书法家黄庭坚所说："张长史折钗股，颜太师屋漏法，王右军锥画沙、印印泥，怀素飞鸟出林，惊蛇入草，索靖银钩虿尾，同是一笔法：心不知手，手不知心法耳。"[1]在赵孟頫的书论中，用笔被提升到十分重要的位置上：

学书在玩味古人法帖，悉知其用笔之意，乃为有益。

<div align="right">赵孟頫《跋定武兰亭》</div>

学书有二：一曰笔法，二曰字形。笔法弗精，虽善犹恶，字形弗妙，虽熟犹生。学书能解此，始可以语书也已。

<div align="right">赵孟頫《论书》</div>

仅指用笔的基本原理与其规定性要求，或仅指用笔的审美准则与标准，还不足以将用笔提升到"千古不易"的高度，那么是在一种什么样的理论支点上，赵孟頫提出这一令后人难以诠释的著名论点呢？我们不能不从更为隐蔽的思想深处去寻觅其根基所在：

右将军王羲之，在晋以骨鲠称，激切恺直，不屑屑细行。议论人物，中其病常十之八九，与当道讽谏无所畏避，发粟赈饥，上疏争议，悉不阿党。凡所处分，轻重时宜，当为晋室第一流人品，奈何其名为能书所掩耶！书，心画也，万世之下，观其笔法正锋，腕力遒劲，即同其人品。

<div align="right">赵孟頫《识王羲之〈七月帖〉》</div>

① 《论书》。

右军人品甚高，故书入神品，奴隶小夫，乳臭之子，朝学执笔，暮已自夸其能，薄俗可鄙！可鄙！

<div align="right">赵孟頫《跋定武兰亭》</div>

难怪赵孟頫那样重视"用笔"，强调"书法以用笔为上"，原来用笔不仅仅是关乎技巧，它还干系到人品名节，干系到道德修养，干系到知人论世！将用笔提升到"千古不易"的高度是因为其中有着儒家千古不变的伦理道德标准和人格品性作为理论支点的。赵孟頫"用笔千古不易"的提出，是沿着用笔—书品—人品的理性思维对书法艺术作出的理论思考与价值判断。而后人的一些分析，大多胶着于用笔的技巧如执笔用锋方面，或管中窥豹，或盲人摸象，终难揭举本意。清周星莲说："有驳赵文敏笔法不易之说者……余窃笑其翻案之谬。盖赵文敏为有元一代大家，岂有道外之语？所谓千古不易者，指笔之肌理言之，非指笔之面目言之也。……集贤所说，只是浑而举之。古人于此等处不落言诠。余曾得斯者，不惮反复言之，亦仅能形容及此。会心人定当首肯，若以形述求之，何异痴人说梦。"周氏之所辩，可谓用心良苦，肌理之说，差强人意，虽未中的，亦不远矣。

第六节 《衍极并注》：言简意赅的本文与详切的注解

在元代书论中，郑杓著、刘有定为之作注的《衍极并注》可以算作长篇大论了。除了那言简意赅的本文与那详切博洽的注解——这一书论中罕有的体例之外，其立论之鲜明，语言之激昂，阐述之系统，包容之广大亦足使后人刮目相看。前代理论著述中，或许唐代窦臮、窦蒙弟兄两人合作的《述书赋并注》的体例与此相仿佛，然而不同的是《述书赋》的注是附丽于本文而得以传世，《衍极》的本文却是以注的博深而享誉书法理论史。如《书要篇》"隶之八分变而飞白、行草"寥寥十字，至为简洁，而注释则长达一千一百多字，足见注解的分量。

郑杓，字子经，福建仙游人。泰定中征聘为南安儒学教谕。精字学，亦善书，能作大字并工八分。所著除《衍极》外，还有《书法流传之图》《学书次第之图》《论题署书》《论古文》等著述。

刘有定，字能静，福建莆田人，知六书之旨，著有《论书》等。

《衍极》分为五卷。"衍"者，推演书法之变也，"极"者，中之正也。是言书法之变，当以中和为其最高原则。由此可以看出作者的书学思想是建立在儒家伦理文化基础之上的。《衍极并注》于史料、书家、碑帖、技法、书理等讨源纳流，执要说详，不愧为元代书论中的辉煌著作。刘有定在该文中提示道："《衍极》之为说，扬今确古，温纯精邃，学之者要须反复沈潜，寻其管键，然后可知其理，以臻其极也。"[①]《至朴篇》略叙书学源流及周秦至唐宋各书家之成就；《书要篇》叙述各书体及辨别碑帖之真伪，推本"六书"，崇尚篆隶，《造书篇》论书法之邪正，兼及字学及辨古碑之高下；《古学篇》论秦汉魏晋书道与题款铭石，品评晋、唐以来书法之优劣；《天五篇》论执笔法及诸碑帖之辨识。《衍极》辞严义密，古奥艰涩，全赖刘有定逐条逐句诠释，使后来免除许多烦劳。

① 《书要篇》。

一、《至朴篇》

《至朴篇》中表达历代书家，胪叙事状，褒贬人物，皆以儒家伦理道德、纲常名教为尺度，或抑或扬，态度鲜明，表明了《衍极并注》立论的基本立场。如：

> 颜真卿含弘光大，为书统宗，其气象足以仪表衰俗。

这种品评标准贯彻始终，如《古学篇》：

> 或问蔡京、卞之书。曰："其悍诞奸傀见于颜眉，吾知千载之下，使人掩鼻过之也。"

其评书的标准，皆以儒家的六德，即智、仁、圣、义、忠、和；六行，即孝、友、睦、姻、任、恤；六艺，即礼、乐、射、御、书、数，这些德行道艺，也就是儒家理想人格为参照系，表现出元代书法批评的时代局限性。

二、《书要篇》

叙述六书之要及各种书体源起流变，兼及订正传说之误，剔除其语涉玄虚之处，亦可窥其辨析简要清晰之优点，如述书体之生变，书迹之流传，多可窥得作者识鉴：

> 草本隶、隶本篆，篆出于籀，籀始于古文，皆体于自然，效法天地。

> 自仓颉古文变而为篆、隶、八分、行、草，皆形势之相生，天理之自然，非出于一人之智。

三、《造书篇》

《衍极并注》微言大义，本意即在推演书法之至理，故所论往往穷理尽性。郑杓受儒学浸染，崇尚理法，于书论尊推唐代诸贤，唐人"心正则笔正"的笔谏正义，多有阐发：

> 夫法者，书之正路也。正则直，直则易，易则可至。

对法的强调，是元人书论中的总体指向，需要说明的是，元人所言之法，不仅仅是指向技法的，更是指向理法的，即儒家伦理准则对人的言行道德思想等诸多的规范。

四、《古学篇》

书法之妙，莫先乎用笔、用笔在法，而万法归一，即归于"道"，这也是《衍极并注》书学理论的核心：

> 然道在两间，法出于道，书虽不传，法则常在……

> ……书之气必通乎道，同混元之理，阳气明而华壁立，阴气大而风神生。

在中国古人的哲学体系中，道是一个十分宽泛的概念。元人关于道的阐释，除了受传统儒家、道家的影响之外，还可以看出其与宋儒理学的渊源关系。书论中的道，则又与艺术法则、规律发生了紧密联系，赋予了"道可道，非常道"的玄奥特性，成为历代书论中的重要范畴。

五、《天五篇》

> 天地之数含于五，皇极之道中于五，四时之用成于五，六书之变极于五，是故古文如春籀，

如夏篆，如秋隶，如冬八分，行草，岁之余闰也。

用五之数谓书之变，并举天地皇极之遭，四时六书之化，春夏秋冬之分，岂不是离题愈远了吗？的确也有人批判《衍极并注》的这种理论，不过我们切勿轻举妄动，急于指斥古人。时代隔离，语义衍变，古人所指的原意，当初在其语言环境中或许浅明显见，今日时过境迁，则尘封埃蔽，不识庐山真面目了。由字源学的视点去破译本意，"五"字本有交午之意，《说文解字》："五，五行也。从二，阴阳在天地间交午也。"谓事物相合，纵横交错。世间万象纷纭变化，无不是万物相交，纵横幻化而成，如五纪相错以记天时；五方互位以标空间；五行和合以为万物；五伦顺序以成人际；五声相协乐音无竟；五色调和色相莫测……皆有交午错综生成万事万物万象万形之意。其合变思想具"生生之谓易"之义，有着深刻的文化内涵与哲学意蕴，如曰"行草，岁之余闰也"即揭示出行草是各种正体交错变化的产物，而正体之变又是以行草为中介的，其中蕴含了正、草之变是中国书法诸体嬗变的内在线索之一这个极为重要的思想。

郑杓《衍极》取其先祖郑侨《书衡》、郑寅《包蒙》两书之义，扩而大之，述"六书"本义，记先王之法，叙用笔之要，评书家优劣，推书风嬗变，辨碑帖沿革，深识玄见，辉丽灼烁。受时代局限，《衍极并注》在立论、结构、述史、明理等方面自然有其不足之处，然而瑕不掩瑜。陈振濂评价说："到元代郑杓作《衍极》，刘有定作注，即一反骈文格式，以通畅的文辞先作提纲挈领的提示，而注则为深入研究提供了方便，将有关史料一一拈出，如籍贯、事迹、名称释义等，这样《衍极》本文是一部循史而成的书评，而《衍极》注则是系于评语下的史述，两条脉络交相辉映，互补互长，堪称是极有特色的一种体裁。"值得注意的是："《衍极》的注不再是纯资料性的说明文字，它有如今天流行的对古典文献作'笺注'的方法，在注中也具有极强的学术性格，也体现出注家的艺术观点；因此，《衍极》所涉及的书学渊流、书家、书体、碑帖真伪、学书、笔法等范围，如依注文一一列出，几乎是一个书法学全面的史料汇编，在宋代以前还很少有人做过如此浩大的学术工作。至于学术观点，《衍极》上承宋人陈槱《负暄野录》，开始对篆隶碑版多加注意，不啻也可以说是在'二王'系统以外的一个新的倾向。"[①]《衍极并注》还有一个应予充分注意的理论立场，即以儒家的中庸之道作为书法艺术审美的最高准则，这一方面表现了作者的儒家哲学观念对其书学理论的支撑，一方面也表现出中国古代的美学即人学的传统审美思维模式。

第七节 对"古法"的崇尚与对技巧的关注

元代书法理论总体框架仍笼罩在传统儒学与两宋理学的羽翼之下，对"古法"的关注又使其理论取向过多地注意了对技巧的追寻。元代书论对"古法"与技巧的津津乐道，是缘起于对前代书法那种杞人忧天式的忧虑：

千古无人继義、献，世间笔冢为谁高。

赵孟頫《松雪斋集·赠张进中笔生》

① 《书法学综论》《资料汇编·从〈述书赋〉到〈衍极〉》。

对古法与技巧不惮劳烦的探求与不厌其详的表述，本意在法古正今，是对借古开今理论的实践。故元人关于技法的论著成为元代书法理论中卓有成效的劳动收获。

一、赵鲕《书则》

赵鲕，字仲德。生平不详，所集《书则》两卷，又名《笔则》。上卷分用笔、点画、结构三篇；下卷分调运、学习、师古、总要、杂说五篇。主要是汇辑汉、晋影响较大的书论精华，按类编排，以便读者。

韩性在《书则·序》中曾述及该书编撰宗旨：

> 书果有则乎？书，心画也。短长瘠肥，体人人殊，未可以一律拘也。书果无则乎？古之学者，殚精神靡岁月，临模仿效，终老而不厌，亦必有其道矣。盖书者聚一以成形，形质既具，性情见焉。异者其体，同者其理也，能尽其理，可以为则矣……

> 夫今承旨赵公，以翰墨为天下倡，学者翕然而景从。赵君仲德，尝请书法之要，公谓当则古，无徒取法于今人也。仲德于是取古人评书要语，辑为一书，名曰《书则》，以成赵公之意，而惠学者以指南也。

二、佚名（周伯琦所传）《书法三昧》

《书法三昧》一卷，据明人胡翰序言中所说，此书"前元时见于都下馆阁名臣家。渔阳（鲜于枢）、吴兴（赵孟頫）、巴西（邓文原）、康里（巙巙）常宝爱之"。书中前半部分是四言三十二句的《书法题辞》；后半部分为下笔、布置、运笔、为学纲目、大结构、形势（或作"结构径庭"）、发笔先后、名人字体（只存目录）。清初陈梦雷编纂《古今图书集成》收入此卷。《书法三昧》言简意赅，无愧三昧之称，所谓"凡兹三昧，参透幽玄。尚非知者，不可以传"。

清人戈守智《汉谿书法通解》卷六"名人要诀"收有陈绎曾《为学纲目》，与《书法三昧》中的"为学纲目"内容雷同，或疑《书法三昧》即是陈绎曾之作。

三、李溥光《雪庵大字书法》《永字八法》

李溥光，字玄晖，号雪庵。山西大同人。初为僧，诗文书画俱佳。据说赵孟頫见到李溥光书写的酒肆幌子，以为比自己写得还好，便荐之于朝，而得重一时。[1]延祐间，兴圣宫建成。中官李丞相邦宁传奉太后懿旨，命赵孟頫书写匾额，赵孟頫对曰：凡宫中匾额皆李雪庵所书，还是由他来写为好。[2]李溥光官至昭文馆大学士，赐号玄悟大师，自署圆悟慈慧禅师。

《雪庵大字书法》，《千顷堂书目》作《李雪庵大字法》，《涵芬楼秘笈》题为《雪庵字要》，一卷。李溥光以楷书大字名世，亦善以布书大字之技。此书即专为学习大字而撰。其中内容有李溥光自撰，亦有采录唐人张旭与同时代书家之说。分为《捽襟字原》《大字说》《大字评》《歌诀十三

[1] 梁巘：《评书帖》。
[2] 见陶宗仪：《辍耕录》。

首》《永字八法变化二十四势》《用笔八法图》《字中八病图》《大字体十六字》等篇。

《雪庵大字书法》，其中《大字说》为李溥光自撰，述学书要知规矩："夫匠人能教人以规矩，不能使之以巧也。凡学文、学字，与夫百家艺术之流，莫不有规矩尔。"主张："凡学书大字者，必当学书小字端楷，而无偏促粘滞之病，然后自小而渐可至于大也。"这种认识在元代较为普遍，如郝经在《叙书》中亦云："魏晋以来，凡为书先小楷，故为书法之本。能小楷则能真、行、草、擘窠大字、匾榜，皆自是扩而充之耳。"这种理论显然是与元人崇尚钟、王有关，盖钟、王传世法本皆小楷也。

《大字说》中论道：

> 若论乎布置均称，收敛紧密奇巧者，此无难事，乃学力之所至与未至耳！至于筋骨神气苍劲清古者，人罕能之。有自幼至老而不可得之者，有学之未久而变化中得之者，有学之久而积累中得之者，此皆出于笔力自然至妙，而非人力之所能也。

其中论及技法与功力、学养、天分诸多关系，非斤斤着眼于技法者，且要言不烦，颇具创见与深度。

《永字八法》一卷，为明代景泰年间书法家李淳所辑李溥光著述，与《雪庵大字书法》大同小异。此书虽说与《雪庵大字书法》多重复之处，却有着自己重要的价值，如书中保存了"三十二形势""八病势"等条目的图解，能帮助后学通过直观形象的图形去了解李溥光《雪庵大字书法》中那些十分陌生和不易捕捉的"龙爪""石楯""飞雁""狮口"等理论概念形态的实指。丁福保、周云青《四部总录艺术编补遗》或评其"三十二法八病，俱立名目，又各有样式，颇费苦心。惟所立名目，巧于取譬，涉于隐晦，鲜人传习，良可惋惜。至八法分论，即八法详说之文，而盖加推阐，于八法可称完备，不得谓无资于楷法也"。

四、陈绎曾《翰林要诀》

陈绎曾（约1286—1345）字伯敷，号小拙。处州（今浙江丽水县）人。进士出身，官至国子助教，为元代著名书法家、诗人。尤善真、草、篆三体，于书法常有洞见真识，如其题跋颜真卿《祭侄稿》云："自'尔既'至'天泽'逾五行殊郁怒……自'移牧'乃改。'吾承'至'尚飨'五行沉痛切骨，天真灿然，使人动心骇目，有不可形状之妙。"[1]对书法作品由形式因素入手分析创作心态，从情感流露上对书法作品进行审美鉴赏与节律析评，不仅在元代书家中，即便在整个书法批评史中也是不多见的。陈绎曾虽有口吃之疾，但精明聪敏异于常人，诸经注疏，多能成颂，文辞丰富，著作博厚，如《文说》《文筌》《行文小谱》等，可惜大都散佚。

《翰林要诀》一卷，大约撰于元统到（后）至元（1333—1340）间。分为十二章，主要是论述学习书法的各种技巧与方法。作为元代技法理论中的重要著作，《翰林要诀》论述精要详切，不乏光彩之处，如"变换"：

> 字之中点画重并者，随宜屈伸，以变换之。点不变谓之"布棋"，画不变谓之"布算"。

又如"变法"论述情、气、形、势，涉及书法书写中的情绪、感情、心理、环境等，思理意致，

① 见卞永誉：《式古堂书画汇考》。

颇有深度，是全卷最为重要、最有价值的理论部分：

情，喜怒哀乐，各有分数。喜即气和而字舒，怒则气粗而字险，哀即气郁而字敛，乐则气平而字丽。情有重轻，则字之敛舒险丽亦有浅深，变化无穷。

气，清和肃壮，奇丽古淡，互有出入者是。窗明几净，气自然清；笔墨不滞，气自然和；山水仙隐，气自然肃；珍怪豪杰，气自然奇；佳丽园池，气自然丽；造化上古，气自然古；幽贞闲适，气自然淡。八种交相为用，变化又无穷矣。

形，字形八面，迭递增换。一面变，形凡八变；两面变，形凡五十六变；三面以上，变化不可胜数矣。

势，形不变而势所趋背各有情态。势者，以一为主，而七面之势倾向之也。

陈绎曾书论之所以有着不同寻常的理论深度，源于他较为系统的艺术思想体系，譬如其文论思想：

意，凡议论思致曲折，皆意也。意以理为主。

景，凡天文地理物象，皆景也。景以气为主。

事，凡实事故事，皆事也。事生于景则真。

情，凡善怒哀乐爱恶欲之真趣，皆情也。情出于意则切。

<div align="right">陈绎曾《文说》</div>

可见其文、书论之立论皆息息相通，对照参看，可知其书论之底蕴。

《翰林要诀》细研详说书法技巧之大要，深究博举书法创作微旨，既有对前人书法经验的总结，又有作者自己读书临池的甘苦心得，且于书论多有创见，非谨守前人法者。余绍宋《书画书录解题》曾批评此书涉于烦琐，徒令学者目眩神昏，不知所主。实皆攻其一点，未及其余，并非公允恰当的批评。从《翰林要诀》对元、明、清书论的影响来看，其学术价值是不容轻易否定的。

五、郝经的书论

作为以儒学传家的郝经，言谈行止不离儒家圭臬是很自然的事。郝经精通书法，其书论在元代亦占有要津地位。《元史》和曾与郝经一同出使南宋、官至国子祭酒的苟宗道等对郝经评价甚高："才器非常。""其文丰蔚豪宕，善议论，诗多奇崛。"[1] "……字画天姿高古，取众人所长以为己有，故其笔画俊逸遒劲，似其为人，无倾倒颇媚之态，为当代名笔。"[2]

郝经以"道不足则技，始以书为工，始寓性情、襟度、风格其中，而见其为人。专门名家，始有书学矣"[3]为其思想脉络的书论，是与儒家的王政德治、仁义忠恕、中庸之道、伦理教化等密切联系在一起的，这一点成为郝经书论的重要理论特色。如其承唐人"用笔在心，心正则笔正，乃可谓书法即心法"（柳公权）之说，以人品为本，其论书或即论人：

① 《元史》。
② 苟宗道：《郝公行状》。
③ 郝经：《移诸生论书法书》。

故古之篆法之存者，惟见秦丞相斯，斯刻薄寡恩人也，故其书如屈铁琢玉，瘦劲无情；其法粗尽，后世不可及。汉之隶法，蔡中郎不可得而见矣，存者惟魏太傅繇，繇沈骜成重人也，故其书劲利方重，如画剑累鼎，斩绝深险；又变而为楷，后世亦不可及。楷草之法，晋人所尚，然至右军将军羲之，则造其极。羲之正直有识鉴，风度高远，观其遗殷浩及道子诸人书，不附桓温，自放山水间，与物无竟，江左高人胜士，鲜能及之；故其书法韵胜道婉，出奇入神，不失其正，高风绝迹，邈不可及，为古今第一。其后颜鲁公以忠义大节，极古今之正，援篆入楷；苏东坡以雄文大笔，极古今之变，以楷用隶，于是书法备极无余蕴矣。盖皆以人品为本，其书法即其心法也。故柳公权谓"心正则笔正"，则一时讽谏，亦书法之本也。苟其人品凡下，颇僻侧媚，纵其书工，其中心蕴蓄者亦不能掩，有诸内者，必形诸外也。若"二王"、颜、坡之忠正高古，纵其书不工，亦无凡下之笔矣，况于工乎！先叔祖谓"二王"书之经也，颜、坡书之传也，其余则诸子百家耳。

<div align="right">郝经《移诸生论书法书》</div>

郝经书论中所显示的审美标准，是一种以中和为本，超越有限与法度，追求天真自然的价值尺度：

凡有所书，神妙不测，尽为自然造化，不复有笔墨，神在意存而已。则自高古闲暇，恣睢徜徉；直而不倨，曲而不屈；刚而不亢，柔而不恶；端庄而不滞，妥娜而不欹；易而不俗，难而不生；轻而不浮，重而不浊；拙而不恶，巧而不烦；挥洒而不狂，顿掷而不妄；乔矫而不怪，宵眇而不僻；质朴而不野，简约而不阙；增美而不多；舒而不缓，疾而不速；沉着痛快，圆熟混成；万象生笔端，一画立太极；太虚之云也，大江之波也，悠悠然而来，浩浩然而逝，邈然无我于其间，然后为得已。

<div align="right">郝经《移诸生论书法书》</div>

六、虞集的书论

虞集（1272—1348），字伯生，号道园。四川仁寿县人。宋丞相虞允文五世孙，翰林院编修虞汲之子。幼随父亲侨居临川崇仁，从大名士吴澄问学。大德初年到大都，经举荐授大都路儒学教授。泰定初，除国子司业，迁秘书少监，旋拜翰林直学士，又兼国子祭酒。元文宗于天历二年（1329）设奎章阁，延揽文人学士，虞集升为奎章阁侍书学士，赠江西行中书省参知政事，封仁寿郡公。《元史》载："集三岁即知读书。""（母）杨氏口授《论语》《孟子》《左氏传》、欧、苏文，闻辄成诵。"虞集弘才博识，为人宽宏，学问博洽，熟悉典章制度，满腹经纶，国之典册，一时皆出其手。于政事有独到见解。一生勤于著述，可惜大都散佚。

康里巎巎评虞集书法，谓："雄剑倚天，长虹驾海，不无曲笔。又谓如莺雏生巢，神采可爱，颉颃未熟，斯则得之。"[1]明代陶宗仪《书史会要》称虞集书法真、行、草、篆皆有法度，古隶为当代第一。李东阳赞曰："书家者流所谓人品高，师法古者，伯生殆兼有之。"[2]

[1] 见王世贞：《弇州山人续稿》。
[2] 见王世贞：《弇州山人续稿》。

虞集于书法推崇魏晋，力倡古法而因时嬗变，以为赵孟頫书法虽以"二王"为宗，但时代变迁，一代自有一代之风习，不必尽合于古人，体现了以古为新、借古开今的开明态度：

> 自吴兴赵子昂出，学书者始知以晋名书。然吾父执姚先生曰："此吴兴也，而谓之晋可乎！"此言盖深得之。

<div align="right">虞集《题吴说书后》</div>

书品即人品，君子小人之态可分可辨，元人书论，多主此说，虞集亦不例外。学书当通"六书"之义，才能心明眼亮，称其能书：

> 书之易篆为隶，本从简。然君子作事必有法焉，精思造妙，遂以名世。方圆平直，无所假借，而从容中度自可观。……乃若颇邪反侧、怒张容媚，小人女子之态学者戒之。

<div align="right">《书说》</div>

> 魏晋以来，善隶书以书名，未尝不通"六书"之义。不通其义则不得文字之情、制作之故。安有不通其义、不得其情、不本之故，犹得为善书者？吴兴赵公书名天下，以其深究"六书"也。 书之真赝，吾尝以此辨之，世之不知六书而效其波磔以为媚，诚妄人矣。

<div align="right">《论书》</div>

我们从中可以窥见虞集书论的开阔视野，如对汉字天然蕴含的美的因子对书法艺术创造的感情激发、意象启迪以及书法创造中书家以汉字为抽象造型根据的艺术思考。虞集以为书法要想精妙入神，须天资与功力相结合："书法甚难。有得力于天资，有得力于学力。天资高而学力到，未有不精奥而神化者也。"这显然也是他自己学书的甘苦之言。

七、吾丘衍的书论

吾丘衍，又作吾衍，字子行，号竹房，自号贞白处士。生于宋度宗咸淳八年（1272），元至宗至大四年（1311）因无妄被捕，义不受辱，投水自杀而死。

吾丘衍是元代的传奇人物，生性旷达，遨岸不羁。眇左目，跛左足，不事检束而风度蕴藉。操行高洁，好古博雅，隐居授徒，不求荣进，四方之士相倾慕者络绎不绝。吾丘衍交友不以身份高低贵贱为取舍，不合己意者便拒之门外。客人来访，须先由僮仆通报，得允许后才能登楼，迎送客人均不下楼。一生不仕不娶，离世异俗，不与流俗争妍巧。书法精于篆，虞集谓："处士吾子行小篆精妙，当代独步。书此诸铭尚友古人之志，盖不止秦、唐二李间也。"[1]吾丘衍还精研篆刻，于印学理论多有创见。有著作《学古编》《字源七辨》《续古篆韵》《论篆书》《周秦刻石音释》《闲居录》《竹素山房诗集》等传世。

吾丘衍在篆刻理论史上是一位承前启后的人物，也是元代书坛借古开今理论的主要倡导者之一。他的著名理论著作《学古编》中对于"古法"的追寻直指秦篆汉隶，上溯三代，成为其尚古理论的主要支点。出于对印学的关心，使他在书法理论上自然对篆书的研究更为深入，应当说在这些方面的认识与阐述的确不凡：

[1] 《道园学古录·题吾衍小篆卷》。

今之文章即古之直言，今之篆书即古人平常字，历代更变，遂见其异耳。

学篆字必须博古，能识古器，则其款识中古字神气敦朴，可以助人，又可知古字象形、指事、会意等未变之笔，皆有妙处，于《说文》始知有味矣。前贤篆之气象，即此事未尝用力故也。若看模文，终是不及。

隶书人谓宜匾，殊不知妙在不匾，挑拔平硬，如折刀头，方是汉隶体。洪适云"方劲古折，斩钉折铁"，备矣。

<div align="right">吾丘衍《学古编·三十五举》</div>

对不同书家的不同篆书风格，抛却以人品定书品的思维定式，以审美的立场作出合乎实际的艺术判断，吾丘衍可谓独具只眼：

小篆一也，而各有笔法：李斯方圆廓落；李阳冰圆活姿媚；徐铉如隶无垂脚，字下如钗股稍大；锴如其兄，但字下如玉箸微小耳；崔子玉多用隶法，似乎不精，然甚有汉意；李阳冰篆多非古法，效子玉也，当知之。

<div align="right">吾丘衍《学古编·三十五举》</div>

《学古编》列举多种字体书写技法，具体而微，且有自我作古之论："今人以此笔作篆，难于古人犹多，若初学未能用时，略于灯上烧过，庶几便手。"此说是否得当，自有仁者见仁，智者见智之辩。唯其不拘于成法，以便为用，敢于立异，是需要有一定识见与理论勇气的。尤其是能从工具的改进上去完善书写技巧，吾丘衍可谓创见不凡，在恪守古法的元代书法技法论中，颇有些大逆不道的意味，甚至在元代之后还屡遭不少书家的指责。以今天的艺术立场来看，书法进入"展厅时代"，讲究制作已被现代技法论所认可而不再大惊小怪，但是在元代追寻古法的书家中敢于突破成规，另立新法，不正是元人借古开今、以古为新的书法实践活动与理论探求的极好注脚吗？《四库全书提要》称《学古编》："采他家之说而附以己意。剖析颇精，所列小学诸书各为评断亦殊有考核。"沈乔称："此书援证图牒，捃摭金石，论辩颇详。观者如亲指授，信其能尽书之法也。"

第八节 杨维桢的性情说

杨维桢（亦作杨维祯）生于元成宗元贞二年（1296），卒于明太祖洪武三年（1370）。字廉夫，早岁居吴山铁崖，即以铁崖为号。会稽（今浙江绍兴）人。曾筑楼读书五年，以辘轳传食，日夜攻读。泰定四年（1327）中进士，曾任天台尹，因狷直忤物，十年不调。参与会修宋、辽、金三史。至正间升江西儒学提举，后罢去，浪迹浙西山水间。张士诚据吴，累召不赴，徙居松江。洪武二年（1369）明太祖朱元璋召修礼乐书，因辞不就。生性气度高旷，志趣绝俗，自谓："以铁石心取疾于世。"[1]善游乐，以声乐自娱。诗名专擅一时，纵横奇诡，古朴冷峭，号铁崖体。喜吹铁笛，自号铁笛道人，又称抱遗老人、老铁。一生著述甚丰，有《四书一贯录》《五经钥键》《礼经约》《历代史钺》《东维子集》《琼台曲》《史义拾遗》《铁崖古乐府》等，积数百卷。

① 杨维桢：《方寸铁志》。

杨维桢的书法受晋人影响，自称："临晋帖用笔喜劲……"[1]后来脱略成法，一任情性，独出机杼，别开生面。有元一代，书法艺术在回归古法的旗帜下，大都笼罩在赵孟頫的麾下，即便是一些个性较为突出的书家如柯九思、张雨等，亦徘徊于晋、唐与赵氏之间，而杨维桢却能以其过人的胆识与魄力冲出赵氏樊笼，点画任情恣性而独步书坛。明代刘璋《书画史》谓杨维桢："行草书虽未合格，然自清劲可喜。"即指其书法率意放情，粗服乱头，以手写心，开有明一代书风。明代杨循吉说："铁崖平生以文字为游戏……观其落笔层层叠叠乃能发许多议论，亦可谓宏且肆矣。"[2]明代李东阳《怀麓堂集》云："铁崖不以书名，而矫杰横发，称其为人。"明代吴宽评杨维桢书法如"大将班师，三军奏凯，破斧缺斨，倒载而归……"[3]明代许有贞评曰："铁崖狂怪不经，而步履自高。"之所以会有如此书风，是因为"杨铁奇人也，不遇其时，不偿其志，遂奇其歌辞并奇其踪迹"。[4]杨维桢书法放而能收，奇而能正，于不经意中饶真趣，于无法中见有法，其极具魅力的书法风格实即其"诗本情性"说的心迹表露：

> 或问：诗可学乎？曰：诗不可以学为也。诗本情性，有性此有情，有情此有诗也。上而言之，雅诗情纯，风诗情杂；下而言之，屈诗情骚，陶诗情靖，李诗情逸，杜诗情厚。诗之状未有不依情而出也。虽然，不可学。诗之所出者，不可以无学也。声和平中正必由于情，情和平中正或失于性，则学问之功得矣。

<div align="right">杨维桢《东维子文集·剡韶诗序》</div>

杨维桢书学思想深深打上了元代书论的烙印，受时代、环境与其艺术思想的相互制约，决定了他对书学的认识只能是在古法的束缚与情性的自由之间徘徊，我们可以从他的一些题跋中略窥一二：

> 李西台书，与林和靖绝相类，涪翁评之谓西台伤肥，和靖伤瘦。和靖清枯之士也，瘦之伤为不诬。西台之书，类其为人，典重温润，何肥之伤也哉。

<div align="right">杨维桢《题李西台六帖》</div>

从中仍可以看出杨维桢以人论书的传统认识，注重人格卓立，是古代大多数书家的毕生追求，这与艺术作为自由人生方式的特殊存在有着某种同构关系。杨维桢为人为艺，十分强调人品修养：

> 故志洁矣，其称于物也必芳；学博矣，其游于艺也必芳；行成矣，其发于言也必芳；言达矣，其流于后也必芳。……然则此身之主宰者，在吾方寸之地，培之养之，榛秽净尽……

<div align="right">杨维桢《赠王子初双勾墨竹歌》</div>

元末，杨维桢异军突起，使人刮目相看。明人孙鑛《书画跋跋》中说："铁崖公余曾见用墨颇重，亦有纷披老笔，然恐非书家派，当借诗以传耳。"正说中了杨维桢"诗本情性"说即其书本情性书风的理论支撑，作为元代书学思想，杨维桢的情性说无疑是一首回旋激荡的交响乐曲的一个响亮的结句。

经过以上对元代书法理论的爬罗剔抉，我们是否可以得出这样的结论：元代书法理论从总体上体现了传统书法理论中以社会价值作为艺术价值评判尺度，以社会理想作为艺术存在的依据，故其书论

[1] 《画沙锥诗序赠陆颖贵》。
[2] 《题杨维桢〈竹西志〉》。
[3] 《匏翁家藏集》。
[4] 安世凤：《墨林快事》。

实质上是一种人论，其文化实质上是一种人格文化。人们的创造性推进了历史的发展，但是历史的总体性又制约和规定着人们的创造，因此，元代的书法理论，只能是历史上的"这一个"。元代书论异于其他时代的主要特点是以古为新，借古开今。同时应当看到元代的书法理论仍然难以与文字学、金石学、史学、诗论、画论等理论系统拉开距离，以确立自己的独立品格，也还缺乏应有的理论深度与学术高度，这虽然与元代书家的理论立场有关，但亦是历史局限所致。

【思考题】

"复古"是古代文学艺术史上多次出现的一种文化现象，其实质是什么？元代的"复古"主义理论其作用力与反作用力各有什么表现？

【作业】

写一篇关于对"技"与"道"关系的认识在今天的现代思考中有何启示作用的文章。

【参考文献】

1.《佩文斋书画谱》，上海古籍出版社《四库艺术丛书》。

2.《墨池琐录》，上海古籍出版社《四库艺术丛书》。

3.《珊瑚网》，成都古籍书店。

4.《元史》，中华书局。

5.《松雪斋文集》，中国书店。

6.《历代书法论文选》，上海书画出版社。

7.《历代书法论文选续编》，上海书画出版社。

8.《书法学》，江苏教育出版社。

第七章 明代书论的沉滞与反叛

第一节 明代书论的复古基调与反叛意识

明代书学上承元代复古主义运动，因而在观念上表现为对帖学的全面崇尚，这在明代初期表现得最为充分。但值得注意的是，明初书论大都显示出对赵孟頫的独尊，面对"二王"则只表现为一种遥尊的心态。这种情形的出现，与元代复古主义对明代书坛的整体笼罩有关。赵孟頫在元代倡导的书法复古主义运动，力矫北宋尚意书风，使"二王"帖学传统得到重新恢复，这不仅为赵孟頫赢得书坛领袖地位，同时也使赵孟頫成为帖学正宗。而赵孟頫对"二王"书法带有世俗意味的诠释也为世人上窥"二王"堂奥开启了有效法门。这是赵孟頫在元、明两代被普遍接受的历史原因。

元代复古主义理论的整体笼罩，使得明初书论弥漫着尚古的风气。注重尚古的同时，当然也会随之引出对"法"的热情。尚古一旦变为泥古，则"法"的解释也就日趋僵化。可以看到，斤斤于绳墨理法的技法结构理论在明初又占据统治地位。这个时期出现的李淳《大字结构八十四法》便是自元代技法理论之后，对"法"的又一次特别推扬，而它的体格琐碎僵化，又是明代特有的时代背景与书法走向衰颓所带来的孪生弊病。

在注重技法结构理论的同时，明代初期对古典书法理论的整理也不遗余力。这种对古典书法理论的热衷与其对技法结构理论的关注，事实上同出于一种尚古心态。它揭示出明代初期书法理论观念的僵化和缺乏活力。这个时期出现的王绂《书画传习录》、张绅《法书通解》、陆深《书辑》、都穆《寓意编》等，都是汇集前人陈说详加排比阐释，而缺乏独立的理论观念。即使是解缙的《春雨杂述》、陶宗仪的《书史会要》这些具有个人色彩的理论著述，也无不以尚古为指归。更使人气馁的是，不论是张绅还是解缙或是都穆，甚至是在书法史上名不见经传但却是明初一代儒臣的方孝孺，皆

是奉赵孟頫为正宗的态度，这种情况，实在是令人惊讶之至的。如：

赵子昂如程不识将兵，号令严明，不使毫末出法度外，故动无遗。

<div align="right">方孝孺《评书》</div>

独吴兴赵文敏公孟頫，天资英迈、积学功深，尽掩前人，超入魏晋。

<div align="right">解缙《春雨杂述》</div>

近世唯吴兴赵公能知此。

<div align="right">张绅《法帖通解》</div>

明代中晚期，随着启蒙主义思潮的崛起，对帖学的反叛，作为理论领域主要倾向全面反映出来，这种反叛在很大程度上表现为对赵孟頫的批判——对赵孟頫的批判构成明代中晚期反叛帖学的突破口。在当时，对赵孟頫的批判已不是个体批判，而是群起攻之。如李士桢骂赵书是奴书，祝枝山则抨击说："孟頫虽媚，犹可言也，其似算子率俗书。"王世贞说："承旨精工之内，时有俗笔。"莫是龙《评书》说："右军之言曰：平直相似，状如算子，便不是书，但得其点画耳。文敏之瑕，正坐此邪！鲜于太常、邓文原、康里子山、虞伯生、郑元祐、张伯雨、揭傒斯、张来仪、钱选俱奕奕高流，而行草则伯机古劲类唐人，真楷则张伯雨、揭傒斯并存晋法，品在子昂之上，而名价稍似不及，余不能解，良由俗眼，望风呼声，交口相加，至谓赵书直接右军，不知欧、虞、褚、柳当置何地！"

随着对赵孟頫的全面批判和反帖学思潮的深化，北宋"逸"的精神又全面回归。表现在创作领域即苏、黄、米尚意书风笼罩书坛，这引起帖学正统派的全力抵制。项穆在《书法雅言》中便对北宋尚意书风大加指斥：

奈自祝、文绝世以后，南北王、马乱真，迩年以来，竞仿苏、米。王、马疏浅俗怪，易知其非，苏、米激励矜夸，罕悟其失。斯风一倡，靡不可追，攻乎异端，害则滋甚。

苏、米之迹，世争临摹，予独哂为效颦者，岂妄言无谓哉？苏之点画雄劲，米之气势超动，是其长也。苏之浓耸棱侧，米之猛放骄淫，是其短也。皆缘天资虽胜，学力乃疏，手不从心，借此掩丑，譬夫优伶在场，歌喉不接，假彼锣鼓，乱兹音声耳。

然蔡过于抚重，赵专乎妍媚，鲁直虽知执笔，而伸脚挂手，体格扫地矣。苏轼独宗颜、李，米芾复兼褚、张，苏似肥艳美婢，抬作夫人，举止邪陋而大足，当令掩口。米若风流公子，染患痈疽，驰马试剑而叫笑，旁若无人。

<div align="right">项穆《书法雅言》</div>

明代中期之后，在反帖学思潮的冲击下，赵孟頫在明代的帖学正宗地位被彻底推翻，由此，帖学的地位和出路问题便成为理论领域关注的焦点。丰坊、项穆站在帖学正统立场，将在宋代受到极大冲击的唐代孙过庭的"中和"理论重新恢复，并再次将王羲之推到至尊地位。在《书法雅言》中，项穆将书法列为"正宗""大家""名家""正源""傍流"五品，视"中和"为"正宗"并将其推为书法的最高审美境界。而把苏、黄、米列为"傍流"，斥为："纵放悍怒，贾巧露锋，标置狂颠，恣来肆往，引论蛇挂，顿似蟇蹲，或枯瘦而巉岩，或秾肥而泛滥。"他主张："自狂狷而进中行，始自平整而追秀拔，终自险绝而归中和。"项穆对"中和"理论的阐释标志着唐代孙过庭的"中和"理论在晚明达到顶峰。

可以看到，在晚明理论领域，反帖学思潮与帖学道统构成尖锐的对立。在丰坊、项穆提出"中和"理论，对北宋尚意书风大加挞伐的同时，反帖学思潮也在继续深化发展。晚明，王铎、黄道周、倪元路、张瑞图表现主义书风的出现便是反帖学思潮在创作领域走向深化的反映。在理论上，王铎则已经从对帖学的内部反叛走向对帖学的外部改造，这便是对原始碑刻的重新接受，他说："学书不参通古碑书法，终不古，为俗笔也"。

在王铎的思想观念中虽然尚不存在一个碑学的观念，但他对碑的倡导显然已逸出帖学道统，因为就帖学本身而言，其价值体系中并不存在碑的地位。在王铎看来，从帖学内部已无法最终解决帖学的问题。因此，对碑的倡导则表明王铎已经自觉地将其作为对帖学进行外部改造的手段，这使王铎事实上迈出了帖学体系。不过，随着启蒙主义思潮在晚明的消歇，反帖学思潮也趋向衰落。尚碑的观念则成为一种思想潜流直到清代中期才开始重新发挥作用。

明代晚期，随着赵孟頫帖学正宗地位的被推翻，如何建立书法的新秩序构成一个问题情景。反帖学思潮强调书家主体的无上权威，反对理法对个性的桎梏，这在祝允明、徐渭的书论中有鲜明的表现。但一味地对"法"加以反叛，只能构成破坏而不是建树。由此，也不能从真正意义上解决帖学的危机和出路问题，这在晚明反帖学思潮中也构成一个问题情景。在王铎看来，从帖学内部入手已无法解决帖学的矛盾，而必须从帖学外部寻找新质对帖学加以改造，王铎对碑的崇尚便流露出这种思想倾向。但这种思想观念在晚明并没有发育成熟，因而它对帖学的改造也只停留在观念层次，而没有发生实质性的影响——帖学的危机依然存在。相较于反帖学思潮，帖学正统派对帖学道统的强调，在很大程度上陷于尚法泥古的困境，这种新一轮的复古主义在晚明启蒙主义思潮席卷整个社会，个性解放已成为书家的主体追求的情势下，显然已难以继续获得生存的土壤。由此，帖学正统派依靠复古主义，也无力解决帖学的危机和出路问题。

可以看到，在晚明帖学陷于进退两难的情形下，儒家的中庸思想再一次发挥出圆融的折中性，这集中表现在董其昌对"法"与"意"的调和上。

董其昌作为帖学道统的坚定维护者，在理论观念上不可能对反帖学思潮加以认同，但同时，他对帖学正统派一味泥法尊古也不以为然，这明显地表现在董其昌对北宋尚意书风的评价上。与丰坊、项穆对北宋苏、黄、米尚意书风大加诋訾形成鲜明对比，董其昌将北宋尚意书风引为同调，并宣称自己的书法得力于宋人。可以看到，对北宋"逸"的精神的恢复构成董其昌改造帖学的入手处。董其昌将北宋"淡意"的审美模式引入帖学，用"淡意"来取代"法"的地位，从而使"意"从"法"的桎梏中解脱出来，获得了生存的空间。由于对"法"的消解在很大程度上容易引起反对唐法的误解，所以，董其昌对"法"的反拨加以泛化，从而将"法"与唐法做了有效的区分。不仅如此，为了维护晋唐一体化的帖学道统，董其昌还以"淡意"的审美模式将晋唐书法作了贯通，并且断言舍唐法而无以入晋。晚明董其昌的出现，在很大程度上化解了帖学"法"与"意"的矛盾，从而也消除了晚明反帖学思潮与帖学道统派的二元对立，并由此使明代帖学危机得到某种程度的缓解。

董其昌的书论也存在不无矛盾之处。如反"法"而又不敢明言反唐法，追求北宋"逸"的精神而全面泯除主体反叛意识。这种矛盾的产生是由晚明帖学的内在矛盾所决定的。董其昌既然要维护帖学道统，就限制了他不可能从根本上打破晋唐一体化的帖学结构，而要使帖学道统稳固地存在下去也就

要相应地对主体反叛意识加以有效的抑制。这注定了董其昌对帖学改造的不彻底性。它只是在某种程度上缓解了帖学的危机，而没有从根本上解决矛盾。事实上，到清初董其昌与赵孟頫一同被作为帖学的宗师加以尊崇，就已经表明董其昌帖学改造的失败。

不过，从理论批评史的立场来看，董其昌对"淡意"的倡导在晚明还是具有极大审美转换意义的。"淡意"的审美模式，把严肃的创造过程置换为一种适意潇洒的自娱过程，提倡"物我合一""主客交融"，不追求技巧的展现和形式的面面俱到，在很大程度上冲破了帖学"法"的桎梏和狭隘的风格定势，从而使帖学的风格表现达到一个崭新的审美境界。应该说，这正是董其昌对书法理论批评史的最大贡献。

第二节 祝允明、徐渭书论与反帖学思潮

南宋以来晋唐一体化的帖学范式发展到明代中期已愈益走向封闭，"法"的超稳定结构和对个性的窒息，使书法沦为理学的工具，而书家主体则在对"法"的绝对尊崇中彻底丧失了自我意识。明代中叶，随着启蒙主义思潮的崛起，在思想文化领域掀起了一场个性解放运动，陆王心学打破程朱理学的桎梏，强调"以心为本致良知"，肯定人的现实情感和世俗欲望，将人的"视""听""持""行"都说成是良知，从而将人的现实情感的内在需要作为衡量人的行为准则的出发点。反映到艺术领域，主观情感的表达也就成为支配艺术创作的首要因素。李贽说："自然之性，乃是自然真道学也。"并大倡"童心说"。"童心者，绝假纯真，最初一念之本心也"。汤显祖也以"世总为情，情生诗歌，而行于神，并以有情之天下"来反抗封建专制"有法之天下"。公安三袁创"性灵说"，"独舒性灵，不拘格套，非从自己胸臆间流出，不肯下笔"。这些高扬"本心""至情""至性"的自主权威意识，从根本上冲破理法的束缚，而使人的主题在艺术创作中得到凸显。

在书法领域，随着反帖学思潮的产生，书家对理法的抨击和对主体的追寻也全面显现出来，祝枝山首先做出了这种理论努力，他说：

> 胸中要说话，句句无不好。笔墨几曾知，开眼一任扫。

在祝允明眼里，一切理法都不存在，书法只是自我情感的自由逞露和挥洒，而只要是在内心真实情感驱使下产生的书法创作，便是"句句无不好"。他进而宣称："不屑为钟、索、羲、献之后尘，乃甘心作项羽、史弘肇之高弟。"

对帖学的反叛导致祝允明进而对赵孟頫发出"奴书"之诮："（赵孟頫）不免奴书之眩。"祝允明对赵孟頫的批判在很大程度上标志着反帖学思潮的深化。可以看到，在整个明代初期理论领域赵孟頫的统治地位是极其牢固的，他甚至取代王羲之而成为帖学道统——对于明初书家来说，赵孟頫便意味着传统的全部。解缙《春雨杂述》在推许赵孟頫之后，即有这样一份排出的谱系：

> ……当时翕然师之：康里平章子山得其奇伟，浦城杨翰林仲弘得其雅健，清江范文白
> 公得其洒落，仲穆造其纯和，及门之徒唯桐江俞和子中以书鸣洪武初，后进犹及见之。子山
> 在南台时，临川危太朴、饶介之得其传授，而太仆以教宋邃仲珩、杜环叔循、詹希元孟举。

孟举少亲受业于子山之门，介之以教宋克仲温。

这个嫡承谱系从元代赵孟頫、康里子山，一直到明代的宋克，如果再加上詹孟举又是解缙的老师，则自赵孟頫以下直到解缙，应该就是解缙心目中的传统。由此，可以看出赵孟頫对明代初期书坛的笼罩力和深刻影响。在某种程度上说，在明代中期书坛反对赵孟頫要比反对王羲之所承受的现实压力还要大。因为反对赵孟頫不但意味着反对王羲之本身，而且还意味着反对由赵孟頫复兴的帖学道统——在明代"二王"帖学与赵孟頫的复古主义已构成一种合力，而这种合力的中心语境即是赵孟頫。这就是赵孟頫在明代前期书坛不可撼动的历史原因。赵孟頫对明代书坛的笼罩不但使明代书法走向靡弱、滥俗，而且也使帖学本身走向异化。这也是明代中晚期反帖学思潮的领袖人物大都将批判的矛头指向赵孟頫的历史原因。由此，祝枝山对赵孟頫的批判在很大程度上，标志着明代中期审美观念的价值转换。

作为启蒙思潮中浪漫主义文艺运动先驱，徐渭继祝允明之后，将明代中晚期掀起的反帖学思潮进一步推向深化。徐渭强烈的叛逆个性和反叛意识使他在书法观念中，更加强调书体主体情感的地位和价值。在《书季微所藏摹本兰亭》中，他说：

> 非特字也，世间诸有为事，凡临摹直寄兴耳。铢而较，寸而合，岂真我面目哉。临摹《兰亭》本者多矣，然时时露己意者，始称高手。

在徐渭看来，书法是一己情感的自由表现，如斤斤于"法"的束缚，则会彻底丧失自我。因此，徐渭认为"时时露己笔意者，始称高手"。徐渭尖锐地指出，学书最大的弊端，就在于"不出乎己而出乎人"，而"优孟之似孙叔敖，岂并其须眉躯干而似之邪？"在这里，徐渭明确反对依傍古人，因袭模拟，而强调个性和独创。这也就是"不论书法而论书神"，这种观念也全面反映在徐渭对赵孟頫的批判中：

> 李北海此帖，字字侵让，互用位置之法，独高于人。世谓集贤（赵孟頫）师之，亦得其皮耳。

> 盖详于皮面略于骨，譬如折枝海棠，不连铁杆，添妆则可，生意却亏。

徐渭认为赵孟頫为"法"所缚，缺少主体观念，因而学李北海仅得其皮相而没有把握内在精神，整个作品缺少生命意蕴——"添妆则可，生意却亏。"这实际上已触及到帖学的痼疾。可以看到，徐渭对赵孟頫的批判其意义已经不止于批判赵孟頫本身，而是将整个帖学系统作为抨击的对象，这可以视作祝枝山之后反帖学思潮的进一步深化。

在徐渭书论中，最能体现其主体创造精神的要算是"世间无物非草书"这句名言了。在这句话中，徐渭虽然论的是草书，但事实上，其内在精神指向已经超越了书体的规定，而揭示出整个书法艺术的本质内涵。在徐渭看来，宇宙万物，日月星辰，山河大地无不是书法艺术的万千表现形态，而书法艺术从本质上也无不体现出泛化的宇宙精神，它是人与自然的主客体的交融、互置。这种观念实际上已从根本上冲破了帖学理论的狭义观念，而从本质上揭示出书法艺术的真谛。袁宏道在《中郎集》评论徐渭书法说：

> 文长喜作书。笔意奔放如其诗，苍劲中姿媚跃出，在王雅宜、文徵明之上；不论书法而论书神，诚八法之散圣、字林之侠客也。

可以说徐渭的书法创作是他书法美学理想最完美的呈露，是他书法本质精神的外化。

明代中叶以来，反帖学思潮的出现预示着书法的范式变革。它深刻地表明，人的感性激情再也难以在帖学的桎梏中安处。祝枝山、徐渭书论对"法"的反叛和书家主体精神的追寻都对帖学存在的合理性发出质疑。"一个永恒不变的完善世界的观念在艺术中和在宗教中一样都是梦想，艺术家所剩的唯一价值就是对自己的忠诚。"祝枝山、徐渭正是由对帖学道统信仰的破灭，而充分认识到自身的主体价值，从而对帖学道统展开全面抨击、破坏。不过，应该承认，不论是徐渭，还是祝枝山，他们对帖学的批判、破坏，都还没有导向一种真正意义上的建构。但破坏本身即意味着建树，晚明碑学观念的产生，在很大程度上就是这种对帖学范式的破坏带来的结果。

第三节　"中和"的倡导：从丰坊到项穆

明代中晚期出现的反帖学思潮，虽然是基于一种帖学内部的反叛，却从根本上动摇了自南宋以来经姜夔、赵孟頫苦心经营所建立起来的晋唐一体化帖学结构模式，从而为北宋尚意思潮的回归提供了契机。从思想背景上看，明代中晚期的反帖学思潮与陆王心学的思想启蒙有密切的关系。陆王心学对"本心""良知"的倡导，在思想上冲破了程朱理学对人性的桎梏，从而使人的主体意识得到强化，反映到书法领域对帖学的反动便全面显示出来。

反帖学思潮对晋唐一体化的冲击，引发了帖学来自正统派阵容对反帖学思潮的全面抨击。丰坊、项穆便代表了这种理论倾向。在丰坊看来，反帖学思潮是对帖学道统的破坏，只能将书法引向歧途，因此，他站在卫道的立场对反帖学书风大加诋訾：

> 永宣之后，人趋时尚，于是效宋仲温、宋昌裔、解大绅、沈民则，姜伯振，张汝弼，李宾之，陈公甫，庄孔旸，李献吉、何仲默、金元玉，詹仲和，张君玉，夏公谨，王履吉者，靡然成风。古法无余，浊俗满纸。况于反贼李士实，娼夫徐霖、陈鹤之迹，正如蓝缕乞儿，麻风遮体，久堕溷厕，薄伏通衢，臃肿蹒跚，无复人状。具眼鼻者，勇避千舍，乃有师之如马一龙、方元涣等，庄生所谓"蛆且甘带"，其此辈欤？

自元明以来，在理学的卵翼下，晋唐一体化已成为趋稳定结构，并且这种帖学模式本身已成为理学思想表现的一部分。由此，对晋唐一体化的帖学的冲击，必然引起来自社会意识形态领域内部的思想震撼。所以丰坊对反帖学思潮的抨击便首先立足于儒学道统，他说：

> 扬子云："斫木为棋，搏革为鞠，亦皆有法，况书居'六艺'之五，圣人以之参赞化育，贯彻古今。"

在丰坊看来，书法是圣人弘道兴世的载体，它本身首先是"道"的外在表现，由此，对书法道统的歪曲便构成对圣人之学的亵渎。于是，丰坊将书家人品提到了首位：

> 曾子曰："士不可以不弘毅。"弘则旷达，毅则严重。严重则处事沉着，可以托六尺之孤；旷达则风度闲雅，可以寄百里之命；兼之而后为全德，临大节而不可夺也。姜白石云："一须人品高。"此其本欤？

针对反帖学思潮对帖学道统的反叛，丰坊力主"中和"，从而使唐代孙过庭的"中和"理论在晚明得到再度强化。在《书诀》中，丰坊对孙过庭《书谱》作了亦步亦趋的训释：

无垂不缩，无往不收，则如屋漏痕，言不露圭角也。违而不犯，和而不同，带燥方润，

将浓遂枯，则如壁坼，言布置有自然之巧也。

丰坊倡导孙过庭的"中和"理论，实际上显示出一种典型的复古主义立场。明代初期书学理论基本笼罩在赵孟頫的光焰之下。在这种情形下，对赵孟頫的尊奉实际上取代了对王羲之的信仰，而明代帖学也在赵孟頫书风的狭隘规定下走向异化。由此，丰坊在理论观念上彻底摆脱明代初期奉赵孟頫为正宗的立场，而将崇王入晋的孙过庭"中和"理论在明代恢复，从而重新树立起王羲之的权威，这对从根本上清除赵孟頫对明代书法的观念笼罩是具有较深刻的理论转换意义的。

继丰坊之后，项穆在理论上进一步深化完善了晋唐一体化的帖学结构，并在对反帖学思潮的全面反拨中建立起完整的"中和"理论体系。在这个"中和"理论体系的内核中隐喻的是书法道统的千古不易。同丰坊的儒学立场完全相同，项穆也将书法提到道统的高度。他说：

然书之作也，帝王之经纶、圣贤之学术，至于玄文内典，百氏九流，诗歌之劝惩，碑铭之训诫，不由斯字，何以纪辞。故书之为功，同流天地，翼卫教经者也。夫投壶射矢，犹标观德之名；作圣述明，本列入仙之品。宰我称仲尼贤于尧舜，余则谓逸少兼乎钟、张，大统斯垂，万世不易。

在这里，项穆已十分明确地将书法看作"道"的体现，由此，从卫"道"的立场出发，项穆认为书法最终指向的是圣徒的培养，他说：

况学术经纶，论皆由心起，其心不正，所动悉邪。宣圣作《春秋》，子舆距杨墨，惧道将日衰也，其言岂得已哉。柳公权曰："心正则笔正。"余则曰："人正则书正。"取舍诸篇，不无商韩之刻；心相等论，实同孔孟之思。六经非心学乎？传经非六书乎？正书法，所以正人心也；正人心，所以闲圣道也。子舆距杨墨于昔，予则放苏、米于今。垂之千秋，识者复起，必有知正书之功，不愧为圣人之徒矣。

在项穆看来，人正则书正，而正书法也就是正人心，以维护现存道统的巩固。这就把书法艺术完全置于道德伦理的网络中了。

从晚明的社会思想背景来看，随着商品经济的发展，资本主义萌芽开始产生，这导致市民阶层的发展壮大，在思想文化领域，阳明心学的崛起直接构成对理学道德伦理秩序的强烈冲击，从而引发了文艺领域的个性解放思潮。李贽的"童心说"，公安派三袁的"性灵说"，都表明这个时期社会思想文化领域的各个方面都发生了裂变。反映到书法领域，反帖学思潮冲破了赵孟頫帖学道统的笼罩而走向主体的觉醒。这种帖学道统的崩溃，对于站在帖学正统派立场的项穆来说，显然是不能接受的。因此，项穆以帖学道统的宣言人自居，在晚明又一次将王羲之推到至尊地位：

宣圣曰："文质彬彬，然后君子。"孙过庭云："古不乖时，今不同弊。"审斯二语，与世推移，规矩从心，中和为的。谓之曰天之未丧斯文，逸少于今复起，苟微若人，吾谁与归。

古今论书，独推两晋，然晋人风气，疏宕不羁，右军多优，体裁独妙。书不入晋，固非上流，法不崇王，讵称逸品？

在项穆看来，晚明书法已风雅沦丧，因此，只有重新建立帖学道统——崇王入晋才能使明代书法走向正途。

项穆认为崇王入晋的实质即是追求"中和"的审美境界，由此，"中和"构成项穆《书法雅言》的中心语境。"中和"作为审美范畴，体现了儒家美学的最高理想。它植根于儒家中庸的哲学基础之上。"中庸"作为儒家哲学的核心、它反对一切极端的表现，认为过犹不及，而将对事物的理解和把握时期限定在一个合理适宜的程度——"允执厥中"。在书法艺术领域，随着儒学的渗透，"中和"美构成书法艺术的重要审美范畴。可以看到，在书法史上，每当儒学占据社会思想文化领域的支配地位的时候，"中和"美便成为书法审美的主流形态，而一旦儒学受到外部思想的冲击（如佛禅），地位下降，"中和"美也随之处于被排斥、攻击的地位。孙过庭的"中和"理论在中唐之所以没有被贯彻始终，正在于文化背景的置换——儒学中衰而禅宗崛起。同样，自南宋建立起的晋唐一体化帖学道统之所以在晚明陷于岌岌可危的境地，正是由于程朱理学受到陆王心学的有力挑战。从思想史的立场检讨，儒学在中国古代无疑占据着正统思想的地位，而禅宗则往往被视为思想异端。因此，对儒学道统的维护对古代士大夫文人来说往往体现为一种"度德比义"的道德自律。晚明项穆对帖学道统的维护和对尚意书风的抨击，便是基于一种儒学信仰。由此，项穆才会在《书法雅言》中，将书法视为道的体现，而将王羲之等同于孔子。

项穆在《书法雅言》中，并未将孙过庭的"中和"理论作简单的因袭，而是做了有效的发挥，他论述"中和"说：

> 正能含奇，奇不失正，会于中和，斯为美善。中也者，无过不及是也。和也者，无乖无庆是也。然中固不可废，和亦不可离中，如礼节乐和，本然之体也。礼过于节则严矣，乐纯乎和则淫矣，所以礼尚从容而不迫，乐戒夺伦而皦如。中和一致，位育可期，况夫翰墨者哉。方圆互成，正奇相济，偏有所着，即非中和。

在以上论述中，项穆将书法的变化通归于"和"。"奇"是"正"的前提，而"和"则是"奇"的结果。"中"是一种审美价值尺度，而"和"则是圆融审美境界的达成。可以看到项穆对"中""和"两个概念的内涵做了清晰的划分。在"中"这个概念中蕴含着"奇"正的变化，而"和"则是矛盾的消除和审美的完成。由此，项穆的"中和"理论虽然并不排除"奇"与"正"的变化，但"奇"最终要归于"正"，"正"是"奇"的结果。事实上，这全面显示出"中和"理论对书法秩序的强调。

从本质上说，项穆对"中和"的倡导，已具有强烈的艺术伦理化倾向，换言之，"中""和"不但体现出一种书法审美观念，而且它本身也是一种道德规定，它与人最紧密地联结起来：

> 法书仙手，致中极和，可以发天地之玄微，宣道义之蕴奥，继往圣之绝学，开后觉之良心。功将礼乐同休，名与日月并曜，岂惟明窗净几，神怡务闲，笔砚精良，人生清福而已哉。

由此，项穆对书法艺术的表现，便在心理深层建立起一种伦理化的人格对应机制，"三戒""三要"的提出便是这种心理意识的全面反映：

> 大率书有三戒：初学分布，戒不均与欹；继知规矩，戒不活与滞；终能纯熟，戒狂怪与俗。若不均且欹，如耳目口鼻，窄阔长促，邪立偏坐，不端正矣。不活与滞，如土塑木雕，不说不笑，板定固窒，无生气矣。狂怪与俗，如醉酒巫风，丐儿村汉，胡行乱语，颠朴丑陋矣。又书有三要，第一要清整，清则点画不混杂，整则形体不偏邪；第二要温润，温则性情不骄怒，润

则折挫不枯涩；第三要闲雅，闲则运用不矜持，雅则起伏不恣肆。

在项穆看来，书法的雅正狂悖不仅仅是一个纯粹的书法问题，更是与书法家的道德状态紧紧联结在一起。对"中和"的强调，就是要求书法家"克己之私"由邪反正，从而达到"雅"的境界。

在项穆的"中和"理论体系中，始终贯彻着一个书品即人品的命题。他认为书正人正，通过正书还可以正人。这便把书法的功能伦理化了。早在北宋"书品即人品"这一命题即被苏轼提出。但这个命题所包含的意义并不是书法与人格的简单比附，而是旨在说明文化修养对书家艺术境界高低的制约作用。由此，苏轼更多地是从文化层面来阐释这一问题的，所以在北宋才有对"韵"和"书卷气"的倡导及对"俗""匠气"的抵制。从南宋以后，随着理学对文化艺术领域的钳制，艺术成为载道的工具，因此，艺术问题也便被置换成政治伦理问题了。项穆"书正即人正"的理论观念即全面反映出这一思想倾向，它实际上暴露出封建社会晚期统治者对在文化艺术领域重建和强化道德伦理秩序急切渴望的末世心态。

从项穆《书法雅言》的书史背景来看，它的矛头所向直接针对明代中期以来北宋尚意书风的回归。北宋尚意书风在南宋已走向全面衰退，而经历元、明更是遭到帖学道统的全面压制。明代中期，随着复古主义的消歇，北宋尚意思潮又全面回归，并直接构成对晋唐一体化帖学道统的威胁。作为帖学道统的坚定维护者，项穆显然不能接受这一事实。因而，在《书法雅言》中项穆对尚意思潮作出全面反拨，并通过对"中和"理论的系统阐释将王羲之的书圣地位再一次强化。

从理论发展史的立场来看，项穆的理论贡献在于，他有效地清除了赵孟頫复古主义对书坛的统治地位，从而将明代书法从对赵孟頫宗法膜拜引向对王羲之的重新接受。这相对于赵孟頫在元代复归魏晋的书法复古主义运动而言，无疑构成明代新一轮的书法复古主义。这种复古主义的历史价值体现在，它为明代书法重新选择了目标和道路。在明代初期，赵孟頫已全面取代王羲之，成为帖学的正宗，整个明初书家的谱系都归在赵孟頫名下，这种对帖学的歪曲不仅消解了王羲之的有效影响，也从根本上将帖学引向误区。这导致明代中晚期反帖学思潮的产生。在《书法雅言》中，项穆彻底否定了赵孟頫的历史地位，而将帖学道统又重新定位在王羲之身上。这对于挽救帖学无疑是具有积极价值的，也正是在这个意义上，我们认为项穆《书法雅言》的历史意义足以与孙过庭的《书谱》相提并论。

第四节　董其昌的禅宗书论

在整个晚明时期，反帖学思潮与复古主义思潮形成严重对峙，这种对峙既体现在思想观念上，又表现在艺术观念上。从而构成晚明书法理论与书法创作两大对立格局。可以看到，董其昌在晚明的出现，在很大程度上化解了"法"与"意"的矛盾对立。他从帖学的内部改造入手，将北宋"淡意"的审美模式引入帖学，从而将"法"做了有效的限制，这在很大程度上将帖学的发展引入一个全新的审美途径。

从明代中晚期以来，由于赵孟頫书风对明代书坛的笼罩，帖学的颓靡之势已全面暴露出来。由此，探索帖学的发展道路便成为一种首要的观念选择。这个时期，无论是反帖学派还是帖学正统派，虽然他们在思想观念上不尽一致，但归结到帖学本身，都旨在为帖学寻找一条合理的发展道路，而反

帖学事实上表现为反对帖学的异化而不是帖学本身。换言之，他们的共同目标都定位于解决帖学的出路，以避免和化解帖学的危机。

帖学在明代的异化，在很大程度上是由对赵孟頫的宗法造成的。明代初期，整个书坛笼罩在赵孟頫的影响之下，这种情形到明代中期也没有彻底改变。明代帖学实际上已背离"二王"的轨道而走向异化了，由此，从明代中晚期开始，对赵孟頫的批判便成为反帖学的突破口和走向新的契机的一个必要前提——即使是丰坊、项穆这些帖学道统的坚定维护者也无不将批判的矛头指向赵孟頫。董其昌对帖学的改造也是从对赵孟頫的反拨入手。颇有意味的是，董其昌将自身书法与赵孟頫书法做了共时性的比较，他说：

> 与赵文敏较，各有短长，行间茂密，千字一同，吾不如赵。若临仿历代，赵得其十一，吾得其十七。又赵书因熟得俗态，吾书因生得秀色。赵书无弗作意，吾书往往率意，当吾作意，赵书亦输一筹。第作意者少耳。

在这里，董其昌事实上已通过自身书法与赵孟頫书法的比较，完全将赵孟頫否定了。并且，这种否定还不仅仅止于否定赵孟頫本身，它还全面否定了明代帖学。董其昌就是在对赵孟頫的否定中全面建立起自己的"淡意"的审美观，从而为他对明代帖学的改造做了理论上的铺垫。

董其昌对明代帖学"法"的偏执显然是不满的，而他对项穆对北宋苏、黄、米尚意书风的攻击颇不以为然。与项穆对北宋尚意书风大加诋詈恰恰相反，董其昌将苏、米引为同调，并明白道出自己的书法得力于宋人：

> 余十七岁时学书，初学颜鲁公《多宝塔》，稍去而之钟、王，得其皮耳，更二十年学宋，乃得其解处。

董其昌正是以北宋"淡意"的审美模式开始了对明代帖学的改造，他说：

> 作书与诗文，同一关捩，大抵传与不传，在淡与不淡耳。极才人之致，可以无所不能，而淡之玄味，必由天骨，非钻仰之力，徵练之功，所可强入……苏子瞻曰："笔势峥嵘，辞采绚烂……渐老渐熟，乃造平淡。实非平淡，绚烂之极，犹未得十分，谓若可学而能耳。"

在这里，董其昌将"淡意"排除在靠"钻仰之力，徵练之功，所可强入"的"法"的范畴之外，而是将"淡意"视作一种人生境界，这种境界的获得是靠"无弗作意"的自然过程。这就从审美观方面与赵孟頫拉开了距离。作为帖学道统的坚定维护者，董其昌对晋唐一体化的遵循是不遗余力的。他没有像丰坊、项穆那样一味强调崇王入晋，将"唐法"抛在脑后，而是极力调和"意"与"法"，从而打通晋唐的隔阂。这种理论努力同样表现在董其昌对"淡意"的论述上：

> 晋唐人结字，须一一录出，时常参取，此最关要。余于虞、褚、颜、欧皆曾仿佛十一。

> 自学柳诚悬，方悟用笔古淡处，自今以往，不得舍柳法而趋右军也。

董其昌以"淡意"的审美观涵盖整个晋唐书法，从而调和了"意"与"法"的矛盾，使晋唐一体化的帖学模式得到巩固。在董其昌看来，"法"与"意"都是宏观意义的，"法"并不为唐人专有，而"意"也并不为晋人所独擅，这就巧妙地避开了因反"法"而难以避免地对唐法的攻击，从而将"法"孤立起来看待。董其昌对"法"的抨击正是建立在这样一个观念背景上。

董其昌对晋唐一体理论做出的努力，使帖学在明代避免了走向分裂。从观念立场来看，董其昌书

论超越于整个晚明书法思潮之上，他没有狭隘地站在正统或邪教的立场陷于派系的纷争，而是将审美视野上溯到北宋"逸"的精神。这种观念选择使董其昌真正把握到了改造明代帖学的契机。在明代中晚期，北宋尚意书风是被帖学正统派视为异端加以全面抵制的。在这种书史背景下，董其昌选择北宋"淡意"的审美观念来改造帖学，可以说是与整个时代的审美选择背道而驰的。

不过，董其昌对北宋"逸"的精神的汲取只是表现在意境论而不是主体论方面——宋人那种决绝的反叛意识，在董其昌那里则变成了可有可无的自然随机。这使北宋"逸"的精神到董其昌这里已完全丧失了破坏力。董其昌对北宋"逸"的精神的片面发挥和改造，使他"淡意"的审美观缺少一种思想的容量。不过，就董其昌本人的观念选择而言，他需要的恰恰就是一种淡泊萧散的风格图像。因为，董其昌从任何意义上说都不是一个具有反叛意识的理论家。身处晚明反帖学思潮之中，董其昌却没有走向对帖学的反叛。恰恰相反，他将帖学分裂的危机化解了。不仅如此，在晚明，由于董其昌的理论努力，不仅王羲之的偶像地位得到巩固，而且唐法本身也避免了生存危机——晋唐一体化的结构模式在董其昌的观念体系中被牢固地联结在一起。

从观念立场而言，董其昌的书法美学思想主要受到禅宗的影响。董其昌还在当诸生时，即"参紫柏老人，与密藏师激扬大事，遂博观《大乘经》，力究行篦子话"。《无声诗史》称董其昌"日与陶周望龄、袁伯休中道，游戏禅悦，视一切功名文、黄鹄之笑壤虫而已"。在京师时，董其昌还与当时憨山名师等组织小社团，常聚于龙华寺内参禅。《明史》说董其昌"通禅理"。为《容台集》作序的陈继儒则说，董其昌，"独好参曹洞禅，批阅永明《宗境录》一百卷，大有奇怪"。

受晚明士夫禅悦之风盛炽的时代笼罩，董其昌对禅宗是极其投入的，这不仅表现在他以南北宗界说中国画，还表现在他以禅论书。不过，以一种观念立场检讨，董其昌以禅论书在很大程度上只表现为一种禅宗的思维方式，而没有从思想本源上表现出禅宗呵佛骂祖、吾心即佛的主体反叛意识。

董其昌的禅宗书论主要表现在尚神和强调顿悟方面。他认为书家"妙在能合，神在能离"，即如禅宗所力避的那样，不能死于句下，而要活参：

盖书家妙在能合，神在能离，所欲离者，非欧、虞、褚、薛诸名家伎俩，直欲脱去右军老子习气，所以难耳。

书须参离合，杨凝式非不能为欧、虞诸家之体，正为离以取势耳。

在整个晚明尚处于浓重的尚帖重法的理论氛围中，董其昌"尚神"反"法"的观念无疑具有极大观念转换意义。董其昌虽然没有明言反对唐法，但他对广义的"法"的反叛相比于仅仅反对唐法更具有理论价值。在这种对"法"的泛化的反拨中，一切失去生命力和自然意味的"定法"都在冲决之列。也就是董其昌所说的："所欲离者，非欧、虞、褚、薛诸名家伎俩，直欲脱去右军老子习气。"这就使董其昌对"法"的反拨理所当然地超越于晋唐价值体系之上。换言之，晋唐"定法"也自在反叛之列。应该说，这种观念已经超越了董其昌的帖学立场和审美观念的局限，而这种观念的超越，也只有在董其昌的禅宗书论中才可能实现。我们虽然不能据此得出董其昌反对帖学的结论，但说董其昌的禅宗书论超越于整个晚明书论之上并具有审美转换意义却是符合事实的。

董其昌的禅宗书论还表现在对书法顿悟境界的追寻。这种顿悟表现在"舍筏登岸"，对书法直入

三昧地的直觉把握：

> 药山看经，曰："图取遮眼，若当曾看牛皮也须穿。今人看古帖，皆穿牛皮之喻也。"

> 临帖如遇异人，不必相其耳手头面，而当观其举止笑语，精神流露处，庄于所谓目击道存者也。

这种顿悟排除了"法"的烦琐桎梏和外在形式的制约，而是靠直觉来体悟、把握书法形式媒介背后的真谛。这是一种"依义不依语"的体悟方式，它表现出对书法瞬间的体悟和冥契于心。

从禅宗与书法的渊源关系来看，早在晚唐晉光、高闲、贯休、彦修、梦龟、亚栖等禅僧书家，就将书法引入禅宗实践，当作顿悟本心的形式，也即当作一种如同机锋棒喝那样的公案。晚唐书论家释晉光从佛学的角度对书法进行了全新的阐释，他说：

> 书法犹释氏心印，发于心源，成于了悟，非口乎所传。

心即佛，印即悟。在禅宗看来，领悟真如自性，要靠以心传心，抛弃口与手，从自己的内心去冥想、顿悟，才能达到即心即佛、梵我合一的境界，晉光以此认为书法艺术也是如此。董其昌禅宗书法对顿悟的强调旨在表明，书法家主体对书法的把握构成一种形而上的直觉体验是目击道存的当下直觉领悟。董其昌禅宗书论对书法顿悟等境界的追寻，使书家主体摆脱了对"法"的依附，而臻于主客交融、物我相合的审美境界，这对纠正元明以来"法"的偏颇和唤醒书家的主体意识无疑是具有极大理论转换价值的。

不过，以一种观念的立场检讨，董其昌的禅宗书论，虽然在很大程度上借助禅宗的思维方式打破了晚明帖学道统支配下的泥古观念和"法"的制约，但它所具有的思想启蒙意义却是极其微弱的。相比于晚明反帖学思潮，董其昌禅宗书论落后于整个时代便全面显现出来。董其昌禅宗书论提供给时代的只是一种风格贡献，他对"淡意"的倡导不但彻底消除了赵孟頫对晚明书坛"法"的笼罩，而且从根本上弥合了"法"与"意"的严重对立，从而避免了晋唐一体化帖学道统的崩溃，从这个意义上说，董其昌书论标志着明代书法审美观态的根本转换，同时，也是对明代书法的最后总结。

【思考题】

1. 明代书法理论对赵孟頫的推崇意味着什么？它对整个明代书法批评带来了什么影响？

2. 在明代中晚期产生的反帖学思潮中，祝允明、徐渭发挥了什么样的影响？他们对明代书法的审美转换起到了什么作用？

3. 项穆在《书法雅言》中建立的"中和"理论体系，在明代发生了什么影响？从正反两个方面予以评述。

4. 董其昌的禅宗书论具有哪些特点？他的"淡意"的审美模式，在明代起到什么样的观念转换作用？

【作业】

以整个明代书法批评为基点，探讨明代书法批评思潮的发展演变过程。撰写论文一篇。

【参考文献】

1. 解缙：《春雨杂述》、陶宗仪：《书史会要》。

2. 王绂：《书画传习录》、陆深：《书辑》、张绅：《法书通释》。

3. 项穆：《书法雅言》、董其昌：《画禅室随笔》，《历代书法论文选》上海书画出版社1979年。

4. 《徐渭集》，中华书局1983年。

5. 《文徵明集》，上海古籍出版社1985年。

6. 汪砢玉：《珊瑚网》，成都古籍书店1985年。

7. 宋濂：《宋学士文集》、解缙：《解文毅上集》、陆深：《俨山集》、吴宽：《匏庵家藏集》、王守仁：《王文成公集》、陈献章：《白沙集》等明人别集，分别有《四部丛刊》本、《四库珍本》。

第八章 清代碑学理论的建构

第一节 清前期书论大势

中国古典书法理论及其批评伴随着书法创作的发展一起进入了中国封建社会的最后一站——清代。

对于书法艺术来说，这是一个起伏跌宕、波澜壮阔的时代。一方面，桎梏书家创造活力的"馆阁"与"一线单传"的帖学创作的靡弱之风至此达到无以复加的局面；另一方面，碑学的异军突起勃然繁兴又使历史出现"柳暗花明"的转机。而理论，始终与创作的兴衰、嬗递紧密相连。可以说，古代书法理论从来没有像在清代那样与创作实际命运攸关，更从来没有对创作的干预、导向起到如此深刻巨大的影响，理论的基于坚实材料基础之上的宏观思辨性及其现实批评性特征在清代得到了前所未有的张扬和发挥。

清代前期书论研究及其批评与同时的书法创作和社会大环境密切相关而呈现一种别具的态势，这个态势由两种力量，两个方面组成：

一是最高统治者推为正统的帖学及其理论研究；

二是由明代遗民、在野文人以复兴篆隶为表现特征，标举与官方相对立的审美取向。与帖学相抗衡的另一新体系——碑学，由此开始了它的构建准备。

顺治元年（1644），明朝为清所亡。为巩固新生的满族政权，清初统治者制定了一系列两面措施来对付汉族文人。比如，扩大科举取士名额一项，表面看为文人学士进身仕途开了绿灯，但同时必须严格遵循的"八股文"和"馆阁体"又是窒息文人思维活力的绳索。这种"钦定"的文体与字体，

"配制均停，调和安协，修短合度，轻重中衡，分行布白，纵横合乎阡陌之经……"①其结果必然是刻板僵化，死气沉沉。沙孟海曾形容这种字体说："不但没有古意，且也没有个性，各人写出来，千篇一律，差不多和铅字一样。"②

在以"馆阁"束缚、禁锢士人的同时，清代统治者又将人们对书法艺术的视野带入极狭隘的境地。康熙喜爱董其昌书，于是自童子学书到王公大臣，一时如蓬从风，皆尊董书为圭臬。至乾隆时，朝野渐觉董风太过凋敝，与"泱泱承平"的"国朝气象"不相符，于是又转向圆腴丰甜的赵孟頫。这种狭圈内的"轮回"，必然导致书法的愈趋衰微。

汇帖刻石，是自南唐开始的最高统治者推广书法的一种官方文化措施，此举在清代更尤。据祝嘉统计，清代官、私刻帖共有42种之多，大大超过前代。虽然，刻帖对当时书法艺术的传播起了很大的作用，但同时，由于"一翻再翻""愈翻愈远"，其对于书法学习和创作的贻误作用就可想而知了。

由此，清前期书坛自然为凋疏、妍弱的风气所笼罩。我们看看清代帖学名家——汪士慎、查士标、梁诗正、张照、姜宸英、翁方纲、刘墉、永瑆、王文治、姚鼐等，他们的作品大多斤斤于法而拘谨乏味，除了乌、方、光，便是软、甜、俗。其中虽有刘墉、王文治在造就个人风范上尚值得一提外，其余皆难在历史上留下什么光彩了。其中，王羲之的"龙威虎振"，苏东坡、黄庭坚、米芾的"我书意造"等勃勃风力，早已无踪无影了。

与此相伴随的是理论研究中对技法具体而微、不厌其烦的研究与诠释。平心而论，其中也不乏精见与独到之处，但就整体而言，就理论及其批评的功能发挥而言，清前期书论呈现出的是一种"疲软"状态。清前期书论大体有以下三个特点。

第一，大多为随笔札记式散论或碑帖题跋，其内容包括书体、书家、作品、技法等等。这些内容虽然多围绕当时的创作实际而论，但缺乏宏观把握与深刻的批评。不过，细加寻绎，从中也可以发现一些零星的闪光片断。

比如冯班对晋、唐、宋三代书法特点的概括还是甚有见地的：

> 结字，晋人用理，唐人用法，宋人用意。用理则从心所欲不逾矩。因晋人之理而立法，法定则字有常格，不及晋人矣。宋人用意。意在学晋人也。意不周匝则病生，此时代所压。
>
> 冯班《钝吟书要》
>
> 晋人循理而法生，唐人用法而意出，宋人用意而古法具在。知此方可看帖。
>
> 冯班《钝吟书要》

笪重光对点画、空间的美的敏锐及论述给他的《书筏》增色不少：

> 匡廓之白，手布均齐；散布之白，眼布匀称。
>
> 画能如金刀之割净，白始如玉尺之量齐。
>
> 精美出于挥毫，巧妙在于布白，体度之变化由此而分。

与其有异曲之妙的是吴德旋在《初月楼论书随笔》中所述：

① 康有为：《广艺舟双楫·干禄第二十六》。
② 沙孟海：《近三百年的书学》。

书家贵下笔老重，所以救轻靡之病也。然一味苍辣，又是因药发病，要使秀处如铁，嫩处如金，方为用笔之妙。

此外，如：

学前人书从后人入手，使得他门户；学后人书从前人落下，便有掣把。

<div align="right">冯班《钝吟书要》</div>

学书且无放肆，平日工夫粗疏，一活动必走作。古人十分工夫，却得偶然放肆；令人无一分工夫，却须刻刻无忌惮如此。

<div align="right">翁振翼《论书近言》</div>

无才气不可学书，使才气更不可学书。到得敛才归法对，一笔一画精神团结，墨气横溢，谨严中纯是才气。

<div align="right">翁振翼《论书近言》</div>

学书须脱尽胎生气质，到工夫纯熟，是古人规模，却是本来面目，斟酌贯穿，以成一家，不止名世而已。

<div align="right">翁振翼《论书近言》</div>

山堂作书如以墨汁倾纸上，又时似枯藤之挂壁，思翁暮年神境也。世人于笔法、墨法皆所不讲，而务求匀称，见此等妙迹，鲜不嗤怪。有志之士所以穷老尽气于荒江老屋中，惟求有以自信，而不肯轻为人应酬笔墨也。

<div align="right">吴德旋《初月楼记书随笔》</div>

第二，清前期书论大多立足于书法入门、学习等指导撰述，因此所论多围于基本技法、功力的学习。比如笪重光对笔法的论述真是详尽备至：

横画之发笔仰，竖画之发笔俯，撇之发笔轻，折之发笔顿，裹之发笔圆，点之发笔挫，钩之发笔利，一呼之发笔露，一应之发笔藏，分布之发笔宽，结构之发笔紧。

<div align="right">笪重光《书筏》</div>

将欲顺之，必故逆之；将欲落之，必故起之；将欲转之，必故折之；将欲擎之，必故顿之；将欲伸之，必故屈之；将欲拔之，必故摩之；将欲束之，必故招之；将欲行之，必故停之。

<div align="right">笪重光《书筏》</div>

应该说，清前期书论对技法的研究已达相当深度，而且已具备了相当的学术性。但其中也有因此而轻视"意"的倾向，譬如冯班的"本领说"："本领者，将军也；心意者，副将也。本领极要紧，心意附本领而生。"① 虽然意在强调功力的重要作用，但如此贬低"心意"。终不免有本末倒置之嫌。

第三，在论及书家和作品时，清前期书论大多有一条轴线：董、赵—唐碑—"二王"。如冯班论书着重在唐碑，其最终归宿却是"二王"：

不习"二王"，下笔便错。此名言也。

<div align="right">冯班《钝吟书要》</div>

① 冯班：《钝吟书要》。

翁振翼也极重唐书，尤其推重《阁帖》：

> 法帖以《淳化阁》为正。

<div align="right">翁振翼《论书近言》</div>

我们不得不花费较多的笔墨来回顾清代前期书坛的这种沉闷状况，否则我们就难以理解，何以碑学兴起时，带有那么尖锐的批判锋芒和巨大的冲击力。

一种艺术发展至此，必须注入新的血液，必须有新生命的生成，否则，衰亡的结局将不可避免。清初书坛便面临此境。

第二节 "扬拙存道"：傅山的"四宁四毋"理论

清前期书论发展的另一态势，是由明代遗民、在野文人在其理论和创作中所表现出来的审美新取向。这种与前一态势相对立的新的审美思想、审美观念，其时虽然尚处于零散的刚刚发轫的状况，但却体现出强烈的批评性、反叛性。无论是考察清前期书法理论的全面状况，还是研究清中晚期碑学及其理论的深刻影响，我们都不能不对这一态势给以特别的关注。

集中代表这后一股力量的批评精神，并对后来碑学兴起与发展影响最大的是傅山及其"四宁四毋"说。

傅山（1607—1684），号真山、朱衣道人、观化翁、松侨老人等，原字青竹，改字青主。山西阳泉人。早年颖悟，甚得称誉。明亡后隐居于崛崛山丹崖下，署书舍名曰"霜红龛"。据说他在所居窑洞门口写联："清风吹不到，明月来相照。"以抒泄胸中郁勃之气。康熙十七年（1678）清廷开博学鸿词科，地方官逼当时已经72岁高龄的傅山赴京，他称疾不从，官吏竟命人舁其床而行。至京，见午门，抵死不应试，清廷只得免试特封中书舍人而放还。所与交游者皆志士，如顾炎武、阎尔梅、戴廷栻等。顾炎武常说："萧然物外，自得天机，吾不如傅青主。"于此可见傅山之人品风骨。所著书以子、史之作为多，有《荀子评注》《淮南子评注》《左锦》《杂著录》《管子批》《廿一史批》等。其书论散存于文集《霜红龛集》中。

身为明朝遗民又极重民族气节的傅山，身经沧桑之变和家国之恨，使他心理上受到极度压抑，这是形成他反叛精神的思想基础和社会基础。"作字先作人，人奇字自古。纲常叛周孔，笔墨不可补……平原气在中，毛颖足吞虏。"[1]以这种思想上的不畏强权、追求个性自由的反叛精神观照书法，自然对于自元明以来，尤其清初书坛为董其昌、赵孟頫寒俭靡弱之风所笼罩极为反感。可以说，傅山为此所发出的"四宁四毋"压根就是强烈针砭现实的。

> 贫道二十岁左右，于先世所传晋、唐楷法书，无所不临，而不能略肖。偶得赵子昂《香光诗墨迹》，爱其圆转流丽，遂临之，不数过，而遂欲乱真，此无他，即如人学正人君子，只觉觚棱难近，降而与匪人游，神情不觉其日亲日密，而无尔我者然也。行大薄其为人，痛恶其书浅俗……不知董太史何所见，而遂称孟頫为五百年中所无，贫道乃今大解，乃今大不

[1] 傅山：《作字示儿孙》。

解，写此诗仍用赵态，令儿孙辈知之，勿复犯此，是作人一著。然又须知赵却是用心于右军
者，只缘学问不正，遂流软美一途，心手之不可欺也，如此危哉！危哉！尔辈慎之，毫厘千里，
何莫非然？宁拙毋巧，宁丑毋媚，宁支离毋轻滑，宁直率毋安排，足以回临池既倒之狂澜矣。

<div align="right">傅山《作字示儿孙·自注》</div>

无论"作字先作人"，还是"四宁四毋"，傅山批评的锋芒都是毫不含糊地指向董其昌和赵孟頫
的。董其昌说：

> 字须奇宕潇洒，时出新致，以奇为正。

<div align="right">董其昌《画禅室随笔》</div>

> 书道只在巧妙二字，拙则直率而无化境矣。

<div align="right">董其昌《画禅室随笔》</div>

傅山则针锋相对：

> 写字无奇巧，只有正拙，正极奇生，归于大巧若拙已矣。

<div align="right">傅山《家训·字训》</div>

> 写字只在不放肆，一笔一画，平均稳稳结构得去，有甚行不得？

<div align="right">傅山《家训·字训》</div>

傅山认为，人为的机巧、奇巧是不自然的造作，而拙、直率才是书家性情的真实流露，他在《拙
庵小记》中说：

> 雷峰和尚凡作诗辄自署曰拙庵，白居实先生曰："庵旧名藏拙，拙不必藏也。拙不必藏，
> 亦不必见。"杜工部曰："用拙存吾道。"内有所守而后外有所用，皆无心者也。藏于见皆有
> 心者也。有心则貌拙而实巧，巧则多营，多营则虽有所得，而失随之。

这可视为傅山对"拙"字的诠释，即：摒除机心，一任自然，归真返璞。拙与巧，表现了傅、董
两人创作观念、审美追求的差异和对立，但这种差异，又有着深刻的内蕴，傅山斥责董其昌书法说：

> 好好笔法，近来被一家写坏，晋不晋，六朝不六朝，唐不唐，宋元不宋元，尚软软妹妹，
> 自以为集大成者，有眼者一见便窥室家之好。

<div align="right">傅山《家训·字训》</div>

傅山一生崇尚气节，铁骨铮铮，自然对骨不硬气不壮的赵孟頫、董其昌鄙弃有加。但也应该看到，
傅山并非仅仅与赵、董个人过不去，结合明末清初的整个社会变动和时代背景来看，傅山只不过拿斥董
贬赵来发泄其思想深处的愤懑和反抗罢了，也因此，傅山的批评才如此尖锐、如此强烈和鲜明。

对书法艺术而言，傅山在这强烈的批判精神中所体现出的新的美学取向，正为清初那些不满于帖
学书风而上下求索的书家提供了观念上的启迪。

"拙"（通常与"朴"并提），在中国古代文艺中早就作为审美范围被提出：

> 作诗唯拙句最难。至于拙，则浑然天全，工巧不足言矣。

<div align="right">罗大经《鹤林玉露》</div>

> 千拙养气根，一巧丧心萌。

<div align="right">谢榛《四溟诗话》</div>

书家对"拙"也甚为重视：

> 拙：不依致巧曰拙。

<div align="right">窦蒙《述书赋语例字格》</div>

> 凡书要拙多于巧。

<div align="right">黄庭坚《李致尧乞书书卷后》</div>

从整个书法发展轨迹看，由于王羲之"书圣"地位的确立，其行书的妍美流便得到了广泛的继承和张扬，但这种最初极富新意的书风随着历代书家趋之若鹜的模仿和追求，很快便达其极致而渐趋衰落，最终面临狭小而萎靡的境地。傅山对"拙"的强调，正是一种时代审美取向的调整，他作诗曰：

> 腕拙临池不会柔，锋枝秃硬独相求。公权骨力生来足，张绪风流老渐收。隶饿严家却萧散，
> 树枯冬月突颠叟。插花舞女当嫌丑，乞米颜公青许留。

<div align="right">傅山《索居无笔，偶折柳枝作书辄成奇字率意二首》</div>

如果联系清初书坛的凋敝和媚弱风气，傅山这种对审美取向的调整和疾呼是多么重要。之后，书家在创作追求和书法理论中对"拙"的论述和肯定推扬多了起来：

> 熟则巧生，又须拙多于巧，而后真巧生焉。

<div align="right">傅山《书法约言》</div>

> 拙者胜巧，敛者胜舒，扑者胜华。

<div align="right">翁方纲《〈化度〉胜〈醴泉〉论》</div>

> 正、行二体始见于钟书，其书之大巧若拙，后人莫及。

<div align="right">刘熙载《书概》</div>

> 秦、汉之书，巧处可及，拙处不可及。

<div align="right">姚孟起《字学臆参》</div>

这不能不归功于傅山的影响，这种影响及由此而引发的审美观念和审美取向上的广度和深度，使宋、元、明等时代书家为造就个人风范而做出的种种努力，都显得逊色得多。

"宁丑毋媚"同样基于傅山尖锐的现实批判精神。即使在他肯定赵孟頫一定程度上继承右军"润秀圆转"的特点时也丝毫不掩饰他的鄙夷："熟媚绰约，自是贱态。"[1]其实，"媚"本来也可以作为书法的审美范畴而存在，比如南朝宋羊欣评王献之书说："骨势不及父，而媚趣过之。"[2]此处的"媚"指妩媚可爱。唐代韩愈有诗句："羲之俗书趁姿媚。"[3]这里的"媚"，已是与《石鼓文》相比较的柔弱轻俗了。而傅山所说之"媚"，更是指一种媚俗之态，奴俗之姿，这是傅氏所最为鄙薄的：

> 字亦何与人事，政复恐其带奴俗气，若得无奴俗气，乃可与论风期日上耳，不惟字。

> 不拘甚事，只不要奴。奴了，随他巧妙习钻，为狗为鼠已耳。

[1] 傅山：《家训·字训》。
[2] 羊欣：《采古来能书人名》。
[3] 韩愈：《石鼓歌》。

这是评书，又是斥人。作为艺术主体的书家来说，最可贵的是自立自主，不随他人俯仰的精神。所谓"人奇字自古"，所谓"予极不喜赵子昂，薄其人，遂恶其书"，均是针对书家的主体精神而言。在傅山看来，媚、巧均非正，均非真，"若新妇子百般妆点"，描眉画鬓，点缀修饰，完全是为了取悦他人。书家有风骨，具本色，所以完全不必借巧心和媚态来作伪饰，只需将一派真态真意真性情自然流露便可。

"丑"，本来就是与"美"相互对立又相互依存的一对范畴，如宋代欧阳修《集古录》中跋王献之帖云：

> 逸笔余兴，淋漓浑洒，或妍或丑，百态横生……

但长期以来，人们将"丑"摒弃于书法之外，一味求"美"，为"美"而奇巧，为"美"而不惜百般虚饰。"美"，早已不是原来之美了。傅山在这里将"丑"与"媚"相对应，意即在此，而此处的"丑"，便是指真率和本色。

与"巧""媚"相辅承的是"轻滑"和"安排"，傅山认为，这是达到"不期如此，而能如此""书法佳境"的障碍，而解决这一点，只有从篆隶古法中去寻求途径：

> 楷书不知篆隶之变，任写到妙境，终是俗格。

> 所谓篆隶八分，不但形相，全在运笔转折活泼处论之。俗字全在人力摆列，而天机自然之妙，竟以安顿失之。按他古篆隶落笔，浑不知如何布置。若大散乱，而终不能代为整理也。

> 汉隶之不可思议处，只是硬拙，无布置等当之意，凡偏旁左右宽窄疏密，信手行之，一派天机。

<div align="right">傅山《家训·字训》</div>

所谓"大散乱"，所谓"信手行之，一派天机"，就是傅山为被帖学凋疏、靡弱书风所困的书家所开出的美学新境。

傅山的"四宁四毋"是清初书法批评振聋发聩最具力度的第一声，但绝非空谷绝响。在其时其后，在碑学兴起之前的清前期，不满帖学靡弱之风、极力挣脱思想束缚的书家都在积极探求书法新路并发出寻求变革的呼声。顾炎武、朱彝尊、王澍等人对篆隶的研究和考评、推赞，无疑对书家欲以挣脱帖学笼罩而寻求取法新域提供了审美视阈和源泉。而陈奕禧、何焯、杨宾等人对六朝碑刻从审美所作一观照和分析也已经开始并不乏深度。如陈奕禧在评价《张猛龙碑》时所说：

> ……其构造耸拔，具是奇才，承古振今，非此无以开示来学，用笔必知源流所出。……吾观赵吴兴能遍学群籍而不厌者，董华亭虽心知而力不副，且专以求媚。谁为号呼悲叹，使斯道嗣续不绝？古人一条真血路，及是不开，他日榛芜，尽归湮灭，典型沦坠，精灵杳然，后生聋瞽，鬼能不再为夜台耶？

<div align="right">陈奕禧《隐绿轩题识》</div>

陈奕禧明确指出，由于历史原因而几遭湮灭的北碑古法，其实是"古人一条真血路"。陈氏以他对北碑审美的重新认识，开启了碑学兴盛的开端。

此外，杨宾书论中亦有不少精见，显示出其书法观念亦远较帖学开放和深刻：

> 山谷老人云："书要多拙于巧。"陆象山曰："大抵是古得些子为贵。"今人书往往相反，

非一脸市井气，则搽脂抹粉，如倚门妓耳。"

《墨庄漫录》云："学书当作意，使前无古人，凌厉钟、王，直出其上，始可自立。若直尔低头就其规矩，不免为之奴笔。"此虽似乎大言，而理实如是，思之殊觉有味。

学书在得笔法，而会古人之意，不在学其规模。不则学《圣教》成院体，学欧、颜成屏幛体，学褚近俳，学旭、素近怪，学米近野，学赵近俗，学董近油，反成不治之病矣。书佳者，草稿、药方、马券、门状皆可传，如其不然，虽佳纸精素，勒之钟鼎玉石，愈矜持愈见其丑，亦属何益？

<div align="right">杨宾《大瓢偶笔》</div>

以强烈的艺术反叛精神著称于时的以金农、郑板桥为首的"扬州八怪"，在强调书家张扬自主精神的时候，矛头所指的是"书圣"及其地位：

会稽内史负俗姿，字学荒疏笑骋驰。耻向书家作奴婢，华山片石是吾师。

<div align="right">金农《鲁中杂诗》</div>

英雄何必读书史？直掳血性为文章。不仙不佛不贤圣，笔墨之外求主张。

<div align="right">《郑板桥集·偶然作》</div>

目眩神摇寿外翁，兴来狂草如活龙。胸中原有云烟气，挥洒全无八法工。

<div align="right">汪士慎《老吟十首》</div>

黄涪翁有杜诗抄本，赵松雪有左传抄本，皆为当时倾慕，后人珍藏，至有争之而致讼者。板桥既无涪翁之劲拔，又鄙松雪之滑熟，徒矜奇异，创为真隶相参之法，而杂以行草，究之师心自用，无足观也。

<div align="right">郑板桥跋《四子书真迹》</div>

无疑，这种桀骜不驯、风骨铮铮的疾呼，已预示着变革大潮行将涌来。

傅山"四宁四毋"是清代书法批评最有力度的第一声。无论是对董、赵书风的贬斥，还是对奴俗气格的蔑视，傅山的批评，都是鲜明的、尖锐的，因而它具有如下两点意义：

一、通过对巧媚书风的批判以使书家挣脱影响创造精神得以张扬的束缚和桎梏；

二、明中叶以来，不少书家（包括徐渭、倪元璐、黄道周、张瑞图等）都在为书法创作寻求新的出路，傅山从新的审美观念、审美取向上为他们的努力落实了生长点，为书法新格局的建构起到了思想上的奠基作用。

这就是傅山书法批评的价值与意义：审美上对碑学的先导作用，创作上对有清一代直接而深远的影响。

第三节　碑学的前奏：阮元与"二论"

如前所述，清中晚期书坛由帖学向碑学的转捩，是由前期书坛的种种因素所促成的。但这诸多因素的影响，对仍占主导地位的帖学所造成的实际动摇，仍然是微弱的。至阮元《南北书派论》《北碑南帖论》出，碑学体系框架开始构成，此前的零星之"火"才呼啸而渐成燎原之势，从而把起初并非

整体自觉的个人反叛与探索转化为一场有体系的、自觉的艺术流派追求与嬗变，为碑学，也为书学开始了向现代的新纪元发展的准备。

阮元（1764—1849），字伯元，号芸台、雷塘庵主，晚号怡性老人、擘经老人，江苏仪征人。乾隆五十四年（1789）进士，历任编修、詹事、山东、浙江学政，兵、礼户部侍郎，体仁阁大学士，加太子少保、太保衔，谥文达。阮元为当时朴学大师，曾在杭州创立诂经精舍，在广州创立学海堂。他是清代第一流的考据学者，因主编《经籍纂诂》、汇刻《皇清经解》而闻名。亦精于经书校勘，《十三经注疏校勘记》便是其力作并由此名高一时。著有《擘经室集》。阮元工书，所作醇雅清古，自见功力。清伍崇曜《石渠随笔跋》说"文达所作书，郁盘飞动，间仿《天发神谶碑》。"清方朔《枕经堂题跋〈百石卒史碑〉》云："阮文达公中年亦力学此碑……西湖之'诂经精舍'横额擘窠四大字，则纵横排宕，无一不神会此碑也。"阮元还以其精湛的考据学学养致力于金石之学，曾与毕沅共同编写《山左金石志》及《两浙金石记》《积古斋钟鼎彝器款识》等著作。在金石研究中，他广泛接触了大量宝贵的金石资料，并由此产生了著名的《南北书派论》和《北碑南帖论》。

"元二十年来留心南北碑石，证以正史，其间踪迹流派，朗然可见。"①阮元在"二论"中，对南北书派的发展统绪，师承源流与各自特点及其流传、盛衰第一次进行了深入考察与详细评析。他认为中国书法史自汉代后实际由南帖与北碑两大流派组成：

> 由隶字变为正书、行草，其转移皆在汉末、魏、晋之间。而正书、行草之分为南、北两派者，则东晋、宋、齐、梁、陈为南派，赵、燕、魏、齐、周、隋为北派也。

<div style="text-align:right">阮元《南北书派论》</div>

阮元不但将书法分为南北两派，而且列出两派各自代表书家，南派主要有：魏钟繇、卫瓘，晋王羲之、王献之，齐王僧虔，隋智永，唐虞世南。北派主要有：钟繇、卫瓘、索靖，后赵崔悦、卢谌，北魏高遵、沈馥，北齐姚元标，北周赵文渊，隋丁道护，唐欧阳询、褚遂良。接着，他以翔实的资料为我们勾勒出两派书风在宋代以前的统绪和盛衰：

> 南派不显于隋，至贞观始大显。然欧、褚诸贤，本出北派，洎唐永徽以后，直至开成，碑版、石经尚沿北派余风焉。南派乃江左风流，疏放妍妙，长于启牍，减笔至不可识。而篆隶遗法，东晋已多改变，无论宋、齐矣。北派则是中原古法，拘谨拙陋，长于碑榜。而蔡邕、韦诞、邯郸淳、卫觊、张芝、杜度篆隶、八分、草书遗法，至隋末唐初贞观、永徽金石可考，犹有存者。两派判若江河，南北世族不相通习。至唐初，太宗独善王羲之书，虞世南最为亲近，始令王氏一家兼掩南北矣。然此时王派虽显，缣楮无多，世间所习，犹为北派。赵宋《阁帖》盛行，不重中原碑版，于是北派愈微矣。

<div style="text-align:right">阮元《南北书派论》</div>

阮元认为，南派由于多用启牍，故此篆隶遗法衰退，而北派由于多应用于碑榜，所以保留了较多的"篆隶、八分、草书"笔法，而且一直到唐文宗的开成年间，由于丝绢和纸的应用范围有限，世间所书碑版、石经等场合仍沿用北派笔法。阮元指出，即使在唐代，王羲之书法亦并非一统天下。他的

① 阮元：《南北书派论》。

独尊，是统治者造成的，"先有李世民的推崇，后有赵宋《阁帖》的推广"。

阮元还指出世间流传之"帖学"也不是纯正的王书精髓。由于《兰亭》真迹的消失，人们所见所学之《兰亭》——《定武》本和《神龙》本——其实均为唐欧阳询、褚遂良等人的临本。但欧、褚两人并非南派笔法，"欧阳询书法，方正劲挺，实是北派"，"其实褚法本为北派"。[①]因此，世间所传所学的《兰亭》，又哪里是纯正的右军血统？关于此点，阮元在他的《跋王右军〈兰亭诗序帖〉》中有更为明确的表达：

> 王右军《兰亭修禊诗序》……原来已入昭陵……今《定武》《神龙》诸本皆欧阳率更、褚河南临拓本耳……真《定武》本虽欧阳学右军之书，终有欧阳笔法在内，犹《神龙》本之有河南笔法也。执《定武》而以为右军书法必全如是，未足深据也……世人震于右军之名，囿于《兰亭》之说，而不考其始末，是岂止晋、唐流派乎？《兰亭》帖之所以佳者，欧本则与《化度寺碑》笔法相近，褚本则与褚书《圣教序》笔法相近，皆以大业北法为骨，江左南法为皮，刚柔得宜，健妍合度，故为致佳。
>
> 帖学起初所本，已非纯正右军，何况后来一翻再翻，一拓又拓之本？
>
> 宋、元、明书家，多为《阁帖》所囿，且若《禊序》之外，更无书法，岂不陋哉？
>
> <div align="right">阮元《南北书派论》</div>

这是感叹，也是对现存书法创作状况的不满。这正是阮元和碑学一系的理论核心所在。无论是对碑派书法的寻绎还是由此对汉隶古法的上溯，都并非是为了复古。阮元之殚精竭虑，碑学诸家之孜孜探求的，均是着力于对现有艺术形式新境的开拓。"《禊序》之外，更无书法？"这不啻于为人们打开了一扇窗子。在《北碑南帖论》中，阮元指出：

> 古石刻纪帝王功德，或为卿士铭德位，以佐史学，是以古人书法未有不托金石以传者……前后汉隶碑盛兴，书家辈出。东汉山川庙墓无不刊石勒铭，最有矩法。降及西晋、北朝，中原汉碑林立，学者慕之，转相摩习。唐人修《晋书》、《南、北史》传，于名家书法，或曰善隶书，或曰善隶草，或曰善正书、善楷书、善行草，而皆以善隶书为尊。当年风尚，若曰不善隶，是不成上家矣。
>
> 唐太宗心折王羲之，尤在《兰亭序》等帖，而御撰《羲之传》，惟曰"善隶书，为古今之冠"而已，绝无一语及于正书、行草。盖太宗亦不能不沿史家书法以为品题。《晋书》具在，可以复案。而羲之隶书，世间未见也。

阮元通过上述论述意在证明，即使在唐代官方的比较重要庄严的场合，隶书也是有着其不可替代的作用的。他之所以推重北碑，也正是因为其保留隶意较南帖为多：

> 北魏、周、齐、隋、唐，变隶为真，渐失其本。而其书碑也，必有波磔，杂以隶意，古人遗法，犹多存者，重隶故也。隋、唐人碑画末出锋，犹存隶体者，指不胜屈。褚遂良唐初人，宜多正书，乃今所存褚迹，则隶体为多，间习南朝体书《圣教序》，即嫌飘逸，盖登善深知古法，非隶书不足以被丰碑而凿贞石也。宫殿之榜亦宜篆、隶，是以北朝书家，史传

① 阮元：《南北书派论》。

称之，每曰：长于碑榜。

阮元《北碑南帖论》

南帖，则由于其所赖以存在的媒介主要是"卷帛之署书"和尺牍等，且又与"隶古遗意"日趋愈远，故此在一些特定或较大的场合就难以胜任。阮元还以谢安请献之书太极殿榜，献之借口拒绝之事，指出以帖学来"一统"书坛，包揽一切是不妥当的。

李邕碑版名重一时，然所书《云麾》诸碑虽字法半出北朝，而以行书书碑，终非古法。故开元间修《孔子庙》诸碑，为李邕撰文者，邕必请张廷珪以八分书书之。邕亦谓非隶不足以敬碑也。唐之殷氏（仲容）、颜氏（真卿），并以碑版隶楷世传家学。王行满、韩择木、徐浩、柳公权等，亦各名家，皆由沿习北法，始能自立。

阮元《北碑南帖论》

唐人书法多出于隋，隋人书法多出于北魏、北齐。不观魏、齐碑石，不见欧、褚之所从来。……即如鲁公楷法，亦从欧、褚北派而来。其源皆出于北朝，而非南朝"二王"派也。

阮元《跋颜鲁公〈争座位帖〉》

《争座位帖》如溶金出冶，随地流走，元气浑然，不复以姿媚为念。夫不复以姿媚为念者，其品乃高，所以此帖为行书之极致。试观北魏《张猛龙碑》后有行书数行，可识鲁公书法所由来矣。

阮元《跋颜鲁公〈争座位帖〉》

这里，阮元将亦从"北派而来"的颜真卿《争座位帖》誉为"行书之极致"，已是对帖学所尊的王羲之"书圣"地位的公然挑战了。

阮元认为，帖学书家，主要向妍美一路发展，但唐代书家，其实大多并非"二王"书派：

《兰亭》一帖，固为千古风流，此后美质日增，惟求妍妙，甚至如鲁公此等书亦欲强入南派，昧所从来。是使李固搔头，魏徵妩媚，殊无学识矣。

阮元《跋颜鲁公〈争座位帖〉》

应该说，阮元对南北书派的各自特点、功用、美学、效果的分析与评价还是中肯的：

是故短笺长卷，意态挥洒，则帖擅其长；界格方严，法书深刻，则碑据其胜。

阮元《北碑南帖论》

盖端书正画之时，非此则笔力无立卓之地，自然入于北派也。

阮元《北碑南帖论》

但事实上，清代时晋人墨迹早已难觅，即使唐人孤本也极为罕见，那么，帖学的笔法，从何处汲取呢？阮元说：

右军书之存于今者，皆展转钩摹非止一次。怀仁所集、《淳化》所摹，皆未免以后人笔法羼入右军法内矣。然其圆润妍浑，不多圭角，则大致皆同，与北朝带隶体之正字原碑但下真迹一等者不同也。

阮元《王右军兰亭诗序帖二跋》

王著摹勒《阁帖》，全将唐人双钩响拓之本画一改为浑圆模棱之形……多不足据矣。

阮元《复程竹盦编修邦宪书》

昭陵《禊序》谁见原本？今所传两本，一则率更之《定武》，一则登善之《神龙》，实皆欧、褚自以己法参入王法之内。观于两本之不相同，即知两本之必不同于茧本矣。若全是原本，恐尚未必如《定武》动人，此语无人敢道也。

<div align="right">阮元《复程竹盦编修邦宪书》</div>

原来，广为流传并被誉为"天下行书第一"的《兰亭》传本，竟是南北书风结合的"宁馨儿"。

对于阮元的"南北书派"说，后来康有为提出异议，认为："书可分派，南北不能分派。"[1]其实，当时南方所流行的书体主流的确是以"二王"为代表的行草书体，治学严谨的阮元所提出的"南北书派论"并非故意标新立异，而是基于对大量史料的分析研究后所得。更为重要的是，没有阮元"二论"对其时金石学考据成果的归纳与梳理，没有其对那些零散的碑学资料的宏观把握，就不可能有以后碑学研究的由此深入。"伐木开道，作之先声"，正是阮元的功绩和意义所在。唯其先有阮元从繁杂凌乱而又浩瀚的大量资料中清理出"碑学"一派，为其正名，为其定位，为其构建体系的框架，才进而有碑学的"蔚为大国""如日中天"，真正为书学开出新纪元。

元笔札最劣，见道已迟，惟从金石、正史得观两派分合，别为碑跋一卷，以便稽览。所望颖敏之士，振拔流俗，究心北派，守欧、褚之旧规，寻魏、齐之坠业，庶几汉、魏古法不为俗书所掩。

<div align="right">阮元《南北书派论》</div>

阮元之用心，可谓良苦。其实阮元的《南北书派论》也只是"手段"而非"目的"。其深层的着力之处，则是通过对"北碑"（也包括汉隶）"古法"的挖掘来打破当时书坛由于帖学一统所形成的凋敝、衰微局面，从而构建书法的新格局。

在阮元的这一节，我们有意对其原文做了较多的引述。因为在我们看来，阮元书法理论虽然不是鸿篇巨制，但其中却闪耀着"史"的光芒。他的《南北书派论》和《北碑南帖论》虽然只是起了"伐木开道，作之先声"的作用，但这是碑学体系构架之前最为艰苦、困难的工作。阮元所做出的，是史学家第一流的贡献。

阮元提出了崭新的书法史观。他以大量的资料和研究成果为依据向人们宣称：过去我们所看到的书法历史是被扭曲了的历史，是被唐太宗、宋太宗等统治者一手导向歧路的历史。面对帖学日趋靡弱委顿，书法创作的面目愈来愈单一，书家视野愈来愈狭窄的现状，是应该还历史本来面目的时候了。

阮元的新的书史观念是以北碑南帖、南北书派为理论支柱的。这个理论支柱，既建立在丰富的金石考据成果和资料的基础之上，又有大量书家的创作实践、探索作为鲜活的实证材料，这一切，又被阮元这位当时第一流的史学家以他扎实的功力和造诣进行"处理"，于是，此前纷纭复杂的书法历史变得明晰起来、真切起来，也因而如被输入了新的血液一样而开始变苍白为鲜活。如果说，在阮元之前的碑派书家的探索尚属于个别局部和不乏盲目的散兵游勇式的反叛的话，那么它们对有千年巩固地位的帖学所造成的冲击和动摇是有限的。自阮元及其"二论"出，此前所有的探索与反叛才被纳入一

[1] 康有为：《广艺舟双楫·宝南》。

个主动而又极富生命力的系统之内，其批评的功能便由此强大起来。无论是傅山的"四宁四毋""扬州八怪"的标新立异，还是对大量金石所做的考证、诠释，对篆隶、北碑笔法的复兴，甚至上溯到明中叶徐渭对"八法"的革命，这一切，在阮元"宣言"的统领下都成为鲜活的、有新的审美价值、有极大发展意义、创造意义的艺术转化。

第四节　碑学的深化：包世臣与《艺舟双楫》

如果说，阮元及其《南北书派论》《北碑南帖论》已算得是正式拉开了清代碑学这场波澜壮阔的戏剧的大幕并顺利结束了"序曲"的演出的话，那么，继之而起的包世臣与他的《艺舟双楫》便是促使观众进入剧情，并逐步推向高潮的演出了。

包世臣（775—1855），字慎伯，号倦翁。安徽泾县人。嘉庆十三年（1808）举人，官新喻知县，后遭劾去官，寓居江宁（今江苏南京），自署白门倦游外史。工书，师承邓石如，初学唐宋，后法北碑。他分析自己的书法创作说："余性嗜篆分，颇知其意，而未尝致力，至于真、行、藁草之间，则不复后人矣。"可见其颇为自负。

包世臣著述有《安吴四种》内容涉及甚广，对农政、漕运、盐政、货币等也多有论述。《艺舟双楫》为其中一种，不分卷。所论包括文、书两艺，故名。《艺舟双楫》是包氏文艺观点和美学思想的集中体现和阐发。其中论书法部分主要有：《述书》上中下、《历下笔谭》《国朝书品》《答刘熙载九问》《答三子问》《自跋草书答十二问》《与吴熙载书》《论书十二绝句》《记两笔工语》《记两棒师语》等，皆包氏论书精粹。又通行《安吴论书》本两卷，上卷与上述同，下卷有《〈书谱〉辨语》《删定吴郡〈书谱〉序》《〈十七帖〉疏证》《完白山人传》及题跋杂述。世间流传尚有《书法津梁》四卷，内容与上述基本相同。

包世臣书法理论很芜杂，就形式来说，既有学书自述、答问，又有品级罗列、考证、信札、题跋、随笔和书家传记，没有一个清晰的轮廓，谈不上体系。但包氏庞杂的书论中却有着两个突出的特点：其一是包氏论书多平实语、切实语而少空洞、浮饰语，这与他通博宏达、留心经世致用"盖文之盛者，其言有物；文之成者，其言有序"[1]的文论主张是完全一致的。其二是他的书法理论虽没有完整的体系构建，但其中却有着一个鲜明突出的主题——尊碑，这正是其理论贡献和价值所在。

包世臣书论的尊碑精神，主要通过三个方面体现出来：第一是在总结其学书的过程和经验中，向读者详细介绍了他对笔法以及书法其他表现形式的探索与追求；第二是在碑帖考证基础上，对历代书家及其创作做了细致的梳理，从中挖掘有益的资料与启示，尤其为北碑诸品诠次第、述感受和析优劣以及对北碑笔法的挖掘、阐发，无论是对正处于"思变"却不乏盲目的当时书坛，还是对碑学的进一步深化都起到了积极的推动作用；第三是通过对清代前期至当时书家、作品的品级罗列，表现出他对现实创作的关注，其中最为推重邓石如，将其列为"神品第一"，虽令人觉得突兀，但其要旨也在于打破以"书圣"为偶像的帖学一统的旧格局，从而达到复兴北碑、开拓书法新境的目的。

[1] 康有为：《广艺舟双楫·宝南》。

包世臣书法最初也是取帖学一路，"余书得自简牍，颇伤婉丽"[①]。遂改习唐人欧、颜碑版，"以壮其势而宽其气"[②]。后又得虞世南《孔子庙堂碑》及枣版《阁帖》，冥心探索，深悟"右军真、行、草法皆出汉分，深入中郎；大令真、行、草法导源秦篆，妙接丞相"[③]及"八法起于隶字之始"[④]的学术概括。故此将笔法的研究与探索转向篆隶与北碑。

包氏论书以篆隶为极致，因为篆、隶、分书是后来真、行、草书发展的源头：

> 秦程邈作隶书，汉谓之今文，盖省篆之环曲以为易直。此所传秦、汉金石，凡笔近篆而体近真者，皆隶书也。及中郎变隶而作八分……魏、晋以来，皆传中郎之法，则又以八分入隶，始成今真书之形……大篆多取象形，体势错综；小篆就大篆减为整齐；隶就小篆减为平直；分则纵隶体而出以骏发；真又约分势而归于遒丽。相承之故，端的可寻。故隶真虽为一体，而论结字则隶为分源，论用笔则分为真本也。

<div align="right">包世臣《艺舟双楫·历下笔谭》</div>

所以他认为，论真、行书之优劣，也应以保留篆分遗意的多少来定：

> 古人论真、行书，率以不失篆、分意为上。后人求其说而不得，至以直点斜拂形似者当之，是古碑断坏，汇帖障目，笔法之不传久矣。

<div align="right">包世臣《跋荣郡王临〈快雪〉〈内景〉二帖》</div>

在包世臣之前的阮元，也曾专门强调了正、行、草书由隶书演变而来的史实，并且提出即使在唐代也仍然存在"若曰不善隶，是不成书家矣"[⑤]的状况，但其对隶书笔法未能做更深入的研究。包世臣补充了阮元书论的这个不足，将其研究的方向与焦点集中到笔法上来。他这样解释"篆分遗意"说：

> 篆书之圆劲满足，以锋直行于画中也；分书之骏发满足，以毫平铺于纸上也。真书能敛墨入毫，使锋不侧者，篆意也，能以锋摄墨，使毫不裹者，分意也。有涨墨而篆意浑，有侧笔而分意漓。

<div align="right">包世臣《艺舟双楫·答吴熙载九问》</div>

但这种具有"篆分遗意"的笔法愈到后世愈趋浇薄，唯六朝人所书尚能保存较多：

> 大凡六朝相传笔法，起处无尖锋，亦无驻痕，收处无缺笔，亦无挫锋，此所谓不失篆分遗意者。

<div align="right">包世臣《艺舟双楫·答吴熙载九问》</div>

> ……《郑文公》字独真正，而篆势、分韵、草情毕具。其中布白本《乙瑛》、措画本《石鼓》，与草同源，故自署曰草篆，不言分者，体近易见也。

<div align="right">包世臣《艺舟双楫·历下笔谭》</div>

> ……《经石峪》大字、《云峰山五言》《郑文公碑》《刁惠公志》为一种，皆出《乙瑛》，

① 包世臣：《艺舟双楫·述书上》。
② 包世臣：《艺舟双楫·述书上》。
③ 包世臣：《艺舟双楫·述书上》。
④ 包世臣：《艺舟双楫·述书下》。
⑤ 阮元：《北碑南帖论》。

有云鹤海鸥之态。《张公清颂》《贾使君》《魏灵藏》《杨大眼》《始平公》各造像为一种，皆出《孔羡》，具龙威虎震之规。《李仲璇》《敬显儁》别成一种，与右军致相近，在永师《千文》之右，或无卫瓘而无可验证……《朱君山碑》用笔尤宕逸，字势正方整齐，而具变态，其行画特多偏曲，骨血峻秀，盖得于秦篆。

<div align="right">包世臣《艺舟双楫·历下笔谭》</div>

北朝书不仅保留篆隶古法多，而且对后世的启迪也多，这自然又有其自身的发展规律在起作用：

北朝隶书(即真书——笔者注)，虽率导源万篆，然皆极意波发，力求跌宕。凡以中郎既往，钟、梁并起，各矜巧妙，门户益开，踵事增华，穷情尽致。而《般若碑》浑穆简静，自在满足，与《郙阁颂析理桥》同法，用意逼近章草，当是西晋人专精蔡体之书，无一笔阑入山阴，故知为右军以前法物，拟其意境，惟有香象渡河已。平原、会稽各学之，而得其性之所近。

<div align="right">包世臣《艺舟双楫·历下笔谭》</div>

如果说阮元之尊碑尚停留在对一种新的审美取向的最初选择而未能来得及做出更细致、更深入地开掘的话，包世臣的尊碑可就切实得多、深刻得多了：

余见六朝碑拓，行处皆留，留处皆行。凡横、直平过之处，行处也；古人必逐步顿挫，不使率然径去，是行处皆留也。转折挑剔之处，留处也；古人必提锋暗转，不肯笔撅墨旁出，是留处皆行也。

<div align="right">包世臣《艺舟双楫·述书中》</div>

北碑画势甚长，虽短如黍米，细如纤毫，而出入收放、俯仰向背、避就朝揖之法备具。起笔处顺入者无缺锋，逆入者无涨墨，每折必洁净，作点尤精深，是以雍容宽绰，无画不长。

<div align="right">包世臣《艺舟双楫·历下笔谭》</div>

遍览此前的中国书法理论，应该说，包世臣对北碑笔法的这种深入研究，是绝无仅有的。也正因此，包氏将碑学的复兴又扎扎实实地向前推进了一步。阮元"二论"中虽然大声疾呼，期望"颖敏之士，振拔流俗，究心北派"，但在谈及北碑时使用的仍是"拘谨拙陋"等形容词，也由此可以推想，那些帖学一派的书家是如何轻视、蔑视在他们看来是如此轻率、如此拙陋的北碑。包氏所殚精竭虑、孜孜以求的，正是从这众多表面轻疏拙陋的北碑资料中爬梳，整理出足以使碑派一系自立于书坛的碑派笔法来。无论论文或是论书，包世臣都十分强调"法"的重要。但他所重视的"法"并不是固定成了模式的、僵化的死规矩，而是神明变化的自然之"法"："如制药冶金，随其熔范。形依手变，性与物从。"[1]包世臣对笔法研究之精细深入，在整个中国古典书论中也是为数不多的一个，比如他结合历代书家作品评论"八法"的功用及"八法"之间的关系，他对从执笔到指法、运笔、结字、布局、墨法等一系列环节具体而微的研究和论述，都体现出他的务实精神。但包世臣对"法"的理想追求绝不是机械的、胶柱式的。他所努力的，是为由于帖学的每况愈下和"馆阁体"已将书家创造活力窒息殆尽而日趋凋敝、靡弱的书坛寻求转机，寻求一套能使清代书法走出困境的新体系及其新"法"。而北碑笔法正是他所理想的。包世臣认为，北碑中也有"法"，但不是那种"断鹤续凫""削足适履"

① 包世臣：《艺舟双楫·与杨季子论文书》。

之"法"，小至"短如黍米""细如纤毫"，大至"出入收放、俯仰向背、避就朝揖"，这是从局部到整体的更为自然也更为生动之"法"。以此来与唐、宋以后书作比较，则高下立判：

> 北碑字有定法，而出之自在，故多变态；唐人书无定势，而出之矜持，故形板刻。

> 后人着意留笔，则驻锋折颖之处墨多外溢，未及备法而画已成。故举止匆遽，界恒苦促，画恒苦短，虽以平原雄杰，未免斯病。至于作势裹锋，敛墨入内，以求条畅手足，则一画既不完善，数画更不变化，意恒伤浅，势恒伤薄，得此失彼，殆非自主。山谷谓征西《出师颂》笔短意长，同此妙悟。然渠必见真迹，故有是契。若求之汇帖，即北宋枣本，不能传此神解，境无所触，识且不及，况云实证耶。
>
> <div align="right">包世臣《艺舟双楫·历下笔谭》</div>

对于唐、宋及后人来说，既无右军书写《兰亭序》时的悦人心性之境，更不具备晋人的学养胸襟与气度，又怎能期望通过那一翻再翻早已不存原书者神采的汇帖而与晋人相对话、相交流呢？所以后人之书虽欲步踵前人之"法"实在是困难极大的：

> 用笔之法，见于画之两端，而古人雄厚恣肆令人断不可企及者，则在画之中截。盖两端出入操纵之故，尚有迹象可寻；其中截之所以丰而不怯、实而不空者，非骨势洞达，不能倖至。更有以两端雄肆而弥使中截空怯者，试取古帖横直画，蒙其两端而玩其中截，则人人共见矣。中实之妙，武德以后，遂难言之。
>
> <div align="right">包世臣《艺舟双楫·历下笔谭》</div>

"中实之妙"，是阮元对古代笔法研究的又一贡献。书法由上古、秦、汉、魏、晋六朝的古朴浑穆，沿至唐、宋、元、明、清，之所以笔力日趋羸弱，原因自然有多种，表现也不止一端，但其最基本的"元件"——点画与笔法的逐渐退化是重要的一点。包氏对此分析说：

> 汉人分法，无不平满。……古碑皆直墙平底，当时工匠知书，用刀必正下以传笔法。后世书学既湮，石工皆用刀尖斜入，虽有晋、唐真迹，一经上石，悉成尖锋，令人不复可见始艮终乾之妙。故欲见古人面目，断不可舍断碑而求汇帖已。
>
> <div align="right">包世臣《艺舟双楫·述书中》</div>

这里的"平满""中实"之意，均是在强调点画的质地，而这，是与古人用笔方法与后人不同所致。包氏论书还重力度：

> 北朝人书，落笔峻而结体庄和，行墨涩而取势排宕。万毫齐力，故能峻；五指齐力，故能涩。
>
> <div align="right">包世臣《艺舟双楫·历下笔谭》</div>

> 屏去模仿，专求古人逆入平出之势。
>
> <div align="right">包世臣《艺舟双楫·述书上》</div>

所谓"取势排宕""万毫齐力"，所谓"逆入平出"，都是一种力的表现，这种透过点画和笔法体现出来的"力"，正是后人所缺乏的：

> 后人撇端多尖颖斜拂，是当展而反敛，非掠之义，故其字飘浮无力也。……后人或尚兰叶之势，波尽处犹婀娜再三，斯可笑矣。
>
> <div align="right">包世臣《艺舟双楫·述书下》</div>

结字本于用笔，古人用笔悉是峻落反收，则结字自然奇纵，若以吴兴平顺之笔而运山阴矫变之势，则不成字矣。

<div style="text-align:right">包世臣《艺舟双楫·答吴熙载九问》</div>

包世臣对后世人书的批评，就用笔方面来说，主要指出其"着意留笔""作势裹锋""仰笔尖锋""波尽处犹婀娜再三"的弊病。这些弊病若与古人的尚质朴、尚厚重、尚自然相比，的确是画蛇添足，做作而浅薄，这就从根本上动摇了帖学所赖以存在、流传的基础。

除了笔法之外，包世臣还从章法布局方面对赵孟頫提出了批评：

吴兴书笔专用平顺，一点一画、一字一行，排次顶接而成。古帖字体大小颇有相径庭者，如老翁携幼孙行，长短参差，而情意真挚，痛痒相关。吴兴书则如市人入隘巷，鱼贯徐行，而争先竞后之色人人见面，安能上下左右空白有字哉！

<div style="text-align:right">包世臣《艺舟双楫·答吴熙载九问》</div>

"情意真挚""痛痒相关"是包氏对章法布局理想境界的生动描述。他综合邓石如的"字画疏处可以走马，密处不使透风，常计白以当黑，奇趣乃出"[1]与黄乙生"书之道，妙在左右有牝牡相得之致"[2]的两家之说，提出于平正中求变化，在变化上追求更高层次的统一与和谐的至高境界——"气满"说：

左右牝牡，固是精神中事，然尚有形势可言。气满，则离形势而专说精神，故有左右牝牡相得而气尚不满者。气满则左右牝牡自无不相得者矣。言左右，必有中，中如川之泓，左右之水皆摄于泓。若气满，则是来源极旺，满河走溜，不分中边，一目所及，更无少欠阙处。然非先从左右牝牡用功力，岂能幸致气满哉！气满如大力人精通拳势，无心防备，而四面有犯者，无不应之裕如也。

<div style="text-align:right">包世臣《艺舟双楫·答吴熙载九问》</div>

这是包世臣对邓、王二说的一种提升，也是他对书法从形质到精神的一个颇具辩证思想的高度概括。由此，包氏通过"始于指法，终于行间"的条贯缕析而又具体而微的一系列研究与梳理，将一系列具体的、基本的技法形式推导并提升到书法艺术的至高境界。这是对阮元书论的补充，也是此前之书法理论所没有做到的。

毋庸置疑，清代碑学运动是中国书法史上一次意义深远的变革，其在学术基础、审美观点、创作思维、取法对象等一系列范畴中都有着极大的开拓，由此而形成碑学体系的完整构筑。在这一新体系的构建中，包世臣的以笔法研究为核心的学术成果，充实完善了碑学体系。由于他的努力，碑学对帖学的挑战，碑学对其时靡弱书风的转换，由阮元的理想开始转为对具体问题的落实，同时也为碑学书家的创作实践提供了扎实的"物质材料"和最佳参照。也可以说，清代碑学美学思想的自觉，在包世臣及其书论上得到了集中的体现。

关于包世臣的影响，无论在当时还是其后，都是深刻的，这一点，我们仅举两例即可窥得一斑。

① 包世臣：《艺舟双楫·述书上》。
② 包世臣：《艺舟双楫·述书上》。

一例是清代启蒙主义思想家龚自珍在得到包世臣所赠《瘗鹤铭》拓本后的赋诗：

从今誓学六朝书，不肄山阴肆隐居。万古焦山一痕石，飞升有术此权舆。

"二王"只合为奴仆，何况唐碑八百通！欲与此铭分浩逸，北朝差许《郑文公》。

另一例是包世臣卒后三年出生的碑学另一位大师级人物，因领导"戊戌变法"而震动全国的康有为。他把自己的书学理论专著步包世臣而命名，这就是集碑学之大成的——《广艺舟双楫》。

第五节　批评的辩证：刘熙载与《书概》

刘熙载及其书法理论，是清代书法批评的另一座丰碑。

刘熙载（1813—1881），晚清著名经学家和文艺理论家。字伯简，号融斋，晚号寤崖子。江苏兴化人。道光二十四年（1844）进士，官至左中元、广东学政。晚年主讲上海龙门书院。一生以治经学为主，特别精通音韵、算数与天文，旁及子、史、诗、赋、词、曲、书法。学问广博，著述甚富，有《四音定切》《说文双声》《说文叠韵》《持志塾言》《昨非集》和《艺概》，汇刻为《古桐书屋四种》；又有《古桐书屋札语》《游艺约言》《制艺书顾》，汇刻为《古桐书屋续刻三种》。

刘熙载是一位思想深刻敏锐、修养精湛全面的艺术理论家，晚清时期的艺坛、书坛由于他的出现而使波谲激荡的学术苑地平添一种蕴藉潋滟的风采。

刘熙载的艺术思想和观点主要集中在《艺概》中。该书分为《文概》《诗概》《赋概》《词曲概》《书概》《经义概》六部分，内容广泛宏富，《艺概》在形式上较典型地体现了中国古代文艺批评的传统方法——评点法，以直感体验为主，不做细密的分析与论证，但内涵极为丰富，确如他在"自叙"中所言，"举此以概乎彼，举少以概乎多"，"以明指要"。

《书概》全面涉及书法艺术的各个方面。由于其时在资料方面占有的优势，同时又因时代发展所带来的新观念和哲学思想的观照、统辖，因而使刘熙载对所论能进行"史"的把握和归纳，具有内在缜密而周到的逻辑性。这一切，构成了刘熙载书法理论的札记式撰写形式和内在逻辑的严密性特征。

《书概》共由245条札记式散论汇辑而成。概而言之，集中体现出以下五个方面的意义。

一、深刻的书法本体观

刘熙载是以"意象"说来作为《书概》一书的开端的：

圣人作《易》，立象以尽意。意，先天，书之本也；象，后天，书之用也。

"立象尽意"其实也是中国古代哲学、美学的重要命题。此说源于《易·系辞传》：

子曰：圣人立象以尽意，设卦以尽情伪，系辞焉以尽其言，变而通之以尽利，鼓之舞之以尽神。

我们的先人很早就注意到了人的精神与形象的关系：人的主体意识（意志、愿望、情感）能够通过形象的东西（客观事物、言辞、歌舞）而得到清楚、充分、完美的表达。将这一思想移用于艺术审美，则使艺术家自觉地意识到，艺术的实现是"意"与"象"的融洽结合；艺术创作要以抒发主体内

在的思想情感为中心，"象"则为之服务。

在中国古代书法理论中，以自然之象来比喻、观照书法是非常普遍的一个现象。汉代蔡邕已在书论中大量使用这种形象生动的比喻：

> 为书之体，须入其形，若坐若行，若往若来，若卧若起，若愁若喜，若虫食木叶，若利剑长戈，若强弓硬矢，若水火，若云雾，若日月，纵横有可象者，方得谓之书矣。

<div align="right">蔡邕《书论》</div>

> 夫书肇于自然，自然既立，阴阳生焉；阴阳既生，形势出矣。藏头护尾，力在字中，下笔用力，肌肤之丽。故曰：势来不可止，势去不可遏。

<div align="right">蔡邕《九势》</div>

但刘熙载认为这只是书法艺术本质的一面。自然之象，造就了书法之美，但远远不够，它只是书法之"用"而非其"本"。"本"是什么？即刘熙载所说之"意"。这个由书法家主观精神及其对世界客观规律的认识和把握之"意"，借助于自然之"象"而得以表现、渲抒，这才是书艺的本质。

这就是刘熙载在《书概》开端所表达的命意所在——书法是尚意的艺术，书象是书意的审美显现。二者是本、用关系，主、客关系。

无疑，这是对蔡邕"肇于自然"说的有价值的补充和完善。如果再结合刘氏的另一段话来进行思考，我们对此将会有更为深切的认识。这是在《书概》全书即将结束时的一节：

> 书当造乎自然。蔡中郎但谓书肇于自然，此立天定人，尚未及乎由人复天也。

"肇于自然"之"自然"，是客观存在的"自然"，谈不上书家主体意识、创造意识的主导与发挥。"造乎自然"的"自然"，是经过了书法家心灵、情感所浸润、灌注，书法家艺术思维、艺术手法"处理"后创造出来的艺术的"自然"。正是在这个主客体发挥各自功能、作用的创造过程中，显示出书法家主体精神对"自然"的征服与超越——刘熙载所推重的"由人复天"的意义就在于此。

这一显示人的本质力量——创造精神——的极其深刻的艺术思想和至高境界，其实历来为中外许多艺术家所追求。唐代李贺有诗句云：

> 笔补造化天无功。

德国歌德也有论述：

> 艺术家对于自然有着双重关系：他既是自然的主宰，又是自然的奴隶。他是自然的奴隶，因为他必须用人世间的材料来进行工作，才能使人理解；同时他又是自然的主宰，因为他使这种人世间的材料服从他的较高的意旨，并且为这较高的意旨服务。艺术要通过一种完整体向世界说话。但这种完整体不是他在自然中所能找到的，而是他自己的心智的果实，或者说，是一种丰产的神圣的精神灌注生气的结果。

<div align="right">歌德《歌德谈话录》</div>

而刘熙载本人更是不止一次地对此给予强调，他在其另一部艺术专著中说：

> 无为之境，书家最不易到。如到，便是达天。

<div align="right">刘熙载《游艺约言》</div>

作书者当如自天而来。

<div align="right">刘熙载《游艺约言》</div>

这里的"天"，已是由艺术家所"变"之"天"，是由书家神圣主体精神灌注而创造之"天"。所谓"功均造化"，所谓"天人合一"，所谓"道术之大原，艺事之极本"[①]，大概指的就是这一至高境界吧。刘熙载在这里所触及的，是书法艺术最基本也最高级、最本质的哲学命题，正是在此论述中，书法作为艺术的本质属性和观念得到了准确的定位。

二、对书法家主体个性、创造精神的推扬

我们在研究刘熙载为书法艺术做本质概括的过程中发现，其另一个重要的艺术思想——对书法家主体个性和创造精神的高扬和推重——几乎同时凸现出来。既然，刘氏定位书法为"意，书之本""象，书之用"；既然，书法应当"造乎自然"而不仅仅是"肇于自然"，书法作为艺术的最高境界是"由人变天"，那么很自然的，书法家，在整个艺术活动中的主体作用，能动积极作用便绝不是可有可无或有丝毫轻忽的。由此我们才可以理解刘氏在此书中，何以会提出如此之多的有关书家主体精神的命题——比如"心学"说、"书如其人"说等等。由此我们也才真正能够得以把握《书概》一主的题旨，便是着重在于全面阐发书艺中的主、客体关系问题。书中几乎所有的部分皆围绕此主题而生发、展开。

刘熙载推扬书家主体精神的思想更突出体现在《书概》的最后一部分，在这一可以视为书家精神专论的部分的开头说：

扬于以书为心画，故书也者，心学也。心不若人而欲书过之，其勤而无所也宜矣。

这是一段极富内涵的语言。刘熙载在这里提出的"心学"说，包含着极为深刻而丰富的意蕴。

"书为心画"是汉代扬雄提出的一个重要文艺观点，载于他的《法言·问神》中：

面相之，辞相适捡中心之所欲，通诸人之嚚墙者，莫如言。弥纶天下之事，记久明远，著古昔之唔唔，传千里之忞忞者，莫如书。故言，心声也；书，心画也。声画形，君子小人见矣。声画者，君子小人之所动情乎？

这里扬雄的意思是，语言与文字可以把心灵和情感形象化，使人们便于从直观中看到一种人格精神。因为这个观点也非常符合书法艺术的根本特征——形象直观与情感表现，故此多为书论家、批评家引用。

"心学"一语，出于明代心学美学思潮。以"阳明心学"和"心学异端"为思想基础的明代心学美学思潮源于王守仁为坚持儒家内圣之学的伦理要求而标举的"良知"和道德心本体。这个建树在人的心灵中的道德心本体和人的自然感性相纠结，使伦理与心理交融为一体，此即为"阳明心学"，后又流变衍生出标举自然人性论，从而使"心"由道德理性本体变成自然感性实体的"心学异端"。二者发展形成明代心学美学思潮的三个突出特征：一、从情到欲；二、从雅到俗；三、个性意识。

明代心学美学思潮是中国美学史上独放异彩的一页。尽管就哲学意识来说还很朦胧，但其从道德

① 钱锺书：《谈艺录》。

理性到自然感性的异端走向，其艺术审美追求中个性意识的觉醒与反权威精神，都富于极久远的启蒙意义。即在明代当时，李贽对"我"的强调、徐渭的"贵本色"、袁宏道的"师心不师道"、汤显祖的"弟云理之所必无，安知非情之所必有"等等，均是对其影响的反映。

显然，刘熙载在这里借用"书为心画""心学"，均意在强调书家主体精神、个性意识在创作活动中的重要作用。归根结底，艺术的意义在于表现"人"这个天之骄子，书法，亦不例外。为此，刘熙载在《艺概》中作了多角度、多方位的阐发。如谈"意"：

> 唐太宗论书曰："吾之所为，皆先作意，是以果能成。"虞世南作《笔髓》，其一为《辨意》。
>
> 盖书虽重法，然意乃法之所受命也。

"作意"，是指充分调动书法家的创造性思维以更好表现书家之"意"，它在创作中有着举足轻重的作用。即使是必须看重的法度，也是为其服务的。但这个"意"，又绝非平庸凡俗之"意"：

> 东坡论吴道子画："出新意于法度之中，寄妙理于豪放之外。"推之于书，但尚法度与豪放，
>
> 而无新意妙理，末矣。

"意"新，"理"妙，方有可能创作出意法相得、心融手畅的佳作来。"新""妙"两字也是对书法家主体精神与创作思维所提出的要求。再如谈"神"：

> 学书通于学仙，炼神最上，炼气次之，炼形又次之。
>
> 书贵入神，而神有我神、他神之别。入他神者，我化为古也；入我神者，古化为我也。

形、气、神三者，刘熙载以为"神"为最高境界，但也有区别："他神"与"我神"。也即是说，在这个至高境界和层次上，仍然存在着书家主动精神、创造精神是否得到发挥的问题。"他神"，指古人之"神"，传统之"神"甚至时人之"神"，"我神"则是书家自己所独有的"家园"。"我化为古"与"古为化我"，主、宾位置的不同，却体现出书法家主体精神的主动与被动，积极与消极，更体现了两种截然不同的艺术追求和境界。

先谈"志"，又谈"性情"，又谈"意"谈"神"，如此迤逦行来，至此，刘熙载方概括说：

> 书，如也。如其学，如其才，如其志，总之曰如其人而已。
>
> 贤哲之书温醇，骏雄之书沈毅，畸士之书历落，才子之书秀颖。

"书如其人"之"人"，其实是指其"学""才""志"——由此而组成的书法家素养、书法家精神，而非社会地位、政治地位以及道德伦理如何。所谓"贤哲"，所谓"骏雄"，所谓"畸士""才子"，均指书法家精神的独有特征。作为社会、政治属性的人，是渺小的、被动的；作为艺术家的人，其精神世界是异常丰富的、生动的、积极的、充满生命活力而又独特的。结合刘熙载的整个艺术思想和见解，此时我们可以看到，如果将"书如其人"仅仅片面地理解为人的政治作为与品行，而非从艺术的角度去分析和把握，该是多么狭隘、机械！正是有历史上无数书法家以其独有的、其他任何人不可代替的、灌注着其蓬勃精神的创造活动，才给我们留下了如此斑斓、如此绚丽、如此感人至深的艺术精品。我们透过那一帧帧一卷卷的散发着幽香的篇什，得以窥见那一个个由主客观世界所折射、影响、浸染的艺术家丰富、深邃、生动、鲜活的精神世界。

刘熙载在《书概》一部分中对书家主体精神的关注和推扬是一个大命题。这个大命题大文章一直绵绵延延从古作到今。

南朝梁袁昂《古今书评》中对"二王"书法的描述已是对此命题的着笔:

> 王右军书如谢家子弟,纵复端正者,爽爽有一种风气。王子敬书如河、洛间少年,虽皆充悦,而举体沓拖,殊不可耐。

这种对书家精神的关注,到唐、宋得到更为突出的反映:

> 思虑通审,志气平和,不激不厉而风规自远。
>
> <div align="right">孙过庭《书谱》</div>

> 书初无意于佳乃佳尔……吾书虽不甚佳,然自出新意,不践古人,是一快也。
>
> <div align="right">苏轼《论书》</div>

> 学书须要胸中有道义,又广之以圣哲之学,书乃可贵。若其灵府无程,政使笔墨不减元常、逸少,只是俗入耳……士大夫处世可以百为,唯不可俗,俗便不可医也。
>
> <div align="right">黄庭坚《论书》</div>

随着社会和时代的更迭与人们关注的焦点的不同,在论及书法家精神时更侧重于道德品行及"政治表现"的情况也已出现:

> 呜呼,鲁公可谓忠烈之臣也……其发于笔翰,则刚毅雄特,体严法备,如忠臣义士,正色立朝,临大节而不可夺也。
>
> <div align="right">朱长文《续书断》</div>

> ……至于褚遂良之遒劲,颜真卿之端厚,柳公权之庄严,虽于书法,少容夷俊逸之妙,要皆忠义直亮之人也。若夫赵孟頫之书,温润闲雅,似接右军正脉之传,妍媚纤柔,殊乏大节不夺之气。所以天水之裔,甘心仇敌之禄也。
>
> <div align="right">项穆《书法雅言》</div>

作为社会成员,书法家与常人一样,也不可避免地要受到时代、社会政治因素的制约和影响,其主观精神当然也带有这种影响的烙印和痕迹,但这也只是书家丰富精神世界的一个部分,一个侧面。作为艺术家的书家,其天分、才情、学识、艺术修养和功力更在其艺术风格的形成和创作过程中起关键作用。书法家在创作时的精神活动是极其微妙的,而对于书法理论来说,恐怕更应注意书法家丰富精神世界中对创作起艺术作用的那部分因素,否则,我们拿同样的尺度来评析颜真卿、柳公权、黄道周、傅山等的作品,而换之以蔡京、王铎、郑孝胥等就可能讲不通。

在对唐代书法的评论中,刘熙载谈到怀仁集《圣教序》时有段话颇堪玩味:

> 学《圣教》者致成为院体,起自唐吴通微,至宋高崇望、白崇矩益贻口实。故苏、黄论书但称颜尚书、杨少师,以见与《圣教》别异也。其实颜、杨于《圣教》,如禅之翻案,于佛之心印,取其明离暗合。院体乃由死于句下,不能下转语耳。小禅自缚,岂佛之过哉!
>
> <div align="right">刘熙载《书概》</div>

与此有异曲之妙的还有另外一段:

> 书重用笔,用之存乎其人。故善书者用笔,不善书者为笔所用。
>
> <div align="right">刘熙载《书概》</div>

这两段话既精彩又发人深省。书之学习,取法必得有慧心、悟心,而这首先在于书写者能否发挥

自己的主动积极精神。但此种睿识与洞见，可惜并不能使有些书写者醒悟。即就有关书法用笔的论述，历来阐发最多也最详，不少书写者也的确为此而矻矻孜孜，穷其一生之力而终无大获，原因固有多种，但"为笔所用"而"不能下转语"是其致命之处。"为笔所用"与"死于句下"，患的病相同——不能发挥自己的积极主体精神，在书家与具体形式技巧这一主、客体关系中，自己甘愿弃主为客，自然只能有如此结果。

创作、作品、风格的个性化，是艺术作为一种审美活动的根本要求。换言之，作为艺术，创作主体的个性作用在创作过程中是至关重要的。这就需要艺术家对艺术对象有敏锐、独特的审美感受和把握。契诃夫说，即使是已经观察了上千万的人，观察了千万年的月亮，也要得到自己的发现，而不是别人的、已经陈旧了的东西。巴尔扎克对这个问题的论述更具其特有趣味："众人看来是红的东西，他却看出是青的。"①正是由于艺术家的这种独特的审美体验、审美感受决定了他个性独具的艺术风格和创作追求。同样是黄山，渐江笔下表现的是幽深宁静之美，石涛体验到的则是奇异变幻之美。同样是将《圣教序》作为范本，颜真卿与杨凝式又各有所得，由此而形成他们迥然不同的风格。

总之，刘熙载通过对书法家主体精神进行多角度、全方位地观照、研究和论述，共同构成了他的"心学"说。这个具有深刻美学、哲学意义的命题，是刘熙载书法理论的一个重要组成部分，也是他对古典书法理论所作出的一个重要的补充和发展。

三、以富于哲理的思想对中国古代书法理论做辩证观照

刘熙载的思想体系包容非常广博，《清史稿》本传说他"生平于《六经》、子、史及仙释家言，靡不通晓，而一以躬行为重"。又说他治学"宗程、朱"，"兼取陆、王"。可见其思想体系以儒家为主，兼又博采、吸取各家各派。仅从《书概》中我们即可看到，他对我国古代思想文化的撷采是非常广泛宏博的。如：以《洛书》中的"五常""五性"来说明书法也要"取诸性而自足"；以佛家"翻案"的故事来比喻颜真卿、杨凝式的书法风格及其与集王《圣教序》的关系。还有，刘熙载在论述结字时引用了孙子兵法和阴阳家旋转九宫图位；论述"神""气""形"时引用了道家的"学仙""轻身法"等等。这些分别散蕴于中国古代各个门类但与书法艺术关系并非十分密切的思想片断与故事，被刘氏用来阐述书法艺术中一些较为深邃、玄奥和微妙的道理，取得了鲜明生动、言简意赅的效果。这还仅是一个方面，更为重要的是，博大精深、意蕴宏富的中国古代思想文化，还形成了刘熙载深刻而明晰的哲学思想，这在他的《艺概》中得到了集中而突出的表现，刘熙载也由此被美学界誉为"中国的黑格尔"。

《书概》也同样以其深刻的哲理和富于辩证的特色而给人们以颇多启迪。

刘熙载的辩证思想几乎包含其书法理论的各个方面。无论在论述书法本质、主客体关系及其一系列美学命题，还是在辨析阐发书体源流演变乃至用笔、结字、章法等一系列具体而微的细节，他都能以哲理之"光"去"烛照"。他尤其善于将一对既互相对立又相互联系的范畴在比较中分辨其异同及特征，从而揭示出其所深含的发展规律。可以说，这既是刘熙载论书论艺的最得心应手的思想方法之

① 巴尔扎克：《论艺术家》。

在《书概》开篇，刘熙载即指出"意"与"象"这一对最能反映出书法艺术深刻性和本质性的命题来进行哲学观照。

自蔡邕提出"适意"与"法象"这一对重要范畴时起，在中国书法发展的漫长历史中，它们就一直是书法理论家们最为关注也纠缠得最为复杂的问题。虽然，在具体的书法作品中，"意"与"象"是一个浑然一体的完整的结合物，但刘熙载在这里以简洁明白的语言指出其一为书之"本"，一为书之"用"，指明了它们相辅相成的主、客体关系。这里，刘氏所谈的"意"与"象""本"和"用"都具有浓厚的哲学色彩。

在中国传统哲学中，"本"和"用"又作"体"和"用"，常被用来表达事物内外、主客关系。汉代《论六家要旨》在谈到道家时说：

> 其术以虚无为本，以因循为用。

此处的"本"和"用"分别指内在的根本、根源和外在的功用、表现。清代王夫之《周易外传·大有》说：

> 天下之"用"，皆其"有"者也，吾从其"用"而知其"体"之有，岂待疑哉？"用"，有以为功效；"体"，有以为性情。"体""用"胥有而相需以实，故盈天下而皆持循之道。

此处的"体"指内在性情；"用"指外在表现。两者均通过对方而得以显示其存在。

如果，我们再结合刘熙载在《艺概》的另一部分《经义概》中的一段话来品味，"意"与"象"的问题一定会更为明确。他说：

> 文之为物，必有对也。然对必有主，是对者矣。

文学艺术如此，世界上万事万物也莫不如此。书法艺术中的"意"与"象"当然应是相辅相成浑然一体的，因为有了对方而显示出自己的存在，而且愈是对方的"到位"而愈使自己得以充分完美体现，但两者在性质上并非平分秋色。一个是驾驭对方，通过对方的完成来凸现自己，从而显示出其生命的光彩和活力；一个是因为反映了对方、表现了对方从而使自己的所有完美具有价值和意义。就这样，刘熙载把一个极为重要、复杂的书法课题，举重若轻地就给出了答案。哲学的力量，辩证的力量，于此只是一斑中的显示。

在从纵的方向来梳理书体演变及其风格特征时，刘熙载同样运用了对比分析的辩证方法：

> 篆书要如龙腾凤翥，观昌黎歌《石鼓》可知。或但取整齐而无变化，则隶人优为之矣。
> 篆之所尚，莫过于筋，然筋患其弛，亦患其急。欲去两病，趯笔自有诀也。
> 隶形与篆相反，隶意却要与篆相用。以峭激蕴纡徐，以倔强寓款婉，斯征品量。
> 正书居静以治动，草书居动以治静。

再看其论书家及其作品：

> 蔡邕洞达，钟繇茂密。余谓两家之书同道，洞达正不容针，茂密正能走马。此当于神者辨之。
> 《集古录》谓："南朝士人，气尚卑弱，字书工者，率以纤劲清媚为佳。"斯言可以矫枉，而非所以持平。南书固自有高古严重者，如陶贞白之流便是，而右军雄强无论矣。

中国书法批评史

或问颜鲁公书何似？曰：似司马迁。怀素书何似？曰：似庄子。曰：不以一沉着一飘逸乎？曰：必若此言，是谓马不飘逸，庄不沈著也。

由上举数例可以看到，刘熙载极擅长于比较批评，而在比较中，又能出之以说服力极强的辩证哲理，客观平和，不作惊人语，不作偏激语，不作空洞浮泛语，故此反而发人深省。这是因为辩证思维本身的"安身立命"之处即在于正确把握事物发展的根本规律，故此能有如此明晰睿智的思路与方法，并由此带来客观服人的效果。这种思想方法刘氏运用极为娴熟，可以说，在《书概》中，此类闪烁着哲理之光的精见与粹语俯拾即是，不胜枚举：

书要兼备阴阳二气。大凡沉着屈郁，阴也；奇拔豪达，阳也。

书要力实而气空，然求空必于其实，未有不透纸而能离纸者也。

书要心思微，魅力大。微者条理于字中，大者旁礴乎字外。

学书者始由不求工，继由工求不工。不工者，工之极也。《庄子·山木篇》曰："既雕既琢，复归于朴。"善夫！

论述书法艺术中较为抽象复杂的命题是如此，在分析具体技法与形式时也同样如此：

每作一画，必有中心，有外界。中心出于主锋，外界出于副毫。锋要始中终俱实，毫要上下左右皆齐。

书用中锋，如师直为壮，不然，如师曲为老。兵家不欲自老其师，书家奈何异之？

蔡中郎云："笔软则奇怪生焉。"余按此一"软"字，有独而无对。盖能柔能刚之谓软，非有柔无刚之谓软也。

凡书要笔笔按，笔笔提。辨按尤当于起笔处，辨提尤当于止笔处。

贯穿《书概》部分的辩证思想是刘熙载书法理论精华的重要组成部分之一。《老子》云："微妙元通，深不可识。"中国书法也是如此博大精深的艺术，但刘熙载以他坚实深刻的哲学思想为利器，剔罗爬梳，钩沉索隐，从书法艺术的传统中发掘出丰富的极有生命活力的深层含义，并以此建立起了书法理论在进入现代之前的又一座丰碑。同时，还有必要指出的是，如果从理论的批评功能、批判功能来评价，刘熙载的《书概》及其书论思想明显不如其前的阮元、包世臣以及在他之后的康有为等碑学理论家对当时书坛及书史所造成的冲击和震撼。但刘熙载的价值意义在于调节与平衡。就艺术发展来说，在一定时候、一定阶段的平衡和谐调又是绝对必要的。如果，我们的这个论断成立的话，那么，毫无疑问，这是应了辩证思想的运用和哲学对艺术介入的功效所致。

四、丰富的美学思想

美学思想也是刘熙载书法理论的思辨成果之一，这在其对"书法的风格和审美"的论述中有充分体现。

对古人法书的风格及其特点作分析和论述是中国书论的一个重要内容，只要是规模或篇幅稍大些的专著和著述大多如此。但刘熙载之贡献在于他对前人成果又做出的新的美学思辨观照和把握。书中有这么一节读来耐人寻味：

司空表圣之《二十四诗品》，其有益于书也，过于庾子慎之《书品》。盖庾《品》只为

古人标次第，司空《品》足为一己陶胸次也。此惟深于书而不狃于书者知之。

<div align="right">刘熙载《书概》</div>

这里，刘熙载以庾肩吾的《书品》与司空图的《二十四诗品》做比较，提出了一个新的书法理论观——"为一己陶胸次"。

庾肩吾为南梁时的书法评论家，其《书品》一卷，以上之上、上之中、上之下；中之上、中之中、中之下；下之上、下之中、下之下共九品，对汉代至齐梁时123位书家进行了分次罗列。

《二十四诗品》为唐末诗歌理论家司空图的一部系统研究诗歌内部艺术规律和风格意境的专著，被称为"诗的哲学"。司空图论诗的出发点是"辨味说"，主张诗要有"滋味"，反对"理过其辞，淡乎寡味"。司空图的"滋味"指诗歌中含有真切感人的情感，能够引发欣赏者的审美心理活动，达到"味之者无极，闻之者动心"的审美效果。司空图继承和发展了"诗缘情"，形成了其以审美为中心的诗歌美学体系。他强调论诗者必须具备必要的审美素养，"辨于味，然后可以言诗也"[1]。由此进一步提出诗作的"韵外之致""味外之旨""象外之象"，最后达到"思与境偕"的最高层次。我们不难发现司空图特别注意诗人主体意识在创作活动中的主导作用，而论者必须抓住这一点方能真正揭示奥秘。司空图还极为重视诗人对宇宙万物认识的思想修养和性格修养，这在《二十四诗品》中是涉及甚多的一个部分。总之，司空图诗论带有极强的现实针对性、批评性和论者本人在审美方面极其强烈的主观色彩。他反对两种倾向：功利主义和形式上的苦心孤诣而内容却贫乏枯涩。他也反对两种风气：拒绝批评和唯"哲贤"评价是从。

由此我们可以看出，司空图《二十四诗品》与庾肩吾《书品》的根本区别之处在于他们对书家创作品评时审美判断和批评性的强弱甚至有无。"为古人标次第"自然避免了现实批判的难以进行和由此而容易陷入的困境，但其理论的价值自然也要大打折扣。而"为一己陶胸次"则要求论者首先必须做出自己的审美判断并由此而实施对历史、现实创作实际的大量涉及和观点鲜明的批评。这是两种迥然不同的理论家的立场、方法，也体现出各自不同的修养、资质和学术价值取向，而它们对艺术创作的影响、干预与导向显然是。不可同日而语的。

"为一己陶胸次"是刘熙载为书法理论提出的又一新模式。这种理论模式，摒弃人云亦云、老生常谈和无关痛痒，主张直抒论家本人胸臆。正是这种新的学术取向，使我们得以在《书概》看到如此之多的精论和深见：

论书者曰"苍"、曰"雄"、曰"秀"，余谓更当益一"深"字。凡苍而涉于老秃，雄而失于粗疏，秀而入于轻靡者，不深故也。

灵和殿前之柳，令人生爱；孔明庙前之柏，令人起敬。以此论书，取姿致何如尚气格耶？

书家同一尚熟，而熟有精粗深浅之别。惟能用生为熟，熟乃可贵。自世以轻俗滑易当之，而真熟亡矣。

书非使人爱之为难，而不求人爱之为难，盖有欲无欲，书之所以别人天也。

学书者务益不如务损。其实损即是益，如去寒去俗之类，去得尽非益而何？

[1]《与李生论诗书》。

这些思辨色彩极浓的论语是何等精粹、深刻！这绝非"为古人标次第"者所能发。学术研究中同样有论者能否充分发挥自己的主动精神、创造精神的问题。被动者，为"古人"所囿，为成见所囿，为浩如烟海的"资料"所囿，而不能主动提取和发抒自己的洞见，自然也就缺乏思想的深刻和魅力，批评的犀利与功能也难以得到发挥。

下边的论述，显然是针对创作实际的有感而发：

> 书能笔笔还其本分，不消闪避取巧，便是极诣。

此是针对巧媚之风而发：

> 用笔者皆习闻涩笔之说，然每不知如何得涩。惟笔方欲行，如有物以拒之，竭力而与之争，不期涩而自涩矣。涩法与战掣同一机窍，第战掣有形，强效转至成病，不若涩之隐以神运耳。

关于刘熙载书法理论中的审美取向还有两节值得一提：

> 怪石以丑为美，丑到极处，便是关到极处。一"丑"字中丘壑未易尽言。

> 俗书非务为妍美，则故托丑拙。美丑不同，其为人之见一也。

显然这是对傅山"四宁四毋"论的补充和发展。"以丑为美"，是因为"丑"中同样具有审美价值，包含着丰富的审美内蕴，这就是刘氏所说的"一'丑'字中丘壑未易尽言"。问题是，有的书法家未必真正领悟此美学三昧，"故托丑拙"，便实实的丑了，因为其首先已不"真"。这里也可以看出刘熙载书法理论中的批评性并非全是含蓄温和的。刘氏其时，一定会有不少人受时风影响，一意追求丑拙而反成俗书。当然，这也是"小乘自缚""死于句下"所致而不能怪罪傅山。但我们由此却得到启示：丑拙也好，妍美也好，只要是本色，皆可贵。而"故托"之书，首先便不自然，失去了本心、本意、本态——本真，那么，流之于"俗"便是必然的结局了。

五、对南北书法取互补立场

自阮元《南北书派论》和《北碑南帖论》发碑学之先声，继包世臣《艺舟双楫》对碑学复兴进一步推波助澜，至刘熙载时，书坛已为碑学之风所掩。然而刘熙载却能以独特冷静、客观的态度，对南北书法作公允的评析。他认为南书之中也有高古雄强者，并非一味软媚卑弱：

> 《集古录》谓"南朝士人，气尚卑弱，字书工者，率以纤劲清媚为佳"，斯言可以矫枉，而非所以持平。南书固自有高古严重者，如陶贞白之流便是，而右军雄强无论矣。

同时对北书也作了高度评价：

> 北朝书家，莫盛于崔、卢两氏……观此则崔、卢家风，岂下于南朝羲、献哉！

刘熙载认为南北书法都产生了造诣精深的大家和精作佳品，但由于各自的功用、内容不同，故此造成了整体风格的差异。基于此，刘熙载对两者的审美取向与特点作了客观评析：

> "篆尚婉而通"，南帖似之；"隶欲精而密"，北碑似之。
>
> 北书以骨胜，南书以韵胜。然北自有北之韵，南自有南之骨也。
>
> 南书温雅，北书雄健。南如袁宏之牛渚讽咏，北如斛律金之《敕勒歌》。
>
> 然此只可拟一得之士，若母群物而腹众才者，风气固不足以限之。

刘熙载这里似有纠正、调和阮元、包世臣一味尊碑所不可避免造成的偏颇之意，这对于人们全面客观地对待书法历史和创作是有益的。但也可以肯定地说，如果没有阮、包等对北碑的极力鼓吹而引起的对书法固有秩序、模式的强烈震荡，从而使原本湮没无闻的北碑书法形成此时的"蔚为大国""如日中天"，又怎有这里刘氏将北碑与南帖的并列而论？

艺术的发展是错综复杂的而非单线直行。即以清代书法创作与理论思潮之转捩而言，就突出体现了艺术的这个发展规律。碑学的复兴和繁盛，是和其与生俱来的批判性分不开的。碑学当时对书坛所造成的冲击和震荡是建立在它对帖学的尖锐的批判基础之上的。没有那种巨大而深刻的对已经存在了千年之久的、人们已熟视无睹、对书法家之影响可以说是深入肌髓的帖学的强烈反叛与批评，就不可能动摇许多书法家内心深处那尊偶像的神圣地位，不可能动摇人们长期形成的固有的陈旧观念和创作思维与模式，不可能使原来处于"穷乡僻壤"地位的碑学体系重新登上书史与创作的舞台。"冲击"与"动摇"是为了发展，弥补与调和亦具有发展的功效，"片面的深刻"与整体的谐调都是推动艺术健康发展的重要因素。世界万物的运动规律便是如此时而相斥，时而共存，时而撞击，时而交融的存矛盾与统一中向前发展。刘熙载的功绩则在于弥补和纠正碑学异军突起的冲击和震荡所造成的几乎不可避免的偏颇与极端。碑学的"武器"是"批判"，刘熙载的武器是"辩证"、中和。在艺术发展的过程中，有时，这种"中和"不免显得迂阔、冬烘，而在有的阶段中，又显出它圆滑、高妙的必要性。即在碑学大潮汹涌激荡之时，刘熙载的"南北书派各有所长"的调和观点自然有些不合时宜，因为其时书坛的确需要碑学的强力突进方可力挽颓唐靡弱之势。但刘熙载的辩证思想亦如"润物细无声"的春雨，有着持久而绵韧的效力。这种效力一俟碑学"冲击波"稍息便立即会显现出来。即使是尊碑领袖康有为，在大力推动碑学勃兴的同时，不也为自己设计了一个"集北碑南帖之成"并"兼汉分、秦篆、周籀而陶冶之"的理想的创作境界与追求么？这不能不使人认为是刘熙载的辩证书论所造成的影响。而至近现代，碑帖互补与融合更已被书家广泛接受并施之创作实践。

第六节 古典书学的终结：康有为与《广艺舟双楫》

很难设想，没有清代晚期康有为的介入，处于时代转折和世纪交替的中国书法艺术会是一种什么样的发展状况。当然，这并不意味着，没有康有为，清代碑学运动就会夭折或偃旗息鼓——它毕竟在康氏之前就已经开始逐步形成并如大海潮涌了。作为个人，康有为也绝没有什么超乎常人的神奇本领。即便如此，我们也不得不承认，无论我们怎样审视书法的昨天，如何构建今天甚至设计明天，康有为对于书法创作、书法理论发展的影响却是一个不容回避不可忽视的存在。当我们从中国书法批评发展的角度来对他的《广艺舟双楫》重新予以观照时，同样如此。

康有为（1858—1927），原名祖诒，字广厦（一作广夏），号长素、更生。清广东省广州府南海县人，故人称"南海先生"。光绪进士，授工部主事。"戊戌变法"的领袖。康有为十一岁时父卒，读书不好八股文。曾到香港、上海等地游览，接触到西方资本主义新事物，又先后阅读了大量的西学书籍，从而形成了他革新改良的思想。光绪十四年至光绪十五年（1888—1889），鉴于清廷在中法战

争、中日战争中的失败，康氏先后七次上书光绪帝，要求变法图强。光绪十四年（1888）夏，在光绪帝支持下，以康为首的"帝党"发动"戊戌变法"，颁布了一系列新政发令。但仅维持了103天就遭到慈禧太后及保守派的镇压，康有为被迫亡命海外。康有为还先后组织了"强学会""保国会"，出版《中外纪闻》，积极鼓吹变法。

康有为既是著名的政治家、思想家，又是著述丰富的学者。据《万木草堂丛书目录》统计，经、史、子、集四部合计共137种。其中政治理论书占大多数（如影响甚大的《孔子改制考》《新学伪经考》《大同书》等），也有"四书"注本以及大量的欧美各国游记。文学艺术方面，除《广艺舟双楫》外，尚有《画镜》《文镜》《万木草堂所藏画目记》《万木草堂所茂百国古器图画记》等。

《广艺舟双楫》（又名《书镜》）大致撰写于光绪十四年（1888）末至光绪十五年（1889）底。光绪十四年（1888）五月，康有为进京，八月谒明陵、游长城，九月游西山。其时清陵山崩，康有为以一介荫监生身份满怀政治热情上书皇帝，书陈变法大计，但遭到"朝大夫攻之"，引起"京师哗然"。十月，康有为又一次上书，又一次受到挫折。由于希望破灭而陷入了苦闷的康有为，不得不把精力与兴趣转向经学和金石学的研究，由此而产生了影响书法艺术发展极大的《广艺舟双楫》。《康南海自编年谱》记载了这一过程：

> ……沈子培劝勿言国事，宜以金石陶遣。时徙居馆之汗漫舫，老树蔽天，日以读碑为事，尽观京师藏家之金石凡数千种，自光绪十三年以前者，略尽睹矣。拟著一金石书，以人多为之，乃续包慎伯为《广艺舟双楫》焉。

《广艺舟双楫》不仅是康有为政治受挫、思想苦闷的产物，更是他集新旧国学及西学于一身的广博的知识素养和进化维新思想灌注于书法艺术的产物。换言之，康有为维新变法的思想观照与介入，使《广艺舟双楫》这部学术专著因而具有了异乎寻常的深刻与敏锐。

康有为出生在一个"世以理学传家"的名门望族，自幼聪颖过人勤奋好学，打下了深厚的国学基础。他在致沈子培的信中自述说：

> 十一龄知属文，读《会典》《通鉴》《明史》。十五后涉说部兵家书……将近冠年，从九江米先生游，乃知学术之大，于是约已肆学，始研经穷史，及为骈散文词，博采纵涉，渔猎不休……二十四五乃翻然于记诵之学，近于谀闻，乃弃小学考据诗词骈体不为。于是内返之躬行心得，外求之经纬世务，研辨宋元以来诸儒义理之说，及古今掌故之得失，以及外夷政事、学术之异，乐律、天文、算术之琐，深思造化之故，而悟天地人物生生之理，及治教之宜，阴阖阳辟，变化错综，独立远游。

青年时代的康有为，在探索事物内部结构规律时，就已经接受了西方实证的科学方法，突破了笺注经书的思维定式。此外，对严复翻译的《天演论》和日本学术著作的研读，以及与黄遵宪（曾随使日本，并对日作过多年认真考察）的交往，这种种因素对康有为的进化史观的形成都产生了巨大影响。中国近代思想文化的基本特征是中学和西学的相互碰撞又相互渗透、交融，从而逐渐走向现代的。这一点在身处现代社会前夜的康有为身上同样得以体现。康有为曾一再申明，他的学说体系是掺和中西哲理，并使之在近代中国特定的历史条件下得以程度不同的"会通"的产物，他说这里：

> 合经子之奥言，探儒佛之微旨，参中西之新理，穷天人之颐变，搜合诸教，披析大地，

剖析今古，穷察后来。

<div align="right">康有为《康南海自编年谱》</div>

因此，在研究康有为及其书法理论的时候，我们不能不注意到"西学东渐"这一时代历史潮流的冲击和近代新学与传统文化的垂直联系这一特定背景。也由此，我们才能理解康有为变法革新思想使其书法理论所产生的力度，并对其意义作出正确的把握和充分的估计。

一、贯穿全书的变革思想

由于康有为进化自然观及其变法维新思想的作用，求"变"和能否"变"，成了贯穿《广艺舟双楫》全书的主线。该书在开篇的《原书第一》中就强调这一点：

> 变者，天也。

> 书学与治法，势变略同……后之必有变化，可以前事验之也。

康有为指出，变化是客观世界一切事物的根本规律。书法与世间万物一样，同样也处于不断地变化之中。他说：

> 盖天下世变既成，人心趋变，以变为主，则变者必胜，不变者必败。而书亦其一端也。

康有为是把"变"作为书法艺术发展的必然规律提出来的。"变"，即是求发展，即是以发展的观念和眼光来研究、评析书史与书家、作品与创作、流派与风格：

> 以人之灵而能创为文字，则不独一创已也。其灵不能自己，则必数变焉。故由虫篆而变籀，由籀而变秦分，由秦分而变汉分，自汉分而变真书、变行草，皆人灵不能自己也。

> 周以前为一体势，汉为一体势，魏、晋至今为一体势，皆千数百年一变。

"变"——发展，是客观世界的发展规律，也是竞趋简易、择优汰劣的人性人情所使然：

> 夫变之道有二，不独出于人心之不容已也，亦由人情之竞趋简易写。繁难者，人所共畏也；简易者，人所共喜也。去其所畏，导其所喜，握其权便，人之趋之，若决川于堰水之坡，沛然下行，莫不从之矣。……隶草之变，而行之独久者，便易故也。

这种历史的、发展的眼光和观点，使康有为不囿于前人定见而用一种更为开放、多元的思维与审美去观照梳理书史，因此便能发现前人没有发现或发现较少较浅的地方。我们看他在《体变第四》中对中国书法自钟鼎籀篆至清代的发展沿革的梳理是多么清晰，在《分变第五》中对隶分的演变（其中还包括对"八分"之说的考证）分析又是多么细致。也由此，我们才能理解他的评书论书何以对魏碑能有更多的关注：

> 北碑当魏世，隶楷错变，无体不有……

在康有为看来，处于"隶楷错变"期的北碑变化更多，更有创作发展的余地，而观照帖学与唐书，则是另外一种情形：

> 至于有唐，虽设书学，士大夫讲之尤甚。然缵承陈、隋之余，缀其遗绪之一二，不复能变，专讲结构，几若算子。

> ……近世人尊唐、宋、元、明书，甚至父兄之教，师友所讲，临摹称引，皆在于是。故终身盘旋，不能出唐宋人肘下。

这自然有违于康有为进化思想和发展变革的书法观念，也因此分别给予了尖锐、深刻的批评。

康有为在学术上走的是今文经学的路子。对于清代书法，他也分为古学和今学："古学者，晋帖、唐碑也，所得以帖为多，凡刘后庵、姚姬传等皆是也。今学者，北碑、汉篆也，所得以碑为主，凡邓石如、张廉卿等是也。"[1]他之所以把时间顺序上本来在前的汉篆、北碑称为"今学"，其着眼点其实仍然是发展的眼光。他及其他碑学家的表面的复古，其实正在于开今。因为依其发展变革的进化思想去看，古中有今，古可以寻绎、提炼、升华出为今人的审美趋向所需要的"新"，而唐碑、帖学，其"截鹤续凫"，其意味浇漓，已不能使今人汲取到更多的营养。康有为的这种进化发展观以及由此对书史所做的观照，对于清代书法由衰弱中开辟出一条新的途径来无疑有着积极的意义。所以他自信地说：

> 学者通于古今之变，以是二体者观古论时，其致不混焉。若后之变者，则万年浩荡，杳杳无涯，不可以耳目之私测之矣。

<div align="right">康有为《广艺舟双楫·体变第四》</div>

康有为变革思想在其书法理论中的贯穿始终，表现出了鲜明、深刻的批评立场和犀利的批判锋芒，并由此而不可避免地造成一定程度的偏激，这一点在当时和以后都曾受到不少指责。但若以发展的眼光去看，在当时碑学尚立足未稳的情况下，没有康有为及《广艺舟双楫》如此有力、立场鲜明的张扬与批评、推举与贬斥，这场变革仍然难以对其时其后的书坛造成如此巨大的震荡。我们不能忽视当时帖学的一统地位并没有受到根本的动摇。我们也不能漠视历代书家中的卓颖超拔之士以个人之力对帖学的反叛仍然不能阻止书法整体的日趋衰弱的历史教训。而正是康有为在《广艺舟双楫》以及所有碑学家所体现出的这种毫不含糊、毫不苟且的批判立场和变革意识，才最终给因循、守旧、封闭的旧秩序、旧格局以沉重的一击，从而打破了固有的僵局，开始了新的书法艺术格局和创作新途径的构建。

二、抑帖、卑唐、尊碑

为了找到清代书法从靡弱中振作起来重新焕发生机的契机，康有为以求变的思想对书法史、书家和作品做了全面的重新审视和梳理，尤其着重对帖学、唐碑和魏碑从审美、创作等一系列范畴做了详细的考察和比较。

帖学以"二王"为宗，尤其是王羲之的《兰亭序》更被历代帖学家奉为圭臬。王羲之书法的根本价值本来在于其体现了魏晋士人潇洒放逸的本真精神及其使这种精神得以完美体现的一整套新笔法，而其在审美上的卓越之处则是优雅和自然——人们将其概括为"志气和平，不激不厉"。这是帖学最基本的审美特征。康有为对"二王"及晋人书法的评价其实是很高的："书以晋人为最工，盖姿致散逸，谈锋要妙，风流相扇，其俗然也。"[2]但随着时间的推移，帖学这种潇散雅逸的中和美逐渐起了变化：一方面经历代文人反复把玩式的"继承"使其日益"退化"，先趋雅致再成圆熟；一方面经唐、宋、明、清各朝统治者的推崇独尊而走向庸俗甜媚；加之"台阁体""馆阁体"的严格限制和束缚对

①康有为：《广艺舟双楫·体变第四》。
②康有为：《广艺舟双楫·宝南第九》。

书家创造活力的桎梏和窒息，"二王"的清新自然、生机勃勃的风力早已不复存在，取而代之的，是媚熟浅俗和凋敝靡弱。对此，康有为尖锐地批评说：

> 自是四百年间，文人才士纵横驰骋，莫有出吴兴之范围者，故两朝之书，率姿媚多而刚健少。……香光俊骨逸韵，有足多者，然局束如辕下驹，蹇怯如三日新妇。以之代统，仅能如晋元、宋高之偏安江左，不失旧物而已。

<div align="right">康有为《广艺舟双楫·体变第四》</div>

被推为"五百年中所无""直接右军"的赵孟頫、董其昌尚且如此，其他等而下之的书家及其创作便可想而知的。

对唐代书法的"专讲结构"而导致的"古意已漓"，康有为也极为反感：

> ……虽设书学，士大夫讲之尤甚，然缵承陈、隋之余，缀其遗绪之一二，不复能变，专讲结构，几若算子。截鹤续凫，整齐过甚。欧、虞、褚、薛，笔法虽未尽止，然浇淳散朴，古意已漓；而颜、柳迭奏，渐更尽矣！米元章讥鲁公书"丑怪恶札"，未免太过。然出牙布爪，无复古人渊永浑厚之意……以魏、晋绳之，则卑薄已甚。

东晋"二王"父子及其作品在书史上的出现，是书法艺术自觉审美意识的一种升华。魏晋士人的主体精神的觉醒在"二王"书法中得到了充分的表现。和此前的较为端严庄重的篆、隶书相比，"二王"书法所体现出的审美转换是对当时社会时代精神的一种适应，故此它具有旺盛的生命力并得以高度繁荣。但唐楷的"浇淳散朴""整齐过甚"和帖学晚期的甜俗浅薄，实际上早已偏离了"二王"帖学的精髓，帖学早期的优美风姿自然也不复保存。其实人们的审美需求早已不满于这种日渐凋疏、日趋狭窄的审美表现，无论是傅山的"四宁四毋"的倡导和阮元、包世臣对于碑学的推举，还是以金农、郑板桥为首的"扬州八怪"及邓石如等人在创作中的孜孜探索，都突出体现出一种对帖学审美趋向浇薄单弱的强烈逆反心理，正是基于此，康有为在《广艺舟双楫》中极力从审美方面来肯定北碑：

> ……可宗为何？曰：有十美。一曰魄力雄强，二曰气象浑穆，三曰笔法跳越，四曰点画峻厚，五曰意态奇逸，六曰精神飞动，七曰兴趣酣足，八曰骨法洞达，九曰结构天成，十曰血肉丰美。

<div align="right">康有为《广艺舟双楫·十六宗第十六》</div>

> 六朝人书无露筋者，雍容和厚，礼乐之美，人道之文也。

<div align="right">康有为《广艺舟双楫·余论第十九》</div>

康有为还以唐为界，将其前后的书法从审美角度做了整体的比较和观照：

> 唐以前之书密，唐以后之书疏；唐以前之书茂，唐以后之书凋；唐以前之书舒，唐以后之书迫；唐以前之书厚，唐以后之书薄；唐以前之书和，唐以后之书争；唐以前之书涩，唐以后之书滑；唐以前之书曲，唐以后之书直；唐以前之书纵，唐以后之书敛。学者熟观北碑，当自得之。

<div align="right">康有为《广艺舟双楫·余论第十九》</div>

虽然，对于唐之前或唐之后书法状况的评价都不宜一概而论，但康有为从整体审美角度对其所做的评析的确又是前人所未发，而这对于我们把握书法创作在审美上的趋向以及理解碑学发展对书法审

美的贡献无疑是有益的。

帖与碑在审美观念上的差异，必然影响到各自在审美取向、取法方面的不同。

帖学的取法途径主要是刻帖，魏晋时以"二王"为依归。对此，康有为分析说：

> 晋人之书流传日帖，其真迹至明犹有存者，故宋、元、明人之为帖学宜也。夫纸寿不过千年，流及国朝，则不独六朝遗墨不可复睹，即唐人钩本，已等凤毛矣。故今日所传诸帖，无论何家，无论何帖，大抵宋、明人重钩屡翻之本。名虽羲、献，面目全非，精神尤不待论。

<div align="right">康有为《广艺舟双楫·尊碑第二》</div>

自东晋开帖学书风，"二王"书法便成为后世书家取法的不二圭臬，这自然有利于行草书的发展和繁荣。所以康有为对宋、元、明人的学帖是持肯定态度的，因为，虽然宋代已有《阁帖》及以后的众多刻帖，但毕竟有晋人"真迹"作参照。至清代，别说晋人真迹，即使唐人勾本也极难得到了，其时学帖的唯一渠道，便是宋、明木刻屡翻之帖，展转勾摹，真伪杂糅，形神俱非原貌，又哪里还有晋人的"本真"？其实，即使董其昌对于帖学书家这种狭隘单一的审美取向也曾发出不满：

> 书家好观《阁帖》，此正是病。盖王著辈绝不识晋、唐人笔意，专得其形……

<div align="right">董其昌《画禅室随笔》</div>

审美的单一和创作取向的狭隘，自然严重限制和束缚了帖学书家多向的创作发展，在代代因袭中逐渐走向末路。康有为认为，帖学书家虽然尊"二王"、学"二王"，但却失去了"二王"最可贵的精神——超迈。康说：

> 自唐以后，尊"二王"者至矣。然"二王"之不可及，非徒其笔法之雄奇也，盖所资取皆汉、魏间瑰奇伟丽之书，故体质古朴，意态奇变。后人取法"二王"，仅成院体，虽欲稍变，其与几何？岂能复追踪古人哉？

<div align="right">康有为《广艺舟双楫·本汉第七》</div>

仅就真书来说，康氏认为，钟繇、"二王"等均从汉魏间缪篆、隶书的精品中汲取营养而加以变化，方造就了个人的面目。为此，康有为引用王羲之的话来进一步说明：

> 逸少曰："夫书先须引八分、章草入隶字中，发人意气。若直取俗字，则不能生发。"右军所得，其奇变可想……后人学《兰亭》者，平直如算子，不知其结胎得力之由。

<div align="right">康有为《广艺舟双楫·本汉第七》</div>

康有为认为，对书家创造精神的发挥约束最大的，一是帖学书家从刻帖中讨生活，另一个就是唐碑中的"截鹤续凫""几若算子"：

> 唐人最讲结构，然向背往来伸缩之法，唐世之碑，孰能比《杨翚》《贾思伯》《张猛龙》也……作字工夫，斯为第一，可谓人巧极而天工错矣。以视欧、褚、颜、柳，截鹤续凫以为工，真成可笑。

<div align="right">康有为《广艺舟双楫·备魏第十》</div>

> 意亦欲与古人争道，然用力多而成功少者，何哉！则以师学唐人，入手卑薄故也。夫唐人笔画气象，较之六朝，浅俗殊甚，又从而师之，甚剽薄固也。

<div align="right">康有为《广艺舟双楫·导源第十四》</div>

由此可以看出康有为卑唐的原因主要有：一是他认为唐书之结构，断鹤续凫，缺乏魏碑结字的纯从天然中出。所谓"各因其体"，所谓"自妙其致"，所谓"人巧极而天工错"，都是说字之结构、字之分行布白、字之向背往来伸缩需出之自然，若强作安排，削足适履，便机械刻板而无生动。二是他认为唐书的"浇淳散朴，古意已漓"，导致其笔法的卑薄，从取法的角度讲，其实是不适宜初学者入手的。三是世间所传之唐碑，磨翻过多，已不复欧、虞、颜、柳原貌，与其如此，还不如学"完好无恙，出土日新，略如初拓"的六朝碑刻：

> 今世所用，号称真楷者，六朝人最工。盖承汉分之余，古意未变，质实厚重，宕逸神隽，又下开唐人法度，草情隶韵，无所不有。
>
> <div align="right">康有为《广艺舟双楫·购碑第三》</div>

关于书取六朝碑刻，康有为进一步指出：

> 尊之者，非以其古也：笔画完好，精神流露，易于临摹，一也；可以考隶楷之变，二也；可以考后世之源流，三也；唐言结构，宋尚意态，六朝碑各体毕备，四也；笔法舒长刻入，雄奇角出，迎接不暇，实为唐、宋之所无有，五也。
>
> <div align="right">康有为《广艺舟双楫·尊碑第二》</div>

此段论述充分体现了康有为的书学取法观，即着眼于书家主体精神的张扬发抒，着眼于变，着眼于创作力的生发，着眼于法、意的相辅相成。尤其其中之"五"，说明康氏不仅仅强调笔墨书写之迹的美，而且对于碑刻中包含工匠"刻"的作用在内所"生"成的"舒长"与"雄奇"之独特美，也予以极大的关注和推赞。这正是帖学所不具备的。由此也使我们悟到：碑与帖不但有笔法上的区别，而且碑本身还蕴含着笔法以外的东西，它也是构成"碑"之美的一个重要因素。

康有为对帖、碑以及唐书分别从审美和取法的角度予以评析，也必然牵涉到他从创作发展的角度对它们给以观照和取舍。不管是评董其昌书"局促如辕下驹，蹇怯如三日新妇"也好，还是引用王羲之"若直取俗字，则不能生发"也好，都是从创作的角度所论。其论碑也同样如此：

> 凡魏碑，随取一家，皆足成体，尽合诸家，则为具类。虽南碑之绵丽，齐碑之峭峻，隋碑之洞达，皆涵盖停蓄，蕴于其中。故言魏碑，虽无南碑及齐、周、隋碑，亦无不可。
>
> <div align="right">康有为《广艺舟双楫·备魏第十》</div>

> 统观诸碑，若游群玉之山，若行山阴之道，凡后世所有之体格无不备，凡后世所有之意态，亦无不备矣。
>
> <div align="right">康有为《广艺舟双楫·备魏第十》</div>

这些论述可能不乏偏爱之词，有些话说得也太绝对，但其论帖析碑时着眼于是否有利于书家创作思维的扩展和创作取向的拓宽，应该说还是大有启迪的作用的。其实，尽管康有为对魏碑的褒扬有偏爱之嫌，但他的评论和观照角度以及汲取面还是甚为宽泛的——当然，这也是从对创作有利的角度来说的。比如，他对阮元"南北书派论"的匡正，其目的也是为了把南碑中的一些作品划入他推赞和倡导的范围之内，他说：

> ……南碑当溯于吴，其《封禅国山》《天发神谶》《谷朗》《葛府君》《宝子》《龙颜》等虽只数十种，然只字片石，皆世希有，较之魏碑，还觉高逸过之。

在《宝南》一章中，康有为罗列了21种南碑，评析了南北书法的异同与源流关系，同时，也为人们钩沉出了南方除"二王"之外的另外一脉。

即使对于数量甚少的隋碑，他也肯定其丰富的有利于创作的审美内蕴：

> 隋碑内承周、齐峻整之绪，外收梁、陈绵丽之风，故简要清通，汇成一局，淳朴未除，精能不露。……昔人称中郎书曰"笔势洞达"，通观古碑，得洞达之意，莫若隋世。盖中郎承汉之末运，隋世集六朝之余风也。

总之，可以将康有为论书的标准概括为：备众美，通古今，极正变。[①]此三原则亦可视作康有为尊碑、抑帖、卑唐的基础所在。

康有为不仅将肯定的目光停留在北碑、南碑和隋碑，还上溯到汉代的隶、分。《分变》与《本汉》两章对汉隶的论析是何等的缜密和细致，这也是康氏以他学者的功力和眼光，为人们作出的一个一旦跳出帖学藩篱之外的天地该是多么宽阔的学术示范。他还以王羲之、颜真卿这两位世所公认的大家为例，指出他们的成就其实也是本源于汉的缘故。王右军采书之博，人们已是耳熟能详；颜真卿之雄强，也是"以汉分入草""故多殊形异态"的结果。所以康氏说："右军惟善学古人而变其面目，后世师右军面目，而失其神理。""今人未尝师右军之所师，岂能步趋右军也。"[②]康有为之所以尊北碑、尊南碑、肯定隋碑、本源汉分，其良苦用心，就是在于开启人们的原先为刻帖所蔽的眼界和为追踵"二王"皈依魏晋所囿而日趋凝固的思维。这里，再次见出了康有为进化发展的书论观点和开阔的学术视野。

由此我们可以概括一下康有为的"尊碑"，并非仅仅指魏碑和北碑，而是包括南碑、隋碑、汉碑在内的一个极为宽泛和丰富的范围。当然，其中对北碑所作的梳理、钩沉和评析阐发尤其具有价值，无论就广度还是深度来说，康有为对于碑学的建树都超过了前人。在《广艺舟双楫》一书中，直接甚至通篇均是对碑学进行研究论述的就有《尊碑》《购碑》《备魏》《取隋》《十家》《十六宗》《碑品》《碑评》《学叙》等篇章。如《碑评》一章对《龙颜》《石门铭》等47种碑的审美特征的高度概括；《十家》中对南北朝碑中钩考有名的十家碑的风格审美、用笔特点及其源流的精神分析；《十六宗》中对48种碑的风格所作的条分缕析；《碑品》中对77种碑按神、妙、高、精、逸、能所作的品列；甚至开列南北朝碑及秦、汉篆隶中二百余种作为学书者需购之"目"；《学叙》中为书法学习者所开的以魏碑为主要学习内容，由浅入深的"课程序列"等等。可以说，尊碑，既是《广艺舟双楫》一书最主要的内容，也是康有为书法理论最有价值的部分。他对碑学的发展、源流、影响、审美、风格、流派笔法等一系列范畴做了最完备最系统的整理与研究，既为碑学书史研究提供了详尽的资料，也为书史研究、创作发展提供了学术的参照和影响。

值得一提的是，康有为对帖和唐碑并非采取一概排斥的态度。就帖学而言，阮元的"二论"本就

① 康有为：《广艺舟双楫·十六宗第十六》。
② 康有为：《广艺舟双楫·本汉第七》。

是将碑、帖并列并重的，包世臣的《艺舟双楫》所品评的书家及作品也大多系魏晋、"二王"以下诸帖。康有为的"尊碑"态度是最为鲜明的了，但他真正贬抑的还是失去"二王""本真"的刻帖和唯"二王"为宗的帖学末流。比如《广艺舟双楫》中专设《行草》一章，对帖学中有价值也有生命力的部分给予了肯定：

然简札以妍丽为主，奇情妙理，瑰姿媚态，则帖学为尚也。

在跋《集王圣教序》时，康有为禁不住他的赞佩之情：

《圣教序》之妙美至矣，其向背往来，抑扬顿挫，后世莫能外，所以为书圣，观此可见。

康氏之所以对帖并未采取一概摒弃的态度，也和清代当时的创作现状有关。在清初，书坛被赵、董和唐碑之风所掩，至乾、嘉碑学开始兴起，书家们由于眼界的开阔，不免一起趋向篆、隶和北碑。帖的被冷落被遗弃固然是势所必然，但也由此不免带来矫枉过正的结果。康有为何等敏锐，他清醒地看到这一点：

近世北碑盛行，帖学渐废，草法则灭绝。……然见京朝名士，以书负盛名者，披其简牍，

与正书无异，不解使转顿挫，令人可笑。

康有为《广艺舟双楫·行草第二十五》

看来，这并非康有为所理想的书法创作状况，故此他对帖学给予一定程度的肯定，这未始不可以看作康氏对碑学大兴的局部调节。此外，他还向读者推荐《阁帖》《绛帖》、智永《千字文》、孙过庭《书谱》以及明末倪元璐、王铎等人的行草作品。当然，他的这些肯定和推荐，着眼点均在于它们的"神理奇变"和"奇情妙理"方面。

康有为的这种论书标准也体现在唐碑。在《卑唐》中，一方面他表达了对唐碑中那些"断鹤续凫""几若算子"的板滞无趣之作的鄙视，一方面又列举出《袞公颂》《阿育王碑》《等慈寺》《诸葛丞相新庙碑》等46种唐碑予以褒扬。这些唐碑或"古意未漓"，有"六朝遗意"或"笔画丰厚古朴"，"变态无尽"。此外，在《本汉》一章中康氏还说：

……小唐碑，吾所见数百种，亦复各擅姿致，皆今之士大夫极意摹写而莫能至者。

可见，无论帖还是碑，康有为所欣赏的，所推举的，是"浑朴厚重"，是"奇姿异态"。这一方面见出碑学书派在审美取向的视野较帖学的宽，另一方面也显示出碑学在创作观念、取法观念上的"气度"较帖学大。与碑学的兼收并容、致力于创变的审美观念，创作观念形成鲜明对照的是帖学的单一、狭隘与保守，形成这种状况的诸多原因中，唐、宋、元、明、清皆以帝王的权威出于封建专制的实用需要而对书法强加干预是一个重要因素。但其中也未必没有帖学的"沾沾自喜"故步自封原因的存在。一种艺术，或一种流派，一旦被推上了极致，罩上了圣光，那么接下来的并不是其繁荣，而是凝固、保守和退化。帖学在审美、创作观念、取向上的日趋守旧、封闭和单一，正验证了这一点。

三、康有为书论的特征

康有为是维新变法的领袖，学术界的巨子。在学术上，他一贯追求超越前人的广度和深度，"以

穷理创义为要旨……求广大之思想，脱前人之窠臼，辟独得之新理，寻一贯之真谛"①。在学术思想上，他主张"通经致用"，注重实践，反对空谈。康有为广泛搜集并占有丰富的历史资料和最新的考证、研究等学术成果，并以他深刻的进化论思想和扎实的学术功力对资料予以统辖与处理，因之他对书法艺术各个方面的观照和论析自然就具备了一些非比寻常的特征。

《广艺舟双楫》一书的最大特征是，既有详尽的资料占有，更有史观的立场。

1891年至1898年间，康有为曾在广州办"万木草堂"以授学，并以其新颖而实用的办学方针和方法培养了陈千秋、梁启超、徐勤、富泰、麦孟华、林奎等一大批优秀人才。康有为"每论一学，评一事，必上下古今，以究其沿革得失……使学生触类旁通，吸取多种知识营养，迸发出智慧的火花"②。康有为的这种治学精神和史观思想，在《广艺舟双楫》中得到了集中的体现。

中国书学，自汉赵壹《非草书》直迄清末，历代著述可谓汗牛充栋。就篇幅而言，较大者至唐代张彦远已编成《法书要录》十卷，宋陈思撰《书苑菁华》二十卷，但皆无体系可言。宋代朱长文的《墨池编》，始分字学、笔法、杂议、品藻、选述、宝藏、碑刻、器用八门，虽初见系统却所述不免博杂而乏深刻，更谈不上史观的立场与规模。直至明清，亦无一人能对中国书学作出史的观照与论述，甚至连一本书法史都没有。康有为《广艺舟双楫》虽是"广"包世臣《艺舟双楫》之作，但却与以零散信札、论文所辑的包著完全不同，无论就其资料和学术新成果占有的丰富性和宏观的深刻把握方面来看，却是迄其时为止体例最为严整，论述最为全面、系统的书法学术专著。

《广艺舟双楫》共6卷、27章、叙目一篇。章目分别是：自叙、原书、尊碑、购碑、体变、分变、说分、本汉、传卫、宝南、备魏、取隋、卑唐、体系、导源、十家、十六宗、碑品、碑评、余论、执笔、缀法、学叙、述学、榜书、行草、干禄、论书绝句十五首。康氏从不同的角度、层次，详细论述了中国书法的起源、沿革和发展，对历史上纷繁的书体、书家、风格、流派、作品进行了极为详尽的梳理和评述。全书上下古今，旁征博引，洋洋洒洒，有叙有论，有声有色，构成了清晰明朗、严整周备的书史脉络与框架。

比如，康有为认为从钟鼎古文、籀书、秦篆发展到汉代、书艺已达极盛，"非独其气体之高，亦其变制最多，皋牢百代。村度作草，蔡邕作飞白，刘德升作行书，皆汉人也。晚季变真楷，后世莫能外。盖体制至汉，变已极矣"③。故此书法之"本"在汉。在《本汉》一章，康有为钩沉列举汉代书家36人，碑刻69通，站在发展的角度，对隶分启迪魏晋，启迪钟、王的历史作用给予了切实的论述，为书家"本原于汉"，"抗旌晋、宋，树垒魏、齐"提供了有益的参照。

尤其对南北朝碑刻所做的搜罗、整理、诠释、考订与评论，无论其规模、细致和深刻，更为前人所无。从"尊碑"到"购碑"，从"碑评"到"碑品"，从"备魏"到"宝南"，从"缀法"到"学叙"，从"魏碑十美"到"尊南北朝碑"的五种原因，从对百余种六朝碑铭的考订和分析到将碑与帖、与唐书所做的比较与褒贬等等，康有为剔罗爬梳，为碑学体系的整理与构建付出了孜孜努力。无

①张篁溪：《万木草堂始末记》。
②马洪林：《康有为大传》。
③康有为：《广艺舟双楫·体变第四》。

论就碑学研究的广泛性和深刻性来说，还是就其史的规模来说，都是阮元、包世臣不能与之比肩的，更为历代其他书论所无。

康有为书法理论的史观立场不但体现在对汉代、南北朝碑刻的研究，而且贯穿于《广艺舟双楫》全书和康氏的全部书论思想。如对唐至清代书风变化所做的概括，唐前后书法审美特征的比较，《行草》一章中对帖学书家的评骘，甚至在对"榜书""干禄"这类基本上属于实用范畴的书体的论述也尽可能地将它们置于史的观照之下，通过多角度、多层次的论析和诠释以对其作出准确的定位和价值判断。

四、康有为书法批评方法及特征

前边曾经讲到，《广艺舟双楫》是康有为投身于政治与社会变革受阻后转而潜心于碑帖研究的产物。康有为的书法理论，兼有其学界巨子的深厚功力和进化哲学观的深刻思想，这样的一部学术专著，其对史的宏观的把握和思辨，以及由此而产生的审美批评和价值判断，自然远远超出于一般的直观印象和直感式判断。在《广艺舟双楫·原书第一》中有这样的话：

> 综而论之，书学与治法，势变略同。周以前为一体势，汉为一体势，魏、晋至今为一体势，皆千数百年一变；后之必有变化，可以前事验之也。
>
> 中国自有文字以来，皆以形为主……故中国所重在形。外国文字皆以声为主……然合音为字，其音不备，牵强为多，不如中国文字之美备矣。

本章中，康氏还驳斥了那种写字"但取成形，令人可识"，不必"夸钟、卫，讲王、羊"的实用观点和忽视书法的艺术性的谬误。

上述文字中，前者体现了史的宏观的立场，后者则给书法以艺术的、审美的定位，这两者是康有为书法理论的指导思想和最高准则。换句话说，康有为的书法批评和价值判断是以历史的、美学的作为最高标状的，也由此，使其批评具有如下特征。

1. 思辨性。康有为书法理论的涉及面之广泛是空前的，他所使用的资料也是极为浩繁的。但他在纷纭复杂的数千年书史、流派、书家、作品及其演变，源流、承递、转换的现象前并非茫然无所措，也没有被烟海浩瀚的历史资料、现实资料所淹没。数千年的书法发展史、创作史、理论史、风格史、流派史、技法史在他的梳理下判然分明，清晰条贯，这样的成果不能不归功于他的宏观思辨的能力与功力。在《广艺舟双楫》中使用最普遍也最为娴熟的批评方法是比较法和归纳法，这就是，对所论问题放在与其相关的资料和历史环境中进行比较，然后归纳、概括出合乎逻辑的结论。这一个个具体问题的比较、归纳与结论，又共同组成了他书法理论、书法批评的核心价值——对书法艺术发展规律的认识、把握与前瞻。他对先秦至清代、从籀篆到隶楷的发展、演变的研究是如此，对秦汉篆分的研究是如此，对南北朝碑刻、墓志、摩崖、造像的研究，唐前后之书的研究，清代书法的研究尤其如此。即使是对书法基本材料——汉字——的论述，甚至"干禄"的论析也同样放在一定的资料与历史环境中，上下古今地予以比较、诠释和把握，从而作出合乎实际，合乎规律的价值判断。而这一切的高度与深度的得以实现，则是完全取决于他的"变—发展"的进化论思想、史的立场和以美学为标准而做

的宏观观照。

2. 现实性。现实性亦即指康有为书法批评对创作的干预及对书风审美的导向，它主要通过两个途径来实现。

第一是在对历史资料的研究中，得出对创作现实有价值的结果。比如，《尊碑》一章中，康有为通过对书史轨迹的清理，认为由于纸帛"寿命"有限，故至清代时晋人书迹已"不可复睹"，即连唐人钩本也稀如星凤。而清代书家所见得到的、所赖以取法宗师的，则"大抵宋明人屡钩、屡翻之本。名虽羲、献，面目全非，精神尤不待论"。接着，他介绍了一批清代出土的金石新资料，同时指出，由于帖学资料的匮乏和失真，由于唐碑的磨蚀损渐，而将审美取向、创作取向、取法目标转向南北朝碑刻就是势所必然的了。他并从易于学习取法，创作发挥余地更大，包蕴众美而又具独特笔法等五个方面，进一步对南北朝碑的创作和美学价值予以肯定和推扬。这里，康有为有史有论，有比较有归纳，有资料诠释有宏观把握，而总的目的，便是为"碑学大播"的"俗尚"再加大推动的力度，从而彻底扭转和改变靡弱书风的影响。

第二是康有为书法理论本身就对创作现实抱着热情关注的态度。《尊碑》一章中，他对金农、郑板桥等人的厌弃旧学、图变求新的精神给予了肯定，但又指出其失之于"怪"，所以不免使人有"欲变而不知变"之憾。而对伊秉绶、邓石如则大加称誉，认为二人"分，隶之治，而启碑法之门"。他还将同时的翁方纲与之作比较，指出翁"终身欧、虞，褊隘浅弱"，与伊、邓二人的成就是不能同日而语的。《体变》中，康有为将清代书法创作归为"四变"，其中或以帖为主，或以碑为主，而整个的发展趋势是：董、赵、唐碑——北碑。此外，在《余论》中，康有为对清代四家的推举，总结概括伊秉绶、邓石如、刘墉、张裕钊分别集分书、隶书、帖学、碑学之"大成以为楷"等等，这些，都充分表现了康有为对于创作实际的学术关注。

康有为书法批评的史观立场和宏观的思辨把握以及对创作实际的干预和导向的特征是非常明确的，我们也可以这样说，是清代碑学的兴起和书风的转捩造就与产生了康有为及其《广艺舟双楫》，而康有为及其《广艺舟双楫》反过来又以其批评的思辨性、现实性对清代碑学乃至整个书法创作趋向上给予了巨大深刻的影响。

3. 局限与矛盾。在清代学术界，若论才、学、识，康有为无疑均属上乘。他的进步之进化论思想基础、他融贯中西古今的学养、丰富的政治和学术及"维新百日，出亡十六年，三周大地，游遍四洲，经三十一国，行六十万里"[1]的人生阅历，使其对事物、对所研究的问题有着敏锐、深刻的反应能力和出众的把握能力。同时，康有为也是性格颇为自信甚至自负的人，这从他的弟子、"戊戌变法"的另一位领袖，同样是清代学界巨子的梁启超的一段话中可以看出：

> 启超与康有为最相反之一点，有为太有成见，启超太无成见。其应事也有然，其治学也有然。有为常言："吾学三十岁已成，此后不复有进，亦不必求进。"

> 梁启超《清代学术概论》

而《广艺舟双楫》一书的撰述正当其而立的风华之年，其时对政治怀抱满腔热情与抱负却屡遭碰

[1] 吴昌硕为康有为所镌印文，见马洪林：《康有为大传》，辽宁人民出版社1988年版。

壁无疑使这本学术专著具有"发愤"的悲剧意味。因此，在其对书法艺术发展所最大努力把握、对有清靡弱萎顿书风作强力扭转和批评的同时，也必然的存在一些局限与偏颇，主要表现在：

1. 对早期帖学，尤其对"二王"书法在书史发展中的价值的评价偏低。虽然在书中也有对《兰亭》《圣教序》、智永《千字文》和孙过庭《书谱》的一定程度的肯定，但与秦、汉时期对篆、隶的评价，南北朝时期对碑的评价比较，分量显然不够。其实，"二王"书法为书法发展做出的贡献及其价值，并不应因有历代帝王之力的掺入和帖学末流的媚弱萎靡而受到影响。其实"二王"的多方取法、转益多师及其作品中所体现出来的书家的本真精神、创造精神，正好与后世帖学的狭隘单一形成鲜明对照。如果《广艺舟双楫》能将这种鲜明对照做一定程度的钩划与揭示，那么，本书的批评力度将更为增强，也更能令人信服。

2. 康有为书法批评的偏颇与矛盾之处还表现在对唐代书法的论析上。一方面，他强调"变"，为寻求"变"的创作途径不遗余力，但又漠视唐代书家对"古法"的变革。他没有将唐代楷书的"断鹤续凫""几若算子"与张旭、怀素对草书的创造性发展区别开来，没有给后者以应有的价值判断，这样就把这块极具"开发"价值的领域给丢掉了。康氏书法批评中的这种自相矛盾和局限，暴露出他所追求的书法变革仍然只是"一元"的而非"多元"的。"复古"在特定时期内是对创新契机的寻求，这正是康氏所致力之处；而吸收、借鉴后世的新观念、新思维、新的审美取向与视角以及由此而引发的创造同样也是一种有益于艺术的发展和进步。

3. 在对清代碑学书家的评价中，称张裕钊书"甄晋陶魏，孕宋梁而育齐隋，千年以来无与比"，而贬赵之谦书"气体靡弱，今天下多言北碑，而尽为靡靡之言，则赵㧑叔之罪也"[①]，这种扬贬，来免过于失当和偏颇。

五、康有为书法批评的影响和意义

康有为的《广艺舟双楫》是清代乃至整个中国古典书法理论、书法批评中一部极其重要的专著，它所产生的影响是巨大、深刻而久远的。

据《万木草堂丛书目录》载，《广艺舟双楫》于光绪十五年（1889）脱稿付刻问世后，即受到国内外学术界的广泛关注，7年内凡18次印刷。在日本，则以《六朝书道论》为名印行6版。一部学术专著，流传如此之广，影响如此之大，在中国书法史上是鲜见的。

康有为及其理论在书法史上最重要的意义，在于从史观的立场，对清中晚期兴起的那场书法变革运动的总结和定位。由《广艺舟双楫》的产生，碑学的地位最终得以确立，同时，改变了中国书法的固有格局，并由此开始了正在步入现代社会的书法艺术的新格局的构建。

《广艺舟双楫》对当时乃至现代书法的影响和启示是多方面的，除了完成碑、帖这一艺术思潮的转捩外，其在审美和创作观念方面所具有的重要意义和启示也是不应该被忽视的。

第一，审美观念方面的启示。在金石资料大量出土、大批书家寻求创作新途径，尤其是碑学已开

① 康有为：《广艺舟双楫·述学第二十三》。

始崛起这样一个书法现实面前，具有发展进化的哲学观和"中国文学之美备矣"这样的思想基础的康有为，必须首先做出对此前固有书法和当前创作现实的审美反思和判断。其实，康有为的意义并非仅仅因为他对碑的偏爱，尽管他在《广艺舟双楫》中对碑学倾注了最大的热情和关注，从审美角度对碑学予以了最大程度的褒扬——的确，在此之前，又有哪位文人学士对这些"穷乡儿女"一样的断碑残碣倾注过如此的关注与情怀、赞誉与颂扬？但我们仍然要清醒地意识到，这并非只是康有为，甚至还有阮元、包世臣等个人的故意标新立异、哗众取宠，而是作为一个杰出艺术家、作为一个睿智的理论家在纷纭复杂的艺术现象前的理智抉择。《广艺舟双楫》的字里行间体现出一种审美理想，对于雄强古朴、逸宕浑穆、方厚峻拔并能表现"新意妙理"之类风格的热烈向往。虽然，我们也可以完全认为《广艺舟双楫》是一部关于碑学系统的风格美学专著，但我们对其美学方面的价值的认识绝不能仅仅停留至此，它还有着意义更为广泛的启示。

《广艺舟双楫》的尊碑抑帖是对社会审美思潮的一种明智选择。无论何种艺术及其理论，必须有能力把握和适应其时社会最深层最本质意义上的审美需要，才能得以发扬光大。离开了对审美取向的规律把握，对时代审美需要（当然指深层的、本质的而非表面的、浅层的）持漠视态度，只是一厢情愿地躲在自以为"高雅""正统"的象牙之塔中去细心打磨自己，是难以得到时代的认可的。

第二，创作观念方面的启示。康有为在创作上主张博采众长，从而树立个人独特风貌。从深层意义上讲，这个创作观点与帖学有着根本的区别。

汉代扬雄曾有言："能观千剑，而后能剑；能读千赋，而后能赋。"康有为认为书法同样如此：

> 夫耳目隘陋，无以备其体裁，博其神趣，学乌乎成！若所见博，所临多，熟古今之体变，通源流之分合，尽得于目，尽存于心，尽应于手，如蜂采花，酝酿久之，变化纵横，自有成效，断非枯守一二佳本《兰亭》《醴泉》所能知也。

<div align="right">康有为《广艺舟双楫·购碑第三》</div>

这里，康有为不是把学书者引入狭隘的门户之见，而是指给一条通人之路、广阔之路。但这又并非仅仅是一个学书指导，他所指引和倡导的实是艺术家的大格局、大气度，这自然与株守一家一派的帖学有很大不同。

康有为的"法古"和"所见博，所临多"，并不是要把当时创作引导到秦、汉、六朝，而是从古代艺术中寻找新生命的基因，寻找创造的启迪和生发力。他以邓石如为例，指出其能尽收古今之长，而结胎成形，于汉篆为多，遂能上掩千古，下开百祀，意似实为他开放的创作观念所致。

康有为也同样以这样的创作观念来指导自己的创作实践，他在其书赠甘作屏的一副对联中题跋曰：

> 自宋后千年皆帖学，至近百年始讲北碑，然张廉卿集北碑之大成，邓完白写南碑汉隶而无帖，包慎伯全南帖而无碑，千年以来，未有集北碑、南帖之成者，况兼汉分、秦篆，周籀而陶冶之哉！鄙人不敏，谬欲兼之……

<div align="right">康有为题赠甘作屏《天青竹石联》跋</div>

这种上下纵横，出入古今，左取右撷的创作取向与帖学的株守一家，以皈依"二王"为最终归宿最高目标是何等的不同！

艺术，最忌闭目塞听，胸襟狭隘。正是在这一点上，帖学与碑学有着各自不同的选择，当然也造成不同的结果。而比较起来，在书法艺术向现代的发展中，碑学的步子迈得更大一些，这可以从碑学书家伊秉绶、邓石如、吴昌硕、赵之谦、何绍基、康有为等的创作中得到验证。

最后，谈谈关于清代书法批评的现代意义。

书法批评之所以在清代能够发挥如此巨大的功能，一是由于阮元、包世臣等史家、学者对书法的介入，这使所有的新旧资料具有了不同寻常的意义，它不但促成了书法史学的规模和框架开始形成，更重要的是，书法理论能够对"史"——包括创作史、审美取向、技法发展等等——的转捩及时作出反应和把握。二是刘熙载辩证哲学思想的介入，这使理论对书法艺术发展规律的认识和把握更为深刻和娴熟。三是康有为变法革新进化思想的介入，由于"变—发展"的思想之光的观照，使理论在观照创作的所有方面时，都能站在更高的史观立场，作出前瞻性的引导。

概而言之，清代书法理论的意义和价值是全面的、深刻的、久远的。若从批评的角度来看，则可从中抽绎出最具现代意义的两点：

一、刘熙载的"书当造乎自然"和"由人变天"论，从理论上明确提出了书法艺术在创作新高度上的自觉意识的觉醒和确立。

二、阮元、包世臣、康有为通过碑学对帖学的审美转换，从而打破了已延续了近千年的陈旧模式，同时开始了对新模式的探索与构建。

由于上述两点，走向现代社会的书法艺术应该说已具备了全新的发展起点与观念。

【问答题】

1. 傅山"四宁四毋"理论在清代产生了什么影响？它与晚明启蒙主义思潮具有什么内在逻辑联系？

2. 阮元碑学理论建构的文化基点是什么？它与清代金石考据学的兴起是否具有必然的联系？

3. 为什么说刘熙载是中国古典书法理论的总结性人物？他的美学思辨成果有哪些？

4. 康有为在晚清的崛起，为晚清碑学理论的深化、完善做出了什么贡献？他的 "托古改制"的政治思想与碑学理论是否构成一种观念的对应？

【作业】

从文化立场探讨清代碑学产生的思想根源及对近现代书法发展的影响，撰论文一篇。

【参考文献】

1. 冯班、梁巘、朱和羹、笪重光、吴德璇、周星莲等的书法著述。

2. 傅山：《霜红龛集》，山西人民出版社1984年。

3. 阮元：《南北书派论》《北碑南帖论》，钱泳：《履园丛话·书学》，见《历代书法论文

选》，上海书画出版社1979年。

 4. 包世臣：《艺舟双楫》。

 5. 康有为：《广艺舟双楫》，崔尔平注本，上海古籍出版社1981年。

 6. 刘熙载：《艺概》。

 7.《佩文斋书画谱》。

 8. 沙孟海：《近三百年书学》。

附 录

古典书论选读

（一）可疑的立场与强有力的思辨性格：
《非草书》

·阅读提示·

陈振濂

这是一个令人忍俊不禁的历史现象：第一篇书法理论出现的目的，即是为了反书法。

赵壹对草书的愤懑溢于言表。他指责草书家们"慕张生之草书，过于希孔、颜焉"，"背经而趋俗，此非所以弘道兴世也"。他批评草书之兴"上非天象所垂，下非河洛所吐，中非圣人所造"，对当时"难而迟"因而"失旨多矣"的草书深恶痛绝。他对于后汉人"夕惕不息，仄不暇食。十日一笔，月数丸墨""领袖如皂，唇齿常黑""臂穿皮刮，指爪摧折。见鰓出血，犹不休辍"的入迷者们感到大惑不解。

赵壹的立场无疑是有问题的。他所提出的见解是地道的反艺术的见解，这种见解是以"尚用"而不是"尚美"作为认识论基础的。而它在展开的过程中，又让我们看到了明显的三段式演绎推理的逻辑过程：一、草书不足学（对象）；二、学者不配学（主体）；三、学了亦无用（功利目的）。这使他的反艺术的论点显得十分有力。

虽然我们从后汉的政治文化思潮，特别是文学思潮中看到奢靡华美的大赋予传圣人之言的伦理目的之间的矛盾，并对传情达意的"尚用"文学功能表示首肯；因此对于赵壹的从治世角度出发提倡"尚用"反对艺术表现这一特征，至少可以采取理解态度；但它显然是有损于书法艺术存在这个中心议题的。站在艺术立场上，我们完全不能接受他强加给书法的指责与批评。除此之外，对于他混淆实用的草稿书和艺术的草书之间的界限，片面地以"草本易而速"的写字要求去苛求书法那细腻入微的表现，

也使我们"不乐闻耳"。毋庸置疑，它是后汉中后期正处在草稿书与草书的交替阶段这一时代背景所导致的含糊认识。赵壹站在草稿书立场，我们则站在草书艺术立场，在同时，我们还发现对张芝"匆匆不暇草书"一语的标点和理解完全有异，说到底，它也就是草稿书与草书之间的不同立场所致。因此，赵壹的态度具有普遍意义。

　　值得注意的是：在中国书法理论起步伊始之际，我们竟看到如此具有强烈战斗性格的论文形式。《非草书》的逻辑论证过程，以及它的前后环环相扣的推理，即使在唐宋以后也毫不逊色，堪称大手笔。我不禁想起了被人称为丰碑的《书谱》《书断》以及宋代笔记式书法批评，就论文技巧自身而言，在浩瀚的古代书论典籍之中，还很少有哪篇能媲美于《非草书》的论证技巧，这也可以说是《非草书》在批评方法上的开创之功吧！

《非草书》
赵　壹

　　余郡士有梁孔达、姜孟颖者，皆当世之彦哲也。然慕张生之草书，过于希孔、颜焉。孔达写书以示孟颖，皆口诵其文，手楷其篇，无怠倦焉。于是后学之徒竞慕二贤，守令作篇，人撰一卷，以为秘玩。余惧其背经而趋俗，此非所以弘道兴世也。又想罗、赵之所见嗤沮，故为说草书本末，以慰罗、赵，息梁、姜焉。

　　窃览有道张君所与朱使君书，称"正气可以销邪，人无其衅，妖不自作"，诚可谓信道抱真、知命乐天者也。若夫褒杜、崔，沮罗、赵，欣欣有自臧之意者，无乃近于矜伐，贱彼贵我哉！

　　夫草书之兴也，其于近古乎？上非天象所垂，下非河洛所吐，中非圣人所造。盖秦之末，刑峻网密，官书烦冗，战攻并作，军书交驰，羽檄纷飞，故为隶草，趋急速耳。示简易之指，非圣人之业也。但贵删难省烦，损复为单，务取易为易知，非常仪也。故其赞曰："临事从宜。"而今之学草书者，不思其简易之旨，直以为杜、崔之法龟龙所见也。其擥扶柱桎、诘屈发乙，不可失也。龀齿以上，苟任涉学，皆废仓颉、史籀，竞以杜、崔为楷，私书相与，庶独就书，云适迫遽，故不及草。草本易而速，今反难而迟，失指多矣。

　　凡人各殊气血、异筋骨。心有疏密，手有巧拙。书之好丑，在心与手，可强为哉？若人颜有美恶，岂可学以相若耶？昔西施心疹，捧胸而蟦，众愚效之，只增其丑；赵女善舞，行步媚蛊，学者弗获，失节匍匐。夫杜、崔、张子，皆有超俗绝世之才，博学余暇，游手于斯。后世慕焉，专用为务。钻坚仰高，忘其疲劳，夕惕不息，仄不暇食。十日一笔，月数丸墨。领袖如皂，唇齿常黑。虽处众座，不遑谈戏。展指画地，以草刿壁。臂穿皮刮，指爪摧折。见鰓出血，犹不休辍。然其为字，无益于工拙。亦如效矉者之增丑，学步者之失节也。且草书之人，盖伎艺之细者耳。乡邑不以此较能，朝廷不以此科吏，博士不以此讲试，四科不以此求备，征聘不问此意，考绩不课此字。善既不达于政，而拙亦无损于治，推斯言之，岂不细哉？夫务内者必阙外，志小者必忽大。俯而扪虱，不暇见天。天地至大而不见者，方锐精于蚖虱，乃不暇焉。

第以此篇研思锐精，岂若用之于彼圣经，稽历协律，推步期程，探赜钩深，幽赞神明。览天地之心，推圣人之情。析疑论之中，理俗儒之诤。依正道于邪说，侪《雅》乐于郑声。兴至德之和睦，弘大伦之玄清。穷可以守身遗名，达可以尊主致平。以兹命世，永鉴后生，不以渊乎？

（二）《九势》对线条美的发掘

陈振濂

蔡邕是第一位真正的书法理论家，他既有敏锐的观察力和开掘能力，又有鲜明的书法主体立场，因此他的立论是真正的行家之论。

《笔论》是一个矛盾的存在。短短数百言中，既有还处在幼稚阶段的"为书之体须入其形""纵横有可象者，方得谓之书矣"的描摹自然外形的心态；又有极深刻的"欲书先散怀抱，任情恣性，然后书之"的抒情至上理论的阐述，这使我们颇难措置。不过就批评史的立场而言，我们还是对抒情性的被首次发现表示最浓厚的兴趣——因为这是真正的艺术发现。

如果说《笔论》的发现是一种宏观意义上的认识进步，那么《九势》的出现则是立足于分析立场的深入开掘。请注意他的研究目标：用笔与线条之美，这是以往的文字观念所不具备的新的立足点。文字书写需要结构准确以便于认识书写，但对线条本身却不必多加关照。这是书法艺术才会重视的命题。从最早的"六书"理论一直到秦书八体、新莽六体，都还是着眼于结构之美而对线条漠不关心。有了这个历史背景，《九势》的重要性不言而喻。

《九势》对线条美的发掘可以从三个方面去估价。第一是强调"力"："下笔用力""力在字中""力收之"，无不指出在柔软的笔毫转换过程中应特别强调力量感。第二是强调"势"："阴阳既生，形势出矣""势来不可止，势去不可遏""疾势""涩势"，这显然是化静为动，对形态不做表面的直观把握而希望有更深刻的"理"的开拓。第三是强调"藏"："藏头护尾""藏锋""圆笔属纸，令笔心常在点画中行"，追求含蓄内在的艺术效果而反对抛筋露骨。线条之美本来就是个十分抽象的研究内容。如果说结构之美还是书法与绘画、雕塑、建筑、舞蹈共同关心的问题，那么线条美却是书法独有的特殊

内容。而我们之检验书法自我觉醒，走向独立而摆脱原有的依附于文字状态的标志，也即以它在多大程度上重视线条审美功能为去取基准。因此，我们理所当然地对《九势》的历史内涵与理论高度表示钦佩不已。

　　需要补充的一点还在于：蔡邕的关于势、力、藏三原则都不是直观的线条外形的内容，而是综合了线条技巧、观赏感觉、审美习惯乃至工具规定等各种内容的深层要求，它必然是来自创作实践过程中所取得的直接经验，但它又绝不仅仅是直观经验而已。正是在这个认识上，我们看到了蔡邕作为一个理论家所具备的优秀素质，他的抒情理论和线条美理论，使他取得了比一般书法家更高的审察点和思考点。

《九势》
蔡 邕

　　夫书肇于自然，自然既立，阴阳生焉；阴阳既生，形势出矣。藏头护尾，力在字中，下笔用力，肌肤之丽。故曰：势来不可止，势去不可遏，惟笔软则奇怪生焉。

　　凡落笔结字，上皆覆下，下以承上，使其形势递相映带，无使势背。

　　转笔，宜左右回顾，无使节目孤露。

　　藏锋，点画出入之迹，欲左先右，至回左亦尔。

　　藏头，圆笔属纸，令笔心常在点画中行。

　　护尾，画点势尽，力收之。

　　疾势，出于啄磔之中，又在竖笔紧趯之内。

　　掠笔，在于趱锋峻趯用之。

　　涩势，在于紧驶战行之法。

　　横鳞，竖勒之规。

　　此名九势，得之虽无师授，亦能妙合古人，须翰墨功多，即造妙境耳。

（三）第一部书法史著作——《四体书势》

·阅读提示·

陈振濂

　　尽管在后世看来，书法批评史到西晋还只是刚刚开始。书法的自我艺术觉醒也才是在东汉时期，作为后起的批评当然不可能超越这个历史限制，因此，我们可以把后汉时期如赵壹、蔡邕、许慎等人的书法理论看作是书法批评史的起步伊始，而把西晋到东晋的书法理论看作是书法批评史的第一站。但是，这样的结论只是一个通常的推理结论。

　　根据这个结论，在西晋这样的特定时期中不可能产生批评的历史意识：书法史本身也还短暂，批评更是刚刚苏醒，它还不具备历史构成的各种条件。但我们在卫恒《四体书势》中却看到一种明显的历史意识。《四体书势》分四条线索对书法作了两个方面的评述：以文字起源，篆书、隶书、草书等字体书体为基干；采用述史与赞辞这两种体例交叉出现的批评方式。赞辞这一部分的文字以具象描绘式的注重外在形体美的观察形容为主，具有丰富瑰丽的联想内容，从中可窥当时的评论家开始以欣赏的立场去看书法而不仅仅是以可识可读去审视书法；这是一个比赵壹更进步的艺术本体立场——或者准确地说，是以批评意识相对不强而艺术立场十分明确的一种批评形态。

　　述史的部分是《四体书势》的理论内核部分。"文字"一节集中叙述了自仓颉造字乃至"六书"含义再到汉魏人对古文字的研究，可看成是一部简明的文字起源历史。"篆书"一节则谈到了史籀、斯篆乃至《仓颉篇》《爰历篇》《博学篇》的成因，还有程邈创隶秦书八体、新莽六体之说，可看作是从古文大篆到小篆（隶书）的发展史。"隶书"一节从王次仲作楷法始，涉及师宜官、梁鹄、邯郸淳、刘德昇诸家，其时间跨度自秦至三国。"草书"一节则自崔瑗、杜度、张芝及姜孟颖、梁孔达、罗晖、赵袭辈，可算是最典型的草书演变史。四个部分各以书（字）体划分，以时间为序，历数当时掌故轶

闻和书家人名，这正是古时候一般述史惯用的方法，且条分缕析、脉络分明，有一目了然之效。

值得特别重视的是卫恒述史的立场。除了"字势"的第一段内容（它是受制于对象本身），自篆、隶、草三段所述的内容尽皆是艺术欣赏内容而不再是像前人那样偏重于文字应用功能。诸如师宜官书壁值酒、梁鹄书为曹操钉壁玩之，张芝池水尽墨之类的记载，都足以证明当时人的书法欣赏风气，因此，这是一种迥然有异于《周礼》《说文解字》式的述史立场。它所涉及的是货真价实的书法艺术史内容。

《四体书势》

卫 恒

卫恒，字巨山，少辟司空齐王府，转太子舍人、尚书郎、秘书丞、太子庶子、黄门郎。恒善草、隶，为《四体书势》云：

昔在黄帝，创制造物。有沮诵、仓颉者，始作书契以代结绳，盖睹鸟迹以兴思也。因而遂滋，则谓之字，有六义焉。一曰指事，"上""下"是也；二曰象形，"日""月"是也；三曰形声，"江""河"是也；四曰会意，"武""信"是也；五曰转注，"老""考"是也；六曰假借，"令""长"是也。夫指事者，在二为上，在二为下；象形者，日满月亏，象其形也；形声者，以类为形，配以声也；会意者，"止""戈"为"武"，"人""言"为"信"也；转注者，以"老"为寿考也；假借者，数言同字，其声虽异，文意一也。

自黄帝至于三代，其文不改。及秦用篆书，焚烧先典，而古文绝矣。汉武帝时，鲁恭王坏孔子宅，得《尚书》《春秋》《论语》《孝经》。时人已不复知有古文，谓之科斗书。汉世秘藏，希有见者。魏初传古文者出于邯郸淳，恒祖敬侯写淳《尚书》，后以示淳，而淳不别。至正始中，立三字石经，转失淳法，因科斗之名，遂效其形。太康元年，汲县人盗发魏襄王冢，得策书十余万言。按敬侯所书，犹有仿佛。古书亦有数种，其一卷论楚事者最为工妙。恒窃悦之，故竭愚思以赞其美，愧不足以厕前贤之作，冀以存古人之象焉。古无别名，谓之《字势》云：

黄帝之史，沮诵、仓颉，眺彼鸟迹，始作书契。纪纲万事，垂法立制，帝典用宣，质文著世。爰暨暴秦，滔天作戾，大道既泯，古文亦灭。魏文好古，世传丘、坟，历代莫发，真伪靡分。大晋开元，弘道敷训，天垂其象，地耀其文。其文乃耀，粲矣其章，因声会意，类物有方。日处君而盈其度，月执臣而亏其旁；云委蛇而上布，星离离以舒光；禾苯蓴以垂颖，山嵯峨而连冈；虫跂跂其若动，鸟飞飞而未扬。观其措笔缀墨，用心精专，势和体均，发止无间。或守正循检，矩折规旋；或方圆靡则，因事制权。其曲如弓，其直如弦。矫然突出，若龙腾于川；渺尔下颓，若雨坠于天。或引笔奋力，若鸿鹄高飞，邈邈翩翩；或纵肆婀娜，若流苏悬羽，靡靡绵绵。是故远而望之，若翔风厉水，清波漪涟；就而察之，有若自然。信黄、唐之遗迹，为六艺之所先。籀、篆盖其子孙，隶、草乃其曾玄。睹物象以致思，非言辞之所宣。

昔周宣王时，史籀始著大篆十五篇，或与古同，或与古异，世谓之籀书也。及平王东迁，诸侯立政，家殊国异，而文字乖形。秦始皇帝初兼天下，丞相李斯乃损益之，奏罢不合秦文者。斯作《仓颉篇》，中车府令赵高作《爰历篇》，太史令胡毋敬作《博学篇》，皆取史籀大篆，或颇省改，所谓小

篆者。或曰：下邳人程邈为衙吏，得罪始皇，幽系云阳十年，从狱中作大篆，少者增益，多者损减，方者使圆，圆者使方。奏之始皇，始皇善之，出为御史，使定书。或曰邈所定乃隶字也。

自秦坏古文，有八体：一曰大篆，二曰小篆，三曰刻符，四曰虫书，五曰摹印，六曰署书，七曰殳书，八曰隶书。王莽时，使司空甄丰校文字部，改定古文，复有六书：一曰古文，即孔子壁中书也；二曰奇字，即古文而异者也；三曰篆书，即秦篆书也；四曰佐书，即隶书也；五曰缪篆，所以摹印也；六曰鸟书，所以书幡信也。及汉祭酒许慎撰《说文》，用篆书为正，以为体例，最新，可得而论也。秦时李斯号为工篆，诸山及铜人铭皆斯书也。汉建初中，扶风曹喜善篆，小异于斯，而亦称善。邯郸淳师焉，略究其妙，韦诞师淳而不及也。太和中，诞为武都太守，以能书留补侍中，魏氏宝器铭题，皆诞书也。汉末又有蔡邕为侍中、中郎将，善篆，采斯、喜之法，为古今杂形，然精密闲理不如淳也。邕作《篆势》云：

> 字画之始，因于鸟迹。仓颉循圣，作则制文。体有六篆，要妙入神。或龟文针裂，栉比龙鳞，纡体放尾，长翅短身。颓若黍稷之垂颖，蕴若虫蛇之棼缊。扬波振撇，鹰跱鸟震，延颈胁翼，势欲凌云。或轻笔内投，微本浓末，若绝若连，似水露缘丝，凝垂下端。纵者如悬，衡者如编。杳杪斜趋，不方不圆，若行若飞，跂跂翾翾。远而望之，若鸿鹄群游，络绎迁延；迫而视之，端际不可得见，指㧑不可胜原。研、桑不能索其诘屈，离娄不能睹其隙间，般、倕揖让而辞巧，籀、诵拱手而韬翰。处篇籍之首目，粲斌斌其可观。摛华艳于纨素，为学艺之范先。嘉文德之弘懿，愠作者之莫刊。思字体之俯仰，举大略而论旃。

秦既用篆，奏事繁多，篆字难成，即令隶人佐书，曰隶字。汉因用之，独符玺、幡信、题署用篆。隶书者，篆之捷也。上谷王次仲始作楷法，至灵帝好书，时多能者，而师宜官为最，大则一字径丈，小则方寸千言，甚矜其能。或时不持钱诣酒家饮，因书其壁，顾观者以酬酒直，计钱足而灭之。每书辄削而焚其柎，梁鹄乃益为柎而饮之酒，候其醉而窃其柎。鹄卒以书至选部尚书。宜官后为袁术将，今巨鹿宋子有《耿球碑》，是术所立，其书甚工，云是宜官书也。梁鹄奔刘表，魏武帝破荆州，募求鹄。鹄之为选部也，魏武欲为洛阳令而以为北部尉，故惧而自缚诣门，署军假司马，在秘书以勒书自效，是以今者多有鹄手迹。魏武帝悬著帐中，及以钉壁玩之，以为胜宜官，今宫殿题署多是鹄书。鹄宜为大字，邯郸淳宜为小字，鹄谓淳得次仲法，然鹄之用笔，尽其势矣。鹄弟子毛弘，教于秘书，今八分皆弘之法也。汉末有左子邑，小与淳、鹄不同，然亦有名。魏初，有钟、胡二家为行书法，俱学之于刘德昇，而钟氏小异，然亦各有其巧，今盛行于世。作《隶势》云：

> 鸟迹之变，乃惟佐隶。蠲彼繁文，从此简易。厥用既弘，体象有度，焕若星陈，郁若云布。其大径寻，细不容发。随事从宜，靡有常制。或穹窿恢廓，或栉比针裂，或砥平绳直，或蜿蜒缪戾，或长邪角趣，或规旋矩折。修短相副，异体同势。奋笔轻举，离而不绝。纤波浓点，错落其间。若钟簴设张，庭燎飞烟；崭岩嵯峨，高下属连。似崇台重宇，层云冠山。远而望之，若飞龙在天；近而察之，心乱目眩，奇姿谲诡，不可胜原。研、桑所不能计，宰、赐所不能言，何草篆之足算，而斯文之未宣。岂体大之难睹，将秘奥之不传？聊仿佛而详观，举大略而论旃。

汉兴而有草书，不知作者姓名。至章帝时，齐相杜度，号称善作。后有崔瑗、崔寔，亦皆称工。杜氏杀字甚安，而书体微瘦；崔氏甚得笔势，而结字小疏。弘农张伯英者，因而转精其巧，凡家之衣

帛，必先书而后练之。临池学书，池水尽墨。下笔必为楷则，常曰："匆匆不暇草书。"寸纸不见遗，至今世尤宝其书，韦仲将谓之"草圣"。伯英弟文舒者，次伯英。又有姜孟颖、梁孔达、田彦和及韦仲将之徒，皆伯英之弟子，有名于世，然殊不及文舒也。罗叔景、赵元嗣者，与伯英同时，见称于西州，而矜此自与，众颇惑之。故伯英自称上比崔、杜不足，下方罗、赵有余。河间张超亦有名，然虽与崔氏同州，不如伯英之得其法也。崔瑗作《草势》云：

书契之兴，始自颉皇。写彼鸟迹，以定文章。爰暨末叶，典籍弥繁，时之多僻，政之多权。官事荒芜，剿其墨翰。惟多佐隶，旧字是删。草书之法，盖又简略。应时谕指，用于卒迫，兼功并用，爱日省力。纯俭之变，岂必古式。观其法象，俯仰有仪。方不中矩，圆不副规。抑左扬右，兀若竦崎。兽跂鸟跱，志在飞移，狡兔暴骇，将奔未驰。或黝黭黵黕，状似连珠，绝而不离，畜怒怫郁，放逸生奇。或凌邃惴慄，若据高临危，旁点邪附，似蜩螗捐枝。绝笔收势，余缭纠结。若杜伯捷毒，看隙缘㦬，腾蛇赴穴，头没尾垂。是故远而望之，摧焉若沮岑崩崖；就而察之，一画不可移。几微要妙，临时从宜。略举大较，仿佛若斯。

（四）九品分级：以《书品》为滥觞

·阅读提示·

陈振濂

　　如果说品评在袁昂与梁武帝笔下表现为对精神意蕴和欣赏主体的重视，那么庾肩吾的《书品》以级分人应当更具有批评的立场。将人物以高低划为几个等级，这种做法本身带有很强烈的褒贬色彩，虚辞浮饰自然是退居其次了。

　　南朝梁是典型的文化中心，以梁武帝、简文帝为倡导者，集中了一批书法研究人才，搞出了许多有开拓性的著作。袁昂的品评与魏晋时期文学上的人物品藻不无瓜葛，而庾肩吾的品级与文学、绘画也有密切关系。一个有目共睹的事实则是：在庾肩吾前后，钟嵘《诗品》、谢赫《画品》（即《古画品录》）相继问世，除此之外还有其他人的一些品级著作或失或存不一而足，因此，《书品》的出现也具有文化背景的意义，它不是书法界独有的一种批评现象。

　　《书品》以上中下三等九级分。上上品则列张芝、钟繇、王羲之三家，而王献之则退居上中品之殿，可窥明显的抑献扬羲倾向。书前有一序，自文字开始至崔、杜之次无不一一阐述，用典精到，可谓用心良苦；以此作为回顾过去书法史的线索，颇有韵味。在上上品的解说中，庾肩吾提出了天然与工夫这一组对应概念："张工夫第一，天然次之。钟天然第一，工夫次之。王工夫不及张，天然过之；天然不及钟，工夫过之。"对于三位大师的艺术特征与优劣长短有着较细致的分析，他还在其余品级中提到了筋力、肥瘦等批评标准，对后世批评都有直接的影响。

　　纵观《书品》，我以为它主要贡献有三。一是它较注重书家或风格成败的社会、时代、文化背景，如评陆机"以弘才掩迹"，评崔瑗"擅名北中，迹罕南度"，是从社会文化角度与地域角度分析了两家

书法影响不大的原因，读来颇令人信服。二是它对于九品分类的标准有明确的界说。如上品是天然工夫俱佳，"贵越群品"；下品则仅限于"动成楷则""殆逼前良"，更次的还只能"五色一彩、雕文刻鹄"，这种界定的观念也一直影响了后世许多年。三是庾肩吾在上中品还列了阮研"居今观古，尽窥众妙之门，虽复师王祖钟，终成别构一体"，不但肯定了阮研独创之功，而且把当时人与前贤并列，足见作者并非一味厚古薄今之人。

《书品》的分品方法显然来自魏晋时期风行的九品中正制，这是当时品题人才、诠拔官吏的基本方式。不但《书品》《诗品》《画品》或以三品或列九品，也无不是九品中正制的时代背景下的文化产物，只不过在借它的形式躯壳之时，各有不同的应用内容罢了。

《书品》
庾肩吾

玄静先生曰：予遍求邃古，逖访厥初，书名起于玄洛，字势发于仓史。故遗结绳，取诸文、象诸形、会诸人事，未有广此缄縢，深兹文契。是以"一"画加"大"，天尊可知，二"方"增土，地卑可审。"日"以君道则字势圆。"月"以臣辅则文体缺。及其转注、假借之流，指事、会意之类，莫不状范毫端，形呈字表。开篇玩古，则千载共明；削简传今，则万里对面。记善则恶自削，书贤则过必改。玉历颁正而化俗，帝载陈言而设教。变通不极，日用无穷，与圣同功，参神并运。爰泊中叶，舍繁从省，渐失颍川之言，竟逐云阳之字。若乃鸟迹孕于古文，壁书存于科斗。符陈帝玺，摹调蜀漆。署表宫门，铭题礼器。鱼犹舍凤，鸟已分虫。仁义起于麒麟，威形发于龙虎。云气时飘五色，仙人还作两童。龟若浮溪，蛇如赴穴。流星疑烛，垂露似珠。芝英转车，飞白掩素。参差倒薤，既思种柳之谣；长短悬针，复相定情之制。蚊脚傍低，鹄头仰立。填飘板上，缪起印中。波回堕镜之鸾，楷顾雕陵之鹊。并以篆籀重复，见重昔人。或巧能售酒，或妙令鬼哭。信无昧之奇珍，非趣时之急务。且具录前训，今不复兼论。惟草正疏通，专行于世。其或继之者，虽百代可知。寻隶体发源秦时，隶人下邳程邈所作，始皇见而奇之。以奏事繁多，篆字难制，遂作此法，故曰隶书，今时正书是也。草势起于汉时，解散隶法，用以赴急。本因草创之义，故曰草书。建初中，京兆杜操始以善草知名，今之草书是也。余自少迄长，留心兹艺，敏手谢于临池，锐意同于削板。而蔽山之扇，竟未增钱；凌云之台，无因诚子。求诸故迹，或有浅深，辄删善草隶者一百二十八人，伯英以称圣居首，法高以追骏处末。推能相越，小例而九；引类相附，大等而三。复为略论，总名《书品》。

张芝伯英。钟繇元常。王羲之逸少。

右三人，上之上。

论曰：隶既发源秦史，草乃激流齐相，跨七代而弥遵，将千载而无革；诚开博者也。均其文，总六书之要；指其事，笼八体之奇。能拔篆籀于繁芜，移楷真于重密。分行纸上，类出茧之蛾；结画篇中，似闻琴之鹤；峰崿间起，琼山惭其敛雾；漪澜递振，碧海愧其下风。抽丝散水，定于笔下；倚刀较尺，验于字中。真、草既分于星芒，烈火复成于珠佩。或横牵竖掣，或浓点轻拂，或将放而更留，或因挑而还置。敏思藏于胸中，巧态发于毫铦。詹尹端策，故以迷其变化；《英》《韶》倾耳，无以

察其音声。殆善射之不注，妙斫轮之不传。是以鹰爪含利，出彼兔毫；龙管润霜，游兹蚕尾。学者鲜能具体，窥者罕得其门。若探妙测深，尽形得势；烟花落纸将动，风采带字欲飞。疑神化之所为，非世人之所学，惟张有道、钟元常、王右军其人也。张工夫第一，天然次之，衣帛先书，称为"草圣"。钟天然第一，工夫次之，妙尽许昌之碑，穷极邺下之牍。王工夫不及张，天然过之；天然不及钟，工夫过之。羊欣云："贵越群品，古今莫二。兼撮众法，备成一家。"若孔门以书，三子入室矣。允为上之上。

崔瑗子玉。杜度伯度。师宜官　张昶文舒。王献之子敬。

右五人，上之中。

论曰：崔子玉擅名北中，迹罕南度，世有得其摹书者，王子敬见之称美，以为功类伯英。杜度滥觞于草书，取奇于汉帝，诏后奏事，皆作草书。师宜官鸿都为最，能大能小。文舒声劣于兄，时云"亚圣"。子敬泥帚，早验天骨。兼以掣笔，复识人工。一字不遗，两叶传妙。此五人，允为上之中。

索靖幼安。梁鹄孟皇。韦诞仲将。皇象休明。胡昭孔明。

钟会士季。卫瓘伯玉。荀舆长允，一本作长辙。阮研文机。

右九人，上之下。

论曰：幼安敛蔓舅氏，抗名卫令。孟皇功尽笔势，字入帐中。仲将不妄染墨，必须张笔而左纸；孔明动见模楷，皆谓胡肥而钟瘦。休明斟酌二家，联驾八绝。士季之范元常，犹子敬之禀逸少，而工拙兼效，真、草皆成。伯玉远慕张芝，近参父迹。长允《狸骨方》拟而难追。阮研居今观古，尽窥众妙之门，虽复师王祖钟，终成别构一体。此九人，允为上之下。

张超子并。郭伯道　刘德昇君嗣。崔寔子真。卫夫人茂漪。

李式景则。庾翼稚恭。郗愔方回。谢安安石。王珉季琰。

桓玄敬道。羊欣敬元。王僧虔　孔琳之彦琳。殷钧季和。

右十五人，中之上。

论曰：子并，崔家州里，颇相仿效，可谓酱咸于盐，冰寒于水。伯道里居，朝廷远讨其迹。德昇之妙，钟、胡各采其美。子真俊才，门法不坠。李妻卫氏，出自华宗。景则毫素流靡。稚恭声彩遒越。郗愔、安石，草、正并驱。季琰、桓玄，筋力俱骏。羊欣早随子敬，最得王体。孔琳之声高宋氏。王僧虔雄发齐代。殷钧颇眈著爱好，终得肩随。此一十五人，允为中之上。

魏武帝曹操，孟德。孙皓吴主，元宗。卫觊伯儒。左伯子邑。卫恒巨山。

杜预元凯。王廙世将。张彭祖　任靖　韦昶文休。

王修敬仁。张永景初。范怀约　吴休尚　施方泰。

右十五人，中之中。

论曰：魏主笔墨雄赡，吴主体裁绵密。伯儒兼叙隶草，子邑分镳梁、邯。巨山三世，元凯累叶。王廙为右军之师，彭祖取羲之之道。任靖矫名，文休题柱。敬仁清举，致畏逼之词。张、范递峙，俱东南之美。施、吴邺下后生，同年拔萃。此十五人，允为中之中。

罗晖叔景。赵袭元嗣。刘舆　张昭子布。陆机士衡。

朱诞　王导茂弘。庾亮元规。王洽敬和。郗超景兴。

张翼君祖。宋文帝姓刘，名义隆。康昕君明。徐希秀

谢朓玄晖。刘绘士章。陶隐居名弘景，字通明。王崇素

右十八人，中之下。

论曰：叔景、元嗣，并称西州。刘舆之笔札，张昭之无懈。陆机以弘才掩迹，朱诞以偏艺流声。王导则列圣推能，庾亮则群公挹巧。王洽以并通诸法，郗超以晚年取誉。张翼善效，宋帝、康昕、希秀孤生。谢朓、刘绘、文宗书范，近来少前。陶隐居仙才翰彩，拔于山谷。王崇素靡伦篇笔，传于闾里。此十八人，允为中之下。

姜诩 梁宣 魏徵文成。 韦秀 钟兴

向泰 羊忱 晋元帝景文。 识道人 范晔蔚宗。

宗炳 谢灵运 萧思话 薄绍之敬叔。齐高帝道成，字绍伯。

庾黔娄子贞。费元瑶 孙奉伯玉。王荟敬文。羊祜叔子。

右二十人，下之上。

论曰：此二十人并擅毫翰，动成楷则，殆逼前良，见希后彦。允为下之上。

杨经 诸葛融 杨潭 张炳 岑渊

裴兴 王济 李夫人 刘穆之道和。朱龄石伯儿。

庾景休 张融思光。褚元明 孔敬通 王籍文海。

右十五人，下之中。

论曰：此十五人虽未穷字奥，书尚文情。披其丛薄，非无香草；视其崖岸，时有润珠。故遗斯纸，以为世玩。允为下之中。

卫宣 李韫 陈基 傅廷坚 张绍

阴光 韦熊少季。张畅 曹任 宋嘉

裴邈 羊固 傅夫人 辟闾训 谢晦宣明。

徐羡之宗文。孔闾间 颜宝光 周仁皓 张欣泰

张炽 僧岳道人 法高道人。

右二十三人，下之下。

论曰：此二十三人皆五味一和，五色一彩。视其雕文，非特刻鹄；观其下笔，宁止追响。遗迹见珍，余芳可折。诚以驱驰并驾，不逮前锋，而中权后殿，各尽其美。允为下之下。

今以九例，该此众贤，犹如玄圃积玉，炎洲聚桂，其中实相推谢。故有兹多品。然终能振此鳞翼，俱上龙门。倘后之学者，更随点曝云尔。

（五）书论丰碑说《书谱》

·阅读提示·

陈振濂

　　孙过庭是初唐最引人注目的一代宗师。与虞世南一样，他也是创作与理论的两栖人物。《书谱》墨迹本作为草书名作绝不逊于虞书《汝南公主墓志》或《夫子庙堂碑》；而孙过庭的理论见解也要高出虞世南一头。可以这样说：只有到了《书谱》问世，中国书法理论的宏大体格和学科性格才真正得到了确立。

　　洋洋数千言的长篇大论，为后人提出了一个又一个深刻的思想命题。细细做一分类，可得出八个方面的观念阐述：一是研究书法的形象观如"巧涉丹青，功亏翰墨"等；二是强调书法抒情观如"达其情性，形其哀乐"；三是研究书法创作规律如著名的"五乖五合"论或"一点为一字之规"云云；四是注重书法技巧理论，如执、使、转、用；五是提出书体分野如真书与草书的关系；六是研究书法学习规律如"察之者尚精，拟之者贵似"以及老少险绝平正之说；七是提到了审美标准如"违而不犯，和而不同""不激不厉，风规自远"；八是对一些传世名篇进行了考证辨伪，如关于《笔阵图》、关于《笔势论十二章》，此外，还有一些精辟之论，不能一一列举。

　　冲和之美仍然是理论家们信奉的理想之美。"不激不厉"是孙过庭的要求，也是初唐大部分书家的要求。另一个值得注意的现象，是孙过庭论书重在行草、不涉篆隶；再者是评价"二王"时扬羲抑献，这些迹象都表明《书谱》所处的时代背景标志。到了中唐以后，这样的现象是百不一见了。

　　《书谱》所提出的论点具有很高的浓度。把以上八点依每一点单独拉开，就是一个很可观的理论范围。因此，我们可以把《书谱》看作是书法艺术概论式的理论楷范——在他以前，还没有人能具有如此开阔的眼光；即使涉及他的一些课题也还缺乏他那深邃的洞察力，直到今天，他的观点仍在发挥

效应。比如"巧涉丹青"问题,又比如"察之尚精,拟之贵似"问题,在当今书坛上并不是人人的认识都很清醒的。当然,《书谱》也有不足之处,它采用辞藻华丽的骈文形式,不利于观点的清晰展开。此外,它的理论色彩虽浓,但全文结构似较散乱,缺乏明确的起止与段落界线,这都为它的流传制造了很大困难。时至今日,关于《书谱》竟然还有正文与序之争、卷上卷下之争、全文与装裱割截之争等,又加上孙过庭的生平、名号上也是争论迭出,使《书谱》竟成为理论界的一个难解之谜;但它在书法批评史上,却仍然是当之无愧的理论丰碑。它标志着独立的、思辨的书法理论的诞生,它还告诉我们:书法理论在经过了漫长的孕育之后,终于走向了它的成熟。

《书谱》

孙过庭

夫自古之善书者,汉、魏有钟、张之绝,晋末称"二王"之妙。王羲之云:"顷寻诸名书,钟、张信为绝伦,其余不足观。"可谓钟、张云没,而羲、献继之。又云:"吾书比之钟、张,钟当抗行,或谓过之;张草犹当雁行。然张精熟,池水尽墨,假令寡人耽之若此,未必谢之。"此乃推张迈钟之意也。考其专擅,虽未果于前规,摭以兼通,故无惭于即事。评者云:"彼之四贤,古今特绝;而今不逮古,古质而今妍。"夫质以代兴,妍因俗易。虽书契之作,适以记言;而淳醨一迁,质文三变,驰骛沿革,物理常然。贵能古不乖时,今不同弊,所谓"文质彬彬,然后君子"。何必易雕宫于穴处,反玉辂于椎轮者乎!又云:"子敬之不及逸少,犹逸少之不及钟、张。"意者以为评得其纲纪,而未详其始卒也。且元常专工于隶书,伯英尤精于草体;彼之二美,而逸少兼之。拟草则余真,比真则长草,虽专工小劣,而博涉多优,总其终始,匪无乖互。谢安素善尺牍,而轻子敬之书。子敬尝作佳书与之,谓必存录,安辄题后答之,甚以为恨。安尝问敬:"卿书何如右军?"答云:"故当胜。"安云:"物论殊不尔。"子敬又答:"时人那得知!"敬虽权以此辞折安所鉴,自称胜父,不亦过乎!且立身扬名,事资尊显,胜母之里,曾参不入。以子敬之豪翰,绍右军之笔札,虽复粗传楷则,实恐未克箕裘。况乃假托神仙,耻崇家范,以斯成学,孰愈面墙?后羲之往都,临行题壁。子敬密拭除之,辄书易其处,私为不恶。羲之还见,乃叹曰:"吾去时真大醉也。"敬乃内惭。是知逸少之比钟、张,则专博斯别;子敬之不及逸少,无或疑焉。

余志学之年,留心翰墨,味钟、张之余烈,挹羲、献之前规,极虑专精,时逾二纪,有乖入木之术,无间临池之志。观夫悬针垂露之异,奔雷坠石之奇,鸿飞兽骇之资,鸾舞蛇惊之态,绝岸颓峰之势,临危据槁之形。或重若崩云,或轻若蝉翼;导之则泉注,顿之则山安;纤纤乎似初月之出天涯,落落乎犹众星之列河汉。同自然之妙有,非力运之能成。信可谓智巧兼优,心手双畅;翰不虚动,下必有由。一画之间,变起伏于峰杪;一点之内,殊衄挫于豪芒。况云积其点画,乃成其字。曾不傍窥尺牍,俯习寸阴;引班超以为辞,援项籍而自满;任笔为体,聚墨成形;心昏拟效之方,手迷挥运之理,求其妍妙,不亦谬哉!然君子立身,务修其本。扬雄谓诗赋小道,壮夫不为,况复溺思豪厘、沦精翰墨者也!夫潜神对奕,犹标坐隐之名;乐志垂纶,尚体行藏之趣。讵若功定礼乐,妙拟神仙,犹挺埴之罔穷,与工炉而并运。好异尚奇之士,玩体势之多方;穷微测妙之夫,得推移之奥赜。

著述者假其糟粕，藻鉴者挹其菁华，固义理之会归，信贤达之兼善者矣。存精寓赏，岂徒然欤！而东晋士人，互相陶染。至于王、谢之族，郗、庾之伦，纵不尽其神奇，咸亦挹其风味。去之滋永，斯道愈微。方复闻疑称疑、得末行末，古今阻绝，无所质问；设有所会，缄秘已深。遂令学者茫然，莫知领要，徒见成功之美，不悟所致之由。或乃就分布于累年，向规矩而犹远，图真不悟，习草将迷。假令薄解草书，粗传隶法，则好溺偏固，自阂通规。讵知心手会归，若同源而异派；转用之术，犹共树而分条者乎？加以趋变适时，行书为要；题勒方畐，真乃居先。草不兼真，殆于专谨；真不通草，殊非翰札。真以点画为形质，使转为情性；草以点画为情性，使转为形质。草乖使转，不能成字；真亏点画，犹可记文。回互虽殊，大体相涉。故亦旁通二篆，俯贯八分，包括篇章，涵泳飞白。若豪厘不察，则胡、越殊风者焉。至如钟繇隶奇，张芝草圣，此乃专精一体，以致绝伦。伯英不真，而点画狼藉；元常不草，使转纵横。自兹已降，不能兼善者，有所不逮，非专精也。虽篆、隶、草、章，工用多变，济成厥美，各有攸宜。篆尚婉而通，隶欲精而密，草贵流而畅，章务检而便。然后凛之以风神，温之以妍润，鼓之以枯劲，和之以闲雅。故可达其情性，形其哀乐。验燥湿之殊节，千古依然；体老壮之异时，百龄俄顷。嗟乎！不入其门，讵窥其奥者也。

又一时而书，有乖有合，合则流媚，乖则雕疏。略言其由，各有其五：神怡务闲，一合也；感惠徇知，二合也；时和气润，三合也；纸墨相发，四合也；偶然欲书，五合也。心遽体留，一乖也；意违势屈，二乖也；风燥日炎，三乖也；纸墨不称，四乖也；情怠手阑，五乖也。乖合之际，优劣互差。得时不如得器，得器不如得志。若五乖同萃，思遏手蒙；五合交臻，神融笔畅。畅无不适，蒙无所从。当仁者得意忘言，罕陈其要；企学者希风叙妙，虽述犹疏。徒立其工，未敷厥旨。不揆庸昧，辄效所明，庶欲弘既往之风规，导将来之器识，除繁去滥，睹迹明心者焉。

代有《笔阵图》七行，中画执笔三手，图貌乖舛，点画湮讹。顷见南北流传，疑是右军所制。虽则未详真伪，尚可发启童蒙，既常俗所存，不藉编录。至于诸家势评，多涉浮华，莫不外状其形，内迷其理，今之所撰，亦无取焉。若乃师宜官之高名，徒彰史谍；邯郸淳之令范，空著缣缃。暨乎崔、杜以来，萧、羊已往，代祀绵远，名氏滋繁。或籍甚不渝，人亡业显；或凭附增价，身谢道衰。加以糜蠹不传，搜秘将尽。偶逢缄赏，时亦罕窥，优劣纷纭，殆难觊缕。其有显闻当代，遗迹见存，无俟抑扬，自标先后。且六文之作，肇自轩辕；八体之兴，始于嬴正，其来尚矣，厥用斯弘。但今古不同，妍质悬隔，既非所习，又亦略诸。复有龙蛇云露之流、龟鹤花英之类，乍图真于率尔，或写瑞于当年，巧涉丹青，工亏翰墨，异夫楷式，非所详焉。代传羲之与子敬《笔势论》十章，文鄙理疏，意乖言拙。详其旨趣，殊非右军。且右军位重才高，调清词雅，声尘未泯，翰椟仍存。观夫致一书、陈一事，造次之际，稽古斯在。岂有贻谋令嗣，道叶义方，章则顿亏，一至于此！又云与张伯英同学，斯乃更彰虚诞。若指汉末伯英，时代全不相接，必有晋人同号，史传何其寂寥！非训非经，宜从弃择。

夫心之所达，不易尽于名言；言之所通，尚难行于纸墨。粗可仿佛其状，纲纪其辞，冀酌希夷，取会佳境。阙而未逮，请俟将来。今撰执、使、转、用之由，以祛未悟。执，谓深浅长短之类是也；使，谓纵横牵掣之类是也；转，谓钩环盘纡之类是也；用，谓点画向背之类是也。方复会其数法，归于一途，编列众工，错综群妙，举前言之未及，启后学于成规，窥其根源，析其枝派。贵使文约理赡，迹显心通；披卷可明，下笔无滞。诡词异说，非所详焉。然今之所陈，务裨学者。但右军之书，

代多称习，良可据为宗匠，取立指归。岂唯会古通今，亦乃情深调合。致使摹拓日广，研习岁滋，先后著名，多从散落，历代孤绍，非其效欤？试言其由，略陈数意。止如《乐毅论》《黄庭经》《东方朔画赞》《太师箴》《兰亭集序》《告誓文》，斯并代俗所传，真行绝致者也。写《乐毅》则情多怫郁，书《画赞》则意涉瑰奇，《黄庭经》则怡怿虚无，《太师箴》又纵横争折。暨乎兰亭兴集，思逸神超；私门诚誓，情拘志惨。所谓涉乐方笑，言哀已叹。岂惟驻想流波，将贻啴嗳之奏；驰神睢涣，方思藻绘之文。虽其目击道存，尚或心迷义舛，莫不强名为体，共习分区。岂知情动形言，取会风骚之意；阳舒阴惨，本乎天地之心。既失其情，理乖其实，原夫所致，安有体哉！夫运用之方，虽由己出，规模所设，信属目前。差之一毫，失之千里，苟知其术，适可兼通。心不厌精，手不忘熟。若运用尽于精熟，规矩阇于胸襟，自然容与徘徊，意先笔后，潇洒流落，翰逸神飞。亦犹弘羊之心，预乎无际；庖丁之目，不见全牛。

　　尝有好事，就吾求习。吾乃粗举纲要，随而授之，无不心悟手从，言忘意得；纵未窥于众术，断可极于所诣矣。若思通楷则，少不如老；学成规矩，老不如少。思则老而逾妙，学乃少而可勉。勉之不已，抑有三时；时然一变，极其分矣。至如初学分布，但求平正；既知平正，务追险绝；既能险绝，复归平正。初谓未及，中则过之，后乃通会。通会之际，人书俱老。仲尼云：五十知命，七十从心。故以达夷险之情，体权变之道，亦犹谋而后动，动不失宜；时然后言，言必中理矣。是以右军之书，末年多妙，当缘思虑通审，志气和平，不激不厉，而风规自远。子敬已下，莫不鼓努为力，标置成体，岂独工用不侔，亦乃神情县隔者也。或有鄙其所作，或乃矜其所运。自矜者将穷性域，绝于诱进之途；自鄙者尚屈情涯，必有可通之理。嗟乎！盖有学而不能，未有不学而能者也。考之即事，断可明焉。然消息多方，性情不一，乍刚柔以合体，忽劳逸而分驱。或恬淡雍容，内涵筋骨；或折挫槎枿，外曜锋芒。察之者尚精，拟之者贵似。况拟不能似，察不能精；分布犹疏，形骸未检。跃泉之态，未睹其妍；窥井之谈，已闻其丑。纵欲搪突羲、献，诬罔钟、张，安能掩当年之目，杜将来之口！摹习之辈，尤宜慎诸。至有未悟淹留，偏追劲疾，不能迅速，翻效迟重。夫劲速者，超逸之机；迟留者，赏会之致。将反其速，行臻会美之方；专溺于迟，终爽绝伦之妙。能速不速，所谓淹留；因迟就迟，讵名赏会！非夫心闲手敏，难以兼通者焉。假令众妙攸归，务存骨气；骨既存矣，而遒润加之。亦犹枝干扶疏，凌霜雪而弥劲；花叶鲜茂，与云日而相晖。如其骨力偏多，遒丽盖少，则若枯槎架险，巨石当路，虽妍媚云阙，而体质存焉。若遒丽居优，骨气将劣，譬夫芳林落蕊，空照灼而无依；兰沼漂蓱，徒青翠而奚托？是知偏工易就，尽善难求。虽学宗一家，而变成多体，莫不随其性欲，便以为姿。质直者则俓侹不遒，刚佷者又掘强无润，矜敛者弊于拘束，脱易者失于规矩，温柔者伤于软缓，躁勇者过于剽迫，狐疑者溺于滞涩，迟重者终于蹇钝，轻琐者染于俗吏。斯皆独行之士，偏玩所乖。《易》曰："观乎天文，以察时变；观乎人文，以化成天下。"况书之为妙，近取诸身。假令运用未周，尚亏工于秘奥；而波澜之际，已浚发于灵台。必能傍通点画之情，博究始终之理，镕铸虫、篆，陶均草、隶。体五材之并用，仪形不极；象八音之迭起，感会无方。至若数画并施，其形各异；众点齐列，为体互乖。一点成一字之规，一字乃终篇之准。违而不犯，和而不同；留不常迟，遣不恒疾；带燥方润，将浓遂枯；泯规矩于方圆，遁钩绳之曲直；乍显乍晦，若行若藏；穷变态于豪端，合情调于纸上；无间心手，忘怀楷则。自可背羲、献而无失，违钟、张而尚工。譬夫绛树、青

琴，殊姿共艳；隋珠、和璧，异质同妍。何必刻鹤图龙，竟惭真体；得鱼获兔，犹吝筌蹄？

闻夫家有南威之容，乃可论于淑媛；有龙泉之利，然后议于断割。语过其分，实累枢机。吾尝尽思作书，谓为甚合，时称识者，辄以引示。其中巧丽，曾不留目；或有误失，翻被嗟赏。既昧所见，尤喻所闻。或以年职自高，轻致陵诮。余乃假之以缃缥，题之以古目，则贤者改观，愚夫继声，竞赏豪末之奇，罕议峰端之失。犹惠侯之好伪，似叶公之惧真。是知伯子之息流波，盖有由矣。夫蔡邕不谬赏，孙阳不妄顾者，以其玄鉴精通，故不滞于耳目也。向使奇音在爨，庸听惊其妙响；逸足伏枥，凡识知其绝群，则伯喈不足称，良、乐未可尚也。至若老姥遇题扇，初怨而后请；门生获书机，父削而子懊，知与不知也。夫士屈于不知己而申于知己，彼不知也，曷足怪乎！故庄子曰："朝菌不知晦朔，蟪蛄不知春秋。"老子云："下士闻道，大笑之；不笑之，则不足以为道也。"岂可执冰而咎夏虫哉！

自汉、魏已来，论书者多矣，妍蚩杂糅，条目纠纷。或重述旧章，了不殊于既往；或苟兴新说，竟无益于将来；徒使繁者弥繁，阙者仍阙。今撰为六篇，分成两卷，第其工用，名曰《书谱》。庶使一家后进，奉以规模；四海知音，或存观省。缄秘之旨，余无取焉。

（六）百科全书：《书断》及其他

·阅读提示·

陈振濂

　　张怀瓘在书法理论史上的地位与作用绝不亚于孙过庭，在某些地方或有过之。区别仅仅在于：孙过庭是创作与理论兼长；张怀瓘尽管自称书法可比虞世南、褚遂良，但我们竟看不到他的片迹只字，而历史也未能在严峻的"物竟天择，适者生存"的自然法则中保存他的作品，大约其作品的水平未必如他自己的估价；因此，他应该是一个较纯粹的书法理论家的形象。

　　纯粹的理论家有其不足的一面，也有其有利的一面。比如：理论家不谙创作可能会隔靴搔痒；但超脱于创作，又会避免把理论等同于创作技法经验总结，而从一个真正的研究立场上对书法现象进行理性把握。作为理论家，张怀瓘具有在几乎所有的研究领域中建立体系的雄心与能力——在他以前，似乎还没有人胆敢问津"体系"。《书断》重在书体发展与书家传记排比；《书议》评价古代名家次第；《六体书论》详论书体变迁；《论用笔十法》重在技法理论；《玉堂禁经》分析名家用笔楷则；《"二王"等书录》录载内宫古迹；《评书药石论》言涉书法批评……浩浩几万言的书论，不但广涉人物、历史、技巧、批评、著录等所有研究领域，即以其数量而论也是旷古未闻。我曾做过一个统计：张怀瓘书论的总字数，竟占了他之前的所有书法理论总字数的四分之一。看来，他的努力的确是无愧于专业的"书法理论家"这一称号的。

　　张怀瓘式的"百科全书"，既是他个人努力的结果，也是时代的功绩，他生逢"安史之乱"前，在唐玄宗身边当了数十年翰林院供奉，专门以书法为业，还教诸王子学书，直到玄宗"西狩"，他还跟随如故；有大量的时间去潜心研究，又有众多的内府藏品供他随意取览，这样的条件，并非孙过庭甚至虞世南等人所可望其项背。官做得太高，无心为此；政治地位低下，又无力为此；张怀瓘是介于

中间，故而他成功了。但请注意：这种成功是难得有可能重复的。

《书断》是张怀瓘的代表作。一部《书断》就是一部书法史，不但在当时影响巨大，后世的追随者亦不乏其人，亦如《书谱》在宋代有姜白石《续书谱》一样：在北宋即有朱长文作《续书断》。此外，《书断》以神、妙、能三品引古代书家及当代书家等级，是比庾肩吾《书品》更进步、又比初唐李嗣真《书后品》更成熟的品级方法运用，只有到了他这时，我们才可以说品级方法在历史上真正被学术界所承认并蔚为风气。至于他在《文字论》中提出"深识书者，唯观神采，不见字形"，更是上承王僧虔但更强调神采的名言，向被后学奉为经典。总之，张怀瓘在众多的论述中体现出的分析与概括并举、叙述与思辨并举的倾向，作为一种综合的理论性格，已成为专业化的标志；又标志了一种更深一层的书学本体论的崛起。至于他的知书论世、知书论人，则鲜明地反映出盛唐时期重视功利目的的总体艺术研究氛围。

《书断》
张怀瓘

书断序

昔庖牺氏画卦以立象，轩辕氏造字以设教。至于尧、舜之世，则焕乎有文章。其后盛于商、周，备夫秦、汉，固其所由远矣。文章之为用，必假乎书；书之为征，期合乎道，故能发挥文者，莫近乎书。若乃思贤哲于千载，览陈迹于缣简，谋猷在觌，作事粲然，言察深衷，使百代无隐，斯可尚也。及夫身处一方，含情万里，标拔志气，黼藻精灵，披封睹迹，欣如会面，又可乐也。

尔其初之微也，盖因象以瞳昽，眇不知其变化。范围无体，应会无方。考冲漠以立形，齐万殊而一贯。合冥契，吸至精。资运动于风神，颐浩然于润色。尔其终之彰也，流芳液于笔端，忽飞腾而光赫。或体殊而势接，若双树之交叶；或区分而气运，似两井之通泉，庥荫相扶，津泽潜应。离而不绝，曳独茧之丝；卓尔孤标，竦危峰之石。龙腾凤翥，若飞若惊。电烻燿熿，离披烂熳。翕如云布，曳若星流。朱焰绿烟，乍合乍散，飘风骤雨，雷怒霆激，呼吁可骇也，信足以张皇当世，轨范后人矣。至若磥硊峻骨，神短截长，有似夫忠臣抗直，补过匡主之节也；矩折规转，却密就疏，有似夫孝子承顺，慎终思远之心也；耀质含章，或柔或刚，有似夫哲人行藏，知进知退之行也。固其发迹多端，触变成态，或分锋各让，或合势交侵，亦犹五常之与五行，虽相克而相生，亦相反而相成。岂物类之能象贤，实则微妙而难名。《诗》云："钟鼓钦钦，鼓瑟鼓琴。"笙磬同音，是之谓也。使夫观者玩迹探情，循由察变，运思无已，不知其然。瑰宝盈瞩，坐启东山之府；明珠曜掌，顿倾南海之资。虽彼迹已缄，而遗情未尽，心存目想，欲罢不能，非夫妙之至者，何以及此。

且其学者，察彼规模，采其玄妙，技由心付，暗以目成。或笔下始思，困于钝滞；或不思而制，败于脱略。心不能授之于手，手不能受之于心。虽自己而可求，终杳茫而无获，又可怪矣。及乎意与灵通，笔与冥运，神将化合，变出无方。虽龙伯系鳌之勇，不能量其力，雄图应箓之帝，不能抑其高。幽思入于毫间，逸气弥于宇内，鬼出神入，追虚捕微，则非言象筌蹄所能存亡也。夫幼童而守一艺，白首而后能言，固不可恃才曜识，以为率尔可知也。且知之不易，得之有难。千有余年，数人

而已。昔之评者，或以今不逮古，质于丑妍，推察疵瑕，妄增羽翼，自我相物，求诸合己，悉为鉴不圆通也；亦由仓黄者唱首，冥昧者继声，风议混然，罕详孰是；及兼论文字始祖，各执异端，臆说蜂飞，竟无稽古，盖眩如也。

怀瑾质蔽愚蒙，识非通敏。承先人之遗训，或纪录万一，辄欲芟夷浮议，扬榷古今。拔狐疑之根，解纷挐之结。考穷乖谬，敢无隐于昔贤；探索幽微，庶不欺于玄匠。爰自黄帝、史籀、苍颉，迄于皇朝黄门侍郎卢藏用，凡三千二百余年，书有十体源流，学有三品优劣。今叙其源流之异，著十赞一论；较其优劣之差，为神、妙、能三品。人为一传，亦有随事附者，通为一评，究其藏否，分成上、中、下三卷，名曰《书断》。其目录如后，庶业儒君子知小学有矜式焉。

卷上　古文　大篆　籀文　小篆　八分　隶书　章草　行书　飞白　草书

　　　　作书九人　附者四人　赞十首　论一首

卷中　三品总目　优劣　神品十二人　传附九人　妙品三十九人

卷下　能品三十五人　传附二十九人

凡一百七十四人，评一首。

书断上

古文　案古文者，黄帝史苍颉所造也。颉首四目，通于神明，仰观奎星圆曲之势，俯察龟文鸟迹之象，博采众美，合而为字，是曰古文。《孝经援神契》云："奎主文章，苍颉仿象。"是也。夫文字者，总而为言，包意以名事也。分而为义，则文者祖父，字者子孙。得之自然，备其文理，象形之属，则谓之文；因而滋蔓，母子相生，形声、会意之属，则谓之字。字者，言孳乳浸多也，题之竹帛谓之书。书者，如也，舒也，著也，记也。著明万事，记往知来。名言诸无，宰制群有。何幽不贯，何往不经。实可谓事简而应博，岂人力哉！《易》曰："上古结绳以治，后世圣人易之以书契。"夫至德之道，化其性于未然之前；结绳之教，惩其罪于已然之后。故大道衰而有书，利害萌而有契。契为信不足，书为言立征。书契者，决断万事也。凡文书相约束，皆曰契。契亦誓也，诸侯约信曰誓。故《春秋传》曰："王叔氏不能举其契。"是知契者，书其信誓之言，而盟之滥觞，君臣之大约也。亦谓刻木，剖而分之，君执其左，臣执其右，即昔之铜虎、竹使，今之铜鱼，并契之遗象也。皇甫谧曰："黄帝使苍颉造文字，记言行，策而藏之，名曰书契。"故知黄帝导其源，尧、舜扬其波。是有虞、夏、商、周之书，神化典谟，垂范万世。及周公相成王，申明礼乐，以加朝祭服色尊卑之节。又造《尔雅》，宣尼、卜商，增益润色，《释言》畅物，略尽训诂。及秦用小篆，焚烧先典，古文绝矣。汉文帝时，秦博士伏胜献《古文尚书》时，又有魏文侯乐人窦公，年二百八十岁，献《古文乐书》一篇，以今文考之，乃《周官》之《大司乐》章也。及武帝时，鲁恭王坏孔子宅，壁内石函中得《孝经》《尚书》等经。宣帝时，河内女子坏老子屋，得古文二篇。晋咸宁五年，汲郡人不准盗发魏安釐王冢，得册书十余万言，或写《春秋经传》《易经》《论语》《夏书》《周书》《琐语》《大历》《梁丘藏》《穆天子传》及《魏史》至安釐王二十年，其书随世变易，已成数体。其《周书》论楚事者最妙，于是古文备矣。甄酆删定旧文，制为六书，"一曰古文"，即此也，以壁中书为正。周幽王时又有省古文者，今汲冢书中多有是也。滕公冢内得石铭，人无识者，惟叔孙通云此古文科斗书

也。科斗者，即上古之别名也。卫恒《古文赞》云：黄帝之史，沮诵、苍颉，眺彼鸟迹，始作书契，纪纲万事，垂法立制。观其措笔缀墨，用心精专。守正循检，矩折规旋，其曲如弓，其直如弦。矫然特出，若龙腾于川；森尔下隤，若雨坠于天。信黄、唐之遗迹，为六艺之范先，籀、篆盖其子孙，隶、草乃其曾玄。苍颉，即古文之祖也。

赞曰：邈邈苍公，轩辕之史。创制文字，代彼绳理。粲若星辰，郁为纲纪。千龄万类，如掌斯视。生人盛德，莫斯之美。神章灵篇，自兹而起。

大篆 案大篆者，周宣王太史史籀所作也。或云柱下史始变古文，或同或异，谓之为篆。篆者，传也，传其物理，施之无穷。甄酆定六书，"三曰篆书"；八体书法，"一曰大篆"。又《汉书·艺文志》云《史籀》十五篇，并此也。以史官制之，用以教授，谓之《史书》，凡九千字。秦赵高善篆，教始皇少子胡亥书。又汉元帝、王遵、严延年并工《史书》是也。秦焚书，惟《易》与此篇得全。《吕氏春秋》云："苍颉造大篆。"非也。若苍颉造大篆，则置古文何地？所谓籀、篆，盖其子孙是也。蔡邕《篆赞》曰："体有六篆，巧妙入神。或象龟文，或比龙鳞。纤体放尾，长翅短身。延颈负翼，状似凌云。"史籀，即大篆之祖也。

赞曰：古文玄胤，太史神书。千类万象，或龙或鱼。何词不录，何物不储。怿思通理，从心所如。如彼江海，大波洪涛。如彼音乐，干戚羽旄。

籀文 案籀文者，周太史史籀之所作也。与古文、大篆小异，后人以名称书，谓之籀文。《七略》曰："《史籀》者，周时史官教学童书也，与孔氏壁中古文异体。"甄酆定六书，"二曰奇字"是也。其迹有《石鼓文》存焉。盖讽宣王畋猎之所作，今在陈仓。李斯小篆，兼采其意。史籀即籀文之祖也。

赞曰：体象卓然，殊今异古。落落珠玉，飘飘缨组。仓颉之嗣，小篆之祖。以名称书，遗迹石鼓。

小篆 案小篆者，秦始皇丞相李斯所作也。增损大篆，异同籀文，谓之小篆，亦曰秦篆。始皇二十年，始并六国，斯时为廷尉，乃奏罢不合秦文者，于是天下行之。画如铁石，字若飞动。作楷隶之祖，为不易之法。其铭题钟鼎，及作符印，至今用焉。则《离》之六二："黄离元吉，得中道也。"斯虽草创，遂造其极矣。蔡邕《小篆赞》云："龟文针列，栉比龙鳞。隤若黍稷之垂颖，蕴若虫蛇之焚缊。若绝若连，似水露缘丝，凝垂下端。远而望之，象鸿鹄群游，络绎迁延。研、桑不能数其诘曲，离娄不能睹其隙间。般、锤揖让而辞巧，籀、诵拱手而韬翰。摛笔艳于纨素，为学艺之范先"。李斯，即小篆之祖也。

赞曰：李君创法，神虑精微。铁为肢体，虬作骖騑。江海淼漫，山岳峨巍。长风万里，鸾凤于飞。

八分 案八分者，秦羽人上谷王次仲所作也。王愔云："次仲始以古书方广，少波势。建初中，以隶草作楷法，字方八分，言有模楷。"又萧子良云："灵帝时，王次仲饰隶为八分。"二家俱言后汉，而两帝不同。且灵帝之前，工八分者非一，而云方广，殊非隶书。既言古书，岂得称隶。若验方广，则篆、籀有之。变古为方，不知其谓也。案《序仙记》云："王次仲，上谷人，少有异志，早年入学，屡有灵奇。年未弱冠，变苍颉书为今隶书。始皇时官务繁多，得次仲文简略，赴急疾之用，甚喜，遣使召之。三征不至，始皇大怒，制槛车送之于道，化为大鸟，出在槛外，翻然长引，至于西山，落二翮于山上，今为大翮、小翮山。山上立祠，水旱祈焉。"又《魏土地记》云："沮阳县城东北六十里，有大翮、小翮山。"又杨固《北都赋》云："王次仲匿术于秦皇，落双翮而冲天。"案数

家之言，明次仲是秦人。既变苍颉书，即非效程邈隶也。案：蔡邕《劝学篇》"上谷王次仲，初变古形"是也。始皇之世，出其数书。小篆古形，犹存其半，八分已减小篆之半，隶又减八分之半。然可云子似父，不可云父似子。故知隶不能生八分矣。本谓之楷书，楷者，法也，式也，模也。孔子曰："今世行之，后世以为楷式。"或云后汉亦有王次仲，为上谷太守，非上谷人。又楷隶初制，大范几同。故后人惑之，学者务之，盖其岁深，渐若"八"字分散，又名之为八分。时人用写篇章，或写法令，亦谓之章程书。故梁鹄云："钟繇善章程书是也。"夫人才智有所偏工，取其长而舍其短。谚曰："《韩诗》《郑易》挂着壁。"且"二王"八分即挂壁之类。唯蔡伯喈乃造其极焉。王次仲，即八分之祖也。

赞曰：仙客遗范，灵姿秀出。奋研扬波，金相玉质。龙腾虎踞兮势非一，交戟横戈兮气雄逸，楷之为妙兮备华实。

隶书　案隶书者，秦下邽人程邈所造也。邈字元岑，始为衙县狱吏，得罪始皇，幽系云阳狱中，覃思十年，益大、小篆方圆而为隶书三千字，奏之始皇，善之，用为御史。以奏事繁多，篆字难成，乃用隶字，以为隶人佐书，故曰隶书。蔡邕《圣皇篇》云："程邈删古立隶文。"甄酆六书，其"四曰佐书"是也。秦造隶书，以赴急速，为官司刑狱用之，余尚用小篆焉。汉亦因循，至和帝时，贾鲂撰《滂喜篇》，以《苍颉》为上篇、《训纂》为中篇、《滂喜》为下篇，所谓《三苍》也，皆用隶字写之，隶法由兹而广。郦道元《水经》曰："临淄人发古冢，得铜棺，前版外隐起为字，言齐太公六世孙胡公之棺也。唯三字是古，余同今隶书。证知隶字出古，非始于秦时。"若尔，则隶法当先于大篆矣。案胡公者，齐哀公之弟靖胡公也。五世六公计一百余年，当周穆王时也。又二百余岁，至宣王之朝，大篆出矣。又五百余载，至始皇之世，小篆出焉。不应隶书而先大篆，然程邈所造书籍具传，郦道元之说未可凭。案八分则小篆之捷，隶亦八分之捷。汉陈遵，字孟公，京兆杜陵人。哀帝之世，为河南太守，善隶书，与人尺牍，主皆藏之以为荣，此其创开隶书之善也。尔后钟元常、王逸少各造其极焉。蔡邕《隶书势》曰："鸟迹之变，乃惟佐隶。蠲彼繁文，从兹简易。修短相副，异体同势。焕若星陈，郁若云布。纤波浓点，错落其间。若钟簴设张，庭燎飞烟；似崇台重宇，层云冠山。远而望之，若飞龙在天；近而察之，心乱目眩。"成公绥《隶势》曰："籀篆既繁，草藁近伪。适之中庸，莫尚于隶。"程邈，即隶书之祖也。

赞曰：隶合文质，程君是先。乃备风雅，如聆管弦。长毫秋劲，素体霜妍。摧峰剑折，落点星悬。乍发红焰，旋凝紫烟。金芝琼草，万世芳传。

章草　案章草者，汉黄门令史游所作也。卫恒、李诞并云："汉初而有草法，不知其谁。"萧子良云："章草者，汉齐相杜操始变藁法。"非也。王愔云："汉元帝时史游作《急就章》，解散隶体，兼书之。汉俗简惰，渐以行之。"是也。此乃存字之梗概，损隶之规矩，纵任奔逸，赴俗急就，因草创之义，谓之草书。惟君长告令臣下则可。后汉北海敬王刘穆善草书，光武器之。明帝为太子，尤见亲幸，甚爱其法。及穆临病，明帝令为草书尺牍十余首，此其创开草书之先也。至建初中，杜度善草，见称于章帝，上贵迹其，诏使草书上事。魏文帝亦令刘广通草书上事。盖因章奏，后世谓之章草。惟张伯英造其极焉。韦诞云："杜氏杰有骨力，而字画微瘦，惟刘氏之法，书体甚浓，结字工巧，时有不及。张芝喜而学焉，专精其巧，可谓草圣，超前绝后，独步无双。"崔瑗《草书势》云："书契之兴，始自颉皇。写彼鸟迹，以定文章。章草之法，盖又简略。应时谕指，周旋卒迫。兼功并用，爱日省

力。纯俭之变，岂必古式！观其法象，俯仰有仪。方不中矩，圆不副规。抑左扬右，望之若崎。鸾企鸟跱，志意飞移。狡兽暴骇，将奔未驰。状似连珠，绝而不离。畜怒怫郁，放逸生奇。螣蛇赴穴，头没尾垂，机要微妙，临时从宜。"怀瓘案：章草之书，字字区别，张芝变为今草，如流水速。拔茅连茹，上下牵连。或借上字之下，而为下字之上，奇形离合，数意兼包，若悬猿饮涧之象，钩锁连环之状。神化自若，变态不穷。呼史游草为章，因张伯英草而谓也。亦犹篆，周宣王时作。及有秦篆分别，而有大小之名。魏晋之时，名流君子一概呼为草，惟知音者乃能辨焉。章草即隶书之捷，草亦章草之捷也。案杜度在史游后一百余年，即解散隶体，明是史游创焉。史游，即章草之祖也。

赞曰：史游制草，始务急就，婉若回鸾，攫如搏兽。迟回缣简，势欲飞透。敷华垂实，尺牍尤奇。并功惜日，学者为宜。

行书　案行书者，后汉颍川刘德昇所造也，即正书之小讹。务从简易，相间流行，故谓之行书。王愔云："晋世以来，工书者多以行书著名。昔钟元常善行狎书。"是也，尔后王羲之、献之并造其极焉。献之尝白父云："古之章草，未能宏逸，顿异真体，今穷伪略之理，极草纵之致，不若藁行之间，于往法固殊也，大人宜改体。"观其腾烟炀火，则回禄丧精，覆海倾河，则元冥失驭，天假其魄，非学之功。若逸气纵横，则羲谢于献；若簪裾礼乐，则献不继羲。虽诸家之法悉殊，而子敬最为遒拔。夫古今人民，状貌各异，此皆自然妙有，万物莫比。惟书之不同，可庶几也。故得之者，先禀于天然，次资于功用。而善学者乃学之于造化，异类而求之，固不取乎原本，而各逞其自然。王珉《行书状》云："邈乎嵩、岱之峻极，烂若列宿之丽天。伟字挺特，奇书秀出。扬波骋艺，余妍宏逸。虎踞凤跱，龙伸蠖屈。资胡氏之壮杰，兼钟公之精密。总二妙之所长，尽众美乎文质。详览字体，究寻笔迹。粲乎伟乎，如圭如璧。宛若盘螭之仰势，翼若翔鸾之舒翮。或乃放乎飞笔，雨下风驰，绮靡婉丽，纵横流离。"刘德昇，即行书之祖也。

赞曰：非草非真，发挥柔翰。星剑光芒，云虹照烂。鸾鹤婵娟，风行雨散。刘子滥觞，钟、胡弥漫。

飞白　案飞白者，后汉左中郎将蔡邕所作也。王隐、王愔并云："飞白变楷制也。本是宫殿题署，势既径丈，字宜轻微不满，名为飞白。"王僧虔云："飞白，八分之轻者。"虽有此说，不言起由。案汉灵帝熹平年，诏蔡邕作《圣皇篇》。篇成，诣鸿都门。上时方修饰鸿都门，伯喈待诏门下，见役人以垩帚成字，心有悦焉，归而为飞白之书。汉末魏初，并以题署宫阙。自非蔡公设妙，岂能诣此。可谓胜寄冥通，缥缈神仙之事也。张芝草书得易简流速之极，蔡邕飞白得华艳飘荡之极。字之逸越，不复过此二途。尔后羲之、献之并造其极。其为状也，轮囷萧索，则《虞颂》以嘉气非云；离合飘流，则《曹风》以麻衣似雪，尽能穷其神妙也。卫恒祖述飞白，而造散隶之书。开张隶体，微露其白。拘束于飞白，潇洒于隶书，处其季孟之间也。刘彦祖《飞白赞》云："苍颉观鸟，悟迹兴文。名繁类殊，有革有因。世绝常妙，索草钟真。爰有飞白，貌艳艺珍。若乃较析毫芒，纤微和惠。素翰冰鲜，简墨电掣，直准箭飞，屈拟蠖势。"梁武帝谓萧子云言："顷见王献之书，白而不飞；卿书飞而不白。可斟酌为之，令得其衷。"子云乃以篆文为之，雅合帝意。既括镞而籍羽，则望远而益深；虽创法于八分，实究微于小篆。其后欧阳询得焉。蔡伯喈，即飞白之祖也。

赞曰：妙哉飞白，祖自八分。有美君子，润色斯文。丝萦箭激，电绕雪雰。浅如流雾，浓若屯云。举众仙之奕奕，舞群鹤之纷纷。谁其覃思，于戏蔡君。

草书 案草书者，后汉征士张伯英之所造也。梁武帝《草书状》曰："蔡邕云：'昔秦之时，诸侯争长。简檄相传，望烽走驿。以篆、隶之难，不能救速，遂作赴急之书，盖今草书是也。'余疑不然，创制之始，其闲者鲜。且此书之约略，既是苍、黄之世，何粗鲁而能识之？"又云"杜氏之变隶，亦由程氏之改篆。其先出自杜氏，以张为祖，以卫为父，索为伯叔，二王为兄弟，薄为庶息，羊为仆隶"者，怀瓘以为诸侯争长之日，则小篆及楷、隶未生，何但于草。蔡公不应至此，诚恐厚诬。案杜度，汉章帝时人。元帝朝史游已作草，又评羊、薄等，未曰知书也。欧阳询与杨驸马书章草《千文》，批后云："张芝草圣，皇象八绝。并是章草，西晋悉然。迨乎东晋，王逸少与从弟洽，变章草为今草，韵媚婉转，大行于世，章草几将绝矣。"怀瓘案：右军之前，能今草者不可胜数。诸君之说，一何孟浪。欲杜众口，亦犹践履灭迹、扣钟消声也。又王愔云"藁书者，若草非草，草、行之际"者，非也。案：藁亦草也，因草呼藁，正如真正书写而又涂改，亦谓之草藁，岂必草、行之际谓之草耶。盖取诸浑沌"天造草昧"之意也。变而为草，法此也。故孔子曰"神谋草创之"是也。楚怀王使屈原造宪令，草藁未成，上官氏见而欲夺之。又董仲舒欲言灾异，草藁未上，主父偃窃而奏之，并是也。如淳曰："所作起草为藁。"姚察曰："草犹粗也，粗书为本曰藁。"盖草书之祖，出之于此。草书之先，因于起草。自杜度妙于章草，崔瑗、崔寔父子继能，罗晖、赵袭亦法此艺。袭与张芝相善。芝自云："上比崔、杜不足，下方罗、赵有余。"然伯英学崔、杜之法，温故知新，因而变之，以成今草，转精其妙。字之体势，一笔而成。偶有不连，而血脉不断。及其连者，气候通其隔行。惟王子敬明其深指，故行首之字，往往继前行之末，世称一笔书者，起自张伯英，即此也。寔亦约文该思，应指宣言，列缺施鞭，飞廉纵辔也。伯英虽始草创，遂造其极。索靖《草书状》云："圣皇御世，随时之宜，苍颉既生，书契是为。损之草隶，以崇简易，草书之状。宛若银钩，飘若惊鸾。舒翼未发，若举复安。于是多才之英，笃艺之彦，役心精微，耽思文宪。守道兼权，触类生变。离析八体，靡形不判。骋辞放手，雨行冰散。高音翰厉，溢越流漫。著绝艺于纨素，垂百代殊观。"张伯英，即草书之祖也。

赞曰：草法简略，省繁录微。译言宣事，如矢应机。霆不暇击，电不及飞。征士已没，道愈光辉。明神在享，其灵有歆。斯艺漫流，终古无绝。

论曰：夫卦象所以阴骘其理，文字所以宣载其能。卦则浑天地之窈冥，秘鬼神之变化。文能以发挥其道，幽赞其功。是知卦象者，文字之祖，万物之根，众学分镳，驰骛不息。或安其所习，毁所不见，终以自蔽也。固须原心反本，无漫学焉。今欲稽其滥觞，不可遵诸子之非，弃圣人之是。

先贤说文字之所起，与八卦同作。又云：八卦非伏羲自重。夫《易》者太古之书，夫子之文章可得而闻也。弥纶乎天地，错综乎四时，究极人神，盛德大业也。子曰："学以聚之，问以辨之。"盖欲讨论根源，悉其枝派。自仲尼没而微言绝，诸儒之说，是或不经。左丘明耻之，愧无独断之明，以释天下之惑。孔安国云"伏羲造书契，代结绳"，非也。厥初生人，君道尚矣，应而不求，为而不恃，执大象也。迨乎伏羲氏作，始定人道。辨乎臣子，伏而化之，结绳而治。故孔子曰："三皇伯世，叶神无文，洛书纪命，颉字胥分。"又班固云："庖牺继天而王，为百王先。"并是也。《易》曰："庖牺氏之王天下也，作结绳而为网罟，以畋以渔，盖取诸《离》。""离者，丽也，日月丽乎天，百谷草木丽乎地，重明以丽乎正，乃化成天下。""离也者，明也，万物皆相见。南方之卦也，圣人南面而听天下，向明而治，盖取诸此也。"庖牺、神农氏没，轩辕氏作，始造图书、礼乐、度

数、甲子、律历。自开辟之事，皆先圣流传于口。黄帝已后，纪录言之无几。故《春秋》《国语》唯发明五帝。太史公叙黄帝、颛顼以下事，孔子撰《书》，始自尧、舜，尚年月阙然。诗人所述，起乎虞氏，其可知也。巢、燧之时，淳一无教。故言上古昔者，俱是伏羲、神农之时，言后世圣人者，即黄帝、尧、舜之际。《易》曰："上古结绳而治，后世圣人易之以书契。"此犹太阳一照，众星没矣。《史记》及《汉书》皆云"文王重八卦，为六十四卦。"又《帝王世纪》及孙盛等以为神农、夏禹重之，并非也。夫八卦虽理象已备，尚隐神功，引而伸之，始通变吉凶，成其妙用，触类而长，天下之能事毕矣。故《易》曰："圣人立象以尽意，设卦以尽情伪。""八卦成列，象在其中矣。因而重之，爻在其中矣。刚柔相推，变在其中矣。"伏羲自重之验也。又曰："圣人之作《易》也，观变于阴阳而立卦，发挥于刚柔而生爻。是以立天之道曰阴与阳，立地之道曰柔与刚，立人之道曰仁与义，兼三才而两之，故《易》六画而成卦，六位而成章。"又伏羲自重之验也。若以"后世圣人易之以书契"谓伏羲，即"昔者圣人之作《易》也"谓谁矣？则知伏羲自重八卦，不造书契，焕乎可明，不至疑惑也。

又曰："河出图，洛出书，圣人则之。"孔安国云："河图、八卦，是洛之九畴。"马融、王肃、姚信等并云："得河图而作《易》。"《礼·含文嘉》曰："伏羲则龟书乃作八卦。"并乘流而逝，不讨其源，滋误后生，深可叹息。去圣久矣，百家众言，自古非一。正史之书，不经宣尼笔削，则未可全是，况儒者臆说耶？悠悠万载，是非互起。一犬吠形。百犬吠声，一人构虚，百人传实。按《龙图》出河，《龟书》出洛，今或云法《龙图》而作卦，或云则《龟书》而画之。假欲遵之，何者为是？案《左传》，庖牺氏有龙瑞，以龙纪官，非得八卦。八卦若先列于河图，又文王等重之，则伏羲何功于《易》也？又夫子不言因图而画卦，自黄帝、尧、舜及周公摄政时，皆得图、书，河以通乾出天苞，洛以流川吐地符。是知有圣人膺运，则河、洛出图、书，何必八卦、九畴？九畴者，天始锡禹，而黄帝已获《洛书》。《易》曰："蓍龟神物，圣人则之。"然伏羲岂则蓍龟而作《易》？言圣人者，通谓后世。《易》经三古，不独指伏羲也。夫蓍龟者，或悔吝有忧虞之象，或得失有吉凶之征，或否泰有阴阳之辞，或刚柔有变通之理。若《河图》《洛书》者，或天地彝伦之法，或帝王兴亡之数，或山川品物之制，或治化合神之符，故圣人则之而已。孔子曰"河不出图，洛不出书，吾已矣夫"，是也。

故知文字之作，确乎权舆。十体相沿，互明创革。万事皆始自微渐，至于昭著。春秋则寒暑之滥觞，爻画则文字之兆朕。其十体内，或先有萌芽，今取其昭彰者为始祖。夫道之将兴，自然玄应，前圣后圣，合矩同规。虽千万年，至理斯会。天或垂范，或授圣哲，必然而出，不在考其甲之与乙耶。案道家相传，则有天皇、地皇、人皇之书，各数百言。其文犹在，象如符印，而不传其音指。审尔则八卦未为云孙矣，况古文乎！且戎狄异音各貌，会于文字，其指不殊。禽兽之情，悉应若是，观其趣向，不远于人。其有知方来，辨音节，非智能而及，复何所学哉？则知凡庶之流，有如草木鸟兽之类，或蕴文章。又霹雳之下，乃时有字；或锡贶之瑞，往往铭题。以古书考之，皆可识也，夫岂学之于人乎？又详释典，或沙劫已前，或他方怪俗，云为事况，与即意无殊。是知天之妙道，施于万类一也，但所感有浅深耳，岂必在乎羲、轩、周、孔将释、老之教乎！况论篆、籀将草、隶之后先乎！缕而分之则如彼，总而言之其若此也。

书断中

我唐四圣：高祖神尧皇帝、太宗文武圣皇帝、高宗天皇大圣皇帝，鸿猷大业，列乎册书。多才能事，俯同人境。翰墨之妙，资以神功。开草、隶之规模，变张、王之今古。尽善尽美，无得而称。今天子神武聪明，制同造化。笔精墨妙，思极天人。或颂德铭勋，函耀金石；或恩崇惠缛，载锡侯王。赫矣光华，悬诸日月，然犹进而不已，惟奥惟玄，非区区小臣所敢扬述也。

神品二十五人

大篆一　史籀

籀文一　史籀

小篆一　李斯

八分一　蔡邕

隶书三　钟繇　王羲之　王献之

行书四　王羲之　钟繇　王献之　张芝

章草八　张芝　杜度　崔瑗　索靖　卫瓘　王羲之　王献之　皇象

飞白三　蔡邕　王羲之　王献之

草书三　张芝　王羲之　王献之

妙品九十八人

古文四　杜林　卫宏　邯郸淳　卫恒

大篆四　李斯　赵高　蔡邕　邯郸淳

小篆五　曹喜　蔡邕　邯郸淳　崔瑗　卫瓘

八分九　张昶　皇象　邯郸淳　韦诞　钟繇　师宜官　梁鹄　索靖　王羲之

隶书二十五　张芝　钟会　蔡邕　邯郸淳　卫瓘　韦诞　荀舆　谢安　羊欣
　　　　　　王洽　王珉　薄绍之　萧子云　宋文帝　卫夫人　胡昭　曹喜
　　　　　　谢灵运　王僧虔　孔琳之　陆柬之　褚遂良　虞世南　释智永
　　　　　　欧阳询

行书十六　刘德昇　卫瓘　王珉　谢安　王僧虔　胡昭　钟会　孔琳之　虞世南
　　　　　　阮研　王洽　羊欣　薄绍之　欧阳询　陆柬之　褚遂良

章草八　张昶　钟会　韦诞　卫恒　郗愔　张华　魏武帝　释智永

飞白五　萧子云　张弘　韦诞　欧阳询　王廙

草书二十二　索靖　卫瓘　嵇康　张昶　钟繇　羊欣　孔琳之　虞世南　薄绍之　钟会　卫恒
　　　　　　荀舆　桓玄　谢安　张融　阮研　王珉　王洽　谢灵运　王僧虔　欧阳询　释智永

能品一百七人

古文四　张敞　卫觊　卫瓘　韦昶

大篆五　胡昭　严延年　韦昶　班固　欧阳询

小篆十二　卫觊　班固　韦诞　皇象　张宏　许慎　萧子云　傅玄　刘绍　张弘　范晔　欧阳询

八分三　毛弘　左伯　王献之

隶书二十三　卫恒　张昶　郗愔　王濛　卫觊　张彭祖　阮研　陶弘景　王承烈　庾肩吾　王廙　庾翼　王循　王褒　王恬　李式　傅玄　杨肇　释智果　高正臣　薛稷　孙过庭　卢藏用

行书十八　宋文帝　司马攸　王修　释智永　萧子云　王导　陶弘景　汉王元昌　王承烈　孙过庭　萧思话　齐高帝　裴行俭　王知敬　高正臣　薛稷　释智果　卢藏用

章草十五　罗晖　赵袭　徐幹　庾翼　张超　王濛　卫觊　崔寔　萧子云　杜预　陆柬之　欧阳询　王承烈　王知敬　裴行俭

飞白一　刘绍

草书二十五　王导　陆柬之　何曾　杨肇　李式　宋文帝　萧子云　宋令文　郗愔　庾翼　王廙　司马攸　庾肩吾　萧思话　范晔　孙过庭　齐高帝　谢朓　王知敬　裴行俭　梁武帝　高正臣　释智果　卢藏用　徐师道

右包罗古今，不越三品，工拙伦次，殆至数百。且妙之企神，非徒步骤，能之仰妙，又甚规随。每一书之中，优劣为次；一品之内，复有兼并。至如神品，则李斯、杜度、崔瑗、皇象、卫瓘、索靖，各唯得其一；史籀、蔡邕、钟繇得其二；张芝得其三；逸少父子并各得其五。考上所列诸类，虽妙品尚不多得，况神又天下差降，昭然可悉也，他皆仿此。后所列传，则当品之内，时代次之。或有纪名，而不评迹者，盖古有其传，今绝其书，粗为斟酌，列于品第，但备其本传，无别商榷。而十书之外，乃有龟、蛇、麟、虎、云、龙、虫、鸟之书，既非世要，悉所不取也。

神品

周史籀，宣王时为史官。善书，师模苍颉古文。夫苍颉者，独蕴圣心，启冥演幽，稽诸天意，功侔造化，德被生灵，可与三光齐悬，四序终始，何敢抑居品列！始籀以为圣迹湮灭，失其真本，今所传者，才仿佛而已。故损益而广之，或同或异，谓之为篆，亦曰《史书》。加之铦利钩杀，自然机发，信为篆文之权舆。非至精，孰能与于此？穷物合数，变类相召，因而以化成天下也。故其称谓无方，亦难得而备举。今妙迹虽绝于世，考其遗法，肃若神明，故可特居神品。又作籀文，其状邪正体则，《石鼓文》存焉。乃开阖古文，畅其纤锐，但折直劲迅，有如镂铁。而端姿旁逸，又婉润焉。若取于诗人，则《雅》《颂》之作也。亦所谓楷、隶曾高，字书渊薮，使小学者渔猎其中。籀大篆、籀文入神。

秦李斯，楚上蔡人。少从孙卿学帝王术，西入秦，位至丞相。胡亥立，赵高谮之，要斩，夷三族。斯妙大篆，省改之，以为小篆，著《苍颉》七篇，虽帝王质文，世有损益，终以文代质，渐就浇漓。则三皇结绳，五帝画象，三王肉刑，斯可况也。古文可为上古，大篆为中古，小篆为下古。三古谓实，草、隶为华，妙极于华者羲、献，精穷于实者籀、斯。始皇以和氏之璧琢而为玺，令斯书其文，今《泰山》《峄山》《秦望》等碑，并其遗迹。亦谓传国之伟宝，百代之法式。斯小篆入神，大篆入妙也。

后汉杜度，字伯度，京兆杜陵人。御史大夫延年曾孙。章帝时为齐相，善章草。虽史游始草书，传不纪其能，又绝其迹。创其神妙，其惟杜公。韦诞云："杜氏杰有骨力，而字画微瘦。"崔氏法之，书体甚浓，结字工巧，时有不及。张芝喜而学焉。转精其巧，可谓草圣，超前绝后，独步无双。张芝自谓"上比崔、杜不足，下方罗、赵有余"，诚则尊师之辞，亦其心肺间语。伯英损益伯度章

草，亦犹逸少增减元常真书，虽润色精于断割，意则美矣；至若高深之意，质素之风，俱不及其师也，然各为今古之独步。萧子良云："本名操，为魏武帝讳也。"

崔瑗，字子玉，安平人。曾祖蒙，父骃。子玉官至济北相，文章盖世。善章草，师于杜度，点画之间，莫不调畅。伯英祖述之，其骨力精熟过之也。索靖乃越制特立，风神凛然，其雄勇劲健过之也，以此有谢于张、索。袁昂云："如危峰阻日，孤松一枝。"王隐谓之草贤。晋平苻坚，得摹子玉书。王子敬云："张伯英极似之。"其遗迹绝少。又妙小篆，今有《张平子碑》。以顺帝汉安二年卒，年六十六。子玉章草入神，小篆入妙。

张芝，字伯英，燉煌人。父焕为太常卿，徙居弘农华阴。伯英名臣之子，幼而高操，勤学好古，经明行修。朝廷以有道征，不就，故时称张有道，实避世洁白之士也。好书，凡家之衣帛，皆书而后练。尤善章草书，出诸杜度。崔瑗云："龙骧豹变，青出于蓝。"又创为今草，天纵颖异，率意超旷，无惜是非。若清涧长源，流而无限。萦回崖谷，任于造化，至于蛟龙骇兽，奔腾拿攫之势，心手随变，窈冥而不知其所如，是谓达节也已。精熟神妙，冠绝古今，则百世不易之法式，不可以智识，不可以勤求。若达士游乎沉默之乡，鸾凤翔乎太荒之野，韦仲将谓之"草圣"，岂徒言哉！遗迹绝少，故褚遂良云："钟、张之迹，不盈片素。"韦诞云："崔氏之肉，张氏之骨。"其章草《金人铭》可谓精熟至极，其草书《急就草》，字皆一笔而成，合于自然，可谓变化至极。羊欣云："张芝、皇象、钟繇、索靖，时并号'书圣'。"然张劲骨丰肌，德冠诸贤之首，斯为当矣。其行书则"二王"之亚也，又善隶书。以献帝初平中卒。伯英草、行入神，隶书入妙。

蔡邕，字伯喈，陈留圉人。父陵，徐州刺史，有清行，谥真定。伯喈官至左中郎将，封高阳侯。仪容奇伟，笃孝博学，能画，又善音律，明天文、数术、灾变，卒见问，无不对。工书，篆、隶绝世，尤得八分之精微。体法百变，穷灵尽妙，独步今古。又创造飞白，妙有绝伦，动合神功，真异能之士也。董卓用天下名士，而邕一月七迁。光照荣显，顾宠彰著。王允诛卓，收伯喈付廷尉，以献帝初平三年死于狱中，年六十一。搢绅诸儒，莫不流涕。伯喈八分、飞白入神，大篆、小篆、隶书入妙。女琰甚贤明，亦工书。

魏钟繇，字元常，颍川长社人。祖皓，至德高世。父迪，党锢不仕。元常才思通敏，举孝廉、尚书郎，累迁尚书仆射、东武停侯。魏国建，迁相国。明帝即位，迁太傅。繇善书，师曹喜、蔡邕、刘德昇。真书绝世，刚柔备焉。点画之间，多有异趣，可谓幽深无际，古雅有余，秦、汉以来，一人而已。虽古之善政，遗爱结于人心，未足多也，尚德哉若人！其行书则羲之、献之亚，草则卫、索之下。八分则有《魏受禅碑》，称此为最。太和四年薨，逮八十矣。元常隶、行入神，八分、草入妙。

吴皇象，字休明，广陵江都人也。官至侍中，工章草，师于杜度。先是有张子并，于时有陈良甫，并称能书。然陈恨瘦，张恨峻，休明斟酌其间，甚得其妙。与严武等称八绝，世谓沉着痛快。抱朴云："书圣者皇象。"怀瓘以为，右军隶书以一形而众相，万字皆别；休明章草虽相众而形一，万字皆同，各造其极。象则实而不朴，右军文而不华，其写《春秋》最为绝妙。八分雄才逸力，乃相亚于蔡邕，而妖冶不逮，通议伤于多肉矣。休明章草入神，八分入妙，小篆入能。

晋卫瓘，字伯玉，河东安邑人。父觊，魏侍郎。瓘弱冠仕魏，为尚书郎，入晋为尚书令。善诸书，引索靖为尚书郎，号"一台二妙"。时议放手流便过索，而法则不如之。常云："我得伯英之

筋，恒得其骨，靖得其肉。"伯玉采张芝法，取父书参之，遂至神妙。天姿特秀，若鸿雁奋六翮，飘飘乎清风之上。率情运用，不以为难，后为侍中司空，楚王玮矫诏害之。元康元年卒，七十二。章草入神，小篆、隶、行、草入妙。

索靖，字幼安，燉煌龙勒人，张伯英之离孙。父湛，北地太守。幼安善章草，书出于韦诞，峻险过之，有若山形中裂，水势悬流，雪岭孤松，冰河危石，其坚劲则古今不逮。或云楷法则过于瓘，然穷兵极势，扬威耀武，观其雄勇，欲陵于张，何但于卫。王隐云："靖草书绝世，学者如云。"是知趣皆自然，劝不用赏。时人云："精熟至极，索不及张；妙有余姿，张不及索。"萧子良云："其形甚异。又善八分，韦、钟之亚。"《毋丘兴碑》是其遗迹也。大安二年卒，年六十，赠太常。章草入神，八分、草入妙。

王羲之，字逸少，琅玡临沂人。祖正，尚书郎。父旷，淮南太守。逸少骨鲠高爽，不顾常流，与王承、王沉为王氏三少。起家秘书郎，累迁右军将军、会稽内史。初度浙江，便有终焉之志，升平五年卒，年五十九，赠金紫光禄大夫，加常侍。尤善书，草、隶、八分、飞白、章、行，备精诸体，自成一家法，千变万化，得之神功，自非造化发灵，岂能登峰造极。然剖析张公之草，而浓纤折衷，乃愧其精熟；损益钟君之隶，虽运用增华，而古雅不逮。至研精体势，则无所不工，亦犹钟鼓云乎，《雅》《颂》得所。观夫开襟应务，若养由之术，百发百中。飞名盖世，独映将来。其后风靡云从，世所不易，可谓冥通合圣者也。隶、行、草书、章草、飞白俱入神，八分入妙。妻郗氏，甚工书。有七子，献之最知名，玄之、凝之、徽之、操之并工草隶，凝之妻谢道韫有才华，亦善书，甚为舅所重。

献之，字子敬，逸少第七子，累迁中书令，卒。初娶郗昙女，离婚，后尚新安愍公主，无子，唯一女，后立为安僖皇后，后亦善书。以后父追赠侍中、特进、光禄大夫、太宰。尤善草隶，幼学于父，次习于张。后改变制度，别创其法，率尔师心，冥合天矩。观其逸志，莫之与京。至于行、草，兴合如孤峰四绝，迥出天外，其峻峭不可量也。尔其雄武神纵，灵姿秀出。臧武仲之智，卞庄子之勇，或大鹏抟风，长鲸喷浪，悬崖坠石，惊电遗光。察其所由，则意逸乎笔，未见其止。盖欲夺龙蛇之飞动，掩钟、张之神气。惜其阳秋尚富，纵逸不羁，天骨未全，有时而琐。人有求书，罕能得者，虽权贵所逼，弥不介怀。偶其兴会，则触遇造笔，皆发于衷，不从于外，亦由或默或语，即铜鞮伯华之行也。初，谢安请为长史，太元中新起太极殿，安欲使子敬题榜，以为万世宝，而难言之，乃说韦仲将题凌云台事。子敬知其指，乃正色曰："仲将，魏之大臣，宁有此事？使其若此，知魏德之不长。"安遂不之逼。子敬五六岁时学书，右军潜于后掣其笔不脱，乃叹曰："此儿当有大名。"遂书《乐毅论》与之。学竟，能极小真书，可谓穷微入圣，筋骨紧密，不减于父。如大字则尤直而少态，岂可同年。唯行、草之间，逸气过也。及论诸体，多劣于右军。总而言之，季孟差耳。子敬隶、行、草、章草、飞白五体俱入神，八分入能。或谓小王为小令，非也。子敬为中书令，太元十一年卒于官，年四十三。族弟珉代居之，至十三年而卒，年三十八。时谓子敬为大令，季琰为小令。

妙品

秦胡毋敬，本栎阳狱吏，为太史令，博识古今文字，亦与程邈、李斯省改大篆，著《博学篇》七章，覃思旧章，博采众训。时赵高为中车府令，善史书，教始皇少子胡亥书及乐律、法令，亥私幸之，作《爱历篇》六章。汉兴，总合为《仓颉篇》。

后汉杜林，字北山，扶风茂陵人。凉州刺史邺之子。位至司空，尤工古文，过于邺也，故世言小学由杜公。尝於西河得漆书《古文尚书》一卷，宝玩不已。每困厄，自以为不能济于乱世，常抱经叹曰："古文之学将绝于此。"初，卫密方造林，未见则暗然而服。及会面，林以漆书示密，曰："常以此道将绝，何意东海卫君复能传之。是道不坠于地矣。子曰：'德不孤，必有邻。'岂虚语哉。"光武建武中卒。灵帝时，刘陶删定古文、今文《尚书》，号《中文尚书》，以北山本为正。陶亦工古文，是谓就有道而正焉。

卫宏，字次仲，东海人，官至给事中。修古学，善属文，作《尚书训指》，师于杜林。后之学者，古文皆祖杜林、卫宏也。同乎东方之美者，有医无间山珣玗琪焉。

曹喜，字仲则，扶风平陵人，章帝建初中为秘书郎。篆、隶之工，收名天下。蔡邕云："扶风曹喜，建初称善。"卫恒云："喜善篆，小异于李斯，邯郸淳师焉，略究其妙，韦诞师淳而不及也。"善悬针垂露之法，后世行之。仲则小篆、隶书入妙。虽贺彦先之沉潜，乃青云之士也。

刘德昇，字君嗣，颍川人，桓、灵之时，以造行书擅名，虽以草创，亦甚妍美，风流婉约，独步当时。胡昭、钟繇并师其法，世谓繇善行押书是也。而胡书体肥，钟书体瘦，亦各有君嗣之美也。

师宜官，南阳人。灵帝好书，征天下工书于鸿都门，至数百人。八分称宜官为最，大则一字径丈，小乃方寸千言，甚矜其能。必嗜酒，或时空至酒家，书其壁以售之。观者云集，酤酒多售，则铲去之。后为袁术将，命巨鹿。《耿球碑》术所立，是宜官书也。

梁鹄，字孟皇，安定乌氏人。少好书，受法于师宜官，以善八分知名。举孝廉为郎，灵帝重之，亦在鸿都门下，迁幽州刺史。魏武甚爱其书，常悬帐中，又以钉壁，以为胜宜官也。时邯郸淳亦得次仲法，淳宜为小字，鹄宜为大字，不如鹄之用笔尽势也。

张昶，字文舒，伯英季弟，为黄门侍郎，尤善章草，家风不坠，奕叶清华，书类伯英，时人谓之"亚圣"。至如筋骨天姿，实所未逮。若华实兼美，可以继之。卫恒云："姜孟颖、梁孔达、田彦和及韦仲将之徒，皆张之弟子，各有名于世，并不及文舒。"又极工八分，况之蔡公，长幼差耳。华岳庙前一碑，建安十年刊也。《祠堂碑》，昶造并书。后钟繇镇关中，题此碑后云："汉故给事黄门侍郎、华阴张府君讳昶字文舒造此文。"又题碑头云："时司隶校尉、侍中、东武亭侯颍川钟繇字元常书。"又善隶，以建安十一年卒。文舒章草、八分入妙，隶入能。

魏武帝，姓曹氏，讳操，字孟德，沛国谯人。尤工章草，雄逸绝伦，年六十六薨。张华云："汉安平崔瑗、瑗子寔，弘农张芝、芝弟昶，并善书，而魏武亚焉。"子植，字子建，亦工书。

邯郸淳，字子淑，颍川人。志行清洁，才学通敏。初为临淄王傅，累迁给事中。书则八体悉工，师于曹喜，尤精古文、大篆、八分、隶书，自杜林、卫宏以来，古文泯绝，由淳复著。卫恒云："魏初传古文者出于邯郸淳，蔡邕采斯、喜之法，为古今杂形，然精密闲理，不如淳也。"梁鹄云："淳得次仲法，韦诞师淳而不及也。"袁昂云："应规入矩，方圆乃成。"张华云："邯郸淳善隶书。"子淑古文、小篆、八分、隶书并入妙。

胡昭，字孔明，颍川人。少而博学，不慕荣利，有夷、皓之节。甚能史书，真、行又妙。卫恒云："昭与钟繇并师于刘德昇，俱善草、行，而胡肥钟瘦，尺牍之迹，动见模楷。"羊欣云："胡昭得其骨，索靖得其肉。韦诞得其筋。"张华云："胡昭善隶书，茂先与荀勖共整理记籍，又立书博

士，置弟子教习，以钟、胡为法。"嘉平二年公车征，会卒，年八十九。孔明隶、行入妙，大篆入能。

韦诞，字仲将，京兆人，太仆端之子，官至侍中。伏膺于张芝，兼邯郸淳之法，诸书并善，尤精题署。明帝时，凌云台初成，令诞题榜，高下异好，宜就加点正，因致危惧，头鬓皆白。既以下，戒子孙无为大字楷法。袁昂云："仲将书如龙拏虎踞，剑拔弩张。"张华云："京兆韦诞、子熊，颍川钟繇、子会，并善隶书。"初，青龙中，洛阳、许、邺三都宫观始成，诏令仲将大为题署，以为永制。给御笔墨，皆不任用，因曰："蔡邕自矜能书，兼斯、喜之法，非流纨体素，不妄下笔。夫工欲善其事，必先利其器，若用张芝笔、左伯纸及臣墨，兼此三具，又得臣手，然后可以逞劲丈之势，方寸千言。"然草迹之妙，亦乎索靖也。嘉平五年卒，年七十五。八分、隶、章、飞白入妙，小篆入能。兄康，字元将，亦工书；子熊，字少季，亦善书。时人云："名父之子，不有二事。"世所美焉。

嵇康，字叔夜，谯国铚人，官至中散大夫。奇才不群，身长七尺八寸，而土木形骸，不自藻饰，未尝见其疾声朱颜。人以为龙章凤姿，天质自然，恬静寡欲，学不师受，博览该通，以为君子无私，心不惜乎是非，而行不违乎公道。叔夜善书，妙于草制。观其体势，得之自然，意不在乎笔墨。若高逸之士，虽在布衣，有傲然之色。故知临不测之水，使人神清；登万仞之岩，自然意远。钟会谮康，就刑，年四十四，太学生三千人请为师，不许。

钟会，字士季，元常少子，官至司徒。咸熙元年，卫瓘诛之，年四十。书有父风，稍备筋骨，兼美行、草，尤工隶书，遂逸致飘然，有凌云之志，亦所谓剑则干将、莫邪焉。会尝诈为荀勖书，就勖母钟夫人取宝剑。会兄弟以千万造宅，未移居，勖乃潜画元常形像，会兄弟入见，便大感恸。勖书亦会之类也。会隶、行、章草入妙。

吴处士张弘，字敬礼，吴郡人。笃学不仕，恒着乌巾，时号张乌巾，并善篆、隶，其飞白妙绝当时。飘若云游，激如惊电，飞仙舞鹤之态有类焉。自作《飞白序势》，备述其美也。欧阳询曰："飞白，张乌巾冠世，其后逸少、子敬亦称妙绝。"敬礼飞白入妙，小篆入能。

晋张华，字茂先，范阳人。父平，后汉渔阳太守。茂先官至司空、壮武公。博涉群书，盈万余卷。高才达识，天文数术，无所不精。善章草书，体势尤古。度德比义，稽叔夜之伦也。

卫恒，字巨山，瓘之仲子，官至黄门侍郎。瓘尝云："我得伯英之筋，恒得其骨。"巨山善古文，得汲冢古文论楚事者最妙，恒常玩之。作《四体书势》，并造散隶书。元康中，楚王玮害之，年四十。古文、章草、草书入妙，隶入能。弟宣，善篆及草，名亚父、兄。宣弟庭，亦工书。子仲宝、叔宝俱以书名。四世家风不坠也。

卫夫人，名铄，字茂猗，廷尉展之女弟，恒之从女，汝阴太守李矩之妻也。隶书尤善，规矩钟公。云：碎玉壶之冰，烂瑶台之月。婉然芳树，穆若清风。右军少常师之。永和五年卒，年七十八。子充，为中书郎，亦工书。先有扶风马夫人，大司农皇甫规之妻也。有才学，工隶书。夫人寡，董卓聘以为妻，夫人不屈，卓杀之。

王廙，字世将，琅玡临沂人。祖览，父正。尚书郎导，从父之弟也。官至平南将军、荆州刺史、侍中，逸少之叔父。工于草、隶、飞白，祖述张、卫遗法，自过江，右军之前，世将书独为最，书为明帝师。其飞白志气极古，垂雕鹗之翅羽，类旌旗之卷舒。时人云："王廙飞白，右军之亚。"永昌元年卒，年四十七。世将飞白入妙，隶入能。

郗愔，字方回，高平金乡人。父鉴，太尉。草书卓绝，古而且劲。方回官至司空，善众书，虽齐名庾翼，不可同年。其法遵于卫氏，尤长于章草，纤浓得中，意态无穷，筋骨亦胜。王僧虔云："郗愔章草，亚于右军。"太元六年卒，年七十二。方回章草入妙，草、隶入能。妻傅氏，善书。子超，字景兴，小字嘉宾，亦善书。

王洽，字敬和，导第四子。理识明敏，仕驸马都尉，累迁中书令。书兼诸法，于草尤工。落简挥毫，有郢匠乘风之势。虽卓然孤秀，未至运用无方，而右军云："弟书遂不减吾。"饰之过也。升平三年卒，年四十四。敬和隶、行、草入妙，妻荀氏亦善书。

谢安，字安石，陈郡阳夏人。十八征著作郎，辞疾，寓居会稽，与王逸少、许询、桑门支遁等游处十年，累迁尚书仆射。太元十年卒，赠太傅，谥文靖公，年六十六。人皆比之王导，谓文雅过之。学草、正于右军，右军云："卿是解书者，然知解书者尤难。"安石尤善行书，亦犹卫洗马风流名士，海内所瞻。王僧虔云："谢安得入能书品录也。"安石隶、行、草入妙。兄尚，字仁祖；弟万，字万石，并工书。

王珉，字季琰，洽之少子。官至中书令。工隶及行、草。金剑霜断，崎嶥历落，时谓小王之亚也。自导至珉，三世善书，时人方之杜、卫二氏。尝书四匹素，自朝操笔，至暮便竟，首尾如一，又无误字。子敬戏云："弟书如骑骡，骎骎欲度骅骝前。"斯可谓弓善矢良，兵利马疾，突围破的，难与争锋。隶、行入妙。妻汪氏善书，兄殉亦善书。

桓玄者，温之子，为义兴太守，篡晋伏诛。尝慕小王，善于草法。譬之于马，则肉翅已就；兰筋初生，畜怒而驰，日可千里。洸洸赳赳，实亦武哉。非王之武臣，即世之刺客。列缺吐火，共工触山，尤刚健偶傥。夫水火之性，各有所长。火能外光，不能内照；水能内照，不能外光。若包五行之性，则可谓通矣。尝与顾恺之论书，至夜不倦。恺之字长康，亦善书，小名虎头，时人号为三绝：痴、书、画也。彦远案：长康三绝者，才绝、画绝、痴绝，书非绝数也。

宋文帝，姓刘，讳义隆，彭城人，武帝第三子。善隶书，次及行、草，规模大令，自谓不减于师。虽庶几德音，引领长望，尚辽远矣。然才位发挥，亦可谓"倬彼云汉，为章于天"。时论以为天然胜羊欣，工夫恨少，是亦天然可尚，道心唯微，探索幽远，若泠泠水行，有岩石间真声。帝隶书入妙，行书入能。

羊欣，字敬元，泰山南城人。官至中散大夫、义兴太守。师资大令，时亦众矣。非无云尘之远，若亲承妙旨，入于室者，唯独此公。亦犹颜回与夫子，有步骤之近。撖若严霜之林，婉似流风之雪。惊邻走兽，络绎飞驰，亦可谓王之荩臣，朝之元老。沈约云："敬元尤善于隶书，子敬之后可以独步。"时人云："买王得羊，不失所望。"今大令书中风神怯者，往往是羊也。元嘉十九年卒，年七十三。敬元隶、行、草入妙。时有丘道护，亲师于子敬，殊劣于羊欣。谢综亦善书，不重敬元，亦惮之，云："力少媚好。"又有义兴康昕与南州惠式道人俱学"二王"，转以己书货之，世人或谬宝此迹，亦或谓为羊。欧阳通云："式道人，右军之甥，与王无别。"

薄绍之，字敬叔，丹阳人，官至给事中，善书，宪章小王，风格秀异，若干将出匣，光芒射人；魏武临戎，纵横制敌。其行、草偶傥，时越羊欣。若用才取之，则真正悬隔。敬叔隶、行、草入妙。

谢灵运，会稽人。祖玄，父焕。灵运官至秘书监、侍中、康乐侯。模宪小王，真、草俱美。石

蕴千年之色，松低百尺之柯。虽不逮师，歘风吐云，簸荡川岳，其亦庶几。虞龢云："灵运，子敬之甥，故能书，特多王法。"王僧虔云："子敬上表多在中书杂事中，灵运窃写，易其真本，相与不疑。元嘉初，帝就索，始进。亲闻文皇说此。"元嘉十年，年四十九，以罪弃广州市。隶、草入妙。

孔琳之，字彦琳，会稽山阴人，父廞。彦琳官至祠部尚书。善草、行，师于小王，稍露筋骨，飞流悬势，则吕梁之水焉。时称曰："羊真孔草。"又以纵快比于桓玄。王僧虔云："孔琳之放纵快利，笔迹流便，'二王'已后，略无其比。但工夫少，太自任，故当劣于羊欣。"斯言俞矣。景平元年卒，年五十五。行、草入妙。妻谢氏亦善书。

齐王僧虔，琅琊临沂人。曾祖洽，父昙首。官至司空，善书。宋文帝见其书素扇，叹曰："非唯迹逾子敬，方当器雅过之。"后孝武欲擅书名，僧虔不敢显迹，大明之世，常用拙笔书，以此见容。虞龢云："僧虔寻得书术，虽不及古，不减郗家所制。"然祖述小王尤尚古，宜有丰厚淳朴，稍乏妍华，若溪涧含冰，冈峦被雪，虽甚清肃，而寡于风味。子曰："质胜文则野。"是之谓乎。永明三年卒。僧虔隶、行入妙，草入能。一云：隶、行、草入妙。子慈，亦善隶书。谢超宗尝问慈曰："卿书何当及尊公？"慈曰："我之不得仰及，犹鸡之不及凤。"时人以为名答。

张融，字思光，吴郡人。祖祎，父畅。思光官至司徒、左长史。博涉经史，早标孝行，书兼诸体，于草尤工。而时有稽古之风，宽博有余，严峻不足，可谓有文德而无武功。然齐、梁之际，殆无以过。或有鉴不至深，见其有古风，多误宝之，以为张伯英书也，而拓本大行于世。

梁萧子云，字景乔，晋陵人。父嶷。景乔官至侍中，少善草、行、小篆，诸体兼备，而创造小篆、飞白，意趣飘然。点画之际，若有骞举；妍妙至极，难与比肩。但少乏古风，抑居妙品。故欧阳询云："张乌巾冠世，其后逸少、子敬又称妙绝。"尔飞而不白，萧子云轻浓得中，蝉翼掩素，游雾崩云，可得而语。其真书少师子敬，晚学元常，及其暮年，筋骨亦备，名盖当世，举朝效之。其肥钝无力者，悉非也。今之谬赏，十室九焉。梁武帝擢与"二王"并迹，则若牝鸡仰于鸾凤，子贡贤于仲尼，虽绝唱于彼朝，未曰阳春白雪。以太清三年卒。景乔隶书、飞白入妙，小篆、行、草、章草入能。子特，字世达，亦善书，位至太子舍人，先景乔卒。

阮研，字文几，陈留人，官至交州刺史。善书，其行、草出于大王，甚精熟。若飞泉交注，奔竞不息，时称萧、陶等各得右军一体，而此公筋力最优。比之于勇，则被坚执锐，所向无前；喻之于谈，则缓颊朵颐，离坚合异。有李信、王离之攻伐，无子贡、鲁连之变通，其隶则习于钟公，风神稍怯。庾肩吾云："阮研居今观古，窥众妙之门。虽师王祖钟，终成别构一法矣。"然迟速之对，可方于陆柬之，则意此公性急，亦犹枚皋文章敏疾，长卿制作淹迟，各一时之妙也。行、草入妙，隶入能。

陈永兴寺僧智永，会稽人。师远祖逸少，历纪专精。摄齐升堂，真、草唯命，夷途良辔，大海安波。微尚有道之风，半得右军之肉。兼能诸体，于草最优，气调下于欧、虞，精熟过于羊、薄。智永章草、草书入妙，隶入能。兄智楷，亦工草。丁觇亦善隶书，时人云："丁真永草。"

皇朝欧阳询，长沙汨罗人，官至银青光禄大夫、率更令。八体尽能，笔力劲险，篆体尤精。高丽爱其书，遣使请焉。神尧叹曰："不意询之书名远播夷狄，彼观其迹，固谓其形魁梧耶！"飞白冠绝，峻于古人，有龙蛇战斗之象，云雾轻浓之势。风旋电激，掀举若神。真、行之书虽于大令，亦别成一体，森森焉若武库予戟，风神严于智永，润色寡于虞世南。其草书迭宕流通，示之"二王"，可

为动色。然惊奇跳骏，不避危险，伤于清雅之致。自羊、薄以后，略无勍敌，唯永公特以训兵精练，议欲旗鼓相当。欧以猛锐长驱，永乃闭壁固守。以贞观十五年卒，年八十五。飞白、隶、行、草入妙，大小篆、章草入能。子通，亦善书，瘦怯于父。薛纯陀亦效询草，伤于肥钝，乃通之亚也。

虞世南，字伯施，会稽余姚人。祖俭，梁始兴王谘议。父荔，陈太子中庶子。世南受业于吴郡顾野王门下，读书十年，国朝拜银青光禄大夫、秘书监、永兴公。太宗诏曰："世南一人有出世之才，遂兼五绝：一曰忠谠，二曰友悌，三曰博文，四曰词藻，五曰书翰。有一于此，足为名臣，而世南兼之。"其书得大令之宏规，含五方之正色，姿荣秀出，智勇在焉。秀岭危峰，处处间起。行、草之际，尤所偏工。及其暮齿，加以遒逸，臭味羊、薄，不亦宜乎。是则东南之美，会稽之竹箭也。贞观十二年卒，年八十一。伯施隶、行书入妙。然欧之与虞，可谓智均力敌，亦犹韩卢之追东郭逡也。论其成体，则虞所不逮，欧若猛将深入，时或不利；虞若行人妙选，罕有失辞。虞则内含刚柔，欧则外露筋骨。君子藏器，以虞为优。族子纂，书有叔父体则，而风骨不继。杨师道、上官仪、刘伯庄并立，师法虞公，过于纂矣。张志逊，又纂之亚也。

褚遂良，河南阳翟人。父亮，银青光禄大夫、太常卿。遂良官至尚书左仆射、河南公。博学通识，有王佐才，忠谠之臣也。善书，少则服膺虞监，长则祖述右军。真书甚得其媚趣，若瑶台青琐，窅映春林，美人婵娟，似不任乎罗绮。增华绰约，欧、虞谢之。其行、草之间，即居二公之后。显庆四年卒，年六十四。遂良隶、行入妙。亦尝师授史陵，然史有古直，伤于疏瘦也。

陆柬之，吴郡人。官至朝散大夫、太子司议郎。虞世南之甥。少学舅氏，临写所合，亦犹张翼换羲之表奏，蔡邕为平子后身。晚习"二王"，尤尚其古。中年之迹，犹有怯懦。总章已后，乃备筋骨。殊矜质朴，耻夫绮靡。故欲暴露疵疪，同乎马不齐髦，人不枥沐，虽为时所鄙，"回也不愚"。拙于自媒，有若达人君子。尤善运笔，或至兴会，则穷理极趣矣。调虽古涩，亦犹文王嗜菖蒲菹，孔子蹙额而尝之，三年乃得其味。一览未穷，沉研始精。然工于仿效，劣于独断，以此为少也。隶、行入妙，章、草书入能。一本云："隶、行、草、章草并入能。"

书断下

能品

汉张敞，字子高，河东平阳人。官至京兆尹。善古文，传之子吉，吉传之杜邺，杜邺传其子林。吉子靖，字伯松，博学文雅，过于子高。三王以来，古文之学盖绝，子高精勤而习之，其后杜林、卫密为之嗣。子高好古博雅，有缉熙之美焉。

严延年，字次卿，东海人。河南太守。雅工《史书》，规模赵高，时称其妙。后以罪弃市。

后汉班固，字孟坚，扶风安陵人。官至中郎将。工篆，李斯、曹喜之法，悉能究之。昔李斯作《苍颉篇》、赵高作《爰历篇》、胡毋敬作《博学篇》。汉兴，闾里书私合之，相谓《苍颉篇》，断六十字为一章，凡五十五章。至平帝元始中，征天下通小学者以百数，各令记字于未央庭中，扬雄取其有用者作《训纂篇》二十四章，以纂续《苍颉》也；孟坚乃复续十三章。和帝永元中，贾鲂又撰异字，取固所续章而广之，为三十四章，用《训纂》之末字以为篇目，故曰《滂熹篇》，言滂沱大盛也。凡百二十三章，文字备矣。明帝使孟坚成父彪所述《汉书》，永平初受诏，至章帝建初二十五年

而成。以窦宪宾客，系于洛阳狱，卒，年六十有三。大、小篆入能。

徐幹，字伯张，扶风平陵人。官至班超军司马。善章草书，班固与超书称之曰："得伯张书，藁势殊工。知识读之，莫不叹息。"实亦艺由己立，名自人成。后有苏班，亦平陵人也。五岁能书，甚为张伯英所称叹。

许慎，字叔重，汝南召陵人。官至太尉、南阁祭酒。少好古学，喜正文字，尤善小篆，师模李斯，甚得其妙。作《说文解字》十四篇，万五百余字。疾笃，令子冲诣阙上之。安帝末年卒。

晋吕忱，字伯雍。博识文字，撰《字林》五篇，万二千八百余字。《字林》则《说文》之流。小篆之工，亦叔重之亚也。

张超，字子并，河间鄚人。官至别部司马。工章草，擅名一时，字势甚峻，亦犹楚共王用刑失节，不合其宜。吴人以皇象方之。五原范晔云："超草书妙绝。"

崔寔，字子真，瑗之子也。博学有俊才，为五原太守。章草雅有父风，良冶箕弓，斯焉不坠。张茂先甚称之。

罗晖，字叔景，京兆杜陵人。官至羽林监。桓帝永寿年卒。善草，著闻三辅，张伯英自谓方之有余，与太仆朱赐书云："上比崔、杜不足，下方罗、赵有余。"朱赐亦杜陵人，时称工书也。

赵袭，字元嗣，京兆长安人。为燉煌太守。与罗晖并以能草见重关西，而矜巧自与，众颇惑之，与张芝素相亲善。灵帝时卒。燉煌有张越，仕至梁州刺史，亦善草书。

左伯，字子邑，东莱人。特工八分，名与毛弘等列，小异于邯郸淳，亦擅名汉末，尤其能作纸。汉兴用纸代简，至和帝时蔡伦工为之，而子邑尤得其妙，故萧子良答王僧虔书云："子邑之纸，妍妙辉光；仲将之墨，一点如漆；伯英之笔，穷神尽思。妙物远矣，邈不可追。"然子邑之八分，亦犹斥山之文皮，即东北之美者也。

张纮，字子纲，广陵人。善小篆，官至侍御史，年六十卒。孔融与子纲书曰："前劳笔迹，乃多为篆。举篇见字，欣然独笑，如复观其人。"融之此言，不易而得。纮之小篆，时颇有声。

毛弘，字大雅，河南武阳人。服膺梁鹄，研精八分，亦成一家法。献帝时为郎中，教于秘书。建安末卒。

魏卫觊，字伯儒，河南安邑人。官至侍中。尤工古文、篆、隶，草体伤瘦，笔迹精绝。魏初传曰："古文者，篆出于邯郸淳。"伯儒尝写淳《古文尚书》，还以示淳，淳不能别。年六十二卒。伯儒古文、小篆、隶书、章草并入能，子孙皆妙于书。

晋何曾，字颖孝，陈郡阳夏人。官至太保。咸宁四年卒，年八十余。工丁藁草，时人珍之也。一云颖考善草书，甚有古质，少于风味。孔子曰："质胜文则野。"是之谓乎！

傅玄，字休奕，北地泥阳人。祖燮，汉汉阳太守。父幹，魏扶风太守。休奕少孤贫，博学，善属文，解钟律，性刚直，不容人之短。举秀才，为御史中丞、司隶校尉。善于篆、隶，见重时人，云得钟、胡之法。休奕小篆，隶书入能。时王允之善草、隶，官至卫将军。又张嘉善隶书，羊欣云："嘉师于钟氏，胜王羲之在临川也。"张嘉字子胜，官至光禄大夫。时又有皇甫定，年七岁，善史书，从兄谧深奇之。

刘劭，字彦祖，彭城人。官至御史中丞，迁侍中。善小篆，工飞白，虽不及张、毛。亦一时之

秀，作《飞白势》。永和八年卒。小篆、飞白入能。柳详亦善飞白，彦祖之亚也。

杨肇，字秀初，荥阳苑陵人。官至折冲将军、荆州刺史。工于草、隶。咸宁元年卒。潘岳诔云："草、隶兼善，尺牍必珍。翰动若飞，纸落如云。"亦犹甘茂，不能自通，借余光于苏代。安仁之诔，抑其然乎？季初隶、草入能。

杜预，字元凯，京兆杜陵人。度即六世祖。祖畿，魏仆射。父恕，幽州刺史。并善行、草。预博学，官至镇南将军、当阳侯。父祖三世善草书，时人以卫瓘方之，称杜预三世焉。

齐献王攸，字大猷，河内人，武帝母弟。善尺牍，尤能行、草书，兰芳玉洁，奇而且古，才望出武帝之右。帝用荀勖言，出都督青州。上道，愤怒呕血。太康四年卒，年三十六。行、草入能。

李式，字景则，江夏钟武人。官至侍中。卫夫人之犹子也，甚推其叔母。善书，右军云："李式，平南之流，亦可比庾翼。"咸熙三年卒，年五十四。隶、草入能。许静民善题宫观额，将方直之体。其草稍乏筋骨，亦景则之亚也。

王导，字茂弘，琅玡临沂人。祖览，父裁。导行、草兼妙，然疏柯回擢，寡叶危阴，虽贤有余，而才不足。元、明二帝并工书，皆推难于茂弘。王愔云："王导行、草见贵当世。"咸康五年卒，年六十四。行、草入能。有六子，恬、洽书皆知名矣。

张彭祖，吴郡人，官至龙骧将军。善隶书，右军每见其缄牍，辄存而玩之。夷、齐虽贤，若仲尼不言，未能高举，亦犹彭祖附青云之士，不泯于世也。

韦弘，字叔思，位至原州刺史。弟季，字成为，平西将军。善隶书。

王濛，字仲祖，太原晋阳人。官至长山令。女为皇后，赠光禄大夫、晋阳侯。善隶书，法于钟氏，状貌似而筋骨不备。永和三年卒，年三十九。隶、章草入能。卫臻、陶侃亚也。

王恬，字敬豫，导之子。官至后将军、会稽内史。工于草、隶，当世难与为比。永和五年卒，年三十六。张翼善隶书，尤长于临仿，率性而运，复非工，劣于敬豫也。时戴安道隐居不仕，总角时以鸡子汁没白瓦屑作《郑玄碑》文，自书刻之。文既奇，隶书亦妙绝。又有康昕，亦善隶书。王子敬常题方山庭殿数行，昕密改之，子敬后过不疑；又为谢居士题画以示子敬，子敬叹能，为以西河绝矣。昕字君明，外国人，官至临沂令。

庾翼，字稚恭，颍川鄢陵人。明穆皇后弟，安西将军、荆州刺史。善草、隶书，名亚右军。兄亮，字元规，亦有书名，尝就右军求书，逸少答云："稚恭在彼，岂复假此。"尝复以章草答亮，示翼，乃大服，因与王书云："吾昔有伯英章草十纸，因丧乱遗失，尝谓人曰妙迹永绝。今见足下答家兄书，焕若神明，顿还旧观。"永和九年卒，年四十一。

王修，字敬仁，濛之子也。官至著作郎。善隶、行书，求右军书，乃写《东方朔画赞》与之。升平元年卒，年二十四。始王导爱好钟氏书，丧乱狼狈，犹衣带中盛《尚书宣示帖》过江。后与右军，右军乞敬仁。敬仁亡，其母见此书平生所好，遂以入棺。殷仲堪，亦敬仁之亚也。

韦昶，字文休。诞兄凉州刺史康之玄孙。官至颍州刺史、散骑常侍。善古文、大篆，见王右军父子书，云："'二王'未足知书也。"又妙作笔，子敬得其笔，称为绝世。

宋萧思话，兰陵人。父源。思话官至征西将军、左仆射。工书，学于羊欣，得其体法。行、草连冈尽望，势不断绝，虽无奇峰壁立之秀，亦可谓有功矣。王僧虔云："萧全法羊欣，风流媚态，殆

欲不减，笔力恨弱。"袁昂云："羊真孔草，萧行范篆，各一时之妙也。"然上方琳之不足，下方范晔有余。喻之于玄，盖缁绲间耳。孝建二年卒，年五十。时有丘道护，善隶书，便书素，时司马珣之为吴兴，羊欣弟伦为临安令。欣吴兴看弟，珣之乃以道护素书《洛神赋》示欣，欣嗟咨其工，以为胜己。道护，乌程人也，官至相国主簿。时有张昶，亦善草书，官至征北将军也。

范晔，字蔚宗，顺阳人也。父泰。晔官至太子詹事。工于草、隶，小篆尤精，师范羊欣，不能俊拔。元嘉廿二年伏诛。诸葛长民亦善行、草，论者以为晔之流也。长民官至前将军，义熙八年伏诛。时又有张休，善隶书。初，羊欣爱子敬正、隶法，共崇仰，以右军之体微古，不复见贵，休始改之，世乃大行。休字弘明，官至豫章太守也。

齐高帝，姓萧氏，讳道成，字绍伯，兰陵人。善草书，笃好不已，祖述子敬，稍乏风骨。尝与王僧虔赌书，书毕曰："谁为第一？"对曰："臣书臣中第一，陛下书帝中第一。"帝笑曰："卿可谓善自谋矣。"然太祖与简穆赌书，亦犹鸡之搏狸，稍不自知量力也。年五十六。太子赜亦善书，赜子纶字世调，多才艺，善隶书，始变古法，甚有娟好，过诸昆弟。纶子确，字仲正，才兼文武，甚工草隶，为侯景所杀。

谢朓，字玄晖，陈留人。官至吏部郎中。风华黼藻，当时独步。草书甚有声。草殊流美，薄暮川上，余霞照人；春晚林中，飞花满目。《诗》曰："有美一人，清扬婉兮。邂逅相遇，适我愿兮。"是之谓矣。颜延之亦善草书，乃其亚也。

梁武帝，姓萧氏，讳衍，字叔达。兰陵中都里人。丹阳尹顺之子。好草书，状貌亦古，乏于筋力，既无奇姿异态，有减于齐高矣。年八十六崩。子纲、纶、绎，并有书名也。

庾肩吾，字叔慎，新野人。官至度支尚书。才华既秀，草、隶兼善。累纪专精，遍探名法，可谓瞻闻之士也。变态殊妍，多惭质素，虽有奇尚，手不称情，乏于筋力。"文胜质则史"，是之谓乎。尝作《书品》，亦有佳致。大宝元年卒。肩吾隶、草入能。子信，亦工草书。时有殷钧、范怀约、颜协等，并善隶书，有名于世矣。

陶弘景，字通明，秣陵人，隐居丹阳茅山。善书，师祖钟、王，采其气骨，然时称与萧子云、阮研等各得右军一体，其真书劲利，欧、虞往往不如，隶、行入能。

周王褒，字子深，琅玡临沂人。曾祖俭，齐侍中、太尉。祖骞。梁侍中。父规，并有重名。子深官至司空，工草、隶，师萧子云而名亚子云。蹑而踪之，相去何远。虽风神不峻，亦士君子之流也。

隋永兴寺僧智果，会稽人也。炀帝甚喜之。工书铭石，甚为瘦健。尝谓永师云："和尚得右军肉，智果得右军骨。"夫筋骨藏于肤内，山水不厌高深，而此公稍乏清幽，伤于浅露。若吴人之战，轻进易退，勇而非猛，虚张夸耀，毋乃小人儒乎。果隶、行、草入能。时有僧述、僧特，与果并师智永，述困于肥钝，特伤于瘦怯也。

皇朝汉王元昌，神尧之子也。尤善行书，金玉其姿，挺生天骨，襟怀宣畅，洒落可观。艺业未精，过于奔放，若吕布之飞将，或轻于去就也。诸王仲季，并有能名，韩王、曹王即其亚也。曹则妙于飞白，韩则工于、行。魏王、鲁王，即韩王之伦也。

高正臣，广平人，官至卫尉少卿。习右军之法，脂肉颇多，骨气微少，修容整服，尚有风流，可谓堂堂乎张也。玄宗甚爱其书。怀瑾先君与高有旧，朝士就高乞书，冯先君书之。高曾与人书十五

纸，先君戏换五纸以示高，不辨。客曰："有人换公书。"高笑曰："必张公也。"终不能辨。宋令文曰："力则张胜，态则高强。"有人求高书一屏障，曰："正臣故人在申州，书与仆类，可往求之。"先君乃与书之。自任润州、湖州，筋骨渐备，比见蓄者，多谓为褚。后任申、邵等州，体法又变，几合于古矣。陆柬之为高书告身，高常嫌，不将入帙。后为鼠所伤，持示先君曰："此鼠甚解正臣意耳。"风调不合，一至于此。正臣隶、行、草入能。

裴行俭，河东人。官至兵部尚书。工草、行及章草，并入能。有若缙绅之士，其貌伟然，华衮金章，从容省闼。

王知敬，洛阳人，官至太子家令。工草及行，尤善章草，入能。肤骨兼有，戈戟足以自卫，毛翮足以飞翻，若翼大略，宏图摩霄，殄寇则未奇也。房仆射玄龄与此公同品，房行、草亦风流秀颖，可与亚能。又殷侍御仲容善篆、隶，题署尤精，亦王之雁行也。

宋令文，河南陕人。官至左卫中郎将。奇姿传丽，身有三绝，曰书、画、力。尤于书备兼诸体，偏意在草，甚欲究能。翰简翩翩，甚得书之媚趣，若与高卿比权量力，则邹忌之类徐公也。

王绍宗，字承烈，江都人。父修礼，越王友道云孙也。承烈官至秘书少监。清鉴远识，才高书古，祖述子敬，钦羡柬之。其中年小真书，体象尤异，沈邃坚密，虽华不逮陆，而古乃齐之。其行、草及章草次于真。晚节之草，则攻乎异端，度越绳墨，薰莸同器，玉石兼储。苦以败为瑕，笔乖其指。尝与人云："鄙夫书翰无功者，特以水墨之积习。常清心率意，虚神静思以取之。每与吴中陆大夫论及此道，明朝必不觉已进。陆于后密访知之，嗟赏不少，将余比虞君，以虞亦不临写故也，但心准目想而已。闻虞眠布被中，恒手画肚，与余正同也。"阮交州断割不足，陆大夫芜秽有余，此公尤甚于陆也。又曾谓所亲曰："自恨不能专有功，褚虽已过，陆犹未及。"承烈行、草、章入能。兄嗣宗，亦善书，况之二陆，则少监可比德于平原矣。

孙虔礼，字过庭，陈留人。官至率府录事参军。博雅有文章，草书宪章"二王"，工于用笔，俊拔刚断，尚异好奇。然所谓少功用，有天材。真、行之书，亚于草矣。尝作《运笔论》，亦得书之指趣也。与王秘监相善，王则过于迟缓，此公伤于急速。使二子宽猛相济，是为合矣。虽管夷吾失于奢，晏平仲失于俭，终为贤大夫也。过庭隶、行、草入能。

薛稷，河东人，官至太子少保。书学褚公，尤尚绮丽，媚好肤肉，得师之半，可谓河南公之高足，甚为时所珍尚。虽似范雎之口才，终畏何曾之面质。如听言信行，亦可使为行人；观行察言，或见非于宰我。以罪伏诛。稷隶、行入能。魏华草书亦其亚也。

卢藏用，字子潜，京兆长安人。官至黄门侍郎。书则幼尚孙学，晚师逸少，虽阙于工，稍闲体范。八分之制，颇伤疏野。若况之前烈，则有奔驰之劳；如传之后昆，亦有规矩之法。子潜隶、行、草入能。

自陈遵、刘穆之起滥觞于前，曹喜、杜度激洪波于后，群能间出，角立挺拔，或秘象天府，或藏器竹帛。虽经千载，历久弥珍，并可耀乎祖先，荣及昆裔，使夫学者发色开华，灵心警悟，可谓琴瑟在耳，贝锦成章。或得之于齐，或失之于楚，足为龟镜，自可韦弦。此皆天下之闻人入于品列，其有不遭明主以展其材，不遇知音以扬其业，盖不知矣。亦犹道虽贵，必得时而后动，有势而后行，况琐琐之势哉。

评

盖一味之嗜，五性不同；殊音之发，契物斯失。方类相袭，且或如彼，况书之臧否、情之爱恶，无偏乎？若毫厘较量，谁验准的；推其大率，可以言诠。观昔贤之评书，或有不当。王僧虔云"亡从祖中书令，笔力过子敬"者，"君子周而不比"，乃有党乎！

梁武帝云："钟繇书法，十有二意。世之书者，多师'二王'。元常逸迹，曾不睥睨。竞巧趣精，殆同机神。逸少至于学钟势巧，及其独运，意疏字缓。譬犹楚音夏习，不能无异。"子敬之不逮真，亦劣章草。然观其行、草之会，则神勇盖世。况之于父，犹拟抗衡；比之钟、张，虽勍敌，仍有擒盖之势。夫天下之能事悉难就也，假如效萧子云书，虽则童孺，但至效数日，见者无不云学萧书，欲窥钟公，其墙数仞，罕得其门者。小王则若惊风拔树，大力移山，其欲效之，立见僵仆，可知而不可得也。右军则虽学者日勤，而体法日速，可谓"钻之弥坚，仰之弥高"。其诸异乎，莫可知也已，则优断矣。右军云："吾书比之钟、张，钟当抗衡，或谓过之；张草犹当雁行。"又云："吾真书胜钟，草故减张。"羊欣云："羲之便是少推张草。"庾肩吾云："张功夫第一，天然次之。""天然不及钟，功夫过之。"怀素以为杜草盖无所师，郁郁灵变，为后世楷则，此乃天然第一也。有道变杜君草体，以至草圣。天然所资，理在可度；池水尽黑，功又至焉。太傅虽习曹、蔡隶法，艺过于师，青出于蓝，独探神妙。右军开凿通津，神模天巧，故能增损古法，裁成今体。进退宪章，耀文含质。推方履度，动必中庸。英气绝伦，妙节孤峙。然此诸公，皆籍因循。至于变化天然，何独许钟而不言杜。亦由杜在张前一百余年，神踪罕见，纵有佳者，难乎其议，故世之评者言钟、张。夫钟、张心悟手从，动无虚发，不复修饰，有若生成。"二王"心手或违，因斯精巧，发叶敷华，多所默缀，是知钟、张得之于未萌之前，"二王"见之于已然之后，然庾公之评未有焉。故书文休云："二王自可，未能足之书也。"或此为累。然草隶之间，已为三古。伯度为上古，钟、张为中古，羲、献为下古。王僧虔云："谢安殊自矜重，而轻子敬之书。尝为子敬书稽中散诗，子敬或作佳书与之，谓必珍录，乃题后答之，亦以为恨。"或云，安问子敬："君书何如家君？"答云："固当不同。"安云："外论殊不尔。"又云："人那得知！"此乃短谢公也。羊欣云："张字形不及古，自然不如小王。"虞龢云："古质而今妍，数之常；爱妍而薄质，人之情。钟、张方之二王，可谓古矣，岂得无妍质之殊？父子之间，又为今古，子敬穷其妍妙，固其宜也。"并以小王居胜，达人通论，不其然乎。羊欣云："右军古今莫二。"虞龢云："献之始学父书，正体乃不相似，至于笔绝章草，殊相拟类，笔迹流泽，婉转妍媚，乃欲过之。"王僧虔云："献之骨势不及父，媚趣过之。"萧子良云："崔、张以来，归美于逸少。仆不见前古人之迹，计亦无过之。"孙过庭云："元常专工于隶书，伯英尤精于草体，彼之二美，而羲、献兼之。"并有得也。夫椎轮为大辂之始，以椎轮之朴，不如大辂之华。盖以拙胜工，岂以文胜质，若谓文胜质，诸子不逮周、孔，复何疑哉？或以法可传，则轮扁不能授之于子。是知一致而百虑，异轨而同奔。钟、张虽草创称能，"二王"乃差池称妙。若以居先则胜，钟、张亦有所师，固不可文质先后而求之。盖一以贯之，求其合天下之达道也。虽则齐圣跻神，妙各有最，若真书古雅，道合神明，则元常第一；若真、行妍美，粉黛无施，则逸少第一；若章草古逸，极致高深，则伯度第一；若章草劲骨天纵，草则变化无方，则伯英第一。其间备精诸体，唯独右军，次至大令。然子敬可谓《武》，"尽美矣，未尽善也"；逸少可谓《韶》，"尽美矣，又尽善

也"。然此五贤，各能尽心而跻于圣，或有俟之，亦犹日月之蚀，无损于明。白云在天，瞻望悠邈，固同为终古独绝，百世之模楷。高步于人伦之表，栖迟于墨妙之门。不可以规矩其形，律吕其度，鹏搏龙跃，绝迹霄汉，所谓得玄珠于赤水矣。其或继书者，虽百世可知。

然史籀、李斯，即字书累叶之祖。其所制作，并神妙至极，盖无夷等。八分书则伯喈制胜，出世独立，谁敢比肩。至如崔及小张、韦、卫、皇、索等，虽则同品，不居其最，并不备载较量，然各峻彼云峰，增其海沰，使后世资瞻仰而露润焉。赵壹有贬草之论，仍笑重张芝书为秘宝者。嗟夫！"道不同不相为谋"，夫艺之在己，如木之加实，草之增叶，绘以众色为章，食以五味而美。亦犹八卦成列，八音克谐，聋瞽之人，不知其谓。若知其故，耳想心识，自该通审，其不知则聋瞽者耳。庾尚书以臧否相推而列九品，升阮研与卫瓘、索靖、韦诞、皇象、钟会同居第三等，此若棠杜之树，植橘柚之林。又抑薄绍之与齐高帝等三十人同为第七等，亦犹屈盐梅之量，处椽属之伍。李夫人以程邈居第一品，且书传所载，程创为隶法。其于工拙，蔑尔无闻，遗迹又无，何以知其品第？又云："梁氏石书，雅劲于韦、蔡。"以梁比蔡，岂不悬绝？又张昶，伯英之弟，妙于草、隶、八分，混兄之书，故谓之亚圣。卫恒兼精体势，时人云得伯英之骨，并居第四，仍与汉王同流。又黜桓玄、谢安、萧子云、释智永、陆柬之等与王知敬同居第五等，若此数子，岂与垺能？嗜好不同，又加之以言，况可尽之？于刚柔消息，贵乎适宜，形象无常，不可典要，固难评也。萧子云言欲作《"二王"论草隶法》，言不尽意，遂不能成。又云："顷得书意转深，点画之间，所言不得尽其妙者，事事皆然。"诚哉是言也。

"艺成而下，德成而上。"然书之为用，施于竹帛，千载不朽，亦犹愈泯泯而无闻哉。万事无情，胜寄在我。苟视迹而合趣，或染翰而得人。虽身沉而名飞，冀托之以神契。每见片善，何庆如之。怀瑾恨不果游目天府，备观名迹，徒勤劳乎其所未闻，祈求乎其所未见。今录所闻见，粗如前列，学惭于博，识不逮能。缵奇缵异，多所未尽。且如抱绝俗之才，孤秀之质，不容于世，夫复何恨。故孔子曰："博学深谋而不遇者众矣，何独丘哉！"然识贵行藏，行忌明洁。至人晦迹，其可尽知？

开元甲子岁，广陵卧疾，始焉草创。其触类生变，万物为象，庶乎《周易》之体也；其一字褒贬，微言劝戒，窃乎《春秋》之意也；其不虚美、不隐恶，近乎马迁之书也。冀其众美，以成一家之言。虽知不知在人，然独善之与兼济，取舍其为孰多？童蒙有求，思盈半矣。且"二王"既没，书或在兹。语曰："能言之者未必能行，能行之者未必能言。"何必备能而后为评。岁洎丁卯，荐笔削焉。

（七）从平凡中见深刻：姜夔《续书谱》

·阅读提示·

陈振濂

一个令人惊诧的现象是：在尚法思潮影响下的唐代书坛上，崛起了纵横不羁、信手拈来的孙过庭。《书谱》的不拘一格、汩汩而出是有目共睹的。作为一种理论形态，它显然是不那么有法度，而是以深刻与准确为特征的。但在尚意风气笼罩下的宋代书坛上，却出现了按部就班、字字处处寻求规范的姜夔《续书谱》。不管是从时代背景上论，还是从"续"的含义上说，姜夔的理论形象都是出人意料的。如果再加上姜氏一生未仕，布衣而终论，这种出人意料的感觉更浓郁。

《续书谱》的面面俱到使我们很容易把它当作一篇概论的教科书。不过，在这个表面现象之下，我们还是发现了一些较为深刻的认识。如《真书》中"真书以平正为善，此世俗之论，唐人之失也"，一语洞察至深，而指唐人之失，正体现出宋人尚意立场的特定环境。再把它归为"唐人书判取士，而士大夫字书类有科举习气"，更是透彻的理论家本领。又如《临摹》中论摹、临、双勾、拓制，再如数论书刻当以瘦劲为尚，显然是得杜甫"书贵瘦硬方通神"之观点，与颜、苏尚腴新派不同；至于他以为"瘦"是石刻与勾摹所必重，不像一般仅从风格角度理解，却颇有启迪。但《续书谱》在理论上的最重要发现，是姜夔在《血脉》中的一段名言：

余尝历观古之名书，无不点画振动，如见其挥运之时。

能从静止的古迹点画中发现振动，我们看到了几个高质量的转换：（一）从静到动；（二）从空间到时间；（三）从作品主体到观赏家主体；（四）从作品现象（可视抽象）到创作家创作情态（不可视但具体）。如果说前两个转换是立足于一般美学范畴，并具体表现为发掘书法独有的，其他视觉艺术所不具备的审美特征的话，那么后两个转换，则是牵涉到接受美学、再造想象理论等审美欣赏中主

客体关系的艺术哲学命题。因此，姜夔的这段记载，我以为是中国书法理论发展史上里程碑式的成果之一。

　　当然，未必能确定在当时姜夔一定会有如此丰富的构想，也许这只是我对这段记载的追加而已。不过既能如此追加，原述的内容具有弹性与理论张力，是毋庸置疑的。此外，细检姜夔的生平，也没有特别善书的记录；而他的其他著作如《绛帖评》等，以及他作为一代词宗、还能依词谱曲，竟至还有《琴瑟考古图》这样充满学究气的专门著述，使我们更易把他当作一位文人学者而不是单一的书法艺术家；则他在撰《续书谱》时希冀全面周到的心态自然更易于理解了：他没有苏东坡和米芾那样纵擒自如的论述境界与气度。

《续书谱》
姜　夔

总论

　　真行草书之法，其源出于虫篆、八分、飞白、章草等。圆劲古澹，则出于虫篆；点画波发，则出于八分；转换向背，则出于飞白；简便痛快，则出于章草。然而真草与行，各有体制。欧阳率更、颜平原辈以真为草，李邕、西台辈以行为真，亦以古人有专工正书者，有专工草书者，有专工行书者，信乎其不能兼美也。或云草书千字，不抵行草十字；行草十字，不抵真书一字。意以为草至易而真至难，岂真知书者哉！大抵下笔之际，尽仿古人，则少神气；专务遒劲，则俗病不除。所贵熟习兼通，心手相应，斯为美矣。白云先生、欧阳率更书诀亦能言其梗概，孙过庭论之又详，皆可参稽之。

真书

　　真书以平正为善，此世俗之论，唐人之失也。古今真书之神妙，无出钟元常，其次则王逸少。今观二家之书，皆潇洒纵横，何拘平正？良由唐人以书判取士，而士大夫字画，类有科举习气。颜鲁公作《干禄字书》，是其证也。矧欧、虞、颜、柳，前后相望。故唐人下笔，应规入矩，无复魏晋飘逸之气。且字之长短、大小、斜正、疏密，天然不齐，孰能一之？谓如"东"字之长，"西"字之短，"口"字之小，"体"字之大，"朋"字之斜，"党"字之正，"千"字之疏，"万"字之密，画多者宜瘦，画少者宜肥，魏晋书法之高，良由各尽字之真态，不以私意参之耳。或者专喜方正，极意欧、颜；或者惟务匀圆，专师虞、永。或谓体须精扁，则自然平正，此又有徐会稽之病。或云欲其萧散，则自不尘俗，此又有王子敬之风。岂足以尽书法之美哉！真书用笔，自有八法，吾尝采古人之字，列之以为图，今略言其指：点者，字之眉目，全藉顾盼精神，有向有背，随字异形。横直画者，字之骨体，欲其坚正匀净，有起有止，所贵长短合宜，结束坚实。丿音瞥。乀音拂。者，字之手足，伸缩异度，变化多端，要如鱼翼鸟翅，有翩翩自得之状。挑剔者，字之步履，欲其沉实。晋人挑剔或带斜拂，或横引向外，至颜、柳始正锋为之，正锋则无飘逸之气。转折者，方圆之法，真多用折，草多用转。折欲少驻，驻则有力；转不欲滞，滞则不遒。然而真以转而后遒，草以折而后劲，不可不知也。悬针者，笔欲极正，自上而下，端若引绳，若垂而复缩，谓之垂露。翟伯寿问于米老曰："书法当如何？"米老曰："无垂不缩，无往不收。"此必至精至熟，然后能之。古人遗墨，得其一点一画，皆昭然绝异者，以其用笔精妙故也。大令以来，用笔多失，一字之间，长短相补，斜正相拄，肥

瘦相混，求妍媚于成体之后，至于今世尤甚焉。

用笔

用笔不欲太肥，肥则形浊；又不欲太瘦，瘦则形枯；不欲多露锋芒，露则意不持重；不欲深藏圭角，藏则体不精神；不欲上大下小，不欲左高右低，不欲前多后少。欧阳率更结体虽太拘，而用笔特备众美，虽小楷而翰墨洒落，追踪钟、王，来者不能及也。颜、柳结体既异古人，用笔复溺于一偏，予评二家为书法之一变。数百年间，人争效之，字画刚劲高明，固不为无助，而魏晋风轨，扫地矣。然柳氏大字，偏旁清劲可喜，更为奇妙。近世亦有仿之者，则俗浊不除，不足观。故知与其太肥，不若瘦硬也。

草书

草书之体，如人坐卧行立、揖逊忿争、乘舟跃马、歌舞擗踊，一切变态，非苟然者。又一字之体，率有多变，有起有应，如此起者，当如此应，各有义理。右军书"羲之"字、"当"字、"得"字、"慰"字最多，多至数十字，无有同者，而未尝不同也，可谓所欲不逾矩矣。大凡学草书，先当取法张芝、皇象、索靖等章草，则结体平正，下笔有源。然后仿王右军，申之以变化，鼓之以奇崛。若泛学诸家，则字有工拙，笔多失误，当连者反断，当断者反续，不识向背，不知起止，不悟转换，随意用笔，任笔赋形，失误颠错，反为新奇。自大令以来，已如此矣，况今世哉！然而襟韵不高，记忆虽多，莫湔尘俗。若风神萧散，下笔便当过人。自唐以前多是独草，不过两字属连。累数十字而不断，号曰连绵、游丝，此虽出于古人，不足为奇，更成大病。古人作草，如今人作真，何尝苟且。其相连处，特是引带。尝考其字，是点画处皆重，非点画处偶相引带，其笔皆轻。虽复变化多端，未尝乱其法度。张颠、怀素，最号野逸，而不失此法。近代山谷老人，自谓得长沙三昧，草书之法，至是又一变矣。流至于今，不可复观。唐太宗云："行行若萦春蚓，字字如绾秋蛇。"恶无骨也。大抵用笔有缓有急，有有锋，有无锋，有承接上文，有牵引下字，乍徐还疾，忽往复收。缓以仿古，急以出奇；有锋以耀其精神，无锋以含其气味；横斜曲直，钩环盘纡，皆以势为主。然不欲相带，带则近俗；横画不欲太长，长则转换迟；直画不欲太多，多则神痴。以捺代乀，以发代辵，辵亦以捺代之，惟丿则间用之。意尽则用悬针，意未尽须再生笔意，不若用垂露耳。

用笔

用笔如折钗股，如屋漏痕，如锥画沙，如壁坼，此皆后人之论。折钗股者，欲其曲折圆而有力；屋漏痕者，欲其无起止之迹；锥画沙者，欲其匀而藏锋；壁坼者，欲其无布置之巧。然皆不必若是，笔正则锋藏，笔偃则锋出，一起一倒，一晦一明，而神奇出焉。常欲笔锋在画中，则左右皆无病矣。故一点一画，皆有三转；一波一拂，皆有三折；一丿又有数样。一点者，欲与画相应；两点者，欲自相应；三点者，必一点起，一点带，一点应；四点者，一起，两带，一应。《笔阵图》云："若平直相似，状如算子，便不是书。"如囗（音围）。当行草时，尤当泯其棱角，以宽闲圆美为佳。"心正则笔正"，"意在笔前，字居心后"，皆名言也。故不得中行，与其工也宁拙，与其弱也宁劲，与其钝也宁速。然极须淘洗俗姿，则妙处自见矣。大抵要执之欲紧，运之欲活，不可以指运笔，当以腕运笔。执之在手，手不主运；运之在腕，腕不知执。又作字者亦须略考篆文，须知点画来历先后，如"左""右"之不同，"刺""剌"之相异，"王"之与"玉"，"示"之与"衣"，以至

"奉""泰""春"，形同体殊，得其源本，斯不浮矣。孙过庭有执、使、转、用之法：执为长短浅深，使为纵横牵掣，转为钩环盘纡，用为点画向背。岂苟然哉！

用墨

凡作楷，墨欲干，然不可太燥。行草则燥润相杂，润以取妍，燥以取险。墨浓则笔滞，燥则笔枯，亦不可不知也。笔欲锋长，劲而圆：长则含墨，可以运动；劲则有力，圆则妍美。予尝评世有三物，用不同而理相似：良弓引之则缓来，舍之则急往，世俗谓之揭箭；好刀按之则曲，舍之则劲直如初，世俗谓之回性；笔锋亦欲如此，若一引之后，已曲不复挺，又安能如人意邪？故长而不劲，不如弗长；劲而不圆，不如弗劲。盖纸、笔、墨，皆书法之助也。

行书

尝夷考魏、晋行书，自有一体，与草不同。大率变真，以便于挥运而已。草出于章，行出于真，虽曰行书，各有定体。纵复晋代诸贤，亦不相远。《兰亭记》及右军诸帖第一，谢安石、大令诸帖次之，颜、柳、苏、米，亦后世之可观者。大要以笔老为贵，少有失误，亦可辉映。所贵乎秾纤间出，血脉相连，筋骨老健，风神洒落，姿态备具。真有真之态度，行有行之态度，草有草之态度。必须博学，可以兼通。

临摹

摹书最易，唐太宗云："卧王濛于纸中，坐徐偃于笔下。可以嗤萧子云。"唯初学书者不得不摹，亦以节度其手，易于成就。皆须是古人名笔，置之几案，悬之座右，朝夕谛观，思其用笔之理，然后可以摹临。其次双勾蜡本，须精意摹拓，乃不失位置之美耳。临书易失古人位置，而多得古人笔意；摹书易得古人位置，而多失古人笔意。临书易进，摹书易忘，经意与不经意也。夫临摹之际，毫发失真，则神情顿异，所贵详谨。世所有《兰亭》，何啻数百本，而定武为最佳。然定武本有数样，今取诸本参之，其位置、长短、大小，无不一同，而肥瘠、刚柔、工拙，要妙之处，如人之面，无有同者，以此知定武虽石刻，又未必得真迹之风神矣。字书全以风神超迈为主，刻之金石，其可苟哉！双勾之法，须得墨晕不出字外，或廓填其内，或朱其背，正得肥瘦之本体。虽然，尤贵于瘦，使工人刻之，又从而刮治之，则瘦者亦变为肥矣。或云双勾时，须倒置之，则亦无容私意于其间。诚使下本明，上纸薄，倒钩何害？若下本晦，上纸厚，却须能书者为之，发其笔意可也。夫锋芒圭角，字之精神，大抵双勾多失，此又须朱其背时稍致意焉。

方圆

方圆者，真草之体用。真贵方，草贵圆。方者参之以圆，圆者参之以方，斯为妙矣。然而方圆、曲直，不可显露；直须涵泳，一出于自然。如草书，尤忌横直分明，横直多则字有积薪、束苇之状，而无萧散之气。时参出之，斯为妙矣。

向背

向背者，如人之顾盼、指画、相揖、相背。发于左者应于右，起于上者伏于下。大要点画之间，施设各有情理，求之古人，右军盖为独步。

位置

假如立人、挑土、"田""王""衣""示"，一切偏旁皆须令狭长，则右有余地矣。在右

者亦然，不可太密、太巧。太密、太巧者，是唐人之病也。假如"口"字，在左者皆须与上齐，"鸣""呼""喉""咙"等字是也；在右者皆须与下齐，"和""扣"等是也。又如"宀"头须令覆其下；"走""辵"，皆须能承其上。审量其轻重，使相负荷；计其大小，使相副称为善。

疏密

书以疏欲风神，密欲老气。如"佳"之四横，"川"之三直，"鱼"之四点，"画"之九画，必须下笔劲静，疏密停匀为佳。当疏不疏，反成寒乞；当密不密，必至雕疏。

风神

风神者，一须人品高，二须师法古，三须笔纸佳，四须险劲，五须高明，六须润泽，七须向背得宜，八须时出新意。则自然长者如秀整之士，短者如精悍之徒，瘦者如山泽之癯，肥者如贵游之子，劲者如武夫，媚者如美女，欹斜如醉仙，端楷如贤士。

迟速

迟以取妍，速以取劲。先必能速，然后为迟。若素不能速而专事迟，则无神气；若专务速，又多失势。

笔势

下笔之初，有搭锋者，有折锋者，其一字之体，定于初下笔。凡作字，第一字多是折锋，第二、三字承上笔势，多是搭锋。若一字之间，右边多是折锋，应其左故也。又有平起者，如隶画；藏锋者，如篆画。大要折搭多精神，平藏善含蓄，兼之则妙矣。

情性

艺之至，未始不与精神通，其说见于昌黎《送高闲序》。孙过庭云："一时而书，有乖有合，合则流媚，乖则雕疏。神怡务闲，一合也；感惠徇知，二合也；时和气润，三合也；纸墨相发，四合也；偶然欲书，五合也。心遽体留，一乖也；意违势屈，二乖也；风燥日炎，三乖也；纸墨不称，四乖也；情怠手阑，五乖也。乖合之际，优劣互差。"又云：消息多方，性情不一。乍刚柔以合体，忽劳逸而分驱。或恬澹雍容，内涵筋骨；或折挫槎枿，外曜峰芒。察之者尚精，拟之者贵似。至有未悟淹留，偏追劲疾；不能迅速，翻效迟重。夫劲速者，超逸之机；迟留者，赏会之致。将反其速，行臻会美之方。专溺于迟，终爽绝伦之妙。能速不速，所谓淹留；因迟就迟，讵名赏会？非夫心闲手敏，难以兼通者焉。假令众妙攸归，务存骨气。骨既存矣，而遒润加之。亦犹枝干扶疏，凌霜雪而弥劲；花叶鲜茂，与云日而相辉。如其骨力偏多，遒丽盖少，则若枯槎架险，巨石当路。虽妍媚云阙，而体质存焉。若遒丽居优，骨气将劣，譬夫芳林落蕊，空照灼而无依；兰沼漂萍，徒青翠而奚托。是知偏工易就，尽善难求。虽学宗一家，而变成多体，莫不随其性欲，便以为姿。质直者则径不遒，刚很者又倔强无润；矜敛者弊于拘束，脱易者失于规矩。温柔者伤于软缓，躁勇者过于剽迫。狐疑者溺于滞涩，迟重者终于蹇钝；轻琐者染于俗吏。斯皆独行之士，偏玩所乖。必能傍通点画之情，博究始终之理。镕铸虫篆，陶钧草隶。至若数画并施，其形各异；众点齐列，为体互乖。一点成一字之规，一字乃终篇之准。违而不犯，和而不同。留不常迟，遣不恒疾。带燥方润，将浓遂枯。泯规矩于方圆，遁绳钩之曲直。乍显乍晦，若行若藏。穷变态于毫端，合情调于纸上。无间心手，忘怀楷则。自可背羲

献而无失，违钟、张而尚工。其言尽善，故具载。

血脉

字有藏锋出锋之异，粲然盈楮，欲其首尾相应，上下相接为佳。后学之士，随所记忆，图写其形，未能涵容，皆支离而不相贯穿。《黄庭》小楷与《乐毅论》不同，《东方画赞》又与《兰亭》殊指。一时下笔，各有其势，固应尔也。余尝历观古之名书，无不点画振动，如见其挥运之时。山谷云："字中有笔，如禅句中有眼。"岂欺我哉！

书丹

笔得墨则瘦，得朱则肥。故书丹尤以瘦为奇。而圆熟美润常有余，燥劲老古常不足，朱使然也。欲刻者不失真，未有若书丹者。然书时盘薄，不无少劳。韦仲将升高书凌云台榜，下则须发已白。艺成而下，斯之谓欤！若钟繇、李邕，又自刻之，可谓癖矣。

（八）资料汇编：从《述书赋》到《衍极》

·阅读提示·

陈振濂

纵观唐、宋、元时期的资料性著述，从《书断》到朱长文《续书断》再到陶宗仪《书史会要》是第一种类型，这一系统是以书家传纪为纲进行资料汇集；从窦臮的《述书赋》到郑杓、刘有定《衍极》并注是又一种类型，它是以简洁的文学笔触或叙述为纲，又分别进行详细的注解加以合成。作为简要的述史，它具有线索清晰的特点；作为注解，它又为我们提供了进一步深入的史料。特别是为窦臮《述书赋》作注的是其兄窦蒙；为郑杓《衍极》作注的则是同时人刘有定；同代人为之作注，势必为我们保留下许多第一手的珍贵资料，因此更令人备感难得。

窦臮的《述书赋》是文学体裁论书。它犹如东汉直到三国魏晋的书赋；又犹如唐代的论书诗。但汉晋书赋和唐代论书诗只发议论或谈感受，而窦臮却要承担述史的任务，这是一个困难得多的工作。为不失体裁的文学性格并显露自己的不凡，于是采用注的方法，故而，如果仅仅读《述书赋》而不及其注，我们也许会完全不得要领，特别是所涉的人名字号籍里职业等等，更是非注不足以明之，而从注的内容中，我们也更进一步了解了《述书赋》所具有的充实的史料性特征——古往今来，很少有理论家会花如此的心血，又对书法史如此详尽发掘的。史评此为兼搜集、批评双美，又得文辞之工，允推千古独传，诚属的论。

不过，有这样的功力与才华者毕竟凤毛麟角；且对于书法史研究而论，这也太繁复了。到元代郑杓作《衍极》、刘有定作注，即一反骈文格式，以通畅的文辞先作提纲挈领的提示，而注则为深入研究提供了方便，将有关史料一一拈出，如籍贯、事迹、名称、释义等，这样，《衍极》本文是一部循史而成的书评；而《衍极》注则是系于评语下的史述，两条脉络交相辉映、互补互长，堪称是极有

特色的一种体裁。值得注意的是：《衍极》的注不再是纯资料性的说明文字，它犹如今天流行的对古典文献作"笺注"的方法，在注中也具有极强的学术性格，也体现出注家的艺术观点。因此，《衍极》所涉的书学渊流、书家、书体、碑帖真伪、学书、笔法等范围，如依注文一一列出，几乎是一个书法学全面的史料汇编，在宋代以前还很少有人做过如此浩大的学术工作。至于学术观点，《衍极》上承宋人陈槱《负暄野录》，开始对篆隶碑版多加注意，不啻也可说是在"二王"系统以外的一个新的倾向。

到了明清时代，第三种资料汇编的方法也开始崛起。如《珊瑚网》《金石萃编》《佩文斋书画谱》《八琼室金石补正》等等，卷帙浩繁，又在书家、书评以外另辟以书作为纲的新径，也足以为后学楷范。

《衍极》
郑杓　刘有定

衍极卷一

至朴篇

至朴散而八卦兴，八卦兴而书契肇，书契肇而篆籀直又反。滋。

河出图，洛出书，圣人则之，以画八卦，而书之文已具。上古结绳而治，后易之以书契，而书之用遂行。《周官》保氏教国子以六书，而书之法始备。古文、籀、篆变而至于隶、草，书之体滋广矣。

飞天、八会已前，不可得而详也。

书之本始，有三元八会，群方飞天之书，又有八龙云篆、明光之章。逮三皇之世，演八会之文为龙凤之章，拘省云之迹以为顺形，书势分破二道，坏真从易，配别本支，为六十四种之书。事不经见，悉从删略。

皇颉以降凡五变矣。

谓古文、籀、篆、隶、草。按秦灭古文，书有八体：一曰大篆，二曰小篆，三曰刻符，四曰虫书，五曰摹印，六曰署书，七曰殳书，八曰隶书。王莽使甄酆校文字部，改定古文，复有六书：一曰古文，孔氏壁中书也；二曰奇字，即古文而异者；三曰篆书，秦篆也；四曰佐书，即隶书也；五曰缪篆，所以摹印也；六曰鸟书，所以书幡信也。《唐六典》校书郎、正字，掌雠校典籍，刊正文字，其体有五：一曰古文，废而不用；二曰大篆；三曰小篆；四曰虫书，即鸟书，以刻印、玺、幡、碣；五曰隶书，谓典籍、表奏及公私文疏所用。宋郑昂论文字之大变有八：一曰古文，二曰大篆，三曰小篆，四曰隶书，五曰八分，六曰行书，七曰飞白，八曰草书，其余诸体，以类相从，为得之。然以八分、行书、飞白各自为变，盖不知文字之大变也。

其人亡，其书存，古今一致，作者十有三人焉。

谓仓颉、夏禹、史籀、孔子、程邈、蔡邕、张芝、钟繇、王羲之、李阳冰、张旭、颜真卿、蔡襄也。李斯以得罪名教，故黜之。乌乎！自书契以来，传记所载，能书者不少，而《衍极》之所取者止此，不有卓识，其能然乎！

予生千载之下，每览昔人残碑断碣，未尝不为歔欷而三叹也。在昔结绳之政始分，龙穗之章中辍。

太皞之时，龙马负图出于荣河，帝则之，画八卦，以龙纪官，乃命飞龙。朱襄氏造六书，于是始有龙书。左氏曰："太皞氏以龙纪，故为龙师而龙名。"是也。神农氏始为末耜，教民稼穑，感上党牛头山生嘉禾，一本八穗，帝异之，作穗书。

于是仓史氏出，仰观俯察，以造六书。通天地之幽秘，为百王之宪章，非天下之至精，其孰能与

于此?

仓史，黄帝之史，仓颉也，亦曰皇颉，姓侯刚氏。首四目，通于神明，仰观奎星屈曲之象，俯察龟文鸟迹之奇，博采众美，与沮诵广伏羲之文，造六书，是为古文。其冢在冯翊彭衙利阳亭南道傍，学书者祭之不绝。北海亦有仓颉藏书台，人得其书，莫之能识，秦李斯识其八字，曰："上天作命，皇辟迭王。"汉叔孙通识其十二字，今《法帖》中有二十八字云。

若稽古大禹，既平水土，铸鼎象物，勒铭告成，而功被万世。

禹命九牧，贡金铸九鼎，象神奸，使民知备，故有象钟鼎形书，勒铭于天下名山大川。韩文公所谓《峋嵝山碑》，其一也。今庐山紫霄峰上有禹凿石系舟之所。靡赤为碑，皆科斗文字，隐隐可见。张怀瓘曰："向在翰林，见古铜钟二，高两尺许，有古文二百余字，纪夏禹功绩，皆紫金钿，似大篆，神采惊异。"又有《珛戈铭》六字，《钩带铭》三十三字，皆细紫金为文，读之不能尽晓，薛尚功诸人皆以为夏禹时书。《法帖》亦有禹书十二字。

三代之末，周籀蔚有奇秀，篆、隶攸祖。

籀，周宣王柱下史也。损益古文，或同或异，加之铦音先利钩杀，自然机发，为大篆十五篇。以其名显，故谓之籀书；以其官名，故《汉书》谓之史书；以别小篆，故谓之大篆。甄酆六书，二曰奇字，既古文而异者，盖籀书也。《法帖》中有其迹。

孔子采摭旧作，缘饰篆文，天授其灵，创物垂则。

《六经》之文遭秦焚灭，故世不可复见。鲁恭王坏孔子旧宅，于壁中得《古文尚书》及《传》《论语》《孝经》，皆科斗文字，盖仲尼门人所录。今孔子书传于世者，《比干盘铭》《季札墓碣》，《法帖》所载十二字。比干墓在卫州汲县。开元中游武之奇耕地得铜盘，有文曰："左林右泉，后冈前道，万世之宁，兹焉是宝。"乃《比干墓铭》也。《季札碑》曰："乌乎！有吴延陵季子之墓。"与古文异，而迹类大篆，在润州延陵镇吴季子家庙。历代绵远，其文残缺，人劳应命，石遂埋埋。开元中玄宗敕殷仲容摹拓其本，大历十四年，润州刺史萧定重刊于石。

吕政暴兴，天人之道坏乱极矣。李斯者，适际其时，陶诞偃仰，专名擅作，悉燔旧章，天下行秦篆矣。

李斯，上蔡人，相秦始皇，灭六国。参古文，复篆籀书，颇加省改，作小篆。著《仓颉篇》九章，世谓之玉箸篆。始皇上邹峄山，议刻石诵秦德，及二世诸碑是也。初，周末诸侯交争，七国分裂，文字异形，莫相统纪。始皇一天下，李斯欲专其名，乃奏同之，而罢其不与秦文合者，独存大篆兼行。又秦始皇谓史官非秦记，非博士官所职，天下敢有藏《诗》《书》百家语者，悉诣守、尉烧之。有敢偶语《诗》《书》者，弃市。以古非今者族。令下三十日不烧，黥为城旦。不去者，医药、卜筮、种树之书。寻又使御史悉按问诸生，传相告引，始皇乃自除所犯禁者四百六十余人，皆坑之咸阳。

程邈亦参定篆文，增衍隶佐，趋时便宜。

程邈，字元岑，下邳人。与李斯等参定篆文。后得罪始皇，幽系云阳狱。邈于狱中覃思十年，变大篆、易小篆，为隶书三千字奏之，始皇出之，以为御史。又同时上谷王次仲亦增广隶书。班固谓起于官狱多事，苟趋简易，而无点画俯仰之势，为其徒隶所作，故曰"隶书"，亦曰"佐书"。汉建初中，以隶书为楷法，言其字方于八分，有模楷也。

蔡邕鸿都《石经》，为古今不刊之典，张芝、钟繇，咸得其道。

蔡邕，字伯喈，东海陈留圉人，官至左中郎将，善大小篆、隶、八分、飞白。初入嵩山，学书于石室中，得

素书，八角垂芒，颇似篆写史籀、李斯用笔势。邕得之，读诵三年，遂通其理，又采曹喜之法。初，秦时王次仲以古书方广少波，饬隶为八分，邕祖述之，笔诀尤妙。尝居一室不寐，恍然一客，厥状甚异，授以《九势》，言讫而没，故邕用笔特异，当时善书者膺服之。献帝时为郎中，雠书东观，奏正定经籍，邕乃八分书丹，刻于太学，碑凡四十六，后人咸取正焉。

伯英圣于一笔书。

伯英，张芝字，东汉燉煌酒泉人。以有道征，不至。善隶、行、草，又妙于作笔，见蔡邕笔势，遂作《笔心》五篇。初，汉元帝时，黄门令史游作《急就章》一篇，解散隶体粗书之，损隶之规矩，存字之梗概，本草创之义，谓之草书。以别仿草，故谓之章草。杜度、崔瑗、并善之。杜氏杰有气力而微瘦，崔氏甚浓，而工妙不及。伯英重以省繁，饰之铦利，加之奋逸，首出常伦，又出意作今草书。其草书《急就章》皆一笔而成，气脉通达，行首之字，往往继其前行。家之衣帛，书面后染。临池学书，水为之墨。一作黑。

元常神妙于铭石。

元常，钟繇字，魏颍川长社人，官至太傅。师胡昭，学书十六年不窥园。见张芝《笔心》，遂作《笔骨论》。又从刘德昇入抱犊山学书。后与魏太祖、邯郸淳、韦诞、孙子荆、关楷枇议用笔，因见蔡邕法于诞，苦求不与，痛恨呕血，太祖以五灵丹救之。诞死，繇令人发其墓，遂得蔡氏法，一一从其消息。繇书有三体：一曰铭石，谓正书；二曰章程，谓八分；三曰行狎，谓行书。三体皆世所推，自言最妙者八分，有隼尾之势，然其真书绝世，刚柔备焉，点画之间，多有异趣，可谓幽深无际，古雅有余，秦汉以来，一人而已。

王羲之有高人之才，一发新韵，晋宋能人，莫或敢拟。一作莫敢雠拟。

羲之，字逸少，晋人，为右将军、会稽内史，称疾去，于父母墓自誓终身不仕，赠金紫光禄大夫、加常侍。羲之善小篆、隶、行、草、八分、飞白。七岁能书，年十二，于父旷枕中见卫夫人所传蔡邕笔法，窃而读之，书遂大进。卫夫人见之，流涕曰："此子必蔽吾书名。"羲之后学李斯、曹喜书，蔡邕《石经》、梁鹄八分、钟繇等书，张昶《华山碑》，始知学卫夫人徒费日月。又言自于山谷中，临学钟氏及张芝正书，草书廿余年，竹叶、树皮、山石之上及版木等，不可知数，至于素纸、笺縠、藤柴，反复书之。尽心精作，得意转深，有言所不能尽者。子献之继其学，与父齐名。姜氏曰："右军书成，而汉、魏、西晋之风尽废。右军固新奇可喜，而古法之废，实自右军始，亦可恨也。"

李阳冰女陵反。生于中唐，独蹈孔轨，潜心改作，过于秦斯。

李阳冰，字少温，赵郡人，官至将作监。初学李斯《峄山碑》，及见仲尼书，开阖变化，如虎如龙，劲利豪爽，风行雨集，遂极其妙，识者谓为仓颉后身。大历初，霸上人耕地得石函，中有绢素古文科斗《孝经》，凡二十章。初传李白，白授阳冰，尽通其法，尝上李大夫曰："阳冰志在古篆，殆三十年，见前人遗迹，美则美矣，惜其点画但偏旁模刻而已。常痛孔壁贻文，汲冢旧简，年代浸远，谬误遂多。天将未丧斯文，故小子得篆籀之宗旨，诚欲刻石作篆，备书《六经》，立于明堂，号曰'大唐石经'，使百代之后，无所损益，死无恨矣。"

张旭天分极深，浑然无迹。

张旭，字伯高，苏州吴人，仕唐为左率府长史。嗜酒，善楷隶，尤工草书。每大醉，叫呼狂走，乃下笔，或以头濡墨而书。既醒自视，以为神异，不可复得也。自言始见公主、担夫争路而得其意，又闻鼓吹而得其法，又观公孙大娘舞剑器而得其神。旭尝与裴旻、吴道子相遇于洛下，各陈其能，裴舞剑一曲，张草书一壁，吴画一壁，时人以为一日获睹三绝。唐文宗诏以李白歌诗、裴旻舞剑、张旭草书为三绝。

颜真卿含弘光大，为书统宗，其气象足以仪表衰俗。

颜真卿，字清臣，琅玡临沂人，师古五世从孙，仕唐为尚书右丞，封鲁公，赠太师。善楷书、行草。盖古书法，晋唐以降，日趋姿媚，至徐、沈辈，几于扫地矣。而鲁公蔚然雄厚蠲雅，有先秦科斗、籀隶之遗思焉。

五代而宋，奔驰崩溃，靡所底止。

初，蔡邕得书法于嵩山，以授崔瑗及其女琰，张芝之徒，咸受业焉。魏初，韦诞得之，秘而不传，钟繇令人掘韦诞墓，得蔡氏法，将死，授其子会。宋翼，繇之甥也，学书于繇，繇弗告也。晋太康中有人破钟公冢，翼始得之。魏晋间，卫氏三世能书，卫觊与其子瓘，及见胡昭、韦诞、钟繇；瓘及子恒，俱学于张芝；恒从妹卫夫人亲受于蔡琰。卫与王世为中表，故羲之父旷得之，旷以授羲之，羲之传其子献之，及王濛之子修，故诸王世传家法。献之传其甥羊欣，欣传王僧虔，僧虔传萧子云。晋宋而下，能者颇多，其流皆出于“二王”也。隋释智永，羲之七世孙也，颇能传其学，又亲受法于子云。虞世南亲见永师，故其法复传于唐焉。欧阳询得于世南，褚遂良亲师欧阳，或云虞、褚同师史陵。陵，隋人也。欧阳询传陆柬之，柬之及见永师，又世南之甥也。陆传子彦远，彦远传张旭。彦远，张之舅也。旭又得褚遂良余论，以授颜真卿、李阳冰、徐浩、韩滉、邬彤、魏仲犀、韦玩、崔邈等二十余人。释怀素闻于邬彤，柳公权亦得之，其流实出于永师也。徐浩传子璹及皇甫阅。崔邈传褚长文，韩方明受法于璹及邈。皇甫阅传柳宗元、刘禹锡、杨归厚。归厚传侄纬、纬传权审、张丛、崔弘裕。弘裕，禹锡外孙也。弘裕传卢潜，潜传颖，颖传崔纾。柳宗元传房直温，有刘埴者，亦得一鳞半甲。欧阳永叔曰：“余尝与蔡君谟论书，以为书之盛，莫盛于唐，书之废，莫甚于今。余之所录，如于頔、高骈，下至楷书手陈游瓌等皆有之。盖唐之武夫悍将，暨楷书手辈字，皆可爱。今文儒之盛，其书屈指可数者，无三四人尔。”

蔡襄毅然独起，可谓间世豪杰之士也。

蔡襄，宋仁宗赐字曰“君谟”，兴化人，官至端明殿学士，谥忠惠。善隶、楷、飞白、行、草，手临旧刻十四卷，名曰“隶纂”。尝言钟、王、索靖法相近，张芝又离为一法。今书有规矩者，本王、索；其雄逸不常者，本张也。初，蔡邕待诏鸿都门，见役人以垩帚成字，悦而作飞白书。君谟祖述，以散笔作草，谓之“散草”，亦曰“飞草”。自言每落笔为飞草，但觉烟云龙蛇，随手运转，奔腾上下，殊可骇愕。静而观之，神情欢欣，亦复可喜。宋徽宗曰：“蔡君谟书包藏法度，停蓄锋锐，宋之鲁公也。”苏子瞻曰：“君谟天资既高，积学深至，心手相应，变化不穷，为宋朝第一。”

呜呼！书其难哉！书其难哉！文籍之生久矣，能书者何阔希焉！盖夫人能书也，吾求其能于夫人者，是以难也。今余得其人而不表章之，使来者知所取则，以至乎书之妙道，余则有罪，厥今区夏同文，奎壁有烂，异能间作，黼皇猷。三代以还，莫此为盛，大比之制已兴，保民之教必立。

《周官》大司徒以乡三物教万民，而宾兴之，一曰六德：智、仁、圣、义、忠、和；二曰六行：孝、友、睦、姻、任、恤；三曰六艺：礼、乐、射、御、书、数。乡大夫以岁时入其书，三年则大比，考其德行道艺，而兴贤者能者。保氏掌养国子，以道教之六艺：一曰五礼；二曰六乐；三曰五射；四曰五御；五曰六书；六曰九数。

草茅论著，或者有取焉尔。

（卷二以下略）

（九）正统的观念立场与激烈的批评锋芒：

《书法雅言》

·阅读提示·

陈振濂

唐宋以后，书学陵替，有体格有规模者往往持论求平，而观点锋芒斩然者却大都是吉光片羽，直到明代的项穆《书法雅言》出，这种现象才得到了改变。项穆以前的书论，如丰坊《书诀》等等，见解并非平庸，但以随笔出之，从理论发展史角度看仍显单薄。至若文徵明、祝允明等，虽也时出高论，但在书论史中却难以构成大影响，只有项穆，以他那偌大气魄，指斥古今，成为"一代枭雄"。且毫不沿袭剿窃古人成说，遑论在明代，即使在整个历史上看也是成就斐然的。

《书法雅言》共分十七篇，从书统、古今、辨体、形质直到器用、知识，无不一一叙来，秩序井然，脉络明晰，而且见解深刻，多行家语，作为一篇纯粹的理论文章无懈可击；作为一部教材引导后学，也毫不逊色，虽然我们在书中看到众多的对苏东坡、米元章的指斥，似乎太过偏激，对后学易有不利影响，但项穆批评宋人的前提是上追晋风、以王羲之为正宗，因此从总体上说它还是足以垂范于后代的佳构杰作。

只有在进行纯理论意义上的观点检验时，项穆的指斥苏、米才构成一个有争议的命题。首先，项穆对宋人指斥不遗余力，先是定为"傍流"；又曰"苏、米激厉矜夸，罕悟其失"；乃至"譬夫优伶在场，歌喉不接，假彼锣鼓，乱兹音声"，所述云云，抨击十分不堪。但细检项穆的书法理想，在崇尚大王的前提下，他对唐代书诸贤却颇有好感，时时称誉。这显然给读者以一个很深的印象：项穆是一个复古主义者。而事事处处以复古为尚的，向来难能成为大家；反过来，也使所持观点缺乏说服力。

虽然项穆作为理论家的素质出众与他作为批评家的偏激使我们在此中很难加以褒贬评价，但有一点是可以肯定的：项穆的批评宋人，至少局部地显示出他的意气用事；但若参照他当时所处的时代，如他所猛烈抨击的解大绅、马应图、张汝弼乃至祝允明等人，倒正是以上承宋人为尚的；因此指斥宋人，其实带有明显的针砭时弊的企图，只不过以古人拉来作"炮灰"，使后人难得心悦诚服罢了。这种理论上的"功利"失误，再加上复古的表象，使项穆的睿见卓识几于湮灭无闻了。

当然，我更感兴趣的还在于项穆的批评勇气。他敢于直斥时弊，更敢指责古名家，这在浮华虚诞的批评传统中显得桀骜不驯、异彩纷呈；对于打破温文尔雅的习惯氛围更是意义重大。特别是置身于明代衰颓书风、又被归为复古大旗之下，使得这种锋芒毕露、咄咄逼人的批评风格具备了更深的文化内涵。

《书法雅言》

项　穆

书统

河马负图，洛龟呈书，此天地开文字也。羲画八卦，文列六爻，此圣王启文字也。若乃龙、凤、龟、麟之名，穗、云、科斗之号，篆籀嗣作，古隶爰兴，时易代新，不可殚述。信后传今，篆隶焉尔。历周及秦，自汉逮晋，真行迭起，章草浸孳，文字菁华，敷宣尽矣。然书之作也，帝王之经纶，圣贤之学术，至于玄文内典，百氏九流，诗歌之劝惩，碑铭之训戒，不由斯字，何以纪辞？故书之为功，同流天地、翼卫教经者也。夫投壶射矢，犹标观德之名；作圣述明，本列入仙之品。宰我称仲尼贤于尧、舜，余则谓逸少兼乎钟、张，大统斯垂，万世不易。第唐贤求之筋力轨度，其过也，严而谨矣；宋贤求之意气精神，其过也，纵而肆矣；元贤求性情体态，其过也，温而柔矣。其间豪杰奋起，不无超越寻常，概观习俗风声，大都互有优劣。明初肇运，尚袭元规，丰、祝、文、姚，窃追唐躅，上宗逸少，大都畏难。夫尧、舜人皆可为，翰墨何吝于彼？逸少，我师也，所愿学是焉。奈自祝、文绝世以后，南北王、马乱真，迩年以来，竞仿苏、米。王、马疏浅俗怪，易知其非；苏、米激厉矜夸，罕悟其失。斯风一倡，靡不可追，攻乎异端，害则滋甚。况学术经纶，皆由心起，其心不正，所动悉邪。宣圣作《春秋》，子舆距杨、墨，惧道将日衰也，其言岂得已哉。柳公权曰："心正则笔正。"余则曰：人正则书正。取舍诸篇，不无商、韩之刻；心相等论，实同孔、孟之思。六经非心学乎？传经非六书乎？正书法，所以正人心也；正人心，所以闲圣道也。子舆距杨、墨于昔，予则放苏、米于今。垂之千秋，识者复起，必有知正书之功，不愧为圣人之徒矣。

古今

书契之作，肇自颉皇；佐隶之简，兴于嬴政。他若鸟宿、芝英之类，鱼虫、薤叶之流，纪梦瑞于当年，图形象于一日，未见真迹，徒著虚名。风格既湮，考索何据？信今传后，贵在同文；探赜搜奇，要非适用。故书法之目，止以篆、隶、古文，兼乎真、行、草体。书法之中，宗独以羲、献、萧、永，佐之虞、褚、陆、颜。他若急就、飞白，亦当游心，欧、张、李、柳，或可涉目。所谓取法乎上，仅得乎中；初规后贤，冀追前哲。匪曰生今之世，不能及古之人。学成一家，不必广师群妙者也。米元章云："时代压之，不能高古。"自画固甚。又云："真者在前，气焰慑人。"畏彼益深。

至谓"书不入晋，徒成下品。若见真迹，惶恐杀人"，既推"二王"独擅书宗，又阻后人不敢学古，元章功罪，足相衡矣。噫！世之不学者固无论矣，自称能书者有二病焉：岩搜海钓之夫，每索隐于秦、汉；井坐管窥之辈，恒取式于宋、元。太过不及，厥失维均。盖谓今不及古者，每云今妍古质：以奴书为诮者，自称独擅成家。不学古法者，无稽之徒也，专泥上古者，岂从周之士哉？夫夏彝商鼎，已非污尊抔饮之风；上栋下宇，亦异巢居穴处之俗。生乎三代之世，不为三皇之民。矧夫生今之时，奚必反古之道？是以尧、舜、禹、周，皆圣人也，独孔子为圣之大成；史、李、蔡、杜，皆书祖也，惟右军为书之正鹄。奈何泥古之徒，不悟时中之妙。专以一画偏长，一波故壮，妄夸崇质之风。岂知三代后贤，两晋前哲，尚多太朴之意。宣圣曰："文质彬彬，然后君子。"孙过庭云："古不乖时，今不同弊。"审斯二语，与世推移，规矩从心，中和为的。谓之曰天之未丧斯文，逸少于今复起，苟微若人，吾谁与归。

辨体

夫人灵于万物，心主于百骸。故心之所发，蕴之为道德，显之为经纶，树之为勋猷，立之为节操，宣之为文章，运之为字迹。爰作书契，政代结绳，删述侔功，神仙等妙。苟非达人上智，孰能玄鉴入神？但人心不同，诚如其面，由中发外，书亦云然。所以染翰之士，虽同法家，挥毫之际，各成体质。考之先进，固有说焉。孙过庭曰："矜敛者弊于拘束，脱易者失于规矩，躁勇者过于剽迫，狐疑者溺于滞涩。"此乃舍其所长，而指其所短也。夫悟其所短，恒止于苦难；恃其所长，多画于自满。孙子因短而攻短，予也就长而刺长。使艺成独擅，不安于一得之能；学出专门，益进于通方之妙。理工辞拙，知罪甘焉。夫人之性情，刚柔殊禀；手之运用，乖合互形。谨守者，拘敛襟怀；纵逸者，度越典则；速劲者，惊急无蕴；迟重者，怯郁不飞；简峻者，挺掘鲜道；严密者，紧实寡逸；温润者，妍媚少节；标险者，雕绘太苛；雄伟者，固愧容夷；婉畅者，又惭端厚；庄质者，盖嫌鲁朴；流丽者，复过浮华；驶动者，似欠精深；纤茂者，尚多散缓；爽健者，涉兹剽勇；稳熟者，缺彼新奇。此皆因夫性之所偏，而成其资之所近也。他若偏泥古体者，蹇钝之迂儒；自用为家者，庸僻之俗吏；任笔骤驰者，轻率而逾律；临池犹豫者，矜持而伤神；专尚清劲者，枯峭而罕姿；独工丰艳者，浓鲜而乏骨。此又偏好任情，甘于暴弃者也。第施教者贵因材，自学者先克己。审斯二语，厌倦两忘。与世推移，量人进退，何虑书体之不中和哉。

形质

穹壤之间，齿角爪翼，物不俱全，气禀使然也。书之体状多端，人之造诣各异，必欲众妙兼备，古今恐无全书矣。然天地之气，雨旸燠寒，风雷霜雪，来备时叙。万物荣滋，极少过多，化工皆覆。故至圣有参赞之功，君相有燮理之任，皆所以节宣阴阳而调和元气也。是以人之所禀，上下不齐，性赋相同，气习多异，不过曰中行，曰狂，曰狷而已。所以人之于书，得心应手，千形万状，不过曰中和，曰肥，曰瘦而已。若而书也，修短合度，轻重协衡，阴阳得宜，刚柔互济。犹世之论相者，不肥不瘦，不长不短，为端美也，此中行之书也。若专尚清劲，偏乎瘦矣，瘦则骨气易劲，而体态多瘠。独工丰艳，偏乎肥矣，肥则体态常妍，而骨气每弱。犹人之论相者，瘦而露骨，肥而露肉，不以为佳；瘦不露骨，肥不露肉，乃为尚也。使骨气瘦峭，加之以沉密雅润，端庄婉畅，虽瘦而实腴也。体态肥纤，加之以便捷遒劲，流丽峻洁，虽肥而实秀也。瘦而腴者，谓之清妙，不清则不妙也。肥而秀

者，谓之丰艳，不丰则不艳也。所以飞燕与王嫱齐美，太真与采苹均丽。壁夫桂之四分，梅之五瓣，兰之孕馥，菊之含丛，芍药之富艳，芙蕖之灿灼，异形同翠，殊质共芳也。临池之士，进退于肥瘦之间，深造于中和之妙。是犹自狂狷而进中行也，慎毋自暴且弃哉。

品格

夫质分高下，未必群妙攸归；功有浅深，讵能美善咸尽。因人而各造其成，就书而分论其等。擅长殊技，略有五焉：一曰正宗，二曰大家，三曰名家，四曰正源，五曰傍流。并列精鉴，优劣定矣。会古通今，不激不厉。规矩谙练，骨态清和。众体兼能，天然逸出。巍然端雅，奕矣奇鲜。此谓大成已集，妙入时中，继往开来，永垂模轨，一之正宗也。篆隶章草，种种皆知。执使转用，优优合度。数点众画，形质顿殊。各字终篇，势态迥别。脱胎易骨，变相改观。犹之世禄巨室，万宝盈藏，时出具陈，焕惊神目，二之大家也。真行诸体，彼劣此优。速劲迟工，清秀丰丽。或鼓骨格，或炫标姿。意气不同，性真悉露。譬之医卜相术，声誉广驰，本色偏工，艺成独步，三之名家也。温而未厉，恭而少安。威而寡夷，清而歉润。屈伸背向，俨具仪刑。挥洒弛张，恪遵典则。犹之清白旧家，循良子弟，未弘新业，不坠先声。四之正源也。纵放悍怒，贾巧露锋。标置狂颠，恣来肆往。引伦蛇挂，顿拟螟蹲。或枯瘦而巉岩，或秾肥而泛滥。譬之异卉奇珍，惊时骇俗，山雉片翰如凤，海鲸一鬣似龙也。斯谓傍流，其居五焉。夫正宗尚矣，大家其博，名家其专乎？正源其谨，傍流其肆乎？欲其博也先专，与其肆也宁谨。由谨而专，自专而博，规矩通审，志气和平，寝食不忘，心手无厌，虽未必妙入正宗，端越乎名家之列矣。

资学

书之法则，点画攸同；形之楮墨，性情各异。犹同源分派，共树殊枝者，何哉？资分高下，学别浅深。资学兼长，神融笔畅。苟非交善，讵得从心？书有体格，非学弗知。若学优而资劣，作字虽工，盈虚舒惨、回互飞腾之妙用，弗得也。书有神气，非资弗明。若资迈而学疏，笔势虽雄，钩揭导送、提抢截曳之权度，弗熟也。所以资贵聪颖，学尚浩渊。资过乎学，每失颠狂；学过乎资，犹存规矩。资不可少，学乃居先。古人云："盖有学而不能，未有不学而能者也。"然而学可勉也，资不可强也。天资纵哲，标奇炫巧，色飞魂绝于一时；学识谙练，入矩应规，作范垂模于万载。孔门一贯之学，竟以参鲁得之。甚哉！学之不可不确也。然人之资禀，有温弱者，有剽勇者，有迟重者，有疾速者。知克己之私，加日新之学，勉之不已，渐入于安。万川会海，成功则一。若下笔之际，枯涩拘挛，苦迫蹇钝，是犹朽木之不可雕，顽石之难乎琢也已。譬夫学讴之徒，字音板调，愈唱愈熟。若齿唇漏风，喉舌砂短，没齿学之，终奚益哉！

附评

夫自周以后，由汉以前，篆隶居多，楷式犹罕，真章行草，趋吏适时。姑略上古，且详今焉。夫道之统绪，始自三代，而定于东周；书之源流，肇自六爻，而盛于两晋。宣尼称圣时中，逸少永宝为训，盖谓通今会古，集彼大成，万亿斯年，不可改易者也。第自晋以来，染翰诸家，史牒彰名，缥缃著姓，代不乏人，论之难殚。若品格居下，真迹无传，予之所列，无复议焉。盖闻张、钟、羲、献，书家四绝，良可据为轨躅，爰作指南。彼之四贤，资学兼至得也，然细详其品，亦有互差。张之学，钟之资，不可尚已。逸少资敏乎张，而学则稍谦；学笃乎钟，而资则微逊。伯英学进十矣，资居

七焉。元常则反乎张，逸少皆得其九。子敬资禀英藻，齐辙元常，学力未深，步尘张草。惜其兰折不永，踬彼骏驰，玉琢复磨，畴追骥骤。自云胜父，有所恃也。加以数年，岂萍语哉！六朝名家，智永精熟，学号深矣。子云飘举，资称茂焉。至于唐贤之资，褚、李标帜；论乎学力，陆、颜蜚声。若虞、若欧、若孙、若柳、藏真、张旭，互有短长。或学六七而资四五，或资四五而学六七。观其笔势生熟，姿态端妍，概可辨矣。宋之名家，君谟为首，齐范唐贤，天水之朝，书流砥柱。李、苏、黄、米，邪正相半。总而言之，傍流品也。后之书法，子昂正源，邓、俞、伯机，亦可接武。妍媚多优，骨气皆劣。君谟学六而资七，子昂学八而资四。休哉蔡、赵，两朝之脱颖也。元章之资，不减褚、李，学力未到，任用天资。观其纤秾诡厉之态，犹夫排沙见金耳。子昂之学，上拟陆、颜，骨气乃弱，酷似其人。大抵宋贤资胜乎学，元贤学优乎资。使禀元章之睿质，励子昂之精专，宗君谟之道劲，师鲁直之悬腕，不惟越轨三唐，超踪宋、元，端居乎逸少之下，子敬之上矣。明兴以来，书迹杂糅，景濂、有贞、仲珩、伯虎，仅接元踪；伯琦、应祯、孟举、原博，稍知唐、宋。希哲、存礼，资学相等，初范晋、唐，晚归怪俗，竟为恶态，骇诸凡夫。所谓居夏而变夷，弃工而学许者也。然令后学知宗晋、唐，其功岂少补邪？文氏父子，徵仲学比子昂，资甚不逮，笔气生尖，殊乏蕴致。小楷一长，秀整而已。寿承、休承，资皆胜父，入门既正，克绍箕裘。要而论之，得处不逮丰、祝之能，邪气不染二公之陋。仲温草章，古雅微存；公绶行真，朴劲犹在。高阳、道复，仅有米芾之遗风；民则、立纲，尽是趋时之吏手。若能以丰、祝之资，兼徵仲之学，寿承之风逸，休承之峭健，不几乎欧、孙之再见耶？若下笔之际，苦涩寒酸，如倪瓒之手，纵加以老彭之年，终无佳境也。

规矩

天圆地方，群类象形，圣人作则，制为规矩。故曰规矩方圆之至，范围不过，曲成不遗者也。《大学》之旨，先务修齐正平；皇极之畴，首戒偏侧反陂。且帝王之典谟训诰，圣贤之性道文章，皆托书传，垂教万载，所以明彝伦而淑人心也。岂有放僻邪侈，而可以昭荡平正直之道者乎？古今论书，独推两晋，然晋人风气，疏宕不羁。右军多优，体裁独妙。书不入晋，固非上流；法不宗王，讵称逸品。六代以历初唐，萧、羊以逮智永，尚知趋向，一体成家。奈自怀素，降及大年，变乱古雅之度，竟为诡厉之形。暨夫元章，以豪逞卓荦之才，好作鼓努惊奔之笔。且曰：大年之书，爱其偏侧之势，出于"二王"之外。是谓子贡贤于仲尼，丘陵高于日月也。岂有舍仲尼而可以言正道，异逸少而可以为法书者哉？奈何今之学书者每薄智永、子昂似僧手，诮真卿、公叔如将容。夫颜、柳过于严厚，永、赵少夫奇劲，虽非书学之大成，固自书宗之正脉也。且穹壤之间，莫不有规矩；人心之良，皆好乎中和。宫室，材木之相称也；烹炙，滋味之相调也；笙箫，音律之相协也。人皆悦之。使其大小之不称，酸辛之不调，宫商之不协，谁复取之哉？试以人之形体论之，美丈夫贵有端厚之威仪，高逸之辞气；美女子尚有贞静之德性，秀丽之容颜。岂有头目手足粗邪癫瘴，而可称美好者乎？形象器用无庸言矣。至于鸟之窠，蜂之窝，蛛之网，莫不圆整而精密也。可以书法之大道，而禽虫之不若乎？此乃物情，犹有知识也。若夫花卉之清艳，蕊瓣之疏丛，莫不圆整而修对焉，使其半而舒半而挛也，皆瘠蠡之病，岂其本来之质哉。独怪"偏侧""王出"之语，肇自元章一时之论，致使浅近之辈，争赏毫末之奇，不探中和之源，徒规诞怒之病。殆哉，书脉危几一缕矣。况元章之笔，妙在转折结构之间，略不思齐鉴仿，徒拟放纵剽勇之失，妄夸具得神奇，所谓舍其长而攻其短，无其善而有其

病也。与东施之效颦，复奚间哉。

圆为规以象天，方为矩以象地。方圆互用，犹阴阳互藏。所以用笔贵圆，字形贵方，既曰"规矩"，又曰"之至"。是圆乃圆神，不可滞也；方乃通方，不可执也。此由自悟，岂能使知哉？晋、魏以前，篆书稍长，隶则少扁。钟、王真行，会合中和。迨及信本，以方增长。降及旭、素，既方更圆，或斜复直。有"如""何"本两字，促之若一字；"腰""升"本一字，纵之若二字者。然旭、素飞草，用之无害，世但见草书若尔。予尝见其《郎官》等帖，则又端庄整饬，俨然唐气也。后世庸陋无稽之徒，妄作大小不齐之势，或以一字而包络数字，或以一傍而攒簇数形；强合钩连，相排相纽；点画混沌，突缩突伸。如杨秘图、张汝弼、马一龙之流，且自美其名曰梅花体。正如瞽目丐人，烂手折足；绳穿老幼，恶状丑态；齐唱俚词，游行村市也。夫梅花有盛开，有半开，有未开，故尔参差不等。若开放已足，岂复有大小混杂者乎？且花之向上、倒下、朝东、面西，犹书有仰收、俯压、左顾、右盼也。如其一枝过大，一枝过小，多而六瓣，少而四瓣，又焉得谓之梅花耶？形之相列也，不杂不糅；瓣之五出也，不少不多。由梅观之，可以知书矣。彼有不察而漫学者，宁非海上之逐臭哉！

（十）北碑派的宣言：《南北书派论》

·阅读提示·

陈振濂

　　阮元以经学大家问鼎书法，本来应该是颇带学究气的，他的朴学功夫用来订字证经俨然大家，用来做做"雕虫小技"的书法研究也应该是绰绰有余的；令人意外的是，这位并非书道中人的总督大人在书法研究上却毫无酸腐习气。他的《南北书派论》《北碑南帖论》，疏浚南北书派各自系统历历在目，是一种真正的史学家的睿识。

　　这自然并非说阮元的"南帖北碑"就一定是无懈可击；事实上，他以褚遂良为北派，终令人感到有牵强之处，但他的价值正在于他提出了一种崭新的史观：原来被奉为华夏正宗、唯我独尊的"二王"系统忽然间只退居一个流派的位置；而原来并不为世所重的山野草莽如魏碑却忽然身价扶摇直上，从被弃若敝屣到被视若拱璧，并与王羲之及智永俨然抗衡——阮元宣称：过去我们所看到的历史都是被唐宋人所歪曲过的历史，"南派本不显于隋，至贞观始大显"，"赵宋《阁帖》盛行，不重中原碑版，于是北派愈微矣"。这即是说，是唐太宗、宋太宗成为千古罪人，蒙蔽后人若干年，阮元却是还历史的本来面目了。

　　尽管北碑在历史上是否真的能成一流传有绪的"派"还大有可虑，但阮元毕竟为我们整理出一个清晰的脉络。作为一个史学家，这就是第一流的贡献。时逢康熙崇董乾隆尚赵；馆阁体充斥时世，阮元以著名学者倡导北碑——振臂一呼，从者云集，又有包世臣继之在理论上加以阐发，将北碑派的观点充而实之、廓而大之，如《艺舟双楫》之《历下笔谭》诸则，遂成一代书风，学者翕然从之，构成了一个声势浩大的北碑书法运动，其功实不可没。重北碑、尚篆隶之成为清代书法最耀眼的所在，正是借了阮元与包世臣这两位先驱的指点。当然，相比之下，阮元于具体的书法技巧并不娴熟，故他

重在史识，提出一种模式，符合一个潮流倡导者大处落墨的身份；包世臣则注重技巧，提出线条的"中实"、结构之"九宫"等具体内容，亦符合作为具体阐释者的形象。但从思想史角度看，阮元的价值显然更高一些。

《南北书派论》中北碑派书家的理论成就还表现在于：纵观历史上流派兴起的各种情形，像清代学者这样先提出一个宣言又从实践上加以响应的"理论先行"的做法，在古来还是第一次。它表明书法史的嬗变开始由被动转向自觉，这正是书法走向近现代的一个重要标志。它反过来又提示出理论（思想、观念）相对于创作的日趋重要的价值和指导意义，理论开始站在创作前面去牵引，而不再囿于去作事后的整理与说明了。它是令人振奋不已的一个划时代标志。

阮元的理论具有强大的影响力。不但其后有包世臣的作解，即使在当时，曾力倡学习唐碑、甚至尊奉赵孟𫖯为不二法门的钱泳，也情不自禁地在《书学》中专列"书法分南北宗"一节，并列《刁遵》《郑道昭》等为序。吁，可怪也！

《南北书派论》

阮　元

元谓：书法迁变，流派混淆，非溯其源，曷返于古？盖由隶字变为正书、行草，其转移皆在汉末、魏、晋之间；而正书、行草之分为南、北两派者，则东晋、宋、齐、梁、陈为南派，赵、燕、魏、齐、周、隋为北派也。南派由钟繇、卫瓘及王羲之、献之、僧虔等，以至智永、虞世南；北派由钟繇、卫瓘、索靖及崔悦、卢谌、高遵、沈馥、姚元标、赵文深、丁道护等，以至欧阳询、褚遂良。南派不显于隋，至贞观始大显。然欧、褚诸贤本出北派，洎唐永徽以后，直至开成，碑版、石经尚沿北派余风焉。南派乃江左风流，疏放妍妙，长于启牍，减笔至不可识。而篆、隶遗法，东晋已多改变，无论宋、齐矣。北派则是中原古法，拘谨拙陋，长于碑榜。而蔡邕、韦诞、邯郸淳、卫觊、张芝、杜度篆、隶、八分、草书遗法，至隋末唐初贞观、永徽金石可考。犹有存者。两派判若江河，南北世族，不相通习。至唐初，太宗独善王羲之书，虞世南最为亲近，始令王氏一家兼掩南北矣。然此时王派虽显，缣楮无多，世间所习，犹为北派。赵宋《阁帖》盛行，不重中原碑版，于是北派愈微矣。

元二十年来留心南北碑石，证以正史，其间踪迹流派，朗然可见。近年魏、齐、周、隋旧碑，新出甚多，但下真迹一等，更可摩辨而得之。窃谓隶字至汉末，如元所藏汉《华岳庙碑》四明本，"物""亢""之""也"等字，全启真书门径。《急就》章草，实开行草先路。旧称《宣和书谱》王导初师钟、卫，携《宣示表》过江，此可见书派南迁之迹。晋、宋之间，世重献之之书，右军之体反不见贵，齐、梁以后始为大行。《南史·刘休传》："羊欣重王子敬正隶书，世共宗之，右军之体反不见重。及休，始好右军法，因此大行。"梁亡之后，秘阁"二王"之书初入北朝，颜之推始得而秘之。《颜氏家训》云："梁氏秘阁散逸以来，吾见'二王'真草多矣，家中尝得十卷，方知陶隐居、阮交州、萧祭酒诸书，莫不得羲之之体。由此论观之，可见南北实不相袭。"加以真伪淆杂，当时已称难辨。陶隐居《答武帝启》云："羲之从失郡告灵不仕以后，略不复自书，有代书一人，世不能别，见其缓异，呼为'末年书'。子敬年十七八，全仿此人书，故遂与之相似。"僧智永为羲之七世孙，与虞世南同郡。世南幼年学书于智永，

见世南本传。由陈入隋，官卑不迁，书亦不显尔。时隋善书者为房彦谦、丁道护诸人，皆习北派书法，方严遒劲，不类世南。世南入唐，高年宿德，祖述右军。太宗书法亦出羲之，故赏虞派，购羲之真行二百九十纸，为八十卷，命魏徵、虞世南、褚遂良定真伪。见《唐书·艺文志》。夫以两晋君臣忠贤林立，而《晋书》御撰之传，乃特在羲之，其笃好可知矣。慕羲、献者，唯尊南派，故窦臮《述书赋》自周至唐二百七人之中，列晋、宋、齐、梁、陈一百四十五人，周一人，秦一人，汉二人，魏五人，吴二人，晋六十三人，宋二十五人，齐十五人，梁二十一人，陈二十一人，北齐一人，隋五人，唐四十五人。于北齐只列一人，其风流派别可想见矣。羲、献诸迹，皆为南朝秘藏，北朝世族岂得摩习！《兰亭》一纸，唐初始出，欧、褚奉敕临此帖时，已在中年，以往书法既成后矣。欧阳询书法，方正劲挺，实是北派。试观今魏、齐碑中，格法劲正者，即其派所从出。详见跋中。《唐书》称询始习王羲之书，后险劲过之，因自名其体；尝见索靖所书碑，宿三日乃去。夫《唐书》称初学羲之者，从帝所好，权词也；悦索靖碑者，体归北派，微词也。盖钟、卫二家，为南北所同托始；至于索靖，则惟北派祖之。枝干之分，实自此始。褚遂良虽起吴、越，其书法遒劲，乃本褚亮，与欧阳询同习隋派，实不出于"二王"。《唐书》本传云："父友欧阳询甚重之。"诸书碑石，杂以隶笔，今有存者，可覆按也。详见跋中。褚临《兰亭》，改动王法，不可强同。虞世南死，太宗叹无人可与论书，魏徵荐遂良曰："遂良下笔遒劲，甚得王逸少体。"此乃徵知遂良忠直，可任大事，荐其人，非荐其书。其实褚法本为北派，与世南不同。此后李邕、苏灵芝等，亦皆北派，故与魏、齐诸碑相似也。详见跋中。唐时，南派字迹，但寄缣楮；北派字迹，多寄碑版。碑版人人共见，缣楮罕能遍习。至宋人《阁》《潭》诸帖刻石盛行，而中原碑碣任其埋蚀，遂与隋、唐相反。宋帖展转摩勒，不可究诘。汉帝、秦臣之迹，并由虚造。钟、王、郗、谢，岂能如今所存北朝诸碑，皆是书丹原石哉？宋以后，学者昧于书有南、北两派之分，而以唐初书家举而尽属王羲、献，岂知欧、褚生长齐、隋，近接魏、周，中原文物，具有渊原，不可合而一之也。北朝族望质朴，不尚风流，拘守旧法，罕肯通变。惟是遭时离乱，体格猥拙，然其笔法劲正遒秀，往往画右出锋，犹如汉隶。其书碑志，不署书者之名，即此一端，亦守汉法。惟破体太多，宜为颜之推、江式等所纠正。其书家著名见于《北史》、魏、齐、周《书》《水经注》《金石略》诸书者，不下八十余人。赵崔悦、卢谌，魏崔潜、崔宏、鲁偃、卢邈、崔浩、崔简、崔衡、崔光、崔高客、崔亮、张黎、谷浑、沈含馨、卢鲁元、黎广、江强、江式、江顺和、屈恒、高遵、卢伯源、崔挺、游明根、刘芳、刘懋、郭祚、沈法会、李思穆、柳僧习、夏侯道迁、庾道、王世弼、王由、蒋少游、李苗、曹世表、裴敬宪、沈嵩、窦遵、柳楷、孙伯礼、刘仁之、宇文忠之、沈馥，北齐杜弼、李铉、张景仁、樊逊、姚元标、韩毅、袁买奴、李超、李绘、赵彦深、崔季舒、萧慨、源楷、贾德胄、颜之推、姚淑、王思诚、释道常，北周冀儁、赵文深、黎景熙、沈遐、泉元礼、萧拴、薛温、薛慎、柳宏、裴汉、杨素、虞世基、虞绰、卢昌衡、赵仲将、刘顗、房彦谦、阎毗、窦庆、窦琎，隋丁道护、庞叟、侯孝直。此中如魏崔悦、崔潜、崔宏、卢谌、卢偃、卢邈，皆世传钟、卫、索靖之法。见《崔浩传》。齐姚元标亦得崔法。《崔浩传》云："武平中，姚元标以工书知名，见潜书，以为过于浩也。"《颜氏家训》云："北朝丧乱之余，书迹鄙陋，加以专辄造字，猥拙甚于江南。唯有姚元标工于楷隶，留心小学，后生师之者众。齐末秘书缮写，贤于往日多矣。《武平造像药方记》书法极佳，或元标笔欤？"周冀儁、赵文渊，皆为名家，岂书法远不及南朝哉？我朝乾隆、嘉庆间，元所见所藏北朝石碑，不下七八十种。其尤佳者，如《刁遵墓志》《司马绍墓志》《高植墓志》《贾使君碑》《高

贞碑》《高湛墓志》《孔庙乾明碑》《郑道昭碑》《武平道兴造像药方记》，建德、天保诸造像记，《启法寺》《龙藏寺》诸碑，直是欧、褚师法所由来，岂皆拙书哉？南朝诸书家载史传者，如萧子云、王僧虔等，皆明言沿习钟、王，《萧传》云："子云自言善效元常、逸少，而微变字体。"《王传》云："宋文帝谓其迹逾子敬。"实成南派。至北朝诸书家，凡见于北朝正史、《隋书》本传者，但云"世习钟、卫、索、靖，工书、善草隶，工行草、长于碑榜"诸语而已，绝无一语及于师法羲、献。正史具在，可按而知。此实北派所分，非敢臆为区别。譬如两姓世系，谱学秩然，乃强使革其祖姓，为后他族，可欤？北朝诸史云：魏初重崔、卢之书，自非朝廷文诰，四方书檄，初不妄染，故世无遗文，尤善草、隶。崔悦与范阳卢谌齐名，谌法钟繇，悦法卫瓘，而俱习索靖之草，皆尽其妙。谌传子偃，偃传子邈；悦传子潜，潜传子宏，世不替业。又谷浑善隶书，黎广从司徒崔浩学楷、篆，世传其法。高遵颇有笔札，卢伯源习钟繇法，刘懋善草、隶，沈法会能隶书，李思穆工隶，庾道工草、隶，王由善草、隶，裴敬宪工隶、草，窦遵善隶、篆，刘仁之工真草，张景仁工草、隶。姚元标工书知名，韩毅以工书显，萧慨善草、隶，源楷善草、隶，刘逖工草书，冀㑺善隶书，泉元礼颇闲草、隶，萧㧑善草、隶，薛慎善草书，柳宏工草、隶，虞世基善草、隶，虞绰工草、隶，卢昌衡工草、行书，房彦谦善草、隶，阎毗草、隶尤善，窦庆工草、隶，杨素工草、隶，窦玭工草、隶，凡此各正史本传元一语及于师法"二王"者。此外《书断》《书史》《书势》《笔阵图》等书之言，皆未足深据。其间惟梁王褒本属南派，褒入北周，贵游翕然学褒书，赵文渊亦改习褒书，然竟无成。至于碑榜，王褒亦推先文渊。可见南北判然两不相涉。《述书赋注》称唐高祖书师王褒，得其妙，故有梁朝风格。据此，可见南派入北，唯有王褒。高祖近在关中，及习其书。太宗更笃好之，遂居南派。渊源所在，具可考已。南、北朝经学，本有质实轻浮之别，南、北朝史家亦每以夷虏互相诟詈，书派攸分，何独不然？宋、元、明书家，多为《阁帖》所囿，且若《禊序》之外，更无书法，岂不陋哉！

元笔札最劣，见道已迟，惟从金石、正史得观两派分合，别为碑跋一卷，以便稽览。所望颖敏之士，振拔流俗，究心北派，守欧、褚之旧规，寻魏、齐之坠业，庶几汉、魏古法不为俗书所掩，不亦袆欤！

（十一）刘熙载：一代大师的高度

·阅读提示·

陈振濂

　　在清代书论中，既可为博大之冠又堪称深刻之至的，并非阮元、包世臣，也不是冯班、宋曹或吴德旋。阮元的确深刻，但他在书法上并不博，出于经学家的立场，他至多只对历史感兴趣；宋曹、梁巘也的确博，大凡书法技巧与作品等一一论来，但作为思想的展示却十分有限。真正达到清代书法理论高峰的，是江苏兴化人刘熙载。

　　刘熙载是个全才，他的成就是多方面的。研究词曲的去翻翻他的著作；研究诗的去了解他的见解；乃至研究散文、赋的，都会发现他那令人可怕的深刻。尽管他是全面展开，但在每一个领域里，他的高度都令专治这一领域的专家击节称赏，因此，他应该是个最理想的理论家的形象。

　　《艺概》中有《书概》一章专论书法。先论书体字体，次论书家与书作，再论技法风格，几乎每一部分皆有新见。如论书体中"八分"之名是出于后人递进累积的立场故有歧义；又如释草、正之体分别为"详而静""简而动"，是点出了书法的时空关系等等；又如论书家以颜真卿比司马迁、以怀素拟庄子；乃至北书以骨胜、南书以韵胜，皆是发前人所未发的精辟之论。至于他指庾肩吾《书品》只为古人标次第，不如司空图《诗品》为一己陶胸次，因此论书不取《书品》而取《诗品》，看起来十分悖谬，实则却反映出他希望加强理论的主体意识，不欲沦为古人书作解说词的一种自觉性格，这样先进的理论意识在当时还没有接受市场；但以他去视冯班、梁巘辈若何？此外，对俗书的故为妍美或丑拙、其弊皆在一个"为人"（即讨好观众）的洞察与指摘，可谓一针见血，对世俗殊相的心理把握是极为准确的。

　　代表刘熙载书论制高点的，是《书概》最后一段话："书当造乎自然，蔡中郎但谓书肇于自然，

此立天定人，尚未及乎由人复天也。"肇者起也，书法家是处在被"定"之位，人的主体意识仍然是受到自然即"天"的束缚的。而书如能再"造"自然即创造、超越自然，则书法家作为人的主体能动作用便上升为主导位置，以人复天，主体精神得到了高度推扬，作为艺术的功能也趋于完善。我们在此中看到的是对人与书法、书法与自然、主体与客体、反映与表现等关系的思考展开，它所触及的是最基本也是最高层次的书法哲学命题，对于这样的问题在历来很少有书家进行思考与探究，能涉及已是不易，而从一般的涉及再走向深切的把握；以人作为统摄全过程的主导点，这又需要何等的功底与才思？把它与上述论书却重《诗品》的奇特理论联系起来思考，再反视那些斤斤于技法的论述，对刘熙载的伟大与深刻，还有什么可置疑的呢？

《艺概·书概》
刘熙载

圣人作《易》，立象以尽意。意，先天，书之本也；象，后天，书之用也。

与天为徒，与古为徒，皆学书者所有事也。天，当观于其章；古，当观于其变。

周篆委备，如《石鼓》是也。秦篆简直，如《峄山》《琅玡台》等碑是也。其辨可譬之麻冕与纯焉。

李斯作《仓颉篇》，赵高作《爱历篇》，胡毋敬作《博学篇》，皆为小篆。而高、敬之书，迄无所存，然安知不即杂于世所传之小篆中耶？卫恒《书势》称李斯篆，并言："汉建初中，扶风曹喜少异于斯，而亦称善。"是喜固伟然足自立者。后世乃传有喜所书之《大风歌》，书体甚非古雅，不问而知为伪物矣。

玉箸之名，仅可加于小篆，舒元舆谓"秦丞相斯变仓颉籀文为玉箸篆"是也。顾论其别，则颉籀不可为玉筋；论其通，则分、真、行、草，亦未尝无玉箸之意存焉。

玉箸在前，悬针在后。自有悬针，而波、磔、钩、挑由是起矣。悬针作于曹喜，然籀文却已豫透其法。

孙过庭《书谱》云："篆尚婉而通。"余谓此须婉而愈劲，通而愈节，乃可。不然，恐涉于描字也。

篆书要如龙腾凤翥，观昌黎歌《石鼓》可知。或但敢整齐而无变化，则秩人优为之矣。篆之所尚，莫过于筋，然筋患其弛，亦患其急。欲去两病，趯笔自有诀也。

魏初邯郸生传古文，同时惟卫觊亦善之，余无闻焉。盖古文有字学，有书法，必取相兼，是以难也。虽三代遗器款识，后世亦多有从事者，然但务识字，已矜绝学。使古人复作，其遂餍志也耶？

款识之学，始兴于北宋。欧公《集古录》称刘原父博学好古，能读古人铭识，考知其人事迹，每有所得，必摹其文以见遗。今观《毛伯敦》《龚伯彝》《叔高父煮簋》《伯庶父敦》诸铭，载录中者皆是也。时太常博士杨南仲亦能读古文篆籀，原父释《韩城鼎铭》，公谓与南仲所写时有不同，盖虽未判两家孰是，而古文之难读见矣。郑渔仲《金石略》，自《晋姜鼎》迄《轵家釜》，列三代器名二百三十有七，可不谓多乎？然如未详其辞何！

古文字少，故有无偏旁而当有偏旁者，有语本两字而书作一字者；自大小篆兴，孳乳益多，则无事此矣。然大辂之中，椎轮之质固在。

隶与八分之先后同异，辨而愈晦，其失皆坐狭隶而宽分。夫隶体有古于八分者，故秦权上字为隶；有不及八分之古者，故钟、王正书亦为隶。盖隶其通名，而八分统矣。秤锤可谓之铁，铁不可谓之秤锤。从事隶与八分者，盍先审此。

八分书"分"字，有分数之分，如《书苑》所引蔡文姬论八分之言是也；有分别之分，如《说文》之解"八"字是也。自来论八分者，不能外此两意。

《书苑》引蔡文姬言："割程隶字八分取二分，割李篆字二分取八分，于是为八分书。"此盖以"分"字作分数解也。然信如割取之说，虽使八分隶二分篆，其体犹古于他隶，况篆八隶二，不俨然篆矣乎？是可知言之不出于文姬矣。

凡隶书中皆暗包篆体，欲以分数论分者，当先问程隶是几分书。虽程隶世已无传，然以汉隶逆推之，当必不如《阁帖》中所谓程邈书直是正书也。

王愔云："次仲始以古书方广，少波势，建初中以隶草作楷法，字方八分，言有模楷。"吾丘衍《学古编》云："八分者，汉隶之未有挑法者也。比秦隶则易识，比汉隶则微似篆，若用篆笔作汉隶字，即得之矣。"波势与篆笔，两意难合。洪氏《隶释》言："汉字有八分、有隶，其学中绝，不可分别。"非中绝也，汉人本无成说也。

王愔所谓"字方八分"者，盖字比于"八"之分也。《说文》："八，别也。象分别相背之形。"此虽非为八分言之，而八分之意法具矣。

《开通褒斜道石刻》，隶之古也；《祀三公山碑》，篆之变也。《延光残碑》《夏承碑》、吴《天发神谶碑》，差可附于八分篆二分隶之说，然必以此等为八分，则八分少矣。或曰鸿都《石经》乃八分体也。

以参合篆体为八分，此后人冗而上之之言也。以有波势为八分，觉于始制八分情事差近。

由大篆而小篆，由小篆而隶，皆是寖趋简捷，独隶之于八分不然。萧子良谓"王次仲饰隶为八分"，"饰"字有整饬矜严之意。

卫恒《书势》言"隶书者，篆之捷"，即继之曰："上谷王次仲始作楷法。"楷法实即八分，而初未明言。直至叙梁鹄弟子毛宏，始云："今八分皆宏法。"可知前此虽有分书，终嫌字少，非出于假借，则易穷于用，至宏乃益之，使成大备耳。

卫恒言"王次仲始作楷法"，指八分也。隶书简省篆法，取便徒隶，其后从流下而忘反，俗陋日甚。譬之于乐，中声以降，五降之后不容弹。故八分者，隶之节也。八分所重在字画有常，勿使增减迁就，上乱古而下入俗，则楷法于是焉在，非徒以波势一端示别矣。

钟繇谓八分书为章程书。章程，大抵以其字之合于功令而言耳。汉律以六体试学童，隶书与焉。吏民上书，字或不正，辄举劾。是知一代之书，必有章程。章程既明，则但有正体而无俗体。其实汉所谓正体，不必如秦；秦所谓正体，不必如周。后世之所谓正体，由古人观之，未必非俗体也。然俗而久，则为正矣。后世欲识汉分孰合功令，亦惟取其书占三从二而已。

小篆，秦篆也；八分，汉隶也。秦无小篆之名，汉无八分之名，名之者皆后人也。后人以籀篆为大，故小秦篆；以正书为隶，故八分汉隶耳。

书之有隶，生于篆，如音之有徵，生于宫。故篆取力弇气长，隶取势险节短，盖运笔与奋笔之辨也。

隶形与篆相反，隶意却要与篆相用。以峭激蕴纤余，以倔强寓款婉，斯征品量。不然，如抚剑疾视，适足以见其无能为耳。

蔡邕作飞白，王僧虔云："飞白，八分之轻者。"卫恒作散隶，韦续谓"迹同飞白"。顾曰"飞"、曰"白"、曰"散"，其法不惟用之分隶。此如垂露、悬针，皆是篆法，他书亦恒用之。

分数不必用以论分，而可借以论书。汉隶既可当小篆之八分书，是小篆亦大篆之八分书，正书亦汉隶之八分书也。然正书自顾野王本《说文》以作《玉篇》，字体间有严于隶者，其分数未易定之。

未有正书以前，八分但名为隶；既有正书以后，隶不得不名八分。名八分者，所以别于今隶也。欧阳《集古录》于汉曰"隶"，于唐曰"八分"。论者不察其言外微旨，则讥其误也亦宜。

汉《杨震碑》隶体略与后世正书相近，若吴《衡阳太守葛府君碑》则直是正书，故评者疑之。然钟繇正书已在《葛碑》之前，繇之死在魏太和四年，其时吴犹未以长沙西部为衡阳郡也。

唐太宗御撰《王羲之传》曰："善隶书，为古今之冠。"或疑羲之未有分隶，其实自唐以前皆称楷字为隶，如东魏《大觉寺碑》题曰"隶书"是也。郭忠恕云："八分破而隶书出。"此语可引作《羲之传》注。

正书虽统称今隶，而途径有别。波磔小而钩角隐，近篆者也；波磔大而钩角显，近分者也。

楷无定名，不独正书当之。汉北海敬王睦善史书，世以为楷，是大篆可谓楷也。卫恒《书势》云"王次仲始作楷法"，是八分为楷也；又云"伯英下笔必为楷"，则是草为楷也。

以篆隶为古，以正书为今，此只是据体而言。其实书之辨，全在身分斤两，体其末也。

世言汉刘德昇造行书，而晋《卫恒传》但谓"魏初有钟、胡二家为行书法，俱学之于刘德昇"，初不谓行书自德昇造也。至三家之《书品》，庾肩吾已论次之。盖德昇中之上，胡昭上之下，钟繇上之上云。

行书有真行，有草行，真行近真而纵于真，草行近草而敛于草。东坡谓"真如立，行如行，草如走"，行岂可同诸立与走乎！

行书行世之广，与真书略等，篆、隶、草皆不如之。然从有此体以来，未有专论其法者。盖行者，真之捷而草之详。知真草者之于行，如绘事欲作碧绿，只须会合青黄，无庸别设碧绿料也。

许叔重谓"汉兴有草书"，卫恒《书势》谓草书"不知作者姓名，至齐相杜度号善作篇"云云，是草固不始于度矣。或又以褚先生补《史记》尝云"谨论次其真草诏书，编于左方"，遂谓孝武时已有草书。然解人第以神谌草创、屈原属草稿例之。且彼以真、草对言，岂孝武时已有真书之目耶？

章草"章"字，乃章奏之章，非指章帝，前人论之备矣。世误以为章帝，由见《阁帖》有汉章帝书也。然章草虽非出于章帝，而《阁帖》所谓章帝书者，当由集章草而成。《书断》称张伯英"善草书，尤善章草"。《阁帖》张芝书末一段，字体方匀，波磔分明，与前数段不同，与所谓章帝书却同。末段乃是章草，而前仅可谓草书。大抵章草用笔结字，取乎有制。孙过庭言"章务检而便"，盖非检不足以敬章也。又如《阁帖》皇象草书，亦章草法。

章草，有史游之章草，盖其《急就章》解散隶体，简略书之，此犹未离乎隶也；有杜度之章草，盖章帝爱其草书，令上表亦作草书，是用则章，实则草也。至张伯英善草书，尤善章草，故张怀瓘谓伯英"章则劲骨天纵，草则变化无方"，以示别焉。

黄长睿言："分波磔者为章草，非此者但谓之草。"昔人亦有谓各字不连绵曰章草，相连绵曰今草者。按草与章草，体宜纯一；世俗书或二者相间，乃所谓以为龙又无角，谓之蛇又有足者也。

汉篆《祀三公山碑》"屡"字，下半带行草之势。隶书《杨孟文颂》"命"字，《李孟初碑》"年"字，垂笔俱长两字许，亦与草类。然草已起于建初时，不当强以庄周注郭象也。

萧子良云："稿书者，董仲舒欲言灾异，稿草未上，即为稿书。"按：此所谓稿，其字体不可得而知矣。可知者，如韦续言"稿者，行草之文"近是。

周兴嗣《千字文》："杜稿钟隶。"稿之名似乎惟草当之。然黄山谷于颜鲁公《祭伯父濠州刺史文稿》，谓其真、行、草法皆备，可见稿不拘于一格矣。

书家无篆圣、隶圣，而有草圣。盖草之道千变万化，执持寻逐，失之愈远，非神明自得者，孰能止于至善耶？

他书法多于意，草书意多于法。故不善言草者，意法相害；善言草者，意法相成。草之意法，与篆隶正书之意法，有对待，有傍通；若行，固草之属也。

移易位置，增减笔画，以草较真有之，以草较草亦有之。学草者移易易知，而增减每不尽解。盖变其短长肥瘦，皆是增减，非止多一笔少一笔之谓也。

草书结体贵偏而得中。偏如上有偏高偏低，下有偏长偏短，两旁有偏争偏让皆是。

庸俗行草结字之体尤易犯者，上与左小而瘦，下与右大而肥，其横竖波磔，用笔之轻重亦然。

古人草书，空白少而神远，空白多而神密。俗书反是。

怀素自述草书所得，谓观夏云多而奇峰，尝师之。然则学草者径师奇峰可乎？曰：不可。盖奇峰有定质，不若夏云之奇峰无定质也。

昔人言为书之体，须入其形，以若坐、若行、若飞、若动、若往、若来、若卧、若起、若愁、若喜状之，取不齐也。然不齐之中，流通照应，必有大齐者存。故辨草者，尤以书脉为要焉。

草书尤重笔力。盖草势尚险，凡物险者易颠，非具有大力，奚以固之？

草书之笔画，要无一可以移入他书，而他书之笔意，草书却要无所不悟。

地师相地，先辨龙之动不动，直者不动而曲者动，盖犹草书之用笔也。然明师之所谓曲直，与俗师之所谓曲直异矣。

草书尤重筋节，若笔无转换，一直溜下，则筋节亡矣。虽气脉雅尚绵亘，然总须使前笔有结，后笔有起，明续暗断，斯非浪作。

草书渴笔，本于飞白。用渴笔分明认真，其故不自渴笔始。必自每作一字，笔笔皆能中锋双勾得之。

正书居静以治动，草书居动以治静。

草书比之正书，要使画省而意存，可于争让向背间悟得。

欲作草书，必先释智遗形，以至于超鸿濛、混希夷，然后下笔。古人言"匆匆不及草书"，有以也。

书凡两种：篆、分、正为一种，皆详而静者也；行、草为一种，皆简而动者也。

《石鼓文》，韦应物以为文王鼓，韩退之以为宣王鼓，总不离乎周鼓也。而《通志·金石略序》

云："三代而上，惟勒鼎彝，秦人始大其制而用石鼓，始皇欲详其文而用丰碑。"故《金石略》列秦篆之目，以《石鼓》居首。夫谓秦用鼓，事或有之，然未见即为"避车既工"之鼓。不然，何以是鼓之辞醇字古，与丰碑显异耶？

《祀巫咸大湫文》，俗称《诅楚文》，字体在大小篆间。论小篆者，谓始于秦而不始于李斯，引此文为证，盖以为秦惠文王时书也。然《通志·金石略》作李斯篆，其必有所考与？

《阁帖》以正书为程邈隶书，盖因张怀瓘有"程邈造字皆真正"之言。然如汉隶《开通褒斜道石刻》，其字何尝不真正哉！亦何尝不与后世之正书异也！

汉人书隶多篆少，而篆体方扁，每骎骎欲入于隶。惟《少室》《开母》两石阙铭，雅洁有制差觉上蔡法程，于兹未远。

《集古录》跋尾云："余家集古所录三代以来钟鼎彝器铭刻备有。至后汉以来始有碑文，欲求前汉时碑碣，卒不可得。是则冢墓碑自后汉以来始有也。"案：前汉墓碑固无，即他石刻亦少，此鲁孝王之片石所以倍增光价与！

汉碑萧散如《韩敕》《孔宙》，严密如《衡方》《张迁》，皆隶之盛也。若《华山庙碑》，旁礴郁积，浏漓顿挫，意味尤无可穷极。

《华山》《郭泰》《夏承》《郙阁》《鲁峻》《石经》《范式》诸碑，皆世所谓蔡邕书也。《乙瑛》《韩敕》《上尊号》《受禅》诸碑，皆世所谓钟繇书也。邕之死，繇之始仕，皆在献帝初。谈汉碑者，遇前辄归蔡，遇后辄归钟，附会犹为近似。至《乙瑛》《韩敕》二碑时，在钟前，《范式碑》时，在蔡后，则尤难解，然前人固有解之者矣。

蔡邕洞达，钟繇茂密。余谓两家之书同道，洞达正不容针，茂密正能走马。此当于神者辨之。

称钟繇、梁鹄书者，必推《乙瑛》《孔羡》二碑，盖一则神超，一则骨炼也。《乙瑛碑》时在钟前，自非追立，难言出于钟手。至《孔羡》则更无疑其非梁书者。《上尊号碑》及《受禅碑》，书人为钟为梁，所传无定。其书愈工而垢弥甚，非书之累人，乃人之累书耳。

正、行二体，始见于钟书，其书之大巧若拙，后人莫及，盖由于分书先不及也。过庭《书谱》谓"元常不草"，殆亦如伯昏无人所云"不射之射"乎？

崔子玉《草书势》云："放逸生奇。"又云："一画不可移。""奇"与"不可移"合而一之，故难也。今欲求子玉草书，自《阁帖》所摹之外，不少概见，然两言津逮，足当妙迹已多矣。

张伯英草书隔行不断，谓之"一笔书"。盖隔行不断，在书体均齐者犹易，惟大小疏密，短长肥瘦，倏忽万变，而能潜气内转，乃称神境耳。

评钟书者，谓如盛德君子，容貌若愚，此易知也。评张书者，谓如班输构堂，不可增减，此难知也。然果能于钟究拙中之趣，亦渐可于张得放中之矩矣。

晋隶为宋、齐所难继，而《孙夫人碑》及《吕望表》尤为晋隶之最。论者以其峻整超逸，分比梁、钟，非过也。

索幼安分隶，前人以韦诞、钟繇、卫瓘比之，而尤以草书为极诣。其自作《草书状》云："或若偃偟而不群，或若自检其常度。"惟偃偟而弥自检，是其所以真能偃偟与？

索靖书如飘风忽举，鸷鸟乍飞，其为沉着痛快极矣。论者推之为北宗，以欧阳信本书为其支派，

说亦近是。然三日观碑之事，不足引也。

右军《乐毅论》《画像赞》《黄庭经》《太师箴》《兰亭序》《告誓文》，孙过庭《书谱》论之，推极情意神思之微。在右军为因物，在过庭亦为知本也已。

右军自言见李斯、曹喜、梁鹄等字，见蔡邕《石经》于从弟洽处，复见张昶《华岳碑》，是其书之取资博矣。或第以为王导携《宣示表》过江，辄谓东晋书法不出此表，以隐寓微辞于逸少。盖以见王书不出钟繇之外，而《宣示》之在钟书，又不及十一也。然使平情而论，当不出此。

右军书"不言而四时之气亦备"，所谓"中和诚可经"也。以毗刚毗柔之意学之，总无是处。

右军书以二语评之，曰：力屈万夫，韵高千古。

羲之之器量，见于郗公求婿时，东床坦腹，独若不闻，宜其书之静而多妙也。经纶见于规谢公以虚谈废务，浮文妨要，宜其书之实而求是也。

唐太宗著《王羲之传论》，谓萧子云无丈夫气，以明逸少之尽善尽美。顾后来名为似逸少者，其无丈夫之气甚于子云，遂致昌黎有"羲之俗书逞姿媚"之句，然逸少不任咎也。

黄山谷云："大令草书殊迫伯英。所以中间论书者，以右军草入能品，而大令草入神品。"余谓大令擅奇，固尤在草，然论大令书，不必与右军相较也。

大令《洛神十三行》，黄山谷谓"宋宣献公、周膳部少加笔力，亦可及此"。此似言之太易，然正以明大令之书不惟以妍妙胜也。其《保母砖志》，近代虽只有摹本，却尚存劲质之意。学晋书者，固尤当以劲质先之。

清恐人不知，不如恐人知。子敬书高致逸气，视诸右军，其如胡威之于父质乎？

《集古录》谓"南朝士人，气尚卑弱，字书工者，率以纤劲清媚为佳"。斯言可以矫枉，而非所以持平。南书固自有高古严重者，如陶贞白之流便是，而右军雄强无论矣。

《瘗鹤铭》剥蚀已甚，然存字虽少，其举止历落，气体宏逸，令人味之不尽。书人本难确定主名，其以为出于贞白者，特较言逸少、顾况为近耳。

《瘗鹤铭》用笔隐通篆意，与后魏郑道昭书若合一契，此可与究心南北书者共参之。蔡忠惠乃云："元魏间尽习隶法，自隋平陈，多以楷隶相参，《瘗鹤文》有楷隶笔，当是隋代书。"其论北书未尝推本于篆，故《鹤铭》亦未尽肖也。

索征西书，世所奉为北宗者。然萧子云临征西书，世便判作索书，南书顾可轻量也哉！

欧阳《集古录》跋王献之法帖云："所谓法帖者，率皆吊哀、候病、叙暌离、通讯问。施于家人朋友之间，不过数行而已。盖其初非用意，而逸笔余兴，淋漓挥洒，或妍或丑，百态横生，使人骤见惊绝，守而视之，其意态愈无穷尽。至于高文大册，何尝用此。"案：高文大册，非碑而何？公之言虽详于论帖，而重碑之意亦见矣。

"晋氏初禁立碑"，语见任彦升为范始兴作《求立太宰碑表》。宋义熙初，裴世期表言："碑铭之作，以明示后昆，自非殊功异德，无以允应兹典。俗敝伪兴，华烦已久，不加禁裁，其敝无已。"则知当日视立碑为异数矣。此禁至齐未驰，故范表之所请，卒寝不行。北朝未有此禁，是以碑多。窦臮《述书赋》列晋、宋、齐、梁、陈至一百四十五人。向使南朝无禁，安知碑迹之盛，不驾北而上之耶？

西晋索靖、卫瓘善书齐名。靖本传言："瓘笔胜靖，然有楷法，远不及靖。"此正见论两家者不

可觭为轻重也。瓘之书学，上承父觊，下开子恒，而靖未详受授。要之两家皆并笼南、北者也。渡江以来，王、谢、郗、庾四氏，书家最多；而王家羲、献，世罕伦比，遂为南朝书法之祖。其后擅名，宋代莫如羊欣，实亲受于子敬；齐莫如王僧虔，梁莫如萧子云，渊源俱出"二王"；陈僧智永尤得右军之髓。惟善学王者，率皆本领是当。苟非骨力坚强，而徒摹拟形似，此北派之所由诮南宗与！

论北朝书者，上推本于汉、魏，若《经石峪大字》《云峰山五言》《郑文公碑》《刁惠公志》，则以为出于《乙瑛》；若《张猛龙》《贾使君》《魏灵藏》《杨大眼》诸碑，则以为出于《孔羡》。余谓若由前而推诸后，唐褚、欧两家书派，亦可准是辨之。

欧阳公跋东魏《鲁孔子庙碑》云："后魏、北齐时，书多如此，笔画不甚佳，然亦不俗，而往往相类。疑其一时所尚，当自有法。"跋北齐《常山义七级碑》云："字画佳，往往有古法。"余谓北碑固长短互见，不容相掩，然所长已不可胜学矣。

北朝书家，莫盛于崔、卢两氏。《魏书·崔元伯传》详元伯之善书云："元伯祖悦与范阳卢谌，并以博艺著名。谌法钟繇，悦法卫瓘，而俱习索靖之草，皆尽其妙。谌传子偍，偍传子邈；悦传子潜，潜传元伯。世不替业。故魏初重崔、卢之书。"观此则崔、卢家风，岂下于南朝羲、献哉！惟自隋以后，唐太宗表章右军；明皇笃志大令《桓山颂》，其批答至有"桓山之颂，复在于兹"之语。及宋太宗复尚"二王"，其命翰林侍书王著摹《阁帖》，虽博取诸家，归趣实以"二王"为主。以故艺林久而成习，与之言羲、献，则怡然；与之言悦、谌，则惘然。况悦、谌以下者乎！

"篆尚婉而通"，南帖似之；"隶欲精而密"，北碑似之。

北书以骨胜，南书以韵胜。然北自有北之韵，南自有南之骨也。

南书温雅，北书雄健。南如袁宏之《牛渚讽咏》，北如斛律金之《敕勒歌》。然此只可拟一得之士；若母群物而腹众才者，风气固不足以限之。

蔡君谟识隋丁道护《启法寺碑》云："此书兼后魏遗法。隋、唐之交，善书者众，皆出一法，道护所得最多。"欧阳公于是碑跋云："隋之晚年，书家尤盛。吾家率更与虞世南，皆当时人也。后显于唐，遂为绝笔。余所集录开皇、仁寿、大业时碑颇多，其笔画率皆精劲。"由是言可知欧、虞与道护若合一契，而魏之遗法所被广矣。推之隋《龙藏寺碑》，欧阳公以为"字画遒劲，有欧、虞之体"。后人或谓出东魏《李仲璇》《敬显俊》二碑，盖犹此意，惜书人不可考耳。

永禅师书，东坡评以"骨气深稳，体兼众妙，精能之至，反造疏澹"。则其实境超诣为何如哉？今摹本《千文》，世尚多有，然律以东坡之论，相去不知几由旬矣。

李阳冰学《峄山碑》，得《延陵季子墓题字》而变化。其自论书也，谓于天地山川、日月星辰、云霞草木、文物衣冠，皆有所得。虽未尝显以篆诀示人，然已示人毕矣。

李阳冰篆活泼飞动，全由力举其身。一切书皆以身轻为尚，然除却长力，别无轻身法也。

唐碑少大篆，赖《碧落碑》以补其阙。然凡书之所以传者，必以笔法之奇，不以托体之古也。李肇《国史补》言李阳冰见此碑，寝卧其下，数日不能去。论者以为阳冰篆笔过于此碑，不应倾服至此，则亦不然。盖人无阳冰之学，焉知其所以倾服也。即其书不及阳冰，然右军书师王廙，及其成也，过廙远甚。青出于蓝，事固多有。谓阳冰必蔑视此碑，夫岂所以为阳冰哉！至书者或为陈惟玉，或为李撰，前人已不能定矣。

元吾丘衍谓李阳冰即杜甫甥李潮，论者每不然之。观《唐书·宰相世系表》，赵郡李氏雍门子，长湜；次澥，字坚冰；次阳冰。潮之为名，与湜、澥正复相类，阳冰与坚冰似皆为字，或始名潮字阳冰，后以字为名，而别字少温，未可知也。且杜诗云"况潮小篆逼秦相"。而欧阳《集古录》未有潮篆，郑渔仲《金石略》于唐篆家阳冰外，但列唐元度、李庚、王通诸人，亦不及潮，何也？

李阳冰篆书，自以为"斯翁之后，直至小生"。然欧阳《集古录》论唐篆，于阳冰之前称王通，于其后称李灵省，则当代且非无人，而况于古乎！

唐八分，杜诗称韩择木、蔡有邻、李潮三家，欧阳六一合之史惟则，称四家。四家书之传世者，史多于韩，韩多于蔡，李惟《慧义寺弥勒像碑》《彭元曜墓志》载于赵氏《金石录》，何寥寥也！吾丘衍疑潮与阳冰为一人，则篆既盛传，分虽少，可无憾矣。

欧阳文忠于唐八分尤推韩、史、李、蔡四家。夫四家固卓为书杰，而四家外若张璪、瞿令问、顾戒奢、张庭珪、胡证、梁升卿、韩秀荣、秀弼、秀实、刘升、陆坚、李著、周良弼、史镐、卢晓，各以能鸣，亦未可谓余子碌碌也。近代或专言汉分，比唐于"自《郃》以下"，其亦过矣。

唐隶规模出于魏碑者十之八九，其骨力亦颇近之，大抵严整警策，是其所长。

论唐隶者，谓唐初欧阳询、薛纯陋、殷仲容诸家，汉魏遗意尚在，至开元间，则变而即远，此以气格言也。然力量在人，不因时异，更当观之。

言隶者，多以汉为古雅幽深，以唐为平满浅近。然蔡有邻《尉迟迥碑》，《广川书跋》谓当与鸿都《石经》相继，何尝于汉、唐过分畛域哉！至有邻《兴唐寺石经藏赞》，欧阳公谓与三代器铭何异，论虽似过，亦所谓"以我不平，破汝不平"也。

后魏《孝文吊比干墓文》，体杂篆隶，相传为崔浩书。东魏《李仲璇修孔子庙碑》、隋《曹子建碑》，皆衍其流者也。唐《景龙观钟铭》盖亦效之，然颇能节之以礼。

唐僧怀仁集《圣教序》，古雅有渊致。黄长睿谓："碑中字与右军遗帖所有者，纤微克肖。"今遗帖之是非难辨，转以此证遗帖可矣。或言怀仁能集此序，何以他书无足表见？然更何待他书之表见哉！

学《圣教》者致成为院体，起自唐吴通微，至宋高崇望、白崇矩益贻口实。故苏、黄论书但称颜尚书、杨少师，以见与《圣教》别异也。其实颜、杨于《圣教》，如禅之翻案，于佛之心印，取其明离暗合。院体乃由死于句下，不能下转语耳。小禅自缚，岂佛之过哉！

唐人善集右军书者，怀仁《圣教序》外，推僧大雅之《吴文碑》。《圣教》行世，固为尤盛，然此碑书足备一宗。盖《圣教》之字虽间有峭势，而此则尤以峭尚，想就右军书之峭者集之耳。唐太宗御制《王羲之传》曰："势如斜而反正。"观此，乃益有味其言。

虞永兴书出于智永，故不外耀锋芒而内涵筋骨。徐季海谓欧、虞为鹰隼。欧之为鹰隼易知，虞之为鹰隼难知也。

学永兴书，第一要识其筋骨胜肉。综昔人所以称《庙堂碑》者，是何精神！而展转翻刻，往往入于肤烂，在今日则转不如学《昭仁寺碑》矣。

论唐人书者，别欧、褚为北派，虞为南派。盖谓北派本隶，欲以此尊欧、褚也。然虞正自有篆之玉箸意，特主张北书者不肯道耳。

王绍宗书似虞伯施，观《王徵君青石铭》可见。绍宗与人书，尝言"鄙夫书无工者"，又言"吴

中陆大夫尝以余比虞君，以不临写故也"。数语乃书家真实义谛，不知者则以为好作胜解矣。

率更《化度寺碑》笔短意长，雄健弥复深雅。评者但谓是直木曲铁法，如介胄有不可犯之色，未尽也。或移以评兰台《道因》，则近耳。

大小欧阳书并出分隶，观兰台《道因碑》有批法，则显然隶笔矣。或疑兰台学隶，何不尽化其迹？然初唐犹参隋法，不当以此律之。

东坡评褚河南书"清远萧散"。张长史告颜鲁公述河南之言，谓"藏锋画乃沉着"。两说皆足为学褚者之资，然有看绣、度针之别。

褚河南书为唐之广大教化主，颜平原得其筋，徐季海之流得其肉。而季海不自谓学褚未尽，转以翚翟为讥，何悖也！

褚书《伊阙佛龛碑》，兼有欧、虞之胜，至《慈恩圣教》，或以王行满《圣教》拟之。然王书虽缜密流动，终逊其逸气也。

唐欧、虞两家书，各占一体。然上而溯之，自东魏《李仲璇》《敬显俊》二碑，已可观其会通，不独欧阳六一以"有欧、虞体"评隋《龙藏寺》也。

欧、虞并称，其书方圆刚柔，交相为用。善学虞者和而不流，善学欧者威而不猛。

欧、褚两家并出分隶，于"道""逸"二字各得所近。若借古《书评》评之：欧其如龙威虎震，褚其如鹤游鸿戏乎？

虞永兴掠磔亦近勒努，褚河南勒努亦近掠磔，其关捩隐由篆隶分之。

陆柬之之书浑劲，薛稷之书清深。陆出于虞，薛出于褚。世或称欧、虞、褚、薛，或称欧、虞、褚、陆，得非以宗尚之异，而漫为轩轾耶？

唐初欧、虞、褚外，王知敬、赵模两家书，皆精熟道逸，在当时极为有名。知敬书《李靖碑》，模书《高士廉碑》，既已足征意法，而同时有书佳而不著书人之碑，潜鉴者每谓出此两家之手。书至于此，犹不得侪欧、虞之列，此登岳者所以必凌绝顶哉！

孙过庭草书，在唐为善宗晋法。其所书《书谱》，用笔破而愈完，纷而愈治，飘逸愈沉着，婀娜愈刚健。

孙过庭《书谱》谓"古质而今妍"，而自家书却是妍之分数居多，试以旭、素之质比之自见。

李北海书气体高异，所难尤在一点一画皆如抛砖落地，使人不敢以虚骄之意拟之。

李北海书以拗峭胜，而落落不涉作为。昧其解者，有意低昂，走入佻巧一路，此北海所谓"似我者俗，学我者死"也。

李北海、徐季海书多得异势，然所恃全在笔力。东坡论书谓"守骏莫如跛"，余亦谓用跛莫如骏焉。

过庭《书谱》称右军书"不激不厉"，杜少陵称张长史草书"豪荡感激"，实则如止水、流水，非有二水也。

张长史真书《郎官石记》东坡谓"作字简远，如晋、宋间人"。论者以为知言。然学张草者，往往未究其法，先挟狂怪之意。岂知草固出于其真，而长史之真何如哉？山谷言："京、洛间人，传摹狂怪字，不入右军父子绳墨者，皆非长史笔。"审此而长史之真出矣。

学草书者，探本于分隶二篆，自以为不可尚矣。张长史得之古钟鼎铭、科斗篆，却不以翰见之。此其视彼也，不犹海若之于河伯耶？

韩昌黎谓张旭书"变动犹鬼神不可端倪"。此语似奇而常。夫鬼神之道，亦不外屈信阖辟而已。

长史、怀素皆祖伯英今草。长史《千文》残本，雄古深邃，邈焉寡俦。怀素大小字《千文》，或谓非真，顾精神虽逊长史，其机势自然，当亦从原本脱胎而出；至《圣母帖》，又见与"二王"之门庭不异也。

张长史书悲喜双用，怀素书悲喜双遣。

旭、素书可谓谨严之极，或以为颠狂而学之，与宋向氏学盗何异？旭、素必谓之曰：若失颠狂之道至此乎？

颜鲁公书，自魏、晋及唐初诸家皆归橐栝。东坡诗有"颜公变法出新意"之句，其实变法得古意也。

颜鲁公正书，或谓出于北碑《高植墓志》及穆子容所书《太公吕望表》，又谓其行书与《张猛龙碑》后行书数行相似，此皆近之。然鲁公之学古，何尝不多连博贯哉！

欧、虞、褚三家之长，颜公以一手擅之。使欧见《郭家庙碑》，虞、褚见《宋广平碑》，必且抚心高蹈，如师襄之发叹于师文矣。

鲁公书《宋广平碑》，纡余蕴藉，令人味之无极。然亦实无他奇，只是从《梅花赋》传神写照耳。至前人谓其从《瘗鹤铭》出，亦为知言。

《座位帖》，学者苟得其意，则自运而辄与之合，故评家谓之方便法门。然必胸中具旁礴之气，腕间赡真实之力，乃可语庶乎之诣。不然，虽字摹画拟，终不免如庄生所谓似人者矣。

颜鲁公书，书之汲黯也。阿世如公孙宏，舞智如张汤，无一可与并立。

或问颜鲁公书何似？曰：似司马迁。怀素书何似？曰：似庄子。曰：不以一沉着一飘逸乎？曰：必若此言，是谓马不飘逸，庄不沉着也。

苏灵芝书，世或与李泰和、颜清臣、徐季海并称。然灵芝书但妥帖舒畅，其于李之倜傥，颜之雄毅，徐之韵度，比远不能逮，而所书之碑甚多。欧阳六一谓唐有写经手，如灵芝者，亦可谓唐之写碑手矣。

柳诚悬书《李晟碑》出欧之《化度寺》，《玄秘塔》出颜之《郭家庙》，至如《沂州普照寺碑》，虽系后人集柳书成之，然刚健含婀娜，乃与褚公神似焉。

裴公美书，大段宗欧，米襄阳评之以"真率可爱"。"真率"二字，最为难得，陶诗所以过人者在此。

秦碑力劲，汉碑气厚，一代之书，无有不肖乎一代之人与文者。《金石略序》云："观晋人字画，可见晋人之风猷；观唐人书踪，可见唐人之典则。"谅哉！

五代书，苏、黄独推杨景度。今但观其书之尤杰然者，如《大仙帖》，非独势奇力强，其骨里谨严，真令人无可寻间。此不必沾沾于摹颜拟柳，而颜、柳之实已备矣。

杨景度书，机括本出于颜，而加以不衫不履，遂自成家。然学杨者，尤贵笔力足与抗行，不衫不履，其外焉者也。

欧阳公谓徐铉与其弟锴"皆能八分小篆，而笔法颇少力"。黄山谷谓鼎臣篆"气质高古，与阳冰并

驱争先"。余谓二公皆据偶见之徐书而言，非其书之本无定品也。必两言皆是，则惟取其高古可耳。

徐鼎臣之篆正而纯，郭恕先、僧梦英之篆奇而杂。英固方外，郭亦畸人，论者不必强以徐相絜度也。英论书独推郭而不及徐，郭行素狂，当更少所许可。要之，徐之字学冠绝当时，不止逾于英、郭；或不苛字学而但论书才，则英、郭固非徐下耳。

欧阳公谓："唐世人人工书，今士大夫忽书为不足学，往往仅能执笔。"此盖叹宋正书之衰也。而分书之衰更甚焉。其善者，郭忠恕以篆古之笔溢为分隶，独成高致。至如嗣端、云胜两沙门，并以隶鸣。嗣端尚不失唐人遗矩，云胜仅堪取给而已。金党怀英既精篆籀，亦工隶法，此人惜不与稼轩俱南耳。

北宋名家之书，学唐各有所尤近：苏近颜，黄近柳，米近褚；惟蔡君谟之所近颇非易见，山谷盖谓其真行简札，能入永兴之室云。

蔡君谟书，评者以为宋之鲁公。此独其大楷则然耳，然亦不甚似也。山谷谓君谟《渴墨帖》仿佛似晋、宋间人书，颇觇微趣。

东坡诗如华严法界，文如万斛泉源，惟书亦颇得此意，即行书《醉翁亭记》便可见之。其正书字间栉比，近颜书《东方画赞》者为多，然未尝不自出新意也。

《端州石室记》或以为张庭珪书，或以为李北海书；东坡正书有其傲岸旁礴之气。

黄山谷论书最重一"韵"字，盖俗气未尽者，皆不足以言韵也。观其《书嵇叔夜诗与侄榎》，称其诗无一点尘俗气，因言："士生于世，可以百为，惟不可俗，俗便不可医。"是则其去俗务尽也，岂惟书哉！即以书论，识者亦觉《鹤铭》之高韵，此堪追嗣矣。

米元章书大段出于河南，而复善摹各体。当其刻意宗古，一时有集字之讥；迨既自成家，则惟变所适，不得以辙迹求之矣。

米元章书脱落凡近，虽时有谐气，而谐不伤雅，故高流鲜或訾之。

宋薛绍彭道祖书得"二王"法，而其传也，不如唐人高正臣、张少悌之流。盖以其时苏、黄方尚变法，故循循晋法者见绌也。然如所书《楼观诗》，雅逸足名后世矣。

或言游定夫先生多草书，于其人似乎未称。曰：草书之律至严，为之者不惟胆大，而在心小。只此是学，岂独正书然哉！

书重用笔，用之存乎其人，故善书者用笔，不善书者为笔所用。

蔡中郎《九势》云："令笔心常在点画中行。"后如徐铉小篆，画之中心有一缕浓墨正当其中，至于屈折处亦当中，无有偏侧处，盖得中郎之遗法者也。

每作一画，必有中心，有外界。中心出于主锋，外界出于副毫。锋要始、中、终俱实，毫要上下左右皆齐。

起笔欲斗峻，住笔欲峭拔，行笔欲充实，转笔则兼乎住起行者也。

逆入、涩行、紧收，是行笔要法。如作一横画，往往末大于本，中减于两头，其病坐不知此耳。竖、撇、捺亦然。

笔心，帅也；副毫，卒徒也。卒徒更番相代，帅则无代。论书者每曰换笔心，实乃换向，非换质也。

张长史书"微有点画处，意态自足"。当知微有点画处，皆是笔心实实到了；不然，虽大有点画，笔心却反不到，何足之可云！

中锋、侧锋、藏锋、露锋、实锋、虚锋、全锋、半锋，似乎锋有八矣。其实中、藏、实、全，只是一锋；侧、露、虚、半，亦只是一锋也。

中锋画圆，侧锋画扁。舍锋论画，足外固有迹耶？

书用中锋，如师直为壮，不然，如师曲为老。兵家不欲自老其师，书家奈何异之？

要笔锋无处不到，须是用逆字诀。勒则锋右管左，努则锋下管上，皆是也。然亦只暗中机括如此，著相便非。

书以侧、勒、努、趯、策、掠、啄、磔为八法。凡书下笔多起于一点，即所谓侧也。故侧之一法，足统余法。欲辨锋之实与不实，观其侧，则思过半矣。

画有阴阳。如横则上面为阳，下面为阴；竖则左面为阳，右面为阴。惟毫齐者能阴阳兼到，否则独阳而已。

书能笔笔还其本分，不稍闪避取巧，便是极诣。永字八法，只是要人横成横、竖成竖耳。

蔡中郎云："笔软则奇怪生焉。"余按：此"软"字，有独而无对。盖能柔能刚之谓软，非有柔无刚之谓软也。

凡书要笔笔按，笔笔提。辨按尤当于起笔处，辨提尤当于止笔处。

书家于"提""按"二字，有相合而无相离。故用笔重处正须飞提，用笔轻处正须实按，始能免"堕""飘"二病。

书有"振""摄"二法。索靖之笔短意长，善摄也；陆柬之之节节加劲，善振也。

行笔不论迟速，期于备法。善书者虽速而法备，不善书者虽迟而法遗。然或遂贵速而贱迟，则又误矣。

古人论用笔，不外"疾""涩"二字。涩非迟也，疾非速也。以迟速为疾涩，而能疾涩者无之！

用笔者皆习闻涩笔之说，然每不知如何得涩。惟笔方欲行，如有物以拒之，竭力而与之争，斯不期涩而自涩矣。涩法与战掣同一机窍，第战掣有形，强效转至成病，不若涩之隐以神运耳。

笔有用完，有用破。屈玉垂金，古槎怪石，于此别矣。

书以笔为质，以墨为文。凡物之文见乎外者，无不以质有其内也。

孙子云："胜兵先胜而后求战，败兵先战而后求胜。"此意通之于结字，必先隐为部署，使立于不败而后下笔也。字势有因古，有自构。因古难新，自构难稳，总由先机未得焉耳。

欲明书势，须识九宫。九宫尤莫重于中宫，中宫者，字之主笔是也。主笔或在字心，亦或在四维四正，书著眼在此，是谓识得活中宫。如阴阳家旋转九宫图位，起一白，终九紫，以五黄为中宫，五黄何尝必在戊己哉！

画山者必有主峰，为诸峰所拱向；作字者必有主笔，为余笔所拱向。主笔有差，则余笔皆败，故善书者必争此一笔。

字之为义，取孳乳浸多，言孳乳，则分形而同气可知也。故凡书之仰承俯注，左顾右盼，皆欲无失其同焉而已。

结字疏密，须彼此互相乘除，故疏不嫌疏，密不嫌密也。然乘除不惟于疏密用之。

字形有内抱，有外抱。如上下二横，左右二竖，其有若弓之背向外、弦向内者，内抱也；背向

内、弦向外者，外抱也。篆不全用内抱，而内抱为多；隶则无非外抱。辨正、行、草书者，以此定其消息，便知于篆隶孰为出身矣。

字体有整齐，有参差。整齐，取正应也；参差，取反应也。

书要曲而有直体，直而有曲致。若弛而不严，剽而不留，则其所谓曲直者误矣。

书一于方者，以圆为模棱；一于圆者，以方为径露。盍思地矩天规，不容偏有取舍。

书宜平正，不宜欹侧。古人或偏以欹侧胜者，暗中必有拨转机关者也。《画诀》有"树木正，山石倒；山石正，树木倒"，岂可执一石一木论之。

论书者谓晋人尚意，唐人尚法，此以觚棱间架之有无别之耳。实则晋无觚棱间架，而有无觚棱之觚棱，无间架之间架，是亦未尝非法也；唐有觚棱间架，而诸名家各自成体，不相因袭，是亦未尝非意也。

书之章法有大小，小如一字及数字，大如一行及数行，一幅及数幅，皆须有相避相形、相呼相应之妙。

凡书，笔画要坚而浑，体势要奇而稳，章法要变而贯。

书之要，统于"骨气"二字。骨气而曰洞达者，中透为洞，边透为达。洞达则字之疏密肥瘦皆善，否则皆病。

字有果敢之力，骨也；有含忍之力，筋也。用骨得骨，故取指实；用筋得筋，故取腕悬。

卫瓘善草书，时人谓瓘得伯英之筋，犹未言骨；卫夫人《笔阵图》乃始以"多骨丰筋"并言之。至范文正《祭石曼卿文》有"颜筋柳骨"之语，而筋骨之辨愈明矣。

书少骨，则致消墨猪。然骨之所尚，又在不枯不露，不然，如髑髅，固非少骨者也。

骨力、形势，书家所宜并讲。必欲识所尤重，则唐太宗已言之，曰："求其骨力而形势自生。"

书要兼备阴阳二气。大凡沉着屈郁，阴也；奇拔豪达，阳也。

高韵深情，坚质浩气，缺一不可以为书。

凡论书气，以士气为上。若妇气、兵气、村气、市气、匠气、腐气、伧气、俳气、江湖气、门客气、酒肉气、蔬笋气，皆士之弃也。

书要力实而气空，然求空必于其实，未有不透纸而能离纸者也。

书要心思微，魄力大。微者，条理于字中；大者，旁礴乎字外。

笔画少处，力量要足，以当多；瘦处，力量要足，以当肥。信得"多少""肥瘦"，形异而实同，则书进矣。

司空表圣之《二十四诗品》，其有益于书也，过于庾子慎之《书品》。盖庾《品》只为古人标次第，司空《品》足为一己陶胸次也。此惟深于书而不狃于书者知之。

书与画异形而同品。画之意象变化，不可胜穷，约之，不出神、能、逸、妙四品而已。

论书者曰"苍"、曰"雄"、曰"秀"，余谓更当益一"深"字。凡苍而涉于老秃，雄而失于粗疏，秀而入于轻靡者，不深故也。

灵和殿前之柳，令人生爱；孔明庙前之柏，令人起敬。以此论书，取姿致何如尚气格耶？

学书者始由不工求工，继由工求不工。不工者，工之极也。《庄子·山木篇》曰："既雕既琢，

复归于朴。"善夫!

怪石以丑为美，丑到极处，便是美到极处。一"丑"字中，丘壑未易尽言。

俗书非务为妍美，则故托丑拙。美丑不同，其为为人之见一也。

书家同一尚熟，而熟有精粗深浅之别，惟能用生为熟，熟乃可贵。自世以轻俗滑易当之，而真熟亡矣。

书非使人爱之为难，而不求人爱之为难。盖有欲无欲，书之所以别人天也。

学书者务益不如务损。其实损即是益，如去寒去俗之类，去得尽，非益而何?

书要有为，又要无为，脱略、安排俱不是。

《洛书》为书所托始。《洛书》之用，五行而已;五行之性，五常而已。故书虽学于古人，实取诸性而自足者也。

书，阴阳刚柔不可偏陂，大抵以合于《虞书》九德为尚。

杨子以书为心画，故书也者，心学也。心不若人而欲书之过人，其勤而无所也宜矣。

写字者，写志也。故张长史授颜鲁公曰:"非志士高人，讵可与言要妙?"

宋画史解衣槃礴，张旭脱帽露顶，不知者以为肆志，知者服其用志不纷。

笔性墨情，皆以其人之性情为本。是则理性情者，书之首务也。

钟繇《笔法》曰:"笔迹者，界也。流美者，人也。"右军《兰亭序》言"因寄所托"，"取诸怀抱"，似亦隐寓书旨。

张融云:"非恨臣无'二王'法，恨'二王'无臣法。"余谓但观此言，便知其善学"二王"。倘所谓"见过于师，仅堪传授"者耶?

唐太宗论书曰:"吾之所为，皆先作意，是以果能成。"虞世南作《笔髓》，其一为《辨意》。盖书虽重法，然意乃法之所受命也。

东坡论吴道子画"出新意于法度之中，寄妙理于豪放之外"。推之于书，但尚法度与豪放，而无新意、妙理，末矣。

学书通于学仙，炼神最上，炼气次之，炼形又次之。

书贵入神，而神有我神、他神之别。入他神者，我化为古也;入我神者，古化为我也。

观人于书，莫如观其行草。东坡论传神，谓:"具衣冠坐，敛容自持，则不复见其天。"《庄子·列御寇》篇云:"醉之以酒而观其则。"皆此意也。

书，如也。如其学，如其才，如其志，总之曰如其人而已。

贤哲之书温醇，骏雄之书沈毅，畸士之书历落，才子之书秀颖。

书可观识。笔法字体，彼此取舍各殊，识之高下存焉矣。

揖让、骑射，两人各善其一，不如并于一人。故书以才度相兼为上。

书尚清而厚，清厚要必本于心行;不然，书虽幸免薄浊，亦但为他人写照而已。

书当造乎自然。蔡中郎但谓书肇于自然。此立天定人，尚未及乎由人复天也。

学书者有二观:曰观物，曰观我。观物以类情，观我以通德。如是则书之前后莫非书也，而书之时可知矣。

（十二）康有为对碑学理论的总结

·阅读提示·

陈振濂

笼统说来，康有为是书法理论的殿军——他的《广艺舟双楫》可谓是古典书法理论的最后一篇专论，洋洋洒洒，在民初的青年学子中有着广泛的影响。

该如何来评价《广艺舟双楫》呢？首先，它是北碑派理论的重镇，对宣传北碑书法的价值不遗余力，甚至到了偏激的地步。因此一般说来，我们常常以它与阮元、包世臣的书论指为前后辉映的同一序列。不过细读《广艺舟双楫》，我们又会发现它的不尽如人意之处：比如，阮元倡导北碑，只是叫后人别忘了还有这一个系统，对于南帖他并不贸然反对，"短笺长卷，意态挥洒，则帖擅其长；界格方严，法书深刻，则碑据其胜"。包世臣虽偏爱北碑，但还是嘱人学书"宜择唐人字势凝重锋芒出入有迹象者"临摹。而康有为却专推北碑，提出将魏与唐对立，要尊魏卑唐；当然也就要尊碑、卑帖，如此的"歪曲"，恐怕阮元等人未可想见。换言之，魏碑本无地位，阮元将它抬出与"二王"并列，是清代碑学风的第一阶段；而康有为认为并列尚不足以解气，再将"二王"的南帖系统一脚踢开，专尊魏碑，这是第二个阶段。不过，与其说它是魏碑的福音，不如说它是一种灾难。因为失去了参照与制衡，北碑中不足的一面便被无限放大，最终则很可能毁了它自身；民国初陶濬宣与李瑞清的出现即是一个明白无误的信号。

《广艺舟双楫》的偏激固使人不乐闻，但它对六朝碑版风格变迁的整理，并综论其优劣得失，却是功在不世的，我们完全可以指它为清代碑学派鼎盛之后的一次有益的整理。康有为站在历史的立场上，对清代书法作了"四变"的概括：康熙仿董，乾隆学赵，嘉道间取欧，咸、同际学魏。这四个时期的概括，使我们对碑学派在历史上和在清代史上的位置有了深切了解。至若他对阮元的南北分派也

提出异见，认为是阮元见南碑太少的缘故。由是，书法的南北区域之争又掺入了魏和晋唐的时代之争，相形之下，我们也不得不承认，这是丰富了碑学派理论武库的深思熟虑之举。此外，《广艺舟双楫》论述体格十分博大，从书体源流、碑品、技法直到风格，并且利用了清代金石考据之学的丰硕成果和对新出土文物资料的广泛征引，使它具有明显的论述体系。这样的气度，在历来书论中也是极为少见的。

有赖于清末的特殊条件，《广艺舟双楫》印刷了十八版。而康有为的维新失败之后，此著受连累被清廷两次定为禁书。民国初年，又从反面刺激了更多的人去寻觅阅读，故我说它对当时的年轻学子影响甚大。甚至在康有为生前，日本还以《六朝书道论》为名将此著翻印达六版之多，说它对近代中日书法交流有过大贡献，我想是不为过誉的吧？

《广艺舟双楫》
康有为

卷一

原书第一

文字何以生也，生于人之智也。虎豹之强，龙凤之奇，不能造为文字，而人独能创之，何也？以其身峙立，首函清阳，不为血气之浊所熏，故智独灵也。凡物中倒植之身，横立之身，则必大愚，必无文字。以血气熏其首，故聪明弱也。凡地中之物，峙立之身，积之岁年，必有文字。不独中国有之，印度有之，欧洲有之，亚非利加洲之黑人，澳大利亚洲之土人，亦必有文字焉。秘鲁地裂，其下有古城，得前劫之文字于屋壁。其文字如古虫篆，不可识别。故谓凡为峙立之身，曰人体者，必有文字也。以其智首出万物，自能制造，不能自已也。

文字之始，莫不生于象形。物有无形者，不能穷也，故以指事继之；理有凭虚，无事可指者，以会意尽之。若谐声、假借，其后起者也；转注则刘歆创例，古者无之。仓、沮创造科斗虫篆，文必不多，皆出象形，见于古籀者，不胜偻数。今小篆之"日""月""山""川""水""火""草""木""面""首""马""牛""象""鸟"诸文，必仓颉之遗也。匪唯中国然，外国亦莫不然。近年埃及国掘地，得三千年古文字，郭侍郎嵩焘使经其地，购得数十拓本。文字酷类中国科斗虫篆，率皆象形，以此知文字之始于象形也。

以人之灵而能创为文字，则不独一创已也。其灵不能自已，则必数变焉。故由虫篆而变籀，由籀而变秦分，即小篆。由秦分而变汉分，自汉分而变真书，变行草，皆人灵不能自已也。

古文为刘歆伪造，杂采钟鼎为之。余有《新学伪经考》，辨之已详。《水经注》称临淄人有发齐胡公之铜棺，其前和隐起为文，惟三字古文，余同今书。子思称今天下书同文。盖今隶书，即《仓颉篇》中字，盖齐、鲁间文字，孔子用之，后学行焉，遂定于一。若钟鼎所采，自是春秋、战国时各国书体，故诡形奇制，与《仓颉篇》不同也。许慎《说文叙》谓："诸侯力政，不统于王，言语异声，文字异形。"今法、德、俄文字皆异，可以推古矣。但以之乱经，则非孔子文字，不能不辨；若论笔墨，则钟鼎虽伪，自不能废耳。

王愔叙百二十六种书体，于行草之外，备极殊诡。按《佛本行经》云："尊者阇黎，教我何书？

自下太子广为说书。或复梵天所说之书、今婆罗门书王有四十音是。怯卢虱叱书、隋言驴唇。富沙迦罗仙人说书、隋言华果。阿迦罗书、隋言节分。阿迦罗书、隋言吉祥。邪寐尼书、隋言大秦国书。鸯瞿梨书、隋言指书。耶那尼迦书、隋言驮书。娑迦罗书、隋言牸牛。波罗婆尼书、隋言树叶。波流沙书、隋言恶言。父与书毗多荼书、隋言起尸。陀毗荼国书、隋云南天竺。脂罗低书、隋言形人。度其差那婆多书、隋言右旋。优波伽书、隋言严炽。僧佉书、隋言等计。阿婆勿陀书、隋言覆。阿瓮卢摩书、隋言顺。毗耶寐奢罗书、隋言杂。陀罗多书、乌场边山。西瞿耶尼书、须弥西。阿沙书、疏勒。支那国书、即此国也。摩那书、科斗。末荼又罗书、中字。毗多悉底书、尺。富数波书、华。提婆书、天。那罗书、龙。夜义书、干闼婆书、天音声。阿修罗书、不饮酒。迦罗娄书、金翅鸟。紧那罗书、非人。摩睺罗伽书、天地。弥伽遮迦书、诸兽音。迦迦娄多书、鸟音。浮摩提婆书、地居天。安多梨又提婆书、虚空天。郁多罗拘卢书、须弥北。遣娄婆毗提诃书、须弥东。乌差婆书、举。腻差婆书、掷。娑伽罗书、海。跋阇罗书、金刚。梨伽波罗低犁伽书、往复。毗弃多书、食残。阿瓮浮多书、未曾有。奢娑多罗跋多书、如伏转。伽那那跋多书、等转。优差波跋多书、举转。尼差波跋多书、掷转。波陀梨怯书、上旬。毗拘多罗波陀那地书、从二增上凶。耶婆陀输多罗书、增上旬已上。末荼婆哂尼书、中流。黎沙邪婆多波侈比多书、诸山苦行。陀罗尼卑又梨书、观地。伽伽那卑丽又尼书、观虚空。萨捕沙地尼山陀书、一切药草因。沙罗僧伽何尼书、总览。萨婆韦多书、一切种音。"《三藏记》云:"先觉说有六十四种书,鹿轮转眼,神鬼八部,惟梵及佉楼为胜文。"《酉阳杂俎》所考,有驴肩书、莲叶书、节分书、大秦书、驳乘书、牸牛书、树叶书、起尸书、右旋书、覆书、天书、龙书、鸟音书,凡六十四种。然则天竺古始,书体更繁,非独中土有虫、籀、缪、填之殊。芝英、倒薤之异,其制作纷纭,亦所谓人心之灵,不能自已也。

《隋志》称婆罗门书以十四字贯一切音,文省义广。盖天竺以声为字。《涅槃经》有二十五字母,《华严经》有四十字母,今《通志·七音略》所传天竺三十六字母所变化各书,犹可见也。唐古忒之书,出于天竺。元世祖中统元年,命国师八思巴制蒙古新字千余,母四十一,皆相关纽。则采唐古忒与天竺为之,亦迦卢之变相也。我朝达文成公,又采唐古忒、蒙古之字,变化而成国书。至乾隆时,于是制成清篆,亦以声而演形,并托音为字者。然印度之先,亦必以象形为字,未必能遽合声为字。其合声为字,必其后起也。辽太祖神册五年,增损隶书之半,制契丹大字;金太祖命完颜希尹依仿楷书,因契丹字合本国语为国书;西夏李元昊命野利仁荣演书,成十二卷,体类八分。此则本原于形,非自然而变者。本无精义自立,故国亡而书随之也。

欧洲通行之字,亦合声为之。英国字母二十六,法国二十五,俄、德又各殊。然其始亦能合声为字也。其至古者,有阿拉伯文字,变为犹太文字焉;有叙利亚文字、巴比伦文字、埃及文字、希利尼文字,变为拉丁文字焉;又变为今法、英通行之文字焉。此亦如中国籀、篆、分、隶、行、草之展转相变也,且彼又有篆分正斜、大小草之异,亦其变之不能自已也。

夫变之道有二,不独出于人心之不容已也,亦出人情之竞趋简易焉。繁难者,人所共畏也;简易者,人所共喜也。去其所畏,导其所喜,握其权便,人之趋之,若决川于堰水之坡,沛然下行,莫不从之矣。几席易为床榻,豆登易为盘碗,琴瑟易以筝琶,皆古今之变,于人便利。隶草之变,而行之独久者,便易故也。钟表兴则壶漏废,以钟表便人,能悬于身,知时者未有舍钟表之轻小,而佩壶漏之累重也。轮舟行则帆船废,以轮舟能速致,跨海者未有舍轮舟之疾速,而乐帆船之迟钝也。故谓变者天也。

梁释僧祐曰："造书者三人：长曰梵书，右行；次佉楼，左行；少仓颉，下行。"其说虽谬，然文字之制，欲资人之用耳，无中行、左右行之分也。人圆读不便于手，倒读不便于目，则以中行为宜。横行亦可为用。人目本横，则横行收摄为多；目睛实圆，则以中行直下为顺。以此论之，中行为优也。安息书革旁行以为书记，安息即今波斯也。回回字右行，泰西之字左行，而中国之书中行，此亦先圣格物之精也。然每字写形，必先左后右。数学书亦有横列者，则便于右手之故。盖中国亦兼左行而有之。但右行实于右手大不顺，为最愚下耳。

中国自有文字以来，皆以形为主，即假借行草，亦形也，惟谐声略有声耳。故中国所重在形，外国文字皆以声为主，即分篆、隶、行、草，亦声也，惟字母略有形耳。中国之字，无义不备，故极繁而条理不可及；外国之字，无声不备，故极简而意义亦可得。盖中国用目，外国贵耳。然声则地球皆同，义则风俗各异。致远之道，以声为便。然合音为字，其音不备，牵强为多，不如中国文字之美备矣。

天竺开国最先，创音为书亦最先，故戎蛮诸国悉因之。《西域记》称跋禄迦国字源三十余，羯霜那国、健驮罗国，有波尔尼仙作为字书，备有《千颂》。《颂》三十言，究极古今，总括文书。《八纮外史》及今四译馆所载，悖泥、文莱、苏禄、暹罗、吕宋诸国书，皆合声为字，体皆右行，并本原于梵书。日本国书，字母四十有七，用中国草书为偏旁，而以音贯之，亦梵之余裔也。

声学盛于印度，故佛典曰：我家真教体，清净在音闻。又以声闻为一乘，其操声为咒，治奇鬼异兽，盖声音之精也。唐古忒、蒙古及泰西合声为字之学，莫不本于印度焉。泰西治教，皆出天竺。予别有论，此变之大者也。

综而论之，书学与治法，势变略同。周以前为一体势，汉为一体势，魏、晋至今为一体势，皆千数百年一变；后之必有变也，可以前事验之也。今用真楷，吾言真楷。

或曰：书自结绳以前，民用虽篆草百变，立义皆同。由斯以谈，但取成形，令人可识。何事夸钟、卫，讲王、羊，经营点画之微，研悦笔札之丽，令祁祁学子玩时日于临写之中，败心志于碑帖之内乎？应之曰：衣以掩体也，则短褐足蔽，何事采章之观？食以果腹也，则糗藜足饫，何取珍羞之美？垣墙以蔽风雨，何以有雕粉之璀璨？舟车以越山海，何以有几组之陆离？诗以言志，何事律则欲谐？文以载道，胡为辞则欲巧？盖凡立一义，必有精粗；凡营一室，必有深浅。此天理之自然，匪人为之好事。扬子云曰："断木为棋，梡革为鞠，皆有法焉。"而况书乎？昔唐太宗屈帝王之尊，亲定晋史，御撰之文，仅《羲之传论》，此亦艺林之美谈也。况兹《书谱》，讲自前修，吾既不为时用，其他非所宜言。饱食终日，无所用心，因搜书论，略为引伸，傤子临池，或为识途之助；若告达识，则吾当敢？

尊碑第二

晋人之书流传曰帖，其真迹至明犹有存者，故宋、元、明人之为帖学宜也。夫纸寿不过千年，流及国朝，则不独六朝遗墨不可复睹，即唐人钩本，已等凤毛矣。故今日所传诸帖，无论何家，无论何帖，大抵宋、明人重钩屡翻之本。名虽羲、献，面目全非，精神尤不待论。譬如子孙曾元虽出自某人，而体貌则迥别。国朝之帖学，荟萃于得天、石庵，然已远逊明人，况其他乎！流败既甚，师帖者绝不见工。物极必反，天理固然。道光之后，碑学中兴，盖事势推迁，不能自己也。

乾隆之世，已厌旧学。冬心、板桥，参用隶笔，然失则怪，此欲变而不知变者。汀洲精于八分，

以其八分为真书，师仿《吊比干文》，瘦劲独绝。怀宁一老，实丁斯会，既以集篆隶之大成，其隶楷专法六朝之碑，古茂浑朴，实与汀洲分分、隶之治，而启碑法之门。开山作祖，允推二子。即论书法，视覃溪老人，终身欧、虞，褊隘浅弱，何啻天壤邪？吾粤吴荷屋中丞，帖学名家，其书为吾粤冠。然窥其笔法，亦似得自《张黑女碑》，若怀宁则得于《崔敬邕》也。

阮文达亦作旧体者，然其为《南北书派论》，深通此事，知帖学之大坏，碑学之当法，南北朝碑之可贵。此盖通人达识，能审时宜、辨轻重也。惜见碑犹少，未暇发挃，犹土鼓蒉桴，椎轮大辂，仅能伐木开道，作之先声而已。

碑学之兴，乘帖学之坏，亦因金中之大盛也。乾、嘉之后，小学最盛，谈者莫不藉金石以为考经证史之资。专门搜辑箸述之人既多，出土之碑亦盛，于是山岩、屋壁、荒野、穷郊，或拾从耕父之锄，或搜自官厨之石，洗濯而发其光采，摹拓以广其流传。若平津孙氏、侯官林氏、偃师武氏、青浦王氏，皆辑成巨帙，遍布海内。其余为《金石存》《金石契》《金石图》《金石志》《金石索》《金石聚》《金石续编》《金石补编》等书，殆难悉数。故今南北诸碑，多嘉、道以后新出土者。即吾今所见碑，亦多《金石萃编》所未见者。出土之日，多可证矣。出碑既多，考证亦盛，于是碑学蔚为大国。适乘帖微，入缵大统，亦其宜也。

泾县包氏以精敏之资，当金石之盛，传完白之法，独得蕴奥，大启秘藏，著为《安吴论书》，表新碑，宣笔法，于是此学如日中天。迄于咸、同，碑学大播，三尺之童，十室之社，莫不口北碑，写魏体，盖俗尚成矣。

今日欲尊帖学，则翻之已坏，不得不尊碑；欲尚唐碑，则磨之已坏，不得不尊南北朝碑。尊之者，非以其古也：笔画完好，精神流露，易于临摹，一也；可以考隶楷之变，二也；可以考后世之源流，三也；唐言结构，宋尚意态，六朝碑各体毕备，四也；笔法舒长刻入，雄奇角出，迎接不暇，实为唐、宋之所无有，五也。有是五者，不亦宜于尊乎！

备魏第十

北碑莫盛于魏，莫备于魏。盖乘晋、宋之末运，兼齐、梁之流风，享国既永，艺业自兴。孝文黼黻，笃好文术，润色鸿业。故太和之后，碑版尤盛，佳书妙制，率在其时。延昌正光，染被斯畅。考其体裁俊伟，笔气深厚，恢恢乎有太平之象。晋、宋禁碑，周、齐短祚，故言碑者，必称魏也。

孝文以前，文学无称，碑版亦不著。今所见者，唯有三碑，道武时则有《秦从造像》，银堂王金题名，太武时则有《犫伏龙造像》《赵珦造像》，皆新出土者也。虽草昧初构，已有王风矣。

太和之后，诸家角出，奇逸则有若《石门铭》，古朴则有若《灵庙》《鞠彦云》，古茂则有若《晖福寺》，瘦硬则有若《吊比干文》，高美则有若《灵庙碑阴》《郑道昭碑》《六十人造像》，峻美则有若《李超》《司马元兴》，奇古则有若《刘玉》《皇甫驎》，精能则有若《张猛龙》《贾思伯》《杨翠》，峻宕则有若《张黑女》《马鸣寺》，虚和则有若《刁遵》《司马升》《高湛》，圆静则有若《法生》《刘懿》《敬使君》，亢夷则有若《李仲璇》，庄茂则有若《孙秋生》《长乐王》《太妃侯》《温泉颂》，丰厚则有若《吕望》，方重则有《杨大眼》《魏灵藏》《始平公》，靡逸则有《元详造像》《优填王》。统观诸碑，若游群玉之山，若行山阴之道，凡后世所有之体格无不备，凡后世所有之意态亦无不备矣。

凡魏碑，随取一家，皆足成体，尽合诸家，则为具美。虽南碑之绵丽，齐碑之逋峭，隋碑之洞达，皆涵盖淳蓄，蕴于其中。故言魏碑，虽无南碑及齐、周、隋碑，亦无不可。

何言有魏碑可无南碑也？南碑奇古之《宝子》，则有《灵庙碑》似之；高美之《爨龙颜》，峻整之《始兴王碑》，则有《灵庙碑阴》《张猛龙》《温泉颂》当之；安茂之《枳阳府君》《梁石阙》，则有《晖福寺》当之；奇逸之《瘗鹤铭》，则有《石门铭》当之。自余魏碑所有，南碑无之，故曰莫备于魏碑。

何言有魏碑可无齐碑也？齐碑之佳者，峻朴莫若《隽修罗》，则《张黑女》《杨大眼》近之；奇逸莫如《朱君山》，则岂若《石门铭》《刁遵》也！瘦硬之《武平五年造像》，岂若《吊比干墓》也！洞达之《报德像》，岂若《李仲璇》也！丰厚之《定国寺》，岂若《晖福寺》也！安雅之《王僧》，岂若《皇甫骢》《高湛》也！

何言有魏碑可无周碑也？古朴之《曹恪》，不如《灵庙》；奇质之《时珍》，不如《皇甫骢》；精美之《强独乐》，不如《杨翚》；峻整之《贺屯植》，不如《温泉颂》。

何言有魏碑可无隋碑也？瘦美之《豆卢通造象》，则《吊比干》有之；丰庄之《赵芬》，则《温泉颂》有之；洞达之《仲思那》，则《杨大眼》有之；开整之《贺若谊》，则《高贞》有之；秀美之《美人董氏》，则《刁遵》有之；奇古之《臧质》，则《灵庙》有之；朴雅之《宋永贵》《宁赞》，则《李超》有之；庄美之《舍利塔》《苏慈》，则《贾思伯》《李仲璇》有之；朴整之《吴俨》《龙华寺》，则不足比数矣。

故有魏碑可无齐、周、隋碑。然则三朝碑真无绝出新体者乎？曰：齐碑之《隽修罗》《朱君山》，隋碑之《龙藏寺》《曹子建》，四者皆有古质奇趣，新体异态，乘时独出，变化生新，承魏开唐，独标俊异。四碑真可出魏碑之外，建标千古者也。

后世称碑之盛者莫若有唐，名家杰出，诸体并立。然自吾观之，未若魏世也。唐人最讲结构，然向背往来伸缩之法，唐世之碑，孰能比《杨翚》《贾思伯》《张猛龙》也！其笔气浑厚，意态跳宕；长短大小，各因其体；分行布白，自妙其致；寓变化于整齐之中，藏奇崛于方平之内，皆极精采。作字工夫，斯为第一，可谓人巧极而天工错矣。以视欧、褚、颜、柳，断鳬续鹤以为工，真成可笑。永兴、登善，颇存古意，然实出于魏。各家皆然，略详《导源篇》。

卑唐第十二

殷、周以前，文字新创，虽有工拙，莫可考稽。南、北朝诸家，则春秋群贤，战国诸子，当殷、周之末运，极学术之异变，九流并出，万马齐鸣，人才之奇，后世无有。自汉以后，皆度内之人，言理不深，言才不肆，进比战国，偿乎已远，不足复为軒较。书有南、北朝，隶、楷、行、草，体变各极，奇伟婉丽，意态斯备，至矣！观斯止矣。至于有唐，虽设书学，士大夫讲之尤甚。然缵承陈、隋之余，缀其遗绪之一二，不复能变，专讲结构，几若算子。截鹤续鳬，整齐过甚。欧、虞、褚、薛，笔法虽未尽亡，然浇淳散朴，古意已漓；而颜、柳迭奏，渐灭尽矣！米元章讥鲁公书丑怪恶札，未免太过。然出牙布爪，无复古人渊永浑厚之意，譬宣帝用魏相、赵广汉辈，虽综核名实，而求文帝、张释之、东阳侯长者之风，则已渺绝。即求武帝杂用仲舒、相如、卫、霍、严、朱之徒，才能并展，亦不可得也。不然，以信本之天才，河南之人巧，而窦臮必贬欧以"不顾偏丑，颟翘缩爽，了臬黝

纠"，讥褚"画虎效颦，浇漓后学"，岂无故哉！唐人解讲结构，自贤于宋、明，然以古为师，以魏、晋绳之，则卑薄已甚。若从唐人入手，则终身浅薄，无复有窥见古人之日。古文家谓画今之界不严，学古之辞不类。学者若欲学书，亦请严画界限，无从唐人入也。

韩昌黎论作古文，谓非三代两汉之书不敢观。谢茂秦、李于鳞论诗，谓自天宝、大历以下可不学。皆断代为限，好古过甚，论者诮之。然学以法古为贵，故古文断至两汉，书法限至六朝。若唐后之书，譬之骈文至四杰而下，散文至曾、苏而后，吾不欲观之矣。操此而谈，虽终身不见一唐碑可也。

唐碑中最有六朝法度者，莫如包文该《衮公颂》，体意质厚，然唐人不甚称之。又范的《阿育王碑》，亦有南朝茂密之意，亦不见称。其见称诸家，皆最能变古者。当时以此得名，犹之辅嗣之《易》，武功之诗，其得名处，即其下处。彼自成名则可，后人安可为所欺邪！

唐碑古意未漓者尚不少，《等慈寺》《诸葛丞相新庙碑》，博大浑厚有《晖福》之遗。《许洛仁碑》极似《贺若谊》。贾膺福《大云寺》亦有六朝遗意。《灵琛禅师灰身塔文》，笔画丰厚古朴，结体亦大小有趣。《郝贵造像》峻朴，是魏法。《马君起浮图》分行结字，变态无尽。《书利涉造像》道媚俊逸。《顺陵残碑》浑古有法。若《华山精享碑题名》，王绍宗《王征君临终口授铭》，《独孤仁政碑》《张宗碑》《敬善寺碑》《于孝显碑》《法藏禅师塔铭》，皆步趋隋碑，为《宁赞》《舍利塔》《苏慈碑》之嗣法者。至小碑中若《王仲堪墓志》，体裁峻绝。《王留墓志》，精秀无匹。《李夫人》《贾嫔墓志》，劲折在《刘玉》《衮公颂》之间。《常流残石》，朴茂在《吕望》《敬显俊》之间。《韦夫人志》，超浑在《王偃》《李仲璇》之间。《一切如来心真言》，神似《刁遵》。《太常寺丞张锐志》，圆劲在《刁遵》《曹子建》之间。《张氏墓志》骨血峻秀。《张君浮图志》体峻而美。《焦璀墓志》茂密有魏风。此类甚多，皆工绝，不失六朝矩矱，然皆不见称于时，亦可见唐时风气。如今论治然，有守旧、开化二党，然时尚开新，其党繁盛，守旧党率为所灭。盖天下世变既成，人心趋变，以变为主；则变者必胜，不变者必败，而书亦其一端也。夫理无大小，因微知著，一线之点有限，而线之所引，亿兆京陔而无穷，岂不然哉！故有宋之世，苏、米大变唐风，专主意态，此开新党也；端明笃守唐法，此守旧党也。而苏、米盛而蔡亡，此亦开新胜守旧之证也。近世邓石如、包慎伯、赵㧑叔变六朝体，亦开新党也；阮文达决其必盛，有见夫！

论书不取唐碑，非独以其浅薄也。平心而论，欧、虞入唐，年已垂暮，此实六朝人也。褚、薛笔法，清虚高简，若《伊阙石龛铭》《石淙序》《大周封禅坛碑》，亦何所恶！良以世所盛行，欧、虞、颜、柳诸家碑，磨翻已坏，名虽尊唐，实则尊翻变之枣木耳。若欲得旧拓，动需露台数倍之金，此是藏家之珍玩，岂学子人人可得而临摹哉！况求宋拓，已若汉高之剑，孔子之履，希世罕有，况宋以上乎！然即得信本墨迹，不如古人，况六朝拓本，皆完好无恙，出土日新，略如初拓，从此入手，便与欧、虞争道，岂与终身寄唐人篱下，局促无所成哉！识者审时通变，自不以吾说为妄陈高论，好翻前人也。

自宋、明以来，皆尚唐碑，宋、元、明多师两晋，然千年以来，法唐碑者无人名家。南北碑兴，邓顽伯、包慎伯、张廉卿即以书雄视千古，故学者适逢世变，推陈出新，业尤易成。举此为证，尤易悟也。

唐人名手，诚未能出欧、虞外者，今昭陵二十四种可见也。吾最爱殷令名书《裴镜民碑》，血

肉丰泽；《马周》《褚亮》二碑次之矣。余若王知敬之《李卫公碑》、郭俨之《陆让碑》、赵模之《兰陵公主碑》《高士廉茔兆记》《崔敦礼碑》，体皆相近，皆清朗爽劲，与欧、虞近者也。若权怀素《平百济碑》，间架严整，一变六朝之体，已开颜、柳之先；《崔筼》《刘遵礼志》，方劲亦开柳派者。此唐碑之沿革，学唐碑者当知之。中间韦纵《灵庆池》《高元裕碑》，有龙跳虎卧之气，张颠《郎官石柱题名》有廉直劲正之体，皆唐碑之可学者。必若学唐碑，从事于诸家可也。

（此为《广艺舟双楫》节选文字）